藝術

中國 民間美術

薄松年 著

三民書局

國家圖書館出版品預行編目資料

中國民間美術／薄松年著.－－初版一刷.－－臺
北市: 三民, 2011
　　面；　　公分

　ISBN 978–957–14–5559–4　（平裝）

　1.美術 2.民俗藝術 3.中國

909.2　　　　　　　　　　　　　100016635

© 　中國民間美術

著 作 人	薄松年
責任編輯	陳思顯
美術設計	郭雅萍
發 行 人	劉振強
著作財產權人	三民書局股份有限公司
發 行 所	三民書局股份有限公司
	地址　臺北市復興北路386號
	電話　(02)25006600
	郵撥帳號　0009998–5
門 市 部	(復北店) 臺北市復興北路386號
	(重南店) 臺北市重慶南路一段61號
出版日期	初版一刷　2011年11月
編　　號	S 900830

行政院新聞局登記證局版臺業字第○二○○號

有著作權·不准侵害

　ISBN　978–957–14–5559–4　　（平裝）

http://www.sanmin.com.tw　三民網路書店
※本書如有缺頁、破損或裝訂錯誤，請寄回本公司更換。

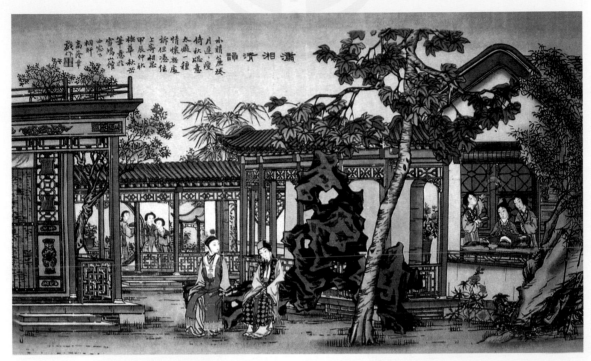

瀟湘清韻／高蔭章／清／天津楊柳青
【見〈中國民間年畫史略〉】

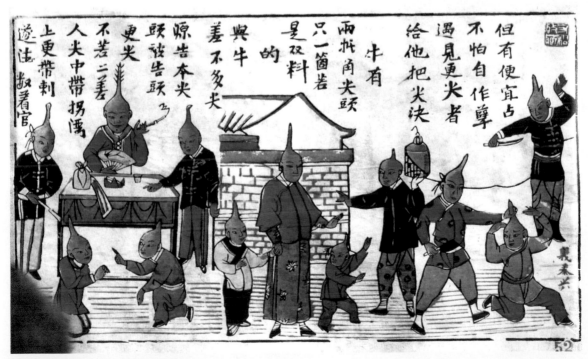

尖頭告狀／近代／河北武強
【見〈風雷激盪中的中國近代年畫〉】

1

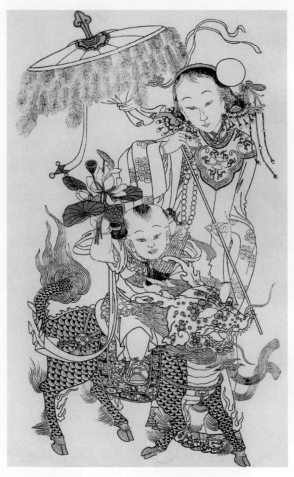

麒麟送子（墨線及套色之半成品）
【見〈楊柳青年畫的製作及其他〉】

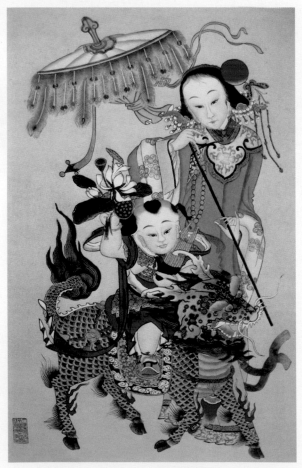

麒麟送子（成品）
【見〈楊柳青年畫的製作及其他〉】

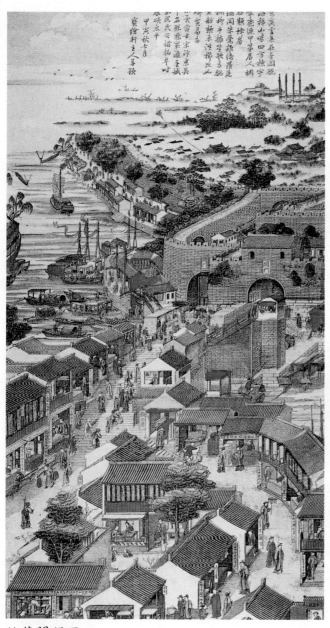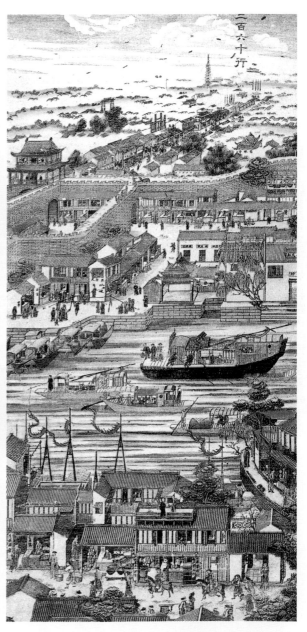

姑蘇閶門圖
【見〈蘇州年畫「姑蘇閶門圖」欣賞〉】

高密畫店一角
【見〈高密撲灰年畫訪問記〉】

迎春圖中之高妝社火
【見〈富有川味的綿竹年畫〉】

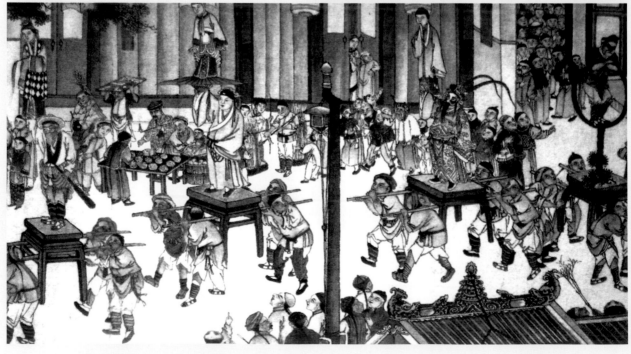

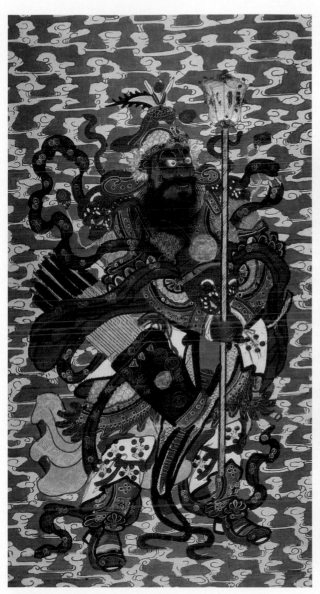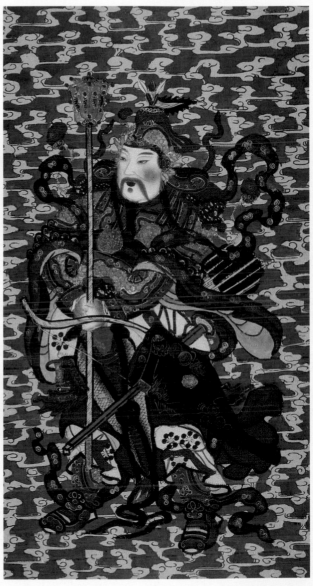

將軍武門神
【見〈門神信仰和門神畫〉】

文武財神／清／天津楊柳青
【見〈形形色色的財神禡〉】

五瑞圖（局部）／（傳）蘇漢臣／北宋
／臺北故宮博物院
【見〈驅邪降福　美哉鍾馗〉】

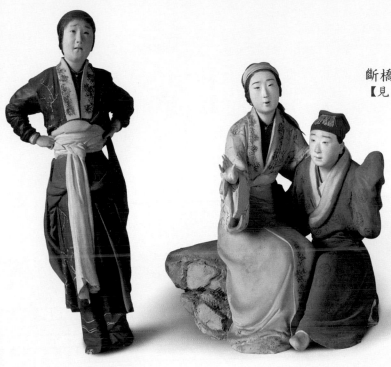

斷橋（戲曲）／彩塑／張明山／天津
【見〈中國民間雕塑藝術概述〉】

坐獅／麵花／山西運城
【見〈麵花與麵塑〉】

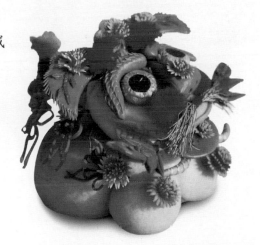

吹糖人／泥人／張玉亭／天津
【見〈津門絕藝〉】

麒麟送子／刺繡
【見〈泥土芳香 古晉風情〉】

布虎／陝西鳳翔
【見〈神虎鎮宅 驅邪保吉〉】

秋葵犬蝶圖／宋／遼寧省博物館
【見〈義犬護宅 平安幸福〉】

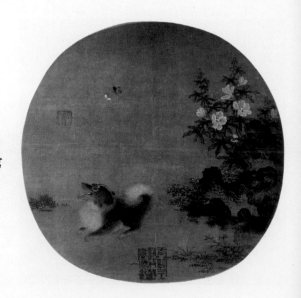

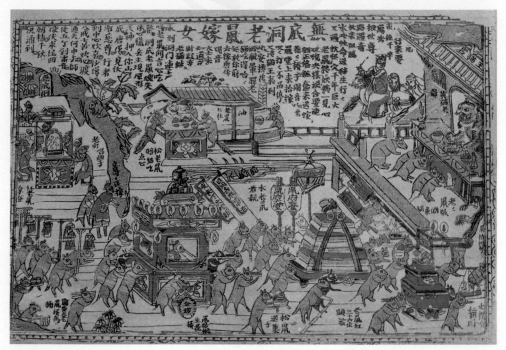

無底洞老鼠嫁女／年畫／蘇州桃花塢
【見〈金鼠開天 吉祥如意〉】

十二月採茶春牛圖／年畫／蘇州
【見〈春牛闢地 五穀豐登〉】

騎龍武士／琉璃／山西洪洞
【見〈龍飛凌霄　獻瑞呈祥〉】

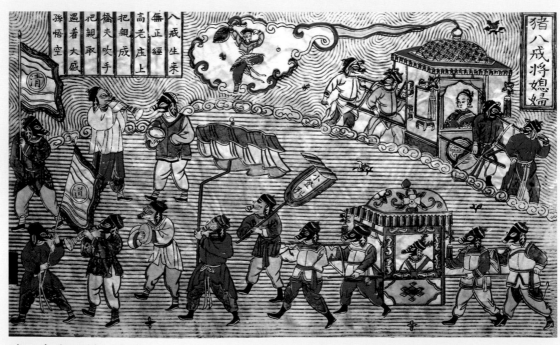

豬八戒娶媳婦／年畫／山東
【見〈招財進寶　肥豬拱門〉】

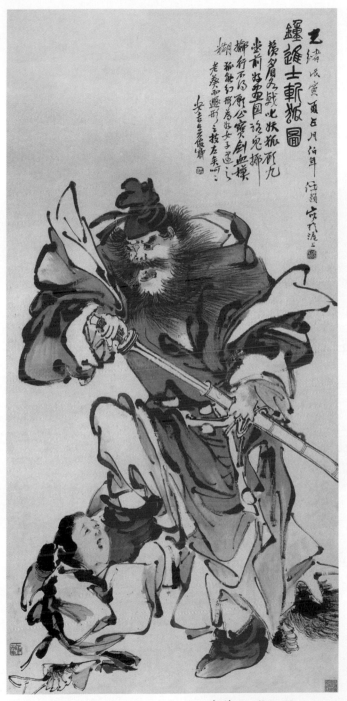

鍾進士斬狐圖／任頤／清／天津藝術博物館

【見〈端陽節的藝術〉】

糖畫藝人
【見〈童年記趣〉】

童時記趣拉洋片
【見〈童年記趣〉】

蝴蝶風箏／天津
【見〈風箏的藝術〉】

賣掛錢的攤點／天津
【見〈掛錢兒〉】

壽字圖／年畫／蘇州桃花塢
【見〈花鳥字　畫聯　組字畫〉】

媒婆布袋木偶／福建漳州
【見〈群彩紛呈的傳統木偶藝術〉】

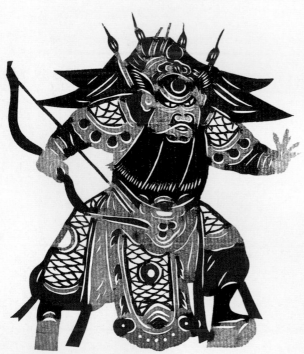

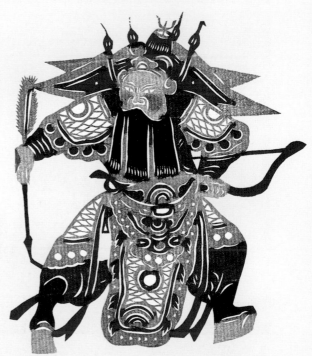

戲曲人物彩色剪紙——銅雀臺／王老賞
【見〈王老賞和蔚縣戲曲窗花〉】

民間美術研究工作的迫切任務（代前言）

中國是一個具有悠久歷史和燦爛文化的國家，作為民族文化的重要組成部分的美術領域也是群彩紛呈並有著鮮明的民族特色。這其中既有名家巨匠的卓越成就，也凝聚著大量普通民眾的心血和智慧，前者創作的偉大巨作當然成為民族文化的瑰寶，後者的豐富創造則大量存在於歷代百姓生活之中，異常豐富多彩，直接而鮮明地反映了一般大眾的思想感情和審美情趣，同樣不容忽視。近十幾年來，在藝術理論研究和美術創作方面曾掀起了一股「民間美術熱」，顯示出中國民間美術的強大生命力和特有的藝術魅力，所取得的成就也是令人鼓舞的。

但是，就中國民間美術的豐富蘊藏和在大眾中的深厚基礎來看，目前所做的工作又是遠遠不夠的，特別是在改革開放的現代化過程中，文化領域正經歷著前所未有的巨大變化，創造具有中國特色的現代化的新文化、新美術，深刻而全面的認識民族文化的優秀成分，積極地對有益部分進行繼承和借鑑，是一項很重要的議題，而為人民喜聞樂見的民間美術理應是其中重要部分。發展和創造必須建立在科學研究的基礎上，這種研究自然包括了對歷史和現狀兩個部分。

這本書裡選輯了我近五十年來寫作的一些關於中國民間美術的文章，最早的一篇發表於 1958 年，多數是十年動亂以後的寫作。

那是在上世紀的 1955 年，我剛剛從中央美術學院繪畫系畢業，為王遜教授留作中國美術史課程的助教。王遜先生是大陸著名的學者，在上世紀五十年代他最早突破了美術史舊的體系和研究觀念，將考古成果和民間美術引入到美術史內容之中，他為教學撰寫的《中國美術史》❶是大陸最有影響的美術通史著作之一。當時我還是剛剛跨入美術史專業門檻的青年學徒，正在打基礎階段，他發現我對民間美術有著強烈的興趣，就鼓勵我可以在這方面下些功夫，他說，由於過去對民間美術的偏見，迄今的中國美術史中的民間部分幾乎還是一片空白，這是很不正常的，我們應該努力補上這一空白部分。我遵循先生的啟發和教導，開始在工作和學習中著意對民間美術進行研究探索。

但做起來並不很容易。民間美術的內容異常廣泛，中國是一個多民族的國家，眾多民族都創造了各具特色的民間美術；民間美術流行於人民生活的各個方面，在節日禮俗、宗教信仰及衣食住行中幾乎無處不有，研究上又涉及到民俗學、人類學、民族學、考古學等

❶ 王遜著《中國美術史》在上世紀五十年代曾作為教材內部印刷，後來因為他政治上受到迫害，失去了公開發表的機會。1979 年他的冤案得以昭雪，所著《中國美術史》也衝破重重阻力，經過整理由上海人民美術出版社出版。

諸多領域。但過去的歷史文獻對民間美術記載卻很少，多零散見於民俗及筆記雜著書籍之中，聞名遐邇的楊柳青年畫在當地過去的地方誌中竟也不提一筆，很多有成就的民間匠師的生平歷史也大多不見經傳，如近代在國內外產生一定影響的泥人張、麵人湯、王老賞、張永壽、江加走、魏元泰等也缺少起碼的資料整理，許多珍貴的民間美術作品在以前沒有得到妥善的保護，所剩不多，在世的老藝人也多已處於風燭殘年，如不抓緊工作很多領域將會出現藝絕人亡的局面。歷史的研究更必須在全面占有資料的基礎上進行，而在民間美術研究領域基礎卻是非常薄弱，必須要花大力氣在廣泛調查深入挖掘方面做艱苦細緻的工作。1949 年後，政府文化部門對民間美術比較重視，但極左思想時起時伏的干擾是存在的，民間美術的許多方面被扣上封建迷信的帽子成為禁區，在「階段鬥爭為綱」的口號下，特別在「文化大革命」的十年動亂中，傳統文化統統列入粉碎消滅之列，受到致命的打擊，高等學校在十年中也處於停頓狀態，教學和研究人員長期下放勞動，包括民間美術在內的古代文化遺產都成了反動糟粕和復辟舊社會的輿論工具，連做夢也不敢再想什麼藝術史專業問題，十幾年寶貴光陰就這樣白白荒廢了。「四人幫」倒臺，改革開放的新紀元真正給學術研究帶來機運，一個個禁區被打破，學術上得到鬆綁，民俗學領域展現出異常活躍的局面，民間美術的領域也得到新生。

我在學校一直擔負著較為繁重的中國美術通史教學工作，民間美術的調查研究只能作為通史中的一個環節進行，在文革以前僅對一些年畫產地特別是楊柳青和桃花塢作了一些調查訪問，對古代版畫插圖進行了初步探討。真正的工作還是在文革以後，我陸續出版了《中國年畫史》等專著，參加《中國民間美術全集》的編寫，廣泛的調查研究也得以展開。但此時許多老藝人多已謝世，劫後餘存的民間美術作品所剩不多，工作難度仍然是不小，幾經努力拉拉雜雜的草成一些文章，不成系統，有的只能給後人留下一些歷史的記憶。雖然在我編著的美術史和繪畫史中也加入了一些民間美術的內容和章節，但距離完全填補空白的要求還很遠，而我卻已進入耄耋之年，精力已很有限。好在目前一個搶救民間非物質文化遺產的活動正在全國大範圍的展開，新的學者陸續湧現，他們一定會在這一領域中做出輝煌的業績。

研究民間美術可以從民俗學、藝術學等多角度著手進行。我的專業是中國美術史，我的研究初衷是要填補這一領域中的空白，因此想從這方面談談我的一些想法。

從中國美術歷史發展看，遠在六七千年前的原始社會美術中已經鮮明地顯示出民間美術的特色。商周至秦漢時期的美術作者絕大多數仍是地位卑下的工匠，他們創造的彝器及畫像磚石雖然必須屈從於統治者的意念，但其中也包含著對原始藝術的繼承和作者智慧、情感的表露，所以仍有一股質樸剛健之氣；魏晉以降貴族士大夫走上藝壇，憑藉他們優越的社會地位和經濟文化條件，推進了藝術的發展和提高，但一直到隋唐時期，民間工匠在美術創作中仍占有重要地位，當時畫家和畫工間在藝術上尚未形成明顯的鴻溝，魏晉時發展起來的佛道宗教美術則更多的吸收了民間美術的形式，並為以後的繪畫創作在形式技巧

上積累了豐富的經驗。有「百代畫聖」之稱的吳道子本來就出身於民間畫工，而又被後世畫工尊奉為祖師爺，無論是六朝繁華還是大唐盛世的藝壇上，民間匠師們都以他們的智慧和才能澆灌出燦爛的藝術之花。宋代以後隨著時間的推移，皇室貴族、文人與民間藝術間的分野愈來愈明顯，但由於城鄉經濟的發展，特別是市民文化的活躍，民間美術在形式上和內容上都出現更加絢麗多彩的局面。宮廷和士大夫藝術中也常常吸收了民間美術的滋養而萌出新機，從明代的陳洪綬、清代揚州八怪中的某些畫家、清末的「三任」以至近現代的齊白石的作品中都不難看到民間美術的影響，這也是他們藝術上不同流俗的因素之一。至於豪華富麗的宮廷美術中也離不開民間匠師的創造。民間美術品類豐富多樣，其中的版畫、年畫、雕刻、玩具、剪紙及民間工藝的卓越成就更是不容抹殺，雖然其中有的不免顯得粗糙，但飽含真摯質樸剛健清新的藝術魅力，帶有真善美的特質。遺憾的是，由於過去上層社會對民間藝術的偏見和輕視，許多珍貴的藝術創造未能很好的保存下來，在藝術上也得不到承認，一部美術史僅僅記載著專業美術家（主要是貴族士大夫美術家）的創作和活動，卻缺少民間美術的重要篇章，這自然不能體現真實歷史的全貌，其優秀傳統也很難得到全面的繼承和發揚，這一不正常的現象必須改變。

美術史不是古董羅列的陳年老帳，在全面占有資料的基礎上必須對史料進行細緻的爬梳整理，用科學的方法進行分析研究，從中引出帶有規律性的東西。研究工作中應注意把握歷史的複雜演變。一般的說，早期的民間美術創作與宗教巫術大多有著不同程度的關聯，但隨著人們認識能力的提高和社會的發展，民間美術也在繼承中不斷發展和創新，例如，早期工藝品上的魚形紋樣可能標誌著圖騰和生殖崇拜觀念，後來出現的魚戲蓮則蘊含著男女間的戀情甚至隱喻地表現性愛，更有以諧音的手法寓意連年有餘。由於中國地域廣闊和不同的俗尚，有的地區可能在今天仍保留著早期的原始形態，有些地區則發生了變異和轉化，因此必須以發展的觀點對待歷史，而不可膠柱鼓瑟般地把一切都解釋為生殖崇拜和巫術。類似這樣的事例在歷史發展中幾乎比比皆是：早期驅邪鎮鬼的桃符發展成春聯和吉祥門畫；禳災的紙鳶演變成遊戲工藝品；供奉禮拜的兔神變為應節玩具和案頭陳設；具有宗教色彩的磨喝樂變成孩子們喜愛的泥娃娃。這種變化體現了藝術的更新和進步，對我們有著重要的啟迪作用。

我們在重視民間美術歷史傳統的同時決不可忽視對現狀研究。繼承的目的是為了更好地發展。事實上過去在這方面已積累了不少經驗教訓，只是缺乏認真的總結。例如，上世紀四、五十年代大陸的新年畫和版畫由於吸收了民間形式而在藝術上展現出既有時代氣息又有鮮明的民族風格的特色，五、六十年代中國的電影動畫也因著意於對民間年畫、剪紙、皮影等形式的借鑑，創作了像「大鬧天宮」、「漁童」等優秀作品，不僅得到人民的喜愛，在國際影壇上也獲得很高聲譽。近年來有些藝術家在民間美術的推陳出新方面也作過不少認真的探索，前幾年安徽對廬陽花布的設計和生產，山東對魯錦的開發都收到很好的效果。

相反的有些著名的民間美術由於忽略自身的優秀傳統，最後被弄得低劣粗俗面目全非，還有些旅遊地區大量民間工藝品湧入市場，為了片面追求年利而出現粗製濫造的不良傾向，甚至假冒偽劣大泛濫，也大大有損於民間美術的聲譽。對此除了運用行政力量加以解決外，也需要理論方面的指導，樹立良好的典範。過去的民間匠師是有很好的藝風藝德的，這一點應該發揚。切要注意民間美術的發展決不可脫離民間，不可脫離社會民眾，最大的市場和服務對象正在群眾之中，只有如此才會有廣闊的前途。

世界上發達國家的博物館中民俗和民間工藝的博物館占有很大的比重，以此介紹該地的民情風貌，宣揚人民的智慧和藝術才能，對觀眾進行健康的審美教育。國外的各級藝術博物館也非常注意對民間藝術的收藏和陳列，甚至一些著名的博物館還著意於對中國民間藝術品的收藏（據我所見英國的大英博物館、美國的大都會博物館及德國的民族博物館都收藏有不同數量的中國民間版畫和年畫），唯獨我們在這方面還處於十分薄弱的地步，一些博物館受「正統」觀念的影響很少注意民間美術的收藏，已有的少數地方性的民間美術陳列館由於種種原因也處於舉步維艱的境地，很多寶貴的藏品和資料時時有損壞散失的危險，這種局面與有著異常豐富的民間美術遺存的大國的地位是很不相稱的，解決這些問題已是刻不容緩的事。

大陸在民間美術領域曾經有著輝煌的成就，改革開放的偉大時代理應更加發揚光大，在美化人民生活陶冶優美情操，在國際文化交流中發揮更大的作用。為了達到這一目的必須進行艱苦的探索，有些工作是富有開拓性質的，加強理論研究用以指導實踐是其中重要的一環。藝術史論工作者在這方面是責無旁貸的，我們必須努力奮鬥，將民間美術研究推向更高的水準。為了繼承和發揚民間的優良傳統，為今後研究工作打下較為堅實的基礎，一些問題必須得到充分的重視。

感謝三民書局將我的民間美術論文彙集出版，使我得到和臺灣同胞進行交流的寶貴機會。這本論文集雖然雜亂無章，但畢竟彙集了一些資料，也提出了我的一些不成熟的看法，文中展示的民間美術創作也會給讀者朋友們帶來美的享受，或從而引發鄉土之情。我也希望藉此能聽到同行和讀者的批評意見。在本書出版之際，使我更加懷念我的老師王遜教授，他在1957年極左的風潮中被錯誤的打成「右派」，奪去他施展才華報效社會的權利，在「文化大革命」中更被審查揪鬥，最後含冤而離開人世。他在極端困難的處境中仍然支撐著衰弱的身軀全力投身於教學，對培養青年學子作無私奉獻，但他的學術成果（如對蕭繹「職貢圖」和閻立本「凌煙閣功臣圖」的深入研究等）卻被人掠奪剽竊，這種欺世盜名為人不齒的行徑必然會受到歷史的譴責，而王遜作為高尚的學者形象至今仍活在人們的心中。今年適逢王遜教授逝世四十二週年，這本書的出版也作為對老師的一點紀念。

薄松年

民間美術研究工作的迫切任務（代前言）

◎ **品類篇**

【年畫】

中國民間年畫史略　2

興衰存亡中的年畫藝術——年畫的歷史回顧與瞻望　33

風雷激盪中的中國近代年畫　37

一幅反映近代愛國戲曲的民間年畫——談「捉拿櫻徐花」　42

楊柳青年畫的製作及其他　44

楊柳青年畫中的近代京津戲曲史料　49

談「畫扇面」——民間俗曲中的楊柳青畫工史料　附：畫扇面（北方民間小曲）　55

大英博物館珍藏的中國早期蘇州年畫　59

蘇州年畫「姑蘇閶門圖」欣賞　63

武強年畫興衰史　66

高密撲灰年畫訪問記　76

富有川味的綿竹年畫　81

【門神及神禡】

門神信仰和門神畫　92

朱仙鎮門神中的戲曲形象　102

民間神禡藝術淺談　107

漫話祭灶習俗與灶君神禡　113

形形色色的財神禡　118

驅邪降福　美哉鍾馗　126

【書籍插圖】

中國古代的民間版畫——唐宋時期的民間版畫 *132*

元明時期民間雕印的小說戲曲插圖版畫 *137*

談明刊本《西廂記》插圖 *142*

豐富多彩的明代《水滸》插圖 *149*

明代刻印的畫譜 *155*

一部以史為鑑以人為鏡的畫冊——淺論金古良《無雙譜》 *161*

【雕塑】

中國民間雕塑藝術概述 *170*

麵花與麵塑 *180*

◎地區篇

泥土芳香　古晉風情——談山西地區的民間美術 *188*

河北民間美術初探 *199*

京味的魅力——談北京民間工藝 *218*

津門絕藝 *223*

宋代河南地區民間美術 *229*

關於豫北滑縣神像畫的思考——豫北民間年畫的發現 *235*

顧祿《桐橋倚棹錄》中的蘇州民間美術資料 *240*

◎民俗篇

【十二生肖】

吉祥美好的十二生肖 *248*

金鼠開天　吉祥如意 *250*

春牛鬧地　五穀豐登 *255*

神虎鎮宅　驅邪保吉 *260*

月圓兔美　興福降祉 *265*

龍飛凌霄　獻瑞呈祥 *269*

聖蟲降凡　安樂富足 *273*

馳騁萬里　馬到成功 *278*

三陽開泰　萬事亨通 *282*

中國民間美術

金猴掛印　福祿雙全　285

天雞報曉　大吉大利　289

義犬護宅　平安幸福　293

招財進寶　肥豬拱門　299

【節氣】

端陽節的藝術　306

七夕節的畫和戲　313

長憶中秋月圓時——小談中秋民俗藝術中的月光紙與兔兒爺　317

冬至節和消寒圖　322

【遊藝】

童年記趣　326

風箏的藝術　337

花鳥字　畫聯　組字畫——漫話民間流行的美術字　342

關於走馬燈的回憶　346

布牌子　久違了　349

掛錢兒　353

工老賞和蔚縣戲曲窗花　357

群彩紛呈的傳統木偶藝術　362

品類篇

年畫

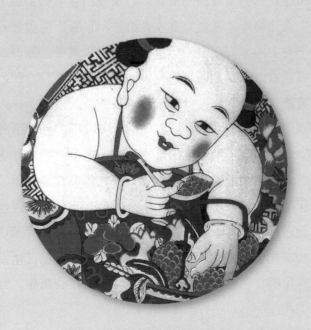

中國民間年畫史略

　　中國是世界上具有悠久歷史和豐富文化遺產的文明古國之一，中國美術以鮮明的民族風格，獨特的形式手法和精湛的藝術技巧在世界美術之林中獨樹一幟，其中長期流行於民間的年畫藝術，則是中國畫苑中的一朵奇葩，它根植於民間，反映人民的理想情感和審美愛好，有濃郁的鄉土色彩，深為中國人民喜聞樂見。

　　中國民間年畫萌芽於先秦，形成於宋代，繁榮於明清，有著相當悠久的歷史。它結合民俗的需要，題材日益廣泛，形式手法不斷翻新。年畫作者多為民間匠師，對社會生活和民眾審美心理有著深入的了解，所運用的形式及藝術技巧比之歷史上的宮廷繪畫和文人畫來，也更多適應了人民欣賞習慣，活潑生動，剛健清新，像一株爛漫的山花，迎接新春，散發著濃郁的芳香，一時成為歡慶年節中不可缺少的藝術品。但是近二十幾年來由於經濟全球化和村鎮城市化的影響，人們的生活方式、審美觀念處於急速變化之中，發展於農耕社會的民俗和節日藝術在新形勢下逐漸趨於衰退，年畫也在人們生活中淡出而成為歷史的產物。對於寶貴的歷史文化遺產，當然需要注意搶救和保護，更重要的是充分認識它的重要價值，鑑於此，對年畫史的研究亟需給予重視。研究年畫史，絕不是古董雜陳，不分良莠的資料堆砌，或抒發思古之幽情，而是用科學的立場、觀點、方法，論述年畫的發生發展的歷史，從認識年畫產生的時代和社會環境，聯繫當時政治狀況、人民思想感情、風俗習慣及不同藝術門類間的相互影響，論述重要作品及各時期的創作活動，從中總結經驗，引出固有的規律。民間年畫中所反映的生活景物和民俗事項為過去歷史及社會生活留下了形象記錄；大量的小說戲曲和民間傳說的年畫又為研究民間文藝提供了豐富的資料，眾多的神佛形象對於了解民間信仰有著重要價值，年畫的生產和使用情趣盎然地結合節日風俗又成為民俗學的研究課題。年畫在藝術形式技巧方面獨具一格，對現代藝術創作有重要的借鑑價值。從長遠發展眼光考慮，隨著人民生活的不斷提高，節日生活應該更豐富多彩，新的節日文化亦應富有民族特色，而年畫的再次復興並非沒有可能。因此，年畫史的研究就具有一定現實意義了。

　　筆者曾著有《中國年畫史》（遼寧美術出版社，1986年）、《中國年畫藝術史》（湖南美術出版社，2008年）兩書，對年畫的發展進行研討，本文僅就其歷史作簡略敘述。

一、早期節令畫中的驅邪神像

　　年畫是隨著人們慶賀新年的習俗而出現的，它產生的具體年代尚待研究考證，但最少

不遲於先秦兩漢。最先出現的是畫在門戶上的門神。對門神的信仰淵源甚久，遠在周代即有禮敬門神的祀典，《禮記‧喪服大記》鄭玄注中有「君釋菜，禮門神」之說。成書於戰國而秦漢人有所增益的《山海經》中，有關於度朔山大桃樹下有神荼、鬱壘二神人執葦索捉鬼以飼虎的傳說，記載著畫神荼、鬱壘及虎於門以辟鬼的風俗。漢代的一些文獻著作中還指明畫神荼、鬱壘的活動在歲終除夕舉行，以達到護衛家宅平安的目的，這些年節習俗應當是最早年畫之濫觴。遠古的門神畫早已不存，從考古發掘出漢墓中的畫像石和壁畫中，在墓門附近大都有手執武器的怪神形象，有的還率有神虎，應是神荼鬱壘一類的驅鬼之神，置於墓中以保死者平安（圖1-a-1）。早年洛陽曾出土一座北魏時代刻有圖畫的石室，門兩側刻著身著甲冑的武士（圖1-a-2），則知此時門神已從怪異形象轉化為人間的將軍相貌，但那時還沒有發明雕版印刷，手繪門神需要技巧，不是每家每戶都辦得到的，於是有的就採取簡便的辦法，用兩塊桃木板分別寫以「神荼」、「鬱壘」四字，釘在門上，同樣起著辟邪的功能，稱為「桃符」。

　　發展到唐代門神的成員又有所擴大，增添了斬鬼的鍾馗。據宋沈括《夢溪筆談》中引唐人著作謂：唐明皇曾患瘧疾，後夢見一小鬼偷竊宮中玉笛和香囊，突來一衣冠不整之大鬼將小鬼捉住抉目吞食，自稱是武舉不捷之進士鍾馗，立誓要掃除天下妖魔鬼魅，明皇醒後遂詔吳道子按夢中所見圖繪形象，並頒布天下於歲暮圖繪以除邪祟。鍾馗作為門神的習俗一直流傳到近代（圖1-a-3）。

1-a-1　神荼鬱壘／漢／河南密縣出土
漢畫

1-a-2　寧懋石室門畫／北魏／河南洛陽出土

早期年節圖繪的神像都僅具驅邪功能，說明那時一般人的生活願望還僅停留在祈求平安的水準上，這和其他新年風俗如跳儺和燃爆竹以驅鬼，喝屠蘇酒和卻鬼丸以防病等活動是一致的。在人們尚不能正確認識災難形成的自然和社會原因並無力抵禦時，只能將希望寄託於幻想中的神靈加以護衛，這種單一的門神畫雖然形象上在不同時代各有創造，但仍不免簡單單調，隨著社會的進步和年節習俗逐漸豐富，人們加強了對幸福生活的嚮往和追求，年畫的内容必然突破神祇的單一樣式而有擴展，這一重要變化是從宋代開始的。

1-a-3　鍾馗／清／天津楊柳青

二、豐富多彩的宋代節令畫

年節美術裝飾在六朝以前可能尚處於簡單階段，具有一定巫術性質，唐代國勢隆盛，經濟文化發達，節日風俗漸趨豐富，晚唐以後，社會經濟獲得相當進步，商業、手工業有著顯著發展，城市繁榮，市民階層壯大，至五代兩宋，節日風俗更加豐富多彩，「時節相次，各有觀賞」，北宋的汴京（今開封）每年一進臘月各種年貨即相繼上市，隨著「臘八」、「送灶」年節的迫近，各種活動亦越富特色，「豪貴之家，遇雪即開筵，塑雪獅雪燈，以會親舊」，到新正元旦，「市庶自早互相慶賀」，城内繁華地區「皆結彩棚，鋪陳冠梳，珠翠、頭面、衣著、花朵、領抹、靴鞋、玩好之類，間列舞場歌館，車馬交馳」、「小民雖貧者亦須新鮮衣服把酒相酬爾」（孟元老《東京夢華錄》），除夕時宮廷及民間都有驅儺儀式，上元賞燈更是熱鬧，從宮廷的宣德門至城中的州橋及相國寺一帶彩紮鰲山奇景，花燈樣式翻新，還有種種精彩百戲表演。南宋都城臨安（今杭州），每到除夕「士庶家不論大小家，俱酒掃門閭，去塵穢，淨庭戶，換門神，掛鍾馗，釘桃符，貼春牌，祭祀祖宗……遇夜則備迎香花供物，以祈新歲之安」，過年風俗突出歡快欣愉，呈現出鮮明的娛樂性的特點：焰火的發展使爆竹不僅驅鬼，還予人以歡樂與振奮的情緒；「驅儺」也不僅是除祟，而且扮成各種角色，成為應節歌舞。在這新年慶祝活動中，簡單的桃符已不能滿足社會要求，人們必然希望將新春驅邪納福，除舊迎新之内容進一步用繪畫形式加以表現，以美化環境，渲染佳節良辰的歡悅，因而，年節裝飾畫有了新的發展。

五代以後，門上張掛的桃符、桃板開始題以吉祥聯語和裝飾吉祥圖案。西蜀宮門桃符上寫「元亨利貞」四字，西蜀皇帝孟昶更在桃符上書以「新年納餘慶，佳節號長春」的聯句。宋代有金漆桃符板，製作得相當講究，有的桃符「長二三尺，大四五寸，上畫神像、狻猊、白澤之屬，下書左鬱壘，右神荼，或寫春詞，或書祝禱之語」，明顯地已向春聯及門

畫方向轉化。宋代商業、手工業的發展和廣大市民對文化生活的需求，使繪畫突破貴族圈子而與社會發生緊密聯繫，一些畫工以手工業者身分出現，其作品在市場上出售，他們之中有不少技藝超群者，如開封有擅畫娃娃之「杜孩兒」，又有劉宗道亦以畫嬰孩著名，所畫「照盆孩兒，以手指影，影亦相指，形影自分，每作一扇，必畫數百本，然後出售，即日流布」（鄧椿《畫繼》）。山西絳州楊威擅畫村田樂，他的作品常被客商販往汴京，著名畫家蘇漢臣，更以畫貨郎、嬰孩著名，他的嬰戲圖對後世影響極大，其中如「百子嬉春」（娃娃們在新春舞獅放風箏等遊樂）、「貨郎圖」（娃娃與貨郎同繪於一圖，穿戴均極華麗）、「五瑞圖」（畫嬰兒扮成鍾馗等形象歌舞）、「開泰圖」（娃娃騎羊）等本身就是供節日張掛的繪畫，此類繪畫今天猶有遺存。清代謝堃《書畫見聞錄》記載蘇漢臣一件繪畫作品：「畫彩色荷花數枝，嬰兒數人，皆赤身繫紅兜肚，戲舞花側，第所奇者，花如碗大，而人不近尺」，這已開啟了明清年畫中娃娃戲蓮的富有浪漫色彩的表現樣式。

唐代發明的雕版印刷術，最晚在宋代已應用到年畫的印刷，從而大大促進了年畫的普及。宋神宗熙寧五年 (1072) 宮廷將所藏吳道子之鍾馗像雕版印刷，在除夕分賜給大臣。開封臘月時「市井皆印賣門神、鍾馗、桃板、桃符及財門鈍驢、回頭鹿馬、天行貼子」（孟元老《東京夢華錄》）。南宋臨安「自十月以來，朝天門內外競售錦裝新曆、諸般大小門神、桃符、鍾馗、狻猊、虎頭及金彩鏤花春帖、幡勝之類，為巿甚盛」（周密《武林舊事》）。「紙馬鋪印鍾馗、財馬、回頭馬等饋以主顧」（吳自牧《夢粱錄》）。宋代年節裝飾畫已普及於城市市民之中，而且由雕版大量印刷，出現了頗具規模的年畫市場。

以上文獻資料中可見宋時節令畫題材突破驅邪之神荼鬱壘而內容更為多彩，著重表現美好願望，強調裝飾和美化作用。樣式亦多種多樣，門神有諸般大小，大可等身，貴族之家的門神飾以金彩，輝煌壯麗，不僅有將軍型，而且有天官之類的文門神。近年各考古發掘的宋墓、遼墓的墓門上常畫以門神，傳為南宋畫家李嵩所畫「歲朝圖」中，也畫有文武門神，使我們大約可窺見此時門神樣式的發展。而流傳至今的少數版畫，尤為我們了解早期木版年畫面貌提供了可貴的形象資料（圖 1-a-4～6）。

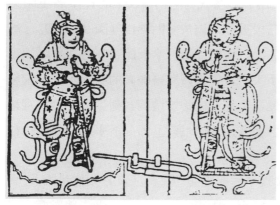

1-a-4　張顒墓門神／北宋／湖南常德出土

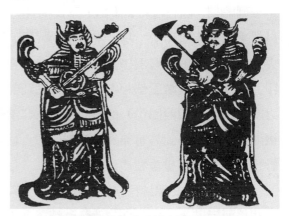

1-a-5　遼墓門神壁畫／遼／內蒙昭烏達盟出土

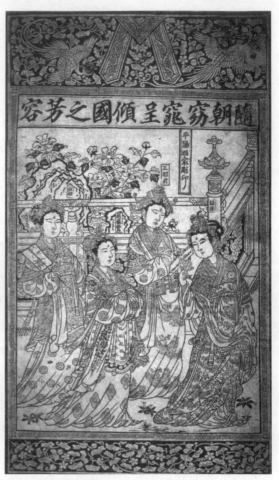

1-a-6　歲朝圖／(傳)李嵩／南宋／臺北故宮博物院　　1-a-7　四美圖／金

　　1909年俄國人柯茲洛夫在中國內蒙古黑水城遺址中發現了兩張金代版畫「隨朝窈窕呈傾國之芳容」及「義勇武安王位」，是目前所見最早的頗具節令畫特點的版畫。「隨朝窈窕呈傾國之芳容」（俗稱「四美圖」）畫四位古代絕色美女：漢代的王昭君、趙飛燕、班姬及晉代的綠珠，她們身著盛裝，面相豐滿皎美，神態自如，每個人物旁都有姓名榜題，背景是玉砌雕欄，湖石牡丹，畫的上下及兩旁更仿綾絹裝裱花式刻出圖案及「驚燕」，畫上附刻以「平陽姬家雕印」字樣，畫幅橫約一尺，豎三尺五寸，適於張貼懸掛（圖1-a-7）。「義勇武安王位」刻繪關羽形象，莊嚴威武，旁有侍從，後有「關」字大旗，刻有「平陽徐家印」字樣，兩畫雕工都相當精緻，刀法純熟，不失原畫氣韻，有著較高的藝術水準。宋金之際平陽（今山西臨汾）的雕版印刷業非常發達，金滅北宋後曾遷開封刻工於此，這裡遂繼開封以後成為北方書籍及版畫刻印中心，舉世著名的「趙城藏」即刻於平陽，而臨汾在近代猶是北方年畫重要產地之一。

　　1973年西安碑林修整《石臺孝經》時，發現了一張雕版印刷的「東方朔盜桃圖」，東方朔係西漢時人，字曼倩，武帝時待詔金馬門，官至大中大夫。他滑稽詼諧，善辭賦，後

世流傳關於他的神奇故事頗多，傳說東方朔長壽，曾盜取王母仙桃，「盜桃圖」生動地描繪了這一帶有神異色彩的人物，他肩扛桃枝，枝頭仙桃累累，老人面帶微笑，畫面具有吉祥喜慶的特色，該畫託名為「吳道子筆」，實為民間匠師的創作。值得注意的是該畫用淡墨和淡綠色套印，如果本畫確如專家們所鑑定的係刻印於宋金之時，則遠在十二、三世紀已開創了簡單的彩色印刷年畫技藝了（圖1-a-8）。

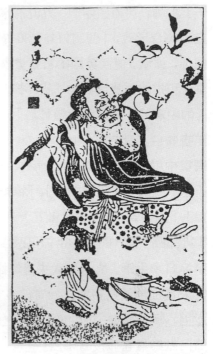

1-a-8　東方朔盜桃圖／金／西安碑林發現

宋代年畫在內容及表現形式手法上都逐漸形成了鮮明的藝術特色，不止有驅邪降福的神像（如門神、鍾馗、灶神、財神之類），而且擴展到風俗、戲曲、美女、嬰戲等吉祥題材。從巫術性質濃厚的桃符，發展為形式優美喜慶的年節藝術，以雕版印刷技術推廣其普及。使之和社會緊密結合，年節習俗的豐富活躍，促使這一時期年畫的巨大進步，從而為明清年畫進一步繁榮興盛打下了基礎。

三、明清時期民間年畫的繁榮

年畫至明清時期藝術上出現了極為輝煌繁盛的局面。

社會經濟的發展為年畫提供了物質基礎。明王朝推翻元朝後積極恢復生產，獎勵農耕，使農業、手工業迅速發展，商業活躍。明代中葉以後，在局部地區一些手工業中出現了資本主義萌芽；清代統一中國後，經過康熙、乾隆之際的長期穩定，農村經濟有較大恢復。在這種情勢下，城市進一步繁榮，手工業作坊規模擴大，十分有利於年畫的生產。市民文化活躍，農村經濟發展，為年畫開拓了廣闊的市場。

明代是古典版畫發展的盛期，版畫應用的範圍極廣，書籍刻印質量也大大超過往代，而且以插圖精美為吸引買主及讀者的重要手段，特別是小說、戲曲書籍更為突出，插圖幅數多，版面大，精心繪製，刻工技藝高超，爭奇鬥勝。福建建陽、江蘇南京、蘇州、安徽歙縣、浙江杭州及首都北京都是重要的版刻中心，徽州刻工以細膩精緻著稱，他們分散到全國各地謀生，對版畫發展作出重要貢獻。明代後期，彩色套版印刷技術臻於成熟，南京吳發祥刻印的《蘿軒變古箋譜》和胡正言刻印的《十竹齋畫譜》、《十竹齋箋譜》用套色水印模仿繪畫效果，可表現深淺濃淡及筆致，體現了彩色印刷的飛躍進步，自然也給彩印年畫的發展提供了技術條件。

明代年畫已盛行於朝野上下，宮廷過年過節也有吉祥圖畫裝掛，如冬至節掛「綿羊太

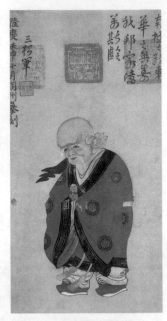
子」畫軸，司禮監印刷「九九消寒圖」，「消寒圖」採用詩歌與繪畫相結合形式，「俚詞鄙句」帶有民間風格；除夕時貼門神，掛福神，鍾馗。值武英殿的宮廷畫家也圖畫表現名花雜果的「錦盆堆」和描繪百貨雜陳的「貨郎擔」等，按節令裝掛陳設（劉若愚《酌中志》）。成化皇帝還畫過「一團和氣圖」、「鍾馗圖」也具有年畫特色。貴族官僚也不例外，《嚴氏書畫記》所載宰相嚴嵩的藏畫中就有「太乙賜福」、「南極吉祥」、「群仙拱壽」、「五老攀桂」、「七子團圓」、「三陽開泰」、「祿轉三台」、「五福如意」、「百福駢臻」、「獨鯉朝天」、「天女散花」、「一秤金」、「百子圖」、「判子圖」、「貨郎圖」等，顯係為供節日懸掛者，其中有的還出自戴進、杜堇等名家手筆。文人士大夫過年掛畫也要求與平時不同，「歲朝宜宋畫福神及古名賢，元宵前後宜看燈傀儡……十二月宜鍾馗迓福，驅魅嫁妹……」（文震亨《長物志》），文人的高雅和追求節日歡樂氣氛並沒有矛盾。

1-a-9 壽星圖／明

至於民間過年的年畫則購自市井，明代之節令畫如「壽星圖」、「三星圖」等仍有部分遺留至今（圖1-a-9），近年來安徽還發現了一些明代木版年畫，安徽博物館所藏明代丁雲鵬所繪「四賢圖」四條屏，木版單色印刷，內容為孔明竭忠、李密盡孝、陶潛尚節、楊震持廉，每幅詩堂上各題七絕一首，宣揚了忠、孝、廉、節的民族傳統美德。丁雲鵬係明代後期安徽休寧地區著名畫家，字南羽，號聖華居士，精於人物、佛像，擅長白描，曾為書

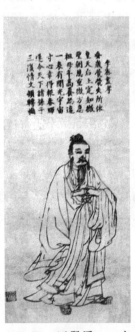

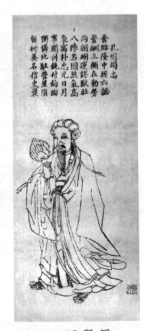

1-a-10 四賢圖——楊震／丁雲鵬／明

1-a-11 四賢圖——陶潛／丁雲鵬／明

1-a-12 四賢圖——李密／丁雲鵬／明

1-a-13 四賢圖——孔明／丁雲鵬／明

籍版畫繪製過不少畫稿。「四賢圖」表明了一些著名畫家也已涉足於民間年畫創作了（圖1-a-10～13）。

明代後期楊柳青、桃花塢等地陸續形成全國性年畫中心產地，則又顯示出年畫需求量增大和藝術上的繁榮。為了闡明這一時期民間年畫的飛躍發展面貌，現將明清以來各地年畫發展加以概略的介紹。

㈠天津楊柳青年畫

楊柳青為明末以來民間年畫的最大中心產地，位於今天津西郊，地處運河、子牙河、大清河沿岸，為南北水運交通重要市鎮。該地商業繁榮，風光優美，工藝美術行業也相當發達，年畫生產則包括楊柳青鎮在內的三十二個村莊，這裡擁有不少頗有造詣的畫師和刻版師，大量農民也以此為農閒副業，從事刷印和設色等加工，成為「家家都會點染，戶戶皆善丹青」的著名畫鄉。楊柳青年畫業在清代中期達於極盛，大畫店常年不停地生產印刷，行銷全國各地，現知最老的畫店為戴廉增、齊健隆兩家，皆開業於明末，以後子孫又分立為很多家，如廉增、美麗、廉增麗、健隆、惠隆、健惠隆等，其他如萬盛恆、榮昌、愛竹齋等也都是有名的畫店（圖1-a-14、15）。

楊柳青年畫以細膩、典雅著稱，它的風格顯然受到宋代工筆畫、明清院畫和北方雕版刻印的影響，精密不苟，生動傳神，造型及用筆極重法度，製作上非常考究，多數採取半印半畫印畫結合，生產上有著細緻的分工，一張年畫要經過畫師創稿，雕版師刻版，印工刷印套色，塗色工細畫填染勾畫眉眼，高檔者還要裝裱。每道工序的好壞都關係到作品的品質。創稿者要藝術高超，刻版者要不失原作氣韻，印工要準確的印出墨線和套色，調配墨色需有經驗，印好的畫只是半成品，人的手臉、衣著、背景等大部分還由人工手繪填色，成功地開臉、點睛，使人物神采奕奕，生動逼真，因而楊柳青年畫又有「一年一張鼓，不知落何方」（鼓即畫中人物牲畜變活的意思）的民謠。

1-a-14　瑞草圖／清／天津楊柳青　　　　　　1-a-15　三星圖／清／天津楊柳青

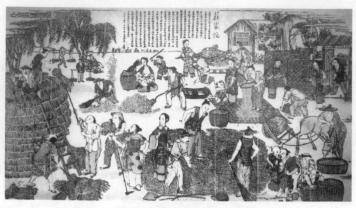

1-a-17 莊家忙／天津楊柳青

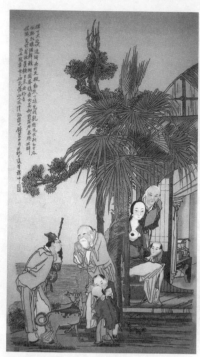

1-a-16 南村訪友／錢慧安／清／
天津楊柳青

楊柳青的不少畫店資本雄厚，不惜重金聘請畫師繪稿，也擁有技藝精湛的雕版師刻版，產品講究質量，惜畫師們的生平事跡缺乏記載，只有大量佳作遺留至今。清代光緒年間齊健隆、愛竹齋等畫店曾邀上海著名畫家錢慧安創稿。錢慧安 (1883–1911)，字吉生，江蘇寶山人，擅畫人物仕女，作風俗畫及歷史故事畫構思新穎不落俗套，畫美人作鴨蛋形臉龐，衣紋勾描轉折勁利，藝術上達到雅俗共賞，賣畫滬上頗享盛名。現在所見題為錢慧安款的年畫，有「春風得意」、「桃源問津」、「洗桐圖」、「鍾馗嫁妹」、「群仙渡海」、「停車覲渭橋」、「竹林七賢」、「南村訪友」（圖 1-a-16）、「鵲橋相會」等數十幅。楊柳青有些民間畫師亦受其影響。楊柳青本地畫家最著名的是生活於清末的高蔭章，擅畫經史故事和風俗人物，自營畫室精心創作，在楊柳青後期年畫發展上頗有振興之功。

楊柳青年畫題材極為廣泛，包括風俗、歷史故事、戲曲人物、娃娃美女、風景花卉及門畫神禡之類，有大幅的以形象取勝的胖娃娃美人圖，也有以人物眾多，火熾熱鬧表現故事情節見長的戲曲故事畫及富有生活情趣的「莊家忙」之類的風俗畫（圖 1-a-17），還有不少出自經史故事的題材如「竹林七賢」、「謝庭詠絮」之類，則為其他地區年畫中少見。清代末期，西方列強勢力在中國侵略擴張，國內革命運動風起雲湧，社會處於劇烈變動之中，因而楊柳青年畫中又出現「北京城百姓搶當鋪」、「京師女子學堂」、「規勸戒吸鴉片」、「義和團大勝洋兵」等反映現實生活中人們心理和願望的作品，名之為「改良年畫」。由於向社會大量供應，因此批發往不同地區的年畫又注意有不同內容特色及不同檔次，既有精雕細描的高檔畫，也有風格粗獷售價低廉的「衛抹子」。楊柳青年畫對河北武強、東豐臺年畫、山東濰縣、高密及陝西鳳翔等地年畫都有一定影響。

(二)蘇州桃花塢年畫

蘇州桃花塢是江南最大的年畫中心，確切的開始年代待考，但最遲在明末已有獨特完

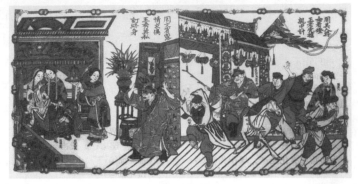

1-a-19　王老虎搶親／蘇州桃花塢

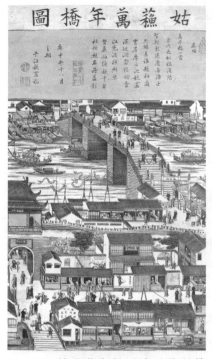
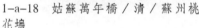

1-a-18　姑蘇萬年橋／清／蘇州桃花塢

整風格的年畫出現。

　　蘇州古代是東南名郡，山明水秀，經濟繁榮，人才薈聚，繪畫及工藝美術非常發達，又是雕版印書的重要中心，明清時也是江南地區最大的木版年畫刻印中心。蘇州年畫盛於雍正乾隆之際，當時畫鋪多集中於虎丘及山塘街，也有部分畫鋪開設於桃花塢、北寺塔一帶。山塘畫鋪主要為手繪年畫，桃花塢則以版刻水印套色生產為主。清道光年間顧祿《桐橋倚棹錄》中曾記有：「山塘畫鋪，異於城內之桃花塢、北寺前等處，大幅小幀俱以筆描，非若桃花塢、寺前專用版印也。惟工筆粗筆各有師承。山塘畫鋪以沙氏為最著，謂之沙相。所繪則有天官、三星、人物故事，以及山水、花草、翎毛，而畫美人則尤工耳。」可見山塘及桃花塢兩處年畫各有不同特色。

　　桃花塢在蘇州閶門裡，閶門一帶在明清時是繁華地區。店鋪櫛比，商業交易非常發達，年畫店亦集中於此地區，早期桃花塢年畫風格頗為雅緻，筆者曾在倫敦大英博物館發現一批清代前期的年畫作品，包括花鳥、山水、仕女、歷史故事及門神鍾馗等類，篇幅不大而刻繪精美異常，風格及技巧上明顯地繼承了明代書籍版畫及箋譜、畫譜的成就而又初步具有年畫的特色，和後來普及性極強之民間年畫尚有一定距離，但它卻有著承上啟下的重要地位。根據人英博物館檔案記錄，此批版畫係英國人卡姆培夫爾於1693年（清康熙三十一年）從日本江戶搜集帶回英國，其刻印時間最少在清代康熙中期以前，是流傳有緒的清代早期蘇州年畫的難得遺存。蘇州清初時對外貿易也很活躍，因而刻工精麗的年畫一度吸收和借鑑了一些外來畫法，如現收藏在日本的雍正、乾隆時刻印的「姑蘇閶門圖」、「姑蘇萬年橋」（圖1-a-18），就以宏大的場景描繪了蘇州閶門內外的熱鬧景象，明顯的吸收了歐洲銅版畫和透視畫法，但由於過多使用排線，影響畫面明快效果，所以這種畫法沒有延續下來。清代後期的桃花塢年畫主要以單線套色向明快秀美的風格發展，題材樣式有神像、門畫、風俗、戲曲故事、美女、娃娃、風景花卉等。其中不少帶有地域特色，小說戲曲年畫多表現江南人民熟悉的彈詞、蘇劇中的故事（如「珍珠塔」、「宏碧緣」、「三笑點秋香」、「王

老虎搶親」)（圖 1-a-19），風景則畫蘇、杭、南京等地名勝（如報恩寺、玄妙觀、西湖十景），還有供鹽戶貼的「鹽貓避鼠」等，有的還印上江南民歌。色彩則多用粉紅、粉綠，鮮豔雅緻而協調。清代末年也創印了不少反映時事和新鮮事物的年畫，並有上海名畫家吳友如參加創稿，如「法人求和」、「劉軍門大敗法軍」等，及時的反映中法戰爭的事態。

蘇州著名的年畫店有張星聚、張文聚、魏鴻泰、呂雲林、陳福順、墨香齋、春源、季祥吉、柳雙合、謝義合、姚正合等。年產量達數百萬張，行銷江蘇、浙江、安徽、山東一帶及南洋等地，有的年畫還傳播到日本長崎，其藝術風格甚至影響到日本浮世繪的發展。

清末咸豐年間清兵與太平軍作戰，虎丘山塘一帶畫鋪毀於戰火，因此清代後期畫鋪作坊完全集中於城內桃花塢一帶，玄妙觀則成為年畫市場。桃花塢年畫與江南各地年畫有密切影響關係，揚州、南通、上海、南京及安徽蕪湖的木版年畫都不同程度的受到桃花塢年畫的影響。清末光緒年間上海老教場有專門代銷桃花塢年畫的店鋪老文儀，由於營業狀況甚佳，也逐漸開始自己刻印，並請上海的畫師為之繪稿，工人係由蘇州聘來，有的在印成後還批回蘇州銷售。後來店鋪漸多，見於現在年畫上的字號就有吳文藝齋、孫文雅、筠香齋、源泉興、趙一大等，一度曾相當興盛，這些年畫大都保留和沿襲了桃花塢年畫風格，有的畫樣還源自桃花塢年畫，後期則滲入了石印風格。

㈢山東濰縣等地的年畫

山東年畫風格介於南、北方之間，又分為兩個系統，膠東地區以濰縣為代表，魯西北則以東昌府（聊城）為中心。

濰縣是膠東重要經濟文化中心，也是工藝美術之鄉，濰縣年畫以舊濰縣城東北之楊家埠村為中心，約始於明代中期，清代中葉逐漸擴大到附近的一些村莊，至清末時僅楊家埠村即有畫店一百多家，規模最大的永盛畫店最晚開業於清初，其作坊幾乎占村內一條胡同。資本雄厚之畫店雇有大量工人常年印製，有的畫店還在外地設莊，將畫版運到該地印刷，年畫行銷到華東、華北及東北各地。濰縣楊家埠年畫既有北方的質樸，又有南方柔麗，主要供應農村，富有鄉土特色。如「男十忙」、「女十忙」、「沈萬三打魚」、「朱洪武放牛」、「二月二」等，篇幅不大，人物造型略帶誇張，情節突出，繪刻質樸，非常富於鄉土和民俗色彩。「男十忙」和「女十忙」將四季中的耕織活動分別繪於一圖，以平面分層排列的構圖和鮮明的動態，形象而生動地表現了農民辛勤勞作不誤農時和對豐收年景的期盼（圖 1-a-20、21），「春牛圖」是新年和立春日貼掛的圖畫，楊家埠的「春牛圖」除表現芒神和春牛外，還畫出了天喜星降臨，馬生雙駒和四鋤三丙等喜事，特別是在畫的顯著位置還畫了兩個地主爭搶一個短工，上面的題詩是：「豐收太平年，短工作了難，東莊好飯食，西莊多給錢」，反映了無地農民對衣食無慮的憧憬。大小門畫也活潑優美別具一格。楊家埠年畫純用木版套印，色彩單純明快，炕頭畫、窗頂、窗旁、月光等形式則完全適應山東農舍裝飾要求。楊柳青年畫也影響到濰縣的倉上、寒亭等村，該地年畫則多大橫幅，半印半畫，楊柳青的

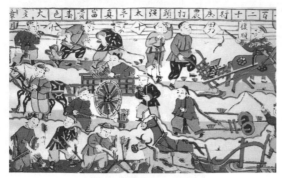

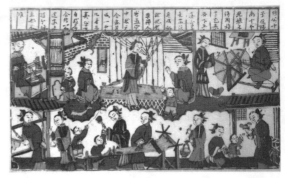

1-a-20　男十忙／山東濰縣　　　　　　1-a-21　女十忙／山東濰縣

一些戲曲題材年畫樣稿也為濰縣的一些畫店所參考或翻刻，濰縣年畫還影響到附近平度縣年畫的發展。

　　濰縣南鄉的高密縣也盛產年畫，特別流行整幅紙大小的「大掛畫」，有半印半畫及撲灰畫兩種，撲灰畫是用粉本過稿複製後大量手工繪製，要經過上色、粉臉、開相、勾線、描金等工序。所用除普通毛筆外還有雙筆鋒的「鴛鴦筆」和多鋒的「排線筆」，及以鹹蘿蔔刻成的圖案戳，這樣可以省工省力而又畫出豐富效果，撲灰畫設色以桃紅及綠為主，兼設金色，也有以水墨為主的。運筆揮灑自如，兼工帶寫，粗獷處大筆狂涮，細膩處精勾妙染，內容有美女、娃娃、古人及戲曲人物，多以大全身人物為主，形象鮮明突出（圖1-a-22）。也畫花卉屏條，最後塗一層明油，產生輝煌鮮麗的效果，在民間年畫中別具一格。據傳高密撲灰畫創始於明初一位工姓畫廟的工匠，從製作方法上看它的歷史也是較久遠的。

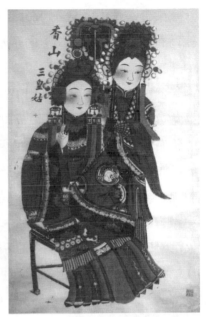

1-a-22　香山三皇姑／半印半畫／山東高密

　　山東西部的主要年畫生產集中在聊城地區，聊城為魯西重鎮，明代時稱東昌府，為南北水陸交通之要樞，通過運河北通京師南連三吳，被譽為「挽漕之咽喉，天府之肺腑」、「江北一都會」。明代時這裡已有發達之書籍刻印，這都予年畫發展以有利條件。東昌府年畫發源於陽谷縣張秋鎮，以印神像為主，其中門神和神禡種類繁多，風格獨特。門神中的武將造型威武粗壯，有的門神採自歷史人物和人們熟知的神話人物，如長坂坡單騎救阿斗之趙雲，敢於翻江鬧海的哪吒等。也有以俊秀的美女、娃娃構成的門畫，形象和服飾的描繪上具有鄉土氣息。此地年畫純用套印，不加人工賦色，剛健清新，具有質樸健康的特色。聊城年畫中另一獨特的品類是扇畫。這一商品將套色年畫運用到夏季的紙扇裝飾，使木版彩印突破了季節限制，擴大了生產和銷售空間。扇畫題材主要以戲曲人物為主，皆取材於山東、山西一帶流行的地方劇目。其中《東周列國志》、《三國演義》、《隋唐演義》、《楊家府

演義》、《水滸傳》及《西遊記》中的一些故事尤多，如「五雷陣」、「長坂坡」、「汾河灣」、「七星廟」、「穆柯寨」、「高老莊」等，都以舞臺上的表演功架組成生動的畫面。

㈣河南朱仙鎮年畫

河南是古代中原文化發展的地區，開封附近的朱仙鎮明清時曾是商業繁盛經濟發達之區，當時與漢口、佛山、景德鎮並列為四大鎮，又因岳飛抗金兵於此而著名，這裡盛產木版年畫，風格古樸，歷史悠久，在北方民間年畫中具有重要地位。

宋代開封是歷史上最早刻印木版年畫的城市，1127 年金兵破開封後畫匠刻工流散各地，而在明清繁盛起來的朱仙鎮年畫，當是開封年畫的延續。

朱仙鎮年畫的品種可分門神、年畫和神禡三種，其中以門神最為著名。門畫有不同型號，有貼在大戶人家門上的「大毛」，貼於院門和堂屋門上的「二毛」，張貼於臥室房門上的「三毛」和最小的門畫「連頭」。內容也各有特色，「大毛」以把守宅門的秦瓊、尉遲敬德等武門神為主，又因不同的衣著動態而分為步下鞭、馬上鞭、回頭馬鞭、抱鞭、豎刀、披袍等，有鎮宅辟邪作用。另有文門神裝飾五子、九蓮燈等，主要為祈福。「二毛」的內容除仍有武將形象外多為賜福的天官，適應院門和堂屋裝飾的特點還增添了許多戲曲中的人物，如長坂坡、壽州城、柴王推車等。「三毛」更多吉祥喜慶題材，按不同房門需要有三娘教子、天仙送子、麒麟送子、連生貴子、福祿壽三星、加官進祿、趙公明與燃燈道人、劉海戲蟾、和合二仙等（圖 1-a-23）。開張最小的門畫「連頭」係供單扇門和窗上貼用，最為活潑豐富，民間戲曲、神話傳說、小說評話的內容應有盡有，如「九龍山」（圖 1-a-24）、「蝴蝶杯」、「四霸天」、「渭水河」、「汾河灣」、「秦瓊打擂」、「風箏記」、「盜仙草」、「狀元祭塔」、「天河配」、「王小趕腳」等。鍾馗多供後門貼用，還有貼在迎門影壁牆上方的馗頭，按開張大小又分為大馗頭、小馗頭、四馗頭等，主要起禳災辟邪的作用。朱仙鎮年畫章法簡潔，形象突出，古樸別致，這些畫幅不作過多矯飾而自然生動，套色強烈明快而厚重，不加人工彩繪，一般在印好墨線版後依次套印黃、紅、漳丹、綠、紫等色，有的加套淡墨，

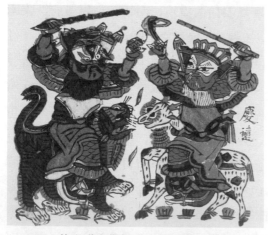

1-a-23 趙公明與燃燈道人／河南朱仙鎮

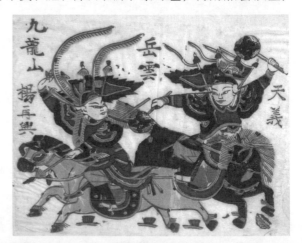

1-a-24 九龍山／河南朱仙鎮

求其豐富，套金者較少見，鄉土氣極濃。魯迅非常欣賞其剛健清新的藝術風格，他曾在致畫家劉峴的信中寫道：「河南朱仙鎮年畫，紹興稱為花紙，我看是好的。刻線粗健有力，不似有的地方印刷那樣纖巧，這些木刻年畫不染脂粉，人物無媚態，很有鄉土味，具有北方年畫的獨有特色。」

朱仙鎮年畫於清代極盛，鎮上岳飛廟是重要批發市場，周圍村莊亦多有印刷年畫者，重要畫店有天興德、天義德、大天成、二天成、萬盛等。清末以後，朱仙鎮日漸衰落，抗戰前後不少畫店遷到開封，有雲記、廣益振、振興永等畫店，但規模已大不如前。

河南的商丘、周口、嵩山、靈寶、汝南、蘆氏、新鄉等地也生產木版年畫，風格大略與朱仙鎮相似。

㈤晉南地區的年畫

山西南部的臨汾、運城一帶也是民間年畫重要中心產地，其歷史可上溯到宋金時期，那時平陽府（今臨汾）是北方雕版刻書中心，也兼印年畫，近代甘肅發現的「四美圖」、「義勇武安王位」上標有「平陽姬家雕印」、「平陽徐家印」字樣，即雕印於此。宋金時期這裡繪畫藝術相當活躍，宋代著名畫家高克明、楊威及元代民間匠師朱好古及其門人張遵禮（永樂宮壁畫的作者）都生長於此，此地又有較為發達的商業、手工業，這些條件都促成這一地區明清時年畫的興盛。

據調查，清代時晉南年畫印製相當興盛，在臨汾、襄汾、曲沃、侯馬、新絳、稷山、河津、聞喜等縣皆有年畫作坊及畫鋪，絳州益盛成畫店（圖1-a-25）每年印銷年畫達十萬份左右，運銷至陝西等地。

晉南年畫多以當地流行的地方戲曲傳說故事和民俗生活為題材，並有大幅的美人條幅，神像也占一定數量，粗獷強烈，極富鄉土情趣。為適應農村裝飾環境的需要，形式也極為豐富多樣，如中堂、橫披、條屏、三裁、對聯、桌圍、窗畫、燈畫、門畫、曆畫、拂塵紙、福字燈、魚缸等。窗畫是晉南年畫中突出的品類。皆為方形構圖，四幅一套，有花卉吉祥圖畫，也有戲曲人物故事，如「全家福」、「大香山」、「美人圖」等，其中不少劇目已長期輟演失傳，因而，也是研究戲曲史的寶貴資料。拂塵紙為貼於碗櫃上方以遮塵土用的小幅年畫，

1-a-25　猴搶草帽／清／山西臨汾

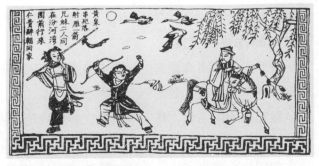

1-a-26　汾河灣／晉南

為晉南特有的年畫樣式。多取材於山西地方戲曲，如「汾河灣」薛丁山打雁、「少華山」烤火下山、「牧羊圈」捨飯團圓等，畫面為狹長小橫幅，每幅一圖，戲中故事多發生在山西地區，人物形象及情節刻劃得鮮明生動，陰刻陽刻並用，黑白分明，寥寥數筆而神采迴出，刀法雄健而清新可喜，更具有剛健活潑的民間特色（圖 1-a-26）。晉南年畫製作上有以墨線印製和人工填色的，也有套色後半印半畫的，完全套色的則多用黑、黃、大紅、桃紅、綠五色套版，對比強烈，在民間年畫中獨樹一幟。具有鮮明的木版畫意趣。有的還附以題詩，如「汾河灣」中即有「仁貴辭朝回家園，前行來在汾河灣。兄妹二人同射雁，一箭串死落黃泉」，字句通俗易懂，宛如民間說唱或戲曲中的詞語。

(六)河北武強年畫

河北武強縣在北方是僅次於楊柳青的另一民間年畫中心，這裡地處冀中農村，民風淳樸，其年畫風格質樸、粗獷、明快、簡潔，而不像楊柳青年畫那樣精緻典雅，它像聲腔高昂的河北地方戲一樣更多的帶有濃郁的泥土氣。

武強年畫作坊以舊城南關為中心，包括周圍二十幾個村莊，著名畫店有天玉和、東大興、新義成、吉慶齋等，這裡畫師多為農民，對農民生活及欣賞趣味比較熟悉，因而所作年畫通俗有趣，武強有不少技藝高超的刻工，有的到天津楊柳青謀生，從那裡帶回舊版和畫樣，造成兩地年畫的交流，但由於武強年畫形象突出，色彩強烈，裝飾性強，價格低廉，因而在北方各地農村中銷行極廣。

武強年畫題材也比較廣泛，除神禡外，大量流行的是小說戲曲故事，如《楊家將》、《七俠五義》、《呼延慶打擂》等，愛憎分明，不忌諱殺人打鬥場面，不少年畫以群眾喜聞樂見的連環畫形式表現了扶弱除暴慷慨激昂的內容，清末這裡又出現了諷刺官僚腐敗「杠箱官」之類的年畫，也有直接描繪政治時事的作品。以裝飾堂屋的老虎、獅子、花瓶、博古

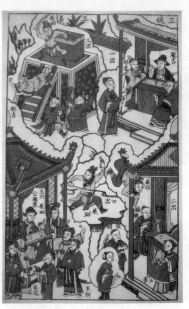

1-a-27　三俠五義／燈畫／清／河北武強

為內容的大中堂，適應春節及元宵賞燈用的大小燈籠畫（有的還附有燈謎），糊窗用的彩印窗花也都古樸清新，有獨特的風格（圖 1-a-27）。

(七)陝西鳳翔等地年畫

陝西木版年畫產地集中於關中的鳳翔和陝南的漢中兩處，其中鳳翔更以產量大，品種豐富風格突出居於主要地位。

鳳翔為關中古城，這一帶是周、秦發祥地，唐宋時文化也比較發達，有悠久的文化傳統。這裡民間工藝相當豐富，除年畫外，所產泥塑玩具、窗花、剪紙、刺繡均遠近著名，年畫刻印集中於南肖里、北肖里及陳鎮，其中以南肖里村邰姓經營之世興畫局歷史最久。

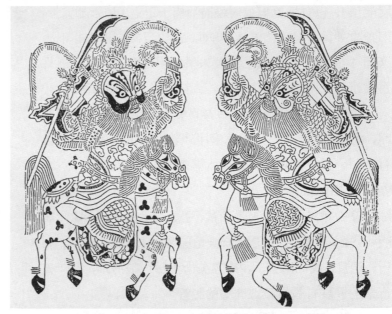

1-a-28　神鷹圖／陝西鳳翔　　1-a-29　姚期馬武／門畫／清／陝西鳳翔

　　鳳翔年畫內容有戲文、風俗、娃娃、花卉、諷刺畫、神像、門畫、窗花等。門畫樣式甚多，分文武站立坐騎等不同樣式及大小型號，不下四十餘種，大者長四尺餘，雄偉生動，人物造型受陝西秦腔等地方戲曲臉譜影響，獨具特色，今所遺留古版，如神鷹鎮宅大幅中堂，造型奇偉，頗有氣勢，體現了較高的刻繪水準（圖 1-a-28）。鳳翔年畫古樸渾厚，屬於北方體系。

　　漢中年畫以門畫為主，品種豐富，變化極多，不少是演義小說及民間傳說中的人物，如：姚期、馬武、裴元慶、李元霸、穆桂英等，據不完全統計漢中門畫樣式至少也有六十餘種（圖 1-a-29）。

㈧四川綿竹等地年畫

　　四川省年畫產地分布在川西北的綿竹、川東的梁平、川南的夾江三地，其中以綿竹年畫最為著名，是西南地區年畫重要中心產地。

　　四川為古代版刻最早發展的地區之一，綿竹盛產竹紙，給年畫發展造成有利條件，《綿竹縣志》載：「竹紙之利仰給者，數萬家猶不足，則印為書籍，製為桃符，畫為五彩神荼、鬱壘，點綴年景。」綿竹年畫約發展於明末清初之際，清代興盛時年畫作坊達三百多家，著名畫店有傅興發、雲鶴齋、曾發皓等，年畫銷往雲、貴、康、藏、青海、新疆等地，有的還遠銷印度、緬甸、越南等華僑聚集的國家。

　　綿竹年畫分「紅貨」、「黑貨」兩大類。紅貨係在刻印墨線基礎上加以手工設色繪製，要求色彩明淨鮮豔，有「一黑（墨線）二白（人臉、手、靴底要白）三金黃（衣冠服飾中的金黃明色），五顏六色穿衣裳」之說，由於手工設色，故色彩配置遠較套印豐富，並勾金銀，用筆活脫，開相生動傳神，因加工粗細而有不同規格，有細緻鮮麗而富有裝飾性之「明

展明掛」，也有極為粗獷潑辣而神韻十足之「填水腳」。除門神畫外，表現時裝美女、娃娃、故事及諷刺畫者亦不少（圖 1-a-30）。「黑貨」則為朱墨拓印之中堂屏條，風格古樸沉靜，內容有名人字畫，吉祥神像及耕織圖等。

夾江年畫多為神像及吉祥畫幅，印張較小，全用套印，粗獷稚拙，梁平年畫除套印外兼用人工填色，風格各有不同，但生產規模及藝術水準都遜於綿竹年畫。

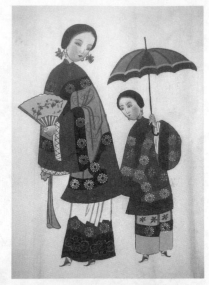

1-a-30　清裝美人／門畫／清／四川綿竹

(九)安徽地區的年畫

安徽地區明清以來是商業、手工業發達地區，徽州雕版印書水準為明代之冠，安徽地區製墨、造紙、雕磚、刻石、鐵畫，民間陶瓷、印染等美術工藝也較活躍，對年畫行業的發展有著直接或間接的影響。

安徽地區年畫最晚不遲於明代，分布於徽州、蕪湖、宿縣、阜陽、涇縣、亳縣等地，徽州刻工技藝高超，明代畫家如丁雲鵬等都參加過年畫起稿，惜作品大都散佚不存，但從流傳至今的部分民間木版神像看，其造型頗為古樸，猶是明代早期徽派木刻風規。蕪湖地處長江沿岸，商業繁盛，交通發達，這裡的年畫明顯受到桃花塢及上海舊教場木版年畫的影響，但有些用於船戶張貼的畫幅帶有本地的特色。

(十)湖南隆回灘頭年畫

湖南灘頭年畫產自湖南省邵陽（原寶慶府）隆回縣之灘頭鎮，樣式以門畫為大宗，也有描繪戲曲故事及老鼠嫁女，吉祥圖案一類的畫幅（圖 1-a-31）。灘頭年畫中的一些門神樣式似乎受到蘇州桃花塢年畫的影響，也有戴風帽等扮相的門神又與川陝等地門神相類。但其畫稿和雕版都極為粗簡有力，以濃重的墨線刻劃眉眼，神氣突出，予人以極為強烈的印象。套色則以漳丹、深藍、粉紅及綠色為主，有灑以金色點片，色彩濃重鮮麗

1-a-31　花園贈珠／湖南灘頭

，線條稚拙剛健而富有木版味，加之濃郁優美的裝飾風格，形成了鮮明的地方藝術風貌。灘頭還有一些表現苗族英雄像的門神，也為此地所僅見。灘頭年畫行銷至雲貴等省，深入到少數民族地區，頗受歡迎。這一地區民間年畫近來逐漸受到湖南美術工作者及國內專家學者的重視，它的歷史及藝術特色尚需進一步進行調查研究。

(十一)福建泉州漳州等地年畫

福建省泉州、漳州、福鼎、福安等地為華南地區重要年畫產地，風格上亦獨樹一幟。福建木版印刷在南方有悠久歷史，宋元時建陽即為重要刻書中心之一，以刻印經史詩集小說及民間日用書籍著名，其書多附插圖，古樸生動，具有鮮明的民間繪畫風格。

泉州和漳州等地年畫基本上是木版套色，風格上與福建元明書籍版畫有繼承關係。泉州為古代文化名城，又是重要的海運港口。清代時泉州刻印作坊集中於通口街一帶，重要作坊有三興、福記等。泉州年畫以門畫和符籙畫為主，多為紅紙上套印黑線及黃綠二色（有時加白色和藍色），簡單明快而紅火，內容則有天官賜福、加官進祿、神荼鬱壘、秦瓊尉遲恭及門童等（圖1-a-32）。

漳州年畫以顏瑞華老畫店最為悠久，可能開始於明末清初之際。據傳顏氏祖上為官宦，酷愛繪畫，並將人們喜愛的畫樣刻印供年節裝飾。清初人民大量出海，遂將年畫帶到海外，年畫業開始興隆。漳州年畫品種有門畫，也有風俗時事（如「九流圖」）及閩粵一帶人民熟悉的戲曲故事（如「荔鏡記」、「雙鳳奇緣」等）。門畫多以紅色作底色，上套粉綠、粉黃、粉藍，裝飾性年畫則為白紙上套印墨線及赤、橙、綠等色。另有一種廟門上貼的成套門畫，每套四幅，以黑色作底，上套粉藍、朱紅等色，分印有象、獅、虎、豹四獸（圖1-a-33），牡丹、荷花、菊花、梅花等四季花或福、祿、壽、喜四神等圖像，頗具沉著鮮豔古樸莊重的特色。

1-a-32　春招財子／清／福建泉州

1-a-33　四獸圖／清／福建漳州

㈡廣東佛山年畫

佛山在廣州西部，為華南工藝美術中心地，盛產燈彩、紙紮、陶瓷、剪紙、秋色等。舊日印刷木版年畫的作坊集中在福祿里和水巷一帶，著名店鋪有彩珍、怡雅堂、廣興、廣生、均記、保記、華隆、志盛等。年畫中神像占很大的比重，如鍾馗、紫微、玄武、關帝、觀音、張仙、財神，仍是驅邪賜福之神（圖1-a-34）。有些幅畫較大，為道場張掛而作，以手繪為主，屬於高檔產品。供給普通人家供奉祈福或新年裝飾門廳的年畫，尺寸較小，有彩色套印和印出墨線後手工敷色兩種，構圖均衡簡練，色彩豔麗明快，形象和風格都帶

有華南地方特色。由於它成本低，售價便宜，故易於普及，銷路甚至遠達東南亞一帶。

㈢臺灣木版年畫

臺灣歡度春節的習俗與大陸相同，門神、年畫為必要之裝點。臺灣年畫印製業集中在臺南市，年畫作坊畫店開設在米街一帶，較知名者有源記、隆發、美記、王泉盈紙店等，以王泉盈紙店最為著名，約有二百餘年的歷史。其樣式、品種都明顯地承襲福建年畫，門神有「神荼鬱壘」、「秦瓊及尉遲敬德」、「加官進祿」、「天官賜福」等，為適應船家漁民裝飾艙門、船尾的需要又有八卦咒、獅頭等。以歷史傳說為題材的年畫具有人物突出，動態傳神，主題明確，構圖飽滿等特點，在風格上與福建漳州年畫及明清建陽版小說戲曲插圖有相通之處（圖1-a-35）。

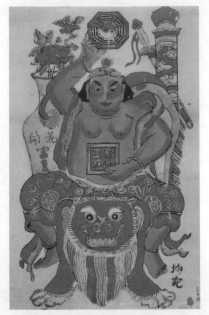

1-a-34　紫微正照／清／廣東佛山

以上只是將明清時期主要民間年畫產地加以簡要介紹，有些地區，如江蘇南通、無錫，湖北丹江，江西九江、南昌，山西大同以及北京也都有年畫刻印，一些少數民族地區也有神禡刻印活動。地區不同，風格各殊，題材豐富，樣式繁多，數量巨大，遍及全國，僅此一點也足見明清年畫的發展盛況了。

明清時期由於商業經濟和手工業的發達刺激了年畫生產和銷售市場。一家一戶在農閒時以年畫為副業的小生產大量存在，但具有相當規模的年畫店紛紛出現，他們有雄厚資本，作坊主精通業務，雇用大批工人，邀聘畫師創作新樣，有的為了競爭和擴大聲響甚至不惜工本生產精

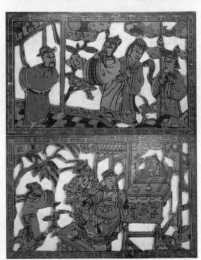

1-a-35　鴻門宴、徐母罵曹／臺灣

品。年畫店多為商店與作坊結合，負責生產與發行，成為組織創作、印刷、銷售的中心和紐帶。通過商販即時反饋資訊，了解不同地區和層次的需要，有的畫店還在外地設立分店，小販則通過搭設畫棚或沿街叫賣推銷年畫，畫店通過這些管道溝通了創作、出版和需求之間的聯繫。

隨著年畫的發展各地都湧現出一批優秀的畫師和刻版工，藝術上形成自己獨特的風格並有相當影響，他們的事跡雖不見文獻史籍，但由於其技藝高超和受人歡迎，在民間卻流傳著不少動人的傳說。天津楊柳青的張俊庭、張祖三、高蔭章、戴立三、王紹田、閻玉桐、閻文華都享有盛譽。其中高蔭章 (1835–1906)，字桐軒，是生長於楊柳青本地的畫師，出身於商人家庭，靠自學成才，擅畫人物山水，技藝不凡，同治五年 (1866) 清廷徵召楊柳青畫

師入宮為慈禧太后寫像，高蔭章中選，因而有機會縱觀宮廷殿堂及宮苑園囿。光緒二十年 (1894) 高蔭章年逾花甲，回到楊柳青自營雪鴻山館畫室，專心從事年畫創作。其作品多取材於歷史故事、社會風俗及四時景物，人物皆生動傳神，畫中的殿閣園囿景色優美意趣盎然，且自畫自刻，一絲不苟務求精美，在楊柳青

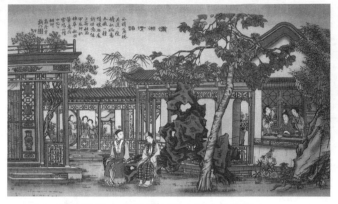

1-a-36　瀟湘清韻／高蔭章／清／天津楊柳青

後期年畫發展上頗有振興之功（圖 1-a-36）。山東濰縣楊家埠的一些畫帥出身於農民，著名的有楊芳、楊萬慶、楊萬東、劉明杰等人，他們的作品生活氣味濃郁，具有質樸、風趣的特色。劉明杰 (1857–1911) 在濰縣楊家埠畫師中最為出色，他家祖輩經營畫莊，自幼受到薰陶，加之天資聰穎，十五歲時就很好地掌握了繪畫技術，在經營年畫中走南闖北，社會閱歷豐富，他有強烈的正義感和民族觀念，曾創作「炮打日本鬼」、「紅燈照」、「慈禧太后逃長安」等反映時事的作品。蘇州年畫上的題款多用別號（如杏濤子、墨浪子、桃塢主人等），他們的事跡有待查訪。天津及蘇州等地有的畫店為了提高產品的質量和身價，不惜重金特邀一些名家創稿，天津楊柳青年畫有些出自錢慧安的手筆，蘇州桃花塢和上海老教場的年畫中可見吳友如等人的作品，其中也有假託的，像蘇州有的早期年畫中就題了唐寅的名款。年畫店之間營業上有著激烈競爭，創稿不斷翻新，力求品種多樣，並禁止別人模仿翻刻。除經營年畫外，有的畫店還兼印扇面、喜壽對聯、糊牆花紙、糊禮盒的裝飾紙及刷大紅紙，使產品適應不同節令。

　　明清民間年畫的繁榮狀況在過去沒有受到應有的重視，然而從藝術成就及社會影響上看，它在中國美術史上都有著不可忽視的重要地位。

四、木版年畫的題材和藝術特色

　　盛於明清的木版年畫成為中國民族美術園地中的燦爛山花，突出表現在多種題材內容的開拓及藝術上的成功創造，畫師以多種體裁和藝術手法反映群眾的思想感情，創造了不少優秀作品，在年畫園地中展現出一片萬紫千紅百花爭豔的局面。

㈠年畫題材的豐富與擴大

　　明末以後，年畫廣泛地普及於城鄉群眾之中，適應年節的裝飾及不同時期不同地區不同層次的需要，年畫內容出現了飛躍的發展與變化，概括言之約可分為以下幾類。

　　1. 風俗年畫

　　風俗繪畫在民族傳統繪畫中歷史悠久，文獻記載宋代風俗畫中即有豐稔圖、觀燈圖、

村田樂圖等，題材已接近年畫。現存宋代傳為李嵩「歲朝圖」，應是最早的風俗題材節令畫。元明以後由於文人畫以「不食人間煙火」、「超然物外」為標榜，風俗畫往往被視為不登大雅之堂的俗物而排斥於畫壇之外，但它在民間年畫領域中卻繼續得到充分的發展，特別是清代康乾之際，社會有較長時期的穩定，城市工商業和農村經濟都有明顯發展，出現「物阜民豐」的局面，反映豐年樂業太平景象的風俗畫在年畫中大量出現，如蘇州年畫中的「姑蘇萬年橋圖」、「三百六十行圖」就以全景式的畫面描繪了蘇州商業經濟的繁榮。蘇州萬年橋建於乾隆五年，很快在乾隆六年及乾隆九年就刻成年畫，表現了蘇州人煙稠密，商業繁榮的景象，對新橋的壯美，橋上下的人流，城內外的商肆（如綢緞莊、醬園、酒坊、冶坊）都作了細緻描繪，生動畫出「姑蘇城外錦成堆，商賈肩摩雲集來」的盛況。這類年畫隨時代而發展，清末中國社會及城市面貌發生急劇變化，年畫中又出現了「火車站」、「豫園馬戲圖」、「天津圖」等現代生活風貌的畫幅。

年畫中表現闔家團聚人財兩旺的過年景象也是長期流行不衰的題材。早期蘇州年畫中就有「歲朝圖」、「元夕圖」、「大慶豐年圖」；楊柳青年畫中也流行「大過新年」、「歲朝吉慶」、「正月初二接財神」等（圖1-a-37），表現包餃子、吃年飯、賞花燈、放焰火、守歲拜年等民俗活動，人物情節及環境都刻劃得非常細緻具體。畫中描繪的富裕生

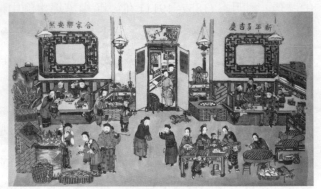

1-a-37　大過新年／清／天津楊柳青

活，對當時多數人雖僅只是幻想，但也畢竟反映了他們強烈擺脫貧困狀態的願望和對美好生活的憧憬。

反映農業勞動的「莊家忙」特別適合廣大農戶的裝飾需要。由於民間畫師對農村生活的熟悉，所以畫面真實生動富有生活氣息。各地年畫中流行的「男十忙」（在一幅畫上描繪犁地、下種、鋤地、收割、運糧等農事勞動），「女十忙」（表現彈棉、紡紗、漿線、合線、織布等農婦勞動）集中體現了男耕女織的農村經濟面貌。但豐收的快樂始終是表現的重點，畫中常常細緻的描繪地頭場院上揚場、碾場、入囤等熱火朝天的勞動場面及農婦在勞動間歇中餵奶、村童驅趕啄食糧食的雞等富有情趣的細節，在以前終年勞動卻生活貧困的農民是多麼盼望過上這種風調雨順豐衣足食的幸福生活啊！

風俗年畫中也大量描繪「漁樵耕讀」、「士農工商」各行各業人物及廟會、集市、渡口等生活場面。廣泛地刻劃了社會生活各個側面及下層勞動人民的形象，是研究當時社會狀況的形象資料。

2. 小說戲曲題材年畫

故事題材在清代及近代年畫中占有很大比重，而且内容豐富、發行數量大，既可予人以知識，又形象地將小說戲曲的人物與精彩場面再現於畫面，富於娛樂性，非常適合年畫特點。此類年畫的故事内容有少數見於經史，然亦多取材於當時童蒙讀物如《三字經》、《幼學故事瓊林》、《龍文鞭影》之類，又選擇其中為人熟知稱道之事，如重視對子女教育的「孟母三遷」，宣揚尊師重道的宋代楊時「程門立雪」，不與汙濁政治同流合汙的「竹林七賢」，不為五斗米折腰而潔身自好的陶淵明「歸去來辭」，表彰清廉自守的楊震不受私人饋送的「四知」（天知、地知、你知、我知）故事，描繪東晉女詩人謝道韞詠雪故事等。此類年畫多見於楊柳青地區大畫店之產品，銷往城鎮稍有文化之階層。

在年畫中最為膾炙人口的是取材於民間故事、神話傳說、戲曲、小說、彈詞、平話的内容，有的依照歷史著作渲染加工，有的則根據人民愛憎不斷創造。宋代以後至明清時期，市民文藝有很大發展，小說戲曲的成就尤為輝煌。小說中之《三國演義》、《水滸傳》、《西遊記》、《東周列國志》、《楊家府演義》、《精忠岳傳》以及《三俠五義》等受到社會的歡迎；戲曲領域也出現萬紫千紅的局面，傳奇、崑曲（稱為雅部），特別是地方戲如京腔、秦腔、弋陽腔、梆子腔、羅羅腔、二簧調（稱為花部）的普遍流行，使城鄉人民在娛樂中講今道古，同時也從中受到藝術的薰陶。嘉道以後，此京戲曲舞臺上崑（曲）亂（彈）爭勝，百戲雜陳，由徽調漢劇並綜合各類地方戲而形成的京劇更是異軍突起，名角如雲，逐漸發展為全國性的大劇種；南方的蘇州明清以來是戲曲演出相當活躍的地區，附近的崑山是崑曲的發祥地，這裡又有蘇灘等地方戲曲風靡於城鄉。其他各地區如河北、河南、山西、山東、陝西之不同類型的梆子戲、廣東的粵劇、福建的閩劇、梨園戲等，劇目也都極為豐富；一些曲藝說唱藝人更以輕便的形式活躍於書場、茶肆、農村場院。不同形式的民間文藝又互相移植滲透，不斷發展革新，這自然會對各地區年畫產生巨大影響。

小說戲曲年畫從題材上大略可分為歷史演義（如《三國》、《列國》、《楊家將》等），神話（如《西遊記》、《封神演義》、《牛郎織女》等），愛情故事（如《西廂記》、《荔鏡記》等）及俠義、公案故事（如《三俠五義》、《包公案》等）。在選擇題材時又強調年畫的特色、作品中突出喜慶場面（如《三國演義》的「劉備招親」，圖1-a-38），表現英雄人物忠勇智慧（如「空城計」、「長坂坡」、「戰馬超」、「金沙灘」），描繪堅貞的愛情雖經曲折而獲美滿結局（如「荔鏡記」、「珍珠塔」），歌頌除暴安良為民請命（如「包公打鑾駕」、「五鼠鬧東京」），表現勇敢向邪惡勢力鬥爭（如「水漫金山寺」），特別是對一些民族英雄（如楊繼業、岳飛，他們大都被奸臣陷害而又精忠報國）和巾

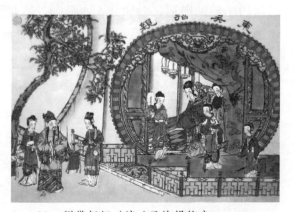

1-a-38　劉備招親／清／天津楊柳青

幗豪傑（如穆桂英、劉金定、樊梨花，她們不僅衝破封建束縛，自擇佳偶，而又在戰場上衝鋒陷陣，殺敵報國）的頌揚，這類題材都經過長期發展、豐富和演變，為群眾所熟知樂道，有鮮明的人民性。

3.美女、娃娃年畫

美女、娃娃以美好形象反映人們對家庭美滿幸福和後代健康有為的願望，一直受到喜愛，畫家也在這一領域獨出心裁不斷推陳出新，創造了式樣眾多的作品。

美女有古裝時裝兩種，又有群像及單個形象。古裝美女多表現絕代佳人（如西施、楊貴妃）或才華蓋世武藝超群的女性（如蔡文姬、花木蘭、梁紅玉），還有麻姑、嫦娥等神話人物；群像則常以小說故事中眾多女性組成畫面（如《紅樓夢》、《鏡花緣》），或描繪琴棋書畫賞花玩鳥等古代婦女高雅閒適的生活。時裝女性著重表現時髦打扮和新穎生活（如女學堂演武）。

娃娃樣式有活潑熱鬧的「百子圖」（圖 1-a-39）、「嬰戲圖」，也有以突出健康可愛形象的大胖娃娃，更有綜合嬰戲圖與戲曲表演的「娃娃戲」和富有風趣以情節取勝的「村童鬧學圖」。還有集美女、娃娃為一體的「母子圖」。

相當數量的美女、娃娃年畫中常以點綴吉祥飾物的寓意手法反映美好如意的願望，如「榮華富貴」（裝飾牡丹芙蓉），「連年有餘」（嬰兒抱魚戲蓮），「平升三級」或「平安吉慶」（花瓶中插三戟及玉磬），「五子奪魁」（五個嬰兒爭奪帥盔）等，優美形象和裝飾構成喜慶的思想主題。

4.風景花卉裝飾性年畫

年畫中的風景多畫名山勝景，如泰山圖、西湖景、蓬萊閣、北京的宮苑及天津碼頭洋樓，觀之使人開拓眼界；也有春、夏、秋、冬四季景的，多以富麗重彩和細膩的筆墨描繪山河的壯麗，並穿插人物活動，貼在屋裡能使人作畫中之遊。花鳥則多表現豐滿而富生意的花鳥蟲魚，其中常含吉慶寓意內容，如山茶、玉蘭、牡丹、荷花、菊花、梅花等四季花，桃、福桔、石榴、佛手、葫蘆、瓜等果品，魚、喜鵲、羊、鹿、鶴等鳥獸，龍、鳳、麒麟之類想像中的瑞獸（圖 1-a-40）。還有表現花瓶、琴棋書畫文玩的博古圖。有的用花鳥組成楹聯橫披圖案字，也別具一格。

1-a-39　百子圖／清／蘇州桃花塢

1-a-40　富貴雙雙到白頭／山東濰縣

5.時事新聞年畫

中國封建社會至清代後期已瀕於崩潰，鴉片戰爭以後，帝國主義不斷在軍事上經濟上對中國大肆侵略，清政府腐敗無能，對外訂立一個個喪權辱國條約，對內加強了對人民的剝削與鎮壓。中國社會已失去昔日的盛世而變得民生凋敝；在此種形勢下發展了時事新聞題材的年畫，反映了人民對國家命運的關切。

根據文獻記載及實物流傳可知，鴉片戰爭、義和團運動、辛亥革命等都曾在年畫中迅速地得到反映。寶廷所寫《都門歲暮竹枝詞》有詠畫棚的詩：「舊稿新翻歲歲殊，畫棚羅列遍通衢。高懸一幅人爭看，認是當年得勝圖。」詩注中說明「幼時畫棚賣有『林文忠得勝圖』……」從中可見人們對反映林則徐戰勝英侵略軍年畫的歡迎。流傳現今的桃花塢年畫中反映愛國將領劉永福在中法戰爭中抗擊法國侵略軍的「劉軍得勝圖」，「劉提督領守北寧關」也屬於此類題材。在義和團抗擊洋兵最激烈的天津和直隸（今河北省）地區，反帝年畫非常流行，曾國藩就驚嘆「天津民情囂張如故，將打殺洋人圖畫刻版，刷印斗方扇面，以鳴得意」，有些作品如「天津北倉義和團大破洋兵」、「英法聯軍與義和團鏖戰圖」、「董軍門大勝西兵」等仍保留下來，這類年畫雖因趕製出版而不甚細緻，但卻場面宏大氣勢磅礴。一些民間藝人以高漲的愛國熱情進行創作，山東濰縣年畫藝人劉明杰不僅繪製了歌頌義和團紅燈照的年畫，而且在集市上邊唱邊賣：「打洋鼓，吹洋號，領人馬，打臺炮，頭裡走的義和團，後面緊跟紅燈照，打得好，打得妙，打敗了鬼子立功勞……」

畫師還選取社會新聞為題材，如楊柳青年畫「北京城百姓搶當鋪」就表現了北京貧民乘八國聯軍入侵和清朝統治者逃走的混亂之際，砸搶了高利貸盤剝的當鋪，令人觀之大快人心。「北京城百姓搶當鋪」的出現反映了由於清政府的腐敗已使人失去「連年有餘」、「天賜黃金」的幻想而走上自發鬥爭的道路。

6.諷刺幽默題材年畫

年畫題材以歌頌為主，但傳統年畫中亦不乏用於點綴民俗而帶幽默情趣者，最突出的是「老鼠嫁女」。老鼠嫁女的民俗和傳說流行於中國南北各地，帶有祈望豐收或生活富裕之意，老鼠偷嚙糧食物品，成為人們生活中的禍害，但民間傳統中卻設計了嫁女成親的有趣情節把牠送走，或認為糧食豐收才有鼠光臨。因而河北、山西、山東、陝西、四川、江蘇、湖南、福建等地都有老鼠嫁女年畫，描繪的是老鼠摹倣人的娶親行列、前有旗鑼傘蓋的儀仗，新郎盛裝官服騎著駿馬，新娘則坐花轎，很多年畫中還有一隻貍貓擋住娶親行列。這種喜劇化的處理反映了人民樂觀幽默的性格。據此內容發展的還有「大戰貓兒山」（老鼠與貓大戰）、「老鼠告狀」（老鼠被貓咬死後到陰司告狀，但又咬壞了閻羅王的東西，因而受到嚴厲懲罰），類似老鼠嫁女的年畫還有豬八戒招親及蛤蟆成親等。

對腐朽統治及社會病態進行辛辣諷刺的年畫流行於清末。山東濰縣民間年畫家劉明杰畫過「慈禧太后逃長安」，慈禧騎著毛驢，光緒拎著包袱跟在後邊，包袱裡還露著剛從地裡

偷來的兩根玉米，奚落了清廷腐敗無能的醜態。民間年畫中把處世奸滑习鑽的人畫成種種尖頭，他們互相比尖爭執不下，最後去官府告狀，而官吏的頭不止尖而且帶刺，是最刁奸陰險的人物。鴉片戰爭中有的清朝官吏對禁煙陽奉陰違，武強年畫「杠箱官」畫身穿清朝官服的猴子打著戒煙旗幟招搖過市，表現成一場鬧劇。楊柳青齊健隆刻印過一張勸人戒煙的「改良年畫」，表現一個人在吸鴉片，而房產牛馬等都被吸入煙斗，最終而傾家蕩產，以漫畫的形式希圖喚起人們的覺醒。

漫畫形式的年畫是清末政治腐敗情勢下出現的，適應年畫幽默有趣的特點，奚落揭露和鞭笞了統治者，從而發洩人民的不滿情緒。

7. 門神及神禡

神禡為適應民間信仰禮拜張掛之用，包括佛教道教等形象。人們將希冀家宅平安寄託於神祇的庇佑，因而新年祭祀神禡多帶有驅邪降福性質。如執掌全家禍福的灶神，護衛家宅的門神，保護兒童的張仙，送子的觀音，賜福增壽的天官、壽星，祝願夫妻和美的和合二仙，驅邪的鍾馗、關羽等。限於篇幅，本文不再贅述（可參閱拙著《中國年畫史》），現僅從年畫角度指出其一般特色。

新年神禡都緊密適應民間信仰節令俗尚，如除夕要供天地、迎灶神、貼門神，正月初二接財神等。而對神祇的信仰中總在一定程度上揉入人民的感情願望，如在印度佛教中原本為男性的觀音在中國民間演變為救苦救難莊嚴妙麗的女性——白衣菩薩和送子觀音；門神由神荼鬱壘而演變為唐朝名將秦瓊、尉遲恭，甚至韓世忠、岳飛、穆桂英等也擠進這個行列；財神中除文武財神外，還有以劫富濟貧五位強盜為崇祀對象的五顯財神；和合二仙原為唐代高僧寒山拾得，一旦在民間流行卻變成手拿荷花寶盒和面帶歡笑的胖娃娃。神禡設計中突出吉祥喜慶，如灶神禡中的八仙及聚寶盆（武強有的灶神禡還畫上牛郎織女）；財神禡的搖錢樹招財進寶；門神中點綴吉祥裝飾及五子，甚至完全突破神像而畫狀元及第、美女、娃娃。形象塑造上吸收民間傳說及戲曲形象，不少神像畫著戲曲臉譜，連姿態也如戲曲中的舞蹈亮相。有的神禡還兼顧生活需求，如灶神禡上印的農曆圖就給農村種田看節氣帶來方便。

這些神像大都形象突出，構圖對稱，裝飾性強，是年畫作坊的基本產品。其樣式在世代沿襲中不斷創造，神禡在作坊中印製稱為「活」（即作活），到店鋪中稱為「貨」（貨物），信仰者買去卻尊為「佛」。隨著社會進步科學昌明，人們生活習俗的變化，這些神禡終究會被淘汰，但作為民間藝術品，仍有一定的欣賞借鑑價值。

㈡明清民間年畫的藝術特色

1. 形象俊美，情節動人

此時民間年畫中的形象，大都俊美健康，情緒歡快，給觀眾以欣愉喜悅的藝術享受。形象俊美要求藝術形象比現實生活中的人物表現得更鮮明、更生動、更傳神。如果說，充

分讚頌美好事物，通過用浪漫主義的表現方法對其特徵加以適當的誇張，使觀眾在藝術欣賞中受到振奮和鼓舞，從而產生對美好生活的強烈憧憬與追求，是構成年畫的特色之一，那麼形象的塑造則在反映美好生活中具有更重要地位。畫師非常重視鮮明地表現不同人物品格和氣質，畫出勞動者的質樸善良，名士的清高儒雅，忠臣的鯁直，良將的忠勇，綠林好漢的豪爽俠義，女性的溫柔聰慧，嬰兒的活潑天真。人物要有「精、氣、神」，使人觀畫如對其人，產生景仰或愛慕之情，從審美中陶冶情操。年畫中的人物以正為主，以邪為襯，善惡涇渭分明，反映人民對善良正義的追求。由於木版年畫生產條件和裝飾要求，人物形象皆帶有類型化特點，又特別注意臉部刻劃，常常寥寥數筆

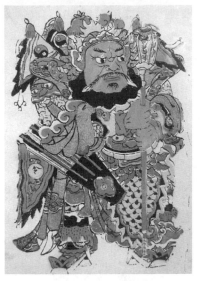

1-a-41　將軍門神／北京

而神氣生動。神話人物則加以大膽誇張，如門神中的武將，突破解剖的限制，身材與頭的比例為4：1，突出表現了頭如笆斗，虎背熊腰的雄偉氣質，形象上或鳳眼美髯，或環眼虯鬚，神氣凜然予人以鮮明印象（圖1-a-41）。山水花鳥也要畫得優美而欣欣向榮，鳥成對，花並蒂，鴛鴦戲水，丹鳳朝陽，切忌蕭索凋零之感。

　　故事年畫更要擇取最動人的情節和發展中的高潮，戲劇年畫中文齣重性格刻劃，武齣以火熾的場面取勝。如楊柳青年畫「太白醉酒」描繪了崑曲表演中的精彩一剎那，畫中包括生、旦、淨、丑不同行當，李白側臥椅上醉草蠻書，表現了詩人蔑視權貴的高潔品格，而驕橫的楊國忠、妖媚的楊貴妃、奸諂的高力士雖都是反面人物，但各有不同個性，他們被李白的氣勢所壓倒，表現了美戰勝醜，令人觀之心情大快。「長坂坡」表現趙雲匹馬單騎力敵曹營八將的激戰場面，畫上以趙雲為中心，槍劍並舞，靠旗飛揚，山頭上還有曹操、徐庶觀戰，眾多曹將烘托出趙雲非凡忠勇的形象。

　　群眾中流行著年畫中的俊媳婦可以變成真人的神話，說「把人畫活了」，即要求人物栩栩如生；又認為生活中美麗女性「真跟年畫上的一樣」，強調年畫形象比生活形象更俊美更理想化。年畫要求「有看頭」，「有講頭」，「畫中要有戲，百看才不膩」，就是要有引人入勝的情節，要「真像那麼回子事」，即必須符合生活的真實，「真給畫絕了」是講對生活加以錘煉加工，表現得妙趣橫生，只有形象俊美情節動人才能受歡迎。

　　2.豐滿紅火、吉祥喜慶

　　過年要喜氣洋洋萬象更新，年畫不僅內容吉祥，而且構圖、色彩、表現手法都要服從這一前提。

　　年畫構圖大都於飽滿勻稱中求變化，主次分明層次井然而不強調奇險，如兩個門神對稱中有呼應，莊嚴矗立而又飄帶飛揚，外輪廓渾然一體，在面相及細部中求變化。窗畫中

要飽滿而富於裝飾性，有花團錦簇的效果。門畫和窗畫有的以素白襯底，有的則以雲氣、排線，花邊圖案加強鮮豔富麗的裝飾效果。大幅通景年畫的構圖往往打破時間空間限制，利用鳥瞰和散點透視表現豐富的連續情節和景物，如「西湖十景」、「泰山勝景」，皆可在一圖中展現全貌。「西廂記」可以在一幅畫中從驚豔、鬧齋、下書、賴婚、佳期……畫到團圓（圖1-a-42），「白蛇傳」從遊湖畫到祭塔，情節間用景物連綴。「男十忙」用分

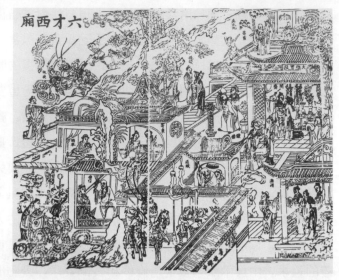

1-a-42　西廂全圖／蘇州桃花塢

層排畫各種農事活動而不強調透視遠近，務使各種勞動情節細緻真切地表現出來；連環畫和組畫又運用多幅畫面的「格錦」特殊形式，大小搭配，突出精彩的情節，這又是從民間壁畫中借鑑發展起來的。

色彩鮮豔紅火、情節歡快的年畫，即使貼在簡陋的農舍牆上，配以大紅春條對聯及剪紙，頓時滿室生春。由於生產方式不同，純粹木版套印的年畫強調明快強烈，半印半畫人工開臉的年畫則粗中有細，裝飾中兼具繪畫效果。色彩運用上因地區不同而風格各異，一般說北方色調濃豔強烈，多用紅綠黃藍紫等原色，江南在鮮豔中追求柔麗調和，善於運用粉綠、粉紅、粉藍等色。年畫中有時用大片黑色（靴、鬍鬚、衣褲）及墨線，更增加了沉著感，對鮮豔色彩起襯托調和作用；白色及淺素色的出現使畫面明快勻淨，「若要俏、加點孝」，白娘子、觀音、趙雲的服飾色彩都有此特點。適當的勾金加銀又增加絢麗燦爛。有的貢箋年畫用大片的藍天綠水襯托人物；中堂、門畫則常採用大紅、寶藍底色或圖案裝飾加強熱烈紅火效果。年畫色彩並不簡單拘泥於寫實效果，而是大膽加以誇張，如大紅馬、五彩斑斕的公雞的處理都更具有浪漫色彩。

年畫中也有以水墨為主的，係供老年人居室裝飾用；還有一種兼施藍色的則是用於守孝人家。四川更有一種拓碑效果的中堂，古色古香別具一格。

用群眾熟知的象徵、諧音寓意的手法突出喜慶吉利是年畫中慣用的手法。諧音如加官晉祿（冠、鹿），馬上封侯（馬、蜂、猴），平安吉慶（瓶、戟、磬），喜上眉梢（鵲、梅），六合同春（鹿、鶴）等；象徵寓意如鹿、鶴象徵長壽，鴛鴦、白頭翁象徵愛情，牡丹象徵富貴，松竹梅象徵高潔，石榴、西瓜象徵多子等（圖1-a-43）。年畫的標題也同樣要吉利，「皆取美名，以迎祥祉」，只有「出口要吉利，才能合人意」。

把美好形象與人民的理想願望結合，使之賞心悅目，既予人以藝術享受，又包含了對

1-a-43　榴開百子／清／山東濰縣　　　　1-a-44　男十忙／清／山東濰縣

吉祥涵義的表達，使所描繪的花鳥賦予更豐富的意義。巧妙的象徵寓意，表現了年畫作者的藝術匠心和人民群眾爭取美好生活的積極樂觀態度。

3.通俗質樸、活潑新穎

　　年畫是俗美術，欣賞者主要是廣大城鄉群眾，藝術手法、審美觀點都必須與之適應，作到通俗易懂喜聞樂見。民間年畫表現方法豐富多樣，戲曲故事中有獨幅的，也有數張一套分前本後本有頭有尾的連環畫，有的人物形象借用群眾熟悉的正邪分明的戲劇臉譜，有的人物旁邊還有標題。年畫對人物塑造包含著鮮明愛憎，如：山東濰縣年畫「包公上任」，把受愛戴的包拯刻劃成勞動者的形象，當皇帝聖旨召他上任做官時，他頭戴草帽正在地裡收割麥子。同地區的「春牛圖」上描繪豐收年景，畫了馬生雙駒，耕牛肥壯，地主爭著搶短工，題詩是「豐收太平年，短工犯了難，東村好飯食，西村多給錢」，貧無立錐之地的勞力者只希望能用汗水換來溫飽。年畫中的題詩大多是民歌體，朗朗上口，可讀可唱，絲毫沒有某些文人詩詞中的雕琢矯飾詰屈聲牙之感。濰縣的「男十忙」的題詩是：「人生天地間，莊農最為先，開春先耕地，種糧把種（地）翻。芒種割麥子，老少往家擔，四季收成好，五穀豐登年」（圖1-a-44）。以樸素語言真摯情感道出勞動者的心聲，表現了對農業勞動極大肯定。更值得強調的是，明清不少文人畫中故作風雅，標榜超然物外、清高出世時，處於貧困境遇的勞動者的藝術中卻以積極的態度對待生活。

　　民間年畫有自己的鮮明特色，毫不保守，敢於借鑑其他藝術形式和吸收外國藝術中有用的技巧，西洋版畫中的排線和藉透視加強空間縱深效果的方法較早引進蘇州年畫，雖後來因排線影響明快效果而未延續，但一些「洋片」形式的年畫和用顏色排線作底襯的方法恐不能說與吸收西洋畫形式無關。年畫中傳統題材在不斷翻新，清末報紙上出現的新聞畫（當時隨《申報》附送的《點石齋畫報》風行一時）、漫畫、時裝百美圖、組字畫等也為年畫所借鑑。

4.美化節日、「量體裁衣」

民間年畫體裁樣式非常豐富，適應各地區生活條件的需要，創造了不同大小的篇幅及橫豎方直等多種樣式，種類之繁多，是其他畫種中難以企及的。

年畫主要用於新年布置住室，根據需要開張大體有貢尖（整張粉連紙），三裁（整張紙的1/3），屏條，斗方等。貢尖一般為中堂或大橫幅，中堂用於懸掛在廳堂正壁，兩旁配有對聯；橫宮尖則多畫複雜人物風俗及故事，也有醒目的大粉娃娃。三裁及小橫披篇幅較小，多貼於炕頭牆壁，北方有的地區習慣在炕周圍貼「炕圍子」，炕對面的牆上則掛條屏，有四扇、八扇、十二扇不等，有的一條一圖，四條組成統一主題，如春、夏、秋、冬四季景，四季花，梅、蘭、竹、菊「四君子」，漁樵耕讀或四美人、四名士；有的畫連續故事，每條分三幅，表現「天河配」、「貍貓換太子」等。山東、河北等地又在窗子兩旁側面牆上貼長形「窗旁」，上端貼橫幅窗頂，「窗旁」主要畫花瓶及纏枝花等圖案，窗頂分四格，畫花卉或人物故事，並襯以花邊。窗旁牆上又貼「月光」，月光畫面圓形開光，與窗格形成對比變化，多畫花卉及娃娃。牆上置燈及什物之方洞或屋中架子上則糊毛方子及拂塵紙以遮蔽。幾乎整個房子到處都有年畫，被裝飾得鮮豔奪目。

庭院中也被年畫裝飾一新。大門、二門、住室房門的門畫開張大小不同，牛棚馬廄也有專門門畫。大門內影壁上則貼「福字燈」，在斗方福字中畫天官賜福、暗八仙、嬰兒戲蓮之類。有的糊在燈框上釘掛。適應過年時懸燈之俗，年畫中出現「燈方畫」，有大、中、小不同型號，每燈四面，十六張一套，一般畫故事、兼印燈迷。走馬燈之人物亦有年畫店刻印者。

其他如水缸上貼畫魚形的「魚缸」，供桌前面貼彩印吉祥圖畫的紙桌圍子，南方房門及船上貼「獅頭」八卦咒（圖1-a-45），還有遊戲用的鳳凰棋（俗稱「圍群」）……品類繁多，不勝枚舉。民間木版年畫至清代已發展到頂峰，題材內容與藝術形式達到完美的結合，作為民間美術遺產是非常豐富的。但由於清末中國封閉狀態被打破，社會制度和思想觀念發生急劇變化，也使這一領域中潛伏著危機，如不及時進行變革，勢必為時代淘汰，後來的發展充分證明了這一點。

1-a-45　獅頭／清／福建漳州

五、近代年畫的新發展

晚清以迄辛亥革命以後，中國社會發生著巨大的變化。農村破產，軍閥混戰，影響了年畫銷售，現代印刷術傳入和石印年畫流行，對木版年畫造成嚴重威脅，楊柳青、桃花塢等年畫產地已失去昔日盛況，只能翻印舊版勉強維持，追求價格低廉而走上粗製濫造，甚

至以印製神禡為主，幾乎再也沒有好的作品出現，1935年魯迅曾感嘆中國古代木刻「近來已被凌替，作者寥寥，刻工低劣」、「印繪花紙且並為西法與俗工所奪，老鼠嫁女與靜女拈花之圖，皆渺不復見」。但隨著社會的發展，現代年畫卻在孕育之中。

隨著近代印刷術的傳入，在上海及天津首先出現了石印年畫。清末民初天津開始有日本石印娃娃畫發售，因銷路頗佳，後來一些石印局也把楊柳青年畫改成石印版樣，當時天津有霖記、富華、華中、協成、源合、永興號等印刷廠印製年畫，其中以富華資本最為雄厚。石印年畫沿襲了木版年畫的題材，由於商業城市的特點，「天賜黃金」、「財神叫門」之類發財致富內容顯著增加，也有一些描繪城市生活作品，由於評劇等地方戲在北方城市的流行，年畫中增加了此類劇目。但石印年畫繪稿水準不高，印刷粗糙，已缺少民間木版年畫中的樸實剛健風格。

月份牌年畫的興起是現代年畫藝術發展中的一件大事。其發祥地為中國最大商埠上海。當時外國商品的輸入，民族工商業的發展與競爭，都需要美術宣傳，上海有一些兼具中西畫法並擅畫現代生活時裝婦女的畫家，又有較好的現代印刷設備，為月份牌年畫生產和發展提供了人才和技術條件。月份牌年畫的前身是商品廣告畫。清末時曾有一些印有外國女人、風景、靜物的廣告畫及香煙牌子和布牌子等隨外國商品傳進來，但由於內容不為中國人民熟悉，只能引起人們的好奇心，宣傳效果不大，這使中外廠商不得不考慮如何適應中國人民欣賞習慣進行宣傳，因此改繪傳統圖畫及畫有中國名勝的水彩畫，最後在借鑑中國年畫藝術形式上獲得極大成功。這些畫便隨著商品贈送，上面都印有年曆，因稱「月份牌」。月份牌年畫的早期作者有周暮橋、徐詠青和鄭曼陀，其中以鄭曼陀貢獻最大。

鄭曼陀 (1885–1959)，安徽歙縣人，原在杭州二友軒照像館畫人像，1914年到上海謀生，為經營西藥的大商人黃楚九看中，開始了廣告畫生涯。他最早把畫擦筆肖像的方法運用到月份牌年畫上來，在傳統年畫之外另闢蹊徑。他的擦筆畫施以淡彩，注意立體感又不過分強調光暗，吸收外國水彩技法但不強調明顯的筆觸，融中西畫法於一爐，明快典雅，細膩柔和，所畫新型時裝女性打扮入時，風度嫻雅，頗受稱許。所作「晚妝圖」曾為嶺南畫派大師高劍父所欣賞；他還畫過手拿《天演論》的女性，多少表現了新思潮的追求。也畫過「貴妃出浴圖」，畫出了紗衣透體的效果，成為月份牌中較早出現的裸體畫。他為月份牌年畫新穎風格的形成奠定了基礎（圖1–a–46）。

二十世紀三十年代以後月份牌由商品宣傳品逐漸發展為獨立發售的年畫，題材上除時裝女性外，還有古裝人

1–a–46　理妝圖／月份牌／鄭曼陀／ 1927年

物、娃娃、神話形象、風景鳥獸等，陸續湧現了一批畫家，主要作者有周柏生、謝之光、杭穉英、金梅生、楊俊生、李慕白等人，其中，杭穉英尤具有代表性。

杭穉英 (1900–1947)，浙江海寧人，幼年酷愛繪畫，刻苦自學，十三歲時到上海商務印書館圖畫部當練習生，隨一位德國教師學習包裝設計，並受到徐詠青等人的指導，學習期滿後在該處繪製裝幀及廣告。杭穉英從十八歲開始出版月份牌年畫，1923 年獨立創辦穉英畫室，並約何逸梅、金雪塵、李慕白等人參加，該畫室完成的一些作品都是合作繪製最後由杭穉英署名的。杭穉英學習鄭曼陀畫風表現更為細膩，他還吸收了外國彩色電影（如《白雪公主》）及廣告畫技巧，構圖活潑，色彩豐富而鮮豔，由於穉英畫室的作品注意質量，風格新穎，受到出版商的青睞，每年出品量達八十件，後來不少作品出自他的學生李慕白、金雪塵之手。金、李在 1949 年後一直從事月份牌年畫創作，對這一畫種的發展和革新作出了貢獻。

月份牌年畫是繼木版年畫之後出現的新的年畫品種。它繼承了傳統年畫的形式和題材，將西方素描、水彩畫法加以融合和改造，並吸收國畫技法而形成的新風格。在發展中一直注意年畫特點和群眾欣賞習慣，又先後有西畫家（如徐悲鴻早期畫「天女散花」就頗有月份牌風味）、國畫家（如張聿光等人）、廣告畫家參加創作，因而廣蓄博採，加以使用現代的印刷技術生產，畫頁生動逼真，得到社會歡迎和認可，幾乎壟斷了年畫市場。但月份牌年畫初期服務於商品廣告，後來又一直控制在出版商手裡，商業色彩相當濃厚，不少女性形象打扮妖豔搔首弄姿，又有賣弄低級噱頭的「八仙打麻將」、「古裝仕女玩撲克」、「朱洪武豪賭圖」之類，特別是日本占領上海的時期，這些不健康題材大量充斥於年畫市場。但是某些作者與出版商也創作出版了一些較為健康的作品（如：傳統的優秀歷史故事和民族戲曲、端莊健康的現代女性和兒童題材等）。抗日初期，一批月份牌作者包括謝之光、杭穉英、金梅生、李慕白、戈湘嵐等集體創作了「木蘭還鄉圖」（圖 1–a–47），表現古代巾幗英雄抗敵榮歸的故事，杭穉英畫了歌頌十九路軍抗戰的作品，當時還出現了梁紅玉擊鼓戰金山、民族英雄像等，反映了月份牌年畫家在民族危難下的愛國熱忱，成為月份牌年畫中的積極因素，預示著如果一旦克服它的弱點並在內容上藝術上加以認真的改造與提高，也同樣會成為具有較高格調的藝術品。

所以，在木版年畫衰落之後，月份牌年畫卻異軍突起，成為年畫的主要形式而廣泛流行。

1–a–47　木蘭還鄉／月份牌／杭穉英等合作

興衰存亡中的年畫藝術
——年畫的歷史回顧與瞻望

　　年畫是具有鮮明民族風格和鄉土色彩的畫種，它適應著歡慶年節的需要，直接反映社會大眾的心理願望和審美情趣，服務於廣大群眾，時代特色也最為鮮明，歷經千餘年而不衰，在歷史上曾幾度輝煌，但近十幾年來年畫明顯的處於衰落消沉狀態，引起了一些人的困惑不解，也有人認為這是勢所必然，把它納入「消亡中的藝術」之列，如何看待這個問題，我想從歷史角度發表一點拙見。

　　中國農曆新年（現在叫春節）是傳統中最隆重的節日，送舊迎新，心中總不免產生對未來幸福的企盼。自然也要通過種種形式加以表現，年畫就是最突出的一種藝術形式。有些人常回憶往昔過年是「五彩繽紛，有聲有色」，聲是迎春的爆竹和鑼鼓，色是絢麗的年畫、大紅春聯、福字和剪紙、窗花、彩燈等年節裝飾。一過臘八，隨著年畫的攤點在街頭出現，「年味」也隨之而來（圖 1-b-1）。滿牆花花綠綠吉祥如意充滿幻想的圖畫，把人帶入一個理想世界，買年畫貼年畫是中國人過年的一道亮麗的風景線。民間有「不貼年畫過不了年」的說法。多彩的民俗和藝術給人帶來萬象更新的歡樂情緒，有人說「那才叫過年」。但現今出於環保和安全的考慮，不少城市發布了對爆竹的禁放令，年畫也從生活中逐漸「淡出」，甚至想裝飾年畫也無處購買。僅僅一個春節電視晚會和幾個賀歲片電影大概還不能滿足所有人的要求，所以有人總感覺過年少了幾分興奮多了一點惆悵，有人說現在過年不過是放幾天假，過得「沒滋沒味」。但近年來對此也有一種說法：「生活好了，現在是天天過年，沒必要再那樣折騰了」，執這種看法的人是把物質生活的享受代替了精神文明的建設，須知

過年絕不只是為了「打牙祭」，人的生活是需要精神和情趣的。上世紀九十年代我應邀在美國伯克萊大學講學一年，那裡的聖誕節使我充分體驗到外國人「過洋年」的狂熱，從大街櫥窗到家庭住室，到處裝飾著聖誕樹、聖誕老人、聖誕襪、雪姑娘、拉雪橇的小鹿……。從賀卡到包禮物的花紙，也印滿形形色色的吉祥圖案，紅綠白三種聖誕色幾乎充滿

1-b-1　天津天后宮前的剪紙市場

了生活的空間。平安夜燈火輝煌，笑聲盈耳，更不要說孩子們的各種富有藝術創意的聖誕禮物，我對此感觸良多。美國是當今世界上經濟最發達的國家之一，從他們的生活水準而論也可謂「天天過年」，他們的歷史也不過僅二百年，為什麼就如此熱衷於節日和與之相應的節日文化呢？我們國家歷史悠久，開化甚早，在長期的農業社會裡創造了豐富多姿的節日文化，滿足著生活和心理的要求，發揮著人們的智慧和想像，激勵著人們的積極進取精神，帶有健康的生活情趣，是民族文化中不可缺少的部分，但卻冷落了下來，這實在是民族文化的損失。

其實反觀藝術史的發展，年畫藝術正是由於物質和精神文明進步，人們生活品質不斷提高而形成的。上溯年畫的源頭自然想到先秦兩漢時期的歲末出現的門神——神荼、鬱壘、金雞、神虎，當時或刻木為形，或圖畫為像，多數是在桃木板上書寫「神荼、鬱壘」文字，稱為桃符。絲綢之路的古遺址曾出土過漢晉時的桃符，製作粗糙形象簡單，只不過是辟邪的符籙，談不到什麼藝術裝飾。漢墓裡的畫像磚石上有門神形象，兇猛詭怪，只有如此才能鎮鬼驅邪，那時人們最迫切的是消除不幸保障生存，其他年俗如燃爆竹（最初是將竹子點燃令其發出劈啪聲響）、喝屠蘇酒、吃卻鬼丸、跳儺也都是為了驅鬼保平安的目的。但隨著社會的發展和進步，歷唐入宋，城市繁榮，生活水準有了相當提高，市民文化也發展起來，人們在節日已不滿足於驅邪而更希望日子過得富足興旺發達，因而門神中增添了賜福的天官，招財的財門，還有狻猊、虎頭之類，桃符板用金漆裝飾，加以彩繪，有的刻版印製（唐代發展起來的雕版印刷術很快引進到年畫的製作，使之成為商品並加速了普及），而且突破了神像的局限產生了供節日裝飾表現美好生活的吉祥圖畫，如歲朝圖、觀燈圖、豐稔圖、貨郎圖、嬰戲圖、九陽報喜和三陽開泰之類，有了以擅畫節令畫的畫家。富貴之家製成屏風掛軸，中下層市民可以從市場上買到印製的門神和紙畫兒，開封、杭州歲末過年時已是滿街簫鼓，元夕夜火樹銀花百戲雜陳，歡樂成為年節活動的基調，年畫與之適應加強了吉祥的主題和裝飾的功能。古典年畫最輝煌的時期是在明清，明代生產力有了明顯的提高甚至在局部地區湧現出微弱的資本主義萌芽，雕版印刷業隨之有了同步增長，明代中期彩色套印技術成熟起來，先是為文人印精美的箋紙畫譜高級文玩，繼而民間應用於印製年畫（在此以前主要是手繪或印製墨線手工填色），先進的技術使年畫藝術面貌頓然為之改觀，適應社會的需要出現了蘇州、楊柳青南北兩大年畫中心和遍地開花的諸多產地。我1991年到英國考察，在大英博物館庫房發現了一批清代前期非常雅緻的蘇州和武強年畫，與後來的風格有很大差異。由此推斷明末清初的年畫銷路除神禡外恐主要仍局限在城市範圍內，清代經過康熙至乾隆一百多年的長治久安，農村經濟得到恢復和發展，生產和生活水準明顯提高，給年畫銷行提供了更為廣闊的市場，從此年畫才真正深入到千家萬戶，成為莊稼人的藝術，飽滿的構圖，鮮明的色彩，美好的形象，浪漫主義的表現方法，加之因地區而異的鄉土特色，出現了姹紫嫣紅的局面。此後一百多年間中題材、形式與時俱進，民間湧

現出一批水準不俗的畫師，甚至有的知名畫家也為年畫創稿。吉祥畫風俗畫花樣百出，門神發展成以裝飾為主要目的的各種門畫，隨著地方戲和京劇（那時叫皮黃戲）的流行，年畫中出現了「戲曲熱」，清代後期列強侵入，政治腐敗朝綱不振，反映時局的新聞畫和抨擊時弊的諷刺畫又應運而生……，人們在年畫廣泛表現社會生活和反映人們的思想願望，並從中滿足審美享受，獲得知識，宣洩情感，年畫的題材幾乎成為農耕社會的百科全書。

鴉片戰爭以後中國淪為半封建半殖民地社會，農村生活更陷於貧困，現代印刷術的傳入和應用，也給木版年畫巨大打擊，從此迅速地走向衰落，與此同時石印年畫、膠版年畫卻在上海、天津等現代城市興起，特別是中西合璧細膩柔麗以反映現代城市女性形象為主的月份牌年畫獲得社會的認可，竟風靡社會近一個世紀之久。抗戰時期，出於時局形勢的需要，木版年畫又起死回生得到恢復，一些版畫家學習民間創造了不少表現新內容並為人民群眾喜聞樂見的作品，成為新時代美術的主要組成部分。上世紀五十年代以後政府文化部門重視藝術的普及，一度將年畫作為優先發展的畫種，不少美術家熱情的投入年畫創作，使其登上大雅之堂。內容形式不斷豐富發展，國畫、水粉畫等都為年畫所借鑑，甚至優秀的攝影作品也進入到年畫之中。此後年畫隨著政治形勢而浮沉，最嚴重的是十年動亂年畫受到致命的打擊而完全斷檔。粉碎四人幫撥亂反正重新使年畫藝術獲得生命，隨著改革開放的深入和農村經濟形勢的迅速好轉，年畫市場空前興旺，新人新作如雨後春筍般的湧現，出現了如「女排奪魁」、「祖國啊，母親」等膾炙人口的優秀作品，另方面為十年動亂中禁錮而久違於世的古裝戲曲年畫也為銷售的熱點，印數急劇上升，全國出版社幾乎都把年畫作為重點項目。至 1984 年發行量躍至七億張。1988 年全國幾十家出版社仍有 7000 種年畫參加徵訂，出現了前所未有的繁榮，出版界有人喊出「年畫萬歲」的口號。但是形勢在發展，精神文化日益豐富，消費觀念不斷更新，市場變化節奏之快超出人的意料，出版界雖挖空心思創造了掛曆畫、中堂畫、沙發畫……力求多層次，多樣化，最後似乎仍是落後於形勢，年畫幾年後就淪於萎縮哀退，不到二十年的時間年畫經歷了大起大落的演變，其深層的原因頗值得思考。

「以史為鑑，可知興替」，從年畫的悠久歷史可知，社會經濟的發展，年俗的變化，生活方式生活環境的改變，商業市場的運作都對年畫的興衰發展起著重要作用。二十世紀五十年代和八十年代年畫的兩次高潮的湧起，透射出百姓在新時期的興奮心情和歡慶年節精神文化的渴求，然而政府的提倡支持也起著非常重要作用。目前不景氣的原因是多方面的：近十幾年來經濟全球化的風潮和外來文化以迅猛的勢頭蜂湧而入，人們生活方式風俗習慣以至居住條件在時刻變化，文化水準審美趣味也在改變，在青年一代中對傳統節日表現出異常的淡漠心理，盲目地崇拜外來文化，在一些人的頭腦裡只有聖誕節、情人節之類，而對中國固有年節缺少認識和感情，一些政府文化部門和幹部不重視這方面的教育，忽視傳統民俗文化和民間藝術的價值，片面地認為過時、落後……都影響著年畫藝術的興衰。另

方面，年畫創作始終沒有形成穩定的隊伍，多數停留在地方群眾藝術館的層次，美術院校中的教學很少有民間美術的內容，畢業後鮮有人投入年畫創作。出版落後於形勢也是不可忽視的因素。當年畫一度驟起以後各出版社由於利益的驅動一湧而上，有的在創作和出版上粗製濫造，盜版現象也非常嚴重，市場的混亂無序影響了正常出版品質和秩序，也大大敗壞了年畫的名譽。出現問題後沒有從根本上找出原因解決問題，而是單純從經濟效益出發表現了消極的態度，從而使年畫出版墮入低谷。年畫是節日藝術，是商品，能否符合時代要求反映得最為直接敏銳，年畫的創作和出版必須適應新時期的特點緊緊跟上現代化的步伐。

應該看到：隨著時代的進步我們的生活應該更加絢麗多彩而不是單一化，過年要有個過年的樣兒，有節日就需要與之相適應的藝術活動，正如春節電視晚會絕不同於一般的文藝表演一樣。年畫過去曾經以特有的美好形象濃縮而鮮明地表現人們對幸福生活的想像和追求，今後也應該在除舊迎新中把生活打扮得喜氣洋洋，撩撥起人們對更美好生活的進取精神。實際上廣大群眾對於包括年畫在內的節日傳統文化是有相當的熱情和積極的，這裡不妨舉兩個事例：一是天津市傳統年俗保存較好，很多人家還流行著貼剪紙的風俗，一入臘月天后宮前就形成了熱鬧的春市，剪紙攤為其大宗，每到春節從大街兩旁商店的櫥窗到居民的住室都被剪紙裝飾得花團錦簇春意盎然。另一個是在十幾年前大約是廣州印製了一對拱手賀歲的童男童女，一時流行於各地，包括北京等大城市的商店門窗幾乎都被這一對娃娃的形象所占領，那對娃娃藝術上未必十分高明，但卻適應了人們迫切需要節日點綴的要求，直至今日有的商店門窗上仍可見到這對新型的「門神」的影子。我們為什麼不能創造更多更好的新門畫，一些傳統的優秀作品也可以挖掘，例如武強年畫中有一對娃娃抱雞的門畫，稍加改造就可以作為雞年的節日裝飾。近年來過聖誕節「火」了起來，聖誕老人的圖像又出現在各個角落，其實這也是一種節日民俗和類似年畫性質的藝術，不過是引進了洋玩意兒而已。我們應當抓住這些積極因素加以引導提倡，並為之創造條件，年畫的復興是完全可能的。當然，未來的年畫在繼承優秀傳統的基礎上，內容風格形式諸方面必然會有新的變化而不是舊的重複，將從張貼型轉入懸掛型，產品在普及的基礎上求精求新求美進入高檔次，隨著生活水準和文化素質的提高，甚至手繪的原作和手工製作的木版年畫還可能會再次受到青睞得到新生。復興年畫藝術將豐富著新時代的文化，使我們美術的大花園更加豐富多彩，更帶有民族色彩和民族感情，年畫的存在不是展覽廳而是走進百姓之家，是春節民俗的一道美術大餐，它為新春的到來鼓勁添彩，在精神文明建設中發揮巨大的作用，我對此殷切的寄予熱望。

風雷激盪中的中國近代年畫

十九世紀中期，西方列強用鴉片和大炮打開中國的大門，從此「天朝大國」的形象徹底破滅，淪入到半封建半殖民地社會的深淵。苦難的中國在痛苦中掙扎，在鬥爭中成長，傳統文化受到嚴重衝擊，西方文化隨之湧入，文化領域也展現出與過去不同的特色。

作為民俗藝術的木版年畫，從北宋誕生以來，曾經過近千年的歷史，特別是清代康乾盛世的輝煌，使木版年畫出現高峰。畫面上傾訴著人們的理想和心願：國泰民安，風調雨順，五穀豐登，人財兩旺，甚至是財神叫門天賜黃金，一片歌舞昇平。年畫的基調是浪漫的喜劇，但至此時那種幻想的圖景已逐漸在人的頭腦中消失，眼前的現實卻是民生凋蔽，兵火不止，神州大地滿目瘡痍，中國的財富流向國外，而中國民眾食不果腹，最後只能高舉革命和反抗的旗幟。木版年畫的內容也與時局的發展密切適應，顯示著老百姓對民族命運國家前途的關切。

從鴉片戰爭開始，新聞內容的木版年畫即應運而生，時時向民眾報導時局的變化而顯得特別引人注目，寶廷在〈都門歲暮竹枝詞‧詠畫棚〉詩中寫道：「舊稿新翻歲歲殊，畫棚羅列遍通衢。高懸一幅人爭看，認是當年得勝圖」，詩注中謂：「幼時畫棚賣有『林文忠得勝圖』」，寶廷為八旗名士，同治七年進士，光緒七年，授內閣學士，從詩中可知林則徐禁煙抗英的事跡曾刻印成年畫，特別得到人們的歡迎，可惜此畫現已不存。

鴉片戰爭後，帝國主義列強不斷在政治經濟文化方面加緊了侵略，1884 年法國侵略中國鄰邦越南，並企圖進攻廣西、雲南等省，劉永福在越南人民支持配合下率兵抵抗，連戰連捷，桃花塢「劉軍得勝圖」、「劉提督鎮守北寧關」描繪了劉永福率黑旗軍抗法戰鬥的光輝業績。「劉軍得勝圖」中還題有詩句：「四路伏兵來出陣，法國兵將無去路，片甲無存命歸陰。」歌頌了抗敵戰鬥的勝利。

光緒二十年 (1894) 朝鮮出現內亂請求清朝派兵增援，日本以此為藉口出兵朝鮮向清軍進攻挑釁，發動了甲午戰爭。當年楊家埠年畫藝人劉明杰就以扇面形式創作了「炮打日本國」（圖 1-c-1）。畫面上表現高麗王被困，兩軍對壘，清兵英勇戰鬥的情景。並用文字注明「大清光緒二十年九月初八日高麗

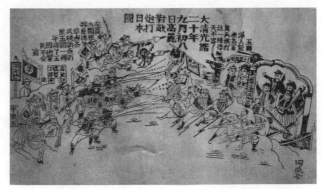

1-c-1　炮打日本國／劉明杰／清／山東濰縣楊家埠

對敵炮打日本國」。甲午戰爭雖然由於清朝的腐敗無能和軍備落後戰略錯誤而失敗，這幅作品卻有幸保存至今，使我們從中看到群眾對時局發展的關注和高漲的反帝情緒。

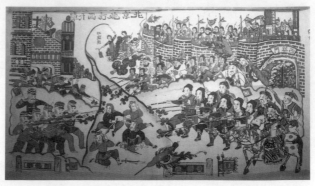

1-c-2 炮打西什庫／清／天津楊柳青

光緒二十六年（1900）興起的義和團運動高舉反帝旗幟反映出群眾進一步覺醒，隨之津、滬、港、粵等地也出現了大量反映抗敵戰鬥的民間年畫（圖1-c-2）。義和團發祥地的山東，濰縣民間畫師劉明杰就描繪過歌頌義和團紅燈照的年畫，他在集市上售賣時還邊唱歌詞宣傳鼓動：「打洋鼓，吹洋號，領人馬，扛臺炮。頭裡走的義和團，後面緊跟紅燈照。打得好，打得妙，打敗了鬼子立功勞」，這幅畫後來遭到抄毀未能保存至今。在義和團與洋兵戰鬥最為

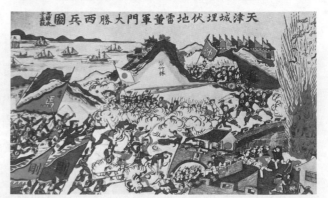

1-c-3 董軍門大勝西兵／清／天津楊柳青

激烈的天津和直隸地區，反帝年畫在民間非常流行，甚至敲鑼賣糖的小販也售賣此類畫張。曾國藩在文書中就透露了「天津民情囂張如故，將打殺洋人圖畫刻版，翻印斗方扇面以鳴得意」的現象。當時刻印的「天津北倉義和團大破洋兵」、「收復天津」、「英法聯軍與軍民鏖戰圖」、「董軍門大勝西兵」（圖 1-c-3）、「董軍門鎮守大沽炮臺」等作品流傳至今，成為近代史的寶貴文物。這些作品都採用全景式的構圖，表現義和團及清軍在天津抗擊外國侵略軍的激烈戰鬥情景，場面大，人物多，突出了義和團及清軍奮不顧身的戰鬥和外國侵略者潰不成軍的狼狽景象，雖然刻工不免粗糙，但卻熱情謳歌了廣大軍民同仇敵愾的精神和氣概。

清末年畫中湧現出一些揭露政治黑暗的諷刺題材，表現了民眾對清朝的腐敗無能的痛恨，河北武強年畫刻印了「杠箱官」，畫穿戴清朝官服頂戴的猴子坐於一條獨木單槓上招搖過市，前面銅鑼開道，旗幟上寫有「禁煙」字樣，這分明是諷刺清朝的禁煙在一些腐敗官員中陽奉陰違猶如一場猴戲。「尖頭告狀」對官吏的腐敗批判更是辛辣無比。民間將刁鑽奸滑的人比喻為尖頭，年畫中的尖頭們都唯恐尖得不夠，用刀削，用磨刀石磨，最後兩個尖頭在比尖中互不服氣形成訴訟，而官吏的頭則比他們尖得多，配合畫面有一段題詩：「原告本尖頭，被告頭更尖，不若二差人，尖中帶拐彎，（尖）上更帶刺，還得數著官！」何等尖銳和大膽的揭露和嘲弄。據說在義和團失敗後濰縣年畫藝人曾畫「西太后逃長安」，表現慈禧太后的逃難中的狼狽，將矛頭直接指向最高統治者（圖 1-c-4、5）。

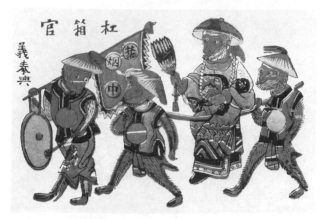

1-c-4 杠箱官／清／河北武強

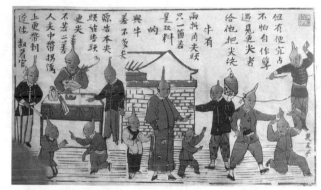

1-c-5 尖頭告狀／近代／河北武強

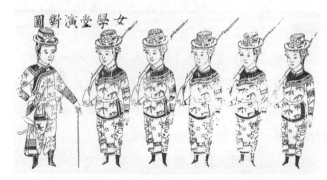

1-c-6 女學堂演對（隊）圖／清／河北武強

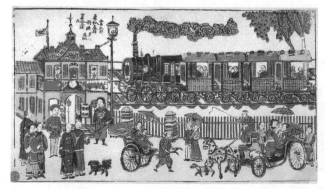

1-c-7 火車站／清／蘇州桃花塢

對外戰爭的屢次失敗，也推動了統治階級內部的維新運動。建新軍，廢科舉，興學校，在北京上海等地還出現了女子學堂。楊柳青、武強、楊家埠年畫中都刻印了表現女學的作品，楊柳青年畫表現女子學堂操練，不僅畫出短裝持槍的女性形象，而且房舍建築燈具什物也都追求時髦。武強年畫則突出人物形象，畫出女學生持槍操練或騎馬吹號的威武（圖1-c-6）。鴉片戰爭後西方科學文化的輸入，改變了生活面貌，引起人們的興趣，表現城市新事物的年畫如雨後春筍般地創作和刻印出來。如桃花塢年畫的「火車站」（圖1-c-7）、天津楊柳青年畫的「紫竹林」、武強年畫中的「上海汽車電船」、「上海八角亭」、「四川真景全圖」等，飛機、火車、汽車、西式高樓、新式馬路和電燈都出現在年畫中，應該說在一定程度上起到開拓眼界啟發民智的作用。戲曲編演新劇，年畫中也即時反映。愛國藝人田際雲曾排演「捉拿罌粟花」一劇，將害人的鴉片比喻為迷人的女妖，協力捉拿終獲勝利。武強年畫就刻印了「新排洋煙陣‧捉拿櫻徐花」，生動具體地保留了這齣新劇的舞臺形象。

辛亥革命以後，這些題材在木版年畫仍然得到延續，如楊柳青年畫中的「推燈紀念」，山東年畫中的「攻打南京」、「八里皇城街」，武強年畫中的「同盟軍新立協約大會」、「大戰天津」、「大戰灤州」、「大戰山海關」都形象地反映了辛亥革命後出現的時局動蕩（圖

1-c-8）。此時還提出年畫改良，成為普及美育的一部分，楊柳青及山東年畫中創作了「謊言無益」、「美術教育」，只是數量不多，藝術質量也不高。

十九世紀現代印刷術傳入中國，首先石印技術被引進到年畫印刷，天津和上海成為石印年畫印製中心，上海地區在商業廣告畫的基礎上又發展成「月份牌」年畫，天津上海石印和月份牌年畫的出現予傳統的木版年畫以巨大衝擊。

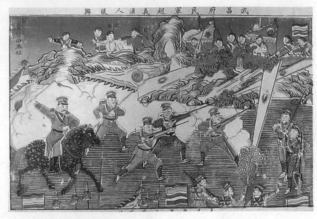

1-c-8　武昌起義／近代

加之戰爭連年，農村經濟破產，年畫市場萎縮，上世紀二、三十年代，曾經興盛一時的木版年畫產地大都處於苟延殘喘的境地，大畫店相繼倒閉，畫師缺失，使這一行業幾乎走到盡頭。魯迅曾對此發出傳統木刻畫「近來已被凌替，作者寥寥，刻工低劣」、「印繪花紙且並為西法與俗工所奪，老鼠嫁女與靜女拈花之圖，皆渺不復見」的感嘆。

石印年畫在民國初年天津興起，早期是發售由日本傳入的石印娃娃畫，進而用石版印刷技術加以仿印，獲利頗豐，進而一些石印局就把楊柳青年畫的畫樣引進到石印年畫中來，出現了眾多的印刷年畫的石印局和印刷廠。據不完整統計，至 1926 年年產量達 7000 萬張，銷路遠達新疆、內外蒙古、東北三省及北方廣大地區。天津石印年畫保持了木版年畫內容吉祥色彩鮮麗的特色，基本上沿襲了木版年畫中風俗、歷史、戲曲、娃娃的題材。由於天津商業城市的特點，年畫中宣揚發財致富的年畫占有相當數量。如天賜黃金、財神叫門、發財還家、寶馬進財等，也有一些描繪現代市民生活的作品，戲曲作品則描繪北方流行的京（劇）、評（戲）、梆（子）中的劇目。但石印年畫缺少有水平的畫師，大都水平低劣，粗製濫造，失去了木版年畫剛健樸實的藝術品味，沒有什麼優秀作品傳世。

發軔於上海的月份牌年畫最初是以商業廣告的面目出現。從十九世紀末葉上海發展為中國最大的商埠，現代工業技術在這裡首先引進，西方文化藝術在這裡得到傳播，商業間的競爭刺激著商業美術的發展，隨商品贈送的廣告畫因之流行。最初是用傳統國畫形式繪製山水人物，繼而創造出以西方的擦筆、水彩和中國傳統繪畫相結合的畫法，從而確立了月份牌年畫的基本形式和技巧。其首創者為鄭曼陀。鄭曼陀是安徽歙縣人，後謀職於杭州，在二友軒照像館設畫室畫像，1914 年到上海在張園掛出四幅仕女圖出售，受到當時大商人黃楚九的欣賞，鄭曼陀用擦筆畫出人物形體的明暗結構，罩以水彩，不僅真實的表現質感和量感，而且人物神采生動，雖然技巧上採自西畫，但不過分強調光暗的表現，內容、構圖等方面仍不失民族特色，成功的將西洋畫和中國傳統形式進行了巧妙的結合。鄭曼陀的作品著重表現都市賢淑的新女性形象，曾畫過「讀天演論」、「打網球」等具有時代色彩的

作品。他畫的「晚妝圖」受到嶺南畫派巨匠高劍父的稱譽，並由審美書館為之出版，這件作品脫離了廣告畫的範疇，成為獨立發行的藝術作品。隨著月份牌年畫的風行，形成了一批專業畫家隊伍。他們有的從事過國畫，有的專修過西畫，有的從事過商業美術和書報插圖，在鄭曼陀的基礎上加以發展，月份牌畫也發展成為新的年畫形式。以表現城市女性為主，大家閨秀、社會名花、電影明星等紛紛出現在月份牌年畫家的筆下，同時也繼承民間年畫的題材，出現了戲曲、娃娃和古裝人物故事題材。

　　清末的木版年畫在風雲激蕩的發展中態度鮮明地反映反帝反封的特色，這在藝術上最為突出和可貴。不必諱言，由於認識的局限，年畫中有時也不真實地誇張勝利的戰局，甚至有的美化清朝政府。此後木版年畫雖然衰落，但其文化價值反而顯露出來，魯迅先生首先提出有志於美術的青年應該從民間花紙等民間藝術中吸收營養，其後在抗戰期間扒日根據地的美術工作者創造出宣傳抗日的新年畫，以木版水印製作，使木版年畫一度獲得新生（圖1-c-9、10）。新興的木刻畫也從民間版年畫中吸收借鑑，促進了木刻版畫的民族化。至於月份牌年畫由於初期孕育和誕生於十里洋場的上海，內容上不免帶有不健康因素和形式上過多的脂粉氣，因而先天不足，佢卻是繼木版年畫之後形成的現代年畫品種，後來加以改造，成為二十世紀五、六十年代的新年畫創作的主要形式之一。

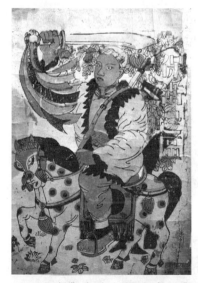

1-c-9　保衛邊區／1940年／冀中

1-c-10　抗戰門神／彥涵

一幅反映近代愛國戲曲的民間年畫

——談「捉拿櫻徐花」

　　1981年我去河北武強縣考察民間年畫，搜集到一幅題為「新排洋煙陣‧捉拿櫻徐花」的年畫。該畫為大貢箋開張，因套色版已佚，故僅刷印墨線，圖中描繪戲曲演出中雙方會陣的場面。一方為女性，主角櫻徐花穿改良靠掛貂，頭插雉尾手持大刀，面容姣美，身姿嫵媚，旁邊跟隨有四員女兵，奇怪的是她們的武器都是鴉片煙槍及煙燈之類，旁邊題有「煙斗大仙」、「廣土大仙」、「黑土大仙」等字，以標明劇中人物；另一方的主將由武淨扮演，勾臉戴縈巾穿箭衣鸞帶，手執大刀，身旁五個下手皆勾臉譜執刀刃，姿態威武，旁邊也標有「地花丸」、「一狠心」、「膏得安」字樣。這張看似傳統武打戲齣而又別具新意的年畫引起我極大興趣，從標題及劇中人來看它應是描繪一齣涉及鴉片煙內容的新戲。

　　我自幼酷愛戲曲，但余生也晚，未趕上清末戲曲演出的時代，僅在閒時愛翻閱一些記載京津戲曲活動資料，憶及清末民初著名愛國演員田際雲曾排演過此類劇目，經重新翻檢尋覓文獻，遂有所得。我認為這幅年畫正是形象地記錄了這位愛國藝人為反對吸食鴉片而排演的一齣名為「拿罌粟花」的新戲（圖1-d-1）。

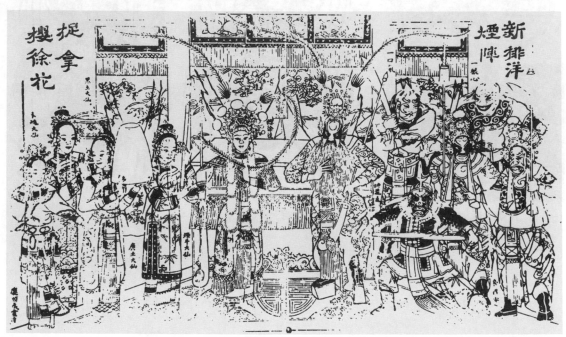

1-d-1　新排洋煙陣‧捉拿櫻徐花／清／河北武強

中國民間美術

十九世紀初葉，西歐列強千方百計在亞洲尋找市場進而建立殖民地、將魔爪伸進古老的中國。英國殖民勢力竟將鴉片毒品大量輸入作為侵略的工具，給中國人民帶來巨大的災難，不僅使中國白銀大量外流，更重要的是中國不少民眾染上吸食鴉片的惡習，因之傾家蕩產身敗名裂。據道光十五年 (1835) 不完全統計全國吸食鴉片的人數竟達二百萬人以上，致使民弱國窮，在中國人民的英勇反抗和開明官員林則徐的堅持下出現了嚴禁鴉片的虎門銷煙，但外國的堅船利炮武裝侵略和清政府的腐敗，使這一英勇鬥爭受到打擊，從此帝國主義與國內買辦勾結串通，統治者上下沆瀣一氣，鴉片更為泛濫，憂國憂民之士為此大聲疾呼，戲曲界愛國藝人也用藝術形式發起勸戒吸鴉片的宣傳，如清末舞臺上曾演出皮黃「煙鬼嘆」一劇，演一個叫全不管的人因吸食鴉片上癮而蕩盡家財，終於悔悟事 (據 1845 年《都門記略》載當時著名老生薛印軒即擅演此劇)，河北梆子、秦腔中亦流行「煙鬼自嘆」，而清末民初田際雲編演「拿罌粟花」也是一齣卓有影響的愛國好戲。

　　田際雲 (1863–1925)，藝名響九霄，祖籍河北高陽，後移居定興，自幼酷好戲曲，十歲時入涿縣雙順科班學習河北梆子花旦，成績優秀，十八歲時響滿京津滬等地，當時京劇及河北梆子皆受社會歡迎，田際雲對皮黃梆子皆精，組成玉成班劇團，首創皮黃與梆子同臺合演 (俗稱「兩下鍋」) 形式，促進了劇種間的互相學習與交流。田際雲富於革新思想，曾同情與參加政治改良及反清活動，並編演革命內容的新戲，因而清政府以「暗通革命黨」、「編演新劇，辱罵官僚」等罪行對其通緝。1908 年他為勸戒鴉片，同名票喬藎臣籌建戒煙會，編演「黑籍冤魂」、「拿罌粟花」(一作「大戰罌粟花」) 新戲，轟動一時。

　　遺憾的是，當時不少新戲皆缺少完整劇本，有的僅憑幕表 (分場捉綱) 排演，故許多劇本失傳，年畫「捉拿櫻徐花」為我們留下珍貴的形象資料，據圖推論：它應是用舊瓶裝新酒形式排出的一齣文武帶打的戲。按罌粟 (即鴉片) 開花色彩絢麗奪目，加工成煙膏吸之產生提神舒暢迷夢般的快感，成癮後嚴重摧殘身體，無煙可吸時即失魂落魄無法生存，民間稱鴉片為「妖花」，因而劇中把它處理成引誘並害人性命的女妖，加之旁邊手持煙燈之類的女妖更突出了主題。此戲很可能借鑑了如舊戲「青石山」之類的鬧妖戲。櫻徐花首先媚毒世人，後來有義士出而捉妖降怪，「□狠心」、「地花丸」、「膏得安」即寓示用決心與藥物對鴉片加以戒除，最後櫻徐花被戰敗為結局。圖中櫻徐花一角應是田際雲的演出寫照。田際雲嗓音清脆，音色甜美，做功細膩，武打擅熟，演來一定相當精彩。正因為在社會上產生轟動，才被畫成年畫，廣為流傳。

　　此圖為武強慶順成畫店刻版，原版為武強喬町村一經營畫業的韓姓農民保存，舊時老韓曾在天津年畫店做活，當時田際雲在天津頗享盛名，畫師莅劇場目賞心記將這一實況描繪下來，彌補了戲曲史研究中的資料空白，具有重要的歷史價值與藝術價值，殊為難得。此愛國新戲很快反映在年畫上，顯示了民間年畫宣傳新事物的優良傳統。此版又歷經滄桑磨難，能夠保存至今，也實在是萬幸的事。

楊柳青年畫的製作及其他[1]

楊柳青位於天津市西郊,是中國北方木版年畫的中心產地之一。此地背倚子牙河和大清河,南有京杭運河環繞流經其處,曾是一個風景優美商業繁榮的市鎮,有「小蘇杭」之美稱。大約最晚從明代後期開始,這裡就生產木版年畫,至清代中葉達到極盛。從事年畫生產的包括附近南鄉的三十二個村莊,有許多是農民的副業。據戴廉增畫店的傳人戴少臣先生追憶,這三十二個村莊是:楊柳青、周家莊、李家莊、趙家莊、古佛寺、炒米店、宣家莊、薛家莊、董家莊、張家窩、胡羊莊、木廠、馮高莊、郭家莊、大杜莊、小杜莊、宣家院、畢家村、小甸子村、宮家莊、閻家莊、康莊、房家莊、東西流城村、老君堂、岳家莊、王家村、大沙窩、小沙窩、新口村、鄭家莊。資本雄厚的大畫店大多開設在楊柳青鎮,主要有齊健隆鑫記、萬盛恆、萬泰昌、戴廉增、廉增戴記、義順號、榮昌號、盛興、何茂怡、張義元、慶德厚、集聚成、愛竹齋、戴美麗、言慶合、玉成……等。以前這裡的估衣街、河沿大街滿布畫店,戴家實胡同和健隆胡同則是著名畫店戴廉增和齊健隆的作坊所在地,清末民初由於社會的急劇變化,楊柳青年畫走向衰落,但據老畫師們說,那時鎮上畫店猶有十六、七家,大部分畫店都有十幾張刷活的案子,僅戴廉增畫店就有一百多家左右的農民為他們加工上色,一年到頭不停的生產繪製。民國初年有的畫店猶力圖革新,但由於市場的萎縮,石印年畫的衝擊,已無法挽回頹勢,戴廉增、齊健隆等大畫店相繼倒閉,小畫店也僅靠印一些神禡苟延殘喘地勉強維持,至日本占領時期幾乎無法生存,後來完全陷於藝絕人亡的地步。二十世紀五十年代在政府的支持下又有所恢復。現在,楊柳青的自然面貌比起當年來已有不少變化,然而,走在古鎮的街道上,看到兩旁青磚瓦舍和店鋪舊址,猶可想見昔日年畫業的輝煌。

楊柳青年畫的經營和製作都以畫店為中心,畫店一方面通過商販批發產品,一方面又組織生產,從年畫的起稿到刻版、刷印等過程都由畫店掌握。因此出版和銷售之間也就容易發生緊密的聯繫。楊柳青年畫的銷路主要是東北各省及華北地區,關外有「不貼年畫過不了年」的俗尚,有的地方用年畫裱糊住室,熱河、新疆等地也有銷路,每個地區又有他們不同的習俗和愛好,畫店也就根據這些不同地區的需要進行對路的年畫製作。

一張木版年畫是很多藝人和手工業者集體創作的結晶。要經過畫師起稿,刻版師刻版,

[1] 這篇文章寫於 1956 年,是根據我數次對楊柳青考查訪問後的筆記整理而成。那時戴廉增畫店的傳人戴少臣及少數老藝人還健在,從交談中獲得了一些可貴的史料。此次發表基本上保持原文面貌,只是在文字和某些段落上稍加潤色。

刷色工刷印，填色畫工染色，有的還要由裱工裝裱。有一個工序製作不好，就會使年畫減色，所以畫師們說年畫一半靠畫工，一半靠印工，而各個工序都有不同的要求。

起稿是由畫師來擔任，題材內容多由畫店擬定，什麼好賣就畫什麼（如要戲齣，甚至指明要第幾場和選取哪一段情節），畫師接到命題後，先用香頭在毛邊紙上起稿，謂之「朽」，稿成後送到畫店，老闆把畫稿掛在牆上，徵求大家的意見，然後送給畫師反覆修改，滿意後才勾墨定稿，謂之「落墨」。起稿也有種種難處。第一，要照顧畫的銷路，要想法讓人們喜歡愛買，所以講究內容吉祥、樣子俊秀、人物有「精氣神」，筆鋒好，掛在牆上、放在桌上，無論從哪面看都討人喜歡，一張好的畫賣多少年都不減銷路；第二，要照顧到印刷填色條件，因為很多地方需要人工塗色，所以畫面上出現的人物不能太多，否則必然在染色開臉工序中費工費時，增加成本。由於畫師多為農民出身（也有下層知識分子），所以他們對農民的生活和喜好很熟悉，畫起來也得心應手。即便在描繪古裝戲劇時也能從小說繡像、戲曲表演中吸取間接生活，他們也常常參考畫譜（如《芥子園畫譜》、《飛影閣畫報》），所以士大夫繪畫技法也給予他們一定的營養和影響。

一般畫師應聘創作，除完成年畫黑白稿外，還要交出六張稿子：五張分色稿，分別填以墨、黃、紅、藍、綠五色，謂之「分套」，以供刻分色版之用，另外要填出一張色彩效果稿，謂之「釁套」。畫師的色彩設計的優劣，對年畫的整體藝術效果關係極大。在設色上能夠靈活搭配，達到鮮豔明快統一中有變化，謂之「活套」；有的只是一大塊一大塊的死色，一點也不生動，謂之「死套」。

畫稿完成後即交給刻版師刻製，以不走樣為原則，如果刻版手藝水平差，就會使原作減色，所以刻工好壞對印出年畫的效果有著決定性的作用。為了符合大量印刷不失原畫效果，對刻版技術要求很嚴格。據老刻版師王文華說，刻版要求做到「陡刀立線」，即凸出的刻線要從上到下一樣寬，這樣才能做到不怕磨損，大量印刷也不會走樣。根據畫面粗細又分為三種不同技術的刻線：第一等是人物臉、手的刻線，最細，不能差分毫，所以最難掌握；二等線是衣紋，需要注意筆鋒，線紋雖寬但用筆有豐富的變化；三等線是野外及樹木庭園等配景，比較好刻。一般學徒工也先從刻「三等線」入手。一張年畫要刻六塊版（一張墨線版，謂之「主版」，另外還有五塊分色版），一般要用二十天的工夫。

年畫的印製是生產過程中的重要環節。先把墨線版放在案上，然後把紙張用夾子壓起來，逐張印刷，墨線印好後再逐次換色版套印。這樣，刷好的年畫還是半成品，謂之「坯子」，為了求得複雜的色感和繪畫效果，還需要用人工描繪頭臉或作細部填色（圖1-e-1、2）。

一張年畫的最後工序是由填色工完成的。這種填色工作是楊柳青附近村莊農民所操的副業。在這些村莊裡，無論大人小孩，幾乎家家都會點染，戶戶皆善丹青。他們用彩筆在坯子上填染絢麗的顏色，勾出美麗的面孔。填色前，先把坯子貼在好多可以轉動的「繃子」上，謂之「上牆」，然後根據各種顏色分別用流水作業法逐張塗色、開臉或描金。

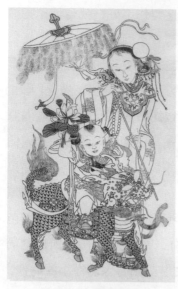
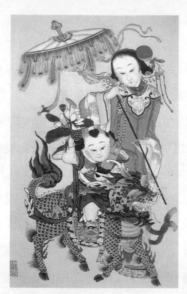
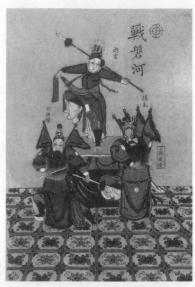

1-e-1　麒麟送子（墨線及套色之半成品）　　1-e-2　麒麟送子（成品）　　1-e-3　戰磐河／清／天津楊柳青

　　一般年畫在填好色後就算完工，但中堂板屏之類的高檔細活還要加以裝裱。

　　楊柳青年畫涵蓋的內容非常豐富，其題材之廣泛遠遠超過其他地區的年畫。其中文雅的多採自經史故事，古文詩詞，如〈孔夫子周遊列國〉、〈桃花源記〉、〈朱子治家格言〉之類。通俗的是社會風俗和小說戲曲，娃娃美女、風景花卉也占很大比重，門神和各類神禡的品種樣式極多。

　　戲齣在楊柳青年畫中占有極大數量，它反映了民眾對歷史人物的愛憎和對文化娛樂的要求。在戲齣裡分文齣和武齣，文齣為「秦瓊賣馬」、「遊湖借傘」之類的文戲，武齣為「茂州廟」、「連環套」、「拿白菊花」、「塔子溝」之類的武戲，在畫面上畫家不但真實而準確地畫好每個人物的臉譜、衣飾，而且注意表達每個人物的動態神情，讓人一看就知道誰是黃天霸，誰是朱光祖，不僅追求熱鬧，還要突出演出中的精彩動人之處。古典小說的故事也是年畫中愛表現的題材，分為雅緻的（如「竹林七賢」、「太白醉酒」）和火爆的（如「水滸」、「三國」、「西遊記」等），人們可以按照他們的需要加以選擇（圖1-e-3）。

　　娃娃和仕女銷路很廣，楊柳青的版樣也最多，我們今天猶可看到大娃娃兩百種左右，構圖卻各有不同，吉祥寓意，討人喜歡，形象也極健康俊秀。據楊柳青畫師閻文華說：「畫娃娃必須粗胳膊粗腿大腦瓜（兒），眉眼一塊湊，眉彎嘴翹，一笑倆酒渦。至於細胳膊細腿，那是大煙鬼的兒子，人家不愛要。」在這裡可以看到畫師們是如何根據娃娃的特點和人們的愛好創造形象（圖1-e-4、5）。

　　描寫風俗的繪畫以「大過新年」、「正月初二接財神」、「農家樂」等占大多數，清代後期也出現了一些表現時事新聞的年畫：如「天津紫竹林」、「自行車」等，袁世凱倒臺以後還印過「文明進步，世界大同」、「南北統一，共和紀念」等新年畫。

1-e-4　麒麟送子／清／天津楊柳青

1-e-5　連生貴子／清／天津楊柳青

這些豐富的內容是通過多種樣式的畫面表現出來的，有橫有豎，有大有小，按篇幅區分有「大宮尖」（整張紙印）、「三才」（一張紙三裁小畫）、「二尺」、「板屏」等，更值得我們注意的是有很多和農民的生活環境相適應的形式，在我們所見到的一些年畫中，有專在影壁上貼用的「福字燈」，炕邊牆上貼的裝飾性長條年畫「炕圍子」，裱在中堂上下的花邊「天地頭」，在屋中懸掛的「中堂」、「四扇屏」、「八扇屏」等。農家的影壁上的福字燈總是畫著「天官賜福」、「千祥雲集」之類，中堂則是大人物或山水，既大方又醒目，作為裝飾用的花邊則用花卉，即便畫些人物也要追求簡潔雅緻的效果，房中的「八扇屏」則畫出有頭有尾的故事，使人夠看半天的，炕頭上的年畫當然更要追求紅火熱鬧引人入勝了。

美術史上記載了不少大畫家的生平軼事，但更多的富有才能的民間畫師們卻因為他們地位卑下而被湮沒，這的確是一件憾事，1949年後民間畫師受到政府的重視，有不少人開始記錄他們的生平歷史。

楊柳青畫師除供給刻版以外，還有直接在紙上作畫出賣的，題材也多為山水花卉蟲魚美人之類，這些畫師們在社會中有一定聲譽。根據我們採訪所得，清代以來知名的畫師有以下數人：

張俊亭：約生於清乾隆年間，能畫「全本白蛇傳」、「呂蒙正趕齋」、「全本全家福」，筆鋒很好。

張祖三：清末楊柳青人，光緒年間尚在，給齊健隆畫的樣子最多，文齣（文戲）、武齣（武打戲）、娃娃皆能畫，以武齣最好。

姜先生：佚名，長年給盛興畫店畫稿，「孩不離娘，畫不離牆」。他畫的稿子站在哪個角度都能看，曾畫「全本梁山」、「瓦崗寨」等，也畫文齣。還畫過「剃頭的作武官」、「裁縫作知縣」一類諷刺畫。

戴立三：清末民初楊柳青人，曾畫「呼延慶打擂」、「韓湘子討封」等。

王葆真：光緒年間楊柳青人，字品卿，畫過楊柳青的文昌閣。

王紹田：南鄉薛家莊人，給戴廉增畫店繪稿甚多，所畫稿極受歡迎。以描繪風俗及戲齣的年畫為最好。

徐少軒：曾繪「借東風」、「新年吉慶」等，給戴廉增畫店出過樣子，民國六年水患，為了宣傳救災，畫了石印畫「四面水災救濟圖」。

高桐軒：字蔭章，楊柳青人。善傳真寫影，走大宅門。國畫根基深厚，同治年間曾進宮當差為慈禧畫像，後回鄉獨立經營畫室，號雪鴻山館，畫過「春風得意」、「瑞雪豐年」、「四美釣魚」、「瀟湘清韻」等。

楊績：雄縣人，民國十年在天津畫石印年畫，有時也給木版年畫繪稿。

閻文華：楊柳青人，現尚在，為著名畫師閻玉桐之子，綽號「閻美人」。

趙子揚：南鄉趙莊子人，現尚健在，幼年作填色工，看到別人畫工筆花卉，自己也買了一套畫譜學畫，後來又練習畫人物，至二十五歲時開始給畫店出樣子，那時畫師王紹田的畫很不好求，而趙子揚專仿王紹田，有些畫幾乎分不出是誰的稿子，很受人歡迎，繪有「士農工商財發萬金」等。

此外，尚有一些畫師作畫出賣，雖然生平已不可考，但卻留下了一些傳說，如東流城胡先生畫飛禽走獸最佳，他畫的老鷹曾使真狸貓見而生畏，這些傳說故事反映了畫家表現技法的深厚功力。

楊柳青的早期年畫以雅緻精麗著名，使用國畫色及粉蓮紙繪製，後來由於適應農民購買力和大量生產的要求，清代後期開始選用洋色刷印（如品紅、品綠之類）。另外他們也常就地取材製作顏料，如用槐花代替品黃，用鉛粉、槐黃、品綠合調代替洋綠，用品綠加紫代替毛藍等，在調製顏料上有一些值得注意的經驗，如用槐黃作色，用五斤未開的槐花加二兩生灰，用七印鍋加水熬下三寸，傾於大盆中加礬十二兩即可用。這樣就使成本大大降低。畫師們常常不拘成法進行創造，為了增加畫面上的光亮效果，有時還使用生漆，我們常見的娃娃抱鯉魚，就是用漆畫魚頭的，追求一種光澤潤滑的感覺，再配以勾金的魚鱗，就使畫面倍感豐富燦爛。❷

楊柳青年畫分「春版」和「秋版」。春版是在春天繪製，工作不忙，可以加工細製；「秋版」則因靠近春節專作粗活。顏色與氣候有很大關係，據一些畫師們說，春天上色乾得快，因而色彩鮮豔，深秋時節顏色乾得慢，因而色彩較暗，加之離年節漸近，需要加緊生產，做工也比較粗糙，品質就不免遜色了。

❷畫史載北宋徽宗皇帝「天縱聖藝」，畫鳥以生漆點睛，神采迥出，引為美談。這裡我們發現楊柳青畫師也有生漆畫魚頭，達到潤澤鮮活的效果，萬乘之尊的帝王有人為之立傳讚美，在這裡我們也為民間藝人的創造寫上一筆。

楊柳青年畫中的近代京津戲曲史料

中國戲曲有著豐富的劇種和劇目，是世界上最古老最富民族特色的藝術形式之一。它歷經數千年的發展，至元明時期已臻於成熟和完美，並形成貴族文人和民間兩個系統，清代中葉以後為上層社會所欣賞的「雅部」（主要是崑曲）趨於式微，一部分演員走向民間，以各種地方戲為代表的「花部」（包括秦腔、弋陽腔、梆子腔等）則如雨後春筍般地萌發起來，由於通俗活潑和表演的情真意切特別受到大眾的歡迎，其道德薰陶及審美情趣方面在城鄉廣大民眾中均產生巨大的影響。「郭外各村，於二八月間，遞相演唱」，農民於「田事餘暇，群坐於柳蔭豆棚之下，侈譚故事，多不出花部所演」。❶在乾隆中期刊編的戲曲集《綴白裘》中雖大部分仍為崑曲，但花部短劇已占十分之二的比例，其中如「打面缸」、「借靴」、「擋馬」、「張古董借妻」（即「一疋布」）、「花鼓」一直到現在仍流行於皮黃及一些地方戲曲的演出中。這些地方戲被收進文人編的戲曲集，證明它已引起上層顧曲者的重視；而乾隆五十五年 (1790) 為慶祝皇帝八十壽辰詔令四人徽班赴京進宮演出，更顯示了皇室貴族亦為之傾倒，使秦楚安徽的西皮二黃開始在北京紮根。清代作為帝王之都的北京人文薈萃，劇壇上百戲雲集，弋陽腔、京調、秦腔和後來的徽調及漢調演唱都曾活躍一時，特別是徽劇楚調根據北京人的欣賞趣味，又廣泛吸收崑曲及各種地方戲之長加以融合，在同光之際發展成具有高度藝術水準的皮黃劇（即京劇）；另外山陝梆子在河北一帶轉變成的河北梆子也擁有廣大的觀眾。清末民初正是這兩個劇種蓬勃發展的時期，出現了許多富有造詣和改革精神的演員，創作、改編和排演了大量為人們所喜愛的劇目。天津位於京畿之區，商業發達，市面繁榮，是僅次於京城的重邑，市民文化生活豐富多彩，戲曲演出自然分外活躍，「所有戲班，向係輪演，有京二黃，有梆子腔，生、旦、淨、丑，色藝俱佳，高遏行雲，足動人視聽，每日賓朋滿座」。❷京都名角經常被邀來津獻演拿手好戲，天津本地及附近各縣也有一批優秀的演員，根據天津市民的愛好，形成自己的風格。京劇、河北梆子和後來風靡一時的評劇都在這裡擁有大量觀眾，因此，天津也是近代京劇和河北梆子發展的搖籃之一。

年畫特別擅長即時反映人們喜聞樂見的事物，是注重裝飾性和欣賞娛樂性的節日藝術，風靡一時的戲曲自然成為年畫的熱門題材之一。在清代前中期的楊柳青年畫中即有一些戲曲內容的作品（如前期刻印的「瑞草園」、「百花記」及清代中期的「宇宙鋒二世納紀」、「遊

❶清焦循《花部農評》。

❷清張燾《津門雜記》。

園驚夢」等），但多側重於表現故事情節，人物形象雖有的勾臉譜，但並不完全依照戲曲裝扮（如不戴髯口而寫實地畫成五綹長鬚，女性多梳古裝頭），背景畫出山石屋舍，人物多騎真馬，劇目亦多是崑曲、秦腔之類，或摘取小說片斷，數量也不是很多。同治、光緒以後隨著京劇和河北梆子的勃興，名演員的精彩表演使觀眾入迷，甚至爭相學唱，楊柳青年畫中的戲曲題材驟增，出現了大量忠實反映戲曲舞臺演出場面的作品，這些年畫多不作襯景（個別畫出上、下場門及「守舊」），角色的行頭扮相、臉譜勾畫及道具砌末完全按舞臺刻劃，劇中角色的一招一式開打亮相亦無不與舞臺演出相吻合，這裡所欣賞的主要已不是故事而是舞臺演出藝術，反映了這一時期人們對戲曲藝術迷戀到如醉如癡的傾倒程度。戲曲的繁榮和年畫中戲曲題材流行幾乎同步發展，民國初年以後木版年畫逐漸衰落，新興的石印年畫同樣以戲曲為主，遺留至今的一些作品成為我們研究年畫史和戲曲史極為珍貴的資料。

儘管當時戲曲已有著豐富的劇目（素有「唐三千，宋八百，唱不完的三、列國」之說），但楊柳青年畫中所表現的大多是當時京津舞臺上極為膾炙人口的名劇，作為年畫的特點也多限定為正劇、喜劇、鬧劇，帶有風趣或火爆的表演，表現正義戰勝邪惡或有情人終成眷屬，金榜樂大團圓之類的戲齣，而不是悲劇、冷戲。楊柳青畫店的老闆和畫師對戲曲演出及群眾的愛好非常熟悉，俗曲「畫扇面」中唱到白俊英畫了幾十齣戲都是當時流行的劇目，僅我過目的楊柳青戲曲年畫即有數百幅之多。而且生、旦、淨、丑各類劇目俱備。有本戲，也有折子戲；有以唱作為主的戲，也有較大比重的武打戲。同治、光緒直至民國初年京津劇壇上多以老生挑班掛頭牌，如早期的程長庚、張二奎、余三勝，稍後的譚鑫培、孫菊仙皆名噪一時，清代三慶班的盧勝奎改編了大量三國戲，留下了豐富的劇目，如「捉放曹」、「戰磐河」、「戰宛城」、「博望坡」、「借東風」、「甘露寺」、「回荊州」、「黃鶴樓」、「反西涼」、「天水關」、「空城計」等皆是這些演員的拿手好戲（圖1–f–1～3）。三慶班中的程長庚人稱「活魯肅」，小生徐小香、花臉黃潤甫、老生盧勝奎分別有「活周瑜」、「活曹操」、「活孔明」之美譽，演出中紅花綠葉相得益彰，從楊柳青三國戲年畫中不難看到他們的身影。另外，武打戲（特別是短打武生戲）也在年畫中占一定比重，天津水旱碼頭，民性豪爽，附近州縣多有綠林英雄及莊頭惡霸之傳說，如根據《施公案》改編之「連環套」中的竇爾敦，「迷人館」中的九花娘，「任丘縣」中的毛如虎，「鄭州廟」中的謝虎，「河間府」中的侯七等，其背景皆在河北之宣化、任丘、河間、獻縣一帶，距京津不遠。加之這些戲開打火爆而富有特色，深為當時觀眾喜愛，故楊柳青年畫中亦多「八大拿」劇目。道光、咸豐之際，天津又有子弟書藝人石玉昆擅說「龍圖公案」，別人根據其演唱編成《三俠五義》、《小五義》等小說，戲曲界又改編為「茉花村」、「花蝴蝶」、「紅翠園」、「朝天嶺」、「銅網陣」等，在天津舞臺上亦盛演一時，這些劇碼在年畫中也迅速出現。表現扶危濟困除暴安良的戲曲年畫，亦十分投合當時群眾的心態。

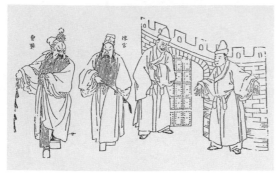

1-f-1 捉放曹

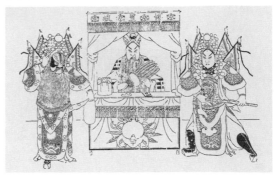

1-f-2 博望坡

品類篇 年畫

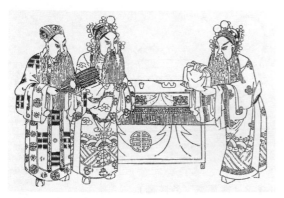

1-f-3 讓成都

1-f-4 鐵弓緣

　　清末正是京劇和河北梆子在京津劇壇上平分秋色的時代,而河北梆子在天津尤擁有廣大觀眾。因而楊柳青年畫中有不少河北梆子劇目,如「鐵弓緣」(又名「豪傑居」)、「紅鸞禧」(又名「豆汁記」)、「辛安驛」、「三疑計」❸等(圖1-f-4、5),也有些是京劇中吸收的地方小戲,如「小放牛」(小曲)、「小上墳」(柳枝腔)、「鋸大缸」(雲蘇調)。此時崑曲、皮黃、河北梆子演員常合班演出,互相吸收,❹所以年畫中也出現「太白醉寫」(崑曲或河北梆子)等劇目,而年畫中的「教子」、「清官冊」、「汾河灣」等戲大都是清末從梆子戲改編成京劇,後來成為程長庚到譚鑫培的代表作。清末民初之際的戲曲演出中有一些演員進行了大膽的革新和創造,也在楊柳青年畫中得到一定反映。如「挑華車」中的高寵,「花蝴蝶」中的姜永志,兩個角色原來都是勾花臉的武淨,但著名武生俞菊笙等人將其改為不勾臉的俊扮武生,使奮不顧身為國捐軀的高王爺形象更加英武可敬,而通過表演也更能刻劃

❸後來京劇中也有此劇目,但係從河北梆子中移植改編而成,如京劇「鐵弓緣」、「辛安驛」就是荀慧生等從梆子戲移植為京劇的。

❹梆子、二黃合演的形式當時謂之「兩下鍋」或「兩夾餡」,即在一個戲班演出中,既有皮黃戲又有梆子戲。還有的在一齣戲中由梆黃藝人同演,時而唱京劇,時而唱河北梆子,謂之「風攪雪」。現今京劇「翠屏山」還保留了此種演法。據文獻考查:光緒十三年(1887)梆子劇團瑞勝和中即有皮黃武生黃月山、李連仲參演,光緒十七年(1891)田際雲領銜玉成班正式倡導梆黃全面合作,由於形式新穎活潑而受到京、津、滬等地觀眾的歡迎,而早期參加「兩下鍋」演出之田際雲、黃月山、李連仲等皆是在天津享有盛名的演員。

中國民間美術

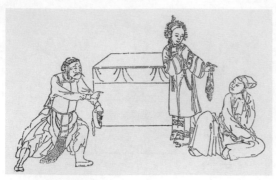

1-f-5 紅鸞禧

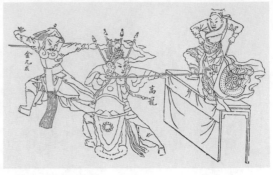

1-f-6 挑華車

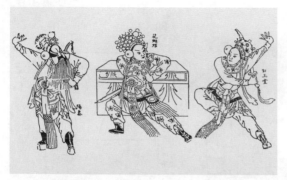

1-f-7 花蝴蝶

1-f-8 珠簾寨（沙陀國）

姜永志這個採花賊好色的流氓本性，楊柳青年畫中的這些劇目已經完全是新扮相了（圖1-f-6、7）。「珠簾寨」（一名「沙陀國」）原來是淨角應工戲，後來程長庚、譚鑫培等將李克用改為老生扮演，設計了如「昔日裡有個三大賢」等頗為膾炙人口精彩唱段，後來淨角的李克用則被淘汰了，但楊柳青年畫「沙陀國」中的李克用仍是勾「十字門」老臉的淨角，給我們留下了早期扮相的形象資料（圖1-f-8）。年畫中還有些戲的扮相與今天不同，如年畫「拾玉鐲」中的傅朋戴大葉巾（如今京劇中文生巾），「汾河灣」中的薛仁貴戴大葉巾（如今戴韃帽），猶是筆者幼年時看到的河北梆子中的扮相，極可能畫的就是梆子戲（圖1-f-9）。至於楊柳青年畫中的旦角服飾一般都比較簡單，大都穿褶子而不穿裙襖裙褲，旦角的化妝的進一步革新和美化是後來從王瑤卿到梅、尚、程、荀四大名旦完成的，但民初以後楊柳青年畫已處於衰亡階段，無復對此創稿加以表現了。

1840年以後，帝國主義的侵略和清政府的腐敗，使中國陷入半封建半殖民地境地，一些戲曲界文藝人士和人民大眾一起參加反侵略反壓迫的抗爭，編演宣傳新思想的劇目。1908年馳名京津的花旦演員田際雲編演了「拿罌粟花」一劇，惜該劇本未能流傳下來，但其演出形象卻在楊柳青年畫中有所反映。清末還有些天津地區卓有影響和貢獻的演員也應能在楊柳青年畫中找到線索。如黃派武生創始者黃月山（1850-1900），以唱工見長，擅演「獨木關」、「落馬湖」、「連環套」、「黃鶴樓」等劇，其弟子李吉瑞、馬德成等人亦繼其衣缽長期在天津獻藝，楊柳青年畫中之「連環套」、「刺巴傑」、「翠屏山」、「八蜡廟」等都是他們經

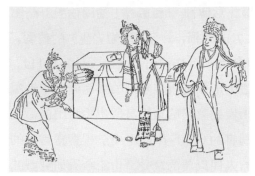

1-f-9　拾玉鐲

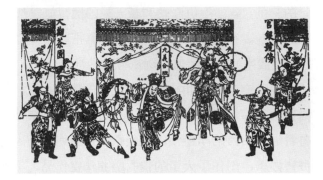

1-f-10　連環套

1-f-11　黃鶴樓

1-f-12　太白醉寫

常演出的劇目。籍貫天津的京劇名老生孫菊仙 (1841-1931) 被當地人親切地呼為「老鄉親」，他演唱講求抑揚變化和劇中人情感的刻劃，演「三娘教子」、「捉放曹」、「文昭關」、「大登殿」、「探母」、「牧羊圈」等劇皆有其獨到之處，這些劇目亦常見於楊柳青年畫之中。清末京劇名丑劉趕三 (1817-1864) 也是天津人，為人富正義感，敢於在舞臺演出中隨機應變抓哏諷刺時政，鞭撻權貴的腐敗，因而遭到迫害以致憂憤而死。劉趕三尤其擅演彩旦（丑婆）一類的角色，如「拾玉鐲」之劉媒婆、「探親家」之鄉下媽媽等，楊柳青年畫「拾玉鐲」中之劉媒婆手拿煙袋企圖勾取玉鐲的滑稽風趣的神情應包含著劉趕三的舞臺創造。我曾見過一幅「黃鶴樓」戲曲年畫，在劉備、趙雲等旁邊寫著郭寶臣、高福安等演員的名字。郭寶臣 (1865-1919) 為清末京津著名之河北梆子老生演員，其唱工高昂激楚，被譽為秦腔正宗，譚鑫培深佩服其演技，二人結為摯友，藝術上互相交流切磋，郭亦被稱為梆子「叫天兒」。楊柳青年畫中特別標出他的名字以廣招徠，亦可見其藝術之號召力。年畫中還有一幅「連環套」，圖中文字注明演出地點是「官銀號旁大觀茶園」，按清代末年稱劇場為茶園，大觀茶園約建於清光緒二十四年 (1898) 左右，這幅年畫也為天津劇場史留下形象資料（圖1-f-10）。

　　楊柳青的民間畫師有很高的藝術造詣，而且通過聽書看戲，對戲曲相當內行，從現今流傳下來的幾百幅年畫看幾乎篇篇精彩，不僅寫實，而且善於抓住戲曲演出中之高潮及演員之神采容貌。「連環套」摘取了天霸拜山誘使竇爾敦說出盜馬實情後暴露出自己的真實身

分的一剎，寶的復仇激憤和黃天霸的機智無畏都畫得非常傳神。「黃鶴樓」演周瑜設計請劉備過江赴宴從中逼討荊州的事，年畫把周瑜（武小生）的驕橫，劉備（王帽老生）的懦弱，趙雲（武生）的勇敢無畏刻劃得惟妙惟肖，清末許多名伶都合作演出過此劇（圖 1–f–11）。「太白醉寫」是崑曲或河北梆子中的傳統劇目，年畫中形象的表現李白的醉態瀟灑和傲視權貴的神情，楊國忠的奸詐，高力士的無可奈何和楊貴妃磨墨的功架身段也相當出色，沒有看過名演員的精湛演出是很難構想出如此動人的圖畫的（圖 1–f–12）。由於楊柳青畫師的丹青妙筆，創作了大量的優秀戲曲年畫作品，不僅給人民以美的享受，也給今天研究戲曲發展——特別是研究清末京津地區戲曲演出的歷史留下珍貴的形象資料。至於民國初年以後風靡天津的評劇（或稱「嘣嘣戲」、「唐山落子」、「奉天落子」）則在天津石印年畫中大量反映，已非本文所能囊括的了。

（本文插圖選用了戲曲年畫的墨線稿，即未經套色的「半成品」，然更能顯示出畫師繪稿的精湛技巧）

談「畫扇面」

——民間俗曲中的楊柳青畫工史料

幼時聽街巷盲藝人演唱，其中有「畫扇面」小曲，是讚美天津楊柳青的一位叫白俊英的美女和她的精湛畫藝，使我第一次知道楊柳青出畫匠（因為我小的時候城市裡賣的都是天津石印年畫，楊柳青木版年畫已絕跡了）。豈料後來從事了美術史研究，又對民間年畫及其歷史發生濃烈興趣，也時刻想起對我產生過啟蒙作用的這首小曲，然多次搜尋皆無蹤跡。1990 年秋我應美國加州伯克萊大學之邀，赴美訪問一年，在該校的中國研究中心圖書館裡發現了一批藏在臺灣中央研究院的民間俗曲資料的翻拍膠片，檢閱目錄，「畫扇面」三字赫然在目，使我不禁喜出望外，真是：踏破鐵鞋無覓處，得來全不費工夫！

楊柳青鎮位於天津西北郊，明代以來就是中國重要的民間年畫產地。這裡的不少婦女心靈手巧，研朱填粉，有一手好畫藝，但無史料流傳，只有「畫扇面」裡提到白俊英，據傳實有其人，而且出自畫工之家，才貌雙全，特別是畫樓臺殿閣更為出色，她創作的年畫也頗受歡迎，從前民間畫工即便技藝超群也得不到重視，無緣進入史冊，「白俊英畫扇面」卻以民間說唱的形式為這位女畫家立了傳。

此曲流行於清代後期，其時楊柳青年畫經過乾、嘉以後已進一步深入到廣大農村，其發行幅面達到大半個中國。經營規模擴大，藝術質量提高，題材廣泛，人物故事兼畫古今。小曲中講白俊英在扇面上畫金鑾殿八大朝臣及東北宋三好造反，是描繪當代時事，所畫戲齣故事則是表現歷史傳說。小曲中唱的在一個扇面上畫兩座城，八齣戲及忠孝節義古人故事是適應曲藝鋪排手法帶有誇張成分，但這些確是楊柳青畫工常描繪的題材。

曲中唱白俊英畫忠孝節義故事粗看起來似乎充滿封建色彩，但稍具體分析就可以明白民間畫工有自己的愛憎和道德觀念，而不能等同於統治階級鼓吹的愚忠愚孝。這裡提到的「忠」是保國衛民的楊家將，是一心為民請命不怕權貴甚至敢於冒犯皇帝的包拯、聞仲、孫安等；「孝」中的白猿偷桃、沉香劈山救母卻充滿了反封建的神話色彩；「節」中的李三娘（《白兔記》）、王寶釧、白玉樓、秦雪梅等反映舊社會中婦女的命運，也歌頌了她們敢於和嫌貧愛富邪惡勢力的抗爭；「義」中的瓦崗寨草莽英雄是當時婦孺皆知的人物故事。這些帶有人民性的題材在當時起著積極的作用（圖 1–g–1～5）。

清代道光咸豐以後，民間地方戲曲有著巨大發展，京劇崛起盛極一時，河北梆子也流行於京津舞臺，同光間出了譚鑫培、楊月樓、梅巧玲、侯俊山、俞菊笙等名角，京梆間互相吸收影響，甚至「兩下鍋」同臺演出，深受群眾歡迎。小曲中談到白俊英的八齣戲：「南

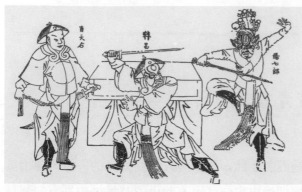

1-g-1　金沙灘（楊家將）

1-g-3　探寒窯

1-g-4　秦瓊賣馬

1-g-5　翠屏山

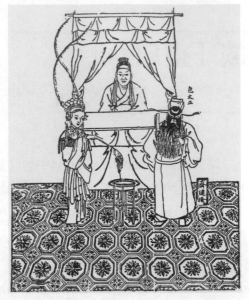

1-g-2　打龍袍

天門」（走雪山）、「春秋配」（撿柴砸澗）、「牧羊圈」、「二進宮」、「西遊記」、「三國志」（三顧茅廬、黃鶴樓）、「五雷陣」、「天門陣」都是唱作繁重的名角拿手戲。楊柳青畫工們適應民眾的愛好和欣賞趣味把它們畫在扇面上和年畫裡，滿足了人們的審美要求，從今天遺存的一些清代後期楊柳青戲曲年畫中，可以看到畫工們對戲曲的熟悉和傳神寫貌、捕抓瞬間精彩場面的本領（圖1-g-6～9）。

此曲文句不免粗糙，最後又有「中狀元」、「作高官」等，是因為白俊英自幼經媒妁之言許嫁給一位姓張的書生，尚未過門完婚，張郎進京趕考求取功名，走後數年杳無音信，據說得中後隨一位將軍作幕僚遠奔新疆，人們希望這位心地善良技藝精湛的女畫家能有個美好的結局，因而期盼張郎能衣錦榮歸，「單等丈夫全了篇」，「光宗耀祖作高官，闔家歡樂福壽雙全」。但現實卻是殘

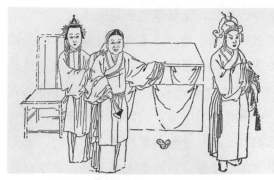

1-g-6　撿柴（春秋配）

1-g-7　牧羊圈

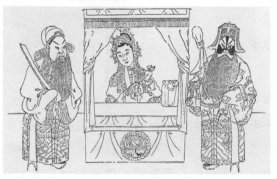

1-g-8　二進宮

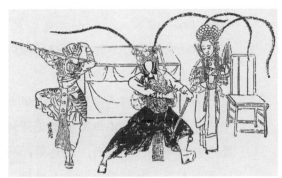

1-g-9　芭蕉扇（火焰山）

酷的，這位讀書人很可能死在遙遠的邊疆……。

　　楊柳青畫業除以生產年畫為主外，還兼繪製刻印扇面畫。「畫扇面」謳歌了民間畫工和列舉了豐富的繪畫題材，這對研究楊柳青年畫在那個時期的藝術面貌具有相當的史料價值，曲中所唱的有些劇目今日已絕跡舞臺，有的戲在演出情節上也有改變，因此，它也為戲曲史研究提供了資料。

　　此曲文原件係用鉛字排印，約為二十年代出版的通俗唱本，因封面已失，出版書店失考，然從其排版風格看，似為北京打磨廠寶文堂所印，不知確否。印本中多錯訛字，我在整理時作了校訂，現推薦發表，供年畫及民間美術研究者參考。

附：畫扇面（北方民間小曲）　　清・佚名

　　天津城西楊柳青，有一個美女白俊英。專學丹青會畫畫，這佳人，十九冬，丈夫南學苦用功，眼看著來到四月中。

　　四月裡立夏缺少寒風，白俊英房中賽過蒸籠，手拿扇子仔細看，高麗紙，白生生，洋漆股子血點紅，扇面以上缺少工程。八仙桌子放在當中，五色顏色俱都現成，扇面鋪在桌子上，細思量，暗叮嚀，上面先畫兩座城，現一現手段敬敬明公。

　　頭一座城池畫上北京，九門九關甚是威風，畫上紫禁城一座，畫六院，畫三宮，金殿以上畫朝廷，八大朝臣列在西東。二出關東畫上盛京，老將軍斷賭才得安寧，東

溝反了宋三好，陳大人，帶領兵，眾家英雄往東征，東溝黎民才得太平。

手拿扇子不耐煩，小奴家越看越喜歡，雖然城池風景好，讀書人，仔細觀，恥笑奴家太不堪，忠孝節義不太周全。忽然想起畫上忠良，楊家父子保過宋王，鐵面無私包文正，聞太師，回朝綱，不怕死的孫伯央，三上金殿去見君王。二齣畫上賢孝男，鍾子期打柴不愛作官，白猿偷桃天書獻，小沉香，劈華山，吳漢殺妻戰潼關，帶領人馬去訪賢。三齣畫上節烈女姣流，李三娘打水終日憂愁，磨房苦處實難受，王三姐，拋彩球，張彥休妻白玉樓，秦雪梅弔孝節烈千秋。四齣畫上義勇男，單雄信訪友又在河南，仗義疏財秦叔寶，為朋友，兩肋穿，石秀殺嫂上梁山，俞伯牙摔琴在馬鞍山前。

忠孝節義全畫完，白俊英留神仔細觀，畫完半面閒半面，心思想，暗詳參，八齣戲兒畫後邊，對上顏色甚是新鮮。

頭一齣畫的是走雪山，哭壞了小姐曹氏金蓮，院子曹福活凍死，又來了，中八仙，迎接曹福上西天。小姐哭得實是可憐。二齣戲上畫上撿柴，姜秋蓮出門淚滿腮，春發送友到郊外，給銀兩，就走開，一朵鮮花他不摘，誠然是君子仗義疏財。三齣戲兒畫上春登，牧羊圈捨飯要去修行，婆娘尋茶來討飯，趕靈堂，進蘆棚，夫妻見面淚盈盈，龍抓了宋氏誰不知情。四齣戲畫上二進宮，李豔妃宮院多加愁容，國家有事思良將，徐千歲，巧計生，黑虎銅錘舉在空，楊侍郎報國苦苦盡忠。五齣戲兒畫的精，畫上和尚名叫唐僧，沙僧跟定白龍馬，豬八戒，更稀鬆，全憑大聖孫悟空，凌霄殿告狀去請天兵。六齣戲兒魏蜀吳，玄德英雄三顧茅廬，去請先生諸葛亮，借荊州，謀東吳，周瑜設宴請皇叔，摔碎東帖令箭出。七齣戲兒畫上五雷，孫伯靈雙拐無人對，王翦下山平六國，有毛奔，抖雄威，孫臏進陣魂嚇飛，盜丹多誇金眼毛遂。八齣戲畫上洪州城，楊宗保回朝又去搬兵，妖人擺下無名陣，白天佐，猛又兇，來了元帥穆桂英，殺退了反賊救出公公。八齣戲全畫完，單等丈夫全了篇，金榜題名身榮貴，得頭名，中狀元，光宗耀祖作高官，闔家歡樂福壽雙全。（完）

大英博物館珍藏的中國早期蘇州年畫

　　中國古典版畫中運用套色印刷，最早見於修整西安碑林《石臺孝經》時發現的「東方朔盜桃圖」，用淡綠及黑兩色套印，據考證可能為宋金時物。後則有元代後至元六年 (1340) 中興路資福寺刊本之《金剛經注》，出現了黑紅兩色，兩者套色均極簡單，且有人懷疑是在一塊版上塗以兩色印出而非套版。明萬曆年間印行之《花史》及《程氏墨苑》色彩比較豐富，但也是運用在一塊版上分別塗上不同顏色印成，只是到了天啟、崇禎年間，南京地區刻印的《夢軒變古箋譜》和《十竹齋畫譜》等雕版套色技術才成熟起來。這種方法印製的畫譜、箋譜最早出現於經濟、文化發達的江南一帶，為文人雅士所需要，當時還是流行於中、上社會階層之中。

　　但套色木版畫在清代民間年畫中卻得到廣泛的運用，顯示出旺盛的生命力，在民間美術和版畫發展中占有突出的地位。現在所存套色年畫多認為以日本所藏蘇州印刷的如「二百六十行」、「蘇州萬年橋」等為最早，只是許多作品在年代考據上缺少可靠資料，幾幅有紀年者亦不過清代雍正、乾隆年間印製，其套色技術已相當成熟並具有鮮明的民間風格。從箋譜、畫譜到民間套色年畫的發展，其間必然有一過渡時期，這是研究年畫史或版畫中一個值得注意的課題。

　　1990 年至 1991 年，我應邀在美國加州伯克萊大學講學和研究，利用暑假的機會去英國作短期考查，承大英博物館東方部主任龍安妮女士熱情接待，給我看了館內庫藏的古典版畫，其中有一部分套色版畫作品特別引起了我注意，其篇幅雖都不太大，印製卻甚為精緻，套色方法與明末的畫譜和箋譜頗有類似之處，題材則有戲曲故事、古裝和時裝仕女及山水花卉等，具有鮮明的吉祥色彩，而且其中有門神一對和一幅鍾馗，根據這些特點我判定應屬於年畫範疇。可貴的是該館檔案對這些作品的收藏有著具體而確切的記載：係英人卡姆培夫爾於 1693 年（清康熙三十一年）從日本江戶搜集帶回本國，其印製年代至少在康熙中期以前，是流傳有緒的清代早期蘇州木版套色年畫。

　　由於時間的限制，我當時對這批作品僅進行了草草的分類，作了一些簡單記錄，來不及仔細地觀摩，但我很希望能有人對這些寶貴的年畫遺存作一番深入認真的研究。現在僅根據我的記錄對這部分珍藏作簡要介紹，並談談我粗淺的見解。

　　這批版畫包括以下品類：

　　花鳥類：包括花鳥、花卉草蟲、果盤、花籃等，多為橫幅和方形構圖。有春、夏、秋、冬四季花鳥，或花卉草蟲，或四時果品，僅表現梅竹的就有多幅，幅上有題詩題款，有五言、

七言等多種，可以看出有的原本是成套的畫，豔而不俗，濃淡合宜，花鳥形象生動活潑（圖1-h-1）。有一斗方小幅表現梅竹及小鳥，梅樹在老幹上迸發出綠蕚的花朵，小鳥一棲一飛，題以「鳴言相伴耐春寒」，一側有「古蘇程德之發行」字樣，使我們得知該刻印年畫的作坊名號。另一幅描繪梅花枝頭棲有一對小鳥，襯以綠竹山茶，並有一彎新月，題以「瓊姿月下豔，幽香風送來。百卉雖嬌豔，惟君逸致多。亮先氏」，亮先為畫

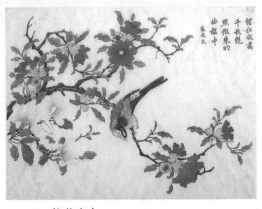

1-h-1　榴花小鳥

家名號，只是生平無從查考，此幅表現了對梅花的讚美，具有雅俗共賞的特色。這種花卉年畫在楊柳青及楊家埠年畫中尚傳有餘緒（如楊柳青年畫「三秋圖」、楊家埠年畫「黃花晚節香」等），但刻工無此細膩，色彩也比較火氣。還有一幅果盤盛著葡萄和切開的西瓜，果盤的花紋裝飾非常精細，瓜果則用沒骨法，只以大片色彩印出而不勾輪廓，西瓜葡萄在年畫中是多子的象徵，因而具有明顯的吉祥寓意。另有一幅花籃圖，描繪籃中滿盛芙蓉菊花和蜀葵，芙蓉和蜀葵的花朵亦用沒骨法表現。值得注意的是花卉在套色之後還運用了拱花技術以使其更為突出，和《十竹齋箋譜》等有一脈相承之處，不同的是箋譜是用於題詩寫信的用紙，所以圖畫所占篇幅不大，只是在表現器物花紋和雲水等作細密的拱花，而此幅花籃係適應著張貼觀賞的要求，所以在整個花朵上大面積的拱花，作出高低

1-h-2　美女澆花

不同層次的立體效果，是一種新的嘗試，但這種技術卻在以後的年畫印本中絕跡了。

仕女類：有古裝的仕女澆花（圖1-h-2）、仕女調鸚鵡、仕女觀畫圖，也有表現清朝裝束的仕女梳妝圖，形象皆曲眉豐頤，有的伴有嬰孩，色彩淡雅清麗，布景亦頗有思致，多為豎幅。其中有一幅古裝仕女手拿一朵蘭花據案而坐，面對鸚鵡，案上置有花瓶、盆景，旁有一小兒執扇撲蝶。此幅全用不同深淺層次的水墨套印，殊為別致。類似此風格的彩色套版仕女圖在日本亦有收藏。

小說戲曲類：在全部藏畫中占有相當比重，戲曲畫多為崑曲，亦有少數出自花部雜劇。有的以人物為主，很少布景，如「玉簪記」、「盤絲洞」、「昭君出塞」等。也有的人物與布景並重，如「明皇楊妃對棋」、「楊貴妃遊花園」、「桃花記崔護偷鞋」、「五莊觀復活人參果」、「百花點將」等。還有畫文人軼事的「李白斗酒圖」、「曹子建七步成詩圖」、「潘安擲果」、「李密放牛讀書」等（圖1-h-3～8）。這些畫多是以橫幅為主，情節鮮明。「玉簪記」只畫

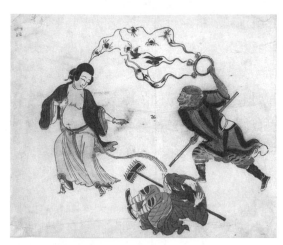

1-h-3　盤絲洞

1-h-4　昭君出塞

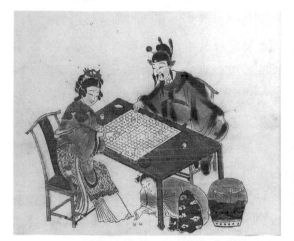

1-h-5　明皇貴妃奕棋

1-h-6　潘安擲果

1-h-7　百花點將

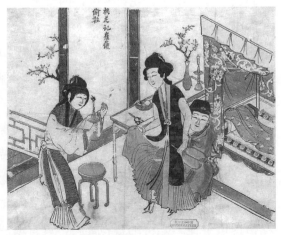

1-h-8　桃花記崔護偷鞋

了潘必正、陳妙常和書僮三人，潘、陳依依不忍離別和小書僮挑擔躑行之狀十分生動地浮現畫面。「昭君出塞」中以王昭君為主的三騎揮鞭馳騁，火熾熱烈。「盤絲洞」畫孫行者與蜘蛛精鬥法，而豬八戒已被蛛絲所縛，顯得滑稽而詼諧。「桃花記崔護偷鞋」取材於著名的人面桃花故事，圖中崔護藏於杜宣春身後的情節與通常流行的戲曲故事不同，當是另一版本，這對古典戲曲研究頗有參考價值。這些故事畫大多以黃、赭、墨綠、黑為主色，有的間以少量粉紅等，古樸雅緻，和後世年畫中追求鮮亮豔麗的色調和火熾熱鬧的情趣有別，多數故事亦不見於後來的戲曲年畫之中。

山水人物類：有漁樂圖、歸渡圖、浴馬圖等，皆山水與人物並重，突出畫中詩的情調和境界。有的頗有明代唐詩畫譜或名人畫稿的痕跡，刻工刀法亦工巧細膩而富有變化。

門神、鍾馗：門神只有一對，身著甲冑，一執大刀，一執斧，作七分臉，和後來桃花塢流行之正面斧鉞門神不同。但皆只存大半身，疑曾經過裁割。此種門神式樣形制較古，僅在我所藏河南蘆氏縣門神中見有類似者。鍾馗身著藍衫執劍，有一拿如意之小鬼在前引路。還有一幅蓬頭袒腹仙人，手捧仙桃，肩挑花籃中盛有靈芝，笑容可掬，類似民間流行之和合或劉海形象，但此幅全用墨色印刷，且運用排線，似吸收西洋銅版畫表現光暗之方法。此種排線最先見於明萬曆時所刻之《程氏墨苑》中之聖母像及《聖經》故事圖，清代早期在蘇州年畫如「姑蘇萬年橋」等畫中一度風行，而以此畫為最早。鍾馗、門神及採芝仙等吉祥神像皆為年節所貼掛者，對認識此套版畫之性質頗有價值。

總之，這些蘇州套色版畫構圖飽滿，內容吉祥，帶有鮮明的喜慶色彩，風格及技巧上明顯繼承了明代書籍版畫及箋譜畫譜的成就而又初步具有年畫特色，但仍比較雅緻，雕印精美，售價亦必比較昂貴，當係供富裕階層新年裝飾屏壁之用，和後來之民間年畫又有一定差距（圖1–h–9）。其畫店及作者尚待考證。按生活於清嘉慶、道光之際的顧祿在其所著《桐橋倚棹錄》中提及清代蘇州閶門外山塘街一帶畫鋪林立，皆為手繪，多天官、三星、人物故事以及山水、花卉翎毛，而畫美人尤工，版刻者多集中於桃花塢及北寺前一帶，但對內容風格缺乏具體記載。此書刊行於道光二十二年 (1842)，十餘年後蘇州為太平軍占領，清軍在攻打蘇州時山塘、閶門一帶被戰火破壞最為嚴重，山塘畫店從此一蹶不振，桃花塢及北寺前一帶年畫版片亦遭焚毀。現在常見之蘇州王榮興畫店之刻印年畫皆為清代後期之作，而前期年畫特別是清初蘇州木版年畫則稀有存留，故大英博物館所藏的這些作品對探索蘇州年畫的早期發展和藝術風格提供了極為難得的實物資料，具有填補空白的重要價值。

1–h–9　博古

蘇州年畫「姑蘇閶門圖」欣賞

　　民間木版年畫至清代出現了極為繁榮的盛況。年畫產地遍布全國，風格樣式群彩紛呈，其中以北方天津楊柳青及江南蘇州桃花塢年畫最享盛名。但現存作品多為清代中後期者，楊柳青早期年畫在國內尚有收藏，而蘇州早期作品則極難得，日本公私收藏有一批在清代前期傳入的蘇州年畫珍品，為研究中國年畫的發展演變提供了珍貴的資料。這批年畫題材有傳統的風俗畫（如「歲朝圖」）、小說戲曲故事（如「全本西廂記」）、山水名勝（如「西湖勝景圖」）及美女娃娃畫。值得注意的是其中有一些描繪蘇州市井繁華景象的作品，「姑蘇閶門圖」即是其中之一。

　　現存「姑蘇閶門圖」是蘇州早期精印的巨幅年畫，分兩張印刷，一張有題詩，習慣稱為「姑蘇閶門圖」，一張標有「三百六十行」字樣。兩張拼接則成為蘇州閶門內外景全圖（圖1-i-1、2）。俗稱「上有天堂，下有蘇杭」，蘇州是馳名中外的江南歷史名城，唐宋以後成為商業繁盛、文人萃聚的地區，明清之際商業、手工業更有巨大發展，而蘇州閶門是春秋吳王闔閭建蘇州時定的八門之一。城外有運河穿過，是水陸貨物的集散地。出閶門沿山塘街可達名勝虎丘，這裡人煙稠密，商店林立，是展示蘇州繁華的「視窗」，正如蘇州〈嶺南會館廣業堂碑記〉中所提出的：「蘇州江左名區也，聲名文物，為國朝（清）所推，而閶門內外商賈鱗集，貨貝輻輳，襟帶於山塘間，久成都會。」年畫作者選擇這一題材表現物阜民豐的太平景象，確實是獨具眼力的。

　　表現城鄉生活的風俗畫在中國傳統繪畫中占有重要地位，宋代張擇端所作描繪開封繁華的「清明上河圖」是古代繪畫史上的巨作，但明清以來文人畫潮流彌漫畫壇，畫家們多表現「超然物外」、「不食人間煙火」的山水以自鳴高雅，反映現實的風俗畫卻被視為「俗」而不屑一顧。但民間年畫卻繼承了反映現實生活的優秀傳統，「姑蘇閶門圖」在這方面獲得很大成功。作品以閶門城外街市及運河兩岸風光為重點，而古老的閶門則置於畫面中心，樓臺商肆分布其間，其中有各種店鋪，如綢緞莊、染坊、雜貨鋪、醬園、藥鋪、茶食店、顏料店、當鋪、錢莊及茶坊、飯館。門面各有特點，懸掛牌匾市招標明字號及經營項目，如「花素煙袋」、「真青大缸」、「三鮮雞汁大麵」、「川廣生熟藥材」、「兌換銀錢」、「顧二坊」、「寶源號」等。畫中還描繪了各種人物活動，閶門近處的江湖藝人的雜技表演場面，尤其增添了畫面的趣味。另外畫中運河上各種船隻來往，有遊艇、貨船、客船，更有鳴鑼開道的官船，舳艫相接、帆檣林立，十分熱鬧。穿過閶門甕城向內延伸是筆直而繁華的閶門大街，有名的桃花塢就在這一帶。城內樓閣隱約，綠樹成蔭，高聳而起的是著名的可作蘇州

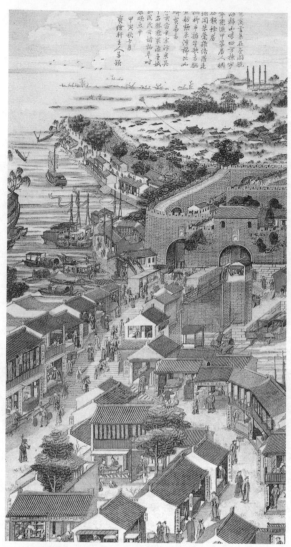

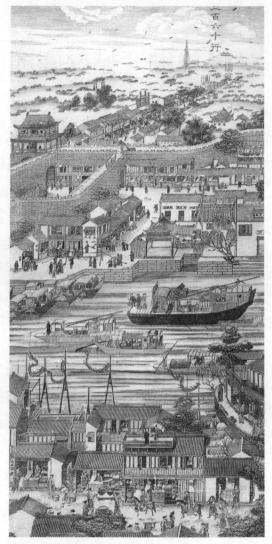

1-i-1　姑蘇閶門圖之一　　　　　　　　　　　　　1-i-2　姑蘇閶門圖之二

標幟的報恩寺塔（北寺塔）。作品以全景式構圖畫出了蘇州繁華而秀美的特色，近處著重商肆描繪，中景畫運河的優美繁鬧，遠景渲染城內環境氣氛，有實有虛，有景有情，藝術上相當成功。畫上還題詩一首：「萬商雲集在金閶，航海梯山來四方，棟宇翬飛連甲第，居人稠密類蜂房。繡閣朱甍雜綺羅，花棚柳市擁笙歌，高艘畫舫頻來往，櫛比如鱗貿易多。不異當年宋汴京，吳中名勝冠寰瀛，金城永固民安堵，物阜時康頌太平。」這就鮮明地點出了主題。

　　作品的另一特點是明顯地吸收了歐洲銅版畫的技法和透視畫法，將這一複雜景區表現得廣闊而深遠，使人觀之身臨其境，這在以前年畫中是少見的。西洋繪畫在明代中期以後隨天主教士傳入中國，首先為民間美術家所借鑑，徽派版畫《程氏墨苑》中就以木刻複製了聖母像等西洋銅版畫。清初社會經歷了長期穩定，蘇州也成了對外商業貿易重要城市，

「海外諸洋，梯航畢至」，外來文化勢必產生影響。蘇州年畫首先勇敢地借鑑外來藝術技巧，如作品中透視的處理，陰陽排線和光影的刻繪，都運用得較為成熟，但又不失民族的風格特色。這種「仿泰西筆法」的風格在清前期蘇州年畫中頗為流行，但在清中葉以後幾乎絕跡，推其原因不外是製作上費工費時成本高昂，而過多的排線一定程度上影響了年畫設色的明快效果。後期年畫中保留部分排線的手法僅作為裝飾，卻將西洋技法進行了有機的融合，豐富了年畫的表現力，這正是年畫發展富有生命活力的因素之一。

明代居住在閶門附近桃花塢的大畫家唐寅曾寫〈閶門即事〉詩一首：「世間樂土是吳中，中有閶門更擅雄；翠袖三千樓上下，黃金百萬水西東。五更市賈何曾絕？四遠方言總不同，若使畫師描作畫，畫師應道畫難工。」詩歌詠唱了閶門的繁華，今天我們卻不妨用來讚頌「姑蘇閶門圖」的藝術成就。它的成功不僅是刻劃了如此宏大場面和繁多景色，還在於敏銳地發現並畫出經過長期穩定後經濟發達的社會面貌；在尊重民族傳統的基礎上對外來藝術的勇敢吸收和大膽探索。這些歷史經驗對於我們今天的美術創作活動，也應具有有益的啟迪作用吧！

品類篇 年畫

武強年畫興衰史

「色又鮮，紙又白，年畫打從武強來……。」

以前一進臘月，街上就擺出了年畫攤，牆上和地上鋪掛出一幅幅色彩鮮豔的年畫，賣畫的人把畫上的情節故事合轍押韻的連說帶唱，以招攬顧客，在北方農村武強年畫銷量最大，春節前的年貨集市上賣武強年畫的攤點往往成為一道搶眼的風景線，這種現象一直維持到上世紀抗日戰爭以前……。

武強縣是河北省中部的一個古老的縣城，翻開古文獻和地方誌就可以看到武強的悠久歷史。夏禹治水，分天下為九州，武強屬冀州，春秋為晉邑，戰國時為趙國武隧地，西漢高祖六年（前 201）分置武遂、武強二侯國。西晉惠帝時以漳河為界設武強、武遂二縣，北魏時於境內築武邑郡城（在今縣內舊城村），轄武強、武遂二縣。北齊天保七年 (556)，廢武邑郡，撤銷武遂縣，併入武強縣，五代後周時將武強縣遷入今之武強鎮，冀州刺史張輝建造城垣，金元時期仍設武強縣建置。武強先秦時期曾是燕趙分界舊地，唐時地近幽州，五代以後成為遼宋分野之區。所以自古以來曾多次發生戰爭，戰國時秦趙交兵，秦破趙將扈輒於武隧（今縣北沙窪村）斬首十萬。西漢末王莽篡位，劉秀起兵到河北活動時遇到敵兵追襲，劉秀至流淌的滹沱河，出現河水結冰使其安然渡過逃離危難（《資治通鑑》卷 39），其渡河地即在今武強解村。北魏時期著名起義領袖葛榮曾與北魏領軍統帥廣陽王元琛大戰於武強。隋末天下動亂，竇建德率農民義軍攻打武強城。唐代安史之亂和藩鎮兵變都曾波及武強。遼宋交兵，這裡形成對壘的戰場，宋太宗太平興國年間，契丹兵進攻到武強。傳說楊延昭曾在馬莊、前後楊武寨紮營，設潰水陣以禦遼兵。明建文四年 (1402)，燕王朱棣發動靖難之變率軍南下，亦經武強入深州，在平都村與建文軍發生激戰，戰後出現人煙稀少村落荒蕪的慘狀。宋遼金元之際不斷發生戰爭，武強受到很大破壞，明初出現大量荒地，明成祖永樂二年 (1404)，大量移民由山西洪洞縣遷入武強，建村 160 個，從而人口大增，至清末道光年間增至 251 村。武強才有了較大的發展。

武強地處冀東南平原，無山澤之利，境內又多河道，黃河、滹沱河、漳水、葫蘆河等都曾穿境而過，經河水長期沖刷、淤積以及數次河流改道，形成諸多窪地，春冬少雨雪，夏秋多雨，長年形成春旱秋澇，特別是遇到夏季霖雨連綿，極易造成嚴重的洪澇災害。故「邑之為患，以河道為鉅」（清道光《武強縣誌》）。根據史書文獻記載，自古以來，武強水患不斷。僅在清朝號稱盛世的康熙、雍正、乾隆三朝的一百三十多年中，武強就發生大水十八次，小型洪旱災害幾乎連年不斷。每當洪澇災年，田間禾稼盡被淹沒，顆粒無收，遍

地行舟，屋舍也漂沒於洪水之中，衣食無著，其悲慘之情狀可以想見。

　　自然和歷史滄桑，造就了武強人民敦厚深沉勤勞剛毅的性格和古樸的民風，他們在貧瘠的土地上世代以務農為業，修補戰爭創傷，克服洪澇災害，戰天鬥地，創造了物質財富，這裡雖然地瘠人貧，為了謀求生存以勤勞的雙手發展了手工副業，湧現出能工巧匠，最突出的是創造出木版年畫，據光緒二十六年《深州風土記》載：「武強地瘠人貧，物力稍紬，民往往畫古今人物，刻版集印五色紙，入市鬻售，以悅婦孺，其事雖鄙淺，然頗行遠……。」武強年畫是在貧瘠多難的土地上開放出的一朵奇葩，表現出武強人民的聰明智慧和藝術才能。

　　關於武強年畫的興起年代因為缺少文獻記載，目前還很難講清。但它的產生絕非偶然，自有多方面的因素。有些片斷零散的史料和傳說，尚可作為探討的依據。

　　武強北距北京僅有 249 公里之遙，通過武強境內的漳河、滹沱河往東北又可達靜海天津，研究武強年畫發展不能忽視京津兩地文化對武強的影響。遠在遼金時期，燕京（今北京）成為北方政治中心，金更定為中都，至元明清三朝皆在北京建都，武強成為京畿之地，地理位置逐漸重要。燕京還是北方佛教興盛地區，佛經的雕版印刷非常發達。1974 年整修山西應縣佛宮寺木塔，發現了相當數量遼代雕版印刷的佛經和佛像版畫。另外還有兩幅大型的雕版印刷人工塗色的單張版畫。這些經像雕刻印刷都異常精美，其年代上限為統和八年 (990)，下限到乾統元年 (1101)，是十世紀末葉和十一世紀的遺物，雕刻地點為燕京。1976 年上海嘉定的一個明代墳基裡出土了明成化十四年 (1478) 至十七年 (1481) 的帶版畫插圖唱本，為北京永順堂雕印，北京大學圖書館藏有明弘治年間雕印的《全相奇妙西廂記》，其中插圖竟達 150 幅之多，雕印書局為北京正陽門外的岳家書店。由此可知北京在金元以後雕版印刷就相當發達而且具有很高的水準。從北京到武強商旅往來頗為方便，有一首民謠道出這段路程：「彰儀門（即石安門），修得高，大街小街盧溝橋。盧溝橋，漫山坡，過了竇店琉璃河。琉璃河，一道溝，過了雄縣是茂州。茂州城，一堆土，過了任丘河間府。河間府，一趟線，過了商林是獻縣。獻縣大道鋪得平，一直通到武強城。」因此包括雕版印刷在內的京都文化不可避免的會對其產生影響。靜海楊柳青是北方最著名的年畫產地。湧現出如戴廉增、齊健隆等規模碩大的年畫作坊，其銷行量遍及中國北方城鎮，武強與楊柳青交通來往有舟楫之便，武強刻工亦有不少去該地謀生，兩地年畫的互相交流影響關係也值得重視。另外影響武強的還有晉南年畫和雕版印刷。山西平陽自金朝就成為北方雕版印書中心，著名的佛經《趙城藏》和甘肅黑水城遺址發現的「四美圖」、「義勇武安王位」兩幅帶有節令畫特點的金代版畫亦皆為平陽印刷，明代初年有大批山西人民移民到武強，武強經營年畫的范氏即從山西遷來。京津及晉南文化對武強年畫的出現和發展發生直接和間接的影響。只要將武強的早期年畫及神禡和京津地區的版畫加以對照就不難看出一些線索。

　　武強年畫的創立據當地人民口頭相傳，大約不會早於明代。❶有一個傳說是明初該縣

❶近年發現了一張「盤古至今歷代帝王全圖」，因其上面的帝王像畫到元太祖為止，因而有的人認為這張年畫的

楊齊居村人楊老公（太監）曾回鄉在南關開設紙坊，生產和銷售新年貼對聯的紅紙，以後發展為刷五色紙。因為明代永樂十八年 (1420) 始將都城由南京遷到北京，所以楊老公的紙坊開業最早不會超過十五世紀中葉，民間造紙是武強的傳統手工業，楊老公的紙坊生產的是新年用的五色紙，從中隱隱可見武強畫業在明代發展的影子。《深州風土記》中談及武強年畫時即有「刻版集印五色紙，入市鬻售」的說法。因為年畫業具有很強的季節性，往往是秋忙春閒，為了常年都有營業，常常兼做色紙及神禡生意。當然作坊經營的年畫品種主要還是門神之類的神禡，以後隨著社會發展和城鄉人民對文化的廣泛需求，反映現實生活題材的年畫才逐步增多，尤其是戲曲及反映人民理想和願望的內容所占比重不斷擴大，地方風格也逐步形成，標誌著武強年畫逐步成熟，武強年畫在清代乾隆、嘉慶之際進入盛期，逐漸形成以南關中心包括周圍四十多個村莊的年畫生產的龐大規模，❷陸續出現了天玉和、萬盛恆、東大興、義盛昌、新義成、吉慶和等著名畫店，成為享譽北方的年畫之鄉。當時武強縣城內有東西、南北兩條大街，和十數條小巷，商號設立於大街兩旁，清乾隆時又在縣城建彰善坊，創書院，修養濟院，此時武強屬深州，但縣城頗具規模。縣城的南關一條街成為武強年畫主要集散地。以前每入冬季，南關街上的畫店招幌相望，前來躉畫的商販絡繹不絕，肩挑驢馱車載船運，把畫運到山東、陝西、內蒙、青海、甘肅、新疆、河南、漢口以及東三省各地，甚至有的還賣到朝鮮，車水馬龍，如同廟會一般，故流傳有一首民謠：「山東六府半邊天，比不上四川半個川，都說天津人馬厚，不如武強一南關……。」以誇張的語言道出了當時的盛況。又因為武強多數年畫純以色墨套印，很少再用人工修飾，售價極為低廉，頗適合農村需求，故其普及率甚至可超過楊柳青年畫，直到抗戰前夕，其他地區的木版年畫大都因石印及膠版年畫的流行而導致衰落，而武強仍能保持一定規模，就是因為它在廣大農民中有著深厚基礎的緣故。

武強年畫的內容非常豐富，題材相當廣泛，有歷史傳說戲曲故事，反映著時代興衰，達到褒忠貶奸揚善懲惡的目的。燕趙自古多慷慨悲歌之士，河北省流行的戲曲除京劇外，

祖版「繪製於元代初年，應是無疑的」。甚至由此發展為武強年畫起於元代以前的宋代的論斷。但細審該圖，上端刻印有民國年間之國旗，下面文字列出的朝代體系及帝王已達民國，所刻帝王服飾皆近於明清以後的戲裝，包括元世祖亦如戲曲舞臺上戴漢族王帽之皇帝而非蒙古裝束，其祖版顯非出於元代。有充分跡象證明，此圖刻印時間已是上世紀五十年代以後。由於民間年畫流傳及翻刻情況複雜，此圖恐不能為武強年畫始於元代提供有力的實據，武強在元代以前屢經戰亂，百業凋零，在明初移民和社會穩定後才得到發展，且全國包括楊柳青在內的多數年畫產地皆在明代中葉才紛紛湧現，從整體考察，武強年畫的產生也不可能早過明代，故筆者對此抱謹慎態度。

❷武強有年畫作坊的村莊據不完全統計有：李村、河沿、花園、大韓村、盧園、小韓村、喬睡、駱駝灣、五里屯、北關、西北街、曹莊、西宋村、康莊、督府營、蔡留貫、范留貫、韓留貫、前馬莊、杜王李、舊城村、止方頭、吉家口、郭院、小劉村、大劉村、東辛莊、周窩、趙元、杜林村、莊窩頭、東五寺、占（古？）壇村、格莊、新合村、大郭莊、東郭莊、吳家城、前馬莊等。

高昂激越的河北梆子更為農民所喜愛，反映在武強年畫中的小說戲曲故事年畫多歌頌除暴安良的英雄豪傑，定國安邦的忠臣良將，殘暴腐敗的昏君奸佞和貪官汙吏則遭到鞭撻。武強年畫不忌殺人打鬥的情節和場面，情感鮮明的頌揚正義的勝利和表現邪惡勢力的覆滅下場。在多幅連環圖畫形式的年畫中，既描繪薛家將、楊家將、呼家將、岳家軍等滿門忠烈的悲壯事跡，又往往以負屈忠良得到申冤昭雪，斬奸臣大報冤仇為結局，達到大快人心的目的；在包公案、彭公案、施公案、劉公案等清官斷案豪傑除奸的故事畫中，飛揚跋扈的皇親國戚土豪劣紳不是被豪傑鏟除，就是受到正義的審判喪命於銅鍘之下，天網恢恢，疏而不漏，這些年畫對歷史知識的普及和道德情操的培養有著不可低估的作用（圖 1-j-1～4）。對新聞時事里巷傳聞的繪刻也占有很大比重，顯示了武強年畫勇於創新的精神，戊戌變法前後武強年畫中出現了新式女學堂和女學生騎馬扛槍操練的畫面，清末民初又畫出了上海四川路的現代城市的風貌。清朝政府因在對外戰爭中接連慘敗，決定建立新軍，武強年畫中又畫出了 1905 年在河間府（地當武強附近）舉行大規模會操的場面（圖 1-j-5～7）。民國初年，軍閥混戰，列強為爭奪在中國的利益不斷產生摩擦，引起軍閥混戰時局動盪，在武強年畫中也多有反映，畫出了如「南北軍大戰天安門」、「大戰天津」、「大戰山海關」、「大戰濼州」等作品，從中也反映了人們對形勢變化及國家命運的關切（圖 1-j-8）。諷刺性題材在武強年畫中非常突出，對醜惡黑暗勢力的揭露常常是辛辣入膽一針見血，如在「尖頭告狀」中把刁鑽貪婪之輩比作尖頭，尖頭之間互相比尖，各不相讓，最後請官府裁決，

1-j-1　楊家將／燈畫

1-j-2　三國戲曲／燈畫

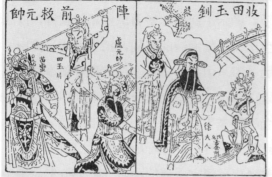

1-j-3 蝴蝶杯

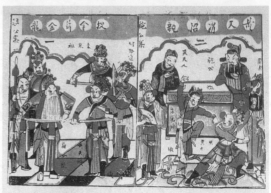
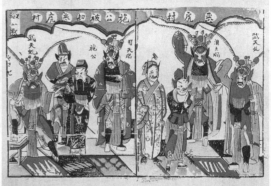

1-j-4 施公案

1-j-5 女兒習武

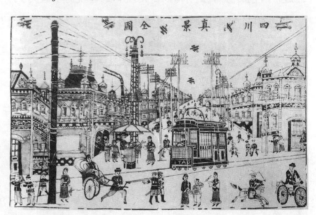

1-j-6 上海四川路

1-j-7 河間府演大操

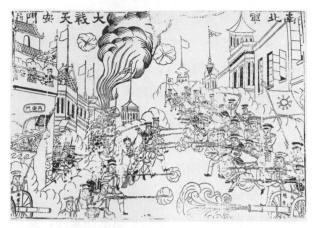

1-j-8 南北軍大戰天安門

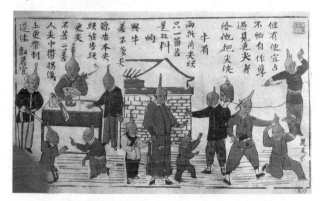

1-j-9 尖頭告狀

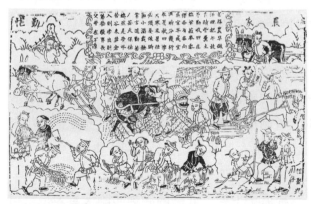

1-j-10 農家勤忙

結果縣官和差役的頭卻是最尖的，畫上題詩畫龍點睛地揭示了那一時代官府的黑暗：「原告本尖頭，被告頭更尖，不若二差人，尖中帶拐彎，（尖）上更帶刺，還得數著官」（圖1-j-9）。另一幅「杠箱官」則利用民間花會形式畫出猴子扮演出巡的箱官，頂戴花翎身著朝服，儼然是高級官員的派頭，前面銅鑼開道，打著禁煙的旗幟，這不啻對清廷禁煙運動中那些陽奉陰違的腐敗官吏的嘲弄。其他如「十不足」、「俏皮話」等也不同程度的揭露了當時社會的病態，具有振聾發聵的作用。描繪社會風俗的年畫古樸生動具有濃郁的生活氣息，特別是那些表現農業生產的「農家勤忙」、「男十忙」、「女十忙」之類的作品，由民間畫師創作最具有真情實感。「農家勤忙」把一年四季的農事活動集中於一幅畫上，不僅畫出農民對豐收年景的喜悅和渴望，而且也畫出了勞動的艱辛，畫上還有詩歌一首，其中「常言道勤苦人蒼天保佑，總（縱）然是受些苦穀米盈倉」，用質樸的語言道出了農民的心聲（圖1-j-10）。描繪花鳥走獸的年畫都特別具有喜慶色彩，別有情趣。神鷹、老虎則具有辟邪的作用，大花瓶集四季花卉及琴棋書畫博古於一體，表現了四季平安生活美好的願望（圖1-j-11）。用繪畫形象組成的字聯也饒有趣味，民間畫師別出心裁，用花卉、山水、人物代替文字筆劃，又不失筆劃原形，書法與繪畫巧妙結合，兼有二者之美，構想新奇，雅俗共賞。武強年畫作坊所印神禡品種眾多造型古樸，滿足著新春佳節供神祭祖民俗活動的需求。還有一些供年節遊戲用的如「升官圖」、「圍棋兒」（又名「鳳凰棋」）之類，也極富情趣。

武強年畫根據群眾歡慶年節的不同要求創作了多種體裁形式。門有門畫，窗有窗畫，

1-j-11　大花瓶

1-j-12　天地全神

中國民間美術

炕有炕畫，影壁牆上貼斗方「福字燈」，迎門屋掛中堂，兩旁掛對聯，住室裡根據不同部位裝飾橫豎貢箋、四扇屏及橫披小畫，即便是牛棚馬廐也都有適合張貼的畫。此外還有糊燈用的燈方畫，糊窗戶用的窗花紙，供祭神用的天地、灶王、財神、家堂……真是琳瑯滿目美不勝收（圖 1-j-12）。

武強年畫有鮮明的地方特色，雖然在早期間有半印半畫的形式和比較古雅的藝術風格，但後來適應廣大農村市場主要以套色水印為主，繪刻上線條粗獷，古樸優美，色彩對比強烈豔麗，具有河北人民純樸爽直的氣質。人物造型以五短身材為主，突出頭部，並著重刻劃眼睛，眉目傳神，意態生動。章法飽滿嚴謹而富有裝飾性，整個畫面給人以熱烈紅火喜氣洋洋的感覺。繪製中擅長用簡潔的線塑造形象，著筆不多而神采迥出。為結合印刷要求色彩分布勻稱諧調，在刻版上巧用「雲線」，既可表現雲霧，又可代表煙塵，還可以填充空白以突出主要形象，又可分割畫面，增加裝飾效果，真是一舉數得。武強有些燈畫，形制相當古老，有的以大片黑色為底，有的在一幅畫中描繪大量情節，人物動態鮮明生動，可看到明代小說戲曲版刻書籍插圖的影響。清代及民國年間不少優秀的刻版工人曾到楊柳青畫店謀生，帶回一些楊柳青年畫樣本；武強有些畫店也到外地設立畫莊，從而造成武強年畫和其他地區的年畫互相交流和影響。

從歷史上看，武強的繪刻印刷人員多是來自民間，不少本身就是農民，他們生活在群眾之中，對人民的心理要求及審美愛好有著深刻的了解，因而使歷年生產的年畫作品從內容到藝術手法都能滿足群眾要求並為他們所喜愛。在民間也流行著不少關於武強畫師和年畫的傳奇故事，熱情歌頌年畫的優美和民間匠師的精湛技藝，可惜的是畫師的史料保存下來的太少，有待進一步搜集。

十九世紀末二十世紀初，中國社會在迅速發生變化，辛亥革命推翻了帝制，建立了民

國，人們的觀念也在隨時代發展而改變。現代印刷術的引進，在上海和天津出現了石印和膠印年畫，予木版年畫以嚴重衝擊，至三十年代城市裡幾乎成為石印年畫和月份牌年畫的天下，楊柳青、桃花塢等重要產地都已一蹶不振而走向衰落，但令人矚目的是唯獨武強年畫業仍能保持著一定規模和人氣。據民國二年 (1913)《直隸省商品陳列所第一次調查實業之得失》中論及武強年畫時稱：「本城及四鄉製造，操是業者，合計四十餘家，每店年銷80餘萬張。」據此計算，至少全縣年產量仍有3200萬張，在外地設莊印刷的數字尚未計在內。二十世紀二十年代武強畫店又有「新八家」：義興順、正興和、乾興、福興德、新義成、同興、德義祥、德興祥。他們每年的營業額雖趕不上清代的興盛，但仍很可觀。出現這種局面的原因是多方面的。首先是武強年畫的供應主要面向農村，產品雖有不同檔次，但其中廉價者每張僅售二、三分錢，適應農村購買力的需要。其次辛亥革命後雖實行西曆，將農曆新年定為春節，但中國人的心目中農曆年仍是最隆重的民族節日，傳統過年的風俗依然保持，新年貼門神、祭灶、接神、掃房後貼年畫仍是過年不可少的節目，武強年畫中的門神及神禡滿足著這一需要。其三是人們的審美觀念城鄉存在差異，當城市裡追逐現代潮流時尚之際，偏僻的農村仍保持著老的欣賞趣味，他們的居住環境並未改變，武強傳統年畫式樣仍然為農民所認可。其四是武強年畫為了生存也與時俱進，他們開拓新題材，表現重大事件和新聞及新鮮事物，借鑑膠印年畫的式樣，以改良的面貌爭取顧客。在上海月份牌年畫和天津石印年畫風行天下之時，仍保持了一席之地。

武強年畫的真正衰落是在三十年代以後。自1931年九一八事變開始，日本帝國主義加緊侵華的步驟，1937年盧溝橋事變，華北淪喪，日本侵略者以極其殘酷的手段對中國人民進行統治壓迫，為對付人民的反抗，建立封鎖線，實行三光政策，使人民處於水深火熱之中。農村經濟遭到嚴重破壞，年畫喪失了廣大市場，年畫的販運管道被封鎖線割斷，使武強年畫受到致命的打擊。從此一落千丈，畫店紛紛倒閉，有的只能靠過年時印些門神和神禡勉強維持。

然而，形勢的變化卻又給武強民間年畫以新生的契機。

自二十世紀二十年代起，中國文藝界就提出了文藝大眾化的口號，魯迅先生關注中國版畫的發展，並號召藝術家應該學習民間文化，其中特別提到新年花紙即年畫。日本侵華激起全國人民的反抗怒火，文藝工作者紛紛以畫筆為武器，以人民喜聞樂見的通俗形式展開抗敵救亡的宣傳，民間年畫形式得到採用，誕生了抗戰新年畫。據目前所知新年畫最先產生於1939年的延安及抗日大後方的桂林，一些版畫家用木版套色的方法，並注意吸收民間年畫簡潔生動明快鮮豔的特點，創作了「抗戰門神」、「保家衛國」及「春耕圖」等作品，受到了群眾的歡迎。與此同時由延安派到太行根據地的胡一川等一批畫家成立了木刻工作團，也試用新年畫形式開展抗日宣傳，收到很好的效果。1940年在粉碎敵人封鎖和掃蕩以後，胡一川等又來到冀南地區，創作和刻印了招貼畫和新年畫，新年畫在河北大地上從此

生根開花。晉察冀抗日邊區的美術工作者也開始投入新年畫創作，為了更好地學習民間形式，畫家閻素來到武強，向民間藝人學習刻印技術，冀中畫家張仁裕、田零也到武強南關工作和學習三個月。當時武強的一對門神畫上已印上「打日本救中國」的宣傳口號（圖1–j–13），1941年晉察冀的美術工作者又刻印了新門畫和新年畫，有的作為宣傳品發放，有的作為慰問抗日民眾的禮物，也有的在集市上售賣。

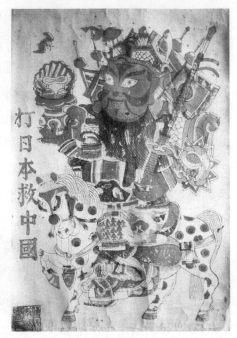

1–j–13　抗日門神／1940年／河北

抗日美術工作者進一步利用和改造民間年畫形式，抗日戰爭勝利以後，原在張家口的華北聯合大學文藝學院美術系隨著形勢的變化遷到冀中辛集，該地鄰近武強，美術系集中了許多優秀畫家，系主任江豐帶領教員和學生進行考察研究，將民間年畫作為教學課程和創作項目，吸收武強民間藝人郝雲甫、張福旺、肖福榮、韓萬年、李長江等創辦了冀中年畫研究社，從事新年畫創作和出版工作。陸續創作了十一種年畫，刻版套色印刷，銷行量達四十萬份，其中郝雲甫「打漁殺家」、「逼上梁山」、洪波「參軍圖」、馮真「娃娃戲」、姜燕與郝雲甫合作創作「白毛女」等都獲得好評。1948年石家莊成立「大眾美術社」，主要出版年畫、連環畫等普及美術品，冀中年畫研究社的武強民間藝人併入該社，成為刻版印刷的主力。上世紀五十年代有的刻版技師又被調往北京榮寶齋和天津楊柳青畫社，以其高超的技藝從事傳統書畫的水印複製工作。

上世紀五十年代開始，年畫幾乎已全部由國家出版社出版，用現代印刷技術製作，但值得玩味的是武強木版年畫在此形勢下居然又出現再度發展的趨勢，其規模雖遠不如從前，但在各民間年畫產地多因時代變化處於凋謝的情況下，武強民間木版年畫依然有相當數量的生產銷售，在文化界是一件突出的現象。其原因不外是該縣民眾對自身文化創造的珍視，政府部門的重視和支持，廣大農村對傳統節日藝術的需要使民間年畫尚有一定市場和發展空間。據1954年統計全縣恢復年畫生產的就有9個鄉17個村莊，註冊有35家畫店，刷印年畫109種。1958年成立武強畫廠，1963年為了振興民間藝術發展地方特色，又在河北美術出版社屬下成立了河北武強畫店，以此為核心組織四鄉農民生產年畫，1963年河北省遭到特大水災，武強縣將組織年畫生產作為救災重要產業，多數村莊恢復年畫生產，當年即印製年畫1375萬張，收到很好的效益。1966年開始的十年動亂給木版年畫造成致命性的打擊，但由於武強年畫生產主要分布在鄉村民眾之中，不少人冒著危險將祖傳的年畫版祕密的隱藏保管，使之免遭劈砸焚毀之禍。改革開放以後武強年畫的恢復又提上縣政府工作日程，該縣為此成立了年畫局，文化部批准該縣的武強年畫社為註冊合法出版單位。年畫印刷廠除木

版傳統印刷外，還增添了膠印機和絲網印刷機，多頭並舉，印刷單張年畫、掛曆和年畫集，使全縣年畫生產取得突破性進展。據不完全統計，從 1983 年至 1993 年共印銷各類年畫 4000 多萬張，為了繼承保護珍貴的傳統藝術，該縣的年畫工作人員一直深入民間收集古版，在此基礎上成立了全國第一家年畫博物館。武強也被命名為中國木版年畫之鄉。

　　武強的自然條件並不好，交通也不很方便（只有公路通達外地），經濟發展相對滯後，直到現在仍是河北省的貧困縣，但在保存發展民間年畫上卻開展得有聲有色，頗值得深思。我想它是占了天時（該地政府對年畫的正確認識和舉措，改革開放後較為寬鬆的政策）、地利（保存了豐富而雄厚的歷史遺產）和人和（改革開放後人們對傳統民俗一度出現的熱情，該縣年畫工作人員的高度責任感和敬業精神，專家們對年畫事業的支持和幫助）三個條件。應了中國的一句老話「事在人為」。從上世紀末由於社會形勢的急劇發展和變化，包括年畫在內的傳統民間藝術受到前所未有的衝擊，武強也未能例外，但是民間年畫的文化價值卻在搶救非物質文化遺產活動中突現出來而閃耀光輝，武強年畫博物館大大增強了知名度，除了接待國內參觀外，還擔負著頻繁的國際對外文化交流任務。館內的業務和技術人員在宣傳和保存傳統工藝上不懈努力，縣內還有少數的民間年畫專業戶堅持生產，為該縣的民間文化延續著一絲血脈。武強年畫在歷史上已經幾經浮沉，是否還有再度復興的機遇？我們期待著！

高密撲灰年畫訪問記

　　位於山東半島東部的高密市是文化部命名的中國民間藝術之鄉，這裡靠近青島、煙臺等海濱城市，物產豐裕，民風淳樸，歷來尚文重藝，曾出現不少名人，也造就了豐富的民俗和民間文化，高密的撲灰年畫、剪紙和泥塑玩具被稱為「三絕」，在國內外享有很高的聲譽。2006 年秋季，我應高密市文化局之邀前去參觀訪問，對高密年畫業的歷史和現狀，特別是富有特色的撲灰年畫的發展有了進一步的了解（圖 1-k-1）。

　　高密年畫不只僅撲灰一種，還生產有半印半畫年畫、木版水印年畫、石印年畫及現代膠印年畫，從中體現出民間年畫發展的軌跡和多樣性，但其中的撲灰年畫是最為古老的形式，現今僅高密一地碩果獨存，具有相當的歷史價值和藝術價值，尤為難得（圖 1-k-2）。

　　中國年畫藝術淵源甚早，在雕版印刷尚未運用到年畫生產之前都是完全採用手繪。民間藝人創造一個畫樣，必須大量複製，其中最有效而便捷的辦法就是「撲灰」。其法為畫工作畫時，先在紙上用柳樹枝燒成的炭條打稿，然後撲抹至正式畫紙上，再落墨勾線施以彩繪，這樣一稿可反覆撲抹數張。以畫稿上的炭粉撲在畫紙上複製的「撲灰」，也正是古人摹

1-k-1　高密畫店一角

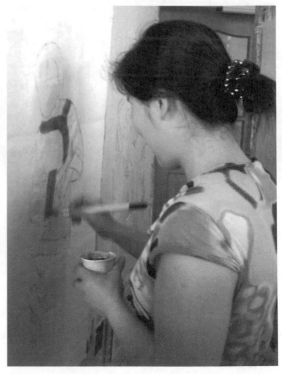

1-k-2　撲灰上色

拓「粉本」作畫的遺意。古人作畫先作畫稿，稿本完成後在其反面塗以白粉或色粉，然後
將稿本覆於畫紙上，用竹木硬筆依其墨線描畫，則粉落於紙上，再依痕勾描作畫。因複製
時在稿本上塗粉，故畫稿又稱粉本，清代方薰《山靜居畫論》謂：「畫稿謂粉本者，古人於
畫稿上加描粉筆，用時撲入縑素，依粉痕落墨，故名之也。」這種畫法可以保持正稿紙面清
潔而無改痕，且可多次複製，在古代民間畫工中尤其流行。宋代時民間畫家進入手工業行
列，他們的創作在市面上銷售，為滿足市場需要一稿常複製多幅，鄧椿《畫繼》中記述了
北宋開封畫師劉宗道擅畫「照盆孩兒」，每出新樣，「必畫數百本，然後出貨，即日流布，
實恐他人傳模之先也」，同一畫樣製出數百本，則非用粉本撲灰之法莫辨。明清以後寫意畫
流行，人物畫衰退，用粉本撲寫之技藝逐漸失傳，因而方氏又謂「今日畫手不知此意，唯
女紅刺繡上樣尚用此法，不知是古畫法也。」其實近代在民間壁畫和建築彩畫中仍一直保留
著粉本撲灰的技法，尚存有未絕之薪火。據前人傳說高密製作年畫始於明初，開始就受到
寺廟壁畫和文人畫的雙重影響，算來這種技藝在當地流傳已有六百多年歷史。古代壁畫和
畫年畫的匠師同屬畫匠行業，很多技藝互相影響滲透，所以在高密撲灰畫的製作中依稀可
見古代繪畫的影子。

　　年畫為農民廣泛需要之應節藝術品，數量鉅大而價格不能太高，決定了在省工省料的
前提下進行繪製。大量複製，必須加速工效，節日之喜慶氣氛和農民的審美愛好，使其畫
法及風格必與一般繪畫迥異。高密年畫具有龐大的市場，在清朝中期從事年畫業者已發展
到三十多個村莊，產品遠銷至江蘇、內蒙及東北各地。清末民初的三合永畫店雇有畫工七
十餘人，每人每日要作畫四十餘張（當然此係定稿繪製），勾描設色皆出一人承擔，技巧上
須達到極度熟練的程度，也必然要求畫法上採用刪繁就簡的寫意手法，並在工具上加以改
進。

　　撲灰畫畫於宣紙或毛邊紙上，多為整張紙篇幅的大畫，分墨屏及紅貨兩種。墨屏以水
墨勾染為主，有的略施彩色，人物以粉開臉，細勾眉眼，身軀衣服常寥寥數筆而面部多用
細筆刻劃，突出其神韻，這種畫法也可追尋到宋代，宋時有甘風子者，喜作列仙圖像，興
至時以細筆作人物頭面，動以十數，然後放筆如草書法，頃刻而就，妙合自然。題詩其後。
今日尚存高密的早期墨屏年畫，猶可見此種畫風，特點是格調古雅，造型簡練，筆墨灑脫，
取材多為古代文人雅士，最流行的有「四愛圖」，表現了羲之愛鵝、茂叔愛蓮、淵明愛菊、
和靖愛梅。還有寓意吉祥的仙聖神佛，如八仙、壽星、東方朔等，也有描繪現實人物漁、
樵、耕、讀之類，寫意花卉也非常流行，畫上還用行草書題寫詩詞（圖1–k–3～5）。「紅貨」
則注重色彩豔麗，人物形象優美而富於動感，多表現戲曲人物，如「白蛇傳」中的白娘子
和小青，「天河配」中的牛郎和織女，「羅成賣線」中的羅成和小姐，「穆柯寨」中的楊宗保
與穆桂英，還有《三國演義》、《水滸傳》中的忠臣良將英雄豪傑，後來更興起表現現實生
活中的美女娃娃，如「教子圖」、「母子圖」、「姑嫂圖」、「嬰戲圖」等反映家庭和睦後代興

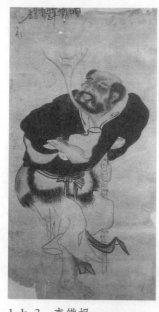

1-k-3　李鐵拐

1-k-4　和合二仙

1-k-5　花鳥

1-k-6　白蛇傳——遊湖

1-k-7　福壽雙全

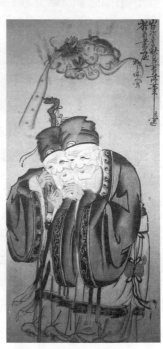

1-k-8　山東老人墨屏

旺的作品。這類年畫的共同特點是都不太強調複雜情節的描寫而重在形象的刻劃，每幅畫
一至二人，最多不超過三人，人物充滿畫面，筆墨簡率，形象生動誇張（圖 1-k-6、7）。
墨屏古樸典雅，被稱為「老抹子畫」，紅貨則衣飾華麗，強調裝飾效果，設色紅綠相間，藝
人們巧妙地用蘿蔔鹹菜雕刻花紋圖案，印在人物衣飾上，又將有的筆毛分岔膠注，成為特
製的「鴛鴦筆」、「排線筆」，一筆下去畫出幾條線，別有意趣。更有的在畫上塗描金色，再
在重點部位罩上一層明油，造成輝煌豔麗的效果。這類年畫頗受一般農戶青睞，被認為「紅

中國民間美術

1-k-9　母子圖

綠大筆抹，市上好銷貨，莊戶牆上掛，吉祥又紅火」。墨屏主要在老年人房間張掛，因而業內人有「墨屏墨屏，案頭清供。婆娘不喜，老頭奉承。貨賣識主，各有前程」之說（圖1-k-8）。撲灰畫完成後還要裝裱，上下安裝天桿地軸，供房內懸掛，有獨幅的中堂挑山，有兩張一套的對幅，也有四扇屏的成組畫幅（圖1-k-9）。除此以外還畫供除夕祭祖用的「家堂軸子」，畫上安排祖先牌位，適應著慎終追遠的風習，是撲灰畫中的特殊產品。

　　撲灰畫受國畫影響，注意文化內涵，其作者都是農民出身，大多是家族中代代相傳，技藝不斷得到延續和發展，雖然畫師長在農村，卻注意文化修養，重視作品的文化品味，但又不失民間氣息。姜莊鎮李家莊的胡家最晚從清中葉就從事畫業，至今已相傳五代，高祖父胡玉顯是乾隆年間著名的畫師，四世祖胡祥麟繼之並有所革新，據說在畫上重點部分塗明油就是由他創造的，他還以創稿數量多品質好著稱，另有畫師曹森也是創稿高手，人物形象達到傳神的境界。因而當地人拿長相醜的人開玩笑說：「看你長的模樣，真是氣死曹森，難煞胡祥麟!」第四代胡錫琪、胡錫浚皆秉承家學，胡錫琪幼年曾入私塾學習，後來在長輩指導下專攻水墨年畫，他悉心臨摹家藏古舊書畫，從坊間刻印的畫譜中吸取營養，而不滿足單純複製老樣本。注意在現實生活中觀察，身攜紙筆，堅持寫生，每逢廟會唱戲，必到場觀察各類角色的扮相穿戴形象特徵，長年累月從不停息，積累了豐富的資料。其子胡鴻霄秉承家學。胡錫浚的技藝也出手不凡，現胡家尚保存有他手摹的畫樣和用行楷抄錄的題畫詩，其中有的詩語言通俗而含意雋永，如題張果老云：「舉世多少人，誰如這老漢，不是倒騎驢，凡事回頭看。」題蘇武牧羊云：「身困番邦多少年，心同金石一樣堅，牧羊終不屈高志，蘇武千秋洵英賢。」書寫和畫稿都是一絲不苟且具有相當水準，可見其對藝術的執著追求和精進不息的態度。其子胡鴻書現仍從事撲灰年畫創作，開設怡心齋畫店，現在高密類似胡家這樣世代相傳的家庭畫店作坊還有不少，他們都各有專長。而且不少人都有獨立起稿的能力。

　　高密有的民間畫師具有很好的天賦，有趙大倫者，是從小失學的文盲，但卻能寫出「山中淡雲無墨畫，林間微雨有聲詩」、「書有未曾經我讀，事無不可對人言」的大字對聯，他擅畫蘇武牧羊，生動地表現了這位忠貞不屈的民族英雄。高密撲灰畫中有些畫樣長期受到人們的喜愛和讚許，像「姑嫂閒話」、「踢毽子」等，形象健美而富有生活氣息。特別是「姑

1-k-10　姑嫂閒話

嫂閒話」畫出了姑嫂二人攜傘同行的親密無間狀態，更是討人喜歡（圖1-k-10）。舊時農村中小姑在維繫媳婦和婆母間的關係起著舉足輕重的作用，俗諺「姑嫂關係好，家庭和睦長」，「姑嫂和，全家歡」，家中貼上這張畫既喜慶又富有教育意義，這個畫樣大量複製廣為流傳，受到人們的歡迎。撲灰畫的內容與風格又是隨著社會發展與時俱進的，畫中從古代聖賢到民國時期手持書報的時裝女性都有精彩的刻劃。近年來有的撲灰畫反映了新生活，受到表彰和獎勵。

清末嘉慶年間，有楊柳青的刻工胡三移家高密，投到李家莊胡玉顯門下，又引進了雕版技術，形成了半印半畫和全部色彩套印形式，但他並不是重複別人的畫樣而是從中保留了高密的地方特點，有的將優秀的撲灰畫樣用刻版代替了撲灰和手繪起稿，在印好的墨線上開相賦色，其中最有特點的還是大掛子畫，給人以鮮明的印象。套色水印特別滿足門畫、桌圍之類的需求，增加了年畫的品種。然而撲灰畫並未退出畫壇，它仍以獨特的藝術風格與其他年畫齊頭並進平分秋色。木版年畫製作簡易，適於批量生產，售價比較低廉，但刻版後即形成固定的產品，而撲灰畫卻能不斷創作新樣，眾多的畫師都有自己特長，形成多姿多彩的藝術格局，這是一般木版年畫不能代替的。值得注意的是目前木版年畫處於消亡之際，高密的撲灰年畫卻出現日漸興旺之勢，在該市的姜莊鎮、夏莊鎮、河崖鎮等三十多個村莊，尚擁有畫店作坊數百個。他們不同於其他年畫產地那樣僅靠翻刻印刷老版舊樣銷售旅遊產品，而是廣泛供應人民美化生活和年節需要的繪畫作品，傳統者不失其格法，創新者仍帶有民族民間和地方特色，有大筆揮灑的傳統樣式，更有的吸收國畫工筆的畫法，或以半工半寫的形式出現，從中豐富和發展了撲灰畫的技巧。農民生活不斷改善提高，紛紛建起了新式住宅，並且經過裝修，亟需要繪畫作品美化住室，新春佳節時期更是繪畫市場的旺季，高密撲灰畫樣式題材眾多，人物、山水、花卉各色俱備，選擇性強，且價格適中，經過簡單的裝裱，適合長期懸掛陳設，在名家字畫尚不能進入普通農家，那些前衛藝術更不能為多數群眾欣賞和接受的情勢下，高密撲灰年畫有了廣泛的發展空間，也為民間藝術的發展開創出新路。民間藝術只有根植於民間才有前途和生命力，高密撲灰年畫的歷史和現狀充分證明了這一真理。

富有川味的綿竹年畫

　　位於四川盆地西北部的綿竹是一座歷史悠久文化隆盛的古城，以其山水雄奇和人文薈萃贏得「古蜀翹楚，益州重鎮」和「小成都」的美譽，這裡生產的綿竹年畫聞名中外享有很高聲譽。四川地區自古物產豐隆，經濟繁盛，文化藝術豐富多彩。但也因地勢險要而封閉的原因，從古老的巴蜀文化起，便歷代衍續一直保持著鮮明的地域特色，綿竹的民間年畫也不例外，不僅歷史久遠而且風格獨特，題材及藝術形式帶有濃郁的「川味」，與其他地區的年畫頗有不少相異之處。因此，對其歷史淵源和藝術風格形成和發展的探討是一個很有意義的課題。

　　一種藝術形式的產生和發展必然有各種社會歷史條件。綿竹年畫曾延續數百年達到藝術完善是有堅實的基礎的。翻開繪畫史可知，最晚從唐代起以成都為中心的周邊地區就已是畫手雲集人才濟濟，特別是由於安史之亂和黃巢農民起義使中原陷於戰亂，迫使玄宗和僖宗兩位皇帝前後逃到成都，隨駕人員中即有宮廷御用畫家，一些中原人士也紛紛到四川避難，促使了古代四川繪畫的繁榮。五代時成都更成為西蜀王朝的都城，也是全國繪畫最為繁榮的地區，一直延續到宋代仍保持興盛局面，「蜀雖僻遠，而畫手獨多於四方」。❶其中不少數量是民間職業畫家。他們有的被吸收為宮廷畫家，或應聘於寺觀中獻藝繪製壁畫，成都的大聖慈寺、聖壽寺、青城山丈人觀等處的壁畫皆出自名家之手，❷簡州人張素卿畫青城山丈人觀，李升於大聖慈寺畫漢州三學山，皆推為名跡。大規模的創作活動對繪畫的興盛和畫家的培育有著重要作用。綿竹多名剎，其中亦不乏名家之作，當地畫家姜道隱幼年即癡迷繪畫，常駐留在綿竹的寺廟壁畫前終日不歸，經過刻苦自學終成為畫壇名家，宋時綿竹縣山觀寺中猶存有他的不少壁畫遺跡。❸此時畫家們已進入手工業行列，其作品作為商品在市場上流行，和社會有著密切聯繫。成都杜子瓌、杜敬安父子精於佛像，其作品每為江南入蜀的商賈收購。簡州金水石城山張玄畫羅漢成為獨特流派，人稱「金水張家羅漢」，其畫軸也被荊湖淮浙的商人重價購買。成都人阮知誨、阮惟德父子以畫仕女著稱，皆供職於西蜀宮廷畫院，廣政初年 (938) 荊湖商賈入蜀，競相請阮惟德畫「川樣美人」，以為奇物。❹這些繪畫活動無疑會對四川年畫的早期發展發生一定影響。

❶宋鄧椿《畫繼》卷 9。

❷宋黃休復《益州名畫錄》。

❸宋黃休復《益州名畫錄》卷下，「姜道隱」條。

❹宋黃休復《益州名畫錄》卷中，「阮惟德」條。

木版年畫的產生與製作與雕版印刷密切相關。遠在雕版印刷剛剛興起的唐代，四川就是刻版最發達的地區。1944 年成都的一座唐墓中曾出土雕版印刷的《陀羅尼輪經咒》，鑴有「成都府成都縣龍池坊□□□□近卜□□□□咒本」字樣，中央及四周皆鑴有佛像，當刻印於唐肅宗至德二年 (757) 以後。❺唐德宗時 (780–804) 四川刻印的曆書已布滿天下，敦煌藏經洞就發現了帶有「劍南西川成都府樊賞家曆」字樣和唐僖宗中和二年 (882) 紀年的曆書殘本。中書舍人柳玭因避黃巢起義隨僖宗皇帝入蜀，於中和三年 (883) 在成都城東南的書鋪內看到雕版印刷的陰陽雜說、占夢相宅、九宮五緯之流及字書小學之類的印本，可見成都已形成刻印書籍的市場。❻四川雕印的書籍還輸出國外，日本來華求法僧人宗睿在咸通六年 (865) 歸國時帶走大批經卷及雕版書籍，其中就有西川印子《唐韻》一部五卷、印子《玉篇》一部三十卷，這兩部都是劍南西川的雕版印書。四川雕版印刷直到五代兩宋時期仍興盛不衰，「蜀版」書籍流行全國，為後代藏書家所重。種種跡象表明當時四川雕版事業處於全國前列，值得注意的是雕版突破了印書範圍也用於印畫，西蜀僧人楚安善畫姑蘇臺、滕王閣等山水界畫，優美細膩受到社會的歡迎，其畫樣就被摹倣並雕印成扇面出售，❼在這種情況下雕版印刷被引進到年畫印製是完全可能的。

四川成都一帶從秦漢開始就有「天府之國」、「沃土千里」的美稱，至唐代經濟已發展到相當繁榮程度，當時論及商業就有「揚一益二」的說法，益州即成都，唐人認為「大凡今之推名鎮，為天下第一者，曰揚、益」。❽所生產的錦緞、白瓷、紙張、漆器及金銀器等輸往全國各地，五代時又成為西蜀王朝的首都，宋代「蜀中富饒，羅紈錦綺等物甲天下」，❾商業手工業飛躍發展在國內居重要地位。成都一年十二月各有專市，十二月桃符市即為售賣門神年畫等年貨的市場，從以上跡象推測，綿竹年畫在此時出現是完全可能的，只是沒有實物流傳下來。

中國年畫至明代後期進入飛速發展時期，北方楊柳青和江南蘇州成為全國兩大年畫中心，其他年畫產地也陸續湧現，綿竹年畫亦在此以後逐漸進入興盛階段。各年畫產地根據本地區的歷史文化傳統和節日俗尚形成各自不同的生產技巧和地區特色：楊柳青為京杭運河上的繁榮市鎮，其年畫採取半印半畫的方式生產，由於鄰近京都，風格上細膩富麗帶有宮廷院畫的影響，題材內容極為豐富，其神禡及門神多嚴格遵循傳統樣本，經史故事及戲曲年畫更為突出，產品銷行於北京及北方各省，是最大的年畫產地。江南的蘇州自唐代以來就是經濟發達人文薈萃之區，明清時畫壇上名家輩出成就斐然可觀，不僅有沈周、唐寅

❺唐成都府卞家刻本《陀羅尼輪經咒》，現藏於四川省博物館。

❻宋葉夢得《石林燕語》引唐柳《家訓》序。

❼宋郭若虛《圖畫見聞志》卷 2。

❽唐盧求《成都紀序》。《全唐文》卷 744。

❾《宋史》卷 276〈樊知古傳〉。

等文人雅士型畫家，也有大量活躍於市民之中的民間匠師，雕版印書業亦為興盛，其中多附有精美的版畫插圖，蘇州年畫自然受到這些因素的影響，風格典雅柔麗，內容多南方風物及民間戲曲故事，具有江南水鄉的風韻。河南開封附近的朱仙鎮在明清時是國內四大名鎮之一，水旱交匯有運輸之便，成為著名商業之區，鎮中湖廣閩浙的會館林立，南北百貨雜陳，木版年畫亦為其中之大宗，風格古拙質樸而率真，係在宋代開封年畫的傳統上加以延續，以門神畫最為出色。河北省的武強縣亦為北方年畫重要中心產地，雖受京津文化影響，但其產品卻以供應農村為主，戲曲年畫中多金戈鐵馬英雄豪俠故事，粗獷豪放具有陽剛之美。山東濰縣楊家埠集南北之長，既有典雅細膩之作，也有古樸真率的風格。其製作方法有兩種，一為彩色套印，追求木版畫的味道，一為在楊柳青影響下形成的半印半畫年畫，追求帶有繪畫效果，鄰近濰縣的高密還有純以手繪的撲灰年畫。南方的福建漳州、泉州和廣東的佛山是閩粵地區的年畫中心，漳泉的年畫在紅紙上印刷，武門神穿鎧甲戴虎頭盔，其上印有「神荼」、「鬱壘」字樣，色彩鮮明而風格古樸，可能在一定程度上保持宋明以來早期的形制。其他如陝西鳳翔及漢中、山西晉南地區及湖南邵陽灘頭的年畫亦各具特色，諸多產地的出現，使民間年畫園地形成山花爛熳絢麗多彩的局面。

在以上諸多年畫產地中綿竹年畫獨具一格，其主要生產方式既非全部水印套色，也不是半印半畫，而是在印刷墨線的基礎上由人工加彩繪製而成的，最初印刷在紙上的墨線實際僅起著簡單輪廓的作用，畫工可以在此基礎上放手繪製，這一點尚保持著古代的遺規。據畫史記載：北宋畫家有劉宗道者擅畫「照盆孩兒」，他唯恐別人摹做，「每作一扇，必畫數百本，然後出貨」。❿同一個畫樣一次生產數百本必須加快描稿速度，常採取以粉本影描方式，類似今日小學生習字寫仿影的方法，以極熟練的技巧飛筆勾線畫出大概的形態，行家名為「過稿活」。綿竹年畫是將過稿工序以雕版印刷的墨線代替，然後在此基礎上勾畫設色，可以大大提高工效，他不同於楊柳青半印半畫，卻和宋代民間畫工的作畫方式存在一定聯繫。畫工在墨線稿上作畫但並不完全受其制約，可以自由地放筆揮灑，具有很大隨意發揮的餘地，一幅墨線毛坯（行家稱半成品為「毛坯」）經過不同畫工的加工，由於技藝的高下，風格的差異，處理手法的不同，可能會出現不同的效果，即使同一畫工同一畫稿也會形成幅幅各有差異的現象，畫稿雖一卻幅幅不同，這是綿竹年畫與其他地區迥異之處（圖1-1-1、2）。

另一值得注意的是綿竹年畫風格上與壁畫存在一定聯繫。門神是年畫中最為古老又最為普及的品種。綿竹的門神和別地大不相同之處是具有鮮明的壁畫特色，武門神或持刀執錘而立，或持鞭鐧起舞，形象鮮明意態生動（圖1-1-3、4），設色上愛用佛青、漳丹兩色形成對比效果，如此大量運用礦物質顏料所形成的明豔厚重的藝術效果，在其他地區的年畫中實為少見，從形象到色彩處理上都具有相當的壁畫風味，綿竹北派的年畫製作也是將畫

❿宋鄧椿《畫繼》卷6。

1-1-1　雙旗門

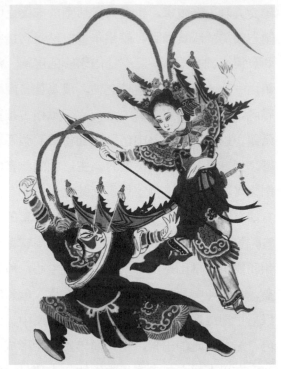

1-1-2　雙旗門

1-1-3　鞭鐧門神

1-1-4　立錘門神

幅貼於牆上，像畫壁畫那樣站立懸肘作畫，綿竹年畫博物館收藏的大幅等身門神中採用瀝粉技巧則完全是壁畫作法。這不禁讓人聯想到唐宋時期益州一帶寺廟中的壁畫。綿竹的門神樣式極多，文門神中的加官有老有少，或托冠盔，或執如意，或捧爵盤，或端寶印，有的帶子上朝，有的伴以青獅白象。年輕的狀元捧笏拈花少年得志，有的不著蟒袍而穿帔，更在儒雅中顯得風流倜儻,門神中還有清代裝束的兵丁和頭戴武生巾戲裝打扮的執扇武士，甚至執鞭鐧的秦瓊敬德也有戴韃帽穿箭衣的裝扮，這些形象都不見於其他地區的門畫，彷彿是從川劇舞臺走到畫面上來的（圖1-1-5）。

1–1–5　武生門神　　　　　　　　　　　　　　1–1–6　連環計

　　清代中期以後戲曲故事成為年畫的重點題材，楊柳青和蘇州的年畫多畫京戲、梆子及崑曲、蘇劇，綿竹年畫中畫的都是川劇。遠在明代四川地區就流行地方小戲，至清代外地戲班紛紛來蜀獻藝，使四川戲曲從眾多外來劇種吸收營養，和本地的民間戲曲相融合，形成具有地方特色的川劇，川劇劇碼非常豐富，且具有豐富的聲腔和表演程式，戲曲演出頻繁而活躍，陸箕永在康熙末年任綿竹知縣，他寫的〈竹枝詞〉中曾記演出盛況：「顧曲朝朝貼預催，梨園名角換班來，安排劇碼新增價，合演東京大舞臺。」「山村社戲賽神幢，鐵板檀槽柘人梆；一派秦聲渾不斷，有時低去說吹腔」。⑪詩中具體地談到高昂激越的秦腔和低回宛轉的崑曲在山村中演出，城市裡戲班不斷更替輪轉獻藝，其盛況由此可以想見。綿竹的戲曲年畫多採用斗方形式，以兩三個人為一圖，力求表現戲曲虛擬寫意的舞臺特色，不畫環境背景，也不像楊柳青及其他地區戲曲年畫那樣用瞬間凝固的「亮相」突出人物，而是著力於演出進行中角色彼此關係的細緻刻劃，從中將劇情和人物完整地表現出來（圖1–1–6）。有些劇碼是川劇特有的，如「白狗爭風」由兩個丑角扮演的真假劉成金在梁氏面前一來一往地互相爭吵，梁氏狐疑不定的神態，「翠香記」中小姐讓婢女向秋生贈銀，秋生略欠一腳欣喜感謝的情狀……，都帶有川劇表演細膩風趣的特點。⑫「蕭方殺船」劇情取材於《聊齋志異》中的〈庚娘〉，是「打紅臺」中的一折，劇中塑造了一個偽君子型的水賊蕭方形象，二十世紀五十年代川劇演員彭海青進京演出此劇曾引起轟動，年畫強調蕭方的兇狠，表現了人民鮮明的愛憎（圖1–1–7）。門神畫中也吸收了不少川劇人物的形象，如「青

⑪民國八年版《綿竹縣志》。

⑫「白狗爭風」的劇情是白狗精見畫匠劉成金妻子梁氏貌美，變成其夫相貌去見梁氏，適逢劉成金歸家，二者真假難辨，後告狀到包公處，終於識破並斬了妖精。「翠香記」的劇情是貧窮的儒士秋生與富家小姐一見鍾情，但由於門第不當無法如願，秋生思念成疾，小姐亦對愛情忠貞不渝。最終其母成全了二人，遣丫環贈予秋生赴京考試的旅資銀兩，約定得中後方能成婚。二者都是川劇的傳統劇碼。

袍記」中的梁灝父子，「白袍記」中的薛仁貴，「二進宮」中的徐延昭、楊波，三國戲中的諸葛亮，這些人物也不見於其他地區的門神畫。傳說中的梁灝好學不怠在八十歲才得中狀元，因此畫中的梁灝鬚髮皓白，他的兒子梁固也是好學而勇於進取的人，但年畫中卻把他塑造成一個風趣的丑角，這也應是受到戲曲和民間傳說的影響（圖 1–1–8）。❸三國時諸葛亮治蜀有功於民，特別將其畫到門神上加以紀念，他手執羽扇卻不著綸巾而穿金黃或寶藍色的帔，顯得分外瀟灑（圖 1–1–9）。徐延昭和楊波在隆慶晏駕國丈李良覬覦王位之際力挽狂瀾，穩住了大明江山，忠勇之心可嘉。將這些人物畫進門神畫之中顯示了人們對他們的敬仰。

綿竹年畫彩繪勾畫有多種風格，既有精細富麗的明展明掛，也有單純典雅的水墨淡彩，更有大筆縱橫的「填水腳」，但整體說來還是以精細富麗的明展明掛為主，設色中講究「一青二白三金黃，五顏六色穿衣裳」，國內其他地區的年畫雕版套印，最多只有五個顏色，綿竹年畫由於以手繪為主，故不受套版多少的限制而採取複雜的色彩，且以濃重的礦物色為主，在門神鎧甲上就有朱、黃、藍、綠、粉、黑、白等多種色彩，且在同類色中運用深淺退暈等變化，再加以勾金、印金的裝飾，既講求鮮明耀眼又注意和諧統一，顯得分外燦爛絢麗而大氣。為了突出形象往往在原來輪廓基礎上再用墨或色加以勾描，特別是人物面部的眉眼勾畫，一筆不苟，務求生動傳神，有的地方則帶有寫意性，筆飛墨舞，卻也增添畫面神韻，技藝高超的匠師每於勾描及設色處顯示其出眾的才能（圖 1–1–10）。綿竹藝人於歲末收工時利用殘餘紙張和顏料，在有限的時間內信手大筆渾灑畫出的門神，僅寥寥數筆而豪放潑辣神采迴現，這些在當時僅為了換取一點「外水」（在完成為作坊老闆的活計外賣些零錢過年）的率意之作，卻是匠師的神來之筆，今天為藝術家們發現並給以相當高的評價。綿竹年畫的大幅中堂、條屏或神像案子，則有多種風格畫法，或絢麗重彩，或以素雅的水墨為主，也保持著嚴謹工細的藝術特色。

綿竹以朱色或墨色製成的拓片形式被稱為「黑貨」的畫幅，借鑑了拓碑的形式，多為大幅，內容以吉祥人物及文史故事為主，也有山水和花鳥，有中堂、橫卷、四或八扇條屏等形式，其底本筆墨精妙，間配有詩文款題，宛若出自名家手筆，以雲鶴齋畫店所產者最精，這種拓片型的畫幅沉靜典雅，適於老年人或書齋中懸掛，拓片形式的畫幅在宋明以來即流行於民間，今天還可看到其他地區明代拓印的「三星圖」、「壽星圖」等，這種瀕臨失傳的形式只有在綿竹年畫中延續了下來，且在題材樣式上擴充發展，碩果僅存，亦彌足珍貴（圖 1–1–11）。

民間匠師在過去不受重視，以致很多年畫產地的畫師史料及原作都付之闕如，但在綿竹年畫中卻有一位優秀畫師的重要親筆作品保存下來，充分顯示出清代後期綿竹年畫的藝

❸童蒙讀物《三字經》謂：「若梁灝，八十二，坐大廷，魁多士」，民間傳說他八十二歲才中狀元，其實歷史上的梁灝是北宋太宗時的進士，中狀元時才二十三歲。

1-1-7　蕭方殺船

1-1-8　梁灝、梁固

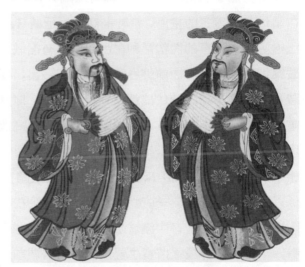

1-1-9　諸葛亮

1-1-11　壽天百祿

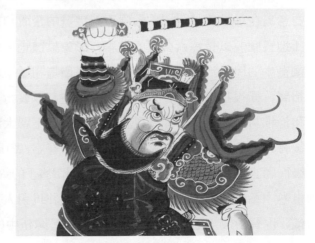

1-1-10　尉遲恭門神（局部）

術實力，這就是黃瑞鵠的「迎春圖」。

二十四節氣之首的立春，寓示著寒冬已盡，陽春到來，也提醒農民作好備耕。古代在立春日有迎春、鞭春等一系列隆重的慶祝活動。年畫作坊刻印「春牛圖」在立春日出售，不同地區各有特色。楊柳青年畫中有向皇帝報春的吉祥圖畫，山西、武強等地的「春牛圖」除了表現春牛和芒神辟邪保吉外，還添飾了平安富貴五穀豐登等吉祥形象，山東楊家埠的「大春牛」中畫了天喜星賜福、馬生雙駒及豐收之年地主搶雇長工的情節，蘇州的「春牛圖」中有十二月花神，為了適應農耕的需要，不少「春牛圖」中附有節氣表，畫商售畫時還唱著「買春牛呀買春牛，春牛圖上看曆頭。大盡小盡全都有，二十四節在上頭」等歌詞以招攬買主，各地年畫在謳歌春回大地中形式各異，藝術上各有千秋。

綿竹年畫與眾不同的是創作了一幅表現立春風俗的繪畫長卷——「迎春圖」。「迎春圖」的作者黃瑞鵠 (1866–1938) 係綿竹城關人，他善畫人物，情態生動，設色明豔，是清末民初在當地享有盛名的畫師，當時畫商爭相延請其繪稿，「迎春圖」係為綿竹一染料店黃姓老闆所繪。關於迎春的民俗活動在古籍中多有記載，如南宋杭州於「立春前一日，以鎮鼓鑼吹妓樂迎春牛，往府衙前迎春館內，至日侵晨，郡守率僚佐以采杖鞭春，如方州儀」⑭明清時各地沿襲不輟，清代成都「立春前一日，府尹率縣令僚屬迎春於東郊，儀仗甚盛，鼓樂喧闐。芒神、土牛導其前，並演春台，又名高妝社火，士女駢集，謂之看春。次日，鞭土牛於府署，謂之打春」。⑮又有竹枝詞描述四川成都地區迎春盛況：「迎暉門內土牛過，旌旗飛揚笑語和。人似山來春似海，高妝女戲踏空行。」從中可知迎春的活動非常隆重。春牛係以竹篾彩紙紮成，一旁立有芒神，先陳列於郊外春場上，地方長官率僚屬及士紳百姓列隊出城迎春，抬著春牛繞城遊行，屆時迎春隊伍中還有歌舞百戲表演，引得百姓們傾城觀看，十分熱鬧。最後將春牛置於府縣官署門前，待立春時刻一到，即由兵丁執彩杖擊打春牛，牛腹中原藏有泥塑小春牛和五穀糧食即紛紛散落出來，被圍觀者搶走，迎春打春的主要意義在於勸農及對風調雨順五穀豐登的企盼和祝頌，是新春的重要民俗活動，綿竹年畫「迎春圖」以長達六公尺的畫卷，形象具體地記錄了綿竹縣立春時節盛大的迎春、報春及鞭春牛的民俗活動，具有重要的歷史價值和藝術價值。畫中所表現的迎春盛大隊伍，旌旗招展，衙役扛著肅靜、迴避牌鳴鑼開道，以裝扮身著鎧甲的武士、著紗帽官服騎牛的春官和漁樵耕讀百姓等形象前導。繼之紅羅傘下縣太爺乘坐八人抬著的步輦行於隊伍正中，其後有人高擎著巨大的裝飾以花朵柏枝的春字，騎馬的隨從等人尾隨其後……（圖 1–1–12）。繼而縣官來到春場上，有人手執「喜報陽春」的錦幅向縣官下跪報春，並有簫笛演奏樂曲。畫卷中抬春牛遊街的歌舞場景更是熱鬧非凡引人入勝，有八仙過海的燈彩，舞獅和龍燈表演，也有扮成八仙的戲人，更吸引人的是隊伍中的六架「抬閣」，抬閣又名臺閣，即前引詩

中國民間美術

⑭《夢粱錄》卷 1。

⑮《成都府志》。

文中的「高妝女戲」和「高妝社火」（圖1-1-13），是民間新年歌舞中的獨特品種，表演形式為由兩人或四人抬著一個類似方桌般木架，上邊站立著戲人，抬閣又有高、低之分，低閣為每架一人，高閣則用兩人相疊，一人立臺上，然後立一豎柱，木棍隱於下面戲人的衣服之內，然後再橫紮一根木棍在豎柱上端，這橫木隱藏在戲人的寬袖中，橫木上再站一人，將其雙腳牢牢地捆紮在橫木上面使之不致跌下，觀之彷彿立於人之肩頭或用手托舉在空，兩個戲人分別扮演一齣戲中的人物，十分巧妙。畫卷為我們留下可貴的高閣沿街演出圖像，戲人分別扮演「鍘美案闖宮」（秦香蓮及陳世美）、「玉簪記秋江」（梢翁及陳妙常）、「拜月記搶傘」（王瑞蘭和蔣世隆）及「西遊記」（孫行者）等，鼓樂吹奏，十分熱鬧。遊春隊伍中的官紳人物騎馬或步行，有的著官服，有的穿裘袍，有的手拿風車，街道兩旁人們扶老攜幼駐足觀看。最後是在肅穆氣氛中的打春場景，知縣端坐於廳堂前的書案後面，衙役侍立兩旁，階下的春牛已被擊破，兩個春官手捧泥製小春牛立於春牛之後，一人執橫幅跪在階前稟報，表示典禮已經完成（圖1-1-14）。畫卷表現了迎春、報春、遊春、打春的全過程，給後世了解立春風俗留下非常可貴的形象資料。需要特別指出的是：畫家表現生活不是平鋪直敘的說明而是穿插了許多有趣的情節，對市井人物種種情態的描寫尤為出色，街道兩側看熱鬧的人群中，貧富老幼士農工商神態各殊，其中還有道士為人看相，小商販中有人

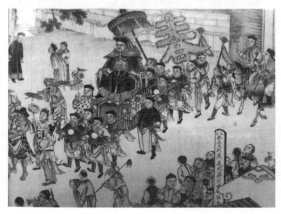

1-1-12　迎春圖（部分）

1-1-14　迎春圖（部分）

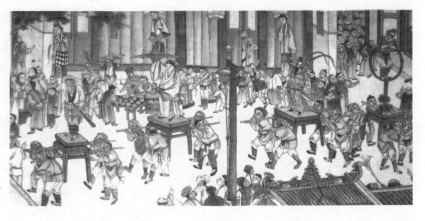

1-1-13　迎春圖中之高妝社火

頭頂托盤叫賣吃食的，肩扛成捆甘蔗招攬買主的，售賣玻璃喇叭和風車等新年應節玩具的，設攤出售各種糖果糕點的。縣官的地位特別突出，前呼後擁地出現於迎春隊伍中，僚屬商紳們穿著皮袍裘衣。勞動者多穿短衣，遊街行列通過坊門時出現了較為擁擠狀況，抬閣的四人互相呼應，有的若不堪重負，商店門戶皆貼對聯懸彩燈，街頭一間門面，屋中幾位婦女正掀開門簾向外張望，這些既平凡而又帶有戲劇性的情節具有強烈的生活氣息，增加了畫卷的藝術魅力。

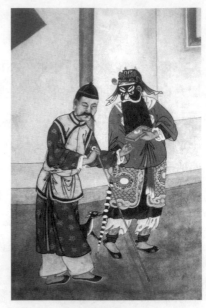

1-1-15　狗咬財神

綿竹年畫中表現新春趣事的還有帶有諷刺意味的「春官偷酒壺」和「狗咬財神」，也都取材於四川地區的民俗（圖 1-1-15）。每年臘月到立春日，有春官報春的風俗。春官頭戴烏紗，手持曆書，挨家挨戶地送去曆書和帶節氣表的「春牛圖」，口頌吉利歌詞，名曰「說春」，藉以得到人們的一點報酬。新年期間有些窮人扮成財神挨門祝頌並送去財神像，以討些喜錢。年畫在處理這兩種民俗時不是僅表現民俗事象，而是別出心裁的對春官和假財神加以諷刺。畫中的春官受到主人的酒食款待，但他臨行時卻偷了酒壺而被發現，露出非常尷尬的神色。裝扮「武財神」的人外穿鎧甲，內部卻露出破衣爛衫，他似乎嫌得到的喜錢太少而糾纏不休，但主人家的狗卻識破了這個財神的真面目而向前撕咬，兩張畫構圖互相響應，可能是對幅的組畫，讓人觀之忍俊不已。

欣賞綿竹年畫使我想起郭沫若為四川民間美術即興所寫的一闋〈西江月〉：

真是洋洋大觀，彷彿回到四川，年畫皮影多好看，回憶幼時過年。無怪產生揚馬，後來又繼子瞻，工人手藝不平凡，千載百花爛漫。

郭沫若首先感受到的綿竹年畫及民間美術中所顯示的鮮明的四川地方風格特色，讚美民間匠師的智慧和才能，而且將其與古代四川文豪揚雄、司馬相如和蘇軾聯繫起來。年畫屬於大眾文化，但揚雄、蘇軾等文化精英卻是在民間文化的沃土上成長起來的，當然，精英文化也會反過來對大眾文化的提高起到促進作用。「物華天寶，人傑地靈」的四川地區所造就的精英文化和大眾文化都是可貴的，大大豐富了中國民族文化藝術寶庫，我們應該給予這些民間藝術財富以科學的評價和足夠的重視，並將之發揚光大，使我們新的美術創作更富於地方風采和民族特色。

品類篇

門神及神碼

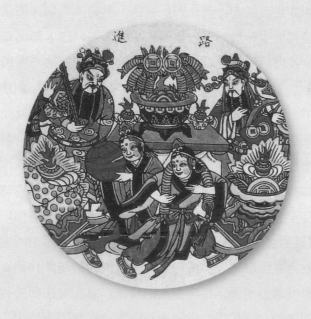

門神信仰和門神畫

掛門錢紙揚春風，福字門神處處同。

香墨春聯都代寫，依然十里杏花紅。❶

　　農曆新年是中國人民生活中最隆重的傳統節日，這首寫於清代乾隆年間的竹枝詞，形象地描寫出舊日民間過年時的氣象，家家戶戶門前都為歡慶新春而布置得吉祥紅火春意盎然，大紅紙春聯上書寫著「又是一年春草綠，依然十里杏花紅」之類富有詩意和喜慶色彩的詞語，門楣裝飾著「一元復始」、「萬象更新」等帶有美好祝頌的橫批，五顏六色玲瓏精巧的剪紙掛錢在門楣上迎風招展，粘貼在黑漆大門上的門神畫，輝煌燦爛威武雄壯，更是分外醒目。節日裡傳統的精心設計和布置，通過繪畫、書法、文學、工藝等多種形式的巧妙配合，就把千門萬戶裝點得花團錦簇喜氣洋洋，無論從內容、形象以及色彩上都使人產生新春佳節的興奮和歡悅，突出地反映了中國人民對幸福美好生活的嚮往，也從中顯示出民眾在藝術上的智慧和才能。其中，新年門戶裝飾上歷史最為悠久的是門神畫。

　　門戶是進出住宅建築的唯一通道口，也是家宅的儀表，自人類結束了穴居野處的原始生活有了居室建築以後，門戶的建造就受到特別的重視，總是將它置於建築正面的主要部位並加以美化。東漢李尤〈門銘〉中謂：「門之設張，為宅表會，納善閉邪，擊柝防害」。❷清楚地道出了門的作用。陝西半坡新石器時代遺址中，那些簡陋的原始房屋的門內部分還建有短牆通道，用以蔽風遮雨。夏商以後，屋室建築水準顯著提高，特別是宮殿建築對門更加以刻意經營，建造務求莊嚴壯麗，出現了各種不同的門戶的樣式。在封建社會對不同階層的住宅和門庭建築有著嚴格的等級規定，例如，明朝規定王侯府第朱漆正門三間，可飾金漆獸面錫環；三品至五品官員正門也是三間，但只能用黑漆漆飾；六品至九品官員正門一間，黑漆鐵環，百姓的住宅更有各種限制。正因為門戶顯示了住宅主人的等級和身分，所以門的設計建造既要考慮到車馬人員的出入，注意嚴密的防衛作用，又要將「門面」加以裝飾美化，越是華麗壯觀越能顯示住宅主人的氣派。為了突出門的性質和氣勢，自然少不了繪畫或雕塑之類的裝飾。周代已在天子處理政事的殿堂門上畫虎，「以明猛於守」。❸《漢書·景十三王傳》中記載廣川王劉去，「其殿門有成慶畫，短衣大綺長劍。」虎是百獸

❶ 清楊米人《都門竹枝詞》。

❷ 唐歐陽詢《藝文類聚》卷 13。

❸ 《周禮·周官》注：「虎門，路寢門也。王日視朝於路寢，門外畫虎焉，以明猛於守。宜也。」

之王，成慶是古代的勇士，把這些形象畫在門上，是為了加強隆重森嚴的氣氛。這是現今所見關於門畫最早的文獻資料。早期地上的住宅實物已不復存在，考古發掘出土的一些畫像磚石和墓室壁畫中卻有形象的表現。四川德陽出土的東漢「甲第」畫像磚上表現了寬大敞亮的住宅大門兩旁還植以榆柳，當是王侯階層的宅第。山東沂南東漢畫像石中刻劃了一座兩個院落的宅院，有大門和通向內院的中門，門扉上都帶有銜環的鋪首。秦漢以後地下文物中表現門庭建築和守門侍衛的形象更為豐富，不少墓室壁畫和畫像石中在墓門兩側繪有負責守衛的門亭長和守門卒，有的執戈拿盾，有的恭順侍立。遼寧旅順營城子東漢壁畫墓的門兩旁畫出了兩個守門者，其中一個莊嚴肅穆，另一個雙目圓睜鬚髮怒張，表現了威武的氣概。

　　人類早期由於認識水準的限制，對自然萬物往往存在一種神祕感，認為各種事物皆有神靈存在，從而產生自然崇拜，和人們生活緊密相關的門戶必然也不例外，「戶是人之出入，戶則有神。」遂有門神觀念產生。遠在周代時政府就根據階層的尊卑制訂了不同的祀典，規定大夫祭五祀，士二祀，庶人一祀，所祭之神都是關係到人們居住出入飲食等生活方面的神祇，而無論哪一級祀典都包括著對門神的祭祀。古文獻中對禮敬門神屢有記載，《禮記‧月令》中記載祭祀門神在春秋兩季，對門神的崇敬和祭祀有種種不同形式；《禮記‧喪服大記》注中有「君釋菜，禮門神」之說，是講國君遇有重臣病逝去弔唁，必須先在臣子住宅的門前釋菜和祭祀門神。《荊楚歲時記》中謂：「今州里風俗，望日祭門，先以楊柳枝插門，隨楊柳所指，乃以酒脯飲食及豆粥插箸而祭之。」《玉燭寶典》載：「正月十五日，作膏粥以飼門戶」。從中可以了解到漢晉不同時期和地區祭門的習俗。古代人們對於災難的抵抗能力極其有限，總是以為災難和不幸是由於鬼魅妖邪作祟，這些鬼魅常常是看不見摸不著飄忽不定又陰森可怕的，當然人的力量難以抵禦，所以只能希冀藉神靈對家宅平安加以護衛。適應此種需要古代在官方和民間都流行著借用神力驅鬼逐疫的習俗。驅鬼之神為方相氏，最早見於《周禮》：「方相氏掌蒙熊皮，黃金四目，玄衣朱裳，執戈揚盾，帥百隸而時儺，以索室驅疫。」驅儺儀式在臘月舉行，目的是在新歲到來之前把不祥的東西除掉。《後漢書‧禮儀志》中具體記載了漢代宮廷驅儺儀式，由人扮演的執戈揚盾的方相氏和十二獸並率一百二十名倀子組成聲勢浩大的隊伍，他們揮戈作舞，並高唱：「赫女軀，拉女肝，節解女肉，抽女肝腸。女不急去，後者為糧！」要反覆三遍，對鬼魅進行威脅驅逐，然後執火炬將鬼魅邪祟驅出端門，門外又有衛士及五營騎士數千人接過火炬，將其棄於城外的洛水中，把凶煞惡鬼鎮壓在水底，還要在宮門另設桃梗、鬱儡、葦茭等以鎮邪祟，儺儀方告完成。可見驅鬼的方式不限於跳儺一種，同時發展起來的還有包括設立桃梗、鬱壘等門神和驅邪物在內的種種風俗。具體門神的最早記載見於《山海經》，謂東海度朔山有大桃樹，其東北枝處為鬼門，係百鬼出入之地，有神荼、鬱壘二神捕捉害人之鬼用葦索捆縛以飼虎，後世遂於門戶上畫神荼鬱壘及虎的形象用以禦鬼。❹漢代宮廷儺儀所設的鬱儡（壘）就是捉鬼的門

神，桃梗可以擊鬼，葦索是門神縛鬼的繩索，這類記載也屢見於漢魏人的著作中，如東漢應劭《風俗通義》及蔡邕《獨斷》中都明確記載在「臘除夕」、「十二月歲竟」時立桃人及畫神荼、鬱壘及虎於門上。❺晉司馬彪著《續漢書・禮儀志》也謂：「大儺訖，設桃梗鬱儡。」與此相類的還有燃爆竹、吃卻鬼丸、飲屠蘇酒以驅鬼除疫的風俗。驅儺是將鬼魅不祥之物趕出室外，而又有神荼鬱壘神人把守門戶，當然可保無虞。這雖然夾雜著迷信因素，但卻強烈地反映出年節時希冀家宅平安的強烈願望（圖 1-m-1）。

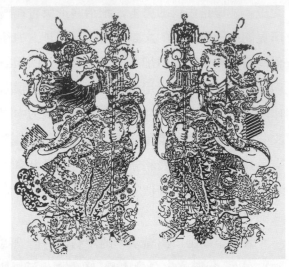

1-m-1　神荼鬱壘門神／清／天津楊柳青

　　早期門神的形象大抵是如方相氏那樣的兇猛怪誕的，但遺留至今的形象材料卻極少。湖北隨縣擂鼓墩戰國曾侯乙墓漆內棺的左側板上，繪有形象譎詭奇異的怪神，執戈立於戶牖兩旁，極可能是護衛死者驅趕邪魔的方相氏之類。漢代貴族中厚葬之風更為盛行，地下墓室竭力仿照生前務求豪奢，為了確保死者安全地生活於地下而不受惡鬼的侵擾，也在墓中安設驅邪的鎮物，因此，在墓門部位常雕刻或繪製武士或神獸圖像。漢代將青龍、白虎、朱雀、玄武作為四個方位神，當時常將其形象雕繪於墓門部位，大部分是選其中的一兩個，配上獸頭形的鋪首，帶有祥瑞和辟邪作用。也有以神虎或神獸辟邪的，河南洛陽西漢壁畫墓的門額上部畫著神虎吞吃女魃，遼寧旅順營城子東漢墓的墓門上端也畫了一個怪異的獸頭，都明顯的帶有保護墓主人平安而不受鬼魅侵擾的作用。特別是四川樂山漢墓中畫像石上的虎的形象，張口豎尾，和後代門畫中守門虎頗為相似。墓門部位也流行雕繪武士，其中多為墓主人的守門卒吏，遼寧旅順營城子東漢壁畫墓的門兩旁畫出了兩個守門者，其中一個莊嚴肅穆，另一個雙目圓睜鬚髮怒張，表現了威武的氣概。但河南方城城關出土東漢畫像石墓的墓門上將朱雀、獸頭鋪首和執斧鉞的人物分層雕飾，朱雀揚首展翅，鋪首雙目圓瞪，執斧鉞者擺出威武有力的動態，可信是護墓的神人。南陽、密縣等地有的墓門畫像石中雕刻有二怪神，他們也手執斧鉞，有的身旁還有猛虎相隨，則分明是神荼、鬱壘了。直到明萬曆年間刻印的《新刊全相三教搜神大全》中的神荼、鬱壘圖像仍保留著怪神的模樣。而後世的武士門神中也有的手執斧鉞，當是這種形制的延續。

　　早期在門上還有畫雞的風俗，據說是因為神荼、鬱壘所在的度朔山大桃樹上棲有金雞，日出之時，金雞高聲鳴叫，並飛下啄食惡鬼，諸鬼皆畏懼逃竄，可見牠和虎一樣具有辟邪

❹漢王充《論衡・訂鬼》引。

❺漢應劭《風俗通義・祀典》。

的神力。❻這種在門上畫雞的風俗一直延續到近代，不少地方仍在過年時在門上貼金雞圖形的門畫。

　　畫神荼、鬱壘及雞虎於門可算是早期的門神畫，立大桃人（即用桃木雕刻人形）置於門上可以避凶，則是立體的門神造型，桃木在古代一直被認為是鬼魅懼怕的神木，這應與神荼、鬱壘在大桃樹下捉鬼有關，桃木避鬼的另一說法是古代善射的英雄后羿後來因變為暴虐無道，被寒浞用桃杖擊斃（《史記·夏本紀·正義》），因而鬼怪見而生畏，但雕刻和繪畫都比較費事和需要技巧，最簡便的辦法是在眾鬼畏懼的桃木板上寫上神荼、鬱壘的名字分別掛在門戶左右，形成避鬼的符籙，稱為桃符，這種辦法一直流行到唐宋而不衰，在桃木板上寫字的形式又成為後代春聯的濫觴。但是，文字的符籙究竟趕不上圖畫鮮明生動，畫神荼、鬱壘於戶的風俗仍然盛行而且有所發展。首先是形象的變化，門上畫一對怪神雖可達到驅魔鎮鬼的作用，形象究竟不美，特別是在新春佳節的喜慶日子裡，更顯得不太協調，所以人們逐漸借鑑生活中武將的形象創造新的門神形象，魏晉以後流行佛教，其中大王護法形象也會對門神形象的再創造產生影響。洛陽出土北魏時期的寧懋石室，門兩側刻著一對武將，身材魁梧雄壯，威風凜凜，身穿甲冑，手執戈盾，帶有誇張成分的造型和飽滿的構圖都開始具有後世門神的一些特點，推測應為演化成將軍形象的門神的早期形象。收藏在安徽省博物館的一件唐代石棺，正面刻著門扇，門兩側各站立頂盔貫甲的善神。善神即佛教中的護法神，常畫於佛殿或山門兩側以司保衛之責，佛經中亦對其儀軌有所規定，如：「大門扇畫神，舒顏喜歡笑，或為藥叉像，執杖為防非……。」由於時代久遠，唐代寺院中的壁畫善神已無法看到，此件石棺畫像為我們了解唐代善神形象提供了珍貴的形象資料，亦可從中看到對後世門神的影響。

　　宋代是古代繪畫發展的全面繁榮時期，也是民間藝術活躍的時代，由於唐代以後商業手工業的飛躍發展和城市的繁榮，引起市民文化的發展，包括四時節令的風俗活動的城市生活也更加豐富多彩，文化藝術和世俗社會發生了密切的聯繫，民俗藝術也不斷豐富和創新。印刷術在唐代已發展起來，宋代進一步推廣到各個領域，節日裝飾的吉祥圖畫最晚在宋代也已經開始雕版印刷，這大大有利於門神畫的普及。宋代在開封及杭州等城市入臘月後即有印製的門神、鍾馗和桃符春帖在年貨市場上出售，❼樣式「多番樣虎頭盔，而王公之門至以渾金飾之」，❽杭州在新春到來時「席鋪百貨，畫門神桃符，迎春牌兒」，❾門神

❻《重修緯書集成》卷6〈河圖括地象〉：「桃都山有大桃樹，盤屈三千里，上有金雞，下有二神，一名鬱，一名壘，並執葦索，伺不祥之鬼，禽奇之屬。乃將旦，日照金雞，雞則大鳴，於是天下眾雞悉從而鳴。金雞飛下，食諸惡鬼。鬼畏金雞，皆走之矣也。」

❼宋孟元老《東京夢華錄》卷10：「近歲節，市井皆印賣門神、鍾馗、桃板、桃符及財門鈍驢、回頭鹿馬、天行帖子。」

❽宋袁褧《楓窗小牘》：「靖康以前，汴中家戶門神多番樣，戴虎頭盔，而王公之門，至以渾金飾之。」

❾宋吳自牧《夢粱錄》卷6：「歲旦在邇，席鋪百貨，畫門神桃符，迎春牌兒，紙馬鋪印鍾馗、財馬、回頭馬等，

的式樣除了將軍形象外還有了賜福的文門神。宋代宮廷的驅儺儀式中的驅鬼之神也早已不是方相氏，代之以有濃厚世俗色彩的將軍、門神、判官、鍾馗、六丁六甲之類，而門神的扮演者必由身材魁梧全身披掛甲冑的鎮殿將軍擔任。❿傳為李嵩的「歲朝圖」中可見宋代人過年時的情景，貼在住宅大門上門神的是儀態威猛的武將形象，而正廳的隔扇門上則裝飾著朝官打扮的文門神，其造型和明清時期的門神已非常相近。

近年來考古發掘在一些宋、遼時期的墓中陸續有門神壁畫發現，是我們了解中古時期的門神的重要資料。湖南常德北宋張顥墓門扉正面畫了頭戴兜鍪身披鎧甲按劍相對站立的將軍，身姿端正威嚴肅穆，身上還有飄帶裝飾，因為畫在門的中部，當中又畫了門鎖，所以可確定為門神而絕非守門武士。⓫遼寧和吉林等地發掘的一些遼代墓室中的門神大都是披甲怒目神態威猛的，皆分別執劍或長柄斧立於門側。⓬遼寧昭烏達地區巴林右旗白彥爾登遼墓的主室有內外繪有門神的木門兩扇，一披甲，另一上身袒露孔武有力，同地區翁牛特旗解放營子遼墓中之門神，皆著盔甲，分執斧劍，短鬚怒目，與後世流行的門神不甚相類，明顯地受了佛教中天王力士形象的影響，也可能帶有「番樣」特徵。⓭

據宋元間周密著《武林舊事》中記載南宋時歲末殿前司向宮廷進獻畫有鍾馗捉鬼之屏風。按歲末張掛鍾馗像起於唐代，至宋代風行於上下，鍾馗在後世是門神中的一員，推測《武林舊事》中所記之屏風多迎門而設，可能當時鍾馗已進入門神行列。

由上述文獻和實物資料可知，宋代新年貼門神已成為社會上流行之風尚，並且已擺脫了簡單的用桃板書寫文字的初級形式，普遍應用印製或繪製的門神像，門神有諸般大小不同型號，豪華者甚至大與真人等高，有的更以金色裝飾，輝煌燦爛，務求富麗堂皇。門神已有將軍和文官兩種，將軍門神貼於大門鎮守家宅，文官門神布置在內宅堂門，反映對幸福美好生活的追求。後世門神中的文武兩種類型已基本具備，顯示出門神信仰進一步世俗化和門神畫的初步成熟。

元代的門神情況尚缺乏材料，但明清時期卻是門神畫發展最輝煌的階段。首先是明朝建立後大力恢復生產，積極發展農業、手工業生產，至宣德以後社會經濟有了明顯的發展，

饋與主顧。」

宋周密《武林舊事》卷 3：「都下自十月以來，朝天門內外競售錦裝新曆、諸般大小門神、桃符、鍾馗、狻猊、虎頭及金彩鏤花春帖、幡勝之類，為市甚盛。」

❿宋孟元老《東京夢華錄》卷 10：「至除日，禁中呈大儺儀，並用皇城親事官，諸班直戴假面，繡畫色衣，執金槍龍旗。教坊使孟景初身品魁偉，貫全副金鍍銅甲裝將軍；用鎮殿將軍二人，亦介冑，裝門神；教坊使南河炭醜惡魁肥，裝判官，又裝鍾馗、小妹、土地、灶神之類，共千餘人，自禁中驅祟出南薰門外轉龍灣，謂之埋祟而罷。」

⓫〈湖南常德北宋張顥墓發掘報告〉，見《考古》1981 年第 3 期。

⓬〈吉林哲里木盟庫倫旗一號遼墓發掘報告〉，見《文物》1973 年第 8 期。

⓭〈遼寧昭烏達地區發現的遼墓繪畫資料〉，見《文物》1979 年第 6 期。

手工業和商業展現出一派生機勃勃的勢頭。雕版印刷的技術和規模有較大的發展，明代後期套色印刷技術的成熟，更為彩色門神的印製提供了經濟而便捷的技術。清代康熙至乾隆一百多年長治久安的局勢，城鄉經濟特別是農業生產得到進一步發展，為門神和年畫的銷售提供了廣闊市場。明清時期市民階層壯大，促使思想文化領域呈現異常活躍的局面，小說戲曲達到前所未有的空前繁盛程度，小說戲曲中的人物也逐漸進入門神行列。

明清兩代在朝野上下都流行過年貼門神的風俗，而且有相當數量的實物保存了下來。據劉若愚《酌中志》記載：臘月歲暮宮廷內在「門旁植桃符板、將軍炭，貼門神。」宮廷門神有畫工專門繪製，將軍炭則是由內官紅籮廠用炭塑造成將軍、鬼判、仙童、鍾馗等成對的形象，於臘月二十四日開始在宮內各門兩旁放置，至次年二月二日收回，明末天啟年間，甚至有的將軍炭作成八、九尺高並飾以綢緞服裝者，成為立體之門神，❹然而由於形貌恐怖又用費過鉅，在清初時即已廢止。清代宮廷沿襲明代舊俗，每年專有「門神作」繪製門神，歲末時掛在宮門上，關於掛門神《大清會典》有很多具體的記載，例如，嘉慶七年規定：「於十二月二十三日起至二十六日，宮內所有門神門對全行掛齊，寧壽宮門神門對，於二十日安掛，均於次年二月初三日摘收儲庫。」❺供來年使用。

明代中葉以後年畫印製也不斷發展，在南北各地陸續出現的年畫印製中心也是生產門神畫的主要產地，而且都逐漸形成了獨特的藝術風格，如楊柳青之莊重工緻、桃花塢之柔麗典雅、朱仙鎮及武強之粗獷渾厚、漢中及鳳翔之古樸、綿竹之活潑豪放、漳州及臺灣之單純紅火，皆各具地方特色。印製門神的有大型的年畫作坊，也有一家一戶的農村副業。有些城鎮的香燭店也存有神像雕版在年底時刷印出售。門神的類型、內容、種類和形式繁多，在門神中普遍添加吉祥物如爵、鹿、蝠、喜、寶、馬、瓶、鞍等以傳達美好願望（圖1-m-2），❻人們慶賀新春驅邪迓福的熱情和興致越來越高，除了在大門、二門（院門）貼門神外，在堂屋門、住室門、櫥櫃門甚至牛棚

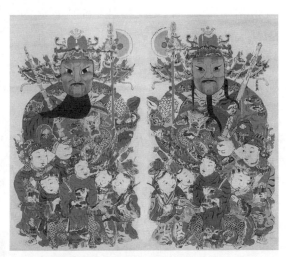

1-m-2　將軍五子登科門神／蘇州桃花塢

❹明劉若愚《酌中志》內府職掌惜薪司條：「（紅籮廠）舊有香匠塑造香餅獸炭，又塑造將軍或福判、仙童、鍾馗各成對偶，高二尺許，用金彩裝畫如門神，黑面黑手，以存炭製，名曰『彩妝』，於十二月二十四日，奉安於宮殿各門兩旁，此亦歲暮植將軍炭於門旁之遺意也。至次年二月初二日仍抬歸本廠，修補裝新，臨年節再安。逆賢擅政，則各增而大之，而費百倍於前。」

❺光緒修《大清會典》事例卷956。

❻明馮應京《月令應義》：「近畫門神為將軍、朝官諸式，復加爵、鹿、蝠、喜、寶、馬、瓶、鞍等狀，皆取美名，以迎祥祉，世俗沿傳，莫考其何仿也。」

馬圈的門上也要貼上門神畫。由於住宅裝飾多種需要，在將軍、朝官等形象的門神外，有的突破傳統門神畫的模式，出現了大批表現美女、娃娃及戲曲傳奇人物的門畫，這一部分已完全沒有神的性質而發展成門戶的裝飾畫。

明清時期門神畫的種類甚為繁多，大體分類，可歸納為將軍、福神、天仙、童子等四種類：

將軍型：係供在大門貼用的武門神，多作鎮殿將軍形象。披甲冑，手執金瓜、鉞斧或大刀，相對站立，威武肅穆，有的在上面還標上「神荼」、「鬱壘」字樣，是宋代以來將軍門神的進一步發展。秦瓊、尉遲恭作為武門神大量出現是在元明以後，二人雖都是唐代名將，但在宋代的著作中只有門丞戶尉，從未提到過秦瓊、尉遲恭的名字，二人成為門神當是受小說《西遊記》中唐太宗被涇河龍王的鬼魂驚擾，二將軍把守宮門鎮鬼的故事及民間傳說的影響，因為作為具體的歷史人物的門神究竟比虛幻不可捉摸的神荼鬱壘更使人感到親切和容易接受，這時還有一些歷史及小說戲曲中的武將進入門神行列，如：岳飛、關羽、趙雲、薛仁貴、姚期、馬武等。此類門神皆在大門上張貼，有著護衛家宅的作用（圖 1-m-3）。

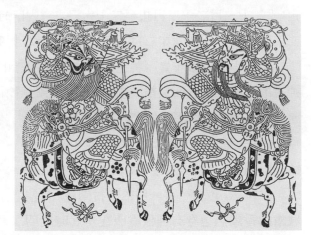

1-m-3　秦瓊尉遲恭門神／陝西鳳翔

福神型：為文門神中的主要形象，主要刻繪天官賜福，多貼在住宅院內通向內宅的二門上，亦有貼在街門者。天官作宰相裝束，戴相紗，著蟒袍，手捧笏板，慈眉善目，端莊儒雅，有的跟隨捧吉祥物的仙童。福祿壽三星及財神也是文門神中常見的類型。他們賜予人間福蔭，給人們帶來美好富足的生活。斬鬼之神鍾馗從唐宋以來就是新春用以驅邪的神像，民間傳說他是滿腹經綸的文人，因容貌醜陋在科舉中被黜名，憤而自殺，被封為驅魔斬鬼之神。他本來文質彬彬富有才華，但卻執斬魔之劍以鎮宅，因而在造型及動態設計上都與一般文門神迥異。鍾馗門神除在新年出現外，端陽節時也在門上張貼以避邪祟。張仙也是文門神中的一個特殊形象，他雖是男性神仙，卻與誕生子嗣有關。因而畫像周圍多伴有天真活潑的兒童。這種

1-m-4　五穀豐登（文門神）

文門神皆裝飾於年輕夫婦的房門上。文官形象的門神還吸收了一些歷史人物，如傳說八十歲中狀元的梁灝，運籌帷幄足智多謀的諸葛亮，忠心保國的楊波、徐延昭等（圖1-m-4）。

天仙型：天仙為女性神祇。常見的有天仙送子、麻姑獻壽、天女散花等。天仙在北方為傳說中的泰山娘娘，即碧霞元君，因司掌婦女生育並保佑兒童健康成長，故人們信之甚篤，她屬下又有子孫娘娘、眼光娘娘、催生娘娘、送生娘娘、斑疹娘娘等，但門畫中之天仙只表現一位送子的女神，而被送來之貴子往往在門神畫中占有更重要的位置。麻姑是中國民間傳說中的長壽女仙，最早見於晉代葛洪《神仙傳》中，民間則盛傳麻姑獻壽故事，因此在門神中多畫成肩挑花籃的美女，籃中盛有仙桃和靈芝。天女散花是佛教中的故事，散花之天女梵名乾達婆，是佛國上空歌舞散花之神。在佛教經變畫特別是敦煌壁畫中塑造了不少優美的天女（飛天）形象，門神中的天女散花表現盛裝美女倒持花籃，朵朵鮮花飄然墜落，表現將福蔭賜予人間，也作為吉祥畫裝飾在住房門上。約在清代中期以後開始流行美女形象的門畫，如漁婆、教子圖、母子圖之類，已經完全是現實生活中的人物而擺脫神像的格式，通過優美的形象反映生活富裕家庭美滿等思想內容，成為受人們喜愛的房門畫（圖1-m-5）。

童子型：童子門神出現於明代以後，開始是以仙童為主要形象的吉祥門神畫。如財神行列中之劉海、和合二仙、寶貝童子，麒麟送子中之貴子麟兒等。後來一些門畫擺脫神的格式而完全描繪現實生活中天真可愛的兒童，如「五子奪盔」、「連生貴子」、「三元報喜」、「獅童進門」等。描繪嬰兒的繪畫盛行於宋代，反映了傳宗接代的觀念和對孩童的期望和關注，因此在後期門畫中大量出現嬰兒的形象必然受到人們的喜愛，它從表現神闕洞府中的仙童到表現生活中活潑健康的娃娃，反映了門神畫進一步向世俗化演變，多數童子門畫中皆以寓意的形式反映吉祥如意的願望，成為房門畫的重要形式（圖1-m-6）。

明清兩代是民間戲曲蓬勃發展的時期，明末興起的各種地方戲劇種和清代後

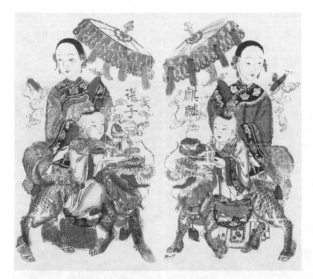

1-m-5　天仙送子門神／天津楊柳青

1-m-6　童子門神／天津

期兼融各地戲曲表演之長而形成的京劇，成為人民喜聞樂見的藝術形式，戲曲人物和情節大量湧入一些地區的門畫上，不少門神形象都受舞臺扮相的影響，有的以群眾所熟悉的舞臺戲曲臉譜刻劃人物，以戲曲表演的功架動作特別是優美鮮明的「亮相」表現人物動態。更有的直接用戲曲情節故事畫作為門畫，其中以河南朱仙鎮門畫最為突出，所畫的劇目有「三娘教子雙官誥」、「長坂坡單騎救阿斗」、「劉金定闖壽州城」、「雙鎖山高君保招親」等。

　　門神是貼於門板上的圖畫，需要形象鮮明突出，色調紅火豔麗，它和壁畫有著一定淵源關係，用版畫形式大量印刷複製，又接近於招貼畫的特色。在藝術表現上歷代民間匠師積累了極為豐富的經驗。門神形象的塑造一般來講誇張重於寫實，特別是武門神，更是以大膽誇張甚至變形的手法表現人物的威武、雄健、慓悍，有的人物勾臉譜，作戲曲亮相姿態，有的改人體正常比例，突出頭臉，誇大身軀的粗壯，如民間畫訣中所謂「武人一張弓」、「要想門神好，頭大身子小」，畫出如演義小說中所描述的「頭如笆斗，虎背熊腰」。而畫仙子則又盡量表現其窈窕婀娜的嬌美身姿和俊秀的臉龐，所謂「鼻如膽，瓜子臉，櫻桃小口螞蚱眼」、「女無肩」。兒童力求畫得豐滿健美，「粗胳膊粗腿大腦殼，眉清目秀沒有脖」，「眉彎嘴翹，眉開眼笑」，具有活潑天真伶俐聰慧的氣質。

　　門神畫具有極強的裝飾性，成對的門神嚴格的要求彼此呼應對稱，單扇門神畫構圖上也需做到穩定均衡。匠師善於以圖案裝飾突出人物形象，使兩者達到完美的統一。門神的底部分為「空地仗」和「滿雲」兩種，空地仗是以白紙襯托人物形象，滿雲則是在背景上畫出藍天祥雲，渲染吉祥喜慶效果，但滿雲圖案又不限於雲氣花紋，不少門神用吉祥花卉、喜壽圖案字作為底部裝飾，形成極為活潑華麗的效果（圖1–m–7）。

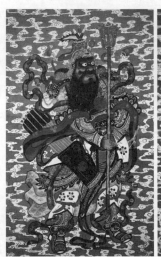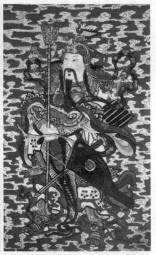

1–m–7　將軍武門神

　　門神畫因使用者不同的身分而出現不同的檔次。製作上有精粗之別。繪刻皆出於民間匠師之手，個別的職業畫家有的也參加過門神繪製，明代浙派畫家戴進在失意時就曾畫過門神。民間製作的門神畫以雕版套色印刷為主，天津楊柳青及四川綿竹等地區則用半印半畫的方法製作。為減低成本一般套色都控制在四至五套，僅楊柳青等地製作的少數供應大宅門的細活有六至七版套色，甚至全部手畫瀝粉描金。所用紙張舊時多為當地製作的土紙，後來用粉連紙，有的地方在土紙上刷一層白粉以增加其亮度（如湖南邵陽灘頭），有的用色紙印刷（如福建漳州），顏料也多就地取材，使用槐黃、靛藍等，對比強烈鮮明，簡單的幾種色彩搭配即能收到絢麗奪目的效果。明清宮廷在新年也貼掛門神，其繪製印刷都比民間

講究。

　　明清以後人們對門神的祭祀日益淡化，新年貼門神畫更重視其裝飾功能，神荼、鬱壘和秦瓊、敬德仍在大門上驅邪保吉，但賜福迎祥的喜慶內容和形象在門神畫中占了重要比重。人們並不把門神作為了不起的尊神崇敬，相反地卻常常以調侃的態度編造戲曲和故事給予嘲弄。明代萬曆年間戲曲鈔本《鉢中蓮》中的門丞、戶尉已手執單鞭單鐧，雖然口稱「循職把門庭鎮」，但遇到僵屍作祟卻束手無策。明代茅維《鬧門神》雜劇則寫了除夕時新門神到任，但舊門神卻賴著不肯讓位，最後經過九天監察使者查辦才把他驅走並加以治罪。京劇「鍘判官」中當被惡人李保害死的柳金蟬的冤魂去找她的仇人討還血債時，李家的門神卻不讓她進門，儼然是一副家奴嘴臉。單弦牌子曲「門神灶王訴功」和「五聖朝天」中的門神更是狼狽不堪，他向玉皇大帝啟奏叫苦，在人間不僅享受不到什麼香火，而且整天在門上遭受風吹日曬雨淋，有時被當作床板充用，最不能忍受的是遇到債主討帳則又對門連打帶踢呵罵不止，因而懇求辭職請玉帝另選賢良……。正因為如此，民間匠師對門神畫的創作才非常自由而絕少顧忌，它雖然沒有宮廷門神畫那樣工緻富麗，但卻活潑剛健，適應建築及環境的裝飾需要不斷創新，出現了形形色色的門神和門畫，從大門、院門、住房門、廚房門以至牲畜棚圈都要貼門神畫，人物形象生動傳神，構圖不斷變換式樣，表現了民間匠師在創稿、雕版方面高超的技藝，從中也鮮明地反映了人民大眾的思想願望和審美情趣，是不可忽視的民間藝術瑰寶，在今天仍有一借鑑價值（圖1-m-8、9）。我們有些畫家在抗日戰爭時期曾借鑑民間門神畫形式創作了「抗戰門神」，後來又在不同的歷史時期畫出了一些新穎優美的新門畫，都受到人民大眾的廣泛歡迎。

1-m-8　劉海戲金蟾／山東濰縣

1-m-9　漁女／陝西鳳翔

朱仙鎮門神中的戲曲形象

朱仙鎮年畫以門神和神禡占大宗，樣式豐富，品類齊全，藝術上也最有特色。一些研究論文亦多側重於此。但在門神造型，特別是人物戲曲化的形象塑造方面，似還很少涉及。朱仙鎮門神中還有一些戲曲題材，已不具備驅邪性質，成為美化房門的裝飾畫，這在其他地區也很少見，本文擬在這方面作一點粗淺的探討。

眾所周知，門神在年畫中是最古老的題材，隨時代而變化，由神荼鬱壘到鎮殿將軍，宋代出現賜福文門神，形成門丞戶尉的格局。到明代又發展為將軍、福神、天仙、童子四類。但主要還是文武兩種類型，以武門神為主，值得注意的是在武門神中明代出現了秦瓊、尉遲恭兩個歷史人物的形象。他們本來是唐朝功勳卓著的大將，圖形於凌煙閣的。後來因為神魔小說《西遊記》中唐太宗被涇河龍王的鬼魂侵擾，引出秦瓊、尉遲恭守門的故事而產生影響，秦瓊敬德的門神也就在民間廣為流行，甚至在有些地區代替了正統將軍型的神荼鬱壘。因為二人分執鞭鐧，因而民間俗稱為鞭鐧門神。早期的鞭鐧門神的形象式樣皆在原來鎮殿將軍的原型上發展，也應為頂盔披甲相對站立的樣子，試看《西遊記》中的一段贊語：「頭戴金盔光燦燦，身披鎧甲龍鱗。護心寶鏡幌祥雲，獅蠻收緊扣，繡帶彩霞新。這一個鳳眼朝天星斗怕，那一個環睛映電月光浮。他本是英雄豪傑舊勳臣，只落得『千年稱戶尉，萬古作門神』」，依據人物民族性格特點，依然是一淨白臉，一黑赭臉，一喜相，一怒相。這種形

中國民間美術

1-n-1　步下鞭

1-n-2　馬上鞭

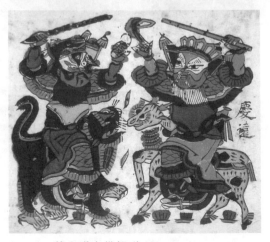

1-n-3　趙公明與燃燈道人

象至朱仙鎮年畫中創造為戲曲造型而有了重大變化。

現存朱仙鎮門神中只有秦瓊敬德而看不到神荼鬱壘，秦瓊敬德門神有各種式樣和型號。分大毛、二毛、中臺、二邊。就人物的動態裝扮而言皆畫臉譜，穿鎧甲。大多執鞭鐗。內行人根據式樣有步下鞭、馬上鞭、回頭馬鞭、抱鞭、披袍、豎刀等類別（圖 1–n–1、2）。其臉譜形象為秦瓊畫紅十字門臉，敬德畫黑十字門臉。無論騎馬或步下，皆相對起舞，也有頭戴風帽手持令旗的裝扮，宛若戲曲中升帳出征的樣子。河南梆子（今稱豫劇）老生行當中有紅生一類，關羽、趙匡胤、秦瓊都屬此類，朱仙鎮門神中的秦瓊勾紅十字門臉，正吻合河南梆子的扮相。這種戲曲臉譜門神在河北武強、山西襄汾、山東濰縣、陝西鳳翔和漢中也很流行，只是稍有變化而融入地方特色。朱仙鎮戲曲臉譜的門神中還出現趙公明和燃燈道人形象，來源於《封神演義》，也由於趙公明是武財神，具有吉祥意義，一般是趙公明持寶珠並祭出金鉸剪，燃燈道人持如意祭起量天尺，二人臉譜是一黑一紅，作十字門式，和秦瓊敬德相類（圖 1–n–3）。

提到臉譜化門神形象的創造，不能不提及朱仙鎮在河南戲曲發展中的地位。河南在古代戲曲發展上有著輝煌的歷史和成就，北宋時期開封首先出現了類似劇場的瓦子，流行雜劇，有不少享有盛名的演員。明代後期，地方戲蜂湧而起，富有河南地區特色的戲曲開始成長起來。成書於乾隆四十二年 (1777) 的《歧路燈》就寫到羅戲、卷戲和梆子戲的演出，乾隆五十三年 (1788)《杞縣志》中記載：「好約會演戲，如邏邏梆弦等類，殊鄙惡敗俗，今奉上憲禁，風稍衰止，然其餘俗猶未盡革。」（卷 8〈風土〉）作為天下名鎮的朱仙鎮商業發達經濟繁榮，徽閩晉陝的鉅賈雲集，鎮內寺觀甚多，皆設有戲樓。據記載當時規模宏偉的戲樓就有懸鑒樓（嘉慶六年建）、天后宮、魯班廟、岳廟、關廟、小關帝廟等六座，皆為商賈巨富山西會幫等籌建。遇有廟會必有盛大演出。該鎮還有明皇宮（戲曲行業的祖師廟），係省內演員集資興建，每當老郎神誕辰之日，名演員必登臺獻藝。又據老藝人回憶傳說，河南梆子形成的早期階段，有蔣、徐二家班社，蔣家班主要活動在朱仙鎮，徐家活動在開封東面的清河集，而且都辦過科班培養人才。後來流傳到開封、商丘地區形成豫東調，流入洛陽者形成豫西調，才出現流派紛呈之勢。就此而論，朱仙鎮應是河南梆子的發祥地之一。地方戲演出的活躍和人們對戲曲的強烈愛好，對戲曲人物故事和扮相的熟悉也必然影響到年畫，這正是門神形象戲曲化的社會背景。

據此，我們有理由說秦瓊敬德門神是在鎮殿將軍型正統門神之外發展起來的新類型，這種門神的出現不會超過明代。❶因為它比正統門神更為活潑優美，具體的歷史人物也讓

❶關於秦瓊敬德門神之起始年代，有的著作文章認為是開始於唐朝，這是缺乏根據的。因為宋以前關於門神的文獻和遺物資料中從來沒有秦瓊敬德的影子。元代《三教搜神大全》中的門神也只提到神荼鬱壘，只是在明萬曆版的《增補三教搜神大全》中才有神荼鬱壘和秦瓊敬德兩種門神，還引用了《西遊記》。秦瓊敬德作門神傳說可能在《西遊記》成書以前已在民間流傳，但不會太早。

人更感到親切可信，很快就獲得社會的認可，形象的戲曲臉譜化則是在此發展過程中的藝術新創造。既然秦瓊臉譜全依河南梆子戲中的譜式（京劇、河北梆子中的秦瓊都是白淨臉的老生扮相），而且河南人對「秦二哥」還有更深層的感情，秦瓊和程咬金、徐茂公、單雄信等人英雄聚義的瓦崗寨就位於河南滑縣南部，秦瓊投唐後屢建功勳的戰役也多發生在河南地區。

1-n-4　長坂坡

因而他的傳說故事在河南流傳極廣，河南戲的很多劇碼中都有秦瓊。所以我認為秦瓊敬德臉譜式門神的創造就是首先從朱仙鎮開始的，其時代上限大約在清代前中期。戲曲臉譜雖然歷史久遠，但在清初以前臉譜還很簡單，到清中葉才出現更多的變化，而河南梆子的臉譜在二十世紀二十年代以前還僅是黑紅白三色，此後吸收京劇的化妝才變得複雜起來。朱仙鎮門神中的臉譜正是黑紅白三色，符合河南梆子前期的臉譜樣式。

1-n-5　錘換帶

朱仙鎮門神中的另一創新是出現了戲曲題材。清代以後各地的門神畫儘管有不少發展和創造，繪製了一些民間傳說中的人物，如關岳二將、趙雲馬超、徐延昭和楊波等，但用戲曲故事當作門神畫恐怕還只有朱仙鎮一地。據我目力所及，朱仙鎮門神畫中的戲曲有「長坂坡」、「雙鎖山」、「壽州城」、「錘換帶」、「苟家灘」和「雙官誥」（圖1-n-4～8），其中前五種都是

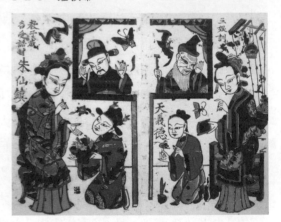

1-n-6　雙官誥

武戲，是通過歷史上金戈鐵馬故事來歌頌英雄人物的。生動地刻劃了單騎救幼主的趙雲、一條盤龍棍闖蕩天下的趙匡胤、自擇婚姻並勇殺四門的劉金定的英姿。只有「雙官誥」是文戲，表現矢志守節的三娘王春娥在得知丈夫死在外鄉的消息後，在老僕薛保的幫助下仍含辛茹苦哺養幼子薛倚哥成名的故事，是流行於民間戲曲以唱工見長的正劇。門神畫「長坂坡」兩幅構圖是對稱的，都是表現趙雲大戰曹將張郃，懷中的阿斗化出龍形。「錘換帶」表現五代末北漢王劉崇手下大將楊袞與趙匡胤交戰，用錘將趙打下馬來，但趙的頭上陡現一條飛龍，因而楊袞歸順投降，趙封楊為王爵，並解下紫金帶賜予楊袞以為憑證。趙匡胤

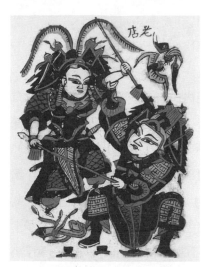

1-n-7　雙鎖山

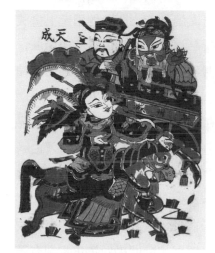

1-n-8　壽州城

出生於河南洛陽，是北宋的開國皇帝，河南人對他的故事非常熟悉，「鍾換帶」也是河南地方戲中的傳統劇碼。畫中兩人相對亮相，明顯的借鑑了傳統門神的樣式。「雙鎖山」和「壽州城」都是表現宋初女將劉金定的故事，宋將高君保隨趙匡胤出征南唐，路經雙鎖山，見寨主劉金定掛牌寫明要招高為夫婿，因而引起一番爭戰，最後的結局是二人締結百年之好，劉亦歸順宋朝。後來趙匡胤被圍困在壽州城，劉金定匹馬單槍救駕解圍力殺四門。「雙鎖山」描繪劉、高二人對打，在對槍亮相中流露出劉對高的愛慕。「壽州城」則畫山劉金定闖殺四門，表現出巾幗英雄的英姿。兩種門神畫每套兩幅中的人物一樣，只是構圖作對稱處理，符合門神畫的要求。但「雙官誥」與前幾幅年畫相比就頗為不同，它在兩幅中表現了不同情節，一幅畫三娘機房訓子，薛保在一旁站立呵護。另一幅是薛倚哥得中狀元榮歸，其夫亦從外鄉立功回來（死於外地的消息是謊傳），三娘苦盡甜來，受到兩份皇家封贈官誥的榮耀。兩幅不同的畫面蘊含了前後時間的流動，宣揚了王春娥的品德，貼在屋門上有著重要的宣傳感化作用。這些戲曲題材的「門神畫」實際已完全突破門神辟邪祈福的框架，而發展成以裝飾為主的「房門畫」。

　　朱仙鎮年畫傳世的作品中還有一批單純描繪戲曲的小畫，形式活潑，內容也更豐富，可貼在門上、窗上和牆壁上，內行稱之為「雙邊」。據說有二百餘種，但目前遺留下來的恐不足三十種，據我所見的有：

　　屬於歷史演義戲者：「飛熊入夢」、「渭水河」、「哪吒鬧海」（《封神演義》）、「重耳走國」（《東周列國志》）、「對金抓」（《三國演義》人物故事）、「木陽城」、「黑虎山」、「四平山」、「對大斧」、「鎖陽城」、「破孟州」、「秦瓊打擂」、「羅章跪樓」（《隋唐演義》）、「飛虎山」、「李存孝打虎」（《殘唐五代演義》）、「岳飛大戰楊再興」、「九龍山」（《精忠岳傳》）、「大保國」（明代故事）等。
　　屬於民間戲曲故事者：「鐵弓緣」、「蝴蝶杯」、「三娘教子」等。
　　屬於公案武打戲者：「四霸天」、「拿一枝蘭」、「拿羅四虎」、「拿竇爾敦」等（《施公案》）。

屬於神話傳說者：「天河配」、「盜仙草」、「狀元祭塔」、「天臺山風箏計」等。

屬於民間歌舞小戲者：「王小趕腳」、「小王打鳥」、「背娃入府」等。

　　這些作品在一定程度上反映了河南梆子在一定歷史時期內的面貌。河南梆子早期曾有不少享有盛名的生角和淨角，劇碼中也多《列國》、《三國》、《隋唐》、《岳傳》等故事，像「渭水河」（姜子牙為淨角扮演）、「飛虎山」（李克用淨角扮演）、「九龍山」（長靠武生戲）都曾在河南戲中流行。小說《施公案》問世於道光十八年 (1839)，至光緒二十年 (1894) 續成二十集，但黃天霸戲多由生活於清末的沈小慶 (1808–1855) 編演為京劇，後來才被其他劇種移植，以火熾的武打和剷除豪強惡霸的公案情節而別具特色。「蝴蝶杯」和「三娘教子」以曲折的故事和聲情並茂的唱功打動人心，是梆子戲中久演不衰的好戲。「王小趕腳」和「小王打鳥」是風趣的民間小戲，其中滑稽幽默的唱詞和表演一直為人們津津樂道，這些年畫中有的角色勾臉譜，大都作「十字門」式，較為簡單，趙匡胤的紅十字門臉的眉毛上畫成龍形，也是戲曲中的典型譜式。這些年畫和其他朱仙鎮年畫一樣具有古樸的風格和韻味，但我認為其繪刻年代多數不會早於清末。「王小趕腳」中的戴禮帽的扮相已是辛亥革命以後的裝扮了（圖 1–n–9、10）。

　　朱仙鎮從戲曲形象的門神到戲曲門畫和年畫的發展，都是對其門神畫和神禡傳統產品的突破和創新，以上例舉的戲曲畫中只是倖存下來的小部分，如果細究起來，現有《白蛇傳》內容者有「盜草」和「祭塔」，恐怕原來至少還有「遊湖借傘」、「斷橋相會」等畫，才能湊成一套。朱仙鎮年畫雖然在歷史上以門神畫為代表產品，但它一直處於不斷發展和變革之中，即使門神的樣式也在不斷更新，可惜的是這種更新在近代隨著木版年畫的衰落沒能繼續下去，但對於我們今天如何繼承民間美術遺產和如何挖掘和發展朱仙鎮年畫卻有著深刻的啟示作用。

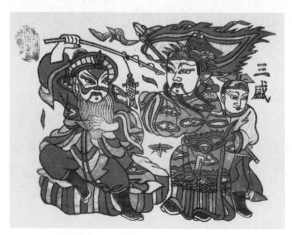

1–n–9　渭水河

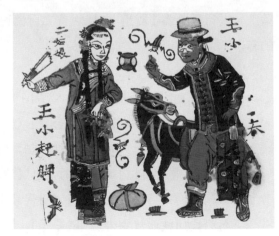

1–n–10　王小趕腳

民間神禡藝術淺談

　　中國雕版印刷至明清時期已達到非常繁榮鼎盛的程度，版畫也幾乎普及和應用到各種印刷品之中，而在民間流行最廣的則是年畫和神禡之類的木版畫。

　　神禡，古稱神馬，或稱紙馬、甲馬，有的地區民間稱為神靈馬，又以不同神祇給予不同稱謂，如天地馬、灶君馬、財神馬等。清趙翼《陔餘叢考》中曾考證紙馬之名：「後世以彩色紙印神佛出售，焚之神前者，名曰紙馬。或謂昔時畫神於紙，皆畫馬其上以為乘騎之用，故曰紙馬」，清虞兆隆《天香樓偶得》中對甲馬則另有解釋：「俗於紙上畫神佛像，塗以紅黃彩色而祭之，畢即焚化，謂之甲馬，以此為神佛之所依，似乎馬也」。最初的神像的確大都皆畫有馬匹，至今有的民間紙馬中猶保存此形制，神禡多在祭祀後焚化，名曰送神，說它為神佛之所依亦有一定道理。總之它是用於敬祭神佛時貼用或焚化的神像，其產生和發展和民間信仰有密不可分的關係。遠在原始社會即出現了對自然、鬼神、祖先崇拜的觀念，後來隨著神仙思想的流行，道教的建立和佛教傳入，在民間互相滲透融匯，形成複雜的信仰體系。在科學尚未昌明之世，人們為了祈求生活平安幸福和避免遭受各種災難的侵擾，往往祈求於神靈的庇佑，伴隨著這種民俗事象的流行，辟邪納福的符籙和神像就成為民間信仰活動中不可缺少的部分。

　　神禡之淵源甚古。據文獻記載，在先秦時期就有畫神荼、鬱壘於門以避邪祟的風習；考古發掘出數量眾多的漢代墓室的門上，也多以壁畫或畫像石形式雕繪青龍、白虎及執戈神人的形象。唐代發明了雕版印刷，首先在民間得到應用，現今發現的《陀羅尼經咒》之類的帶有佛像的印刷品，已具有神禡性質。宋代以後隨著城市繁榮和市民階層擴大，民間風俗逐漸豐富多彩，紙馬更為普及。歲末祭灶神已有燒闔家代替紙錢、貼灶馬於灶上的風俗活動，市場上還有刻印的門神、鍾馗、獥猊、虎頭、財門鈍驢、回頭鹿馬之類出售。開封和臨安皆有紙馬店，每屆年節就要印製鍾馗、財馬等饋送主顧。這些神禡中既有驅邪功能的，也有用於祈福者。可見伴隨著生活和經濟條件的變化，人們對神祇崇拜的心態已不僅是消災免禍，而是希望神靈帶來更多的福蔭。明清時期紙馬應用愈益普遍，舉凡年節祭神、婚喪喜壽儀禮、禳災驅邪甚至人員出行商店開業無不用神禡，家家需要供奉「一家之主」灶神禡，祭拜天地諸神需要天地全神神禡，求財時需要各種財神神禡，春日農民祭祀田祖需要田祖神禡，五月端陽節需要鍾馗和張天師神禡，八月中秋需要月光神禡，老年慶壽需要壽星神禡，結婚需要和合二仙神禡，建房需要八卦圖和姜太公神禡，各種商店及手工行業需要供奉各自的祖師神。有些少數民族的巫術活動中更少不了神禡。適應民俗活動的

需要全國各地均有紙馬印製，形成了眾多的形式和風格。這些神禡大多為木版印刷，繪稿及雕版皆出自民間工匠之手，神佛的式樣及形象既有流傳粉本的根據，也有歷代畫工的創造。大量神禡古制猶存，也有的隨著時代發展而有所變異。印製神禡的有大型的年畫作坊，也有一些南紙店香燭鋪存有雕版自印自賣，更有一些農戶作為副業根據家傳的舊樣自行刻印。神禡中有些是常年或在年節時期供奉的，繪製刻印都較為細緻。套色相對也比較豐富；祭後立即焚化的神禡則刻印粗獷，所用的紙張也不甚講究。城市農村的經濟狀況不同，在供求上也使神禡具有不同檔次，但在藝術上卻各有千秋。出自著名作坊畫店的神禡固然繪刻精麗，有些農戶生產的神禡卻也往往在稚拙中含有真摯自然的意趣。神禡內容帶有宗教色彩，但其中又熔鑄著民眾和民間匠師的智慧和藝術創造，一定程度上反映了他們對美好生活的渴望，是一宗民間文化寶貴遺產，在民間版畫遺存中更占有相當重要的位置，必須以科學的態度認識其學術和藝術價值，審慎地加以對待和研究。因為神禡內容豐富數量及種類極夥，限於篇幅無法詳盡全面論述，除對其中流行較廣的灶君及門神另作專文探討外，本文擬從天地全神及諸神禡中選一些典型圖像略作分析介紹。

天地全神神禡是神禡中形象最為豐富的一種（圖1-o-1）。祭祀天地起源於遠古時期的自然崇拜，後來隨著道教的流行出現了主宰天宮的玉皇大帝及所屬的神仙系統。佛教傳入後對佛國西方極樂世界的信仰在民間亦很普遍。而且佛、道諸神互相融合滲透，並摻入民間傳說的神仙，形成龐雜的神佛系列。舊時過年有接神的風俗，每在院中設供桌香案，亦必須擺放天地神禡，民間亦稱為全神禡，因開張大小及神位多少有「大全神」（開張可大至二公尺左右）及「小全神」（最小者僅有32開紙大小）之分。又有繁簡等不同樣式，複雜者分層排列地印出眾多神佛形象，茲舉北方流行的一種九層天地神禡為例：最上一層為元始天尊，第二層為釋迦及諸佛，第三層是斗姆和子孫、眼光、天妃、送子等娘娘及門神、灶王等，第四層為三清（玉清、上清、太清），一側為文殊、觀音、普賢菩薩，另一側為天皇、地皇、人皇，第五層中心位置為玉皇大帝，兩旁有天府四相（陸通、許遜、張陵、尹喜）和千里眼、順風耳，第六層中心為關聖帝君伴有周倉、關平，一側有白衣大士及土地神，另一側為天都及牛馬王，第七層為三官（天官、地官、水官），兩旁有溫、劉、馬、趙四元帥及二郎神等，第八層為諸佛和無生老母、太陽、太陰及財神、福神，第九層以地藏王為中心，兩側分列十殿閻君地府諸神。釋、

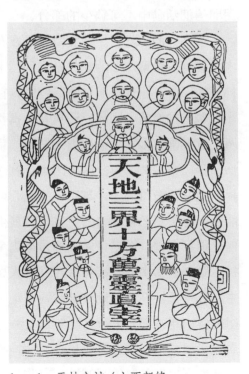

1-o-1　天地全神／山西新絳

道、儒等天神地祇幾乎無所不包，各得其位，但也因為神祇眾多，所以皆為半身，形象也比較簡略，除中心主神外其他只能大體區分佛道男女特點而已（圖1-o-2）。簡化的全神禡多著重突出佛、道主神，武強印有一種「七佛頭」的全神，分為四層，第一層為三世佛（釋迦、燃燈、彌勒），第二層為三清（元始天尊、靈寶天尊、太上老君），第三層主像為玉皇，兩側為天府四相及千里眼、順風耳。最下為關帝伴有周倉、關平，下方正中設「天地三界十方真宰」神牌，並有天宮溫、劉、馬、趙四帥及夜叉力士。七尊主神以誇張的手法突出頭部，左右對稱，主次分明，這種大、小全神刻印風格皆較為古樸粗獷，具有陽剛之美，鄉土氣息與版畫特點較濃。另有一種以玉皇大帝和關聖為主的全神，構圖大體與七佛頭相同（圖1-o-3）。天津楊柳青所印全神大都以玉皇大帝為主，並伴有天府四相及四帥或天府功曹，正中立神牌，套金施粉，人工開臉，絢麗輝煌，多供應城市。還有只印出神亭內供有「天地三界十方真宰」神牌而無神佛形象者，但卻是最莊嚴隆重的一種。

民間信仰中根據不同需要而祈拜各類神仙，有些是出於禳災祈福臨時祭祀然後焚化的神禡，繪刻風格大都稚拙渾樸，在黃紙或色紙上以墨線印刷，有的略施簡單的彩色，剛健清新，木刻味十足，造型也別有意趣。這類神禡各地都有，神佛名目同中有異，繪刻風格各具特色。有的多張成套，北京有一種「百份」木版刻印的神禡，包括天神地祇諸路仙佛一百餘種，一併裝在紙袋內，過年時在家庭中供奉，謂之迎神，年節後送神時在庭院焚化。

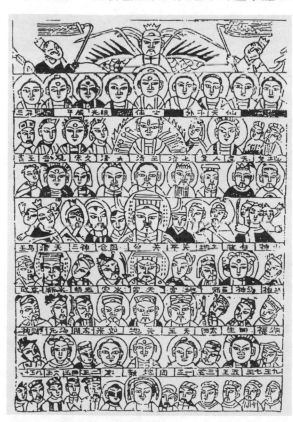

1-o-2　天地全神／河北內邱

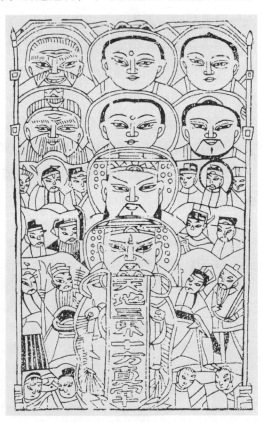

1-o-3　天地全神／河北武強

其中有的神像還可供生子、作壽、袪病、招魂、不同行業祭拜祖師等各種祀典的需要。這些神禡多為世代傳襲翻刻，風格式樣都較古老，❶其中有佛教系統的如來、彌陀及諸菩薩，道教系統的三清、老子及諸神仙，更有眾多的俗神（如痘兒哥哥、橋神、圈神之類）及祖師神。百份中的佛道尊神形象構圖都比較莊嚴，皆為對稱布局，地位較低的俗神則生動有趣，特別是和生活密切相關的小神，如痘兒哥哥、痘兒姐姐皆是面龐豐滿可愛的幼兒形象，香案前擺有豆子，舊時小孩出痘疹時皆供此神以保安康。水草馬明王則六臂三目，形象威猛，案前有馬和車，反映著牲畜的駿健。煤窯之神的形象如原始人類，手捧煤塊，並伴有採煤運煤的礦工，是保佑礦工井下平安的。祖師神內容最為豐富，神禡中皆有該行業的生產場景，如梅葛仙翁上畫有染布的場面，魯班先師中有木匠作工的形象，手捧酒杯的造酒仙翁座前置有酒缸，軒轅聖帝下有紡織的勞動者，爐火之神案前刻繪著鐵匠打鐵及首飾匠製作金銀飾品，這些神禡中人神共處，活潑生動，具有生活情趣，也表現了對物質文化創造者的崇敬。百份神禡主要用墨線印刷，有的以紅色在面部或其周圍略加塗染潤飾，手法甚為別致，作為版畫具有鮮明的刀味和木味。北京百份是比較正統的神禡樣式，在國內外博物館及收藏家中均有不同數量的收藏，頗富研究價值（圖1-o-4～7）。

　　無錫流行的神禡亦供禳災祀福時供奉焚化，多為道教神祇，篇幅不大，皆在長方形的色紙上印刷墨線，然後人工開相，以白粉和顏料塗繪頭臉及衣飾，再用小塊木戳捺印出眉眼鬍鬚及花紋，造型不求完整而著重突出頭臉形象，揮灑數筆卻相當傳神，意趣十足。畫面上很少有文字，但能突出不同神祇的特點，如關聖的赤面美髯，雷公的鳥喙形嘴，真武披髮仗劍，招財利市禡以帆船取順風之口彩。印神禡的紙張有紅綠黃紫白等色，根據神的特點選擇不同色彩的印紙上也頗有學問，關聖神禡以綠紙印刷，不僅與紅臉膛形成鮮明對比，而且襯出綠色袍服，上面以白粉分散套印數點花紋，即取得生動活潑的效果（圖1-o-8）。武財神鎮壇元帥趙公明是鐵冠黑面手執鋼鞭，就以梅紅紙印刷，其後以白粉表現雙眼，墨色點睛，在畫面上顯得分外炯炯有神（圖1-o-9）。招財使者和利市仙官用大紅紙印刷，以

❶北京百份據筆者目力所及有以下諸神：釋迦佛、阿彌陀佛、彌勒佛、達摩老祖、觀音菩薩、大勢至菩薩、文殊菩薩、護法韋馱天尊、玉皇上帝、三皇天尊、紫微星君、后土之神、天地龍車、太陽星君、太陰星君、巡山大王、三界直符使者、青龍之神、白虎之神、值年太歲、四值功曹、東嶽大帝、靈應小聖之神、真武玄天上帝、靈官王元帥、關聖帝君、眾神、七十二煞神、五嶽之神、張天師、天仙娘娘、送生娘娘、子孫娘娘、眼光娘娘、催生娘娘、培姑娘娘、引蒙娘娘、奶母娘娘、斑疹娘娘、痘兒哥哥、痘兒姐姐、張仙之神、送子觀音、床公床母、增福財神、玄壇趙公明、利市迎喜仙官、招財使者、聚寶招財、五道之神、增盛五哥哥、和合二聖、招財童子、五路進財、喜貴之神、貴神、上元賜福天官、本命延壽星君、管庫之神、家宅六神、司命之神、土地正神、門神戶尉、井泉童子、土公土母、靈應山神、地藏王、十殿閻羅王、城隍之神、勾魂使者、園林樹神、青苗之神、水草馬明王、蟲王之神、魯公輸子先師、梅葛仙翁、造酒仙翁、爐火正神、老君、煤窯之神、藥王、風伯雨師、冰雹之神、太倉之神、倉神、圈神、邱祖之神、傳香花姐、神農氏、無敵火炮將軍、龍王之神、總管河神、金龍四大王、泉神、火德星君、雷公電母、風伯雨師、無生老母、吾當老祖、孔子至聖先師、文昌之神、魁星之神、曹公之神、蕭公之神等。

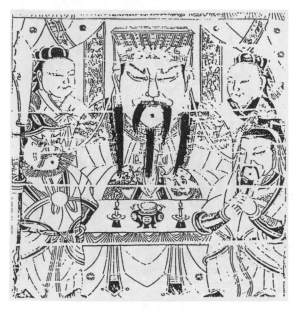

1-o-4 關帝／北京

1-o-5 巡山大王／北京

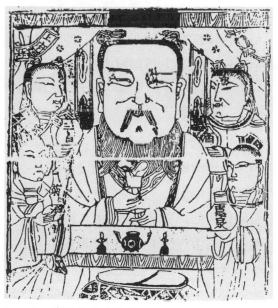

1-o-6 造酒仙翁／北京

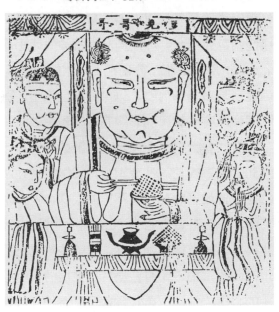

1-o-7 痘兒哥哥／北京

墨線印製為主，僅用白粉突出呈現喜悅表情的面部和插有「招財」、「利市」名號旗幟船隻
的風帆，加以「順風大吉」的文字橫標，鮮明地刻劃出求財得財謀利得利的財神特色，渲
染其喜慶效果。披髮的真武大帝則用黃紙襯托其法隆位尊。其他各路神仙形象有的威武，
有的慈善，有的莊嚴，有的怪異，甚至有的幽默可笑，雖是神像，但妙趣橫生，這種集印、
繪、點彩、套色多種技巧綜合運用而又以寫意手法表現的藝術處理，在民間神禡中別具一格。

　　浙江餘杭印製的諸神禡也具有鮮明的地方鄉土色彩，神禡皆作豎長畫面，開張篇幅在
80 公分左右，繪刻風格屬於比較繁複華麗的一種，神像的襯景相當豐富，如太陽星君襯以

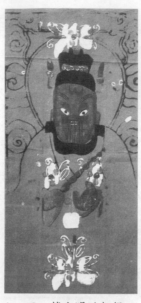

1-o-8　關聖／無錫　　　1-o-9　趙公明／無錫　　　1-o-10　哭神／雲南

紅日，太陰星君配以有廣寒宮的一輪圓月，有的神像還帶有侍臣屬下的形象，武財神趙公明座前臥有黑虎。印刷此種神褐亦先印出墨線，但套色卻採取漏版印刷方法。即將需用色彩表現的不同部位，分別在不透水的油紙版上鏤空刻出，覆蓋在印好墨線的半成品上刷印，因此色塊多為幾何體，以紅綠兩色為主，斑爛明快而富有裝飾意趣，與一般木版水印套色不同，頗有些像民間彩印花布的藝術效果。

有一些散布於全國各地印製的神褐，皆以墨線在白紙或者彩紙上印刷，我所見到的有河北磁縣、內丘，江蘇南通，安徽歙縣，湖南灘頭以及雲南劍川、大理等地區的印張，有的在一個地區就有各種不同的式樣，亦多為世代相傳而有所嬗變。這類神褐一般開張不大，其中亦不乏甚為古老者。還有些是農民自行創造自繪自刻的，多隨時代發展在形象上有所變異。刻製有很大隨意性，我前些年見到河北刻製的神褐中竟出現了拖拉機和步槍手槍等現代武器，這正如有些祭奠亡靈用的冥幣印成美金一樣滑稽可笑，但卻反映了人們趨時求新的心態。神祇中有相當數量具有地方特點，如雲南地區的神褐就有不少本地區的本主神（即該地區或某一村落的保護神），如白族的大黑天神、雪山太子等。納西族神褐中有一種「咒詛盟神」，是用於人們發生矛盾糾紛時在神前盟誓以判斷是非曲直的，還有些哭神之類也很特殊（圖 1-o-10）。這些神褐稚拙古樸而不求修飾，在神祇造型上運用更大膽的變形和誇張手法，繪刻雕版上常不斤斤於表面形似，淳樸天真而極少修飾，往往在粗率中透露出真情美意，具有相當的藝術魅力，此類神褐數量甚是巨大，尚需進一步挖掘整理進行研究。

民間神褐種類繁多，內容及藝術價值非一篇文字所能論及，這裡不過是略舉數例，藉以引起愛好民間藝術和版畫的朋友們興趣而已。

漫話祭灶習俗與灶君神禡

> 年年有個家家忙，臘月二十三祭灶王。當中擺上一桌供，兩邊配上兩碟糖，黑豆乾草一碗水，爐內焚上一炷香，當家的過來忙祝賀，祝賀那灶王老爺降了吉祥。

這段流行於北京的單弦牌子曲民間說唱，生動地道出了舊日年終祭灶的習俗。灶神俗稱灶王爺，是以前家家必供的神祇。他奉玉皇大帝的懿旨，作為「一家之主」監察每個家庭成員的善惡表現，每年年終要上天述職，因此祭灶成為家庭中的一件大事，臘月二十三日已迫近農曆新年，「糖瓜祭灶，新年來到！」祭灶也成為過年的序幕，北方將這一天稱之為「過小年」。

祭灶是中國非常古老的習俗，它最早源於對火的崇拜。遠古的洪荒年代，人們受到嚴寒和野獸的侵襲，難以保障安全，但自從發明了用火，生活即大為改觀。火給人帶來溫暖與光明，可以驅趕恐嚇猛獸，進一步用火燒烤烹煮食物，製造陶器，改變了茹毛飲血的狀態。原始社會的人們對火也充滿神祕感，他們認為萬物有靈，從對火的自然崇拜發展為對火神的崇拜，更引申出對灶神的敬奉。

古代的典籍中關於灶神有不同說法：《禮記‧月令》謂：「孟夏之月，其祀灶，其帝炎帝，其神祝融。」漢應劭《風俗通義》引《古周禮》則認為：「顓頊氏有子曰黎，為祝融，祀以為灶神。」《事物原會》又謂：「黃帝作灶，死為灶神。」炎帝以火德天下，黃帝「能成命萬物」，遠古文明多歸為黃帝的發明，曾任高辛氏的火正祝融，功業出色而光融天下，得到人們的敬奉。以上表明人們將對用火作出貢獻並為民造福的人祀為神祇。在遠古原始母系社會火種皆由女性掌握，故《莊子‧達生篇》中認為「灶有髻」，司馬彪注為：「髻，灶神，著赤衣，狀如美女。」則灶神最早又曾是女性形象。祭灶在先秦時期曾是國家法定的祭祀典禮，周代列為五祀之一。五祀包括了對門、灶、土地、路、井等祭祀，都與民眾生活有著密切關係。漢代時由於神仙思想的流行，作為火神和飲食之神的灶神職能逐漸擴展為主宰人間禍福的神祇。漢武帝時方士李少君曾上言謂：「祠灶則致物，致物而丹砂可化為黃金。」於是天子親自參加祭灶。當然武帝所祭者是丹灶而非炊煮之灶，但方士們大大誇張了灶神的法力。《淮南萬畢術》中更認為：「灶神晦日歸天，白人罪。」東漢陰子方曾於臘月以黃羊祭灶，後來其子孫皆官居高位，灶神與人間禍福發生了明顯的聯繫。東漢以後道教流行，灶神成為道教神祇中的司命之神，《抱朴子》中謂：「月晦之夜，灶神上天白人罪狀，大者奪紀。紀者三百日也；小者奪算，算者三日也。」他雖偏居廚房之一隅，卻掌握著一家

人禍福壽夭的命運。正因如此人們對灶神不敢有絲毫輕慢，每逢初一十五都要在灶神前焚香禮拜，而且在灶間有種種禁忌，如不許在灶間置放烘煮穢物，不准在廚房摔碰鍋碗瓢勺和吵架等，否則就會招致灶王老爺懲罰。於是在臘月灶神上天之日，家家都要舉行隆重的送灶祀典。而祀典的祭品則因時代及地區而有差異。如南朝梁代宗懍《荊楚歲時記》載：「臘日以豚酒祀灶神。」北宋都城開封臘月祭灶則「備酒果送神，燒闔家代替紙錢，貼灶馬於灶上，以酒糟塗灶門，謂之醉司命」。南宋臨安在臘月「二十四日，以不以窮富皆具備蔬食餳豆祀灶，此日市間及街坊叫賣五色米食、花果、膠牙餳、箕豆，叫聲鼎沸。」范成大作祭灶詞，其中寫到「酹酒燒錢」，豐盛的杯盤中放著「豬肉爛熟雙魚鮮，豆沙甘鬆粉餌圓」，可知此時祭品有葷有素，但酒和麥芽糖已成為必備之物。人們用酒把灶神灌醉，又用飴糖粘住灶神的嘴，使其「上天言好事，回宮降吉祥」（圖 1-p-1）。從而在祭灶的風俗裡注入了趣味性和人情味。明清至近代北方祭灶沿襲舊俗，皆於臘月二十三日晚焚香設供品，長輩率全家人跪拜後將貼在廚房牆上的灶神禡揭下焚燒，口中還念念有詞的禱告「好話多說壞話少說」之類，謂之送灶，待臘月三十再將新的灶神禡貼牆上迎接灶神回宮。江南等地則在二十四日。

隨著祭灶風俗的普遍流行，灶神的偶像也在全國各地出現，早期著紅衣貌如美女的灶神已無從得見。陝西漢墓中出土的個別陶灶正面膛門旁刻印著一個踞坐的女人形象，有人認為是灶神，此說尚需進一步驗證。從魏晉時期灶神的職位開始改由蘇吉利者出任，其妻姓王名博頰，已是對偶神的組合。唐代則認為灶神姓張名單字子郭，還伴有夫人卿忌，生有六女，其屬神又有天帝嬌孫、天帝大夫、天帝都尉、天帝長兄、硎上童子、突上紫宮君、太和君、玉池夫人等（見李賢注《風俗通義》引《雜五行書》及段成式《酉陽雜俎》）。這些變化成為後世創造灶神形象的依據。北宋祭祀時「貼灶馬於灶上」，已有神禡，但實物無存。明馮應京《月令廣義》中記載北京祭灶風俗：「燕俗，圖灶神錄於木，以紙印之，曰灶馬。士民競鬻，以臘月二十四日焚之，為送灶上天」。明沈榜《宛署雜記》中亦云：「坊民刻馬形印之為灶馬」，可知明代刻印的灶王神禡是僅印以馬形，尚無神的形象，這種紙神禡都是張貼後在祭灶時焚燒，很難流傳下來。但我卻

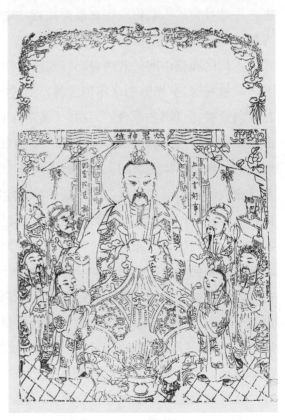

1-p-1　獨座灶神禡／天津楊柳青

1-p-2　灶王神禡／山西　　　　　　　　1-p-3　獨座灶神禡／陝西鳳翔

搜集到山西的一張僅印著馬形的神禡，上馱灶王之位的神牌，周圍有珠寶蝙蝠等吉祥物，形制古樸，仍是明代灶馬的延續（圖1-p-2）。另有一幅騎馬的「東廚司命」，應是「圖灶神鏤於木」的神禡，是這一神禡形式的發展。

　　現今能見到的大量灶君神禡都是刻印於清代，流行於南北各地，形象和畫面布局各具特色。臺灣及大陸部分地區的灶神為淨面無鬚的年輕貴族形貌，而全國各地多數灶神像則是面如冠玉慈眉善目並有五綹長髯的長者。一般皆為坐像，頭戴弁冠或蓮花冠，身著袍服，手中捧圭正襟端坐，儼然有王者氣概。其形制分為獨座（灶神正中端坐，又稱「鰥座」）、雙人座（灶君與大人並坐）、三人灶（灶君坐於正中，兩位夫人分坐兩廂）等三種（圖1-p-3～5）。北方家庭多數供奉雙人灶神禡。有穿戴鳳冠霞帔形象俊美的灶君夫人（俗呼為灶王奶奶）陪伴，兩旁侍立著人數眾多的從員屬吏（有侍立的童子、手捧「福」、「壽」字的屬官，執有案牘的文史、身披盔甲的門神等），神案上擺列著香燭供品，有的神禡畫有童子手捧寫有「善」和「惡」的兩個罐子，也有的將罐放置在神案上，為統計凡人行善作惡等事跡表現者，人有善行，即統計入善罐，如果做了壞事，則將劣跡納入惡罐，善者必有善報，惡貫滿盈者定遭天譴，顯示出灶神司命職權的絕對權威。案前還有雞犬及聚寶盆，有的於灶神後側露出馬匹及廚房中蒸饅等人物場景，神像上端橫額有「定福宮」或「灶王府」字樣，兩端楹柱上有「東廚司命主，人間福祿神」、「上天言好事，下界保平安」等對聯，構圖對稱，予人以吉祥肅穆之感。北方有的地區流行三人灶，神禡上的灶神有兩位夫人，這應是封建時代官僚占有三妻四妾的反映，三人灶的形成根據是什麼已無法查考，民間流傳一些

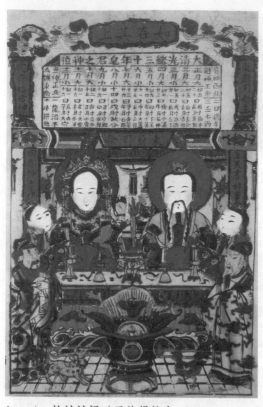

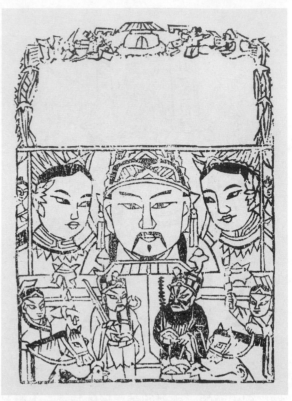

1–p–4　灶神神禡／天津楊柳青　　　　1–p–5　三人灶神禡／河北武強

灶神喜新厭舊另納新歡的故事則流露出對這種一夫多妻的否定。山東省的灶神禡最為複雜
多樣，圖像皆作兩、三層布局，神禡的下端畫單座灶神辦公理事，中層又畫灶神夫婦，表
現前堂後奧，有時財神、三星等也占有一層畫面。還有的在灶神案前安排連中三元、狀元
及第、三星高照、五路進財、添福加壽、麒麟送子、八仙祝壽、牛郎織女等畫面，率皆寓
意吉祥，表現人們的美好願望（圖1–p–6）。江南一帶的灶神多為獨坐，幅面皆不大，大紅
底色，有的襯以聚寶盆及吉祥神像（如文武財神）或吉祥畫（如五子奪盔），紅火喜慶。雲
南等地少數民族地區也流行灶神信仰，神禡風格粗放，和內地的灶神禡頗不相同。北方灶
神禡以印製之精粗而論又有金臉和大臉之分，金臉者刻工印刷精美細膩，造型較寫實，頭
臉細部以人工賦色繪製眉眼，套印金色，輝煌燦爛，屬於富裕之家貼用；大臉者誇張神像
頭臉，繪刻風格粗獷豪放，就藝術而論卻別有情趣，予人以鮮明印象。北方還有一種供官
署、商行店鋪及外地客寓者在臘月祭神時燒用的單人灶神禡，因並非長年貼供，因此印製
更為粗簡，多在黃紙上用黑色刷印，賦色則大筆揮灑，這種神禡俗稱「燒灶」。北方灶神像
上端印有節氣表，可讓人知道一年二十四節氣中何時立春，何時芒種，及時耕作不誤農時，
對農事生產有重要意義。兩旁印有對當年氣候及豐歉的預測，如：幾龍治水，幾牛耕田，
幾王幾丙等。節氣表上端還有南天門的圖像，兩旁有值日功曹騎馬報事，或以雙龍圖案裝
飾。

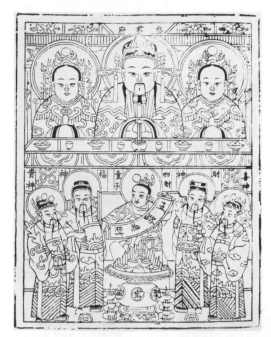

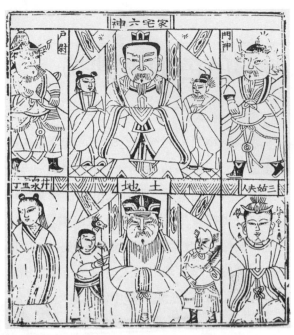

1-p-6　五路進財灶神／山東濰縣　　　　　　1-p-7　家宅六神／北京

　　供家庭祭祀貼用的家宅六神及家宅三聖的圖像中也有灶君形象。灶君為六神之主，占圖像主要位置，其次為土地神，另有身披甲冑的門神、年少的井泉童子和俊美的紫姑（茅廁神），猶具古代五祀的遺意（圖1-p-7）。家庭三聖正中為救苦救難的觀世音菩薩，灶神和土地神側坐兩旁。臺灣的圖像中則添加媽祖神像，最下是灶君和土地神，為佛教和道教的混合神像。皆寄寓著希冀平安幸福的願望。

　　灶神信仰從遠古的火神、先炊之神發展成一家之主的東廚司命，在中國流傳了數千年之久，其歷史之悠久和信仰之普遍幾乎沒有一位尊神能與之比擬，現在城市中的家庭廚房都已逐漸現代化，已經沒有供奉灶王爺的位置，不少青年人甚至已經不知道有什麼灶神，但灶神信仰作為民俗文化確實曾在中國人民精神生活中有著相當重要的作用，僅止這點就非常值得重視和加以研究。灶神禡係供信仰者敬奉的偶像而不是美術欣賞品，但民間匠師在創作中融入了民眾的願望和審美情趣，在塑造形象、構意布局及裝飾手法的運用上都有許多成功之處，因此，它不僅是研究民俗學的形象資料，也是民間美術的珍貴遺存，至今仍有不少借鑑價值。

形形色色的財神禡

　　要求富裕為人們普遍之願望，連至聖先師孔老夫子也認為「富與貴是人之所欲也，貧與賤是人之所惡也。」❶而致富的願望在一年之始表現得尤其強烈，以前每到舊曆除夕就有一些窮苦人不斷拿著木版印刷的財神禡挨家串戶的送財神，以乞討些利市。元旦佳節人們見面總互相祝賀「見面發財！」大紅春條上常寫著「招財進寶」、「日進斗金」、「人財兩旺」的吉祥詞語。劇場在新年開臺演戲必先跳財神，舊時風俗正月初二家家要擺設香案接財神，一些財神廟裡燒香求財的人也總是前擁後擠。商家店鋪在正月初五開市大吉前更要焚香禮供恭迎五路財神，祈求一年中能生意興隆財源茂盛，對財神的敬奉正是人們希求發家致富思想的體現。

　　從文獻中考察財神信仰似乎在神靈崇拜中出現較晚，大約普遍流行於商業繁榮的宋代。財神的偶像也有一個從簡單到複雜不斷豐富完善的發展過程。宋孟元老《東京夢華錄》中記載開封臘月年貨市場上有印賣「財門鈍驢」的生意，吳自牧《夢粱錄》談及南宋杭州臘月時紙馬鋪印賣「財馬」。明代以後財神信仰更盛，財神廟遍及城鄉各地，財神隊伍有所擴大，神祇形象也更為多樣。在各地信奉的財神中一般分為正財神和偏財神。正財神是司掌人間財運的正神，包括文財神、武財神、招財使者、利市仙官等（圖1-q-1～3）。偏財神指財神的附屬神仙如劉海、和合、進寶力士、回回進寶等。民間流傳著他們不少有趣的傳說。

1-q-1　文武財神獻寶／河北武強

1-q-2　元寶山／河北武強

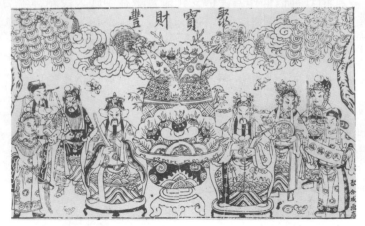

1-q-3　聚寶財豐／河北武強

❶《論語・里仁》。

中國民間美術

俗傳文財神為殷商時之比干和春秋越國宰相范蠡。比干秉性忠正，曾對紂王的暴政進行勸諫，後來遭紂王殘害剖腹挖心。民間感比干正直，認為無心者更無偏見，因而最能降財賜福於人；范蠡在輔助越王句踐滅吳後不貪圖高官厚祿，遁入湖海四處經商，曾三次發財卻將錢財散發給窮人，被稱為陶朱公。比干和范蠡都不愛財，正直無私，樂善好施，把他們奉為財神，體現了人民的道德判斷（圖1-q-4、5）。

武財神為三國時蜀漢五虎上將之首的關羽和道教中的玄壇元帥趙公明。關羽忠心扶保劉備，不受曹操錢財爵祿的利誘，被譽為忠義千秋，關羽在唐代時被佛教吸收入伽藍之列，成為佛的保護神，然他在道教中也被奉為神祇且地位更高，至明代被皇帝封為伏魔大帝關聖帝君，成為與孔子並列的武聖人。因為關羽掛印封金輕財重義，又傳說他在軍中善於理財，因而在他斬妖除邪的伏魔職責以外也被敬奉為財神（圖1-q-6）。對趙公明的來歷則眾說紛紜，他在魏晉時屬於惡神和瘟神之列，元明時他成為給張天師護壇的正神，封為正一玄壇元帥，率領著八王猛將、六毒大神、五方雷神、五方猖兵、二十八將等巡查四方，提點九州，能驅雷役雷，呼雨喚風，除瘟滅瘧，保病禳災，行善者可得福蔭，作惡者報應不爽，演化成一位正直無私的大神，各地普遍建玄壇廟供奉，人們對他十分崇敬，更由於人們迫切求財的心理，使他具有財神功能。明代神魔小說《封神演義》中趙公明是修煉於峨嵋山富有法力的仙人，因在武王伐紂中幫助商朝，被姜子牙施法術用桑弓桃箭害死，後姜子牙封神時封為金輪如意正一龍虎玄壇真君，率領招寶天尊、納珍天尊、招財使者、利市仙官迎樣納福追捕逃亡（圖1-q-7～9）。

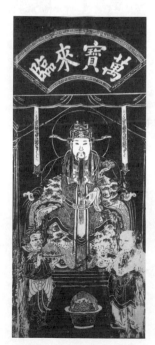

1-q-4 萬寶來臨（文財神）／四川綿竹

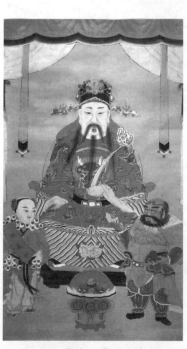

1-q-5 文財神／清／山東濰縣

1-q-6 關聖和財神／河南滑縣

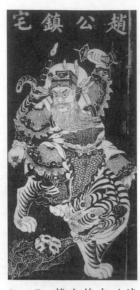

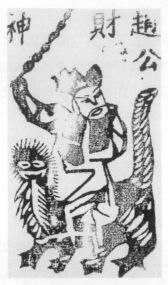

1-q-7　趙公鎮宅／清
／四川綿竹

1-q-8　趙公財神

1-q-9　玄壇元帥／北京

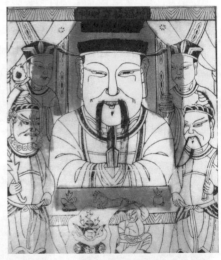

1-q-10　增福財神／山東
高密

1-q-11　增福財神／北京

1-q-12　增福積寶財神／清／北京

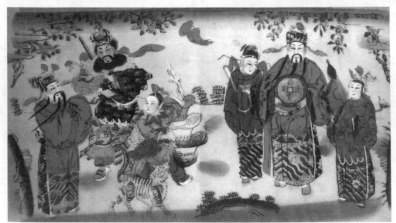

1-q-13　文武財神／清／天津
楊柳青

供奉財神需要神像，民間藝術家依照人們的願望創造了種種財神形象，有廟宇中的塑像，刻印或繪畫的供家庭供奉禮拜的財神禡。財神的形象更在民間美術品中頻頻出現，如年畫、門畫、剪紙、磚石雕刻等，人們用以裝飾住宅屋宇，取吉利之意。

在新年供奉的財神禡多為雕版彩色套印，繁簡工拙各有不同。除夕送來的財神像刻工套色都較為粗簡，家庭在年貨市場上購得（應該說是請來）的財神像皆出自各地年畫作坊刻印，精工者套印之外兼以人工彩繪，並加飾金色，輝煌絢麗，售價亦較昂貴，多供應大宅門富戶，一般市民所用的僅雕版印刷，套色單純而明快，具有更多的民間情趣（圖1-q-10～12）。但無論印工繁簡，其形象樣式大體都遵依一定標準格式。文財神都是慈眉善目和悅可親的形象，皆著宰相冠服，五綹長鬚，手執如意，武財神趙公明為黑面虯髯，頭戴鐵冠，身披甲胄，手執鐵鞭，有的手捧珊瑚或寶珠，但神色卻是異常莊嚴而帶著幾分威猛的（圖1-q-13）。關羽的形象全依《三國演義》小說和民間戲曲中的描寫：臥蠶眉，丹鳳眼，面如赤棗，胸前飄灑著美髯，外著錦袍內罩金甲，一派威武靜穆的神色。廟宇或畫像中的文武財神大抵都端坐於神椅上，兩旁有招財、利市及周倉、關平等屬下神祇，前方則置有聚寶盆之類（圖1-q-14、15）。刻印的神像中以文財神最多，有單座（正中一位財神），也有雙座（兩位文財神並坐，應為比干、范蠡二人）者，也有的神禡文武財神（比干、趙公明）並列，蘇州桃花塢刻印的一種財神禡即是文武財神並坐，當中有「開市大吉」字樣，當是供商號祭祀財神之用。北方還流行一種上部為關羽、下部是文財神的彩印神禡，關諧音官，因而取加官進財之意，把升官和發財聯繫在一起（圖1-q-16～18）。

在各地區的信仰中還有著各種不同的掌管財運的神祇，如五顯財神、青龍財神、財公財母等，人物造型各有特點。財神屬下成員眾多，如劉海、和合二仙及招財使者、利市仙官等，神禡中他們常被安排在財神兩旁，而更多的是單獨作為門神或在吉祥年畫或剪紙、

1-q-14　文武財神進寶／清／天津楊柳青

1-q-15　文武財神／清／山東濰縣

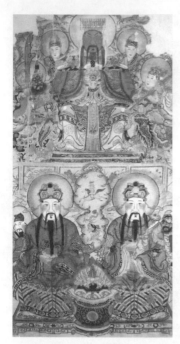

1-q-16　上關下財／清／天津楊柳青

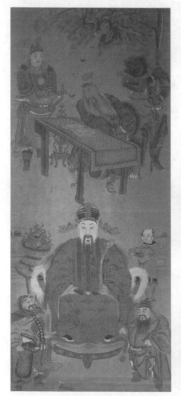

1-q-17　上關下財／清／山東濰縣

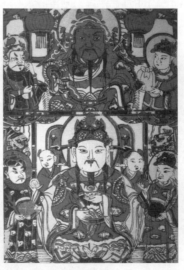

1-q-18　上關下財／清／河北武強

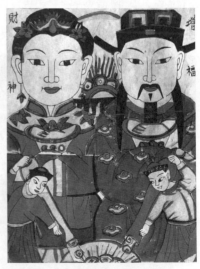

1-q-19　財公財母／河北武強

雕刻中出現，形象更為別致有趣。

　　關於五顯財神各地有不同傳說，南方有五通神的信仰；北京廣安門外舊有五顯財神廟，其中的塑像是五位身披鎧甲手執兵刃的神祇，或謂係劫富濟貧的綠林豪傑，故《都門雜詠》中有「靈應財神五弟兄，綠林豪傑舊傳名」之句；北京新年祭供焚化之全神褙中有「五盜將軍」亦為五位面相兇猛手執刀劍之武士，並點綴以金銀財寶，與廣安門財神廟塑像類同。青龍財神在神像上端現出龍形，俗謂龍為神物，可降福招財，年畫中常有「錢龍引進四方財」題識，民間習俗還以出現在家庭的一些動物（如黃鼬、鼠、刺蝟、蛇及狐狸）與財運有關，曾見河北武強縣年畫作坊印刷的一幀財神像前即有這些動物形象，當為此種信仰的反映；財公財母係在財神像中加一女性配偶，形象若人間長者，有的甚至著清代服裝，侍者手持布袋傾倒出許多金銀（圖 1-q-19）。

　　劉海原名劉操，係五代時燕王劉守光的宰相，曾遇異人點化，將金錢十枚和雞蛋十個間隔逐層累起如塔狀，謂「居榮祿，履憂患，其危甚於此。」❷乃感悟，辭官修道，號海蟾子，得呂純陽傳授祕法，終登仙界。全真教奉為北五祖之一。後民間將其道號中之蟾字折開，又因他曾遇異人以金錢疊卵故事，演變

❷《古今圖書集成》卷 252。

為劉海灑金錢戲金蟾的傳說，劉海也成為散財降福之神而成為財神隊伍中的一員了（圖1-q-20）。

　　對和合神之信仰起於唐代，當時有一個法號萬回的和尚，俗姓張，原係陝西閔鄉人，其兄從軍戍邊安西，父母日夜思念，萬回帶衣物前往探望，竟朝發而夕歸，日行萬餘里，故名萬回。❸唐高宗及武后曾召其入朝賜錦袍玉帶，王公世俗也競相禮拜。明代田汝成《西湖遊覽志》中記載宋時杭州在臘月祀拜「萬回哥哥，其像蓬頭笑面，身著綠衣，左手擎鼓，右手執棒，云和合之神。祀之人在萬里之外可使回家，故曰萬回。」可知成為家人團聚之喜神。大約在明代又以唐代天臺僧人寒山、拾得二人為和合神，並列入財神系統。明萬曆刻《目蓮救母勸善戲文》中有寒山、拾得出場，說白中有「我本蓬頭赤足仙，瀟瀟灑灑戲金蟾，世人誠意來供奉，管教新年勝舊年」、「我是招財利市仙，行行步步灑錢錢，若有善人供奉我，管教財利湧如泉」及「人見寒山拾得，傳為招財利市」等句，該書插圖中亦將二人圖像周圍布置財寶，後世民間藝術中講到財神常將和合列入。和合亦取和氣生財之意，因而發展成一人執荷花，一人捧寶盒以諧音和和美美，在有的年畫中還畫出從寶盒中飛出成群的蝙蝠，盡力渲染吉祥氣氛，因而明清之際和合更兼為婚姻美滿夫婦和順之神，在舊時婚禮常懸於喜堂供新人敬拜（圖1-q-21、22）。劉海與和合都被塑造成胖娃娃形象，身著仙衣，面露喜色，實際與歷史上的人物原型已相距甚遠，但卻

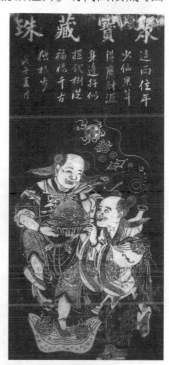

1-q-21　聚寶藏珠（和合）／清／四川綿竹

1-q-20　劉海灑金錢戲金蟾／清／天津楊柳青

1-q-22　和合二仙／清／河北武強

❸《太平廣記》異僧部。

1-q-23　利市仙官／北京

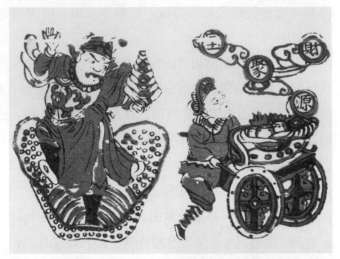

1-q-25　招財使者進寶力士／清／蘇州桃花塢

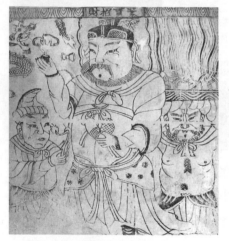

1-q-24　招財使者／北京

為民間所承認，甚至連蘇州寒山寺中的寒山、拾得塑像竟也變成蓬頭笑面的美少年了。在財神隊伍中還有一個寶貝童子，是一個穿紅衣的嬰孩形象，他常常站在財寶堆中或搖錢樹上，把大批財寶散給人間。蘇州桃花塢就刻印有以寶貝童子為主組成「黃金萬兩」字樣的門神畫。

招財使者和利市仙官是財神的下屬。《封神演義》中描述姜子牙封神榜上在趙公明屬下有招寶天尊蕭升、納珍天尊曹寶、招財使者喬有明、利市仙官姚邇益等。民間戲曲中財神出場時亦有招財、利市、金運、銀運等相隨。在神像中招財使者常是英武健壯的勇士，而利市仙官則為儒雅的文士模樣，一文一武形成對比（圖1-q-23～25）。據夏文彥《圖繪寶鑒》記載，元代時即有宋嘉禾者以畫利市仙官著名，可見其神最晚在六、七百年前即為民間所尊奉。

「回回進寶」亦在財神像中經常出現，回回為西域人形象，大都手捧或推載金銀財寶。財神中出現西域人和唐代西域人在中國從事貿易有關。他們善於經商而致巨富，舊時稱西域人為回回，民間流行有回回識寶的傳說，自然也把他們請入財神行列。民間戲曲中的財神中也有鄯善國王、波斯國王出場，又「回回」有每回每次的意思，因而回回進財還可諧音不斷進財，更增添了喜慶意義（圖1-q-26）。福建漳州有的財神像中還出現西洋人的形象，則超出了回回的本意。

新年裝飾住室的木版年畫中有「財神聚會」、「財神叫門」、「青蚨飛入」、「五路聚財」等內容，畫文武財神率其全部屬下降臨人間，神祇們皆手拿如意、珊瑚、元寶，招財力士

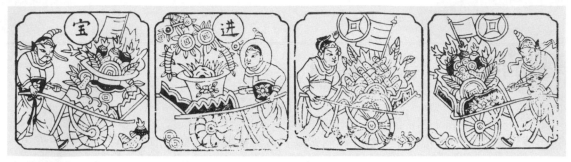

1-q-26　回回進寶／清／河北武強

推著聚寶盆，劉海從空中灑下金錢，和合的寶盒中飛出紅蝙蝠，龐大的神仙隊伍中有長有幼，有尊有卑，有文有武，有動有靜，容貌之妍媸，袍服之式樣，皆有不同，還有青龍寶馬也馱來珠寶，真是洋洋大觀，此種年畫又以天津楊柳青樣式最多而刻印最精，蓋天津為商業城市，市民最重財神，適應此一心理遂促成這一題材的發展。

　　財神信仰主要是市民文化的組成部分。有趣的是在以前廣大農民中卻很少見敬奉財神的風俗，他們在過年時祭祀的是土地神、牛馬王、圈神、倉神，在祭奉的土地神像兩旁貼著「土能生萬物，地可發千祥」的對聯，他們明白只有在土地上才能生出莊稼，五穀豐登的年景方可使農民得以溫飽豐衣足食，因此在這些神像中也印有五穀六畜而沒有什麼金銀財寶，他們最講實際，從來沒有無端發財的妄想。

　　隨著社會的發展和科學的昌明，人們認為只有勤奮工作才能創造財富，天上掉元寶的事是沒有的。現在信仰財神的人也越來越少了，然而這些有趣的民俗和豐富多彩的財神像卻反映了那一特定時代的思想和文化，其中也包蘊著民間藝人的才能和智慧，作為民間藝術和世俗事象還是有著很高研究價值的。

驅邪降福　美哉鍾馗

　　清代劇作家張大復寫了一齣「鍾馗嫁妹」成為崑曲中經常上演的劇目，舞臺上五鬼一判載歌載舞，組成一組組富有雕塑感的優美畫面，鍾馗由淨角扮演，動作旦起淨落，粗獷中含著嫵媚，風流瀟灑，劇中鍾馗有一段唱詞是：「排列著破傘孤燈，面對這平安吉慶，光燦燦寶劍寒星，趁西風隨綠綺駕著這蹇驢兒圪蹬，俺這裡一樁樁寫下丹青，是一幅梅花春景。」文情並茂，成功的刻劃出這一秉性正直滿腹才華而又落拓不第文人形象，而唱詞中的吉祥詞語，正是明清時民間流行驅邪降福的鍾馗形象的寫照。鍾馗載歌載舞作出種種身段，內行人稱之為「門神架子」，意即係從民間門神畫中得來，可見民間的戲曲和美術互相吸收、借鑑的關係。

　　鍾馗是民間傳說中的驅邪斬鬼之神，傳說此一形象為盛唐時期著名畫家吳道子所創造。北宋沈括《夢溪筆談》中記載吳道子所畫鍾馗像上有唐人題記，提及唐玄宗患病久治不癒，夜間夢見一個小鬼偷盜楊貴妃的紫香囊及御用玉笛，被一個身穿藍衫袒臂赤足的大鬼捉獲，然後挖目吞食。大鬼自稱名鍾馗，「即武舉不捷之進士也，誓與陛下除天下之妖孽」。玄宗夢醒後疾病隨之痊癒，於是詔令吳道子按夢中所見形貌繪為圖像，頒行天下，在歲末張掛，以除邪祟。唐人孫逖、張說文集中有〈謝賜鍾馗畫表〉，劉禹錫也有〈代杜相公及李中丞謝賜鍾馗日曆表〉，可見在唐代鍾馗畫像已經流行，首先是由皇帝賜給大臣，然後又在民間廣為傳播，成為繼神荼鬱壘之後的一個門神式樣。

　　但是，鍾馗形象的出現卻有一個不斷完善的過程。最早可能是由驅邪中的法器附會而來。因為遠古時的人們常將生活中遇到的不幸和疾病災難歸咎為妖魔鬼魅作祟，驅除邪祟的觀念亦隨之產生，古代流行驅儺打鬼的儀式，據明代學者楊慎研究，認為鍾馗係由「終葵」演變附會而來，他引用《周禮·考工記》：「大圭終葵首。注：終葵，椎也。疏：齊人謂椎為終葵。」清顧炎武《日知錄》引馬融〈廣成賦〉中「揮終葵，揚關斧」，而謂「古以椎逐鬼」，由此可見終葵原本是古代用以驅邪打鬼的木棒，久而久之終葵遂成為驅逐邪魔的象徵，因而魏晉時有人以終葵為名者，如魏堯暄本名鍾葵，字辟邪。唐人將終葵擬人化，並演繹出終南山不第進士的身分和為皇帝掃除天下妖氛的傳說。由於傳說中的鍾馗秉性正直嫉惡如仇，所以受到人們的崇敬，成為驅除邪魔的精神寄託，在歲末驅儺儀式中扮演著重要角色。敦煌藏經洞發現的唐代古寫本中有〈除夕鍾馗驅儺文〉，其中描述「捉取江湖浪鬼」的鍾馗「親主歲領十萬熊羆。爪硬鋼頭銀額，魂（渾）身總著豹皮，盡使朱砂染赤」，是一位威風凜凜的驅邪大神。另一卷〈兒郎偉〉中還說「驅儺之法，自昔軒轅。鍾馗白澤

統領居仙」，把他與能識別各種妖邪怪物的白澤並列。敦煌地處西北邊陲，鍾馗在那裡的歲末驅儺中已代替方相氏而成為主角，可見鍾馗驅鬼的風俗在唐代已在各地民間廣泛流行。

　　據宋人記載吳道子所畫鍾馗形象為破帽藍衫衣冠不整的狀貌，他用左手捉鬼，以右手挖鬼的眼睛，「筆跡勁利，實繪事之創格也」。五代時西蜀宮廷中收藏有吳道子所畫鍾馗，蜀皇常將其懸掛在臥室內，並曾令畫家黃筌按樣摹繪。❶北宋神宗時還將宮中所藏鍾馗畫像刻版印刷，在除夕時賜給大臣。❷歲末開封的年貨市場上有刻版印刷的鍾馗像售賣。❸鍾馗的傳說也日益豐富，北宋後期高承在《事物紀原》中更把鍾馗說成是應舉不捷觸階而死，奉旨賜綠袍以葬的終南進士，因而更能引得人們對這一驅鬼大神的敬仰和同情。五代至宋時畫家們創了不少鍾馗形象，其中如西蜀的趙忠義、石恪，北宋的高益等都曾畫鍾馗擊鬼圖，據《聖朝名畫評》記載高益歲初畫鍾馗，見者認為鬼神之間感覺有些勢均力敵，高益又奮筆另作一幅，表現鍾馗舉石㩦猊擊向厲鬼，觀畫者無不驚駭，嘆其作畫之敏捷神速。元初龔開作「中山出遊圖」（圖 1-r-1），畫出眾鬼列隊下鍾馗出行，畫中還出現了小妹形象，以墨染臉，頗為別致。鍾馗也在舞蹈節目中屢屢出現，孟元老《東京夢華錄》中記載了開封春日皇帝駕幸寶津樓觀賞諸軍演出的百戲中就有「假面長髯展裹綠袍鞹簡，如鍾馗像者，傍一人以小鑼相招和舞步，謂之舞判」的節目，傳為宮廷畫家蘇漢臣所畫的「五瑞圖」的舞蹈人物中就有

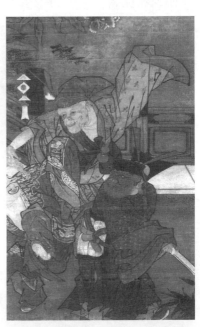

執笏板的鍾馗形象出現（圖 1-r-2），北宋開封和南宋杭州的宮廷歲末大儺中也有鍾馗和小妹的角色。❹在各類藝人不斷創作下鍾馗的形象逐漸飽滿和鮮明起來。

1-r-1　中山出遊圖（局部）／龔開／元／美國弗利爾美術館

1-r-2　五瑞圖（局部）／（傳）蘇漢臣／北宋／臺北故宮博物院

❶宋郭若虛《圖畫見聞志》卷 6「鍾馗樣」條。

❷宋沈括《補筆談》卷 3「異事」。

❸宋孟元老《東京夢華錄》卷 10「十二月」。

❹宋孟元老《東京夢華錄》卷 10「除夕」。
　宋吳自牧《夢粱錄》卷 6「除夜」。

　　早期鍾馗的職能主要是驅邪斬鬼，元明之際，人們已不滿足於單純平安無事，而希望獲得更多的幸福，因而加強了迎福成分，最明顯的是給鍾馗配置了引路的蝙蝠和各種吉祥物，元代以前鍾馗畫罕有傳世者，在文獻記載中也未提及蝙蝠，但明成化皇帝所畫「歲朝佳兆圖」（圖1-r-3）和萬曆版的《三教搜神大全》插畫中就出現了蝙蝠，小說《鍾馗傳》中更說成是奈河橋上的一個小鬼幻化而成，自願作為嚮導而成為捉鬼隊伍中的一員。「蝠」與「福」諧音，因而人們把它看成是幸福的象徵而被肯定下來（圖1-r-4）。一時舉國上下在新年貼掛鍾馗像成為流行的俗尚，表現了人們對這位正直無私嫉惡如仇的傳說神祇的敬仰和對平安幸福生活的熱烈憧憬。

　　大約在明清之際鍾馗像還大量在端午節懸掛，五月在中國被認為是惡月，是各種毒蟲出現和疾病流行的季節，於是又創造出鍾馗斬五毒等樣式，鍾進士除於新春斬邪降福以外，在端午日又負起驅病保平安的重任，在民間廣為流傳了（圖1-r-5）。

　　傳說鍾馗才華橫溢，但因相貌奇醜而被黜名，他一氣碰死在後宰門以示抗議，因此民間把鍾馗作為門神形象。明清鍾馗門神流行於全國各地，樣式極為豐富，其中天津楊柳青彩印的鍾馗穿鎧甲罩紅袍腰繫玉帶，手執寶劍翩翩起舞，並以手指空中飛來之蝙蝠，上方正中各鈐印章一方，印文為「福自天來」、「福在眼前」，以蝠諧「福」音，寓意吉祥，鍾馗舞姿活潑優美，帽翅擺動衣帶飄揚，全圖以朱紅為主要色調，顯得十分紅火熱烈，是典型的「武判」樣式（圖1-r-6）。河南朱仙鎮印行的鍾馗則只突出頭部形象，頭戴判官軟翅紗帽，紫面綠鬚，口露獠牙，狀甚猙獰威猛，右手拿筆，左手捧卷軸，上寫「新年大吉」四

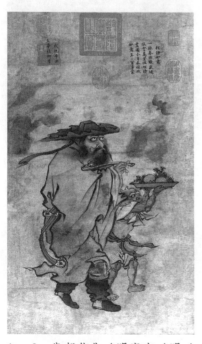

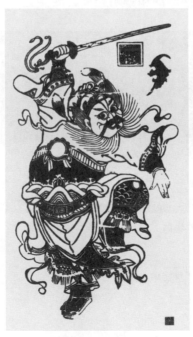

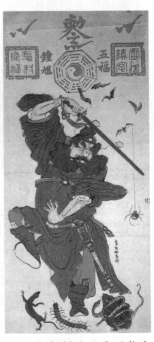

1-r-3　歲朝佳兆／明憲宗／明／北京故宮博物院

1-r-4　福在眼前／河北武強

1-r-5　鍾馗除五毒／節令畫／上海

字，此係供新年時在門樓上端或大門內影壁牆正中張貼，謂可驅邪納福。朱仙鎮鍾馗頭像有大小繁簡而分為「大馗頭」、「小馗頭」、「四馗頭」等不同型號（圖1-r-7），山西門畫中也有此種形式，只是色調運用上沒有河南的濃重而已。朱仙鎮還另有一種成對的鎮宅鍾馗，畫幅不大，印著鍾馗執劍端坐的形象，鍾馗白面赤鬚，身穿綠色袍服，威嚴肅穆（圖1-r-8）。

按：據明人所著《天中記》引《唐逸史》曾談及唐玄宗夜夢鍾馗啖鬼，帝問其是何神，鍾馗奏對係終南舉子，因應試不捷而羞歸故里，遂觸階自殺，皇帝賜以進士，並以綠袍殮葬。朱仙鎮之鍾馗穿綠袍為全國各地鍾馗門畫中所僅見，但卻有文獻根據。蘇州桃花塢鍾馗門神有多種樣式，有的印著鍾馗手執笏板騎在驢背上，後有一鬼擎舉破傘相隨，一幅空中飛有蝙蝠，象徵福自天來；另一幅從空中吊繫蜘蛛，象徵喜從天降（圖1-r-9）。瀟灑吉慶，洋溢著喜慶色彩。也有的表現鍾馗手搏並挖厲鬼的眼睛，突出驅鬼的功能。曾見北京的一

1-r-6　鍾馗／年畫／清／天津楊柳青

1-r-7　馗頭／河南朱仙鎮

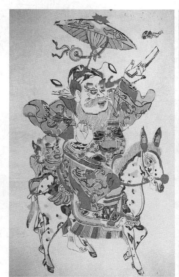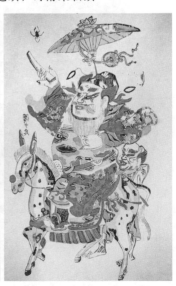

1-r-8　鎮宅鍾馗／河南朱仙鎮

1-r-9　騎驢鍾馗／蘇州

幅鍾馗門神則是正面端坐懷抱金錢的形象，民間將鍾馗俗稱為「判兒」，「判」與「盼」同音，故此幅門神有期望發財致富盼財得財之吉祥寓意，在揮舞斬妖劍面對蝙蝠的樣式之外又有了新的發展和創造（圖 1-r-10）。民間鍾馗畫中還有表現鍾馗嬰兒者，取盼子得子之意，只是尚未出現於門畫之中。最為別致的是山東濰縣流行的「打豬鬼」形象的鍾馗門神。幅面甚小，雕版印刷也比較粗糙，但造型卻非常質樸生動，具有濃郁強烈的鄉土氣息。鍾馗紫臉紅鬚身著綠袍，色彩對比異常鮮明強烈，山東地區習俗將此種小門神貼於牲畜圈門上，據說可保牲畜平安健壯，所以又稱之為「打豬鬼」（圖 1-r-11）。

民間雕塑藝人也創作了不少精彩的鍾馗形象，例如麵人湯（湯子博）的麵塑、泥人張（張明山、張玉亭）的彩塑，特別是泥人張的「鍾馗嫁妹」不僅塑出了喜氣洋洋的鍾進士，而且眾鬼的形象無疑是天津市井中無賴的寫照，形形色色，真是刻劃得入骨三分。

明清時期有些知名畫家注意向民間美術中吸收營養，他們筆下的鍾馗也有不少新穎的創意。如文徵明曾畫寒林鍾馗，新羅山人華喦畫醉鍾馗，清末上海畫家任伯年和錢慧安畫的鍾馗最多，有仗劍斬狐妖的，有衣冠不整破扇遮臉的，有執劍斜目而視的，他們的創作不受固定程式的束縛，自由地抒情寫意，從不同角度表現了對現實不良風氣的諷諭（圖 1-r-12）。

鍾馗像貌奇醜而秉性善良正直，他為人間掃除妖孽，消災去厄，賜福增祥，深為人們所喜愛。從吳道子到歷代的民間藝人和畫家，在塑造這一面相醜陋而內心純真的形象上不斷使之豐富完美，他不同於粗魯的李逵，也不是粗中有細的張飛，而是滿腹經綸富有才華的文士，又是仗劍斬鬼的大神，因此，既剛直勇武而又風流瀟灑，這些藝術上的精彩創造，表現了人民對幸福美好的嚮往和對醜類的憎惡，凝結著一代代人的智慧，足使人嘆服不已。

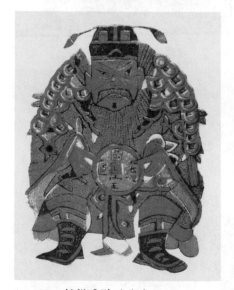

1-r-10　鍾馗進財／北京

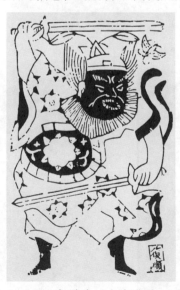

1-r-11　打豬鬼／山東濰縣

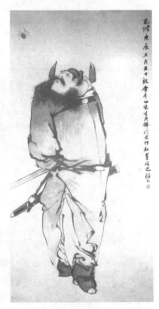

1-r-12　朱砂鍾馗／任頤／清

品類篇

書籍插圖

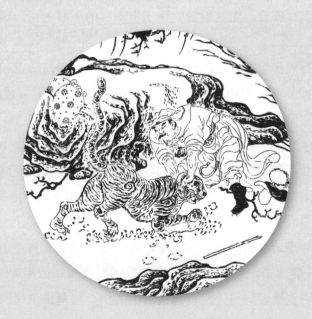

中國古代的民間版畫
——唐宋時期的民間版畫

　　中國是最先發明和使用雕版印刷術的國家。據文獻及考古發現可知：雕版印刷最晚起始於唐代，但在此以前曾有相當長的探索過程。古代的各種雕刻工藝，先秦兩漢時期的古璽和肖形印，漢魏時期的織物雕版印花技術，晉代道教徒以棗木刻成符印以及流行於民間的拓碑技術，可能都為雕刻印刷術的發明積累了經驗。雕刻印刷術出現於文化繁榮國勢昌盛的唐代，首先出於人民群眾的迫切需要，印刷術發明以前書籍的流通主要靠抄寫，每一本書都要付出相當的人力和財力，這使一般下層人民難以占有書本並從中獲得知識，印刷術使人們通過便捷的方式大量刻印書籍，加速了文化在社會上普及，因而雕版印刷早期主要在社會群眾中流行，用以印刷佛經、佛像、曆書、字書、童蒙讀物等日用書籍。「左圖右史」，「圖」、「書」並重是古代書籍的傳統，人們深深理解「宣物莫大於言，存形莫善於畫」的道理，非常重視形象的感染作用和認識作用，因此，在雕版印刷出現的早期階段，版畫就早已成為其重要的組成部分，尤其對於文化水準不高的下層人民，圖像更為其理解書籍內容起著重要作用。

　　唐代現存的版畫有敦煌莫高窟藏經洞發現之《金剛經》卷首佛畫和一些捺印的佛、菩薩像及四川成都唐墓裡發現的《陀羅尼經咒》。《金剛經》刻於唐懿宗咸通九年 (868)，是當今世界上現存最早的有確切年代的印本書，而卷首所印的「說法圖」則應是最早有確切紀年的版畫，較歐洲現存最古的版畫要早五百多年，「說法圖」表現釋迦牟尼在祇樹園為長老須菩提講說佛法的場面，佛端坐於蓮臺，妙相莊嚴，守衛的護法天王威武雄壯，弟子、僧眾及貴人簇擁於佛的兩側，飛天凌空而下，祥雲冉冉幡蓋飄飄，須菩提長老跪拜佛前聽講，在高 24 寬 28 公分的畫面上，以飽滿而嚴謹的構圖井井有序的刻劃了二十餘個不同身分的形象，對花磚、樹木等環境描繪也都一絲不苟，線刻圓潤流暢富有表現力，印刷也清晰明快，刻印技術已達到一定水準，由此可推知，在此以前還應有一段相當時期的發展歷史（圖 1-s-1）。敦煌石窟藏經洞發現的另外一批唐代刻印的佛、菩薩像是用同一塊刻版反覆在紙上捺印而成的，雖較粗獷簡單，但卻體現了早期版畫的風貌。1944 年在四川成都的一座唐墓裡發現的梵文《陀羅尼經咒》，印本中央刻一坐在蓮花座上的六臂菩薩像，四周環刻梵文，最外緣四邊還刻著很多菩薩、供品等圖像。佛教徒認為《陀羅尼經咒》有驅邪納福消災去難的法力，用以殯葬猶如後世路引之類。較咸通九年《金剛經》版畫古樸，其印刷年代也應更早。

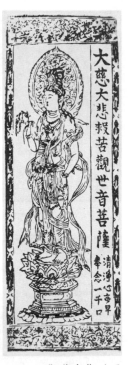

1–s–1　金剛經扉畫／唐

1–s–2　觀世音像／五代

　　雕版印刷技術的流行引起了上層社會的注意，據史載：唐德宗時 (780–804) 東川節度使馮宿給朝廷上奏文，提及「劍南四川及淮南道皆以版印曆日鬻於市，每歲，司天監未奏下新曆，其印本已滿天下」。僖宗中和二年 (882) 因躲避黃巢戰亂隨皇帝逃難入蜀的柳玼在成都市場上看到雕版印刷的「陰陽、雜說、占夢、相宅、九宮、五緯」等民間占卜書籍和「字書小學」等童蒙字典之類。現法國巴黎圖書館尚藏有敦煌發現的唐乾符四年 (877) 和中和二年 (882) 的兩種曆書殘本，中和二年印本上還刊有「劍南四川成都府樊賞家曆……」字樣，兩書都附有簡單的版畫插圖，已奠定了圖文並茂的書籍格式。至五代時期政府開始用以鐫刻大部頭儒家經典，出版範圍擴大到經、史、子、集。各級政府主持刻印的官刻本，私人出版的家刻本和市場為牟利刻印的坊刻本紛紛出現，官方有著充裕的財力物力，並集中了優秀民間刻工，鐫刻印刷皆講求質量，對提高刻印技術有一定推進作用，印本中也保留了一定的民間風格；然而真正在社會上大量流行的是那些書商印售的坊刻本，特別是其中的插圖版畫更是質樸生動剛健清新，有著相當的藝術價值，五代兩宋遺留至今之版畫作品頗多，現僅就其中較為突出者略舉一二。

　　五代兩宋佛教信仰仍很流行，不僅佛經印本多附有插圖，而且還有公私施印的單幅佛像，如敦煌石窟藏經洞發現的五代時期鐫刻的「毗沙門天王像」、「觀世音菩薩像」（圖 1–s–2）及「文殊菩薩像」等皆明快洗練，有的並附有刻工姓名。宋遼金時期江浙、四川、福建、汴京、杭州、燕京、平陽等都成為重要刻印中心，版畫更是精益求精，現存當時流行的多

1-s-3 列女傳版畫／宋／建安余氏勤有堂

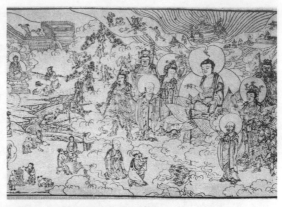

1-s-4 妙法蓮華經扉畫／宋

1-s-5 御製祕藏詮版畫插圖（一）／宋

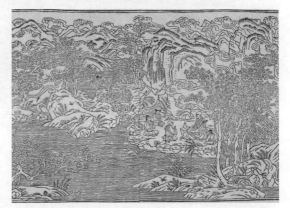

1-s-6 御製祕藏詮版畫插圖（二）／宋

種刊本《妙法蓮華經》、《觀音普門品》等插圖都占有重要位置，有的其中還刻劃了眾多的生活景象（圖1-s-3、4）。值得注意的是有些佛經插圖突破了一般說法圖及經變畫的格式，美國哈佛大學福格博物館所藏北宋印《御製祕藏詮》殘卷中附有四幅山水版畫，圖中山迴路轉，雜樹叢生，河道縱橫，橋杓相通，或於水濱點綴臺榭，或於山間布置草廬，穿插以高僧俗眾的人物情節，優美而富於詩意。北宋是中國山水畫長足發展的時代，曾出現了李成、范寬、郭熙等巨匠，北宋徽宗的青年宮廷畫家王希孟畫出了長達11公尺的「千里江山圖卷」，流傳至今已成稀世奇珍，《御製祕藏詮》山水版畫之寫景構圖水準頗與王希孟山水相類，刻印時間可能亦在徽宗之際，可見山水畫對版畫之滲透及促進關係。此圖山用勾斫之法，水以排線表現，刀法亦多變化，或用點刻，或用線刻，疏密繁簡的經營、空間層次的表現都處理得相當成功，精緻之處宛如一幅優美的木口木刻。這種山水版畫在當時並非獨例，郭若虛北宋神宗熙寧年間所著《圖畫見聞志》中就記有蜀僧楚安善畫山水扇，千山萬水點綴甚細，在他的影響下四川出現了刻印的山水畫扇，足以說明表現自然風光的題材已進入版畫領域。《御製祕藏詮》山水版畫雖非純粹民間創作，但刻版技巧上熔鑄著民間匠師的智慧和心血則是毫無疑義的（圖1-s-5、6）。

南宋臨安（今杭州）賈官人經書鋪刻印的《佛國禪師文殊指南圖贊》在佛經插圖中亦

1-s-7 佛國禪師文殊指南圖贊插圖／宋

1-s-8 仕女版畫／宋

能別創新意，其內容係表現善財童子為求佛法在文殊菩薩指點下參訪五十三位善知事（名師）的事跡，插圖以五十三幅連環畫形式組成，頗富生活氣息，有的圖表現兒童嬉戲於山石花樹間，宛如一幅精妙的嬰戲圖。此書是純粹的民間坊刻本，全書採用上圖下文相互對照的版式，十分醒目，繪刻均甚精妙，是宋代民間版畫中的上乘之作（圖1-s-7）。

宋代民間還流行著獨幅版畫，文獻記載宰相司馬光逝世，汴梁民眾深感其德，乃畫其像鏤版印刷，家置一本，四方亦遣人求購，有的印製者竟因此致富；民間貼在牆上鎮壓火災用的水圖，也是版刻印刷的。特別是隨著城市市民文化的發展，出現了專為節令裝飾的木版年畫，當時汴梁年終歲尾，「市井皆印賣門神、鍾馗、桃板、桃符及財門鈍驢、回頭鹿馬……」，所刻印的都是能驅邪納福的形象，為後世春節流行之門神及諸神像等木刻民俗版畫之先驅。現存之實物則有河北鉅鹿出土的一些北宋版畫雕版，其中有一幅仕女形象的殘版，高近60公分，面相雍容端雅，身著有團花圖案的長袍，應是供貼掛的美人畫立幅（圖1-s-8）；另一幅刻印大花帳幔下並排坐著三位女神，從榜題刊有「三姑置蠶大吉」、「收千斤百兩大吉」字樣可知是蠶姑神禡雕版，係民間養蠶之家供奉之用。版畫風格雖較簡練樸拙，但卻帶有鮮明的民間色彩。

西元1127年金兵攻破開封，一些雕版工匠被擄往平陽（今山西臨汾），使這一地區成為北方雕版印刷的另一中心，其所刻佛經及各種書籍，不少附有精美插圖，特別是近代在內蒙黑城西夏故址出土的平陽雕印的「四美圖」和「關羽像」，及西安碑林發現的「束方朔

1-s-9 趙城藏說法圖／金

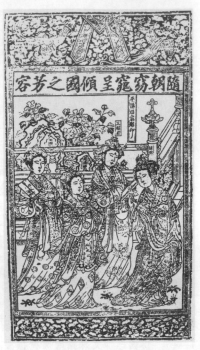

1-s-10 四美圖／金

偷桃圖」，更顯示出當時北方民間版畫水準已進入相當成熟的階段（圖 1-s-9～11），「四美圖」表現漢晉時期的四個絕色美女：趙飛燕、王昭君、班姬、綠珠，她們盛裝麗服長裙曳地緩步於欄楯花石之前，衣紋轉折表現得與動態諧調而富於節奏感，圖的上下邊框仿裱畫式樣雕出彩鸞穿花及纏枝等綾錦紋樣，刀刻自然準確，優美明快，畫上橫額題有「隨朝窈窕呈傾國之芳容」字樣，每個人物之側有姓名榜題，是民間版畫中常見的手法。1973 年西安整修碑林《石臺孝經》時發現了一張「東方朔偷桃圖」版畫，根據研究者推斷此圖亦為金代刻印。東方朔為西漢武帝時人，官至大中大夫，以詼諧滑稽著名，他曾盜得王母仙桃的傳說，因富於喜慶色彩而成為民間藝術中經常表現的題材。此圖題名吳道子繪，實為民間畫工的手筆，生動地描繪東方朔肩扛桃枝面帶微笑，具有詼諧可親的性格，特別是此圖除墨線版外還用淡墨和淺綠套色印刷，這在十二、三世紀的宋金時期已開彩印套版印刷之先河。

　　以上舉述的幾件作品僅是這一時期版畫遺存的極少部分，但已可證明兩宋時期民間版畫無論從題材、形式及技巧上都進入一個新的階段，寓示著它不僅在版畫發展史上占有重要地位，而且也為明清時期版畫的繁榮奠定了堅實的基礎。

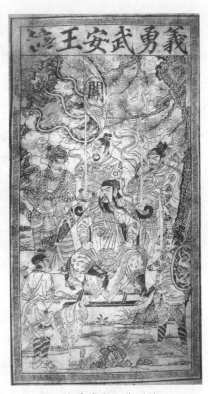

1-s-11 義勇武安王像／金

元明時期民間雕印的小說戲曲插圖版畫

中國的雕版印刷在宋金時期已趨成熟，發展到明代展現出異常繁榮的局面，書籍版畫插圖的成就尤為突出。

促進插圖版畫繁榮的重要因素是小說戲曲創作和演出的空前活躍。遠在宋代時由於經濟的發展和市民階層的壯大，俗文化應運而興，由唐代俗講衍成的說話及雜劇演出特別受到人們的歡迎和喜愛。元代的雜劇、明代的小說和傳奇更呈現出空前的繁榮，長篇小說如《三國演義》、《水滸傳》、《楊家府演義》、《西遊記》、《封神演義》等頗為膾炙人口；崑曲和地方戲以動人的情節和優美的歌舞形式得到廣大群眾的欣賞，具有廣泛的影響，小說戲曲更通過出版加以傳播，滿足人們精神生活需要。小說戲曲書籍在明代書籍雕印中占有相當大的比重，書商們為了招徠顧客，特別注重在裝幀和插圖上力求精美，別出心裁，以增進閱讀者的興趣。明代出版中心建陽、南京、徽州、杭州、蘇州、吳興、北京等地都刻印了大量插圖木小說戲曲，就風格而論，建陽、南京、北京等地的插圖較為粗獷，剛健清新，具有質樸明快的特色；徽州、杭州等地的插圖版畫細緻綢麗，線條細如髮絲，猶如一幅工筆畫，講究刻工細緻及印刷精美，但有的片面追求工緻而忽視內容，帶有唯美主義的傾向。因而，本義擬著重對民間風格較為濃郁的建陽、南京、北京刻印的版畫插圖加以介紹。

建陽民間刻書從宋到明始終保持著繁盛的局面，宋代時書坊多集中在建寧府之建安縣。明代時建安逐漸衰落，而轉移到建陽縣的麻沙坊和崇化坊。這裡書坊毗連，每月有定期集市，販書客商往來如織，其出版數量居全國之首。所刻書大都帶有眾多的插圖，版式安排多為上圖下文，插圖大約占版面的三分之一，也有整頁一圖者。畫面以人物為主體，布景較為簡略，但情節鮮明，動態生動，刀法勁健，繪刻均出於民間藝人之手。

元代建安虞氏所刻全相平話是傳世最早的插圖本小說。現存《全相武王伐紂平話》、《全相樂毅圖齊七國春秋平話》、《全相秦併六國平話》、《全相續前漢書平話》、《新全相三國志平話》五種，似應為一套講史話本。《三國志》話本首頁刻有三顧茅廬圖畫，標明至治新刊，可知此書係刻於元代至治年間，從中顯示書籍裝幀已逐漸講究起來（圖1-t-1、2）。

全相平話五種均為上圖下文，作蝴蝶裝，每對頁一圖，插圖成橫卷式畫面，予表現場景以較寬綽的篇幅，每頁圖都有文字標題說明內容，如：「伯夷叔齊諫武王」、「荊軻刺秦王」、「三顧孔明」、「赤壁鏖兵」等，令人觀之一目了然。平話五種共插圖228幅，情節較為銜接，脫離開文字亦可成為一部連環版畫。圖畫雖多，但絕少雷同之感。其中有不少精彩之作。「三顧茅廬」把劉、關、張桃園弟兄處理在畫面正中，背景襯以山石流水和小橋，環境

清幽，諸葛亮的草廬設於一側，門前有童子開門相迎，以簡練的章法表現了故事情節；「赤壁鏖兵」畫曹吳雙方戰船交戰，吳軍縱火，曹兵倉皇逃竄，一側孔明在岸上作法祭風，江上起伏的波濤用密線刻劃，熊熊的烈火則以活潑的曲線雕印，線條的疏密變化與黑白對比造成活潑而明快的效果，畫面上僅出現了十個人，但卻將複雜的戰爭場面表現得井然有序，不能不使人佩服作者的精湛技藝（圖 1–t–3）。

明代建陽版畫繼承宋元傳統而又有新的創造和成就，建陽余氏諸家書坊刻印的插圖本小說最有代表性，余氏自宋時就經營刻書業，子孫沿襲數百年之久，明代萬曆年間余氏雙峰堂編印小說書籍最多。所印《新刊校正演義全相三國志傳評林》及《京本增補校正全相忠義水滸志傳評林》都附有大量插圖，僅《水滸志傳評林》一書插圖即達 1236 幅，書坊主人特別在書頁上發表聲明：「《水滸》一書坊間梓刻紛紛，偏像十餘副，全像只此一家」，可見是以插圖為號召的。余氏《水滸》插圖沿襲上圖下文版式，由於加入了評注文字，因而使畫面變小，限制了複雜場景的描繪，但人物動態神情還是比較生動的，只是背景更為簡略，刀法頗為粗獷有力。如柴家莊林沖與洪教頭比武及武松打虎等畫面都表現得鮮明突出，

1–t–1　新全相三國志平話扉頁／元

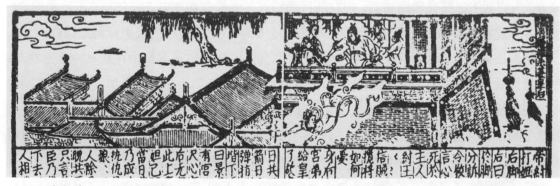

1–t–2　全相武王伐紂平話插圖／元

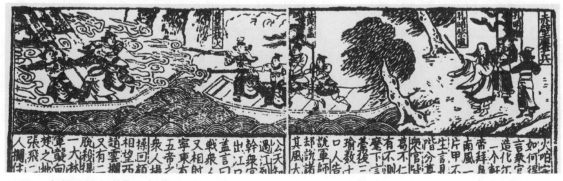

1–t–3　全相三國志平話插圖／元

但整體而論反不及元代虞氏話本的水準（圖1-t-4）。明崇禎年間余季岳刻印的《盤古唐虞傳》插圖，描繪遠古神話傳說，在採用上圖下文形式時加入了月光版的圓形畫面，顯得分外活潑，人物形象和情節刻劃較為成熟。上圖下文的樣式在明代前期頗為流行，對南京、北京等地的版畫有直接影響（圖1-t-5、6）。

明代中葉建陽插圖本中有的採用了整頁圖版，劉龍田喬山堂所刻《重刻元本題評音釋西廂記》插圖每折一圖，以刻劃人物為主，由於擴大了版面，使形象和情節表現得更為細緻，如「西廂驚豔」中張生的驚喜，鶯鶯的靦覥嬌羞，侍女紅娘用團扇為小姐遮臉照應的神情動態都刻劃得維妙維肖，「紅娘傳書」中把信故意藏在身後戲弄張生的情節描繪非常富有戲劇性，「長亭送別」中張生和鶯鶯難捨難離的情節及張生趕考後鶯鶯在繡樓上思念戀人慵懶發呆的神色也描繪得精妙入微。刻版上陰刻並用，衣領、帽子及傢俱什物以大片黑色陰刻產生強烈的對比效果，體現了建陽版畫的水平（圖1-t-7）。

南京在明初曾建為首都，經濟文化都非常繁榮，刻書作坊集中在城內三山街一帶，著名者有富春堂、世德堂等店鋪，皆為唐姓者所開設。刻印出版的戲曲小說書籍插圖多為整頁一圖，亦有兩頁一圖。前期版畫風格明顯受建陽影響，以人物為主，動態鮮明而剛勁的線條和黑白對比的畫面，都予人以突出之印象，多數圖上都有簡明標題，不少還於兩側加以聯語式的文字概括的標出簡要內容，達到一目了然的效果。劇本文字版頁四周裝飾回紋花邊，稱為「花欄」，以追求裝潢的華麗，並盡量使版面活潑而富有變化。富春堂刻印的劇本流傳至今的尚有三十餘種，如《西廂記》、《白兔記》、《草廬記》、《東窗記》、《綈袍記》、《三元記》等，都附有精美的插圖（圖1-t 8、9）。插圖本小說則以講史類為主，如富春堂

1-t-4　水滸志傳評林插圖／明／福建建陽刻本

1-t-5　盤古唐虞傳插圖／明／福建建陽刻本

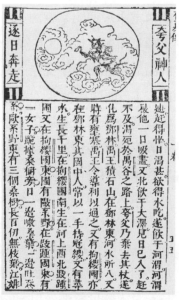
1-t-6　有夏志傳插圖／明／福建建陽刻本

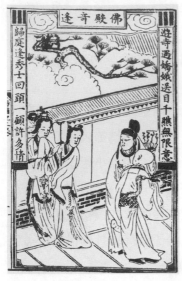

1-t-7　西廂記插圖／明／福建建陽刻本

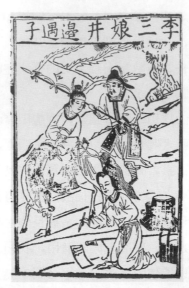

1-t-8　白兔記插圖／明／南京刻本

1-t-9　綈袍記插圖／明／南京刻本

刻印之《三寶太監西洋記通俗演義》、世德堂刻印之《南北宋通俗演義》、《三遂平妖傳》等。有的發展為對頁雙面的大圖，因為篇幅增大，使人物眾多場面壯闊的情景更能較好的表現。明代後期南京戲曲小說版畫插圖明顯受到安徽版畫的影響，有的則是聘請安徽刻工奏刀，風格上出現追求纖麗精細的傾向。

　　明代北京的正陽門外也是書坊聚集之地，1976 年江蘇嘉定市一個明墓裡出土了十二本唱本，係成化年間北京永順堂所刻，其中《花關索傳》插圖版式風格與元刊全相評話五種風格幾乎完全一致，其餘講史話本如《薛仁貴征遼》、《石郎駙馬傳》，公案類話本如《包龍圖出身傳》、《斷曹國舅公案傳》、《斷歪烏盆傳》、《斷白虎精傳》及傳奇《開宗義富貴孝義傳》、《鶯哥孝義傳》、《張文貴傳》等共附有

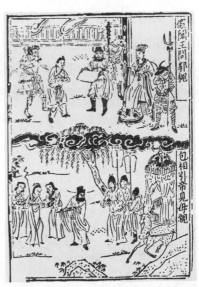

1-t-10　仁宗認母記插圖／明／北京刻本

整頁插圖 86 幅，有的突破時空限制在一幅圖中表現兩個場景，有的則單純描繪環境景物，成為優美的風景版畫，刻線疏朗剛勁明快，藝術上別具一格（圖 1-t-10）。弘治十五年北京岳家書坊所刻《新刊大字魁本參訂注釋奇妙西廂記》加大了書籍的開本，卷首都有整頁大圖，書中每頁插圖仍採用上圖下文版式，但卻將數頁連成一圖，形成長卷式畫面，其中「錢塘夢景」一圖長達八面，「長亭送別」也將六頁連為一圖，圖中亭閣界畫、桌椅器物、山水樹石及人物形象都表現得生動而具體，大大有利對情節與景物進行深入刻劃。「惠明下書」以三頁篇幅連成一圖，表現了白馬將軍杜確營中軍容整肅的威武場景，結構簡括而富有氣勢。

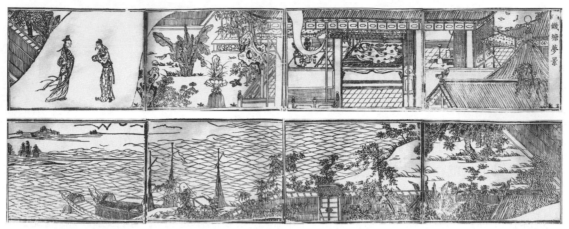

1-t-11　錢塘夢景插圖／明／北京刻本

1-t-12　奇妙西廂記插圖／明／北京刻本

1-t-13　目連救母戲文插圖／明／徽州刻本

此書在上圖下文插圖作品中具有較高的水準（圖1-t-11、12）。

安徽歙縣是古徽州府所在地，這裡經濟發達、文化隆盛，出現不少富商人賈，他們交接文人講求風雅，有些人熱衷出版，使徽州雕版印刷水準大為提高。徽派早期書籍版畫質樸動人，仍帶有鮮明的民間情趣，如黃鋌雕版的《新編目連救母戲文》，附有插圖57幅，刻線剛勁有力，畫面疏朗明快，圖中出現的鍾馗、觀音、和合二仙、天宮四帥等形象，與流行的民間神禡如出一轍，版畫風格與建陽、南京、北京等地亦頗有相似之處（圖1-t-13）。徽派版畫在明代後期轉而追求工緻細膩，又有畫家為之繪稿，在表現絢麗的景物和纏綿情態的刻劃方面有很大提高，鐫刻技術也明顯進步。但有的一味追求纖巧，忽視故事內容及人物特定情感表達，成為其嚴重弱點，藝術風格也逐漸失掉民間木刻原有的陽剛之美。徽州刻工多集中於該地虯村之黃氏家族，他們世代以此為業，並分布於全國各地，對明代後期版畫有巨大影響。

以上敘及建陽、南京、北京等地戲曲小說插圖版畫繪刻皆由民間匠師擔任，有的甚至可能集繪刻於一身。它們的共同藝術特點是簡括明快，人物形象及情節刻劃鮮明生動，刀法剛健粗獷，章法活潑豐滿，風格質樸，注意利用陰刻陽刻形成強烈的黑白對比，具有較強的刀味木味。但也有些作品由於片面追求商業利潤而忽視質量以致刻印粗糙，影響了藝術水準的提高，這一點也是不容忽視的。

談明刊本《西廂記》插圖

《西廂記》是中國古典文學中最優秀的著作之一，從唐代元稹寫出〈鶯鶯傳〉以後，《西廂》的故事就在民間廣為流傳，人們根據自己的願望和愛憎，使人物和故事都得到進一步的豐富和發展，元代戲劇家王實甫集中了這些成就加以提高，寫成了雜劇《西廂記》，在這部作品裡，大膽地歌頌了為愛情和幸福向傳統婚姻制度進行抗爭的故事。《西廂記》是向傳統禮教挑戰的檄文，在歷史發展的漫長歲月中，一直以它的高度的現實性和藝術光輝眩人眼目，為人民所喜愛。張生和紅娘的故事大量在各種藝術形式中出現：地方戲扮演它，小調詠唱它，民間還有很多描寫少女在荷包上繡張生戲鶯鶯來發抒自己的心情的民歌，在傳統社會裡，《西廂記》的主人公已經成為他們追求愛情和幸福的理想人物。

《西廂記》故事在歷代美術方面也引起了強烈的反映：現傳較早的一幅鶯鶯像便是畫過「文姬歸漢」的南宋畫家陳居中的稿本。據記載，在金元之際的民間《西廂》故事刻本中就有插畫了。其後，明代唐伯虎、仇十洲、陳洪綬也都曾畫過（圖1–u–1、2）；一些民間畫師的作品更是不可勝數。

明代是木版印刷藝術的鼎盛期。由於工商業的發達、市民階層的壯大和對文化生活的需求，小說戲曲在文壇中占了主流，這也直接刺激著刻書業的發達；民間刻版師在不斷實踐中提高了鏤刻技巧，創造了多種風格的精美印刷，促使了插圖本的刊行。「天下奪魁」的《西廂記》就是很流行的一部著作，且多附有精美插圖，目前所見到的即近二十餘種，這些插圖在當時加強作品的傳播上，加強文學作品對人的吸引和感染上，起著很大的作用。在藝術上它們各有獨到之處，如劉龍田本、弘治戊午刊本形象生動明確，插畫眾多。李卓吾刊本對於詞曲中表達的人物感情刻劃細膩。王李合評起鳳館刊本刻工精工纖麗（圖1–u–3、4）。凌初成、香雪居等刊本中對於詞曲中抒情的表達（圖1–u–5、6），陳洪綬繪本對於人物形象塑造也都極精妙。所以，對於這些不同刊本插圖進行探討，研究它們創作上的成功和不足，可以看到中國古典版畫插圖藝術的輝煌成就。

人們喜歡《西廂記》，首先是因為它表達了人民追求幸福和自由愛情的願望，作品的強烈現實意義和成功的描寫技巧為插圖藝術提供了豐富的內容。所以是否把握造型藝術的特點，通過形象正確的揭示作品的主題思想，予人以深刻的感受是評價插圖的主要標準。

插圖和文學作品雖然有很大的關聯，但它絕不是文字的圖像翻譯或註腳，而應該在忠實於原作精神的基礎上進行再創造，用繪畫的形象來闡明主題，表現情節，使之更豐富、更突出；通過作者的感受，使書中意境再現於畫面，這就需要對作品有正確而深入的體會。

1-u-1　鶯鶯像／唐寅／明

1-u-2　鶯鶯像／陳洪綬／明

1-u-3　西廂記——佳期／起鳳館刊本

1-u-4　西廂記——長亭送別／起鳳館刊本

1-u-5　西廂記——負盟／香雪居本

1-u-6　西廂記——傷離／香雪居本

這些，在現存明代較早的刻本中已獲得相當成就（圖1-u-7）。

《重刊元本西廂記》（劉龍田刊本）和《奇妙全相西廂記》（金台岳家書店弘治戊午年間刊本）是現存明刊本中較早的兩種，它的發行也主要提供「閭閻小巷家傳人誦」，供人「寓於客邸、行於舟中、閒遊作客」的普及的出版物，繪刻亦出於民間畫師之手，所以更多的體現了民間版畫的風格（圖1-u-8、9）。

劉龍田刊本為福建建陽書坊刻印，每折一圖，構圖是豎窄長形，附帶韻文說明，技術上儘管還較為古樸，但在情節的處理和人物性格刻劃上卻很成功，和民間繪畫一樣具有形象清晰、具體、突出、意思明確的特點。例如「佛殿奇逢」一圖中就很好的刻劃了一對青年男女初遇時的心情。張生那揚起折扇的身段，突出的傳達了驚喜的情感；而以袖掩口略帶顧盼的鶯鶯的動態，也在一定程度上表現了那種覷覰的複雜心情；作為小姐的丫環和密友的紅娘，在崔、張愛情發展上起著重要作用，但這時面對著這陌生的男子對小姐卻有照應的責任，那以團扇擋住鶯鶯面龐而又以袖外拂的動勢，彷彿是對張生有些討厭的意思，只是不解事的知客僧還在旁催促張生……（圖1-u-10）。多麼細緻而合情合理的處理和安排！劇作文字中對這些是很難具體描寫的，在「驚豔」一折中只是通過張生唱幾支曲子形容鶯鶯的漂亮和透露他的心情，紅娘只有一句話：「姐姐！那壁有人，嗏家去來！」鶯鶯則是「且回顧下」。從文字上看鶯、紅的

1-u-7　西廂記考／萬曆刻本

1-u-8　奇妙全相西廂記——崔鶯鶯燒夜香／北京岳家刻本

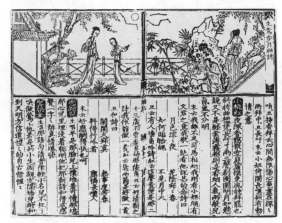
1-u-9　奇妙全相西廂記——生鶯步月聯詩／北京岳家刻本

戲都不多，如果扮演，演員就要細緻地體會二人的心理狀態設計舞蹈和身段，這樣才能使整場戲活起來；而作為插圖，就要通過作者對作品的深入理解去創造形象。這兒，畫家像熟練的導演一樣略去了上方佛殿、鐘樓寶塔的無關描寫，卻突出地豐富了作品的情節和形

象，十分概括的表現了全折的内容。

　　不少的插圖表明，畫家不是恣意的選取一個場面或一句話來描繪，而是注意了巧妙的擇取最動人的情節和場面來表達人物的神情狀態，《奇妙全相西廂記》的插圖極多，其中頗不乏感人之作。「聽琴」一圖中，畫家把張生處理成撫琴已罷伏案長嘆，這情節，不同於司馬相如以琴心挑逗文君，也不同於龍女月夜聽張羽吹笛子的感情，而是在夫人賴婚以後，一對男女在即將得到的愛情上遭到挫折，張生欲藉琴以試小姐，傳訴出他的情感，而鶯鶯聽到琴後滿懷苦衷：「這是俺娘的機變，非干是妾身脫空；若由我呵，乞求得效鶯鳳。」以致唱出「不問俺口不應心的狠毒娘，怎肯別離了志誠種！」圖中把鶯鶯表現為佇立門外，陷入深深的思索，十分明顯地傳達了因為琴音激發起的内心矛盾，正是因為著力揭示了這種感情發展中的内心矛盾，所以就比單純畫成聽琴感人得多！劉龍田本在「泥金捷報」一圖中，描繪了鶯鶯對張生的思念，在妝樓上的鶯鶯伏在椅子上遠眺而又若有所思的動態，多麼充分的揭示了張生被逼應試後鶯鶯惆悵的心情，紅娘的高捲珠簾更說明鶯鶯在閨房中的苦悶和懶散，這裡，雖沒有畫出窗外秋色，但因為已突出的表現了望眼欲穿的神態，自然會引起人們更豐富的聯想，「景愈簡而意愈繁」！和文字對照起來，自然取得相得益彰的效果（圖 1-u-11）。

　　在幾本插圖中形象塑造較好的是鶯鶯，如前面所提到的「驚豔」、「聽琴」、「捷報」中的形象，不但描寫她在曲折過程中内心的矛盾，也刻劃她為追求愛情的勇敢。《奇妙全相西廂記》中「驚夢」一圖畫鶯鶯出門捉盜，為了捍衛幸福那種對盜賊理直氣壯的神情。這在以後一些文人畫家作品中是見不到的，反映了畫家對於鶯鶯的愛戴。

　　畫家中對鶯鶯刻劃得最好的是陳老蓮，在他所作的六幅插圖中（見張深之本，項南洲刻），非常簡潔動人地表現了鶯鶯在特定環境下的心理狀態的特徵！「窺簡」中的鶯鶯不是處理成佯作嗔怒而是強調正躲在屏風一端，突出穿著華美服飾的少女拆信觀看時的喜悅心情（這心理，是鶯鶯追求愛情和自由的主導面），紅娘偷偷地從屏風後邊察看，那手指放在口裡輕裊機智的神態多麼細緻入微！構圖的處理也極簡練，只用了一扇屏風，既合理的安插了二人的關係，又展示了閨房中的環境，而那屏風上又細緻地畫出了四季花卉、成雙的

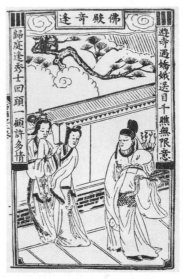

1-u-10　西廂記——佛殿奇逢／劉龍田刻本

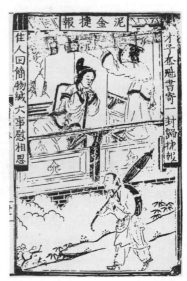

1-u-11　西廂記——泥金捷報／劉龍田刻本

蝴蝶、鳥兒，棲在枝頭的白頭翁，這又直接烘托鶯鶯的美好理想！這裡的藝術語言極為平易，但又是那麼突出的襯托了人物形象（圖1-u-12）。

「捷報」一幅描寫了鶯鶯對於張生愛情上的忠貞，鶯鶯聽到喜報後把六件東西寄給張生，各寓深意。畫家突出的畫了一支簪兒，寓意是「他如今功名成就，休把人撇在腦後」，鶯鶯把簪兒寄給遠方的愛人，意味是深長的。這裡的崔孃已是淡妝素抹和以前「窺簡」中顯然不同，作者非常敏銳地抓住服飾上的細節而又突出的描畫那低頭注目簪兒又憂又喜的感情，這就非常容易使人與書中人物取得共鳴（圖1-u-13）。

在明代後期一些刊本上開始追求著抒情的表現和環境景色的情調和詩意。徐天池本（野王孫等繪，黃應光刻）的插圖就突破了每折一圖而著重寫人物情感，刻劃了在空靈院宇中對燈獨眠的張生，焚香對月的鶯鶯，為了更好的表現他們，大膽地省略了屋門的一堵牆作了剖面處理，使屋內人物和屋外景色融合了起來，香雪居本（汝文淑摹錢穀稿，黃應光刻）「窺簡」一幅甚至把在相思念分處兩地的崔張畫在一幅畫面上；「寫怨」一幅用疏朗的幾筆畫出了明月孤松，就更襯出幽雅的琴音（圖1-u-14）；也有的刊本單獨把書中人物對景色感懷的文詞畫成山水，很像今天書籍中的小品插頁。而這種成就又突出的表現在明代萬曆以後一些由文人畫家創作的版畫插圖上，以凌濛初本（王文貞繪，黃一彬刻）和李卓吾評本（陸喆等繪，項南洲刻）兩種刻本為最好！

這些畫家對於文詞中的抒情味道和意境有著較敏銳的感受，在表現方法上也有時別創新意，如凌本「短長亭斟別酒」中沒有像其他插畫那樣畫出「車兒投東、馬兒向西」而是

1-u-12　西廂記——窺簡／張深之本

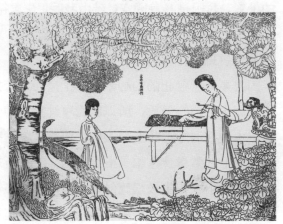

1-u-13　西廂記——捷報／張深之本

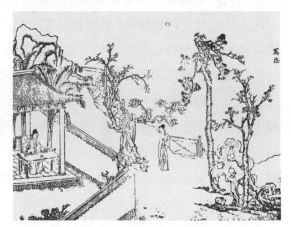

1-u-14　西廂記——寫怨／香雪居本

畫將離別的一剎，因此就能更有力的表露離情。圖中那在
瑟瑟秋風中執手相依告別的刻劃十分精妙的傳達出「恨相
見的遲，怨歸去的疾」那種難捨難分的情節。構圖中，人
物在畫面上占了較小的位置，環境的刻劃多了起來，這種
環境正適應了人物的心理特徵，而達到情景交融的地步。
不但描繪了「碧雲天、黃花地、西風緊、北雁南飛」，漫天
飄舞的落葉和被疾風吹彎了的秋柳，而且通過林中久待的
車夫，長亭古道旁的馬嘶等細節以及細碎皴法的運用，使
畫面造成一種極不安定的氣氛，因而使人得到更多的感染
（圖 1-u-15）！

　　「草橋店夢鶯鶯」雖然是夢境的刻劃，但鶯鶯掙脫封
建束縛來尋張生卻應該是現實生活中的理想和希望，因此，
就較難處理好，不少人都用一道白氣來表現做夢，但凌本
卻相當大膽直接了當的畫出張生夜宿旅邸，鶯鶯在野店荒
郊中來尋張生的情節，這樣省略了做夢的表現在當時是很
有創造性的，他著重的表現了「不戀豪主，不羨驕奢，自
願的生則同衾死則同穴」的勇敢性格（圖 1-u-16）。李卓吾
評本處理「驚夢」則又別具手法，只畫出鶯鶯一人奔走荒
郊的場景，這套以「十美圖」冊頁形式出現的插圖捨棄了
其他幫襯人物，完全以特寫的形式畫出鶯鶯的特定心理狀
態：一方面「走荒郊曠野，把不住心嬌怯」，但為了張生又
「顧不得迢遞」，那兩臂交抱胸前匆匆逆風前行的身姿已不
完全是「酬簡」中羞人答答的形象，畫面上幾株被風吹動
的蘆草和枯樹，很好的渲染出荒郊的氣氛，也越襯出鶯鶯
對自由幸福的勇敢追求（圖 1-u-17）。但是在
這些士大夫畫家的作品裡，對於原作精神的
揭示是有缺點的，突出的表現在描繪對傳統
勢力衝擊時遠沒有原作那樣有力，對「賴婚」、
「拷紅」等本來是很精彩的情節卻常被表現得
蒼白無力；有些畫面片面追求儒雅的趣味而
捨棄了原作精神的表現，如香雪居本「遇豔」
只是著重畫普渡寺的環境，「驚夢」則畫張生
在秋山逆旅中行走，完全像一幅士大夫的山

1-u-15　西廂記——短長亭斟別
酒／凌濛初木

1-u-16　西廂記——草橋店夢鶯
鶯／凌濛初本

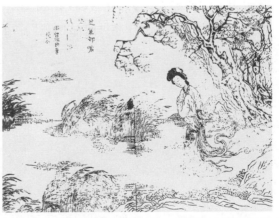

1-u-17　李卓吾評本西廂記——驚夢／崇禎刻本

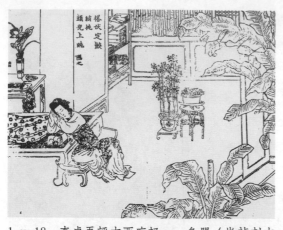
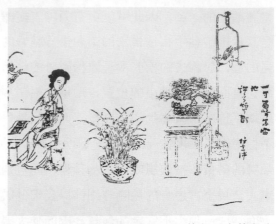

1-u-18 李卓吾評本西廂記——負盟／崇禎刻本　　　1-u-19 李卓吾評本西廂記——捷報／崇禎刻本

水；李卓吾評本中用花鳥來表現《西廂》中的摘句，完全不能表達書中精神；也就大大降低了作品的現實性，這裡技術筆法的圓熟和精美的雕工一點兒也掩飾不了他內容的空虛和貧乏，也就遠不如民間刻本那樣剛健清新簡潔明快，當然這樣說不等於那些民間刻本沒有缺點，首先藝術刻劃上還較粗糙，在統治階級重壓下人民的才能得不到充分發揮，由於購買力限制，也使插圖印刷不能精益求精；有的部分受當時社會腐巧享樂思想和市民低級趣味的影響，也出現了不健康的畫面（如《奇妙全相西廂記》中「酬簡」），但是民間刻本在揭示作品思想上較之一些士大夫畫家的作品卻是毫無遜色，情感上也更為健康。過去有些收藏家或評論家單純從刻工的富麗細巧以及描繪的技術出發；脫離開內容的，甚至以對待案頭清玩一樣的眼光看這些刻本，過分推崇這些文人的作品，而對民間刻本中的優秀插圖卻很少提及，這實在是不公允的。

在今天，當我們看到十五、六世紀這些精美的木版插畫時，不禁引起無限的自豪感：《西廂記》是曾經受到封建勢力抨擊的，甚至被認為誨淫之書，有損風化之體，然而卻擋不住人民的喜愛，居然在短時期內有這麼多版本出現，有這麼多畫家為它作插圖，這在世界古代版畫史中也是無可倫比的；而那種為民間匠師和畫家創造出來的動人形象，在當時繪畫史上閃爍著無比光輝；我們還應該指出一些民間刻工的辛勤勞動，推動了版畫技巧的前進。這些光輝的創作精神應該使我們得到鼓舞。

豐富多彩的明代《水滸》插圖

書籍插畫在中國有著相當久遠的歷史，古代一向圖、書並稱，「宣物莫大於言，存形莫善於畫」，文章和圖畫是表達思想描摹情物的不同手段，常相互補充以增強其感染力。據考證，先秦時的《山海經》等古籍本來都是有附圖的，今天還可見到傳為東晉顧愷之所作的「洛神賦圖」、「列女傳仁智圖」等摹本，卷上尚錄有原文或贊語，美術史上這些赫赫有名圖文並茂的巨作證明這一形式在古代畫壇上的地位原是很不尋常的。

唐代以後，由於印刷術的發明，首先是人民日用書籍和佛經中得到應用，其後儒家經典也刻版鏤像大量印行。從流傳至今的遺物可知：幾乎在文字印刷的同時就出現了版畫插圖。隨著社會經濟文化的發展，印刷的範圍內容也日益廣泛，刻印技術逐漸精良，至明代中葉，書籍版畫空前繁榮。其突出的標誌為小說戲曲刊本的大量刻印，新舊印書中心如建陽、新安、杭州、南京、蘇州、北京等地刻本都競放異彩，書商們競爭中注意利用精美的版畫插圖，以廣招徠。繪圖刻印都很講究，形式和風格多樣：「或細如擘髮，或拙如畫沙」，人物傳神，意境動人，成功的作品其藝術價值不亞於文人畫家之銘心絕品。尤其是明代已趨衰落的人物畫，在此一領域中卻發射出耀眼的光輝。當時還講求書籍的裝幀藝術，不僅字體、版式、扉頁、書牌（標明刻書者的印記）、封面、書套等務求精美，對用紙、選料、鏤刻、印刷、裝訂等也相當注意。因此，一部好的印本也是一件精美的藝術品。

優秀的書籍版畫，每從對社會產生巨大影響之文學刊本中集中體現出來，一些膾炙人口的小說戲曲名著，也為各地書商不斷爭相刻印，因而常有十數種不同之版本，插圖也競相出奇制勝，其中具有代表性者，戲曲中當推《西廂記》，小說中則以《水滸傳》為最突出。

《水滸傳》一書完成於元末明初，但它的形成則更早。宋江起義發生於北宋末宣和二年 (1120)，在不久的南宋時期宋江等三十六人的故事即流傳於街談巷語，活躍於人民口頭傳聞之中，而且被畫家李嵩、龔開等繪成圖贊。元代《大宋宣和遺事》中《水滸》故事已具雛形，黑旋風、武行者、花和尚又被寫入劇本搬上舞臺，使故事和人物形象不斷充實和發展。《水滸》故事在長期發展中雖也糾纏進諸如受招安、「征四寇」特別是打方臘的內容，最後釀成頭領們被藥酒毒死的悲劇結局，反映了封建統治階級的思想影響的一面。但是長期得到人們喜愛的還是那些富於正義感敢於反抗強暴的人物和故事，如：「拳打鎮關西」、「雪夜上梁山」、「計劫生辰綱」、「三打祝家莊」、「智取大名府」、「夜打曾頭市」等。

《水滸》在明中葉後流傳尤廣，據記載，在萬曆間已是坊間梓者紛紛，帶插圖的不同版本即達十餘種之多。今存明中晚期帶插圖的印本亦不下十餘種，幾乎包括了明代版畫中

的各家各派。其中《水滸志傳評林》、容與堂本《李卓吾先生批評忠義水滸傳》、楊定見刊本《李卓吾評忠義水滸全傳》、雄飛館本《英雄譜》、陳洪綬《水滸葉子》和傳為杜堇所畫的《水滸圖贊》人物繡像都各具藝術特色。

《水滸志傳評林》刻於萬曆二十二年 (1594)，是福建建陽余氏雙峰堂刻本，建陽是宋元以來的重要印刷中心，尤以刻印話本小說及民間通俗讀物著稱。閩地刻工雖不甚工緻，但在插圖藝術風格上卻較多地適應了城市商人及中下層市民的欣賞要求。《評林》插圖採取「全相」形式，每頁上圖下文，兩旁附簡明標題，圖文對照，這種形式對那些文化水平不高的市民讀者在理解情節，掌握內容，增進閱讀興趣方面，會發生相當作用。插圖多而帶有連貫性是《評林》的一大特色，全書頁頁附圖，共有 1236 幅插圖，可謂洋洋大觀，雖然由於畫面較小，限制了複雜場景的描繪，但卻具有情節鮮明、動作突出，章法簡要明快、格調樸實清新的特色，較之其他幾種版本，它是民間風格最濃郁的一種（圖 1-v-1～3）。

於每回之前附圖是明清小說刻本中最流行的形式，它的好處是閱讀之前先接觸形象圖畫促使人產生閱讀的要求，閱讀中又助長讀者形象地聯想並使人回味。容與堂刊本《李卓吾先生批評忠義水滸傳》插畫是這一形式中較優秀的作品，刻於萬曆三十八年 (1610)。當時以細膩、典雅、精緻著稱的徽派版畫已然興起並影響到各地，本書插畫明顯地是徽派風格的嬗衍，但它較重視人物形象的塑造。如在「武十回」的插圖中，不是簡單表面化的描繪武松的儀表，而是通過故事情節的發展畫出人物的性格和內心情感。「打虎」一幅著重刻劃武松在哨棒折斷後拚盡全力用雙手緊緊捺住垂死掙扎的大蟲，表現了他的無畏英武；「獅子樓」一幅表現的是他抓起害死其兄的惡霸西門慶即將拋向樓下的一剎，描繪出他復仇除霸的壯舉；「醉打蔣門神」則是迎面一拳把蔣忠打得仰面朝天，又表現了他對地頭蛇的藐視，

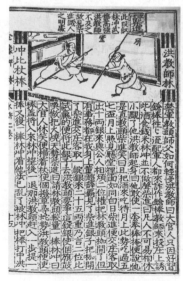

1-v-1　水滸志傳評林──洪教頭林沖比武／雙峰堂刻本

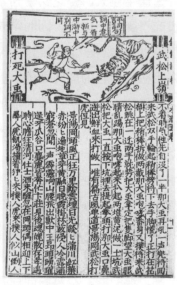

1-v-2　水滸志傳評林──武松打虎／雙峰堂刻本

1-v-3　水滸志傳評林──宋江夜戰祝家莊／雙峰堂刻本

其他如飛雲浦、鴛鴦樓、蜈蚣嶺的格鬥情節也畫得各有特色，這樣，通過多幅插圖把體格魁梧、舉動豪壯、嫉惡如仇的武二郎形象地活生生地展示給讀者（圖 1-v-4～6）。插畫具有細膩的版刻風格但不是雕鏤造作，圖中細如擘髮的線刻有助於精微的刻劃，但也有時用點刻、用排線，用大片黑白對照方法突出人物。如「眾虎同心歸水泊」一幅，表現青州大捷後三山人馬奔赴梁山，船近水寨的圖景。既細緻的刻劃船上武松、魯達、呼延灼等人的興高采烈，又用較為粗獷多變的刀法刻出山石關隘地勢險要的環境，增強了畫面的藝術感染力。本書插圖刻工黃應光是著名的新安籍版刻師，他還刻過《玉合記》、《琵琶記》、《西廂記》、《元曲選》等插圖。

按回目插圖固便於圖文對照，但小說的描寫常是時而敘述鋪墊，時而曲折跌宕，不一定每個回目都精彩動人，因而死拘於回目的框框平均地安排插畫反而削弱插畫的作用。明

1-v-4　水滸傳——景陽岡打虎
／容與堂刊本

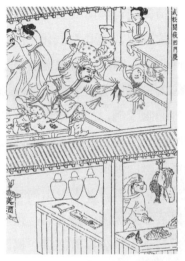

1-v-5　水滸傳——鬥殺西門慶
／容與堂刊本

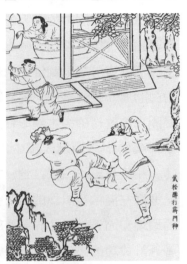

1-v-6　水滸傳——醉打蔣門神
／容與堂刊本

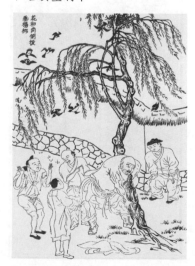

1-v-7　水滸傳——倒拔垂楊柳
／容與堂刊本

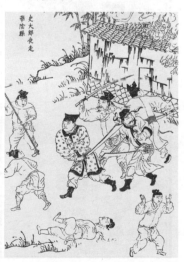

1-v-8　水滸傳——夜走華陰縣
／容與堂刊本

末刻的楊定見本《李卓吾評忠義水滸全傳》的插圖，採取了「別出心裁，不依舊樣，或特標於目外，或疊採於回中，但拔其尤，不以多為貴」的原則，打破回目限制而著重選擇書中關振典型動人的情節進行插畫，實在是對這一藝術形式的創新和重要突破。書中情節選擇得當，有的回目不附圖，而有的回目有兩三幅，本書注意插圖藝術的特點，吸取以前各版本的長處，精心刻繪，在藝術質量上也有了顯著的提高。如「火燒翠雲樓」中它充分運用傳統民間繪畫表現方法，打破了時間空間限制，同時表現了時遷放火，孫二娘等火燒鰲山，劉唐、楊雄格殺王太守，燕青、張順捉李固、賈氏，呼延灼率義軍攻入西門，李成保護梁中書倉惶逃竄等，從那寫意式而頗有神采的人物中仍不難辨認出武松、魯智深、解珍、

中國民間美術

解寶、呼延灼等義軍頭領，成功地畫出巨大的戰爭場景。畫面豐富不是單純追求火熾或對書中情節龐雜的圖像羅列，而是選擇故事發展中的動人的關鍵情節進行藝術的表現，這就需要插圖畫家對原作有較為深刻的理解，「智取生辰綱」正是選擇了施展計策中關鍵的一刻而引人入勝的：扮作賣酒漢子的白勝與喬裝賣棗商人的晁蓋等為一瓢酒發生爭執，讓滿懷疑團高度警惕的楊志親眼看到他們喝了酒，卻暗地裡把下好蒙汗藥的半瓢酒倒入罈中，使觀者想到金鉤釣餌的必然成功。和原著風格一樣，這一充滿風險而又使人震撼的舉動，是通過充滿機智風趣的情節完成的，插圖著意表現山高林密的環境和因天氣酷熱赤膊揮扇對酒垂涎欲滴的挑夫們，預示著妙計成功的必然結果。全畫近二十人很少累贅之處，構圖

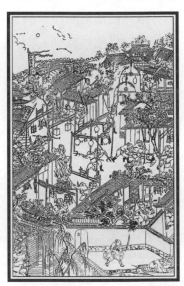

1-v-9　水滸傳——火燒翠雲樓／楊定見刊本

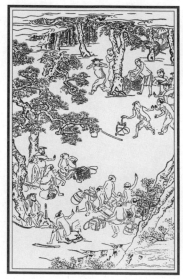

1-v-10　水滸傳——智劫生辰綱／楊定見刊本

1-v-11　水滸傳——大鬧五臺山／楊定見刊本

1-v-12　水滸傳——風雪山神廟／楊定見刊本

相當明快簡潔。插圖作者還善於通過典型環境的描繪加強氣氛渲染，用鮮明的動作處理激烈的衝突，精雕細刻的筆致塑造富有個性的形象，創造了許多富有抒情詩意的（如「說三阮撞籌」）、表現千鈞一髮中的突變的（如「野豬林大鬧」）、充滿悲壯豪情的（如「火燒草料場」）、豪放不羈的（如「大鬧五臺山」）、詼諧幽默的（如「李逵鬧書堂」）及富有特色的戰鬥（如「雙戰瓊英女」）等多種畫面，為原著增添了光彩（圖1-v-9～12）。

　　明代中葉以後《水滸》人物在酒牌畫卷上得到更多的描繪，也影響到插圖中的人物繡像形式。通過人物形象動態的設計成功地描繪四十個《水滸》英雄的《水滸葉子》（陳洪綬畫），在問世以後多次被翻刻，清初又被一些《水滸》刻本作為繡像，另一傳為杜菫所畫的《水滸圖贊》則在清末單行鐫刻，並在1934年影印貫華堂本《水滸》時收為繡像。這兩部作品的共同特點是有圖有贊，都重視人物動態及形象設計。其中陳洪綬《水滸葉子》中刻劃吳用在笑談中運籌，呼延灼深沉英武的體態，劉唐滿弓射箭無所畏懼的神情，扈三娘靈巧的舞彈子和顧大嫂試寶劍鋒芒等圖像都絕妙傳神（圖1-v-13～18）。《水滸圖贊》從風格技巧看不一定為杜菫所畫，藝術水平也遜於《水滸葉子》，但它描繪了一○八人眾多形象，每二人構成一幅。由於注意利用不同人物氣質的文野剛柔，地位的主從，特長的同異，姿態的動靜對比，在一些畫幅中仍收到鮮明生動的效果。如燕青與李逵二人粗細剛柔，機智聰慧和猛勇憨厚相映成趣，李逵抱拳對燕青表示折服，使人聯想到書中李逵負荊等情節。其他如杜遷、薛永等一些次要形象也富有神采。繡像是中國插圖中特有的形式，以形象刻劃為主，附在書前首先予讀者以鮮明印象，《水滸葉子》和《水滸圖贊》的藝術手法很值得研究。

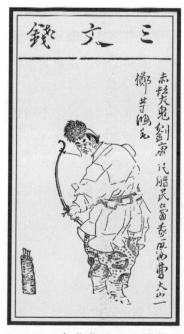

1-v-13　水滸葉子——劉唐／陳洪綬

1-v-14　水滸葉子——吳用／陳洪綬

1-v-15　水滸葉子——扈三娘／陳洪綬

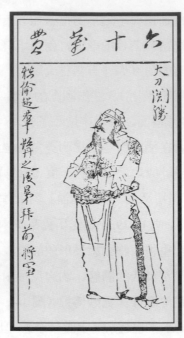

1-v-16　水滸葉子──花榮／陳洪綬　　　1-v-17　水滸葉子──關勝／陳洪綬　　　1-v-18　水滸葉子──宋江／陳洪綬

　　以上只是從眾多版本的《水滸》插圖中略舉數例，但由此也可看出明代此一藝術領域的突出成就。插圖在明中葉以後飛躍發展的原因是多方面的。當時城市經濟的發展引起市民階層的壯大，適應此一階層的精神食糧需要，帶插圖的印本受到中下層讀者的歡迎；一些有進步思想傾向的作家評論家（如袁宏道、湯顯祖、李贄等）打破文藝的正統觀念，把小說戲曲引入大雅之堂，刺激了小說戲曲繁榮，也吸引了畫家的注意。有些畫家，如陳洪綬本人就是小說戲曲愛好者，插圖成為他創作中的重要部分。雄厚版畫遺產的繼承，插圖畫家之間的互相競爭和借鑑，促使藝術水平的不斷提高；那些辛勤的刻工們，在畫家原稿基礎上創造性的精彩鏤刻，也用汗水和智慧澆灌了插圖藝術之花。

　　魯迅先生曾大力提倡插圖版畫，這些年來我們在插圖藝術上也有不少成就，但不可諱言，當前情況還非常落後於社會需要，為了發展插圖藝術，研究、借鑑《水滸》等優秀古典插圖的經驗是十分必要的。當然，由於原著思想內容中精華糟粕並存和某些插圖作者的思想局限，也使一些插圖中帶有荒誕迷信庸俗色情的成分，在欣賞吸收優秀部分的同時，對其中不健康因素加以批判和揚棄也是不容忽視的。

明代刻印的畫譜

朱元璋在農民起義風暴基礎上推翻元朝建立大明政權後，經過長時期的休養生息，生產逐漸得以恢復發展。至明代中葉嘉靖萬曆之時，社會經濟達到相當繁榮的局面，予文學藝術的發展創造了非常有利的條件。當時畫壇上，一方面是文人士大夫繪畫占據了主導地位；另一方面供應社會需要的職業畫家的創作也空前活躍，某些文人為了維持生計亦變相以鬻文賣畫為業，從而溝通了文人畫與社會的聯繫；知識階層中把能書善畫視為高雅的修養，富裕的市民在追求物質生活的同時紛紛附庸風雅，書畫收藏和鑑賞蔚然成風，水墨丹青成為人們熱心研習的技藝，書畫鑑賞著錄及畫論書籍隨之不斷出現，而明代版畫刻印技巧的精進，更促進了習畫範本及欣賞性畫冊大量印行。在這一社會環境下，書商們為了投合時尚，刻印畫譜一類的圖書成為他們的熱門產品。

1-w-1　梅花喜神譜／南宋

畫譜主要是習畫者的範本。在畫譜印行前，畫師傳藝只有以手繪的粉本畫稿交給徒弟，令其臨摹仿習，雕版印刷的成熟使畫稿大量複製成為可能，從而推動了繪畫技藝的普及。中國最早的版刻畫譜當推南宋理宗景定二年間 (1261) 雕印的《梅花喜神譜》，書中集不同情態的梅花形象一百幅，各題詩句，以渾樸之刀法刻版，簡潔明快，別有一種剛健清新之美（圖 1-w-1）。但由宋及元，此類書籍印行未廣，元代一些畫家的技法著述，如李衎《竹譜》、黃公望《寫山水訣》、王繹《寫像祕訣》等都未配圖傳世，直到明代中期畫譜的流行才彌補了這種缺憾。

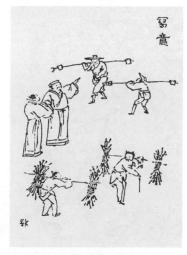

1-w 2　夷門廣牘人物譜

明代刻印的畫譜包括各種題材和形式。在習畫範本及技法書中，以萬曆二十六年 (1598) 南京荊山書林刻印的《畫藪》最為豐富。該書是周履靖所編《夷門廣牘》叢書的一部分，包括了人物、翎毛、昆蟲、梅、蘭、竹等譜式，鏤刻精工、圖文並茂，是綜合性大型畫譜（圖 1-w-2）。但就明代畫譜全面而論，技法範本書中以梅、蘭、竹、菊「四君子」畫譜占有較大比例：如宣德刊本《竹譜》，嘉靖刊本《高松竹譜》、《高松菊譜》，萬曆六年 (1578) 刊本《劉雪湖梅譜》、萬曆十

六年 (1588) 刊本《梅史》、萬曆三十六年 (1608) 刊本《程氏竹譜》，天啟年間刊本《梅蘭竹菊四譜》等，「四君子」畫題材高雅、形象單純，為文人及業餘畫家所愛好（圖 1-w-3～8）。這些畫譜有的在圖像中綴以文字，講述造型結構以至用筆順序，有的畫出各種形象圖式（如梅花的正、側、背、反、榮、悴、含、放及迎風、覆雪等姿態，竹在風、晴、雨、露氣候不同情貌），使習畫者有法可依，有圖可臨，成為頗受社會歡迎的自學繪畫教材。

　　明清畫譜的另一類型是將古今名畫家的作品摹繪匯刻成冊，具有藝術鑑賞的性質。中國繪畫歷史悠久、名家輩出，但歷代珍品多祕藏於宮廷顯貴之家，平常人難得一見；加之紙絹因年代久遠而易損，致使不少名跡僅見著錄而作品失傳。在現代照相製版未發明前，將名作摹刻印行不失為令公眾了解藝術珍品的最好方法，顧炳所編印之《顧氏畫譜》首先完成了此一業績。顧炳本人為畫家，自幼酷愛書畫及臨仿前人名跡，萬曆二十三年 (1595) 他曾被召入京任宮廷畫家，從而有機會接觸大量前代名畫，乃廣為臨摹。為出版此畫冊他殫

1-w-3　竹譜／宣德刊本

1-w-4　竹譜／宣德刊本

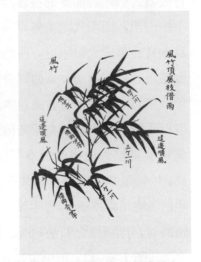

1-w-5　高松竹譜／嘉靖刊本

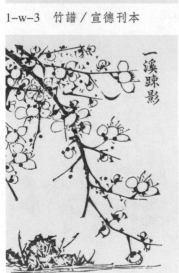

1-w-6　梅譜／萬曆

1-w-7　梅竹蘭菊四譜／萬曆

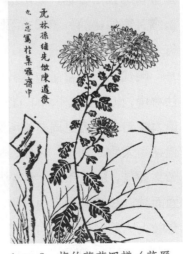

1-w-8　梅竹蘭菊四譜／萬曆

1-w-9　顧氏畫譜——李昭道：
山水／萬曆

1-w-10　顧氏畫譜——趙伯駒：
山水／萬曆

1-w-11　唐解元仿古今畫譜／
萬曆

盡心力物力，刻印務求精美。書中選輯了上自東晉顧愷之下迄當代吳門四家及董其昌諸人
的作品，並請書法家及名人書寫小傳附於每幅作品之背頁，書畫雙美、文圖並茂，雖然其
中有些作品今天看來在真贋上尚有疑問，但卻反映了明代古書畫流傳的部分面貌，確是難
能可貴的。此後，杭州集雅齋書坊又有《唐解元仿古今畫譜》、《張白雲名公扇譜》等書刊
行，大體皆遵循此一體例（圖 1-w-9～11）。

　　明清畫譜中，還有一種是當時編繪的主要供欣賞之用的畫冊。有的將古詩詞繪成圖畫，
有的把蒔花養鳥搜集奇石的閒情逸致與繪畫欣賞相結合。前者以萬曆年間刻印之《詩餘畫
譜》及《唐詩畫譜》為代表，後者以天啟年間刻印之《草本花詩譜》及《木本花鳥譜》為
最精。詩詞在中國古典文學中有著輝煌成就，唐詩、宋詞尤為突出。萬曆四十年 (1612)，
安徽宣城汪氏選宋詞百首請畫家汪綺繪為圖畫，又由著名書法家書寫原詩詞印於圖頁背面，
書畫相映成趣，頗引人入勝。於此前後，在杭州花市經營集雅齋書坊之新安人黃鳳池，也
連續刻印了《五言唐詩畫譜》、《七言唐詩畫譜》、《六言唐詩畫譜》，各冊皆選詩五十首配圖，
由畫家蔡沖寰主筆。這種畫冊可吟詠，可欣賞，可臨仿，適應了讀者不同的興趣和需求，
頗受歡迎而風行一時（圖 1-w-12、13）。明代自嘉靖萬曆以後堆山造園形成風氣，一般人
家也以種花養鳥為樂，杭州集雅齋書坊以花鳥版畫專集的形式刻印《木本花鳥譜》、《草本
花詩譜》正適應了對花鳥的愛好。此書採取前圖後文，以文字說明花卉形態、種類及栽種
方法，又附有詠花詩若干首，編繪上頗見巧思。這些以詩詞為內容的畫譜及花鳥畫冊，無
論是繪畫或刻印技藝都是畫譜中的上乘之作（圖 1-w-14、15）。《詩餘畫譜》中各圖所表現
的詞的境界成功地化文學語言為可視形象，但又不流於表面描寫。如李白之「閨情」一圖，
突出嵯峨的山勢中的一輪殘陽及煙嵐隱現中的松樹樓閣，表現「平林漠漠煙如織，寒山一
帶傷心碧。暝色入高樓，有人樓上愁……」的意境；晏殊的「春恨」圖中以池塘、春柳、

1-w-12 五言唐詩畫譜——王維：竹里館

1-w-13 七言唐詩畫譜——王昌齡：望月

1-w-14 木本花鳥譜——荼蘼花／天啟

落日、浮雲畫出「樓外殘陽紅滿，春入柳條將半」的詩情；蘇軾「赤壁懷古」畫中表現長江中的崖壁巨石，波濤洶湧，浪花飛濺，一葉扁舟泛遊江心，鮮明地畫出一片豪情；李清照的「離別」描繪仕女在小園樓閣中悵然獨坐，院牆外小溪中落花隨水飄流，形象而細緻的傳達出一片哀怨深愁（圖 1-w-16～20）。《唐詩畫譜》中的不少作品也大都能在一定程度上以優美的畫面畫出原作的詩境。

明末在南京由胡正言主持刻印的《十竹齋畫譜》，在眾多的畫譜圖冊中占有非常突出的地位。此書開始編繪於萬曆四十七年 (1619)，完成於崇禎年間。分為〈書畫譜〉、〈墨華圖〉、〈果品譜〉、〈翎毛譜〉、〈竹譜〉、〈蘭譜〉、〈梅譜〉、〈石譜〉，全部共有 160 圖，皆對版雙面版面，有些圖出自胡正言手筆，也有些出自名畫家吳彬、周之冕、倪瑛、魏之克、魏之璜、米萬鐘、高陽等人之手，還有的畫面仿趙子昂、沈周、文徵明、唐寅、陸治、陳淳等名家，分門別類，名家薈萃，可謂洋洋大觀。《十竹齋畫譜》刻印上另一重要成就是運用了套色餖版的技術，不僅分版套刻彩色，而且在一色之間一筆之內分出濃淡變化，使之傳達出筆情墨韻的繪畫效果，補足了單色墨印版畫的不足。胡正言字曰從，為安徽休寧人，明末曾官武英殿中書舍人，後寓居南京，書齋前種翠竹十餘竿，因以齋名。他在文學藝術上有廣泛的興趣和多方面的造詣。精於書法繪畫篆刻，鑽研造紙製墨，《十竹齋畫譜》是他與刻版印刷工人朝夕相處鑽研刻印技術的成果，在木刻版畫發展上具有劃時代意義（圖 1-w-21、22）。

明代畫譜的流行，為中國古代版畫藝術開闢一嶄新的表現領域，使作為民間藝術的版畫開始步入文人士大夫的大雅之堂，它在普及繪畫藝術上也有不可磨滅的歷史功績。一些畫家（他們大多不太有名，但卻有相當造型能力而非文人遊戲筆墨）參加了版畫繪稿，使之在藝術質量上有所提高。以詩詞為內容的畫譜創作，加強了作品的文學情蘊，從而更重視感情描寫和意境創造，對明代後期的小說、戲曲、詞曲書籍插圖的寫景抒情也有著巨大

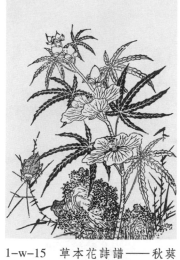

1-w-15　草本花詩譜——秋葵／天啟

1-w-16　詩餘畫譜——柳永：雨霖鈴

1-w-17　詩餘畫譜——李白：閨情

1-w-18　詩餘畫譜——李清照：離別

1-w-19　詩餘畫譜——蘇軾：赤壁懷古

1-w-20　詩餘畫譜——晏殊：春恨

1-w-21　十竹齋畫譜（一）／天啟

1-w-22　十竹齋畫譜（二）／天啟

影響。在雕版技藝上，畫譜雖仍未離開複製版畫的範疇，以務求不失原作筆意為最高水準，但中國畫的皴擦點染濃淡虛實的效果很難用單一的黑白刻版表現，聰明的雕版師創造性地運用了線刻、點刻、陰刻及渾厚樸拙或纖細流暢的刀法加以處理，如《詩餘畫譜》中「赤壁懷古」一圖中方折拙樸的山石與細如擘髮的水紋形成對比；「春恨」中以剛健刀法顯示出的清疏之美；《草本花詩譜》中以不同的鏽刻和陰陽虛實對比手法表現花鳥的不同質感特點，都在一定程度上發揮了版畫的長處。至於在明末《十竹齋畫譜》以至清初《芥子園畫譜》中大量運用餖版套色水印的技巧以求更真實地表現國畫原作的筆情墨韻，則開闢了中國古典水印套色木刻的新天地，使古典版畫的園圃中形成奼紫嫣紅、繽紛絢麗的景觀（圖1-w-23）。

1-w-23　芥子園畫譜──山水

一部以史為鑑以人為鏡的畫冊

——淺論金古良《無雙譜》

中國繪畫在古代本來是重視「明勸戒，著升沉」的教育作用的，漢唐之際表現歷史人物的繪畫非常興盛，發展到元明以後，文人畫占據主流地位，畫家們多恣意放情於山水花鳥，人物畫在正統畫壇上顯得有些衰微不振。但在普及於市民中的小說戲曲書籍版畫中卻得到了發揚。明末清初由於政局的震盪，予知識分子思想以強烈衝擊，表現歷史人物的繪畫又重新抬頭，代表者則有陳洪綬之「九歌圖」、《水滸葉子》及《博古葉子》。皆借古人之事抒發作者憂國憂民之情，這些作品以版畫形式鏤版刻印，在社會上產生相當影響。在此基礎上清代初年又陸續湧現了諸如「凌煙閣功臣圖」、《酣酣齋畫譜》、《無雙譜》等成套的人物畫，其中《無雙譜》是一件值得注意的作品。

《無雙譜》作者為金古良，他本身是一位文人，關於他的生平事跡文獻記載甚少，僅在康熙年間編纂之《紹興府志·方伎傳》中有如下簡略的記述：

> 金古良，山陰人，畫《無雙譜》。先是陳章侯畫《水滸傳》像，各極意態，妙絕一時，好事者雕行之。後有劉阮伴「凌煙閣功臣圖」。古良名史，以字行，史字射堂，人物名手也。畫《無雙譜》。二子可大、可久世其學。毛奇齡序曰：南陵與予同學詩，與徐仲山同學書，未為畫而畫精，是譜名無雙而實具三絕，有書有畫又有詩也。 ❶

方志中所引毛奇齡序，係毛氏為《無雙譜》撰寫之引言，其全文為：

> 古畫無雕本，李公麟畫孔門弟子曾琢於石，顧未雕木也。宋紹熙間劉待詔進耕織圖，用棗木雕之，然其本不可見，余幼時觀陳老蓮雕博古牌，以為絕跡，而南陵以《無雙譜》繼之，夫南陵與予同為詩，與徐仲山同學書法，未為畫也而畫精。即是譜名「無雙」而實具三絕，有書有畫又有詩，不止畫也，為畫特精。縱以紹熙舊雕本而合觀之，定無過者。適有以劉待詔清波門故居相問，余乃感其事而弁為是言　七十七老人奇齡。

金古良生卒年代失考，但從毛奇齡的序中可知二人曾經共同學詩。毛奇齡，字大可，

品類篇 書籍插圖

❶見康熙《紹興府志》卷 70〈方伎傳〉。嘉慶《山陰縣志》記載與此大略相同。

蕭山人。明季諸生，明亡，竄身城南山，讀書於土室中。康熙十八年己未 (1679) 以廩監生召試博學鴻詞，授翰林院檢討，充《明史》纂修官，後以假歸，不復出，是明末清初著名學者。毛奇齡生於天啟三年 (1623)，卒於康熙五十五年 (1716)，金古良年歲應與之相差不會太多，都是生活於明末天啟、崇禎至清初順治、康熙之際的人物。康熙三十八年毛奇齡為此書寫引言，當時已是七十七歲的老人，可見他們友誼關係的長久。

明朝後期政治極端腐朽黑暗，從天啟到崇禎閹黨權奸把持朝綱，正直士大夫受到排斥和迫害，內憂外患不絕，農民起義風起雲湧，關外日益強大的滿族對明朝形成嚴重威脅。最後終於導致李自成義軍攻破北京，崇禎皇帝自縊，繼而清兵入關，揮師南下，出現了天崩地析的巨變。與此同時在南京又建立起為奸黨馬士英一夥把持的福王弘光政權，史可法等正直將帥受到壓制排擠，翌年史可法在揚州死難，南京被攻破，清兵對所征服的地區展開殘酷的鎮壓，在這社會發生劇烈變化的時代，一些富有民族情感的士人面對國破家亡的局勢，以各種形式進行了抗爭。金古良的家鄉紹興表現得尤為慘烈。曾任南明左都御史的劉宗周在清兵攻破南京後，絕食二十日而卒，南明右僉都御史祁彪佳也在紹興投水自盡以身殉國，曾在魯王政權中任禮部尚書的王思任更在紹興城被清兵攻破後，在自家大門上寫下「不降」兩個大字，遁入山中絕食自盡。他曾痛斥權奸馬士英，寫下絕命詞，謂「夫越乃報仇雪恥之鄉，非藏汙納垢之地」。畫家陳洪綬則披緇入山為僧，自號悔遲。毛奇齡也在明亡後竄身城南山，讀書土室中，過著避世的生活。

雖然因為文獻史料的缺乏，我們還不能具體了解金古良在明亡後的表現，但他當時至少已是二十歲左右的青年，親身經歷了這一巨變，不能不在心靈上留下深深的烙印。入清後金氏似乎並未再求取功名，「負才淪棄」，「人窮而詩益工」 ❷，生活得也並不得意，以後隨著清政權的鞏固，政策也不斷調整，康熙時期宣布永停圈地，獎勵開荒，蠲免錢糧，置博學鴻詞科，平定三藩之亂，攻克臺灣，促進了社會經濟的發展和安定，實現了多民族國家的統一，明代遺老的態度也有了一些轉變，但幾十年的歷史滄桑卻不會在他們的腦海中抹掉。金古良《無雙譜》正是在這種歷史環境下產生的。

因此，《無雙譜》的創作絕不是為了自娛自樂而是有感而發。作者在畫冊序言中謂他在鄧州「客居寡歡，輒引古人晤對飲酒」，而集古人無雙者四十人賦以歌詩並形之圖畫，是寓有深意的。他認為不僅如杜甫詩可為史，畫同樣也可為史。他的朋友宋俊琴為此圖書寫弁言中也特別強調：「削竹題名章彰懿美，範金鑄鼎用格諛奸，唯前事之不忘，庶開函而有益，……以畫苑之真傳，作史家之實錄」，以史為鑑可知興替，從《無雙譜》中可引起對歷史深刻的反思。

《無雙譜》共畫從漢到宋歷史人物四十人，圖像中各書簡要小傳，在對頁配有詩詞加以評論。並根據內容及人物的特點配以不同的紋樣裝飾，用詩詞繪畫及圖案多種手法對人

❷見康熙版《無雙譜》陶式玉序。

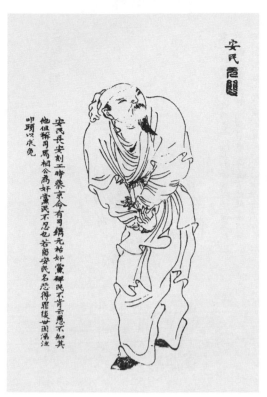
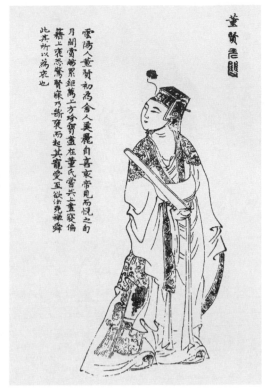

1-x-1　安民　　　　　　　　　　1-x-2　董賢

物進行刻劃，書中的人物都經過精心選擇，有為王朝國家作出卓越功績的勳臣良將，曾一度在歷史舞臺上叱咤風雲的英雄豪傑，才華橫溢的文人雅士，富有才情品德的女性，堅持道義的凡夫俗子，其中以忠孝才節事功品性的正面人物為主，但也有少數為人詬病被蔑為妖佞之徒或存有爭議的人物。時代有前有後，地位有高有低，但人物事跡突出可謂蓋世無雙，正因如此，對後人也就有更大的啟迪作用（圖1-x-1、2）。

　　《無雙譜》所繪的人物始於西漢的張良終於南宋之文天祥，二人都是忠於故國的人物，這一首一尾的編排結構就寓有深意。張良為韓國貴族，其祖父輩戰國時為韓國宰相，秦滅韓後他矢志復仇，散盡家財募得刺客，以百二十斤之大鐵椎在博浪沙謀刺秦始皇，因誤中副車未成。後來他投奔劉邦，在楚漢戰爭中運籌帷幄決勝千里，對建立統一而強大的漢朝功勳卓著。文天祥在南宋危亡之際散盡家財為軍費奮起抗元，被執後堅貞不屈，寫下傳頌千古的〈正氣歌〉在大都從容就義。金氏對二人給予極高評價，作〈博浪椎〉及〈日星河嶽〉詞以歌頌，在題詞頁裝飾以簡冊及五嶽真形圖案，謂其可永垂青史，如日月經天江河行地一樣偉大。畫中的張良為一英俊之青年，他伴隨著身材魁梧手執鐵椎的力士共同謀劃，同時也歌頌了那位敢於反抗強暴而沒有留下姓名的英雄。文丞相則是從容背手而立，表示他忠於宋朝與蒙元誓不兩立的決心（圖1-x-3、4）。

　　《無雙譜》不以成敗論英雄，對曾風雲一世而功業未就的英雄也給予歌頌。西楚霸王項羽以力拔山兮氣蓋世的威力為推翻暴秦作出貢獻，只是有勇無謀不能用人，最後導致烏

中國民間美術

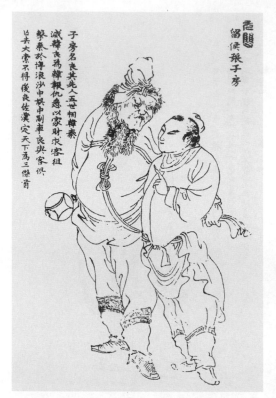

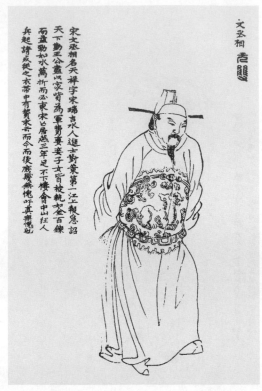

1-x-3　張良　　　　　　　　　1-x-4　文天祥

江自刎，項羽的悲劇結局曾引起後人不少感嘆，金古良在〈垓下詞〉中也惋惜「身經七十
戰，一敗竟無成。」圖中將項羽處理成背影，他身披甲冑執劍，面部形象僅露出少許，但卻
突出其炯炯的目光，充滿英雄氣概。樂府詞的裝飾以四環重線，表示項羽最後受到垓下之
圍而失敗，創意頗為別致。號稱小霸王的孫策，文才武略，猛銳冠世，英姿勃發，在漢末
紛爭之際雄據江東，為吳國的建立打下基業。不幸英年早逝，未能成就更大功業，樂府詞
中稱讚孫氏「少年如策從來無」，更裝飾以討逆將軍黃金大印，圖中表現他手執巨斧側身面
立，突出其美姿容，性闊達的少年英俊形象（圖1-x-5、6）。

　　《無雙譜》還熱情頌揚歷史上具有安邦定國的名臣。蜀漢丞相諸葛武侯，以未出茅廬
而定三分天下的遠略輔保蜀漢，以鞠躬盡瘁死而後已的精神感動著世人。東晉宰相謝安強
敵當前之際指揮若定，粉碎村堅百萬之眾，鞏固了晉室基業。圖中諸葛亮抱膝而坐，謝安
幅巾袍服，二人皆從容鎮定，爽俊儒雅，又以草廬中的伏龍和圍棋盤作為樂府詩裝飾圖案，
從中表現出他們的豐功偉業和高尚的人品。

　　更值得注意的是《無雙譜》中選入了相當數量的女性形象。大都是品德高尚不讓鬚眉、
勝過鬚眉的人物。其中有投江尋父的曹娥、才華橫溢繼叔兄著述的班姬、為父報仇血刃強
梁的趙娥、不屈服司馬倫淫威跳樓殉情的綠珠、飽含深情織成五彩回文的蘇若蘭、代父從
軍的花木蘭、為國家統一民族團結作出貢獻的少數民族領袖洗夫人和歷史上唯一的女皇武
則天等。其中洗夫人是六世紀時歷經南朝至隋生活於嶺南的俚族領袖。她能征慣戰，嫁與

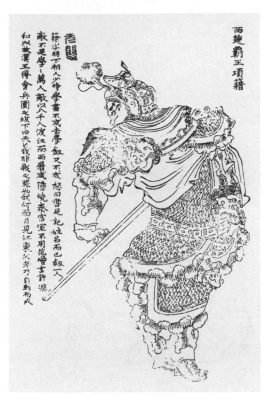

1-x-5　項羽　　　　　　　　　　　　　　1 x-6　孫策

當時高涼太守馮寶，一生都在為維護國家統一和穩定而效力，她設計擊敗了李遷仕的叛亂，馮寶死後又助陳統一嶺南地區，隋朝建立後，仍命她的孫子迎請隋朝派駐廣州的官吏，平定反叛隋朝的勢力，奉隋朝詔書安撫各族，因此被封為譙國夫人，嶺南各族共推洗夫人為領袖，號為聖母，死後諡為敬誠夫人。她歷經三朝，維護國家統一與民族團結，立下了卓越功勳。兩廣及海南等地人民皆紛紛建廟奉祀。金古良筆下的洗夫人內穿鎧甲外襯戰袍，神色英武，執矛佩劍，表現了作者對洗夫人的崇敬之情（圖 1-x-7）。花木蘭是中國民間家喻戶曉的人物，木蘭之父因年老有病不能去服兵役，家中弟小妹幼，木蘭毅然女扮男裝代父從征，沙場十二年屢建奇功，金氏筆下的木蘭是一位英俊的青年戎裝戰士，外貌上尚有一些女性的特徵，她正一足蹬在石上整理弓弩，作戰前準備。對幅作〈女從征〉詞加以歌頌，裝飾圖案是一對虎符，表現她從征的功業（圖 1-x-8）。東漢時趙娥的父親被豪強李壽殺死，趙娥的三個弟弟曾矢志為父報仇，但都不幸死於瘟疫，全家只剩下趙娥一人，且其丈夫早喪，趙娥終日身藏利刃尋找機會，終於在十餘年後在都亭與仇人相遇，乘對方猝不及防之際親手殺死李壽，並到官府投案自首。人們當時紛紛讚賞趙娥的義烈行為，還有些文人賦詩頌揚。畫中的趙娥短衣素服，左手緊緊握拳，右手將刀高高舉起，眉眼立豎，表現出不畏強暴與仇家勢不兩立的氣概。武墨在過去歷史上無疑是一位有爭議的人物，她在唐高宗寵信下靠權術立為皇后，高宗駕崩，她相繼廢掉中宗睿宗自立為帝，改國號為大周。為了鞏固其統治地位而任用酷吏，屢興大獄，排斥異己，嚴刑峻法，冤獄叢生。但她也能

中國民間美術

1–x–7　洗夫人

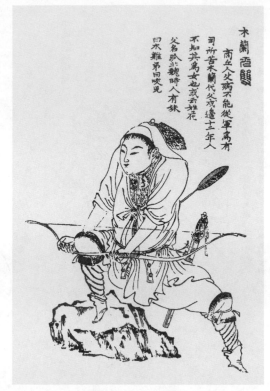

1–x–8　花木蘭

知人善任，明察善斷，破格用人；獎勵農桑，發展經濟。在她掌理朝政近半個世紀中，社會穩定，經濟發展，為後來「開元盛世」打下基礎。歷史上一些文人受正統封建思想者曾諷之為「牝雞司晨」，金古良卻突破前人評價的局限，畫出一個風度翩翩的美麗女皇形象，並以「女主昌」的樂府詞歌頌武氏「策英賢，果刑賞。爾武媚，世無兩」，更用百花齊放的花紋加以烘托，充分表現出武氏非凡的雄才偉略（圖1–x–9）。

《無雙譜》中收入唐末的張承業和五代馮道是兩個比較特殊的人物。張承業為唐朝宦官，唐代宦官弄權誤國，是人們心目中的反面角色，但張承業卻是個例外，史書記載他清廉節儉，有謀略，在五代時他輔佐後唐而希圖恢復唐之社稷，後其志未遂憂慮而死，畫面對張承業作背影處理，雙肩略聳而頭側向一方，十分帶有個性的特點。馮道在五代時前後事四朝十君，一生三入中書，居相位二十餘年，亡國喪君，未嘗在意，而自號長樂老。歐陽修著《新五代史》謂其少廉寡恥，也有人認為他雖然逢迎上意保住權位，但也能善用謀劃，使戰亂時代的百姓免於鋒鏑之苦，在他倡議下於後唐長興三年(932)，由田敏等人在國子監內校定九經文字，鏤版印行，是為官府雕印書籍之始，在文化上也有一定貢獻。畫中的馮道折腰拱手，生動地刻劃出一副老謀深算的卑微神態（圖1–x–10、11）。

《無雙譜》木版印本圖像都是經過在畫稿基礎上由工匠刻版印刷完成的，其中已凝聚著雕版師等匠人的技巧和心血，刻版者為清初名刻工朱圭。朱圭，字上如，係蘇州專諸巷人。原來世代業儒，但到朱圭這一代時家道中落，只得從事刻版業以謀生。他技藝高超，

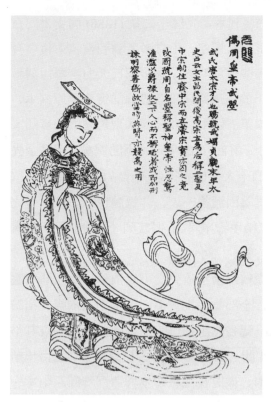

偶周皇帝武曌

武氏唐太宗才人此賜號武媚貞觀末年大
史占云女主昌因後高宗喜為后釋一聖及
中宗朝住藝氏開聖神皇帝亦因之竟
改商號周自名曌釋聖神皇帝性尼鷙
准溢以爵祿攻不二人心而不辭聰者或即加刑
誅明祭著衡故賞時亦競為之用

1-x-9 武則天

都監軍張承業

承業唐中宮為河東監軍後事晉王及莊宗元首積金粟多
其功莊宗嘗洞錢蒲博而承業主藏錢不可得曰臣老奴惜
此錢欲佐王定天下而後唐之社稷耳後以梁未滅而莊宗稱
皇帝承業如不可諫不食而卒

1-x-10 張承業

長樂老馮道

道瀛州人歷仕姓事十二君務安養百姓
免其錄蝻之苦當是時天下大亂民各患苦
倒懸道為自號長樂老著書數百言敘階
勳官爵以為事名四姓恩榮

1-x-11 馮道

能體會作品之神韻，操刀雕刻，銀鉤鐵畫，卓犖
高雅，不同俗工，並善繪畫，曾被召入內廷，授
鴻臚寺序班，在當時即享有盛名。曾為劉源「凌
煙閣功臣圖」（康熙七年，1668）、冷枚「萬壽盛
典圖」（康熙五十二年，1713）、焦秉貞「耕織圖」
（康熙三十五年，1696）、釋石濤《石濤和尚離
六堂集》（康熙二十九年，1690）雕版。《無雙譜》
雕於康熙三十三年 (1694)，朱氏從事雕版最少
有二十多年的歷史。

《無雙譜》問世以後即受到廣泛的歡迎，不
只數次重刻翻印，而且為一些工藝品作為圖樣
流傳，突出地是在嘉慶、道光之際的民窯粉彩瓷
器上流行《無雙譜》人物裝飾，有的瓷杯畫著華
山陳搏、江東孫郎、李太白、文天祥、司馬遷、
陶淵明、花木蘭、武則天等，都是來自《無雙譜》
畫本，有的還照錄了書上的樂府詩詞。當然最能
體現藝術水平的還是《無雙譜》作品本身。

《無雙譜》有康熙年間初刊本、乾隆年間沈懋發刊本、光緒十二年 (1886) 同文書局石印本等。其中以康熙原刻本為最佳，書前有陶式玉存齋撰序、毛奇齡所寫引言、宋俊琴弁言及金古良《無雙譜》自敘。後來翻刻本往往將這些序言略去。鄭振鐸氏大力搜羅古刻本版畫，曾得《無雙譜》數本，皆不甚滿意，1956 年於琉璃廠邃雅齋書肆訪得康熙原刻本，大喜過望，後收入所編輯之《古代版畫叢刊》初集第五函中。鄭氏藏本現均藏於北京國家圖書館。其中另有一清代刻本無原書各序，卻另附一前言：「古今人物不勝載矣，南陵金先生製為《無雙譜》，始於漢迄於宋，右圖左詩，得四十人性情品行迥異尋常，各極其致，欲為畫中之史乎。畫法絕似老蓮，詠史句阮亭先生推為西涯後一人，非過論也。……王莽之偽、彌衡之狂，千百年難與為匹，意欲增入，惜無精手繪事耳。」似感到《無雙譜》所收人物尚有不足，但此版本的雕印工藝遠遜康熙刻本一籌。

畫稿經過刻版別有一種剛健的味道。但繪畫原稿卻常常流失而不易流傳，令人難睹畫本原貌。最近有幸發現了一本《無雙譜》手繪本，全部為白描畫稿，線描細潤流暢，描繪精妙入微，人物形象比起印本來更富神采，趙娥一幅畫她手提仇家的人頭，更能表現其不畏強暴的復仇意志（流行刻本中僅畫一手握拳而無此人頭），當為金古良之原稿，三百年前的畫稿能有幸保存至今而重新發現，是非常難得的。如將金氏原繪本與康熙年間原刻本一併出版，既能領略畫家之風格韻致，又能欣賞版刻後的剛健明快，使「無雙」而兼「雙美」，益顯其藝術價值。在傳統繪畫介紹中可謂是一個創舉，無疑對研究古代繪畫和版畫藝術都是具有重要價值的。

品類篇

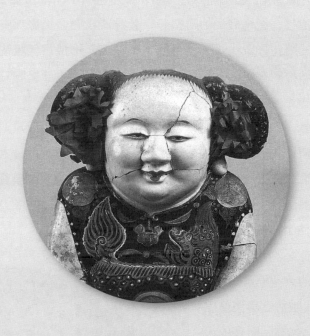

中國民間雕塑藝術概述

雕塑是美術中的重要門類，它的產生和發展與生產實踐密切關聯。當人類社會處於初級階段時就知道敲擊石塊製成工具，進而產生審美意識，開始製造裝飾品。此後，附著在器物上的雕塑形象和純粹反映生活的雕塑作品在原始社會的新石器時代陸續出現。距今七千多年前的磁山文化遺址中出土的石雕人頭，距今五、六千年的仰韶文化和大汶口文化遺址中出土的仿人形和動物形的陶器，河姆渡文化和屈家嶺文化遺址中出土的陶塑動物等，已能把握住物件的大體形態，特別是紅山文化遺址中發現的造型生動逼真的陶塑女神頭像和裸女陶塑殘件，以及龍、龜等形象的玉雕，都達到令人驚異的水準，反映了早期雕塑藝術發展面貌，也從中折射了當時的思想意識和原始宗教觀念。這些藝術遺存中顯示的古拙率真之美，與後世民間雕塑藝術風格頗有一脈相通之處。

約當西元前二十一世紀左右，中國歷史進入到階級社會，隨著時代的發展和生產力的提高，美術創作水準不斷進步。特別在封建社會的兩千多年中，雕塑藝術有了巨大的發展，秦漢至隋唐時期，政治性、紀念碑式的雕塑和宗教寺觀及石窟造像都有著宏大的規模，用於喪葬的俑和明器中的雕塑形象也是千姿百態美不勝收，形成古代雕塑史上的高峰。但是從整體而言，雕塑藝術控制在當時上層社會貴族階層手裡，主要適應其政治和生活需要，卻不見民間雕塑藝術的地位。

儘管如此，雕塑藝術卻和民間一直有著不可分割的聯繫。各種類型的雕塑創作者主要是民間工匠，因為雕塑創作必須揮斧使鑿和泥拌土，終日和石、土、木、金屬打交道，在工作中櫛風沐雨，不論寒暑四季都要辛勤勞作（圖1–y–1），這裡沒有窗明几淨的環境，也遠非舒紙磨墨一抒雅興，從事雕塑藝術本身就包含著體力勞動，必然為上層社會藝術家不屑一顧，中國古代享名的畫家不計其數，但雕塑家卻很難從文獻中找到。秦始皇兵馬俑陪葬坑中的大型群雕，西漢霍去病墓前的石雕，武威雷台東漢墓出土的馬踏飛燕銅雕，北魏雲岡石窟的大佛和其他石窟中精美的造像，唐代昭陵和乾陵墓前的儀衛性石雕群……都是經典性的佳作，但卻不知曉作者為何人，偶爾從遺留的雕塑上發現工匠的題

1–y–1　曲陽縣民間石雕場

名（如山東嘉祥武氏祠石獅為衛改，大足石窟雕工為文、伏兩姓家族），但他們的具體事跡仍一無所知。在舊時代無論技藝如何高超的雕塑家也很難進入大雅之堂，只能歸入匠人之列，沒有任何社會地位。

宋代以後由封建政權主持的大型雕塑創作逐漸減少，寺廟造像也缺少隋唐時代那樣的規模和氣勢，一般美術史家的著述中都將宋元明清幾個朝代納入古代雕塑的停滯階段或衰落期。但也正是在此一歷史階段中，民間雕塑卻如兩後春筍般地成長和發展起來。民居建築上的雕飾，陳列於室內案頭的小型雕塑，兒童玩具及民俗性雕塑……豐富多彩的品類點綴著人民生活，美化環境，其風格剛健清新，活潑生動，為民族雕塑增添了異彩，譜寫出雕塑史的新篇章（圖 1-y-2、3）。

民間雕塑的最大特點是其民俗性。相當數量的製作適應著民俗需要，產生在日常生活和宗教信仰之中。這些民間雕塑品作為民俗的載體而出現，和民俗有著密不可分的關係。

根據文獻記載最晚在宋代時的節日裡就有豐富的民間雕塑作品。如立春時有泥塑的小春牛，❶七夕時有泥塑的各種「磨喝樂」（一種彩塑娃娃）在市場上出售。❷這些作品裡寓有豐收和宜男的吉兆。清明節家家蒸麵燕插在柳枝上懸於門首，名曰「子推燕」，❸重九節又在重陽糕上以麵粉裝塑騎獅的蠻王像，❹其中有的風俗一直延續和影響到近現代，豐富

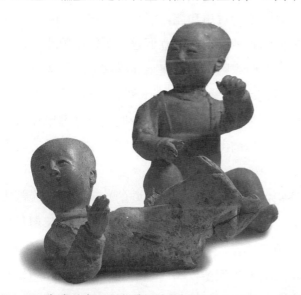

1-y-2　陶孩／宋／江蘇鎮江出土

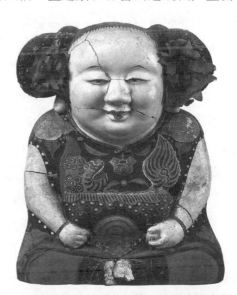

1-y-3　大阿福／泥人／清／江蘇無錫

❶宋孟元老《東京夢華錄》卷6：「立春前一日，……府前左右，百姓買小春牛，往往花裝欄座，上列百戲人物，春幡雪柳，各相獻遺。」

❷宋孟元老《東京夢華錄》卷8：「七月七夕，潘樓街東樣門外瓦子，州西梁門外瓦子，北門外，南朱雀門外街及馬行街內，皆賣磨喝樂，乃小塑土偶耳。」

❸宋孟元老《東京夢華錄》卷7：「寒食前一日謂之炊熟，用麵造棗䭅飛燕，柳條串之插於門楣，謂之子推燕。」

❹宋孟元老《東京夢華錄》卷8：「九月重陽，……前一二日，各以粉麵蒸糕遺送，上插剪綵小旗，摻釘果實如石榴子、栗子黃、銀杏、松子肉之類，又以粉作獅子蠻王之狀，置於糕上，謂之『獅蠻』。」

1-y-4　古橋柱頭石獅／衡水　　1-y-5　古廟欄板石獅／玉田縣　　1-y-6　浮雕石獅／獲鹿縣

了人們的節日生活情趣。

石獅在中國雕塑中是最常見的形象。這產自異國的動物在中國享有和百獸之王的老虎同等的地位，被認為有辟邪的神力。統治者將牠的雕像置於殿堂、陵墓、衙署之前，極盡守衛之責，但民間對獅子有著更深的感情，它們並非像宮殿衙署那樣顯威風壯聲勢，而是刻於門樓兩邊的門枕石、抱鼓石上，既有加固門框的實用功能，又具辟邪作用。陝西綏德地區對石獅還有更多講究，如：遇有家宅的大門對著山巒，就立個巡山石獅以鎮邪氣，門前橫著一條河恐沖走財運，就打個鎮宅獅子放在自家門裡的石臺上守護家宅。位於黃河中游的晉陝豫等省農村更流行用石獅守娃，家中婦女生育之後，他們就打個石獅放在炕頭上，將娃娃與石獅用紅線繩繫在一起，一切邪祟惡鬼都不敢近前，有利於娃娃茁壯健康長命百歲。這種石獅的體型都不大，但在民眾眼裡卻有無窮的力量，寄寓著驅邪降福的美好心願（圖 1-y-4～8）。

農村廟會上常有泥塑玩具出售，也和祭祀神靈的活動及祈求平安的心理有關。大都表現著吉祥觀念。河南淮陽太昊陵傳說埋葬著人類始祖伏羲的頭骨，每年農曆二月都舉行盛大的廟會，廟會上就出售一種叫作「泥狗狗」的玩具，常常將幾種動物的特徵綜合在一起，還有一種半人半猿形象的「人祖猴」，這種奇異的形象泥塑反映著遠古的神話傳說和對始祖的崇敬心理。趕會的人們紛紛購買，帶回家去作為辟邪納福的吉祥物，給孩子們作為玩具（圖 1-y-9）。河南浚縣每年正月和七月的傳統廟會上也出售一種叫「泥咕咕」的泥玩具，作成騎馬武士、獨角獸、獅子以及雞、狗之類，農村的媳婦們每購得這種玩具坐上船回家，岸上的孩子們便唱著「給個咕咕雞兒，生子又生孫兒！」婦女們便笑著把泥玩具扔到岸上讓孩子們搶拾，以應早生貴子的吉兆。陝西鳳翔六道營村全村都以製作小型彩塑泥玩具為副業，大量做泥獅泥虎，人們從廟會或集市買到這種泥獸，用紅線將其與娃娃連在一起，以求護佑。六道營還製作一種浮雕彩塑的虎頭掛片（又稱「獸臉」），也是供人們掛於住室內

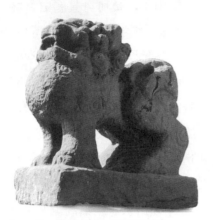

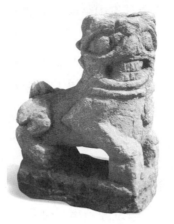

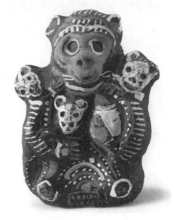

1-y-7　鎮宅石獅／陝西綏德　　　1-y-8　拴娃石獅／陝西綏德　　1-y-9　子母猴／泥塑玩具／
　　　　　　　　　　　　　　　　　　　　　　　　　　　　　　　河南淮陽

以辟邪祟的。

　　將麵食塑成藝術形象是民間雕塑中的
一個特殊品種。麵花不只是人們在逢年過
節和喜慶活動中對食品的美化，其中也寄
寓著更深層的意蘊。例如在山西有的地區
在女兒山嫁時娘家常給帶去一對用麵蒸成
的魚形禮饃，祝福新婚夫婦永遠魚水和諧
相親相愛，生子滿月時外婆家要蒸一個麵
虎與娃娃為伴，護佑嬰兒平安健康。嬰兒
周歲，舅舅家要送一個麵做的囫圇兒（即
一個圓形的麵饃，麵囫圇上要塑出種種花

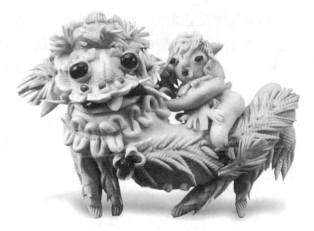

1-y-10　獅娃／麵花／山西定襄

樣，如十二生肖和龍鳳之類，孩子的屬相還必須要塗上紅點），大小以能套在嬰兒的脖子上
為宜。意在將孩子套住，順利地長大成人。農曆七月十五日中元節，河北磁縣一帶流行舅
舅家給外甥送麵羊，教育孩子要像羊羔跪乳那樣孝順父母和尊敬長輩，河南有的地區每當
麥收季節出嫁的女兒都要給娘家送麵魚，象徵年年有餘。這些麵花不僅形象充滿想像和浪
漫氣息，而且熔鑄著親人之間的美好祝願和情愫。過年以麵花供神的風俗更是風行於全國
許多地區，家庭主婦們將花饃蒸成石榴、桃子、魚、虎、獅等，其中反映著對幸福生活的
強烈期盼（圖 1-y-10），北方有的地區過年時還蒸塑龍或蛇形的麵花，有的在上元節作為
供品祈禱豐收，有的在二月二放在糧囤和麵缸裡，祈祝米麵用之不盡，年年有餘糧。北京
舊時慶壽或出喪時在餑餑鋪訂購蒸製的麵食供品，上面插滿成齣的麵塑戲人，雖然捏製得
有些粗糙，卻是後世純粹麵塑藝術的前身。

　　娛樂性的功能在民間雕塑中非常突出。民間美術大量表現了小說戲曲的人物和故事，

民間雕塑也不例外。考古發掘宋金墓室中就屢有戲曲人物的磚雕出土，❺可見其歷史之悠久，元明清三代是小說戲曲創作和演出的繁榮期，不僅出現了如《三國演義》、《水滸傳》、《西遊記》、《精忠岳傳》、《楊家府演義》等長篇大型說部，而且各地區戲曲演出都非常活躍，流傳著許多根據民間傳說編演的劇目，如「白蛇傳」、「天河配」(「牛郎織女」)、「西廂記」等，其人物情節幾乎婦孺皆知，民間藝人將這些表現於雕刻作品之中，在磚石雕刻、木雕、泥塑、陶瓷雕塑及麵塑上加以刻劃，人們從中辨忠奸識美醜，不僅受到歷史和道德的薰陶，而且在欣賞中獲得美的享受。許多戲曲中的人物和情節雕刻在建築和傢俱的重要部位上，因技巧不凡而增長其知名度。安徽亳縣大關帝廟戲樓的檁柱梁枋上，以木雕形式雕刻著取材於《三國演義》的十八齣戲曲故事，如「長坂坡」、「空城計」、「三氣周瑜」、「七擒孟獲」等，關帝廟的正門上也鑲嵌著戲曲磚雕，因而遠近馳名，被俗稱為「花戲樓」。廣東的廣州、潮州等地區的祠堂寺廟建築上的裝飾雕刻也多是戲曲故事，廣州的陳家祠堂大門兩側裝飾的大型磚雕水泊梁山忠義堂，竟寬達 408 公分，塑造梁山英雄聚義分列於忠義堂上，眾多的人物形象各具特點，性格鮮明，形象傳神，成為古代戲曲磚雕中少有的巨作（圖 1−y−11）。至於潮州金漆木雕、浙江東陽木雕上的戲曲人物更是舉不勝數。

蘇州一帶在元明以來就是民間戲曲異常繁榮的地區，是江南戲曲藝術的中心。天津作為近代發展起來的商埠，清末以後戲曲和曲藝的演出也十分活躍。蘇州虎丘、無錫惠山和天津都盛產案頭擺設的小型彩塑，其中也以戲曲題材占大宗。虎丘和惠山的泥人早期多取材於崑曲和蘇劇，成齣成套，人物形象生動傳神，情節鮮明突出，成為人們喜愛的工藝品（圖 1−y−12、13）。天津鄰近北京，許多京劇名角都來此獻藝，天津彩塑藝人「泥人張」就創作了很多為人們熟悉的劇碼。泥人張第一代張長林有坐在劇場邊看演出邊搏泥成像的絕技，創造了不少名伶舞臺戲裝形象，如譚鑫培、余三勝、劉趕三等都被塑造得活靈活現惟妙惟肖，被津人傳為美談。民國以後北京麵塑藝人湯子博和郎紹安也都擅塑戲曲人物（圖 1−y−14）。

民間雕塑中的大量表現戲曲題材，適應了那一時代人們的興趣和藝術愛好，也反映了民間藝術中寓教於樂的特色。

不少民間雕塑是作為建築或器物上的裝飾附件出現的，做到了實用性和裝飾性的完美統一。

傳統民居多數以磚石土木為建築材料，附著於建築和器物上的木雕、磚刻、石雕以及琉璃飾件等，既有一定的實用功能，也發揮著美化作用。因此極注意裝飾手法的運用。閩、粵、江、浙、安徽、山西、京津城鄉的一些民居和寺觀祠堂的門樓、山牆、照壁、屋脊以至梁枋等處皆裝飾著磚雕、木雕、陶塑、灰塑等（圖 1−y−15、16），浙江東陽、廣東潮州

❺宋金時代墓室出土的磚雕有河南偃師宋墓的丁都賽及戲曲人物磚雕、稷山金墓的雜劇演出磚雕、山西侯馬董氏墓的演劇人物磚雕及河南焦作金墓樂舞磚俑等。

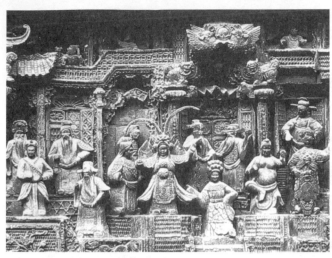

1-y-11　忠義堂（局部）／磚雕／廣州陳家祠

1-y-12　漁家樂（崑曲）／泥塑／丁阿
金／無錫

1-y-13　浣紗記（戲曲）／泥人／蘇州

1-y-14　斷橋（戲曲）／彩塑／張明山／天津

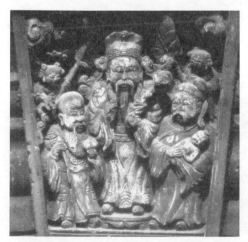

1-y-15　三星高照／磚雕／天津

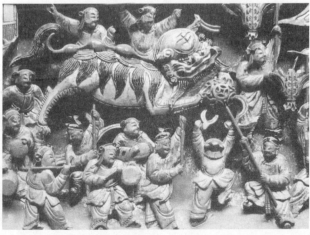

1-y-16　百子鬧元宵（局部）／木雕／徽州黟縣

1-y-17　報喜（豹鵲）圖／磚雕／安徽歙縣

1-y-18　松鼠吃葡萄（民居門樓）／磚雕／河北蔚縣

和湖南湖北地區的木雕多裝飾於櫃櫥、床榻及屏風等傢俱之上，雕鏤精美，布置合宜，深為民間所稱道。表現的內容包括了人物、花卉、山水及大量吉祥圖案，許多石雕磚刻採用數層浮雕的形式，底層往往襯以錦地花紋以求華麗，動植物形象及抽象的圖案本來在純粹的雕塑作品中很少採用，而在民間雕塑中卻是常見的題材（圖 1-y-17、18）。經常運用人們熟知的象徵寓意諧音的手法，如由五個蝙蝠和一個壽字組成的「五福捧壽」，喜鵲和梅花雕於一體而稱為「喜上眉梢」，由扇、劍、葫蘆、花籃、荷花、玉笛、雲板、漁鼓等八種法器組成的「暗八仙」等，龍鳳呈祥的花紋表現美好喜慶，貓蝶牡丹構成的「耄耋富貴」

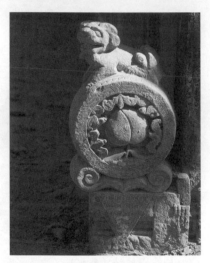

1-y-19　民居門石鼓／河北保定

長壽吉祥，雲紋卍字之類的圖案等，更是屢見不鮮，人物故事的浮雕又常以花鳥吉祥圖案陪襯或構成邊框，以加強裝飾效果。

　　民間雕塑特別善於運用誇張與變形和圖案構成的種種手法，既要適合所在的部位（如建築梁枋的橫長形，門鼓之圓形，照壁的壁心與岔角的組合），又從中表達理想和願望。一般門枕石和門鼓石頂部的圓雕石獅多取臥態或蹲伏之狀，突出頭部和正面部分的刻劃（所謂「十斤獅子九斤頭」），左右相對，靜中有動（圖 1-y-19）。而刻於門鼓側面上的浮雕獅子則常是在圓形的畫面中歡騰跳躍，並裝飾以飄動的綬帶，具有很強的動感。拴馬樁和炕頭獅常利用石材的天然形態略作加工，囫圇完整而無太多的稜角，但強調頭部伏仰扭轉和全身動勢，注意突出炯炯的雙眼，而對一些次要的部位則大膽省略，有時甚至違背了生理的限度，但卻十分富有神采。民間的獅形瓷枕，在適合枕頭的外形中嵌入臥獅的形象，強

調其馴服，造型更為簡括。麵花和泥玩具中的獅虎，大多在身體部位裝飾上吉祥圖案，甚至耳鼻等部處也作成花朵狀，活潑華麗，其造型讓人想到農村中孩子那樣憨厚敦實質樸天真。又嘗見過去木工使用的墨斗的外形也雕為獅虎之狀，僅對頭部的眼和口作誇張的處理，身軀則用寥寥幾道刻線表示，真正作到了妙在似與不似之間。

　　與繪畫結合的彩塑是民間雕塑中的主要形式，甚至在有的品類中講究「三分塑，七分畫」，可見彩繪在塑造形象上具有非常重要的作用。陝西鳳翔的泥虎掛臉繼承了商周青銅器上的饕餮（也稱獸面）的造型，但又在上面裝飾了寓意福祿壽喜的桃子、石榴、梅花等吉祥圖像，不但去掉了古青銅器上的獰厲神祕之感，反而顯得喜氣洋洋。鳳翔泥塑中的獅、牛身上也都畫著喜慶花紋。陝西、河北、山東等地的泥玩具在模製渾然一體的原型上全靠彩繪勾畫，常常以奔放粗獷的數筆和鮮明強烈的色彩取得強烈的藝術效果。蘇州虎丘和大津泥人張的精緻彩塑更是繪塑並重，他們都以塑為骨，以畫為面，體貌動態全在於塑，神采面孔則有賴於勾畫開相，衣飾等也要靠畫完成。在彩繪上又特別講究用筆細膩，賦色淡雅和諧，根據內容在有的部位還勾金添銀，以求富麗的效果，連衣冠邊飾上的圖案花紋也都一絲不苟的表現出來。這種繪塑結合以彩繪裝飾雕塑本體的手法運用，在民間雕塑中有的已達爐火純青的境地。

　　民間雕塑具有很強的地域性。其藝術風格常和當地的自然條件及歷史文化繼承密切相關。從而形成濃郁的鄉土特色。大體而論，北方較為雄渾大氣，南方則秀美細膩。流行在陝西甘肅等省農村拴繫牲口的拴馬椿，其雕塑形象集中於石椿上部，在頂端刻獅、猴及人物造像，雄獅多昂頭或回首，動態變化豐富而生動，雌獅伴隨幼獅，雌猴護著小猴，反映著動物間的母子親情。雕刻最多的是人騎獅，多為外族人形象，有的處理成背猴騎獅，或在獅背上彈奏樂器。人物著重表現其民族特徵和神采，獅子多強調動勢，人和動物的關係處理得生動有趣（圖 1-y-20）。民間匠師特別擅長把握物件的大體形態，刪繁就簡大刀闊斧的加以雕製，巧妙地運用圓雕、浮雕、線刻相結合的手法，具有古樸稚拙之美。這些拴馬椿上的形象使我們想到遙遠的歷史，想到絲綢之路上的經濟文化交流，茶馬古道中的原始貿易，透射出西北地方人民的豪邁性格，也使我們看到漢唐時期深沉博大的雕刻在民間的衍續。東南沿海江淮一帶在明清時期是經濟文化特別發達和繁榮的地區，城區和諸多村落中皆有宗祠，人們在經商或仕宦致富歸來往往修建宅院和祠堂，使得這裡裝飾在建築和傢俱上的雕飾特別華美細膩，題材亦多為戲文、經典故事和吉祥圖像，裝飾在建築上的雕飾尤其出色，不少作品場面宏大，人物眾多，精雕細刻，層次繁複，有的大量運用費工的鏤雕，玲瓏剔透。徽州、蘇州等

1-y-20　騎獅人／拴馬椿／陝西渭南

地的住宅的磚石雕刻，廣東、浙江、福建的木雕傢俱飾件，皆具有繁密纖巧的特色，以鬼斧神工般的技藝獲得人們的讚賞。

民間美術創作皆出於城鄉勞動者之手，其創作也為社會群眾所享用。民間雕塑的產生形式可分為三類：一是勞動群眾的業餘製作，如麵花之類，大多出於家庭婦女之手，她們在做飯理炊的同時，也在其中發揮藝術才能，通過奇妙而生動的麵花造型表現其對幸福生活的嚮往。二是農民的副業，山東高密聶家莊、陝西鳳翔六道營村、河北新城白溝河、河北玉田戴家屯、河南浚縣楊圮屯等地生產的泥玩具就屬此類，他們多以務農為主，在農閒時期進行製作。為適應購買力的水準往往使用最廉價最普通的材料，進行簡單的加工，在技藝上有很大傳承性，形成較為固定的風格樣式。活潑小巧剛健清新，深受一般社會群眾歡迎，特別成為孩子們的心愛之物（圖 1-y-21、22）。三是民間專業匠師的創作，如裝鑾匠和麵塑、石雕、磚雕、木雕、泥塑等專業藝人，屬於手工藝階層，是民間雕塑創作的主體力量。他們多出身於農民或城市貧民，由於社會地位的經濟條件的限制，讀書上學的機會被剝奪。他們的專業技能多是師徒父子間傳承沿襲，不少人有著精湛的技藝和豐富的經驗，熟悉和掌握著歷代相傳民間獨特創作規律。因為他們在手工業作坊、建築工地工作，或在街頭廟會流動獻藝，生活於人民大眾之中，與民眾的思想情感息息相通，並深諳其審美愛好，在創作中也就能鮮明地體現出來。雖然作品代代相傳有一定程式，但優秀的匠師總是富於創造性，適應時代的變化不斷推動著民間雕塑的發展與創新。他們之中曾出現過出類拔萃的人物，如宋代蘇州木瀆的袁遇昌和陝西鄜州的田氏所塑造的泥孩響滿天下，❻清代虎丘的項春江的捏像被視為神技，無錫惠山丁阿金等的戲文泥人聞名國內外，天津泥人張的彩塑形象準確生動逼真傳神，被徐悲鴻譽為「在雕塑上雖楊惠之不為多也」。北京麵

1-y-21　捧花娃娃／河北　　　　　1-y-22　騎馬人／陝西西安

❻宋陸游《老學庵筆記》卷 5：「承平時鄜州田氏作泥孩兒名天下。態度無窮，雖京師工效之莫能及。」乾隆《蘇州府志》卷 66：「袁遇昌，吳之木瀆人。以塑嬰孩揚名四方。」

塑藝人湯子博首創精緻的細麵人，精湛的技藝也在京城享有盛名，大畫家齊白石在青年時期曾是一名出色的雕花木匠，他的木雕作品現今為湖南省博物館所珍藏。他們中的多數人常處於衣食不得溫飽的境地，但作品中卻充滿了對光明幸福追求的積極人生態度。在一些創作中流露著對正義的頌揚和對邪惡的批判和鞭撻。張明山的蔣門神滿臉橫肉肚皮凸起，流露出氣焰囂張不可一世的兇相，完全是天津黑社會混混的化身，從中反映了作者對那些橫行霸道地痞流氓的憎惡；廣東佛山祖廟的神案上雕刻著戴禮帽穿燕尾服的洋人形象，表現他們被打翻在地獻表投降，神案兩側雕刻著洋人形象的侏儒托瓶，表現了在當時民族飽受列強侵辱境遇下對侵略者的強烈仇恨。民間雕塑在發展中並不保守，他們不斷從其他藝術中吸收技藝，借鑑其精華，張明山的彩塑和湯子博的麵塑就明顯地從民族繪畫和戲曲中吸收營養，在內容和風格上出現雅化的傾向。磚石雕刻特別是大件的花鳥和人物浮雕上，無論是構圖還是形象的塑造都與民族繪畫有不可分割的聯繫。然而這絕不是機械地生搬硬套而是有選擇地融會，並沒有因此喪失民間淳樸的格調。

　　民間雕塑的歷史源遠流長，地域分布廣泛，品類豐富，形式多樣，有著鮮明的藝術特色。對民眾的審美情趣起著潛移默化的作用，是民族藝術中的重要組成部分。我們肯定民間雕塑的成就並非貶低宮廷貴族和文人情調的雕塑，陵墓前的大型石雕、石窟寺觀的古代造像、精美的牙角玉石雕刻和鑄銅竹刻文玩等，皆具有極高的藝術價值和成就，大量遺存成為美術史上不朽之作，何況多數作品就是出於技巧高超精絕的民間工匠之手，兩者藝術上各有千秋也互為影響，正是如此才形成中華藝術園地中萬紫千紅輝煌燦爛的局面，而又猶如參天大樹般的矗立於世界藝術之林。只是由於過去歷史上對民間美術的偏見和忽視，造成對其研究的薄弱，關於這方面的著述也不多，亟需要我們投入更多的力量，給它以科學的評價和應有的歷史地位，應是目前美術史研究中的迫切任務之一。

麵花與麵塑

　　麵粉是人類賴以生存的重要食品原料，可以製造出許多不同種類的麵食，人們在歡慶節日和喜慶活動之際，製作麵食時往往創造出別致的造型和花樣，從中表現怡悅的心情和對美好生活的企盼，因而形成民間麵花藝術。在此基礎上進而利用麵團可塑性的特點，聰明的匠師又創造出觀賞性的麵塑藝術，成為民間雕塑中別具特色的品類。麵花和麵塑都滲透著勞動大眾和民間匠師的藝術才能，閃爍著智慧的火花（圖1-z-1、2）。

　　麵花藝術主要流行於中國北方的產麥區，它的形成和發展與地方民俗密切關聯。其歷史淵源尚有待探討。提及麵塑民間傳說往往引出《三國演義》中諸葛亮南征孟獲班師回朝時，在瀘江岸頭「喚行廚宰殺牛馬，和麵為劑，塑成人頭」，投入江水以祭猖神的故事，然此為小說家言，恐不足為據。考古發掘中新疆吐魯番唐墓中出土的麵食即已製成花式造型，是目前見到的最早的麵花藝術遺物。據文獻記載，宋代清明節時人們以麵蒸成燕狀用柳絲串起懸於門首，稱為「子推燕」（這種風習在近代的某些地區中猶有保留）。而其都城開封每到七夕，民間以「油麥糖蜜造為笑靨兒，謂之『果食花樣』，奇巧百端，如捺香方勝之類」，其中還有「披甲冑者如門神之像，蓋其來風流，不知其從，謂之『果食將軍』」。在重陽節又以粉麵蒸糕遺送親友，「上插剪綵小旗，摻飣果實，如石榴子、栗子黃、銀杏、松子肉之類，又以粉作獅子蠻王之狀，置於糕上，謂之『獅蠻』」。這些以油麵製成將軍形象的果食花樣和麵粉蒸製的蠻王糕點，都作為應節食品在市面上出售，在形象塑造的技巧上也應較前有所發展和提高。

　　明清以來麵花製作在城鄉中更為普遍。不同的節日及民俗決定著麵花的形式和內容。不同的地區在麵花的風格樣式上又有差異，因而形成麵花藝術的豐富多彩。明代北京每至七月農家以麵作成果實狀掛於地頭，以祈求豐年，清代《燕京歲時記》云：「二月一日，市人以米麵團成小餅，五枚一層，上置以寸餘小雞，謂之太陽糕」，至於近代人們過年時蒸麵食更是花樣百出，俗話說「二十八，白麵發」（發麵和發家發財諧音），到了春節的前三天正是家家蒸麵食的日子。這些麵食不僅要供正月破五（初五）以前食用，而且還要在祭神祭祖時作為供品，屆時廚房裡灶火通紅，熱氣騰騰，在和麵蒸饃中一片歡聲笑語，也正是巧手婦女大展才能的機會。她們用麵或塑成石榴，或做成盤龍，或做成刺蝟，或做成花鳥蟲魚，巧思迭出，上面用紅色裝飾吉祥點，紅白相間，煞是好看（圖1-z-3、4）。山東膠東地區流行用豆麵作麵燈，底座塑成動物形象，上部做成燈碗以儲油放燈撚點燃，一般是在門首放猴形燈，雞窩放雞燈，糧囤裡放刺蝟燈，水缸旁放魚燈，也有的按家人的屬相製

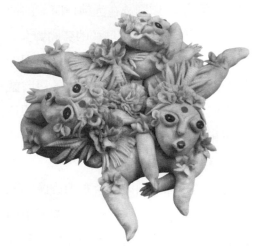

1-z-1　三頭六娃麵花／山西定襄

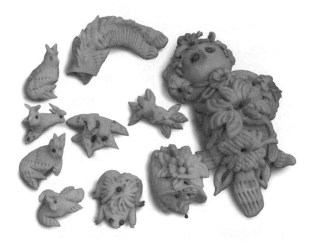

1-z-3　麵花／河北磁縣

1-z-2　戲曲竹籤麵人／河北

1-z-4　麵花／河北

成生肖形象，如虎燈、羊燈等，謂可以驅邪降福帶來好運。河南豫北地區過年流行蒸大花饃，有的有二三斤重，在上面塑成蓮花、菊花、桃子等花樣，再點綴以彩色，常常作為春節送親戚的禮物。甘肅、青海有些地區的漢族在臘月二十三「過小年」蒸「灶卷」，在麵團中加入紅糖捏製成佛手、石榴、龍等形狀置於神案上……。北方不少地區還將花饃貫穿於一年四季的各種節日和婚喪壽誕等人生禮儀之中，如山西地區女兒出嫁時，母親要蒸一對桃子和石榴的麵花，並裝飾以蝴蝶、葡萄、瓜果、花鳥等紋樣送給女兒，祝願榴開百子福壽康寧，嬰兒誕生時又要蒸一對乳形的花饃，上面塑以童男童女的形象，名為「催產娃娃」，外婆還給外孫蒸一個虎形饃，使之保護嬰兒平安。老人過六十大壽，晚輩要獻上桃形饃祝賀，有的在上面塑上九獅菊花，寓意九世共居。與此類似的民俗在冀豫陝西地區也頗為流

行。而且不僅是漢族，在一些少數民族中也有頗具特色的創造，如回族在過節日時炸的油香就是將麵團作成石榴、菊花、蓮花、再經過炸製而成。麵花的作者都是城鄉的勞動婦女，她們憑藉剪、梳篦、筷子、鑷子等簡單工具，用各種雜豆、紅棗等作裝飾配料，運用捏、按、剪、切、刻、挑、挽、堆塑等不同手法，將普通的麵團塑造成美的形體，有的只將麵團搓成條狀，加以盤繞，用刀作不同切割，再用筷子夾製，瞬間即變成各種花樣，有的造型頗具「似與不似之間」的妙處。這種技巧常常是祖輩相傳，又不斷創造豐富，在食用的功能上更多地顯示著精神的享受，成為民間的一大創造（圖1-z-5～8）。

麵塑作為觀賞的藝術品，最初應和民間麵花有一定淵源關係。舊時北京有的饅頭鋪蒸食店除了賣一般吃食或壽誕的壽桃壽麵之外，也製作紅白喜事的「糊食麵人」，遇有喪事即用麵塑成戲曲或神話人物形象，如八仙人或某個戲的舞臺形象，在特製木架上作為供品在靈堂祭案前陳列，婚慶則裝點牡丹及吉祥花鳥，生兒育女則做榴開百子等。後來就發展成上街售藝的麵人藝術，最早流行的是山東菏澤地區民間藝人製作的作為兒童耍貨「竹籤麵人」。用料是以麵粉調水經過加工蒸製，然後摻入各色顏料揉合成麵團，他們大都在農閒時節背著帶有木架的小木箱到處流動，在街頭支起的攤子邊製作邊出售，捏製的麵人大都附著在竹籤上插放於貨架陳列，所捏品種多為人們熟知的戲曲人物形象，如孫悟空、豬八戒、關羽、趙雲、穆桂英之類，也有胖娃娃、老漁翁、打著花傘的時裝婦女，更簡單的還有大公雞、小狗、小兔等動物，塑作時主要運用捏、搓、捻、粘、壓等手法，並以一只牛角製成的撥子，一個細齒的小木梳和一把剪刀作為工具。一般是先在竹籤的上端塑出人物頭臉，用撥子在臉上以黑色麵加上眉眼，挑出鼻嘴，然後加上盔頭或鬢髮，竹籤下部用彩色麵條作出雙腿，將數種彩色麵和在一起在掌中向同一方向揉搓，形成色彩相間繽紛綺麗的花麵條，將之壓平，便可做成各種衣袍貼於麵人上身，再用彩色麵條作成雙臂及手，有的配上刀槍等武器，擺出種種姿態，還可將色麵捺在掌中碾平成薄片，再用撥子迅速挑撥成花朵，或將麵搓成細條，經過木梳的壓捻形成漂亮的珠申，都可用於麵人的裝飾，具有錦上添花的效果。竹籤麵人在製作上不求精細，頃刻能成，要求色彩豔麗，具有民間情趣，售價亦甚低廉，因而為人們歡迎和喜愛，特別對孩子們有極大的誘惑力（圖1-z-9、10）。

在竹籤麵人的基礎上北京又興起陳列於廳堂案頭的細麵人，使麵塑從街頭的兒童耍貨發展成為更為精美的藝術品種。其首創者為湯子博，繼之而起的著名藝人有趙闊明、郎紹安等。這些人都已謝世，有幸的是我在他們生前都有過接觸，從而有一些感性的了解。

湯子博 (1882–1971)，原名有彝，字子博，號先基，北京通縣人。幼年即受到傳統書畫和民間藝術的薰陶，與麵塑結下不解之緣，後來還從事過陶瓷及文物修配工作。1940 年起更專研麵塑。在京城頗享盛名，有「麵人湯」之美譽。二十世紀五十年代中央美術學院工藝美術系注意學習民間藝術，把湯子博請進了高級藝術教育殿堂，1956 年更成立中央工藝美術學院，又專門設立了湯子博麵人工作室，從而有條件專門進行麵塑的創作和研究。我

1-z-5 貴子團圓／麵花／山西定襄

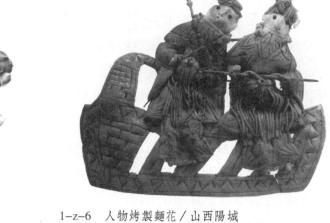

1-z-6 人物烤製麵花／山西陽城

1-z-7 老虎花彩饃／麵花／陝西華縣

1-z-8 坐獅／麵花／山西運城

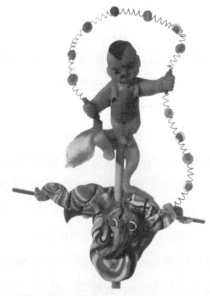

1-z-9 劉海戲金蟾竹籤麵人／河北

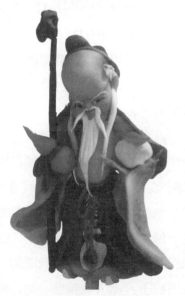

1-z-10 壽星竹籤麵人／河北

在中央美術學院曾有機會接觸湯子博先生，給我的印象是雖是民間藝人出身，但談吐儒雅，對傳統文化有著廣博的修養，後來才知道他對書畫也相當擅長，曾積累了大批畫稿，又參究及佛學，這對他的藝術發展有很大裨益。湯子博的麵塑有較深的文化底蘊，涉及題材亦偏向高雅，如風塵三俠、虎溪三笑、群仙祝壽、達摩渡江等，塑造戲曲及世俗人物也非常擅長，他還首創了核桃麵人。即在劈開的半個核桃殼中塑造出十八羅漢朝南海、二十四仙朝王母等內容，在不及方寸之面積不但表現眾多的人物，而且還塑出環境背景，山石樹木冉冉祥雲，這種鬼斧神工般的微型雕塑實在令人嘆服不已。麵人湯著意從傳統繪畫、廟宇塑像壁畫及版畫插圖中吸收營養，塑出的人物自然非同一般，他塑的鍾馗有穿紅袍者，也有穿黑袍者，面對蝙蝠仗劍起舞，嫵媚中帶有軒昂的氣質，所塑四大天王，頂盔貫甲，

1-z-11　達摩／湯子博

莊嚴威武，手執劍、琵琶、傘、蜃等法物，氣勢各不相同，他曾為中央美術學院塑過一套水泊梁山一百單八將，將不同階層、經歷、性格的人物通過形象、服飾、動態的精心處理，表現得栩栩如生，而毫無雷同之感。其子湯夙國深得家傳，畢業於中央美術學院雕塑系，在麵塑形式及手法上又有所創新，並以麵塑塑造名人肖像，數次出國訪問表演，其作品也為很多美術館收藏（圖1-z-11～15）。

　　郎紹安 (1910–1993)，又名雙喜，滿族，家住在北京白塔寺一帶，他十三歲那年在廟會上見到麵塑藝人趙闊明，竟對麵人著了迷，後來乾脆拜師學藝，走南闖北，在窮苦的生活中憑著不懈的鑽研精神，練就了一手捏麵人的絕活。我結識郎紹安頗有些傳奇性，是日本侵略中國時期，我還是十一二歲的小孩子，一年冬天年底在家鄉保定城隍廟街見到了一個麵人攤子，塑的麵人與其他藝人不同，生動精細，而且裝在玻璃框裡，售價也自然高，他穿著一件破皮襖，在寒冷的街頭當場製作，顯示出高超的技巧，這便是從北京到保定討生活的郎紹安。我雖不太懂得藝術，但卻看得入了迷，在寒假期間幾乎天天站在旁邊「觀摩」，也引起了他的注意，一天竟將他捏的一個漂亮的娃娃贈送給我，我成了他藝術的「知音」，他住在一個非常簡陋的小客店裡，也歡迎我在晚上去「訪問」，看他蒸麵團加工原料等準備工作和趕製別人的訂貨，和我聊起北京的白塔寺廟會，敘說他有一次在南方坐海輪沒錢買票，在甲板上捏麵人竟得到解決，他還告訴我為什麼塑鍾馗要加一隻蝙蝠，那叫「恨福來遲」，我從他那裡最早受到了民間藝術的「專業教育」，竟成了他的「忘年交」。他回北京時

1-z-12　北方多聞天王／湯子博

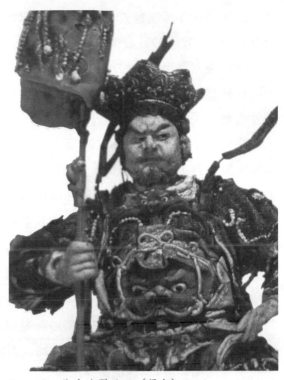

1-z-13　北方多聞天王（局部）

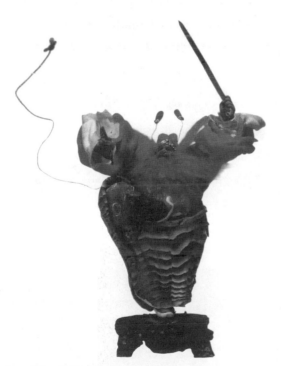

1-z-14　鍾馗／湯鳳國

1-z-15　長眉羅漢／湯鳳國

又送給了我一件鍾馗麵人。從此再也沒機會聯繫，想不到十幾年後我到北京學習並留在中央學院工作，我還帶著我教的德國留學生去訪問他，我們對當年的相遇都還有很深的印象，只可惜後來因為工作繁忙沒有進一步交往。平實而論，郎紹安缺少湯子博那樣的文化素養，但卻有著豐富的生活閱歷，他的足跡幾乎遍及大半個中國，對北京的人情世態更是熟悉，他愛看戲，因此捏出來的麵人有著濃郁的京味兒。給我印象最深的是他捏的戲曲人物，像「三娘教子」，王春娥舉起棍棒，薛倚哥倒在塵埃，老薛保慌忙遮攔，三個人物的「亮相」，活畫出舞臺名角的表演場景。他捏的「武家坡」薛仁貴的輕狂和王寶釧的穩重相映成趣，他捏「天女散花」，用五彩麵團塑出上升的朵朵祥雲，天女站在雲端，花朵從籃中飄灑而下，非常美麗。麵人郎的女兒郎志麗也得其家傳。

　　細麵人的用料和製作都非常講究，用五份上好白麵加一份糯米粉先用開水和勻成，然後上屜蒸，出鍋後再加入適量植物油、精鹽、蜂蜜等經過揉搓使其滋潤，然後再加入甘油揉搓，這樣作成的麵團叫底麵或本麵。再進一步在本麵中混入不同顏料，作麵塑的麵團就製成了。作麵塑時手上要搓些特製油，是用蜂蠟與植物油混合加熱調製而成，作成凝固狀的油膏，捏麵人還有很多輔料，如金粉、銀粉、亮片、細銅絲（作紗帽翅用）、孔雀翎（作戲曲人物的雉尾用）、胭脂餅（染臉部用）、刻著圖案的小木戳（蘸金粉可以在麵人衣服上印成漂亮的花紋圖案）、絲絨（作鬍鬚鬢髮用）。捏好後還要固定在平板上，裝入玻璃匣中。麵團雖然有塑造性強的優點，但卻不易長久保存，所以很多名家的作品傳世卻很稀少，這一點今後在材料科學配製和如何在良好的環境條件收藏，都是需要進一步研究解決的課題。

中國民間美術

地區篇

泥土芳香　古晉風情

——談山西地區的民間美術

山西地區山川毓秀，兼陽剛與陰柔之美，東依巍巍太行，又有恆山、五臺山之勝景；西枕滔滔黃河，分布龍門、壺口之奇觀；北部古長城逶迤，與內蒙古相鄰；清澈的汾河水從北向南縱貫山西中部盆地。全省包括了山區、高原、盆地、平川等複雜地形地貌：有牛羊遍野的塞北風光，也有泉水潺潺稻浪千頃的江南風致，有暑天尚棲餘雪的千仞高山，更有在晉陝峽谷中洶湧澎湃奔流不息的黃河，還有水清地肥的棉麥之鄉花果之城。人們世代在這塊土地上繁衍生息，以不同的方式生產和生活，創造了物質文化和精神文明，也產生了具有濃郁地方特色的民間美術。山西的山川大地是多彩多姿的，山西的民間美術也是豐富絢麗的。藝術是以生動的形象反映生活的，民間美術最能鮮明直接地反映一個地區的生活方式和民風民情，透射出古老歷史文明的發展演變。因此要了解山西地區的民間美術，就必須要了解山西的歷史文化民風民情。

一、深厚悠遠的歷史文明

山西地處黃河流域中游，是華夏文明的發祥地。從芮城匼河和臨汾丁村舊石器遺址到分布全省數不清的新石器時期遺址的發現，足以證明這裡是炎黃子孫最早繁衍生息的地方。山西的每一個地方幾乎都蘊含著古老歷史文明的深厚積澱，對一山一水一村一鎮都能講史說古，引出許多動人的古史傳說，甚至追溯到遠古的洪荒世界……。傳說中的人類始祖伏羲和女媧就生活於山西的洪洞趙城一帶，他們長得蛇身人首，形象怪異，❶二人的結合生育了人類，伏羲結繩畫卦，女媧煉石補天，初步創造了文明。其後，堯建都於平陽（今臨汾），舜建都於蒲坂（今永濟），禹建都於安邑（今夏縣），堯、舜的臣子后稷教民稼穡、種植五穀，大禹更帶領民眾疏河道、開溝渠、治理洪水，征服自然……。生動的事跡不只祖輩相傳活在人們的口頭上，而且有遺址為證，山西老百姓會振振有詞如數家珍地（雖然其中不少是後人的附會）說出洪洞縣的卦底村就是伏羲當年畫八卦的地方，趙城現在還有女媧沒有用完的一塊補天石。臨汾有堯的陵墓，永濟舜里村樹有「舜帝故里」的石碑，與其相鄰還有舜陶河濱的陶城村和治水擒龍的黃龍村，垣曲有舜井。河津的禹門（也叫龍門）是大禹治水時開鑿的，芮城的禹門渡就是禹治水時休息的地方等等，這些原始部落聯盟的

❶漢王延壽〈魯靈光殿賦〉：「伏羲鱗身，女媧蛇軀」。出土之漢代畫像石中伏羲女媧皆作人首蛇軀交尾之形。山西一些民間美術中猶存此種形象。

領袖曾被說成是遠古時代賢明的君主，他們的儉樸、勤勞、謙和、無私和開創奮鬥的精神深深感染著後代子孫。山西省廟多，不只有佛道教的寺觀，還有為紀念這些傳說中的英雄祖先而建的廟堂，臨汾有堯廟，新絳有稷益廟，稷山有稷王廟，河津有禹王廟（惜已毀），人們春秋祭祀，燒香禮拜，進而世代演繹出不少富有想像力的神話，形之於民間創作，也是山西民間美術中出現的伏羲女媧形象，富有圖騰色彩的龍鳳圖案及蛇形花饃，包含生殖崇拜意義的命題和奇瑰的形象的古老淵源。

商周以後的歷史遺跡更是數不勝數：商代曾在垣曲造城，西周成王封弟叔虞於唐（今太原附近的晉源鎮），削桐葉為圭封弟的故事曾被有的研究者說成是剪紙藝術的先創。❷春秋時這裡是晉國所在，北魏拓跋氏早期建都平城（今大同），劉曜建都於平陽，北齊高歡以晉陽為陪都，隋煬帝、唐高祖登基前都在太原駐兵，成為「龍興」之地。撇開這些史書上的記載不論，單就從正史基礎上渲染的傳說：如火燒綿山介子推的故事，慷慨悲壯趙氏孤兒的故事，三箭定天山白袍薛禮的故事，曲折動人的劉智遠和李三娘的故事，可歌可泣的楊家將殉國衛疆的故事，還有玉堂春蘇三和王金龍離合悲歡的姻緣情節及風流皇帝明武宗私下大同，在梅龍鎮調戲酒家少女李鳳姐的故事……。這些家喻戶曉的傳說都給民間文藝提供了豐富的素材，是山西民間戲曲、民間美術中經常表現的內容。

山西又是漢族和少數民族雜居的地區，魏晉南北朝時，匈奴、鮮卑族大量向山西遷移。唐末五代時，太原又是沙陀族李克用的管地，至今全省除漢族外，尚有回、蒙、滿、壯等少數民族居住。這些民族和漢族互相學習相互融合，也使山西民俗和民間藝術更為豐富多彩，展現出同中有異的多種風格。

二、古老的戲曲與民藝滲透

山西民間美術的另一特點是與民間戲曲有著互相滲透吸收和影響的關係，因此就不得不對山西戲曲作概略了解。

山西是古典戲曲繁榮的地區，遠在宋金時期晉南的戲曲演出和創作已非常活躍，據傳宋代馳名於開封的諸宮調藝人孔三傳就是晉南人。1127 年金兵攻陷汴梁，擄走大量技藝人才北去，其中也包括了宮廷和民間戲曲藝人，這些人被押解經過山西時，中途不少人逃亡，其中一些人流落晉南民間，為平陽雜劇增加了實力，直至元代時仍盛行不衰，包括大戲曲家白樸、石君寶、鄭光祖也都誕生在這一帶。現今山西遺存金元時期的戲臺就有十餘個，❸稷山馬村金墓、新絳吳嶺莊和寨里村元墓出土的戲曲磚雕，❹侯馬金墓出土的戲人俑及舞

❷見司馬遷《史記》卷 39〈晉世家〉：「成王與叔虞戲，削桐葉為圭以與叔虞，曰：『以此封若』。史佚因請擇日立叔虞。成王曰：『吾與之戲耳』。史佚曰：『天子無戲言，言則史書之，禮成之，樂歌之』。於是遂封叔虞於唐。」

❸廖奔《宋元戲曲文物與民俗》第五章「戲臺」，文化藝術出版社 1989 年出版。

❹山西省考古研究所〈山西稷山金墓發掘簡報〉，載《文物》1983 年第 1 期。

臺模型，❺形象而有力地證明了這一地區戲曲在古代的興盛發達。平陽、絳州出名優，洪洞廣勝寺明應王殿中，有一幅表現戲曲演出場面的元代壁畫，橫額上寫著「堯都見愛大行散樂忠都秀在此作場」，堯都即平陽，忠都秀就是該地著名的女演員，萬榮縣孤山風伯雨師廟的元代所建戲臺石柱上也刻著「堯都大行散樂張德好在此作場」的字樣。明代初年馳名於金陵的戲曲演員中有叫平陽奴者，也應是平陽人。❻明清之際，地方戲勃興，山西陸續形成了上黨、蒲州、中路、北路四大梆子體系。其中流行於晉東南的上黨梆子與晉南的蒲州梆子約形成於明代後期，歷史較早，劇目最為豐富，但後來流行於晉中的中路梆子卻有更大影響，定名為晉劇（山西梆子）。另外還有鐃鼓雜戲，二人臺及各種道情、秧歌等民間小戲。這裡城鎮有戲館，寺廟有戲樓，村村有戲臺，逢年過節演戲。廟會娛神演戲成風。「村各有廟，戶各有神……而結社迎神，演戲賽會之事平時多有行之者」，❼而且有「賽戲」之舉。❽令人著迷的還有皮影戲，「宮室車馬，雕繪如真」（圖 2-a-1、2），❾有時在廟會上幾臺戲一起演出。民國十八年編輯的《翼城縣志》記載了該縣城關七月二十二財神大會，「沿街搭布臺，唱皮人小戲，而大戲亦有之，至少不下十餘臺，市面遊人往來觀看，擁擠不前」的盛況。戲曲藝術有著極為深厚的群眾基礎，人人愛戲、迷戲、懂戲，熟悉劇中的內容情節，記住演出中的一板一腔一招一式，那臉譜的圖案，戲裝的色彩，唱腔的韻律，鑼鼓的節奏，使人們得到極大審美享受，戲中褒忠貶奸，頌正批邪也在道德觀念上給予人們深刻的影響，當然也反映於民間美術當中。戲曲故事是中國民間美術中的重要內容，但

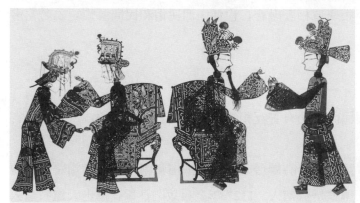

2-a-1　打金枝／皮影／山西臨汾

2-a-2　梳妝／皮影／山西臨汾

山西省考古研究所〈山西新絳南苑莊、吳嶺莊金元墓發掘簡報〉，載《文物》1983 年第 7 期。

山西省文物工作委員會侯馬工作站〈山西新絳寨里村元墓〉，載《考古》1966 年第 1 期。

❺見山西省文管會侯馬工作站〈侯馬金代董氏墓介紹〉，載《文物》1959 年第 6 期。

❻元夏庭芝《青樓集》。

❼民國十八年《翼城縣志》。

❽康熙四十八年《隰州志》。

❾民國十八年《聞喜縣志》：「冬春二季，又有皮片影戲，宮室車馬，雕繪如真，俗名『碗碗腔』……每班只三五人，價甚廉也。」

在山西民間美術中尤為豐富、精彩。在木版年畫、剪紙窗花中有，在石雕磚刻中有，特別在刺繡中更大量存在，只要欣賞一下山西民間美術中大量表現戲曲的作品，就會鮮明地感到這一點。

三、民間藝匠人才輩出

　　山西的古典文化藝術有著優秀的傳統和偉大的成就，大量著名的古代美術遺跡分布於全省各地，且不說那世界著名的雲岡石窟和天龍山石窟，僅保存下來的唐宋元明寺觀建築、壁畫和雕塑數量之多非其他省地所企及，如五臺山佛光寺的唐塑、平遙鎮國寺的五代北漢彩塑、大同下華巖寺的遼塑和善化寺的金塑、太原晉祠的宋塑、晉城玉皇廟的元塑等，至今依然光彩照人。明清雕塑更是不勝枚舉，其中平遙雙林寺的兩千多尊大小不等的塑像和隰縣小西天滿布於大雄寶殿中的懸塑，其數量之多、技巧之精湛，也是其他地區少見的。寺觀壁畫則有高平開化寺的宋代壁畫、繁峙巖山寺的金代壁畫、永濟永樂宮（今遷芮城）、洪洞廣勝寺、稷山青龍寺及興化寺的元代壁畫、新絳稷益廟的明代壁畫等，幾乎每一座廟宇都是豐富的古代美術館。如果再算上清代遺物，橋梁、牌坊、民居、拴馬椿上雕刻裝飾，幾乎縣縣鎮鎮都有存留，這些作品絕大多數都出於民間匠師之手，有著群眾喜聞樂見的形式和表現手法，人們耳濡目染自然從中受到啟示，提高了欣賞能力和表現水準。山西人比其他省份人有著更優越的條件受到優秀藝術品的薰陶（圖2-a-3、4）。

　　山西在美術史上也是人才濟濟，出現過一些卓有成就的民間畫師和能工巧匠，北宋著名畫工王拙即為河東（今山西永濟一帶）人，真宗時營建玉清昭應宮，從全國三千名畫工中選拔人才，王拙被選為右部第一，他畫的五百靈官等深受稱道。❿絳州高克明在北宋真宗、仁宗時供職宮廷，以山水著名，但佛道、人馬、花竹、翎毛、禽蟲、畜獸、鬼神、屋

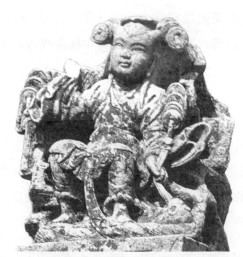

2-a-3　劉海戲蟾／石雕／山西五臺

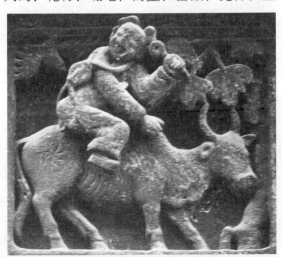

2-a-4　牧牛圖／磚雕／山西平遙

❿宋劉道醇《聖朝名畫評》卷1，宋郭若虛《圖畫見聞志》卷3。

2-a-5　全家福圖、福壽無疆／年畫／晉南

2-a-6　關公讀春秋／年畫／晉南

宇等，幾乎無所不能，他還以謙和自重好義忘利的作風為人們所稱讚，北宋仁宗皇祐年間，高克明奉命畫反映宋代初年政治成就的「三朝訓鑑圖」並刻版印刷，其中人物不過一寸大小，山川宮殿儀仗隊伍畫得非常生動逼真，顯示出高超的功力。⓫絳州民間畫家楊威則擅長畫帶有年畫特色的村田樂，販畫者把他的作品運到開封，連宮廷畫院的畫家也出高價購買。⓬南宋著名畫家馬遠祖籍河東，他的祖輩就是著名的「佛像馬家」，馬遠的曾祖父馬賁改攻花鳥畜獸，能畫百雁、百馬、百牛、百羊、百鹿等豐富而有吉祥意義的巨幅圖畫。⓭元代，則有馳名畫師襄陵朱好古、張茂清、楊雲端等，永樂宮純陽殿的壁畫就是由朱好古的弟子張遵禮、田德新、曹德敏等繪製的。他們的身分無疑都屬於民間畫師之列。平陽還是著名的刻印書籍的中心，金滅北宋後曾將汴梁的刻印工匠遷於平陽，這裡刻印過著名的《趙城藏》，其中扉頁的說法圖版畫氣勢宏偉，刀法雄健，代表了北方版畫的面貌。清末在甘肅黑城西夏古遺址中發現的金代獨幅版畫「四美圖」和「義勇武安王位」，分別印有「平陽姬家雕印」、「平陽徐家印」的標識，從題材及風格看可知是早期的木版年畫，因而晉南一帶年畫的歷史是非常久遠的（圖2-a-5、6）。

　　深厚的傳統和豐富的遺產，予山西民間美術以滋養，在民間美術創作中借鑑吸收，這在磚石雕刻、木版年畫、琉璃構件、皮影造型中表現得尤其明顯。

四、民俗民藝交相輝映

　　山西境內民風淳樸，不少地區在慶賀年節活動、婚喪喜壽典儀以及衣食住行日常生活中保留了古老傳統的俗尚，有的至今猶流傳於民間。民間美術適應俗尚的需要而創作，並得到豐富和發展，起著美化生活並表達人們的理想心願的作用。「十里不同風，百里不同俗」，

⓫宋劉道醇《聖朝名畫評》卷2，宋郭若虛《圖畫見聞志》卷6「訓鑑圖」條。

⓬宋鄧椿《畫繼》卷7：「楊威，絳州人，工畫村田樂，每有販其畫者，威必問所往，若至都下，則告之曰：『汝往畫院前易也』。如其言，院中人爭出取之，獲價必倍。」

⓭宋鄧椿《畫繼》卷7：「馬賁，河中人……本佛像馬家，後寫生，馳名於元祐、紹聖間」。

山西從南到北，從山地到平原的民俗是無比豐富的，現僅就與民間美術有密切關係者略舉一二。

在年節活動中農曆新年（現在稱為「春節」）是最隆重的節日，予具有藝術才華的老百姓（包括民間匠師）顯露身手的機會，成為民間美術創作最活躍的時期。慶祝春節的活動在臘月二十三日祭灶就揭開了序幕，此後，人們的中心活動就轉到布置環境準備年貨上來。「一過臘月二十三，家家戶戶勤拾翻」，掃房淨舍除舊布新，每家每戶都要買年畫、神禡、紅紙，剪窗花，蒸花饃，做年菜。年前也是婚嫁密集的日子，吹吹打打花轎臨門，更增添了喜氣。年畫是布置環境不可缺少的民間美術品，山西的年畫多產自晉南襄汾一帶，傳統深厚，式樣繁多，每屆年終歲尾，集市上就擺出色彩鮮豔、內容吉祥的年畫。山西晉南一帶貼年畫講求屋裡屋外、門窗影壁、米囤糧倉、衣箱碗櫃、供桌神案、豬欄馬舍，所有的地方都要貼到，其中有些樣式與其他省份不同，有著極古老的淵源。如門窗上貼雄雞，是漢魏時畫雞於戶的流風；❶❹ 在門上貼「馗頭」，是唐代以後門上貼鍾馗像的餘緒；❶❺ 灶神禡不只印有灶王府，而且上端相當部位畫灶神騎馬上天奏事，甚至有的只畫灶神騎馬，猶存古神禡之遺制。❶❻ 過年的吃食中，麵饃的造型分外講究。山西產麥，人們以麵為主食，山西黃河沿岸又盛產紅棗，特別是晉西的稷山棗和柳林棗久負盛名，因而過年蒸的棗花饃就花樣翻新。「二十八，做棗花」，把柔軟的麵團塑成桃、石榴、佛手、魚等吉祥物，特別是祈神祭祖的供品，擺在天地桌和灶土禡前的棗山和擺在祖先牌位前用麵和棗疊成的塔狀花糕，上邊用麵塑上二龍戲珠、鳳戲牡丹之類，有的蒸成後適當用彩色裝飾，也有的以炸、烤製成，使花饃出現多種風格，千姿百態美不勝收。禮天敬祖慎終追遠被認為是年節的大事，且使家庭婦女在製花饃中大展奇才，孩子們更從中享受到無比的審美樂趣（圖 2-a-7）。

2-a-7　麵娃娃／麵花

「寧窮一年，不窮一節」。過年重視穿著，特別是孩子和青年婦女，更要特別打扮一番。男娃戴上老虎帽、麒麟帽，登上虎頭鞋或豬鞋；女孩戴鳳凰帽，圍上刺繡精湛的圍涎，身穿花衣，腳登繡花鞋，真是花團錦簇，鄉土味十足，顯示出來的不只是孩子的美，也是娘輩們的巧手和愛心（圖 2-a-8、9）。

❶❹梁宗懍《荊楚歲時記》：元旦「貼描雞戶上，懸葦索於其上，插桃符其旁，百鬼畏之」。又見晉王嘉《拾遺記》：「堯在位七十年，有鸑雞歲歲來集，麒麟遊於澤藪，鴟梟逃於絕漠，有祇支之鳥，一名重睛，雙睛在目，狀如雞，鳴似鳳，時解羽毛肉翮而飛，能逐搏猛獸虎狼，使妖災群鬼不能為害。飴以瓊膏，或一歲數來，或數歲不至，周人或刻木或鑄金，或圖畫雞於牖上，蓋重睛之遺像也」。

❶❺見宋沈括《續筆談》。

❶❻明沈榜《宛署雜記》：「坊民刻馬形印之為灶馬，每年十二月二十四日農民鬻之，以焚之灶前謂為送灶君上天。」

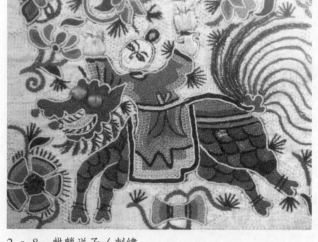

2-a-8 麒麟送子／刺繡

2-a-9 牡丹花帽

正月裡的民俗文化極為豐富。鑼鼓喧天，走村串巷的「社火」，正月十五上元節的花燈，撲朔迷離的「九曲黃河陣」，❶只從那人物的服飾、打扮的出色、旗幟彩旛繡繪的漂亮、花燈紮製的巧妙、門樓彩棚裝飾的壯麗就足以使人讚嘆不已。

這種民藝不只過年有，也在一年中不同季節的民俗裡以不同特色出現。如蒸花饃也流行於三月的清明節和七月十五的中元節以及民間婚嫁喜壽的禮儀中。有的地方清明節把花饃塑成燕形，用絲線或柳枝穿起來懸掛，名曰「子推燕」，以紀念古晉國名臣介子推，據考，這一風俗最遲在宋代即已存在，❶因為火燒綿山的故事就發生在山西介休，所以山西人對他特別有感情，世代紀念，延續千年而不衰。然而蒸花饃的另一高潮卻是中元節，這時適逢新收的麥子剛磨成麵，遂用以蒸饃祭祖和饋贈親友，花樣也特別多，有獅、虎、象、羊、豬頭、娃娃坐蓮甚至針線筐籮之類幾十種花樣，稱為「羊羔兒饃」，或稱「麵羊」。大約早期以羊的塑形為多，說法不一，有的認為取羊羔跪乳不忘父母養育之意，有的認為「羊」即古代「祥」字，用以祈祝美好吉祥。特別是山西定襄和霍縣等地在七月蒸出大量「羊羔兒饃」用繩穿掛起來風乾，以備長期食用。

除過年以外，穿戴的藝術最突出的要數端午節（俗稱五月節），夏季初臨，毒蟲萌動，

❶九曲黃河陣，在正月十五日上元節流行的一種類似迷宮的娛樂活動，其法是先選平地畫出通路複雜的陣圖，僅留入口及出口各一，內部路線或通或塞錯綜莫測，按圖之路線立木樁三百六十根並以高粱稭編籬笆分隔，每一木樁上端皆安放花燈，更於陣之中心樹高竿置大燈一盞，夜間燈火輝煌鑼鼓齊鳴，人們入陣遊逛，走出陣則可消災。在黃河流域農村中頗為盛行，乾隆六年《沁州志》載上元節「以荍稭搭九曲黃河，上簪油燈數百盞，童子笙歌遊玩，夜分始歸」即指此。又民國二十年《沁源縣志》有詠〈元宵黃河〉詩云：「元宵葦蓆搭神棚，炮火花煙氣倍增，遊繞黃河三百六，沿途五色紙燈籠。一綹火花一綹燈，細吹細打鑼鼓聲，紛紛士女重圍看，炮藥花煙氣象增。」

❶宋孟元老《東京夢華錄》卷7記清明節風俗：「用麵造棗口飛燕。」可知北宋時開封即盛行此俗，河南與山西同屬黃河文化，互相影響，然而至今保留「子推燕」的恐只有山西少數地區了。

除瘟防病成為中心主題，孩子們要佩帶用絲線纏成的五彩粽子，還有縫成艾虎及五毒形象（蛇、蜈蚣、壁虎、蠍子、蟾蜍）的香包，有的兜肚上也要畫上老虎。門上貼紅紙剪成的葫蘆、艾虎、桃子和獅子滾繡球等，用以驅邪保平安。

　　婚喪嫁娶生兒育女在禮儀上特別重視。首先是關心下一代，當母親身懷六甲嬰兒降生以前，就早已給他準備好穿戴。娃娃滿月時，外祖母和娘家親友要給小寶寶送去圍嘴、虎頭鞋帽、虎頭枕。孩子家還向親鄉友好索要布頭縫成五彩斑斕的百衲衣，祝願孩子健康壯實長命百歲。這種「滿月活」有繡有補，做得極為考究，常常帶有向人炫耀巧藝的成分。另外，外婆還要給外孫（或外孫女）蒸囫圇，即用麵粉蒸直徑尺餘的圓麵圈，上塑十二屬相，囫圇裡套小囫圇，更塑以龍鳳虎頭等，在麵花藝術中別具一格。男婚女嫁是終身大事，新娘的嫁衣妝奩都要婚前完成，有的是臨出閣的姑娘自己繡製的，有的還要請人幫忙完成，嫁衣從頭到腳（衣裙、鞋、手帕）及妝奩衣被的每一個部位（如荷包、枕頭頂、門簾）也都要精細裝飾力求華美，刺繡手藝特別得到發揮的天地（圖 2-a-10）。喜房中的布置更給剪紙藝術提供了場所，窗上牆上貼著各色花樣：有合香的扣碗，寓意致富的蛇盤兔，[19] 象徵多子的石榴蓮花及抓髻娃娃等；妝奩禮品上也裝飾著吉祥花樣，祝願新人白頭偕老婚姻幸福。老人做壽時後輩為之蒸壽桃麵花，甚至送上壽衣壽幛致賀。老人逝世，裝殮發引，亦有一套舊俗，祈祝死者早登天界，寄託哀思，而對生者也是一種安慰。

2-a-10　瑞獅／刺繡

　　山西地區地形地貌複雜，各地生活風習面貌有同有異，有的地方在峽谷斷崖上開鑿窯洞以安家，有的住在青磚瓦舍的房屋，當然也有用土坯石頭壘起來的房屋，俗話說：「山西人好蓋房，山東人好存糧」，無論條件怎樣，山西人對住房是重視的，現今留下的明清建築也特別多。山西人又善於理財，以經營有方而聞名全國，特別是清代後期赫赫有名的兌匯銀兩的票號，幾乎為山西人所壟斷，有著殷實的財力。在明清之際商業突出的發達，商人集中的地方形成繁榮富庶的縣份，出現了「金太谷，銀祁縣，吃不完米麵的榆次縣」，這些地方的深宅大院連接成片，無論是屋脊上的磚雕，簷下畫板上的木雕（圖 2-a-11），大門的石墩，迎門的照壁，門前的拴馬樁，都凝聚著匠人的巧思。至於屋裡的炕圍畫，頂棚上的剪紙團花，影壁牆上的裝飾（圖 2-a-12），窗櫺的花樣圖案，門樓的式樣就更是豐富多

❶⓽蛇盤兔，是山陝一帶流行的剪紙花樣，寓意夫妻和諧婚後富裕。舊俗認為如新郎屬蛇、新娘屬兔相配定會美滿：另一種解釋是男人如蛇一般靈活，妻子如兔一樣溫柔守窩，則必然和美富裕。俗諺：「蛇盤兔，必定富」、「貼上蛇盤兔，種下搖錢樹」。

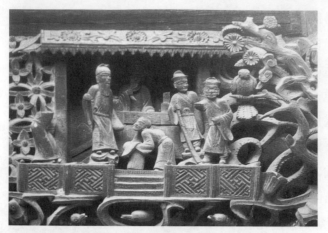

2-a-11　戲曲木雕（民居裝飾）／山西臨汾丁村

2-a-12　三獅圖／影壁磚雕／山西靈石王家大院

彩變化萬千。平常人家也想方設法對房屋進行美化，即便是山莊簡陋的宅院，貼上鮮豔的窗花剪紙，映襯著房前屋後的桃花棗樹，也顯得詩意盎然，分外古樸優美了。

五、古晉風情泥土芳香

　　山西的民間美術是絢麗多姿的，它既古樸又華美，有磅礡的氣勢，也有秀雅的風韻，有大刀闊斧的寫意，也有精密不苟的刻意求工之作，然而，它們都顯示著古晉的風情，散發著泥土的芳香，反映了這一地區人們的美好理想和審美觀念。

　　他們所畫的，所剪的，所塑的，所繡的無不是他（她）們心靈深處的一片真情。例如：同樣是兜肚之類的衣飾，作者卻從不以裁縫出實用功能為滿足，而是根據使用對象的不同，在裝飾美化中注入深情的愛。有一件作為護肚兼錢袋的裹肚是妻子為離家的丈夫親手繡製的，有限的幅面上，繡出一棵開得鮮豔而飽滿的荷花和一條戲水的金魚，這棵荷花的藕、莖、葉、花俱全，還結出一個蓮蓬，生意盎然，這象徵他們夫妻愛情的美滿，如魚水般的和諧和魚戲蓮般的甜蜜，而那蓮蓬似是愛情結下的果實，上端還繡有「一塵不染」四字（圖2-a-13），所反映的絕不是文人畫荷花的孤芳自賞自鳴清高，而是對離家出外丈夫的叮嚀囑咐和信任。花紋在裹肚的位置安排，構圖疏密的處理，以及色彩的設計搭配都非常妥帖諧調，這優美的創作凝結著多麼深厚的愛！另一件給嬰兒縫製的兜肚，大紅底色上繡著一隻搖頭擺尾的綠麒麟，作者雖然未必懂得人中麟鳳或讀過《詩經》中的〈麟之趾〉篇，但肯定知道麒麟送子的傳說，她把活潑健壯的麒麟繡在自己孩子用的兜肚上，寄託著對後代的期望，希冀他長大成器有所作

2-a-13　一塵不染／刺繡／山西芮城

為。兜肚頂端有限的一塊小地方加繡了一枝花，花的兩旁綴以盤成蝴蝶般的扣絆，構思之妙，手法之巧使人們拍案叫絕。這兩件作品感情都是深厚真摯的，藝術上都是妙手天成而無絲毫造作雕琢之感，不愧是情真意切的佳作。

山西民間美術作品也鮮明地反映了人們對生活的積極態度、樂觀主義精神和對美好理想的執著追求。農曆新年是充滿希望和浪漫色彩的節日，婦女們做花饃時盡情馳騁自己的想像和心願。供神祭祖用的棗山底座用麵塑成元寶，上面壘塑成騰騰的火焰形，再插上老虎、獅子、喜鵲、石榴、桃子、如意等麵塑吉祥物，十分富麗華貴宏偉壯觀，儼然是一座裝滿吉祥喜慶和財富的聚寶盆。他們說：「棗山山，生男養女踩肩肩」，「天地牌、棗山花，後輩兒孫美活法」，還有那壘成寶塔狀的花糕，取名叫「節節高」，都包含著對人丁興旺發財致富的深切而久遠的祝頌和憧憬，這種棗山棗塔雖然形成大的格式，但每家每人做來又各有巧妙不同。

至於年畫剪紙等純為欣賞而創作的美術品，則表現了大量的戲曲題材，伸張正義，鞭撻邪惡，鮮明地反映了人民的愛憎和道德觀念。特別是那貼在碗櫃上的「拂塵紙」，所印的戲曲有單幅的，也有連續四張一套的，表現的劇目也特別豐富生動，其中有讚揚鐵面無私的包公鍘死忘恩負義企圖殺妻滅子的陳駙馬的「明公斷」，有描繪白娘子為了愛情和法海和尚拚死戰鬥的「金山寺」……。值得注意的是一批品格高尚勇敢善良的女性特別得到表現，如「賣水」（「火燄駒」的一折）中的黃桂英，「武家坡」中的王寶釧，「西廂記」中的崔鶯鶯，「汾河灣」中柳迎春，「穆柯寨」中的穆桂英，「蝴蝶杯」中的胡鳳蓮……，她們或抗拒父母的嫌貧愛富的門第觀念，或大膽衝破封建禮教的藩籬而爭取愛情的自由。不只在年畫上，在刺繡上山西人也不停留在扎花繡朵，我們只要看一下苫罩、衣裙、枕頭頂上到處都繡著黃桂英和李彥貴互訴衷腸，崔鶯鶯和張生西廂相會，穆桂英和楊宗保戰場上成佳偶，而且在故事人物周圍裝飾上吉祥美好的花鳥以為陪襯，就不難窺見山西婦女內心深處的奧祕了。

山西民間美術的藝術手法也是獨特而富有創造性的。

也許是由於山川風物的感染，像高聳的太行、呂梁，洶湧澎湃的黃河那樣給人以豪邁雄放的氣勢，山西的民間美術作品儘管地區不同風格各異，但總的看來是古拙的，粗放的，然而粗中有細，拙中寓巧，予人以強烈的印象和玩味不盡的魅力。山西的人物剪紙，不少地區以陰刻為主，在大輪廓上鏤空的剪出眉目衣紋，寥寥數「筆」而神氣迴出，毫無單調貧乏之感，有一幅表現包公的剪紙，在鮮明有力的動態身影中只加了數條整齊而直中有彎的鏤空線，包拯不畏權勢鐵面無私的氣概躍然而出；有的表現「起解」中的崇公道也是在拄杖揹枷的側影中用不規則的鏤空線表現必要的衣紋結構，與黑臉包公不同的是面部用陽刻突出神態，刻劃了老態龍鍾的形象和善良詼諧的性格；「殺廟」中秦香蓮母子三人雙手高舉、下肢屈跪的姿態，表現了面對執刀的韓琪而產生的驚恐，雖然人物大體是剪影般的輪

廓，僅挖出簡單的眉眼，但年齡、性別、表情特徵卻顯示得非常鮮明，作者懂得怎樣強調和突出關鍵的部位，也絕不放鬆細部特徵的刻劃。這種粗中有細的處理也表現在既要求外輪廓完整統一而又不放鬆內部鏤剪潤色上，如剪紙「三顧茅廬」中的劉、關、張統一行進姿態中而面部形象有別，屋中的諸葛亮悠然而坐，而屋外卻添加了一棵梅花，人物的頭部比例大大誇張了，甚至諸葛亮缺少下半身，但一點都不感到彆扭，卻更鮮明、更強烈、更帶有裝飾味（圖 2-a-14）！花饃的造型也同樣如此，首先作者顧及到饃的製作特點及外形的完整性，在此基礎上以寫意的手法突出動植物的特徵神采，用貼、拼、雕、塑加工耳、鼻、足、

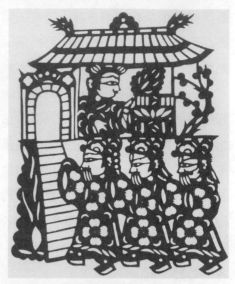

2-a-14　三顧茅廬／剪紙／晉南

尾等部分，用紅棗或豆粒「點睛」，稍加擺弄就賦予簡單的麵團以生命，變成了揚著長鼻子的小象、回首的小鹿、胖墩墩匍伏在地的爬娃娃，造型簡練而傳神，真是「筆纔一二，像已應焉」，即使比較複雜的童子騎獅、劉海戲金蟾等也仍然花而不碎繁而不亂，造型上保持著完整而生動。其他如山西民間刺繡中強烈的色彩對比，人物的以神取形，構圖上的浪漫主義色彩，純樸而帶有稚氣的情趣，同樣顯示了藝術上的獨到之處。

　　山西民間美術作品中巧妙的構思，也常被行家讚服不已。晉南剪紙「藏舟」就是一件充滿光彩的作品，「藏舟」是晉劇傳統劇目「蝴蝶杯」中的一折，劇情是江夏縣令之子田玉川因痛恨湖廣提督之子盧世寬欺壓迫害老漁民的惡霸行徑，而將盧世寬痛毆致死，遭到官府追捕，田玉川逃到江邊適遇老漁民之女胡鳳蓮，遂藏匿舟中，兩人患難與共而互生愛慕之情，田玉川將傳家寶蝴蝶杯贈給胡鳳蓮以為定情之物。剪紙中選取了贈杯情節，作者巧妙地把船篷的外輪廓變形為魚狀，田、胡二人在船中執手捧杯，親密無間，並在水中添上了一對鴛鴦戲蓮，這一戲劇中並未出現的陪襯大大強化了愛情主題，儘管造型上已達到無可再簡的地步，但作者卻沒有忽略劇中胡鳳蓮所用船槳上裝飾的彩綢，因為它也十分有助喜慶氣氛的渲染。

　　斗轉星移，光陰流逝，不少珍貴的民間美術作品已失傳，實在是一件憾事。本文只是盡可能的例舉一些目力所及和代表性的作品，收入《中國民間美術全集》的〈山西卷〉中❷，以饗民間美術的研究者和愛好者。鼎嘗一臠，可知其味之美，我們希冀通過這些充滿古晉風情人民智慧的民間藝術品的整理出版，有助於大家對山西民俗民藝的研究和了解，並為創造新時代的富有民族特色的美術作品提供借鑑。

❷《中國民間美術全集·山西卷》，北京人民美術出版社，1993.4。

河北民間美術初探

　　河北省因地處黃河下游以北而得名，它位於華北平原北部，東臨渤海，西倚太行，北部燕山綿亙，毗連內蒙古高原，中部與南部是一望無際的平原，同時還處於北京和天津的周圍，在中國北方各省中有著重要而突出的地位。

　　河北地區歷史悠久，是中華文明發祥地之一，早期人類遺址遍布全省，傳說華夏始祖黃帝就在河北境內的阪泉和涿鹿打敗了炎帝和蚩尤，從而被擁戴為部落聯盟的領袖，大禹治水亦自冀州（古劃分中國為九州，河北是冀州）始。商代盤庚遷都於殷（今河南安陽市西北），河北南部是其京畿之地。戰國時分燕、趙、中山諸國，兩漢時河北主要地區屬冀州和幽州，此後一直成為北方重要地區，特別是元明清三朝都建都於北京，河北更成為全國政治經濟文化中心。以漢族為主體和生活於北方的各少數民族在這一地區內互相交流，共同在歷史上作出偉大的貢獻，創造了輝煌燦爛的文化，豐富多彩、質樸清新並具有鮮明地方特色的民間美術是其中重要的組成部分。

一、古樸多彩的古冀風情

　　民間美術總是與社會大眾的生產、生活風俗、信仰相依並存，民俗活動為民間美術提供了特定的需求和發展條件，民間美術使人民生活豐富多彩而富有情趣。河北省各地的風俗民情培育了富有鄉土特色的民間美術，它以優美的藝術形式出現於歲時節令、婚喪壽誕、民間信仰及衣食住行之中，適應著民眾生活需要並反映了他們的情感和審美觀。因而，探討河北省的民間美術，絕不能脫離對該地區民間俗尚的了解。然而，「十里不同風，百里不同俗」，河北境內有許多共同的俗尚，也有些因地理歷史條件的不同而出現差異，從而使民間美術品種風格更為豐富多樣，以致在有限的篇幅中很難全面敘述，這裡僅就筆者親身所見所聞，將與民間美術相關的點滴俗尚加以簡要介紹。

2-b-1　松石小鳥／磚雕／河北保定

　　我的家鄉是冀中重要城市保定，它原是河北省府所在地，這裡有著樸實的民風和濃郁的文化氣息。舊保定城是元代張柔所建，城內以東西南北四條主幹街道貫通四門，中心有鐘鼓樓，還有高豎旗杆的直隸總督衙門和巍峨的大慈閣等寺剎，造成恢宏的氣勢，留給我最深的

印象是街巷兩旁的民居和店鋪建築，保定不愧是直隸的重要府城，不僅殷實之家的廣宅大院門樓有精美的磚雕、木雕和石雕裝飾（圖2-b-1），即便小門小戶也壘有花牆和門枕石。大街上店鋪懸掛著市招幌子，以鮮明的造型設計招攬顧客，鐵器鋪門前招牌畫著帶商標的刀剪器具，顏料鋪門面上方懸著一排顏色棒棒，香燭店門旁橫掛著成串的蠟燭模型，糕點鋪門首掛有多串銅製或木製的片狀花樣糕點招幌（上面還刻有「八寶槽糕」、「龍鳳喜餅」、「桂花雲片」、「什錦南糖」等字樣），香粉店常是金漆門面，並裝飾有獅子等木雕。年畫扇子店門前有裱著屏條畫幅的幌子，一側還掛著一面展開後直徑近二公尺的大布扇子，上面畫著《施公案》等戲齣人物……。這大抵代表著北方城鎮市街的風貌，省內南到磁州（今磁縣），北到宣化、蔚州（今蔚縣）都可見到類似的景象。

　　我的少年時代正逢三、四十年代的多難之秋，古老的市面已有些衰敗破舊，一般民眾生活於動蕩困頓之中，但傳統的民俗仍使民間美術在人民生活中活躍地存在，在年節及廟會中更為突出。農曆新年酷似民間美術的盛大展覽，每進臘月，首先出現的是年畫市場，城市畫鋪當時已被天津石印年畫占領，木版年畫（多數是楊柳青、東豐臺及武強所印）只能靠小商小販鋪地攤、串街叫賣或銷往農村，然而它仍以體裁多樣鮮豔吉祥的傳統特色保持著相當魅力，加之連說帶唱介紹內容的售貨方式也吸引了不少顧客購買，人們感到貼上傳統的「大過新年」、「財神叫門」、「莊家忙」及娃娃抱魚等才更有年味，至於上海月份牌年畫則因售價高昂只能供富裕家庭貼用。「糖瓜祭灶，新年來到」，適應祭神的需要，臘月中旬以後香燭紙馬攤子開始生意興隆起來，貨攤上陳列著木版彩印的灶君神禡（有粉臉、大臉及雙座、獨座等多種樣式）、門神（有大門、院門、屋門等不同種類）、天地全神禡（有數種繁簡不同的樣式），還有供祈求子嗣的張仙，商號供奉的文武財神及關聖帝君，居民祭拜的觀音神禡，……有的繪刻結合精工富麗，也有的粗獷樸拙鄉土氣十足；神禡攤子還帶賣掛錢（懸貼在門楣或佛龕上的吉祥剪紙）及守歲娛樂用的「昇官圖」和「圍棋兒」。祭灶以後新年在即，年貨充溢市場，花燈攤子擺掛出絢麗多姿的彩燈，那吊著的花燈形象優美寓意吉祥（圖2-b-2），其中以荷花燈（寓意連年豐登）、魚燈（連年有餘）、蟹燈（二甲傳臚）、西瓜燈（多子）、蟈蟈燈（喜叫哥哥）、獅燈（連登太師）、羊燈（吉祥）、花籃燈（吉慶）、船燈（冠帶傳統，一帆風順）尤受人喜愛。這些燈以竹篾和高粱稈紮架，

2-b-2　花燈／燈彩／霸縣勝芳鎮

糊以彩紙或白紙彩繪，最後用桐油塗刷，有的頭尾可搖動，有的裝有軲轆可拉行，有的安上隨風旋轉的五彩風車，結構巧妙，鮮麗透光，令人目不暇接。另一種是供擺設觀賞的走馬燈，以高粱稈插成框架，中置紙傘，紙傘四圍安裝剪繪的紙人，內容多為水漫金山、高蹺、舞獅及刀馬人之類，燈內燃燭，靠熱空氣上升使紙傘轉動，人物亦隨之旋轉不已；也有的框架前糊以白紙並安置人物，手足處皆設樞紐可以活動，連以鉛絲通向紙幕後方，或粘以細馬尾毛連接紙傘頂端，紙傘轉動時撥動鉛絲或牽動馬尾，遂使人物手舞足蹈，表現內容為「打麵缸」、「瞎子逛燈」、「怕妻頂燈」、「王小趕腳」、「小磨房」等玩笑戲，情趣橫生，使人忍俊不已；再一種是前臉糊以素紙，燈傘四周安裝鏤空剪紙人物，旋轉時影像映於素紙上，還有的燈中設雙傘，一安魚形，一安龍形，藉影像隱現構成魚龍變化的奇妙效果……。那時還沒有現代聲光及電動機械帶動的燈彩，然而這些充滿巧思的彩燈卻給年節帶來無窮樂趣。「二十四，家家忙，又做豆腐又掃房」，掃除後在新糊的紙窗上要貼上鮮豔的窗花剪紙（多數係自家用紅紙剪成，更精細的彩色窗花則需從市場上購得）。住室四壁的適當部位要貼四扇屏、大橫披等不同形式的年畫。被褥也要拆洗更新，一般人家縫被的較好布料是高陽縣出產的印花布，大量則是農村織造的方格土布或藍印花布，枕頭多是以黑布縫製內裝蕎麥皮兩頭繡花的大長方枕。一些住戶春節前還要添補盤碗，當時除使用唐山生產的瓷器外，更多的是購買邯鄲一帶燒造的粗青花碗碟，其中菊花紋大碗及魚紋大盤風格質樸而優美生動，尤受一般民眾青睞（圖 2-b-3）。「二十八，蒸棗花」，過年的吃食和祭神的供品都要在節前備好，饅頭上要點上紅色的「福點」，有的做成花形、魚形、蝴蝶形的麵花，還有用棗及麵層層疊成塔狀的花糕，上端擺上麵製的蛇、刺蝟（可以致財）及桃子石榴等形象，婦女們往往藉此發揮她們的聰明才智。鄰近除夕的兩天街上更為熙熙攘攘，糖果攤子上陳設著用糖特製的彩色人物及獅子，絹花店裡用紅絨做成的如意形聚寶盆的頭花也應時上市，還有窮困文人書寫對聯的攤子，紅紙上寫著對仗聯語和福字在寒風中飄蕩供人挑選……。到了除夕，家家貼對聯、刷門神、懸掛錢，庭院中擺出供桌，設天地全神像，廚房裡貼上「回宮降吉祥」的灶王禡，廳堂裡懸起祖先像或供奉三代宗親紙禡，焚香設供，以迎接神佛和祖先的降臨。除夕照例整夜不眠守歲到天明，接神敬神是其中重要活動，闔家團聚，晚輩向長者拜年辭歲，隨著五更黎明的爆竹聲響，又是「一元復始」了。

商家店舖在年節照例休息五天，但大街上並不冷清，寺廟裡擠滿了祈福進香的善男信女，廟外攤販毗連，一些民間藝人大顯身手，保定城隍廟街是他們集中的區域。諸如捏麵人、吹糖人、糖畫、玩具等雖然

2-b-3　青花瓷碟／邯鄲

平時也可見到，但這時種類齊全，生意分外火爆（圖2–b–4）。捏麵人的藝人多來自冀中冀南地區，他們用特製的彩色麵團在竹籤上幾經捏弄，只需三五分鐘就做成豬八戒、孫悟空、關公、張飛、穆桂英等人物（圖2–b–5），更簡單一些的有大公雞和胖娃娃，再複雜的有手拿釣竿開懷大笑的老漁翁，藝人們勇於創新，能捏穿著旗袍燙髮的摩登女郎。特別是捏骨瘦如柴衣不蔽體的鴉片煙鬼，亦有驚世駭俗的作用。吹糖人者以鍋盛著熬好的糖稀，用以捏成猴子打傘、猴爬竿、長蟲（蛇）吸蛤蟆（青蛙）；也可吹製成鴨、鵝、黃鼬吃雞、老鼠偷油，或用陶模吹成各種人物，上面略點彩色，有的插上小紙旗，最講究的是吹製花瓶，染以彩色，上插紙花，取平安富貴之意。畫糖者以白糖入鍋熬成液狀，趁熱用勺舀出，在擦油的石板上灑繪成桃、石榴、龍、鳳、魚、馬等吉祥圖樣，最複雜的是二龍戲珠和立體的八寶花籃，待糖冷卻後從石板上取下粘在竹籤上供玩賞食用。畫糖者必須迅速準確、功夫熟練（大者達一尺見方有餘，整個圖像的畫線不能斷裂和破損）。玩具攤商品種類繁多，有各種泥人、彩紙翻花、彩色雞毛毽子、棉花雞毛做的春雞小鳥、爐渣上塗色配以小亭子的盆景及空竹、陀螺等。最漂亮的是風箏攤子，牆壁上掛著各式風箏，河北風箏以硬翅為主，骨架結實飛得高，圖案半印半繪，有紅魚、鯰魚、知了（蟬）、燕子、花籃、哪吒、孫悟空等。紅魚的眼睛會隨風轉動，鯰魚拖著長長的尾巴，色彩單純鮮豔，在紮糊繪畫上都身手不凡。姑娘媳婦們最感興趣的是花樣攤子，一塊深藍布上擺滿雕刻精細的白紙花樣，有鞋花、荷包花、兜肚花、……，她們從中挑選以供刺繡之用。這些民間技藝都受到觀者的嘖嘖稱讚，藝人們各顯其能，使一條不滿三百公尺的大街匯成民間美術的海洋。

春節街市廣場上還有花會社火演出，彩旗招展、百戲雜陳，其中如獅子舞、竹馬燈、「大頭和尚戲柳翠」❶的造型也都是民間匠師的創作。街市上還可見到木偶戲表演，從業者多為吳橋人，他們用一條扁擔一頭挑著箱籠（內裝鑼鼓和傀儡），另一頭挑著小戲臺，演出時用扁擔支起小戲臺，下垂黑布罩遮擋，演藝者一人鑽入布罩，連敲帶唱，同時操縱木偶，還嘴含口哨，不時吹出「喔丟丟」的聲音，演出劇目分大八齣（多為正劇），小八齣（多為滑稽喜劇），其中「小禿賣豆腐」、「王小打老虎」、「高老莊」、「豬八戒背媳婦」特別受人歡迎。木偶人雕鏤遠不如南方福建等地細緻，但誇張生動，劇情離奇有趣，而且一人兼操縱音樂、演唱數職，亦頗為難得（圖2–b–6）。

新年的高潮和尾聲是正月十五上元節（又稱燈節），不少商店懸起宮式紗燈。玻璃或紗絹上畫著「三國演義」、「封神榜」等連續故事，有的還帶燈謎，有些民間花會夜間演出時也以燈彩為主，如龍燈、竹馬燈，都帶有很強的民間美術成分。

以上元節花燈而論，河北省除保定外，涿州、蔚縣、霸州、磁縣、雄縣等都曾有過繁盛的時期。「南有揚州、北有涿州」，光緒《涿州志》記涿州上元燈市「街衢盛張燈彩……

❶演月明和尚度化妓女柳翠皈依佛教的故事，元雜劇中即有「月明和尚度柳翠」劇目。民間花會中月明和尚及柳翠皆戴頭套面具，隨樂起舞，故俗稱「大頭和尚戲柳翠」。

2-b-4　布老虎／布玩具／冀中

2-b-6　布袋木偶／河北吳橋

2-b-5　豬八戒／麵塑／河北滄州

跨街樹燈牌樓，三五家一座，南北長亙數里，遊人登通會傳望之，燈月上下，洞達交衢，實為畿南勝事。」霸州之勝芳鎮鄰近湖淀，風景優美，市面富庶，素有「南有蘇杭，北有勝芳」之稱，其傳統燈市歷史悠久至今不衰，每至上元前後，街道上懸燈結彩，所紮花燈大多為水鄉形象，如蓮藕、鯉魚跳龍門、蝦、蟹、鴨、鵝等，構造極為精緻奇巧。蔚縣有些村鎮元宵節時家家門前懸燈，街心壘起火塔，社火鑼鼓，熱鬧異常。還有的鄉鎮用一百多個燈竿組成迷宮，稱為「黃河陣」，人們入內遊逛，繞出者可免災患。河北省的一般村落都備有「吊掛」（一種在布上畫著戲曲故事以繩連串起來的畫幅）和彩燈，在街道上懸掛，再請上一臺小戲，冀東地區則習慣演一場皮影，使全村度過一個歡樂的春節，準備迎接春耕。

　　五月俗認為是惡月，天氣漸暖，毒蟲萌動，瘟疫易行，以前河北不少城鎮居民都盛行端陽節時在門上貼紅紙剪成的五毒葫蘆，掛鍾馗像，給孩子們佩帶用彩布及絲線縫製的艾虎、香包和彩粽，穿繡有五毒的兜肚，可以防病驅邪。冀南及太行山區一帶在七月裡有送羊節，外婆及舅舅將蒸成羊、人及各種蔬果形的麵食送給外甥，各地說法不一，❷大抵祝

❷送麵羊在河北省不同地區有不同傳說，冀南有的地區流行沉香救母故事：華山三聖母與人間書生劉彥昌相愛，生子沉香，聖母因此被其兄二郎神楊戩壓在華山腳下，沉香長大後得神人傳授，用斧劈開華山救出母親，並打敗其舅楊戩，指令楊戩每年必須送兩隻羊以代罪。磁縣又有北宋楊六郎因受奸佞迫害隱匿其外婆家，藉麵羊以作聯絡的傳說。蔚縣一帶則和元末人民反對蒙古統治者壓迫聯繫起來，人們約定起事日期，將密信蒸在麵羊裡

賀孩子健康，勉勵其孝順長輩，並藉以聯繫舅姑家關係。八月中秋糕點鋪月餅應時上市，河北人喜愛吃硬皮的「提漿月餅」，上面用花模印出有廣寒宮殿及玉兔搗藥的月宮圖樣，部分地區流行木版刻印的月光紙，供祭月之用。

河北鄉鎮於春秋天舉行廟會，除善男信女燒香祈福外，也是進行物資交流和文化娛樂的好機會，如保定的劉守真君廟、滿城陵山廟、安國藥王廟、平山王母娘娘廟、正定蟠桃廟、涉縣媧皇宮都形成方圓百里數縣商民蜂擁而至的盛會。廟市上也有一些民間美術品出售，較多的是木製和秸稈編成的玩具，如木刀木槍及棒棒人、嘩楞棒、小車、小鼓……也有紙漿做的鬼臉（戲曲臉譜假面），用麥秸玉米皮編成的飛禽走獸，用柳條編成的花籃，大都染上彩色、售價低廉。春季正逢蓋房季節，有的廟會上也有雕刻好的門枕石、抱鼓石出售。

河北人民性格真摯樸實，沒有過多的繁文縟節，但遇有親友鄉里間的婚喪壽誕總要前往賀喜或弔唁，這些慶典也離不開民間美術的點綴。嬰兒從誕生到長大每逢生日親友要送長命鎖（一種作成麒麟、生肖或帶「長命百歲」字樣的金屬片），外婆家送來縫製的獸頭形花鞋花帽，女孩則戴牡丹花帽，披繡花雲肩，有的帽上綴有壽星等仙人像，祝頌孩子健康聰慧。婚嫁是終身大事，姑娘出閣前要自己縫製衣裙被枕，上面繡有龍鳳鴛鴦牡丹花卉圖樣，兩家互送婚帖上印有龍鳳圖案，下定禮品中有印有龍鳳及雙喜字的糕點，迎親喜轎披著繡有龍鳳及和合二仙圖案的紅色轎圍，新房裡貼著蓮生貴子的剪紙，牆上插著紅絨的「子孫花」，烘托出一片喜氣洋洋的氣氛，以此祝賀新人魚水和諧，白頭到老。老人六十以後，每逢壽誕必隆重慶祝，晚輩送來壽桃壽麵，白麵蒸的桃子上寫著「壽比南山」頌辭，還插著綠色葉子，壽麵上也罩有紅色剪紙，有的送有繡花的煙荷包及錢袋，講究的人家還懸掛「三星圖」畫軸或「八仙祝壽」賀幛，祝頌老人福如東海益壽延年。老人壽歸正寢，兒女舉喪盡哀也務求隆重，裝殮衣被以青色為主，上面常裝飾蓮花壽字圖案，門首吊以白紙剪成的「鎖錢」。舊日流行燒紙紮，由冥器鋪糊製車馬、槓箱、童男童女、金銀庫、陰陽宅之類，供死者在幽冥世界享用，這種風俗近幾十年已逐漸革除。

河北的民俗非常豐富，而且大都有極為古老的淵源，其間又經過不斷發展變革，近代以來社會的飛躍發展，很多民俗已成為歷史文化事象，與它依附的不少民間美術品種亦漸處於消失或變異過程，亟需加以深入挖掘整理。以上介紹的僅是部分地區部分俗尚的拾零，希冀以此達到窺見一斑的目的。

傳送，因而有「七月十五送麵羊，八月十五殺韃子」之說。有的地方又傳說與躲避麻胡子迫害有關，王樹《野客叢書》：「今人呼『麻胡來』，以怖小兒，其說甚多，《朝野僉載》云：偽趙石虎以麻將軍秋帥師。秋，胡人，暴戾好殺，……有兒啼，母輒恐之曰：『麻胡來』，啼聲即絕。又《大業拾遺》云：煬帝將去江都，令將軍麻祜浚阪，祜虐用其民，百姓惴慄，呼『麻祜來』以恐小兒，轉祜為胡」。民間傳說麻胡食小兒，因而蒸麵羊以代。《懷安縣志》（光緒二年刻本）又謂：「相傳天狗下降食嬰孩，民間蒸麵為人，令小兒自抱，俾作替身，亦有從外家持贈者」。更多的說法是教育後輩孝順父輩，《廣平府志》（光緒二十年刻本）：「蒸麵羊饋外孫，曰送羊，蓋取羊羔跪乳之意，教以孝也」。

二、濃郁的鄉土色彩

河北省地域廣闊，自然資源豐富，省內擁有邯鄲、邢臺、保定、涿州、蔚縣等歷史文化古城，又有石家莊、唐山等新興工商業城市，經濟和文化藝術都較為發達，和民間美術密切相關的民間手工業更有著突出成就。手工業者大量生產供應一般民眾需求的手工藝品，有些技藝精良的工匠則被上層社會徵用，按皇室貴族需要創造豪華富麗的工藝美術品，二者發生著互相影響的關係。古代手工業的主要產品陶瓷和染織在河北省曾有著悠久歷史和光輝成就。從考古發掘及文獻考察，在河北武安縣的磁山文化遺址中就發現有新石器時代早期的彩陶片，河北中部和南部眾多仰韶文化遺址中多次出土彩陶，唐山大城山龍山文化遺址中更有磨光黑陶和蛋殼陶的出現，證明遠古時期生活在河北大地上的人民就掌握了製陶技能，多處新石器時代遺址中陶紡輪和骨針的出土，亦可知當時紡織縫紉工藝進入了早期階段。薰城縣臺西商代遺址考古中發現的質地精美的紈、羅、紗、縠等多種織物和白陶及釉陶，❸滿城縣西漢劉勝墓中出土的華麗紡織品及刺繡，❹景縣北朝封氏墓中出土的青瓷蓮花尊和冀中冀南其他北朝墓中發現的墨綠釉、褐黃釉及黑釉瓷器，顯示了此一時期北方燒瓷及紡織工藝的巨大進步。唐宋時期工藝美術水準出現明顯飛躍。唐代瓷器燒造號稱「南青北白」，而位於河北內丘的邢窯白瓷正是北方白瓷的代表作，它被「茶聖」陸羽形容為「類雪」、「類銀」而與南方的越窯青瓷並列，當時「內丘白瓷甌」是「天下無貴賤通用之」物，❺邢窯白瓷燒造技術的成熟改變了歷史上以青瓷為主導的局面，開闢了陶瓷的新傳統。唐末以後，定窯（窯址在今曲陽縣靈山鎮澗磁村一帶）繼之而起，所燒白瓷釉色滋潤胎質細膩，至宋代更以胎薄質美刻劃裝飾華美嚴謹著稱，傳世之孩兒枕及盤盞等器可見民間匠師之卓越創造，定窯在北宋雖被皇室占有，但民間仍有燒造。宋代更是以大量燒造民用陶瓷聞名的磁州窯（窯址在今河北邯鄲彭城及磁縣觀臺等地）陶瓷的興盛期，磁州窯產品造型優美，裝飾手法運用刻、劃、印及彩繪等多種技巧，尤其是裝飾上發展了白地黑花活潑豪放的彩繪傳統，在宋金陶瓷中獨樹一幟，並對河南、山西等地陶瓷產生巨大影響，形成「磁州窯系」。河北中南部在唐代曾是絲織工藝相當隆盛的地區，史載，河北道的定（今定州、安國一帶）、鎮（今正定等地）、魏（今河北魏縣、大名、館陶一帶及河南省部分地區）、相（河北成安、廣平及河南省安陽等地）在唐代時都以出產各種絲織品聞名於世，僅定州就生產有細綾、瑞綾、兩窠綾、獨窠綾、二色綾等品種。北宋時，定州之緙絲更是技藝超絕。河北中南部盛產靛草，印染工藝在民間也非常普遍（圖 2-b-7）。十二世紀以後雖然因為政治中心的轉移使定州等地的北方絲織工藝趨於衰微，但民間的染織刺繡和陶瓷卻

❸〈河北薰城臺西村商代遺址發掘報告〉，載《文物》1977 年第 8 期。

❹中國社會科學院考古研究所、河北省文物管理處《滿城漢墓發掘報告》，文物出版社，1980 年。

❺李肇《國史補》卷下：「內丘白瓷甌，端溪紫石硯，天下無貴賤通用之。」

2-b-7　彩印包袱皮／磁縣　　　　2-b-8　布虎、泥公雞／新城縣

仍然發展下來，而且如繁星般地分布於全省各地，顯示出頑強的生命力。另外，河北曲陽的民間石雕有近兩千年的歷史，成為建築雕刻的主要隊伍，明清以來，武強等地的年畫作坊，新城地區的玩具市場（圖2-b-8），蔚縣等地的剪紙製作，以及分布全省城鄉的染坊、窯場都形成一定規模，對發展民間美術工藝有著不可忽視的促進作用。

　　河北省的民間文化遺產非常豐富，民間戲曲、民間口頭文學（包括曲藝說唱、民間故事、笑話）和民間美術在燕趙大地上共同生長，都開放出絢麗的花朵。河北省民間美術中戲曲題材占有很大比重，特別是年畫、剪紙、泥玩具、麵塑等品類中更為突出，這不能不聯繫到該地區民間戲曲的活躍。河北是金元雜劇盛行的地區，曾出現過不少劇作家，獲鹿縣毘盧寺的明代壁畫裡繪有民間戲曲演員的形象，明清以迄近代民間地方戲更呈現一片繁榮景象，江南傳來的崑曲和弋陽腔在高陽、安新一帶生根，形成了富有地方特點的北崑和高腔，乾隆年間興起的河北梆子以高昂激越的唱腔表演慷慨悲壯的故事受到人們歡迎，形成河北省的代表性劇種。清末從冀東流行起來的評劇更以通俗易懂而富有生活氣息的表演而擁有大量觀眾，灤州影戲是中國皮影中的重要流派，以優美的唱工和精湛的表演技巧使觀眾達到入迷的程度，對北京及東北的皮影發展具有重大影響（圖2-b-9～11）。在省內部分地區流行的劇種還有老調、絲弦、武安平調、四股弦、淮調以及多種秧歌小戲，這些劇種通過專業班社獻藝於城鎮的劇場和農村的廟會；村鎮成立業餘劇團形成風氣，有些地區非常普遍，他們年節時在農村土臺子上演出，是普及戲曲的重要力量。蔚縣盛時全縣有秧歌班四百多個，幾乎各村都有戲樓；號稱「戲窩子」的高陽、安新、雄縣、文安一帶在此基礎上還出現過不少著名演員。河北省的曲藝有評書、西河大鼓、樂亭大鼓及竹板書等多種形式，眾多的民間說唱藝人利用簡便演出形式的優勢活躍於城市書場及村鎮廟集，或農閒時走村串鄉演出，既能演如《三國志》、《隋唐演義》及《水滸傳》之類的長篇大書，也能唱活潑有趣的小段。戲曲、曲藝及民間文學豐富了人民大眾的文化生活，群眾對其形式和內容都異常熟悉和喜愛，各種形式的民間文化互相吸收，從而使其發展更為豐富完美。

2-b-9　神怪皮影頭形／灤縣

2-b-10　西遊記皮影頭形／灤縣

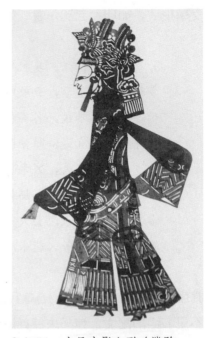

2-b-11　小旦皮影人形／灤縣

河北民間美術創作中大量地吸取借鑑群眾所熟悉和喜愛的戲曲故事，更以舞臺角色作為塑造形象的依據，豐富了民間美術的題材內容和表現技巧。民間美術創作中對小說戲曲內容的表現，包含著對歷史人物的評價和愛憎，對道德品質的褒貶，也有將古比今抒發作者情感的成分。張家口地區流行的「繡荷包」小調，表現一個姑娘給遠在口外（係指張家口以北的內蒙地區）謀生的情人繡荷包，繡的花樣是文王訪賢、張飛擋曹操、趙雲救阿斗、楊家將滿門忠烈、岳飛精忠報國、二郎擔山、王母蟠桃會及魯班修趙州橋等；趙縣永通橋（俗稱趙州小石橋）欄板的雕刻，除花鳥走獸外，就目前已能辨認的故事就有「大舜耕田」、「子期操琴」、「秋胡戲妻」、「關羽辭曹」、「紫荊樹田氏分家」、「郯子鹿乳奉親」等，包含著忠、孝、節、義的道德內容，都出自戲曲及民間傳說。這類故事在河北省其他民間美術形式中也被廣泛地描繪，武強木版年畫，特別是大小燈方畫表現的都是整本大套的小說戲曲故事，蔚縣窗花剪紙及新城泥人中戲曲內容也占有大量的比重。由於群眾對戲曲人物非常喜愛和熟悉，其舞臺形象已深深刻在人們的頭腦之中，故民間美術刻劃人物形象甚至繪塑刻印神佛形象時，經常借鑑吸收戲曲舞臺形象，如武強門神中尉遲敬德的「十字門」開臉及雙手執鞭的程式化舞蹈動作，天地全神中的溫、趙元帥的花臉和關聖帝君的赤臉美髯形象，大刀門神中蠶眉鳳眼捋鬚而立的相貌姿態無不來自戲曲舞臺的臉譜和造型，即便是刻劃現實生活中的人物，其動作也常帶有舞臺的痕跡，以期取得鮮明突出的效果。當然，河北民間戲曲表演中有時也從民間美術中獲得啟發，如北方崑曲代表劇目「鍾馗嫁妹」中之優美而豐富的身段亮相，內行人稱為「門神架子」，明顯地是借鑑了年畫中鍾馗的藝術形象。小說戲曲語言通俗易懂流暢生動，極易在群眾中流傳，民間繪畫中所附詩文題句就常採用戲曲

文學形式，如印在武強年畫「莊稼勤忙」上面的一段文字：

> 若務農，早作活，晚把牛放，
> 多積些，糞土草，勤收田莊。
> 稻粱菽，麥黍稷，各有各向，
> 或宜早，或宜遲，時分幾行。
> 春夏秋，四季天，寒來暑往，
> 必須要，依時節，小滿栽秧。
> 常言道，勤苦人，蒼天保佑，
> 總然是，受些苦，糧米滿倉。

其中字句排比節奏鮮明，合轍押韻朗朗上口，完全可用河北梆子腔調演唱，另一幅年畫「十不足」中的配文，連起來簡直是大鼓書中詼諧風趣的小段，圖文對照，妙趣橫生，予人以深刻的印象。

　　戲曲和曲藝在現代電影和電視未普及前是廣大人民的主要文化娛樂項目，他們從民間戲曲及說唱中獲得歷史知識，受到道德觀的薰陶並滿足其藝術欣賞的審美要求，農民勞動餘暇在炕頭及場院中說古也大都離不開戲曲故事，從而在民眾精神世界中打下深深的烙印。河北民間美術正是適應人們對戲曲的濃厚興趣而對其進行吸收移植的，河北民間美術中擁有大量戲曲題材正是和這一文化背景密切關聯的。

三、吉祥喜氣與慷慨正氣並存

　　河北省有廣闊的農田沃野，盛產糧棉，商品交易也非常活躍，又有海上、陸路、河流運輸條件，交通便利，因此，人們的思想比較開闊，有著強烈追求美好幸福生活的願望和樂觀主義精神，反映在民間美術上則是吉祥圖樣占了突出地位。吉祥圖樣是中國民間美術中普遍常見的題材樣式，但在河北省更為豐富多彩，而且表現手法新穎多樣，它不像有些省份保留著大量的原始圖騰和生殖崇拜的形象，而是隨時代的發展進步不斷變異和創新。

　　吉祥的含義即幸福吉利，古人謂「吉者福善之事，祥者嘉慶之徵」，❻吉祥喜慶是人們長期不懈的追求，吉祥圖樣則是以獨特的藝術手法反映人們對光明幸福生活的嚮往、希冀和期待。吉祥觀念在中國由來已久，大抵最早是對繁衍和生存的要求，古人所謂「吉，無不祥」，因而將驅邪放於首位；隨著社會發展和對自然征服能力的加強，人們進而對生活提出多福、多壽、多喜、多財，三多九如，五福臨門，子孫昌盛，五子登科等積極要求，這些含義廣泛而又有些抽象的思想內容本不易用形象概括地表現，但民間卻創造了諧音、寓

❻《莊子》：「虛室生日，吉祥止止。」唐成玄英注疏謂「喜者福善之事，祥者嘉慶之徵。」

意、象徵等多種手法，以約定俗成的吉祥物形象巧妙地加以反映，成為中國民族藝術中特有的表現方式。中國藝術中的吉祥形象淵源頗早，如新石器時代半坡彩陶中之魚、鹿，商周銅器中之龍鳳紋樣裝飾，先秦兩漢即流行的繪刻於戶牖的神荼、鬱壘、神虎、金雞等，這些形象有些為圖騰之發展，有的則有辟邪驅惡作用。漢代追求祥瑞、器物上已有魚、羊及「宜侯王，大吉羊（祥）」的紋樣和文字裝飾，唐宋時吉祥紋樣逐漸增多，明清時大為發展，普遍流行於社會各個階層及各種藝術品類（如建築、傢俱裝飾、剪紙、年畫、糕點造型、燈彩、風箏、刺繡、染織、陶瓷、玩具、麵塑、泥人、漆雕、油漆彩畫等）之中，文人藝術因標榜清高和不食人間煙火，在這一領域表現得不太明顯，宮廷貴族藝術反映出對權勢富貴的強烈慾望，民間藝術則以鮮明真摯情感和樸素而巧妙的手法反映民眾對美好生活的強烈要求。

河北民間美術的吉祥圖樣有一些和國內其他地區類同，如文門神之加官進祿，運用諧音取意手法附加冠、鹿形象，以雄雞配牡丹花用象徵手法祝頌功名富貴，將鳥花樹等物的自然屬性加以突出附以吉祥觀念，如表現夫妻相愛之鴛鴦臥蓮，表現後代繁盛之榴開百子，或從古老的習俗中引申出的竹報平安，或賦予自然以社會性品格的歲寒三友，梅開五福，以及吉祥神仙形象（如福祿壽三星、天官賜福，文武財神、和合、劉海等），也有些是直接在畫面上出現的金銀珠玉、珊瑚枝、古錢、銀錠、搖錢樹、聚寶盆……，即使是這些形象，河北省各類民間美術中也常有不少的特殊處理手法，表現了地方藝術的特點。

擺脫貧困處境，過上溫飽生活，對民眾來說是普遍而強烈的追求，發家致富，年年有餘，是他們進一步的美好願望，商賈們更孜孜以求財源茂盛，日進斗金，這其間雖因為經濟境況差異而追求程度不同，但趨利心理卻是人們共有的；農工百姓講勤勞致富，商界論和氣生財。除夕時院裡插穿以黃錢紙的芝麻秸（象徵搖錢樹），門上、窗上貼寶馬進財、聚寶盆剪紙，人們正月初一互相致賀「見面發財」，正月初二接財神等，都反映著盼望富裕的心理，而在表現此一主題的民間美術中，河北民間剪紙的肥豬拱門頗富地方特色（圖2-b-12），中國農村家家必養豬，「家」字的結構即門下有「豕」，所謂無豕不成家，遠在原始社會晚期豬就成為人們馴養的家畜並作為重要財富，那時人死後也以豬殉葬，山東大汶口及浙江河姆渡新石器時代遺址中屢有刻畫豬形的雕刻作品出土。中國長期處於農業社會，豬可積肥造糞，農諺云：「糞是地裡金」，因而農民將肥豬拱門作為富裕生財之吉祥圖像，保定地區剪紙肥豬拱門，以粗簡的造型剪出一個馱元寶的肥豬

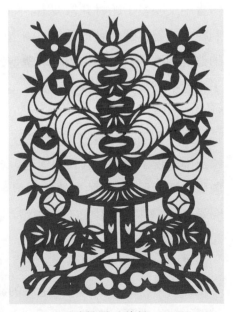

2-b-12　肥豬拱門／剪紙

2-b-13　刺繡花樣／剪紙　　　　　　　　2-b-14　繡花枕頭／河北保定

正邁向大門，三河、唐山等剪紙則將豬與鯉魚、搖錢樹、聚寶盆等吉祥物拼剪在一起，蔚縣剪紙中亦有此種題材，而且手法各有千秋。「魚」、「餘」和「鯉」、「利」諧音，以魚作為吉祥形象在河北民間美術中更是屢見不鮮（圖2-b-13、14），但冀中彩色窗花的得利圖卻塑造了優美的水鄉景色，綠柳成蔭、蘆葦片片，水波蕩漾，一個漁民正在用簍捕魚，寓意網網（往往）得魚之吉兆，河北麵塑藝人愛捏漁翁釣魚，用棉花粘鬍鬚，綠蒿草作簑衣，竿上用線掛起一魚，樂得漁翁喜笑顏開，也是得利圖另一表現形式，這些作品表現得富有生活情趣，不像有些固定程式的吉祥圖案年年故步。

　　人丁興旺也是河北吉祥圖樣中大量反映的內容，中國以家族為社會的基本組成單位，儒家的傳宗接代觀念深深影響著社會成員。當然，兒女繞膝天倫之樂亦視為人生幸福，「人財兩旺」將家庭的勞動力和創造財富也緊密聯繫。河北民間美術中，特別是婚嫁窗花及房門畫中反映多子題材非常突出。如麒麟送子、連生貴子、鹿頭花、娃娃騎雞、石榴娃娃，刺繡中的蓮實圖、牡丹瓜蝶，陶塑中的蓮笙娃娃，玩具中的捧花娃娃、騎鳳娃娃，麵塑中的娃娃捧桃等。鴨子花燈本來塑造的是水禽形象，但因為「燈」、「丁」諧音，鴨子諧音壓子，也用以祝賀早生貴子，武強年畫中的胖娃娃，也有抱雞抱魚等多種樣式，賣年畫者往往邊賣邊唱：「小胖小，小胖墩兒，不拉巴巴（屎）不溺尿（音ムメㄟˋ）兒，一天不吃一粒米（兒），貼在炕頭壓子孫（兒）」，這些娃娃年畫雖用諧音寓意表現各種吉祥觀念，但從形象上卻表現了對後代繁衍的興趣。冀中枕頭花樣童子採蓮更將連生娃娃情節化生活化，形象更為活潑優美。有的刺繡花樣還將蟈蟈這種常見的昆蟲形象加以美化，因其鳴聲寓意「喜叫哥哥」，冀中花燈中亦有蟈蟈燈，這種鄉土氣十足的形象和比喻也只有農民藝術家才能構想和創作出來。

　　平安長壽是人們最大的心願，表現方法頗多，如壽星、王母、八仙、壽桃、松、鶴、菊花、綬帶、山石、壽字，還有的結合以蝙蝠組成福壽雙全或五福捧壽。保定磚雕和冀中剪紙中的貓蝶圖，取古人謂「七十為耄，八十為耋」的諧音，將小貓仰望蝴蝶時似小孩子

般的心態舉動表現出來，十分討人喜愛。在表達萬事亨通的希冀時，也有多種巧妙的構思，有的用一帆風順的航船情景，有的設計成瓶中插四季花卉的圖樣，曾見一張保定剪紙，在如意形的雲紋裝飾中剪出「事事如意月月平安」字樣，正中還加以囍字，顯得典雅大方別有意趣。

需要特別加以說明的是這些吉祥圖樣不僅大量流行於平民百姓中，同時也出現於上層社會裡，兩者藝術上既有明顯區別又存在著相互影響，然而民間創作往往更真摯更自然。

燕趙多慷慨悲歌之士，河北人民質樸剛直敢作敢為的性格，曾在歷史上寫下無數可歌可泣的篇章，趙武靈王胡服騎射富國強兵，藺相如不畏強暴完璧歸趙，荊軻捨身謀刺秦王，劉琨祖逖聞雞起舞，劉、關、張桃園三結義，楊六郎鎮守三關等故事都久已膾炙人口，明清之際，河北中部、北部更是綠林豪強出沒之處，俠義小說《施公案》的故事背景正是發生在這一帶，家喻戶曉的竇爾敦生於獻縣，也確有其人。河北民間美術對正義愛得真摯深沉，對醜惡腐敗則橫眉冷對，無情聲討，它像高昂悲壯的河北梆子，慷慨激昂的北方崑曲，醇烈的衡水老白乾酒那樣剛烈，利用線條色彩發出最強音。

河北民間美術（集中於年畫、剪紙、雕刻）中常常表現精忠報國、報效沙場或扶危濟困除暴安良的人物故事，年畫是講求吉利的，但武強年畫中卻不忌殺人打鬥，在楊家將中畫盡忠盡節，呼家將中表現呼延慶力劈惡僧歐子英，武強的一幅花卉年畫中居然插入了明代曹福為保護遭奸倭嚴嵩迫害的忠良後代逃走，而被凍死在雪山的故事。另方面作品中又常有對土豪劣紳貪官汙吏及奸邪之徒的鞭撻，表現他們遭到懲處的場面，民眾看了人心大快，這正繼承了古代藝術中「見三皇五帝莫不仰戴，見二季異主莫不悲惋，見篡弒賊嗣莫不切齒，……」的鑑戒教化傳統。即便是鎮邪的神虎神鷹，除消滅鬼怪魍魎外還將矛頭指向現實社會中的惡人，有的神虎鎮宅年畫上題以「虎是獸中王，站在高山崗，不害好心人，單傷心不良」，民間也有歌謠讚頌「神虎圖」：「老虎本是獸中王，深山密林把身藏，有朝一日把山下，單吃惡霸黑心腸。」

河北民間美術中對社會上的醜惡腐敗行為進行大膽辛辣的諷刺和嘲弄也是其他地區少見的，武強年畫中的「杠箱官」讓猴子身穿清朝的頂戴官服，坐在由兩個猴子抬著的橫槓上，一群猴子有的鳴鑼開道，有的打著「禁煙」的旗子招搖過市，滑稽可笑，此畫矛頭直指清廷官場的腐敗，畫成沐猴而冠，衣冠禽獸，指出當時禁煙運動無非是一場猴戲，再也沒有如此大膽的抨擊了。河北人民把奸滑貪婪之輩稱為「尖頭」，武強年畫以漫畫手法畫尖頭種種情貌，這樣的作品最少有三幅，尖頭中有奸商、劣紳、惡棍、無賴，有的流氣十足，也有的道貌岸然，最精彩的一幅表現尖頭們競相比尖，互不服氣，最後訴之官府，孰料公差的頭尖中帶拐彎，而官吏的頭更是尖中帶刺，畫中配詩是：「原告本尖頭，被告頭更尖，不若二差人，尖中帶拐彎，（尖）上更帶刺，還得數著官」，幽默地畫出了貪官汙吏刁鑽奸滑的醜惡嘴臉。以前曾見新城玩具中有醜官形象的大型不倒翁，畫著豆腐臉，頭戴烏紗帽、

身穿大紅袍、手搖白摺扇，搖搖晃晃卻不能撲倒，活畫出一個混跡官場的奸滑醜類，也許齊白石的「不倒翁圖」正是從這裡得到啟示。❼工匠中還有將矛頭直接指向清廷最高統治者的，保定南門內原有清朝皇帝行宮，庚子年間八國聯軍進攻北京，慈禧太后倉皇逃往西安，次年訂立喪權辱國的「辛丑條約」後啟駕回鑾，途經保定，因此趕修行宮，工匠在修建戲臺時竟在攢尖屋頂上裝飾了一張荷葉托著大桃子的磚塑，看似吉祥題材，其實蓮葉托桃暗喻連夜脫逃。民國後行宮改為中學，我曾就讀於此校，並親眼看到戲臺屋頂的蓮葉托桃，深深佩服建造者的智慧和膽量。

中國民間美術

四、技藝超群的民間匠師

　　民間美術的作者是普通民眾和民間匠師，他們繼承了前代的成果，發揮自己的聰明才智，創作出無數富有鄉土色彩和生活氣息的作品，感情真摯手法新穎，為藝術發展作出不可忽視的貢獻，有些優秀作者不僅技術卓絕，而且藝德高尚，深受人們敬重，其功誠不可沒。但遺憾的是絕大多數卻名不見經傳，在歷史上湮沒無聞。只有其中極少數人，或因受到上層社會的賞識和提拔，僥倖附諸典籍；或由於其突出創造，對該美術門類有巨大的推動作用，因而在民間留下一些傳說，如深入加以採訪亦可得知概貌。但在河北民間美術中作出卓絕貢獻的藝人經過搜尋研討，僅得石匠楊瓊、皮影雕刻師張老璧、剪紙藝人王老賞等數人，他們是傑出藝人的代表，他們的創作體現了蘊藏在廣大民眾中的智慧和才能，故加簡要介紹，紕漏之處尚待補作。

　　河北境內多石雕，大者如石橋、牌坊，小者如門墩、抱鼓石，有些雕刻極為精美，隋代趙州安濟橋（俗稱趙州大石橋）不僅建築結構精絕，而且欄板雕刻技藝非凡，其作者僅知為巧匠李春而已，對其生平狀況一無所知。但在元代時河北曲陽卻出了一位名震大都的石匠楊瓊，為今天留下了一些史料。曲陽是國內外著名的石雕之鄉，該縣城南十公里有黃山（一名少容山），出產漢白玉石，脂潤堅韌，適宜雕刻，故環山諸村自古多石工，賴此為衣食命脈。曲陽石刻淵源甚早，而且留傳作品亦不少，二十世紀五十年代曲陽發現北朝隋唐的大批石造像達兩千兩百餘件，在黃山頂上尚存隋代八會寺石佛龕，城內北嶽廟大殿前露臺欄柱的獅子以及山西五臺山有些廟宇的石雕，河北境內的某些石橋雕飾也多出自曲陽石匠之手，清朝就有了「天下咸稱曲陽石雕」之說（圖 2–b–15）。元代的楊瓊係曲陽黃山附近西羊平村人，父楊德、兄楊進、叔楊榮都是石工，楊瓊刻苦力學，練就了一手出眾的技藝，而且在雕刻上能自出新意，「天巧層出，人莫能及」。西元 1266 年忽必烈在開平繼大汗位，建元中統，逐漸把政治中心向中原漢地轉移，不久即在燕京成立了修建宮殿的機構修內司，當時楊瓊和一批曲陽石工應募赴燕京，楊瓊在赴役途中將兩塊玉石雕成石龜和石

❼齊白石曾畫不倒翁，其形象與此處所記者同，畫上題詩一首：「白面烏紗儼然官，不倒原來泥半團，倏忽將爾來打破，周身何處有心肝。」

鼎，忽必烈見到後大為賞識並評為「絕藝」，令其管領燕南諸路石匠，後升遷為領大都等處山場石局總管，官至判大都留守司兼少府監，曾參與上都及大都宮殿城廓等工程中的石作設計和施工，宮殿的一些石雕也多出自他之手，突出的是皇城欞星門內金水河上的三座白石橋，欄柱上有精巧細緻的龍鳳祥雲浮雕，晶瑩如玉，橋下還雕作四條白玉龍，十分壯麗，❽他歷經世祖、成宗、武宗三朝，在大都任職近五十年，據記載「生平所營建如兩都及察罕腦兒宮殿涼亭石門石浴室等工不可枚舉」，❾惜多缺少明確具體的記載，但現知皇宮大明殿（正殿）建築在三級臺基上，欄柱上皆雕龍刻鳳，白石欄的每根柱下雕有伸出的鰲頭，明清時建太和殿的三臺規制可能與此相仿。又明初文獻上記載了元代大都「萬歲山」（即今北海之瓊華島）左數十步，萬柳中有浴室，

2-b-15　石獅／河北曲陽北嶽廟

「為室凡九，皆極明透，交為窟穴，至迷有出路。中穴有盤龍，左底昂首而吐吞一丸於上，注以溫泉，香霧從龍口中出，奇巧莫辨」。❿這些石造工程的設計和雕刻，應與總領石工的楊瓊有關，或即出於其手。

　　楊瓊出身貧寒，雖居工部要職，但始終保持謙和謹慎的作風，「服食儉素」、「馭下寬厚」，人稱之為「楊佛子」。死後由其子扶柩歸葬於家鄉，舊時西羊平村尚有其墳墓，並立有姚燧撰文趙孟頫書丹之《神道碑》。楊瓊在大都宮苑的雕作當然算不上民間美術的範疇，但其中卻體現著民間藝人們的技巧智慧，代表著曲陽石匠的高超水準，歷史上一定還不乏楊瓊這樣水準的曲陽石工，遺憾的是他們的名字和事跡都沒保存下來。

　　樂亭皮影蜚聲中外，其影人雕刻藝術有著獨特的風格和卓越的技巧。漫長的歷史上一代代的雕刻師留下了精美的作品和製作經驗，但他們的生平資料卻湮沒無聞，幸現時當地研究者加以調查，才將近現代的資料記錄下來，據知樂亭當地清末以後雕刻皮影者以張老璧最為著名。⓫

　　張老璧 (1846–1922)，樂亭新寨鎮香道村人，活動年代為清末民初，正處於樂亭皮影的鼎盛時期，當時皮影演出頻繁，除大量活躍於民間的一般班社外，一些名門望族鄉紳大戶也爭辦皮影班社，這些班會有雄厚的財力和主家的社會地位作後盾，邀請名角，藝術上重視質量，爭奇鬥勝，他們主要在府內演出，也應邀參加酬神、喜慶活動，有時也舉行職業性演出。清末民初，樂亭有崔、張、劉、史四家創辦的四個超級班社，張老璧主要在史家

❽明蕭洵《故宮遺錄》。

❾《重修曲陽縣志》（光緒三十年刻本）卷 19〈工藝傳〉。

❿同❾。

⓫本文關於張老璧生平材料均得自魏革新《樂亭皮影》。政協樂亭委員會、樂亭縣文教局編，1990 年。

所辦翠蔭堂班裡擔任皮影雕刻師和掌線（操縱）。主辦翠蔭堂班的史家從明朝中葉起就是本地望族，詩書傳家屢出顯宦，翠蔭堂影班創辦於清道光以前，人才濟濟，享響關內外，影班不僅有唱影名角，而且講究影人的全、新、精、巧，並且三年更新一次，以保證皮影的質量，這些影人都由張老璧雕簇，環境和條件給張老璧創造了發揮才能的機會。

張老璧幼年即學雕簇掌線，在長期實踐中不斷鑽研，掌握了一手精湛的設計和雕刻影人的技術和操縱影人的絕妙功夫。他雕製技藝嫻熟，刀法犀利流暢，意匠精妙，格調不凡，創作嚴肅認真，一絲不苟，他又是掌線能手，長期參加演出、熟悉操縱影人訣竅。所以設計製作裝配影人不僅合乎表演要求，而且常常別出心裁出奇制勝，遠遠超出一般水準。他設計雕刻的小旦形象上具有妙齡女性的俊俏，服飾穿戴華麗，而且能在影窗上表演梳洗打扮，如散髮、梳頭、挽髻、簪花及換衣等全部動作；他雕刻的馬外形上骨肉停勻神采雄駿，在演出時表現低頭覓草、昂首長嘶及抖毛打滾的情態，收到栩栩如生的效果，他設計「咬臍郎打圍」（表現五代時劉智遠之子打獵遇到自幼失散的母親李三娘的故事）中的山林野獸，獐狐虎豹無一不有，活脫熱鬧令人叫絕。「大香山」是根據《香山寶卷》編演的關於觀音得道的皮影戲，表現妙善公主一心修善，累經迫害磨難而不動搖，後來又施出手眼製藥引醫好其父王的重病，終被佛祖封為觀世音菩薩，這個戲中有「火燒白雀寺」、「達摩救公主」、「妙善遊地獄」、「佛祖點化成正果」等情節，張老璧以豐富的想像力創作了神佛、仙靈、鬼判等頭楂，千奇百怪詭形殊狀而出人意料，再配以他刻製的全套布景，忽而宮苑殿閣，忽而仙山洞府，忽而森羅地獄，忽而靈山佛地，琳瑯滿目，美不勝收，大大加強了皮影的藝術魅力。

張老璧的另一重要貢獻是創造性地設計了彩簾子，在他以前皮影每演至室內場景總是簡單地擺設桌椅，顯得十分單調，張老璧根據不同環境設計雕出了多種彩簾子，演出時張掛於影窗上方

2-b-16　彩簾子（皮影）／河北灤縣

的空曠處，宮廷內院則掛龍鳳彩簾，書齋掛琴棋書畫紋彩簾，閨閣繡房掛牡丹花鳥彩簾，大大美化了舞臺和烘托了氣氛，鮮明地寓示出環境特點（圖2-b-16）。

張老璧躋身影壇六十多個春秋，大半生都在翠蔭堂班度過，他不只技藝超群，而且藝德高尚受人稱頌，於七十多歲時猶登臺掌線，一絲不苟，把影人操縱得活靈活現精妙入微，使唱影演員得到充分發揮。他一生不懈地從事藝術勞動，創作了不少精美作品，不料在他逝世兩年以後，翠蔭堂班因史宅家道中落而停辦，影箱亦轉到其他班社，他所刻的皮影不斷散佚，這是非常可惜的。

剪紙藝術的淵源在南北朝宗懔《荊楚歲時記》中就有記載，而且近年在新疆吐魯番阿斯塔那北朝古墓中還發現了西魏時的剪紙實物。隨著時代的發展，在民間流行愈廣，技巧

愈精，但剪紙是普通老百姓（其中多數是婦女）和民間藝人的創作，過去文人往往不屑一顧，只在少數風俗典籍上偶有提及，亦罕見作者姓名。河北省是剪紙相當活躍的地區，然就我所見，僅《保定府志》中載有張石女的剪紙絕技，其實類似張石女這樣的巧手在河北民間不知有多少！還有一些技藝精湛的民間藝人，如三河縣已故剪紙藝人趙景安是三代相傳的剪紙世家，傳有窗花、鞋樣、枕頭花等底樣數百種，他老年時猶能執刀刻極細的花樣。河北蔚縣是河北省最著名的剪紙之鄉，更是能手輩出，最知名者當為王老賞，關於他的情況及作品，幸在五十年代起即不斷有人調查記錄，使我們得知概略。

蔚縣早期剪紙風格較為粗獷，傳說清朝末年南張莊有一王姓私塾先生善畫，與該村龍王廟張道士合作，由王先生繪畫張道士剪紙染色，製成窗花頗受歡迎。❷也有人說蔚縣的刻紙染色窗花是受武強縣的木版彩印窗花紙的影響而發展創造出來的。本世紀初蔚縣南關又有翟姓之啞巴媳婦將窗花的鬚髮部分由整個面塊剪成細條，鬚髮絲絲畢現，增加了形象的生動性。

王老賞 (1890–1951)，本名王清，蔚縣南張莊人，是一個放下鋤杆就拿起刀柄的以剪紙為副業的農民，南張莊是蔚縣剪紙最發達的村莊，王老賞自然受到環境的薰陶，他又拜南張莊剪紙名手周瑤為師，悉心鑽研，年輕時南關有畫匠韓文業與王老賞合作，由韓起稿，王刻製，他刻窗花時並不死板地膠柱鼓瑟依樣走刀，而是根據窗花藝術的特點，有所改動增刪，他曾說：「叫我用筆畫我畫不來，可是在我手裡將畫稿補充修改，卻能讓它合乎窗花的要求，哪裡該添、哪裡該透光，一合計就能切成」。他又粗通文化，讀過一些演義小說，酷愛看戲，不斷揣摩和熟記戲曲角色的服飾、臉譜、作派及色彩等，因而他刻出的人物都功架優美、神形兼備，而且玲瓏剔透、繁簡適宜。

王老賞的成功在於他對藝術的執著追求，不墨守成規的創新精神和嚴肅的創作態度。他在技藝上總是不斷地精益求精，為了刻好不同的花樣，僅刻刀就自己磨製了一百多把，以小型者為多，有的刻刀細如縫衣針，他認為：「看一個人的活兒的好壞，你一看他的刻刀也就知道個大概了」。他操刀如同用筆，純熟流暢臻於出神入化的地步。他十分懂得施色的好壞同樣關係到作品的成敗，因此總是親自動手設計色彩，既要鮮麗強烈，又須諧調般配，還要符合人物身分特點，更應使刻製與設色作相互結合補充，力求達到完美的效果。他十分熟悉群眾的愛好，在集上賣窗花時總是認真聽取群眾意見加以改進，所以他創作的窗花構圖完整，人物性格鮮明，玲瓏剔透活潑優美，色彩明快和諧，在群眾中有很高的知名度。

王老賞畢生從事剪紙藝術，長期不懈的藝術勞動，創作了數量眾多的窗花作品，有人物，也有花鳥草蟲，僅戲曲人物一項據不完全統計約有二百數十回（套），每回四幅，就有一千個左右。多數人物都刻得活靈活現不落俗套。他創造蘆花蕩的張飛頭戴草帽圈腰插令旗，手執丈八蛇矛，那捋鬚揚腿的亮相，不僅符合戲劇人物本身造型，而且鮮明地流露出

❷阿英〈「民間窗花」敘記〉，見《民間窗花》，人民美術出版社，1954 年。

豪爽勇猛決心挫敗周郎的心態，送銀燈中的張桂娟扮相秀美，身姿婀娜，一手端燈盞，一手提帶，把舞臺上伴著小鑼的節奏步履輕盈的小旦活脫脫地展示出來。他的作品傳播極廣，後人競相摹刻，現在蔚縣流傳的不少戲曲人物窗花有的出自他的創樣，也有的是他追隨者的創造。

經過歷代民眾和匠師們的創造活動，在河北民間美術園地上結下豐碩成果，為中國民族藝術增光添彩，美術史上常提及的「趙城水，曲陽鬼」❸及現存的曲陽縣北嶽廟、獲鹿縣毘盧寺的壁畫，都是宋元明時期民間匠師的光輝傑作。武強木版年畫、蔚縣彩色窗花、曲陽石雕、樂亭皮影等傳統民間美術品在世界上也有相當的知名度，得到國內外專家的一致稱讚。還需強調一點，民間匠師的創作中繼承和保留了不少古代民族美術的優秀遺產，在明清文人畫成為畫壇主流的情勢下，河北省民間美術以質樸大方優美健康的特色，閃耀著獨特的光彩，體現了河北人民的精神氣質和藝術觀。

河北民間美術的眾多種類，在造型上都不追求自然物象的形似模擬，而重在寫神寫情，塑造人物則注重神形兼備或以神寫形。曲陽北嶽廟元代壁畫氣勢宏偉非凡，人物形象豐富生動，線描豪放有力，配以「怪石崩灘」的山水形象，猶存吳道子畫派之風範，其中執戟飛天形象曾被摹刻於石，筋肉強健毛髮飛動，具有震撼人心的力量，武強有的門神線描渾厚勁健，衣帶飄舉，亦頗有吳帶當風之妙。武強戲曲年畫人物的眼睛刻劃中點睛部位頗有變化，神情畢現，表明匠師深諳「傳神阿堵」之妙諦，有的貢箋年畫精品（如「青雲下書」），形象塑造達到相當完美傳神的地步，顯示出畫師的卓越寫實技巧。蔚縣戲曲窗花及樂亭皮影人型於裝飾效果中顯出活脫的奕奕神采。

新城縣白溝鎮和玉田縣戴家屯的泥玩具，可稱民間美術中的小品，然而它以畫塑結合的彩塑傳統（民間藝人謂：「三分塑，七分畫」），以泥土在陶模中扣出簡括的造型，然後塗以白底，再以飛動勁利的線條，明快熱烈的色彩描繪眉眼衣服，寥寥數筆，卻傳達出精神形貌的特徵，簡練、明快、自然、氣勢連貫，毫無累贅之感，其中優秀之作猶如一幅寫意畫，雖然「離披點畫時見缺落」，卻能達到「筆不周而意周」（圖2-b-18）。玉田泥玩具抱娃和回娘家，以清新的筆調勾畫出農村婦女的生活風情，新城白溝鎮的小泥公雞，造型筆畫簡到不能再簡的地步，卻非常引人入勝，真可稱是神來之筆，亦可見這些泥玩具和古代施彩陶俑風格上的繼承和變異。

2-b-17　泥模玩具／新城縣

❸「趙城水」指河北趙縣柏林寺曾有畫水之壁畫，清張鵬翀〈柏林寺畫壁〉：「趙州屋壁家家水，長恐波濤掀屋起；人言法仿吳道玄，遺蹟猶存柏林裡。……」（載《清畫家詩史》）「曲陽鬼」即曲陽北嶽廟壁畫上的執戟飛天，被摹刻上石，流傳頗廣。

宋金磁州窯陶瓷，可稱是古代民間美術中的珍品，它不僅影響國內的瓷窯，甚至對朝鮮的陶瓷也產生了影響，磁州窯的裝飾手法集前代之大成而又發展得更為多樣，不僅有刻花、印花、劃花、貼塑的手法，而且吸收了金銀器工藝珍珠底的形式，白釉上以墨彩繪畫，更為活潑新穎。磁州窯出產的梅瓶及瓷枕最為出色，梅瓶造型肩部豐滿而整體修長，瓷釉暖白，宛如窈窕的少女，以豪放自由的筆致繪以牡丹紋樣，更顯得華麗秀美；瓷枕枕面和枕側有較大的幅面可供圖畫，往往裝飾以人物、花鳥、山水或書寫詩文警句，其中有寓意深邃的歷史故事畫，天真活潑的嬰孩嬉戲圖，秋塘蘆雁的野情野趣，一角半邊富有詩意的山水小景，其內容風格大都能與兩宋一些畫家吻合，足見民間繪畫與工藝裝飾之間的滲透影響關係。白釉墨彩對比鮮明於樸素中見華麗，其剛健清新之美顯示出高雅的格調。近代邯鄲瓷窯所燒獅燈獅枕及玩具（圖 2-b-19），則是繼承這一傳統適應民間需要而發展起來的。

2-b-18　平貴別窯／泥塑玩具／河北新城縣白溝鎮

河北民間匠師以他們的才能和智慧，塑造了不少為民眾喜聞樂見的形象，獅子在河北諸多民間美術作品中是常出現的形象之一，創作者以豐富的想像力將這一產自外國的猛獸，塑造成強健華麗憨厚而又有些溫順的瑞獸，賦予牠驅邪除難保吉太平的神力。曲陽石雕藝人雕造的石獅充分代表了北方石獅的特色，大獅氣勢博大，像武士般的威武雄壯，小獅活潑稚氣又如孩子那樣天真可愛，整個石獅著重通過頭部細緻雕琢突出神貌，而身軀部分則在打坯之後略作過細，一般不作繁瑣雕飾，但整個石獅的

2-b-19　瓷油燈／河北邯鄲

神情動態反而更為鮮明強烈，磚雕、木雕、剪紙、刺繡、印染中的獅子更為活潑多樣，有戲球、理毛、踞臥及蹦騰滾爬等多種動態，並配以祥雲、綬帶、如意、雜寶及吉祥花卉，構成富有喜慶情緒的畫面。其他如小孩的獅頭帽、泥塑玩具獅利用材料的特點，配上絨毛、彈簧、銅扣、鈴鐺等，目光炯炯，色彩絢爛，寄託了對孩子們健康聰明的祝願，更富有浪漫色彩。

京味的魅力

——談北京民間工藝

　　自從結束十年動亂以後，北京又開始恢復了傳統的春節廟會，儘管有些廟會並沒有廟（像龍潭廟會），但傳統的民俗活動還是吸引了大量的北京百姓，廟會上一些民間工藝美術展覽和製作表演特別引起人們的興趣。那些精巧的民間藝術品給人印象最深的是一股濃烈的北京味：五彩繽紛的風箏、精緻生動的麵人、機巧活動的鬃人、妙趣橫生的毛猴、遊動盤旋的竹龍和紙蛇、帶風車的春燕、花色繁多的耍貨以及喜慶的紅絨花……無一不帶有鮮明的地方色彩，它們可稱得上是北京的「土產」。其中也有從外地引起的東西，但一經在北京長期生根，風格味道也就和他處迥然不同。這濃烈的京味中蘊含著因歷史民俗文化而形成的思想內容，具有地方色彩的風格及北京民間匠師的高超技藝。看到這些藝術品，使我回憶起這座古城往日的風采，想起昔日熙熙攘攘的廠甸春市，想起那東西廟會和老東安市場的耍貨店，在這片琳琅滿目的民間藝術的海洋裡真是繁花似錦美不勝收。

　　北京是一座有悠久歷史文化傳統的古城，特別是元明清三朝這裡是全國政治文化中心，是全國的首善之區，因而人才薈萃，百藝輻輳，集中了南北各地的能工巧匠，在這裡既產生了珍奇富麗而工巧的特種工藝，如景泰藍、雕漆、玉牙雕刻之類，也發展了適應廣大中下層市民需要的民間藝術，如將兩者加以比較，應該承認後者更多的凝結著群眾的聰明智慧，反映了廣大人民的健康審美情趣，深深紮根於社會土壤之中。廠甸古董攤上的珠寶古玩只有少數人涉獵，而耍貨攤上的風箏、空竹、麵人、泥玩具、臉譜、彩燈……卻給大多數人增添了新春樂趣。這些工藝品物美價廉，其中便宜的在從前有個「毛兒八七」的就可以買一件，確實是合乎經濟美觀的原則的。

　　這些藝術品形成和完善有著悠久的歷史和深厚的文化積澱，其中很多與北京的時令節日風俗民情有關，根據文獻記載，至少在元明以來每逢節日街市商店即有架棚掛畫美化鋪面的舉動，隨節令而有不同的玩好上市，如：上元節的彩燈，端陽節的泥天師、布老虎、吉祥葫蘆、五毒掛件，七夕節的磨喝樂巧神（泥娃娃），中秋節的月光紙、泥兔爺、月餅模子，臘月的畫棚、春聯掛錢、福字絨花，特別是始於明而盛於清的廠甸出售的各種玩具，真是種類繁多不勝枚舉，而且各有說頭從春節廟會上買回五彩繽紛飛快旋轉的風車叫「一路順風」，買一個帶金「福」字的絨花戴在頭上叫「帶福還家」，這不只從中反映著北京古老的文化，也流露著群眾對生活的熱愛，對美好事物的執著追求和力圖擺脫邪惡勢力的樸素願望。

　　北京民間工藝的作者是民間匠師，有的還出於近郊縣的農民之手，其中凝聚著數代人

的心血和智慧，它的用料非金非玉，只不過是極普通的泥、木、竹、紙、布頭、麵團之類，也並非窮年累月的精雕細刻，但經過民間藝人的出色創作，頓收點石成金之妙，產生無窮的藝術魅力（圖 2–c–1～3）。它們構思新奇，製作巧妙，技巧熟練而不落俗套，鬃人能在銅盤上旋轉起舞，風車的彩色風輪帶動小鼓咚咚奏鳴，羊燈獅燈頻頻點頭，橡皮筋帶動小耗子滿地跑，泥團牽動麻稈鳥翹尾點頭……藝術造型大都能把握住對象的特徵和神采而加以大膽誇張，其中的勾描點染常是幾下神來之筆卻有著畫龍點睛的作用，而又妙在似與不似之間，比起那些以繁瑣堆砌為能事和自然主義的摹擬來卻更能啟迪人們（特別是孩子們）的智慧和想像，從中培養優美健康的情操。

在北京民間工藝的創作和發展中不只民間匠師作出了卓越的貢獻，還有些文人也付出了心血。《紅樓夢》的作者曹雪芹就是一位紮糊風箏的能手，他的《南鷂北鳶風箏譜》對北京風箏的製作有著巨大影響。民國時期畫家馬晉也以糊繪風箏著稱，北京風箏有不同流派，彼此學習借鑑也互相爭奇鬥勝，哈記風箏的製作特別考究，尖嘴的沙燕造型美飛得高，色彩單純鮮明，獨具一格，堪稱是北京風箏中的代表作。麵塑並非始自北京，但「麵人湯」、「麵人郎」（圖 2–c–4）卻把籤插線提的粗麵人發展成為案頭陳設的精緻麵塑，湯子博（第

2–c–1　泥羊

2–c–2　泥豬

2–c–3　竹龍

2–c–4　人力車／麵塑／郎紹安／北京

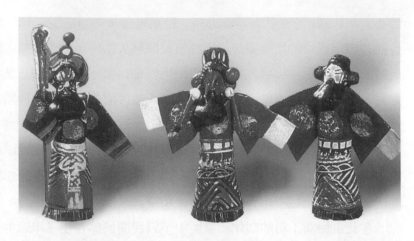

2-c-5　鍾馗臉譜玩具／北京　　　2-c-6　戲曲鬃人／北京

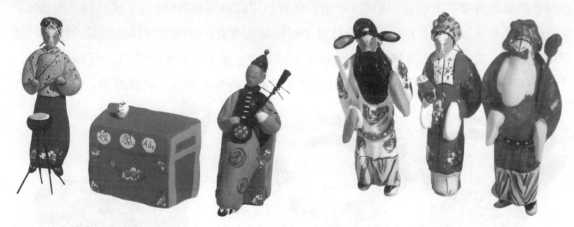

2-c-7　大鼓書／泥塑戲人　　　　　　　2-c-8　二進宮／泥塑戲人

一代麵人湯）還擅長繪畫，他有相當文化素養，熟悉古典文學中的典故，郎紹安（麵人郎）和戲曲界人頗為熟悉，所以他們捏出的麵人雅俗共賞。開始用中藥中的辛黃和蟬衣製作毛猴可稱獨具巧思，那表現北京風俗世態的毛猴小品更令人忍俊不已，晚清有王姓者擅此藝而被稱為「猴兒王」。北京是京劇藝術的發祥地，民間工藝中有大量以戲曲為內容的作品，泥製的臉譜、鬃人、燒磚戲齣等都具有神采兼備之妙（圖2-c-5～10）。光緒年間有一位姓桂的滿旗人，出於對京劇的愛好在閒暇時製作泥臉譜達到傳神的水準，人稱「花臉桂子」，辛亥革命後因生活貧困潦倒而以此維生，將製成的泥臉譜送到白塔寺的耍貨攤上出售，竟大受歡迎。這一獨特的玩具種類後來還受到著名京劇花臉演員侯喜瑞的指導，因而表現得更為規範和細緻入微。近代北京還流行皮影戲，東西兩城就形成不同流派，皮影世家路景達鏤刻皮影人時吸收了京劇的盔頭和臉譜造型，使之更為鮮明生動。這些藝人長期生活在北京，受著民風民情的薰染，個個都身懷絕技，他們的創作理應是京都傳統文化中的組成部分，是一份不可忽視的藝術財富。

　　北京是一個充滿文化氛圍的都市，因而在民間工藝中具有鮮明的童心和雅趣。在京味

2-c-9　豆汁記／泥塑戲人

2-c-10　呂布／泥塑戲人

民間工藝中，不能不想到瀕於失傳而近年卻在「城南舊事」、「駱駝祥子」等影視片中頻頻出現的泥兔兒爺，這是在民間傳說基礎上形成的土生土長的應節泥玩具，迄今最少有三百年的歷史。清乾隆時潘榮陛寫的《帝京歲時紀勝》中已提到中秋節「京師以黃沙土作玉兔，飾以五彩妝顏千奇百狀，集天街月下，市面易之。」其後累經創作種類愈多，有穿甲冑的，披袍的，帶蠹旗傘蓋的，端坐於蓮花的，騎虎或騎象的，甚至描摹人情世態的，大小精粗不一而足。「瞥眼忽驚佳節近，滿街爭擺兔兒山。」可見這幽默而風趣的神話形象是多麼為北京人所喜愛了（圖 2-c-11）。

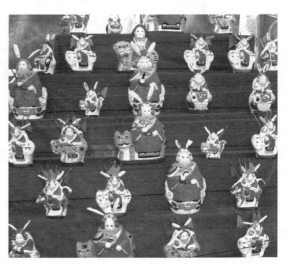

2-c-11　中秋兔兒山／北京

　　泥玩具多來自京南的新城縣白溝鎮和京東的豐潤縣，所製泥娃娃、刀馬人、泥貓泥虎大都帶有吹之能叫的哨子，利用機械和物理原理，以簡單的裝置令其搖頭擺尾，從而妙趣橫生。用泥團和紙漿製作的形形色色的不倒翁尤受人喜愛，特別是手搖摺扇頭戴烏紗的醜官那不可一世的滑稽相成為人們戲耍和嘲弄的對象。白石老人曾將其畫成條幅，並題詩諷刺那種依仗權勢貪贓枉法的貪官汙吏：「白面烏紗儼然官，不倒原來泥半團，倏忽將爾來打破，通身何處有心肝」，藝術家的一雙慧眼充分認識到民間玩具中的人民性，對舊官吏的腐敗也揭露得入木三分。

　　懸燈結彩是歡慶節日常用的裝飾，北京的花燈也是突出的。明代的燈市和清代前門外商業區花燈最盛，還是在《帝京歲時紀勝》中列出了花燈的品種樣式：「懸掛者則走馬盤香，蓮花荷葉、龍鳳鰲魚、花籃盆景；手舉則傘扇幡幢、關刀月斧、像生人物、擊鼓搖鈴；迎

風而轉者太極鏡光、飛輪八卦；繫拽而行者獅象羚羊、騾車轎輦；前推旋斡為橄欖，就地滾蕩為繡球。」還有裝飾繪畫各種古今人物小說戲曲故事的成套掛燈，前門外廊房頭條的花燈店所產者尤為工巧。燈籠的製造用料則有紗、絹、料珠、玻璃、明角、紙、秫秸、通草，更不要說那獨出心裁的冰燈、麥芽燈、西瓜燈……僅從名目之多就足以令人驚嘆不已了。

　　依據季節的變化又有多種玩具輪換上市，舊時北京兒歌有謂：「楊柳青，放空鐘（或放風箏）；楊柳活，抽陀羅；楊柳死，踢毽子。」這些節令玩具十分有益人們的心肺目力等方面的健康，看著那高空中栩栩如生的風箏，抖著那嗡嗡作響的空竹，手舞足蹈踢著那上下翻飛的毽子，對人們也是一次充滿興味的藝術享受。

　　今天我們的社會有了巨大的發展，人們的生活俗尚也有了很大變化，工藝美術品也需要隨著時代而變革，當然它的生產和設計不應該是簡單的重複，但如何創造和製作富有民族風格和地方色彩而又經濟美觀種類多樣的工藝品，以滿足群眾的需要，是一項不斷研究的課題。須知藝術的高低不在於材料的高貴和工序的繁雜，繁瑣堆砌雕琢造作並非精良，裝金飾玉也不能與美觀等同。但是面對著今天過節時掛清一色的紅紗燈，看到商店櫥窗和一些人家庭床上擺著的都是一個模樣的洋娃娃，會驀然感到我們的工藝品似乎缺少了些民族和地方特色，不免單調乏味。彷彿老北京民間工藝中的優秀傳統不見了，這不能不使人感到遺憾。魯迅早就指出：「有地方色彩的倒容易成為世界的」，「地方色彩也能增加畫的美和力」。因此，傳統的民間藝術的寶貴經驗應該得到重視並加以繼承，北京民間工藝應該得到扶持和發展而不應使之成為絕響的〈廣陵散〉。如果在我們今天北京的工藝美術創作中既有現代化的審美取向，又有鮮明的地方特色，散發著濃郁的京味，形成豐富多彩的局面，那該有多好！

津門絕藝

天津是中國北方第一大工業城市。它地處渤海灣之濱，眾多河流皆匯聚於此入海，又與北京相鄰，從明代起就成為京畿重鎮，水陸交通極為便利，「地當九河要津，陸通七省舟車」，有「九河下梢」之稱。天津作為城市歷史並不太長，從明成祖永樂二年 (1404) 在此設天津衛築城起，至今不過六百年。但由於漕運、鹽業及運輸的發展，有力地促進了天津城市的繁榮，1890 年開闢為通商口岸以後這裡出現了外國租界，西方文化同時得到傳播，適應資本主義的要求，商業經濟有了長足的發展。由於歷史的原因天津文化一度出現複雜的多元化面貌，古今中西並存，舊式的殿宇宅院和形形色色的西洋建築交相輝映，新興的話劇歌舞與傳統戲曲都頗為流行，時髦的都市生活中還摻雜著富有特色的民風民俗，值得注意的是在這樣的現代化較強的城市中，卻保留了不少獨具特色的民間文化。二十世紀上半葉天津市民中絕大多數是商業和手工業者，這裡五方雜處，各種藝人工匠雲集，人們對文化娛樂興趣頗濃，它是北方戲曲、曲藝演出最活躍的中心地區，在民間美術領域更是繁華似錦，有著諸多種類和卓越創造，文藝形式間互相影響滲透，促進著藝術的發展和提高。

天津民間美術的根基在城市市民之中，天津人性格豪爽而喜愛紅火熱鬧，這也必然在民間美術中有所反映。特別是一批工商業者等富裕階層成為民間美術品的主顧，故其風格特色與農村及中小城市的民藝有別。題材內容多反映市民生活及情趣，其中有大量求財保吉迎福的吉祥圖像，通俗的歷史經史傳說和小說戲曲故事也占有相當比重，一般檔次較高，要求作工精細達到寫實傳神的地步，以富麗繁縟見長，生動有趣（天津人謂之「有哏兒」），又多以商品的形式出現。一些享有盛名的工匠，其技藝更是馳名中外，楊柳青畫師高桐軒和彩塑藝人張明山都曾在清末被召入宮廷獻藝，故其影響已不只限於天津一地。

天津的民間美術著名者有年畫、泥人、刻磚、剪紙、風箏及玩具等。

年畫主要產自西郊楊柳青鎮及周邊村莊。大約最晚起源自明代，採用刻版彩印與手工著色相結合的製作方法，追求工筆重彩畫的效果。其題材較為突出的是反映發財的內容，如「發財還家」、「天降黃金」、「寶馬進財」、「正月初二接財神」等，畫面上常是財神聚會，遍地金銀財寶，這固然適應了市民對富裕生活的憧憬，和天津成為商業城市也有密切關係。天津作為北方戲曲的演出中心，戲曲年畫也應運而生，據不完全統計達數百種之多，娃娃年畫也常賦以吉祥寓意而變化萬千，清末更流行描繪現代生活風貌的改良年畫，如「紫竹林」、「萬國鐵橋」、「女學堂演武」等，則表現了年畫希冀跟上時代潮流的願望。楊柳青是北方年畫印製的中心，其產品銷往江淮以北的廣大地區，以工本高低分為「粗活」、「細活」

不同等級，細活主要銷往北京等大城市，稱為「衛畫」；粗活供應農村及一般市民。楊柳青年畫講究「畫中有戲」，即情節有趣形象生動耐看，傳說楊柳青年畫每年都鼓一張（即畫中的人物變成活的，如小媳婦可以從畫上下來給人做飯，小驢可以給農家拉車拉磨），無非是希冀畫上的美好圖景成為現實和人物畫得栩栩如生。貼年畫是過年不可缺少的重要民俗，因此每入臘月，天津的街市上的年畫攤點鋪面常連成一片，紛紛把彩色繽紛的年畫陳列在牆上，售賣者將年畫內容編成歌謠演唱以吸引買主，場面十分紅火熱鬧，逛年畫棚也成為過年前的一大樂趣。二十世紀初期現代印刷興起，楊柳青的木版年畫受到巨大衝擊而一蹶不振，天津市的一些印刷局又將楊柳青木版年畫加以改造，改用石印印刷，並加進了現代生活題材，雖工本低廉，但藝術性卻大大降低。

中國民間美術

　　以前在天津提起「泥人張」幾乎是無人不曉，張氏家族做的彩塑細膩傳神生動有趣，堪稱是民間雕塑中之絕活，但它卻是從民間泥玩具中發展起來的。天津舊日有天后宮拴娃娃的風俗，殿堂神案上備有不少泥塑娃娃，求子的婦女在神前禱告後將泥娃娃偷揣在懷中帶回家，生育子女後則此泥娃娃仍長年在家中供奉，稱為「娃娃大哥」，且隨生人的年齡而更新變換，改塑為成人模樣（現天津天后宮民俗館中猶陳列有此種泥孩），因此天津有專作泥娃生意者。另一類泥孩是供孩子們的耍貨，作工皆甚粗糙，由小販在街頭售賣。泥人張開初即製作此類泥玩具起家，泥人張第一代為張明山 (1826–1906)，原籍浙江紹興，因逃荒隨其父流落到天津，以製售泥玩具維持生活。他雖出身貧寒，但聰穎好學肯於鑽研，不甘心停留在製作一般樣式的泥活玩具，而是銳意創新，逐漸發展為表現戲曲及現實人物的細活，成為供案頭陳設賞玩的藝術品。他為捏好戲曲人物經常在廟會上看戲，從中細心觀察角色裝扮相貌，回家後加以揣摩塑造，技藝日益提高，竟達到神形逼肖的地步（圖 2–d–1～3）。

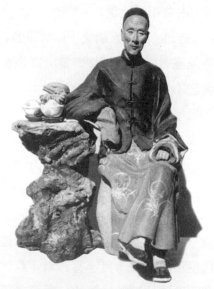

2–d–1　劉國華像／泥人／張明山／天津

2–d–2　盧勝奎戲裝像／泥人／張明山／天津

2–d–3　蔣門神／泥人／張明山／天津

當時天津舞臺上經常有名角獻藝，他就帶泥土到劇場邊看演出邊寫生，塑造了不少名伶戲裝像，令人一眼就可認出那個是楊小樓、那個是程長庚。著名京劇老生余三勝來天津演出，很多人為之寫像，大都強調余三勝額上三條皺紋的外部生理特徵，而張明山卻更從其神情個性上下功夫，他將捏製的余三勝「黃鶴樓」的戲裝彩塑像置於櫥窗展出，竟引起轟動，被譽為「活余三勝」，當時年僅十八歲的

2-d-4　吹糖人／泥人／張玉亭／天津

張明山從此名聲大噪。傳說天津京劇名丑劉趕三演拿手戲「探親家」，出場行至臺口又慌忙退回，然後又上場說：「泥人張在臺下，我不敢上場，怕他把我捏上了！」聞者為之捧腹。張明山擅長捏相，名伶譚鑫培來津曾親訪張明山煩為其塑像，張明山不收酬金，只要求能為其歌唱一曲，譚氏當即清唱「賣馬」，張氏袖籠泥團邊聽邊捏，一曲未終而肖像已成，令人拍掌叫絕。張明山秉性正直敢於蔑視權貴，天津鹽商巨富海張五找其塑像，張氏捏成後索值一百吊錢，海張五嫌開價過高，誣說捏得不像，以此為由妄圖殺價，張明山氣憤之下竟將此像稍加改造擺列於街頭攤上，標以「賤賣」二字，一時賤賣海張五的傳說不脛而走，海張五只好託人以重價將泥像買走。張明山在藝術上勇於進取精益求精，他廣交文化界朋友，研習詩文書畫，從而使其作品達到雅俗共賞的地步，清末時曾被召入宮，現頤和園仍保存著他在清宮時的作品。張明山之子張玉亭孫張景祐繼承祖業加以發展，遂形成獨具特色的泥人張彩塑體系。張玉亭 (1863–1954) 的泥塑題材更為廣泛，所塑仕女嫵媚靈秀，市井各行各業人物（如吹糖人者、修鞋匠、挖耳僧等）及人情世態（如娶親、出殯）更富有生活情趣（圖2-d-4），他的「鍾馗嫁妹」是三十個人物組成的彩塑群雕，騎驢鍾馗之倜儻瀟灑，鍾妹之娟秀，特別是群鬼的形象大都令人可憎，是天津衛地痞流氓的生動寫照（圖2-d-5、6）。著名畫家及藝術教育家徐悲鴻氏在天津觀賞了泥人張作品後曾著文讚賞，謂其「比例之精確，骨格之肯定與其

2-d-5　鍾馗嫁妹（局部）／泥人／張玉亭／天津

2-d-6　鍾馗嫁妹中之開道鬼

2-d-7　九獅圖／磚雕／劉鳳鳴／天津　　　2-d-8　淵明愛菊／磚雕／劉鳳鳴／天津

傳神之微妙，據吾在北方所見美術品中，只有歷代帝王像中宋太祖、太宗之像可以擬之，若雕塑中，雖楊惠之不為多也。」現天津藝術博物館收藏有數代泥人張創作的藝術珍品，經常陳列展出，又在大直沽五路建起泥人張世家美術館，文化街中亦專闢有泥人張門市部，為欣賞和收藏泥人張彩塑創造了很好的條件。

　　刻磚主要是適應建築的需要，天津多富商，其房屋宅院都力求排場華貴，但封建時期對不同社會階層和地位的住宅建築規格有嚴格的規定，不得逾制，故富商大戶只能從建築的石雕磚刻的裝飾上下工夫，促成天津刻磚追求細膩精緻的藝術特色，湧現出不少能工巧匠。清末民初有刻磚名手馬順清者，雕藝尤為出色，他為了使雕刻表現效果更為豐富，創造了貼磚雕法，即在平面的磚上再補貼上一部分磚，這樣就加強了層次表現，能充分發揮刻磚技巧。其徒劉鳳鳴得其真傳更是青出於藍，雕刻手法富於變化，題材亦豐富多樣，人稱「刻磚劉」。他創作的「九獅圖」、「三國故事」等磚雕已被天津藝術博物館所收藏（圖 2-d-7、8）。天津的民居磚雕多集中在老城區，步行在古老的胡同街道，可見民居的門樓、影壁、院落、屋脊等處無不裝飾磚雕，做工繁縟精細，玲瓏剔透，可謂美不勝收。大門兩旁的墀頭雕刻著獅子滾繡球或牡丹菊花、迎門影壁上也滿布雕磚裝飾，多以「中心四岔」的布局，正中為一菱形磚雕圖案，安排松竹梅三友、福壽三多、鹿鶴同春、牡丹花等花果形象，也有的雕出「鴻禧」、「平安」、「迪吉」等文字的；四角各為一三角形雕花，富麗而典雅。院落間嵌在粉牆上的長形磚雕則集人物、山水、樓閣於一體，前景人物用圓雕或高浮雕，中景亭臺樓閣採用浮雕和透雕，加強層次和深度，若可進入遊賞，難度較大的是表現柳絲飄拂溪水淙淙的自然風景，但雕起來亦能得心應手。工細磚雕必須使用堅實細膩的水磨青磚，其質地較之木、石等材料酥脆，更需要嫻熟的技藝，根據表現對象施以雕、鑿、鏤、刻，技巧精湛，構思巧妙，藝術上非同凡響。遺憾的是不少磚雕在「文化革命」十年動亂中遭到嚴重的破壞。我在 1984 年曾作過簡單的調查，發現仍有一些精彩的作品保留下來，如東

門里倉廠街的一處民宅的影壁牆上的漁樵人物及四季花磚雕，布局得體雕鏤細膩而不失生動之趣；龍亭街民居里海張五故宅建築極為講究，其鹿鶴同春磚雕也是藝術中的上品；南門里大街 14 號更保留了豐富的磚雕，有獅子滾繡球、鳳戲牡丹、菊花小鳥及山水等。近年來天津老城在進行改造，許多舊宅需要拆建，磚雕恐亦難於保留，只能拆下妥善收藏和陳列於博物館中作為歷史的陳跡。天津藝術博物館注重本地區的民間美術收藏研究，有刻磚藝術陳列專櫃，天津楊柳青博物館（俗稱石家大院）亦有專闢的磚雕陳列室，足可顯示天津磚雕之成就。

2-d-9　肥豬拱門／剪紙

剪紙在天津市民中頗為流行。舊日剪紙分刺繡花樣、窗花、頂棚花、掛錢、裝飾禮花等多種品類，其中刺繡花樣係用白綿紙籛刻，包括鞋花、枕頭花、兜肚花、門簾花等，多為龍鳳花鳥等吉祥圖案，安排在服飾的適當部位，活潑纖美，具有很強的裝飾意匠。天津市民注意衣著，婚喪喜壽的服裝上更少不了刺繡裝飾，婦女亦以刺繡為必習之女紅，刺繡時將花樣貼於布面，依樣繡製，故此種剪紙銷量極大。裝飾禮花供婚慶嫁妝及年節祭神供物上用，有燭臺花、供花，婚慶用者則多蓮生貴子、富貴榮華、喜上梅梢等吉祥花樣，以大紅紙或彩紙剪刻，追求紅火喜慶的效果。過年家家都要懸掛錢和貼門花，新糊紙的窗子上也要貼上紅窗花，這些剪紙最有地方特色。窗花和門花上最常見的是肥豬拱門（圖 2-d-9），剪紙設計成一頭圓滾滾的豬背上馱著聚寶盆，十分逗人喜愛，有的用紅紙剪出，有的以黑紙剪豬，聚寶盆則配以金箔，更造成輝煌的效果。

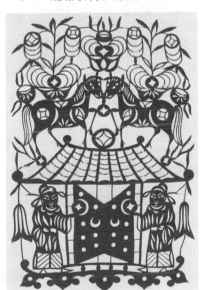

2-d-10　寶馬進財／剪紙

單純的聚寶盆形象亦廣泛出現在掛錢和窗花中（圖 2-d-10）。舊日天津老城有專營剪紙的作坊，其中以進寶齋最為著名，楊柳青鎮有「花樣子任家」其剪紙亦較為出眾，後因生活居住環境及民俗變化，此種行業逐漸蕭條而相繼倒閉，但天津過年至今仍家家懸掛錢貼肥豬拱門剪紙，甚至一些商店櫥窗亦懸大幅剪紙掛錢裝飾，形成獨特的景觀。現在天津天后宮一帶在舊曆臘月仍有相當規模的剪紙市場，北郊及楊柳青鎮年終歲尾仍有刻製者。

天津風箏是與北京、濰縣、南通並列的四大風箏體系之一，以紮製彩繪精巧著稱，其中魏元泰紮製的軟翅風箏最為出色，「風箏魏」成為天津風箏中的著名品牌。魏元泰注意觀察各種飛禽的形貌動態，在傳統風箏的基礎上對造型和賦色都有所改進和創新，不僅形象

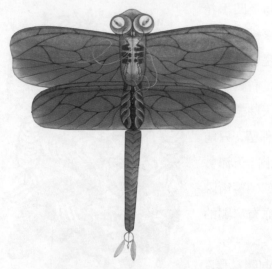

2-d-11　蜻蜓風箏／天津　　　　　　　　　　2-d-12　蝴蝶風箏／天津

真實，而且色彩鮮明強烈，對禽鳥的羽毛更用退暈手法，層層染出深淺，單純而有變化，
放飛起來，軟翅在空中抖動，雄鷹淩空翱翔有鵬程萬里之勢，蝴蝶風箏又繽紛絢麗放飛起
來顯得優美輕巧，蜻蜓、紅魚的眼睛能在風中飛快旋轉，其他如鳳凰、仙鶴等也十分生動
（圖 2-d-11、12）。他發明製作了可以拆裝的風箏，將各個部件分別製作，用時組裝成堅
固完整的風箏，不用時可以拆卸裝在一尺來長的盒子裡，攜帶異常方便，由於設計的科學
巧妙，這種組裝的結構已在全國推廣，為很多地方的風箏所借鑑。魏元泰的風箏曾在 1914
年巴拿馬國際博覽會獲得獎章。

　　天津的民間玩具品種也很豐富，有不少和戲曲有關，如紙漿做的戲曲面具（俗稱鬼臉），
還帶有盔頭，優美輕便，售價亦不甚昂貴。木製大刀、花槍、單刀、寶劍，不獨塗著彩漆，
而且堆金瀝粉，十分華麗。還有過年懸掛的花燈，品種也很豐富。有走馬燈、荷花燈、魚
燈、西瓜燈、石榴燈等。天津附近的文安縣勝芳鎮，每年都舉行傳統大型燈會，該鎮有紮
燈巧手，天津花燈亦多出自此地。中秋節臨近時市場上有應節玩具兔搗碓，即北京之泥兔
兒爺，但天津製作上有自己的地方特色。有泥製和紙製兩種，糕點鋪也特製糖兔兒爺出售，
頭上安著兩支長長的耳朵，手持小旗，令人觀之忍俊不已，這種糖兔是天津獨有的，然而
近代早已絕跡了。

宋代河南地區民間美術

河南省民間美術在北京展出，引起觀眾極大的興趣。從朱仙鎮的木版年畫，桐柏、盧氏等地的皮影造型，淮陽、浚縣等地富有特色的泥布玩具，以及遍布全省的剪紙、民間陶瓷、染織刺繡、餅模麵花、磚石雕刻、花燈紙紮等展品中，使我們看到河南地區民間美術雄厚的群眾基礎、悠久歷史和優秀傳統；在奇思巧製的技藝中，也流露著河南人樸實、直率、憨厚而風趣的性格。

河南地處黃河中游，是中華民族文化的搖籃，在古代歷史上也是人口繁聚城邑密集之地，在相當長的時期內，它是全國的政治中心和文化藝術最發達的地區。這裡產生過質樸優美的仰韶彩陶，莊嚴華麗的殷商青銅器，雄渾豐富的漢畫像石（圖 2-e-1），氣勢磅礴的北朝隋唐石窟造像和精密不苟真實生動的宋院體畫。這些美術史上具有典範性的作品，也無一不凝聚著民間匠師的智慧和才能。

深入考察河南的民間美術絕不可忽視和割斷它的歷史淵源。本文不可能對河南地區古代民間匠師的創造和貢獻進行全面的論述，只能就宋代民間美術的一鱗半爪作初步的探討。

宋代（特別是北宋）河南地區處於輦轂之下，北宋首都東京汴梁是繼長安、洛陽之後出現的中古最為繁榮的城市，汴梁的美術創作也體現了當時的最高水準，特別值得注意的是繪畫在民間的流行。汴梁的商業經濟非常發達，市民數量激增，為滿足他們日益增長的文化生活需要，不少畫家與社會保持著密切聯繫，從民間藝術中吸收營養，而有些名家也直接來自民間，遂使一部分美術品帶有鮮明的民間特色。宋初宮廷畫院待詔高益和繼李成之後享有盛譽的山水畫家許道寧，成名前都曾在汴梁街頭賣藥，以當眾作畫吸引顧客招攬生意。創「燕家景致」的燕文貴

2-e-1 女媧／漢畫像石／河南南陽

2-e-2 九陽報喜圖（局部）／宋

原是軍人，後來在天街賣畫，因技藝出眾而受到重視。與黃筌齊名的陶裔是金銀匠出身，擅畫舟車的蔡潤原是八作司的工匠，❶南宋山水畫大師馬遠的祖先在北宋時號稱「佛像馬家」，實際也是畫工，並以畫百馬百鹿等馳名，後來都成為宮廷畫院的名手。在汴梁還有以畫嬰孩著名的「杜孩兒」，以畫建築著稱的「趙樓臺」深受群眾喜愛。❷由於商人市民對美術品需求日益增多，繪畫作為商品在市場上出售，如汴梁朱雀門外州橋以西有售賣「時行紙畫」的市場，而且行販不絕，大相國寺後廊有為人畫像的攤肆。❸擅長畫盆孩兒的劉宗道每創新樣，就一次畫百十張，能即日售完，由此可見民間美術創作的活躍。

在節日喜慶活動中，民間美術創作更起著美化生活的作用。諸如上元觀燈、清明踏青、端午插艾、七夕乞巧、中秋賞月、重九登高，以及臘月新正的熱烈慶祝活動，都有民間匠師施展才能的地方，他們能根據不同節令創造出反映群眾思想願望和滿足節日審美要求的美術品而受到歡迎。

年畫是歡度新正不可少的美術品。過年時在門上畫神荼鬱壘和虎用以辟邪的風習，萌始於先秦，但年畫的刻版印刷大量流行則首見於宋代汴梁及河南地區。每屆歲末，「市井皆印賣門神、鍾馗、桃板、桃符及財門鈍驢、回頭鹿馬、天行帖子」。汴梁的門神多種多樣，北宋末年特別流行一種戴虎頭盔的「番樣」門神，貴族人家的門神則飾以金彩，追求燦爛富麗的效果。❹年節時懸鍾馗像始於唐代，北宋神宗時曾將宮廷所藏吳道子鍾馗像令畫工鏤刻印刷，於除夕分賜二府。民間也流行掛鍾馗像於門壁以驅邪的風俗，還出現了鍾馗小妹等吉祥有趣的圖畫。❺桃板桃符的裝飾也較前豐富，上面畫有神像及獒猊、白澤等瑞獸，並書寫祝禱吉利之詞。❻汴梁年畫也影響到各地的創作，北宋覆滅後畫工刻工流散各地，明清時開封附近的朱仙鎮成為北方年畫的中心產地之一，而山西臨汾在金元之際形成另一年畫中心，也是和宋汴梁年畫的傳播有著密切關係的。

剪紙用於節日裝飾在宋以前已有一段歷史，但在新正用於裝飾門楣卻首見於宋代河南地區，「元旦以鴉青紙或青絹剪四十九幡，圍一大幡，或以家長年令戴之，或貼於門楣」是當時的風俗。❼後代貼門錢之濫觴是當時絹製紙製或金銀箔鏤刻的春幡。剪紙的作者大都為家庭婦女，但開封瓦肆中也有靠剪紙為職業的，專業剪紙藝人的出現，標誌著剪紙藝術的成熟和普及。

點綴時令的「戲具」在汴梁也很流行，其中尤以小型玩賞性雕塑最為突出。它們的特

中國民間美術

❶以上數人均見劉道醇《聖朝名畫評》。

❷以上見鄧椿《畫繼》。

❸孟元老《東京夢華錄》。本文中所述汴京材料，除特別注明引文者外，均見此書。

❹袁褧《楓窗小牘》。

❺金盈之《醉翁談錄》。

❻陳元靚《歲時廣記》引《皇朝歲時雜記》。

❼同❻。

點是成本低、構思巧、造型生動、手法洗練，以普通的材料通過民間藝人的製作而成為具有藝術魅力的美術品，並隨節令的不同而變換花樣。例如立春日開封府前百姓製作售賣的泥塑小春牛、清明節金明池的泥塑「黃胖」、端午節陳設的泥天師、裝點七夕節的「磨喝樂」，冬至節在御街上賣的土木粉捏的小象等，構思製作各有特色。小春牛是適應「打春」風俗的，將它安裝在漂亮的欄座上，再點綴以春幡雪柳，以表現豐年樂業的願望。泥天師是端午時置於門上辟邪的，製作上是以艾刻成頭以蒜為拳，形象當簡括而富風趣。「磨喝樂」是七夕節陳設的泥娃娃，按「磨喝樂」即佛經上的佛子「羅睺羅」，但宋代的磨喝樂已絲毫沒有宗教痕跡而是健康可愛的嬰孩形象，有的還手執荷葉嗔眉笑臉，十分逗人喜愛。當時陝西鄜州田氏以所製泥孩姿態無窮而馳名，開封的藝人曾效法製作。❽這種泥孩兒人者一尺，小者二三寸，或成雙，或三五個為一臺，供貴族陳設的還有飾以珠翠罩以紅羅的高檔產品。每到七月初，汴梁的繁華商業區潘樓大街等處有專供七夕貨物的市場，磨喝樂是主要的應節商品，史載，北宋畫家燕文貴曾畫過「七夕夜市圖」，就是描繪潘樓大街這種節日盛況的，可惜這卷如「清明上河圖」般的風俗畫沒有流傳下來。另外，還有七夕用秫秸竹木搭成的鵲橋，上邊並刻製有牛郎織女及列仙之像，也是供家庭陳設的。

元宵節賞燈是新正後的又一高潮，開封張燈五夜，金吾不禁，縱人觀賞，山棚高起，百戲雜陳，銀花火樹，燈月交輝。其間有統治者的鋪陳和粉飾，但形形色色的燈彩也凝結著棚匠、紮彩匠、畫工等民間藝人的才巧。最豪華的是汴梁宣德樓（即紫禁城正門）前的「采山」、「棘棚」，采山上畫有神仙故事，左右紮成文殊、普賢和獅象，他們的手指還能噴水。左右彩門上則用草把紮成龍形，外罩青幕，上置燈萬盞，望之如雙龍飛走，蔚為奇觀。宮廷廣場前又用荊棘圈定，內設樂棚及百戲表演，棘盆內埋數十丈之高竿，上懸紙糊百戲人物，風動宛如飛仙。在街道民宅店鋪寺院也各出奇巧懸燈結彩，有製作簡易形象華麗的蓮花燈，也有懸在夜空上的燈球及相國寺兩廊雕鏤詩句罩以紗幕的「詩牌燈」。綜上所述可知宋代開封燈彩已巧妙利用物理、機械原理及光色音響效果，造成輝煌燦爛的氣氛。

民間藝術滲透到衣食住等方面，豐富著人們的精神生活。如節日及喜慶活動的食物要求造型和色彩的美化，以表達吉祥的意願。汴梁七夕市上出售油麵製成的「果食」，花樣奇巧，甚至有製成將軍形象者稱為「果實將軍」。重九蒸的花糕上嵌果料，插彩旗，還用麵塑成獅子蠻王置於糕上。一些婚嫁育子的蒸食饋送也各有特色。節日的飲食店肆尤注意裝飾，燈節有一種賣「焦䭔」的走街串巷的食品挑，上撐青傘，貨架前後掛滿梅紅色小燈籠，十分優美。酒店門前也按例搭歡樓彩門，高掛繡旗，每年中秋節都要裝新鋪面，這種布置在「清明上河圖」中尚可看到。

宋代雜劇演出活躍，因而民間戲曲的服裝化妝等舞臺美術有很大進步，傀儡戲（木偶戲）和皮影戲的造型尤是民間美術的重要品類。傀儡戲有杖頭、懸絲、藥法及水傀儡等多

❽陸游《老學庵筆記》。

種形式。杖頭及懸絲傀儡現仍流行，水傀儡係在船上搭臺表演，藥法傀儡在元宵夜演出，估計與焰火有關。可惜宋代木偶人沒有流傳下來，我們僅能從宋畫「傀儡牽機圖」（懸絲）、「金明池奪標圖」（水傀儡）中了解一二。影戲人形在北宋開封完成了從「素紙雕鏤」到「彩色裝飾」的重要創造，形象上注意「公忠者雕以正貌，奸邪者刻以醜貌」，力求鮮明突出，成為「寓褒貶於世俗之眼戲」。影戲除在瓦子中演出外，在元宵節各街口還都搭起小影戲棚，可見普及的程度是很高的。

宋代兒童玩具的品類在嬰戲圖及文獻中均可考察，大抵都起著引導兒童認識生活的作用。宋代汴梁歲末有面具出售，形象有多種，「或作鬼神，或作兒女形」，可掛於門楣，或充作兒童戲具，❾此種面具玩具與跳儺及戲曲流行有關。清明節時盛行秋千，民間則有小秋千玩具出售，秋千上置有彩繪泥女偶，上下擺動，甚為有趣。七夕汴梁還賣一種黃蠟製的小型水鳥蟲魚，彩畫金鏤，可飄浮於水上，名「水上浮」，又在小木板上堆泥種粟，發芽後配以小茅屋、花木、人物等點綴為田家村落之景，稱為「穀板」，水上浮與穀板都有省工省料簡單有趣的特點，有助於兒童以天真的心靈去認識生活和培養審美情趣。另外，在嬰戲圖中還可看到風箏、刀槍、鐃鈸、鼓樂等豐富的玩具品類。

民間美術中最具有實用價值的染織和陶瓷在河南地區尤有創造。皇家的綾錦院、染院、裁造院、文繡院裡集中了各地優秀工匠，有利於河南本地染織技藝的發展。汴京是染織品的重要消費市場，除民間婦女為自家衣飾需要刺繡外，城市還聚集有靠刺繡為業的繡工，大相國寺南側的繡巷就是師姑繡作的集中地，相國寺廟會上則有出售製品的鋪廊。開封的衣服花樣也常有變化，北宋末「京師織帛及首飾衣服，皆備四時。如節物則春幡燈球、競渡、艾虎、雲月之類；花則桃、杏、菊花、荷花、梅花皆並為一景」，❿設計上具有獨特的意匠。宋瓷水準極高，而宋代河南為燒瓷最發達的地區，五大名窯有三個在河南。分布各地的民間瓷在釉色、裝飾上有不少新創造。其中以焦作的當陽峪窯、禹縣的扒村窯、鶴壁的鶴壁集窯、安陽的觀臺窯等白釉黑花瓷器最突出，在日常使用的碗、罐、盤、燈、枕上以黑色作畫，用筆流利奔放，常在寥寥數筆之中抓住對象神采，具有「似與不似之間」的寫意畫韻致，而黑白對比的色彩又開創了陶瓷審美的新領域。

宋代的磚石雕刻在河南尚有流傳，幾個宋墓的雕磚與陶俑在寫實技巧上也顯示了相當水準。

這些民間工藝品不僅經濟、實用，同時注重美觀的設計，最為可貴的是其中保留了不少民間繪畫、圖案和雕塑的形象資料。

表現嬰兒的天真可愛的嬰戲圖在民間繪畫中極流行。鶴壁集窯出土的瓷模上印有娃娃、鹿、荷花、銀錠等象徵富足美好的圖案。禹縣扒村窯的大瓷罐上，用菱形開光畫出裸體帶

❾同❻。

❿同❽。

肚兜的胖娃娃，臥於碧波蕩漾的荷花叢中，把健美的嬰兒形象與美好的事物併在一圖，這種浪漫色彩的構思，極似宋代畫家蘇漢臣的一幅嬰戲圖：「畫彩色荷花數枝，嬰兒數人，皆赤身繫紅兜肚，戲舞花側，第所奇者，花如碗大，而人不近尺」。❶由此也可想像當時年畫中應有類似的形象。帶有吉祥寓意的花卉圖案也為民間喜聞樂見。被稱為富貴花的牡丹，象徵高雅幽潔的蓮花，常見於民間瓷之中，或一花一葉，或纏蔓繞枝，有的布滿器身，花朵怒放、花枝招展，予人以繁榮富麗之感。花鳥飛禽及山水人物小景，常見於民間瓷枕裝飾，極盡自然生動之態。如喜鵲、蘆雁、鴨子、蘆荻、花竹、奔鹿、秋山小景、水上風帆等，都宛如健筆醮墨的減筆畫。宋畫史中常有關於「墨花」、「逸筆寫生」的記載而作品鮮見，民間繪畫中卻以健康的趣味創造了墨花和逸筆寫生。

宋代的石窟造像除在少數地區尚流行外，已呈衰落之勢，而河南宋代民窯中燒造的小型陶塑和玩具開闢了雕塑的新天地。這些小型瓷雕常以單純的造型抓住對象特點，而彩繪數筆，更兼畫龍點睛之妙。虎是瓷雕中常見的形象，瓷枕及瓷玩具都以渾樸的外形突出虎的穩健強壯，而特別用墨彩誇張其頭部的神情特徵，極簡要的刻劃出斑斕威武的情態，另外，一些騎馬小人、小動物的燒造玩具今天也有流傳。

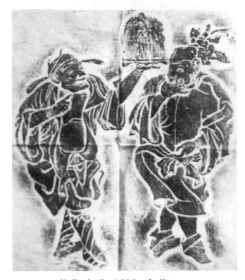

2-e-3　戲曲磚雕／偃師宋墓

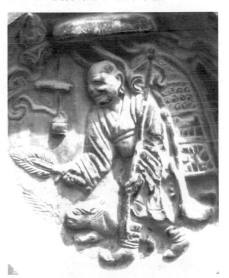

2-e-4　開封繁塔磚雕（局部）／宋

2-e-5　娃娃戲蓮瓷枕／宋

2-e-6　花鳥瓷枕

❶謝堃《書畫見聞錄》。

233

地區篇

河南地區宋代民間繪畫的卓越成就，還應該提到河南方城鹽店宋墓出土的雜劇雕磚，那些端鳥籠吹口哨的滑稽神態，戴幞頭執笏者的文雅動作都刻劃得維妙維肖，在巧妙地抓取瞬間動態神情上顯示了很高造詣，與傳世宋畫相比，藝術上也毫不遜色。

古代士大夫對民間美術存在偏見而極少涉筆，有限的北宋民俗的文獻所述又語焉未詳，給今天的研究工作造成困難，至今仍是美術史中的薄弱環節。流傳至今的少數民間作品考查，它比起流行於上流社會的藝術來，很少有雕飾造作萎靡柔媚之弊，而別具樸素自然、健康優美的本色，不少品類（如木版年畫、黑花瓷、剪紙皮影及精巧的玩具）至今猶流行於民眾之中，顯示著河南民間美術旺盛而強大的生命力。

關於豫北滑縣神像畫的思考
—— 豫北民間年畫的發現

　　2006 年初秋以後，陸續從河南省的一些朋友處傳來豫北滑縣發現神像畫產地的消息，並詢問我的意見。我的專業是中國美術史，對民間年畫只是一知半解，並無專門之學，雖然過去也知道一點豫北年畫，但材料微乎其微。我只告訴朋友們說，要想真正了解就必須到當地調查，以小學生的態度向藝人和群眾請教，多問多看多搜集，回來後多思考，多比較，遇有疑難還要翻尋典籍。且不可自以為是牽強附會，而且要不斷深入，才能取得成果。

　　但我又想到，豫北年畫的「發現」並非起自今日，最少二十多年前就有人下過一番功夫。改革開放以後河南省群眾藝術館一直重視民間藝術的搜集調查，王今棟等同志長期堅持不懈，曾付出了很大心血。王今棟、梁育翔二位還將調查結果寫成〈河南木版年畫〉一文（載《年畫藝術》第 10 期，1990 年 6 月）。對朱仙鎮和河南全省年畫概貌作了介紹。根據他們的搜集調查發現「遺留下來的年畫遍及全省四面八方。除朱仙鎮以外，不少縣市都有木版年畫的印刷和集散地。如豫東的中牟、尉氏、商丘、周口，豫西的嵩縣、盧氏、靈寶，豫南的正陽、汝南，豫北的新鄉、獲嘉等地」。文中提出有三百多年歷史的獲嘉年畫，當時還有兩位老人會繪製畫樣和雕版。又特別提到「新鄉市博物館保存有一張一米五大的木刻線版，內容為天地全神和家堂神軸。線條勁細有力，技法十分嫻熟，與朱仙鎮的有明顯不同」、「這些天地全神和朱仙鎮的神佛仙姑諸神圖像，都是包羅萬象的諸神集會，從玉皇大帝、佛祖釋迦到雷公、真武聖君、文昌、天將、天地三界十方萬靈，以及關帝、城隍、土地、財神、藥王、龍王等七十二尊神應有盡有，是佛教、道教、明教、儒家的綜合體，成為沒有局限的偶像崇拜」。這次普查已經接觸到包括滑縣在內的豫北年畫的基本面貌。

　　前兩年我參加編輯《中國木版年畫集成·朱仙鎮卷》，收到河南濮陽博物館副館長劉小江在 2005 年發表於《中國文化報》上的文章〈褪了色的神像——話說豫北民間木版神像年畫〉。文中提出：「豫北神像年畫以其品種齊全、形象生動、色彩豐富、價格低廉而影響頗廣，其作坊主要分布在濮陽、安陽、焦作、鶴壁、新鄉等地市的 50 餘個村莊，其中以濮陽市的濮陽縣劉堤口，安陽市的內黃縣北海頭、馬次範，滑縣李方屯，湯陰縣菜園集最富盛名。神像年畫達上百個品種，其規格大小不一，大者能遮半面牆，小者僅有成人的手掌大小。其中的『五神像』、『四神像』、『三神像』、『保家老奶奶』、『財神爺』、『關帝爺』、『觀音』等銷量最大。」此文記述了包括滑縣在內的廣大豫北地區年畫產地從生產到內容及藝術形式多方面問題，並提出了年畫版流失的嚴重情況。劉小江不畏艱苦，騎車跑遍了濮陽縣

劉堤口村、滑縣李方屯、内黃縣北海頭、元卜村、西梨園、觀寨、張拐等村，千方百計地尋訪藝人。他不像有的博物館人員只著眼於宮廷的、文人的、廟堂的等上層文物，更是重視本鄉本土的民間創造，他不是用值多少錢去「忽悠」人，而是反覆囑付群眾：「老印版是你們村的一個寶貝，有很高的文化價值，豈能用金錢去衡量它。老祖宗留下來的傳家寶要保護好。」他深切感到「豫北民間木版神像年畫具有很高的歷史文化研究價值和獨特的藝術魅力。面對這即將消失的鄉土情結，我們真應該去做些什麼啦」。這種對民間文化遺產認真負責的精神和樸素作風使我肅然起敬。應該說他們是豫北民間年畫發現的先驅者，最近我還了解有人著手豫北年畫民間的調查搶救，也初步作出了一點成果，我祝願豫北年畫的挖掘搶救和研究能在群策群力中獲得豐收。

《豫北古畫鄉發現記》中的謬誤

近兩天欣喜地收到朋友寄來馮驥才寫的《豫北古畫鄉發現記》（河南中州古籍出版社，2007年2月），它不同於一般報導或文章，而是一本包括滑縣神像畫論述、代表作和訪問記的完整著述，短時間內能有這樣的成果展現，可謂是神速。但是閱讀之後欣喜之餘卻又添了幾分憂慮。因為書中對神像畫解說和鑑定中有不少錯誤。既然神像畫是李方屯木版畫的精華，所選的又是優秀的「代表作」，那麼起碼對作品應該有正確的詮釋和鑑定，否則怎麼能談得上深入系統的研究？我發現在書中所舉的十一種神像中最少有五種說明是錯誤的。現在舉出供大家討論。

「獨坐皇帝」（該書頁60）正名應為「獨坐玉帝」或「獨坐天」。書中謂「這是尺寸最小的玉皇大帝像」的解釋是不錯的，問題是出在對兩旁神祇的解釋：「下邊護法的是關公和鍾馗」，我又翻到該書訪問記中馮驥才與民間藝人的一段對話也討論兩旁的神將的問題：

韓（民間藝人）：俺都說是天兵天將。

馮（驥才）：這兩個應是護法神，這個是關公護法，那個拿狼牙棒的是鍾馗。打鬼的。

韓：哦，哦。（該書頁103）

民間藝人說天兵天將雖不具體但尚無大錯，而馮驥才謂為鍾馗則有些離譜，因為關老爺配鍾馗聞所未聞，終南進士不拿斬妖劍而執狼牙棒更是離奇，不知此論有何根據？我的看法是這兩旁的四個小神（書中只詮釋了兩個）是天宮四帥：馬（靈耀）、趙（公明）、溫（瓊）、關（羽）。那個拿狼牙棒的就是溫元帥。四帥在道教中是把守南天門的神將。道士設壇作法中通常要請四帥降臨。《道法會元》卷36就還專門載有〈清微馬、趙、溫、關四帥大法〉，並且列出了四帥的名字。在神魔小說《西遊記》和《三寶太監西洋記》中降魔時也都有四帥出場，後來也有的作馬趙溫劉為四帥的，民間鼓詞〈鬧天宮〉中玉帝命天兵天

將降服孫悟空時有「托塔天王為元帥，金吒木吒哪吒緊跟著。馬趙溫劉四員將，還有那賞善罰惡的四功曹……」的唱詞，這是因為後來關羽在道教神祇中擢升為帝君，遂用劉天君頂替補缺，但溫元帥卻始終未變，四神形象各有特點，亦執不同法器，馬元帥三隻眼，執戟及磚。趙元帥鐵冠黑臉，執鞭。關元帥赤面長髯，執偃月刀。溫元帥綠臉赤虯，執狼牙棒，現今京崑戲曲「鬧天宮」中四帥為馬趙溫劉，其中的溫天君仍然保留著綠臉紅髯手執狼牙棒的扮相。我們據此將滑縣神像加以對照（各地刻印的天地全神中多數都有此四帥），那個執狼牙棒的是溫元帥而非鍾馗當無疑義，這是民間諸神中的常識性問題，不應該出現錯誤。

所選「代表作」中有一稱為「黑風旗」者（該書頁70），詮釋為「張天師」，此論斷更為謬誤。按張天師即東漢創立五斗米道之張陵，傳說他能煉丹求長生，畫符驅魔鬼，其子孫世代居龍虎山。北魏時奉為天師，後世一直沿襲並被不斷神化。桃花塢、武強、鳳翔都有版刻的天師神像，皆戴道冠，穿法衣，奇貌赤髯，有的伴有龍虎。但滑縣此幅神像中是披髮，穿黑袍，繫玉帶，還罩有鎧甲，仗劍、赤足，和張天師形象了無關係，我認為這是玄武大帝的神像（圖2-f-1）。玄武為北方之神，最早起於星辰信仰，古代將天上的二十八宿分為四組，以青龍、白虎、朱雀、玄武命名，道教將星宿崇拜演化為神靈崇拜。宋代時玄武奉為道教中的四聖之一，成為皇帝和江山社稷的保護神，明成祖發動靖難之變，從他侄兒建文帝手中奪取江山，為了神化自己，造出玄武顯靈助戰的誕說，於是在湖北武當山大修金殿，玄武信仰遍及全國，成為驅邪保吉的蕩魔天尊，其形象從宋代開始就有明確的規定：披髮、仗劍、赤足，元代永樂宮壁畫中有此形象。龜蛇纏繞也是玄武形象標幟，後來又有率龜蛇二將的說法。對照滑縣神像的「黑風旗」正與此相符，而且座前那個黑色物猶可看出龜蛇合體的痕跡。玄武也是水神，可防火，黃河中船戶供奉玄武像是很自然的事。大約至少從元代起又出現桃花女鬥周公的故事，周公善卜，桃花女專能解禳，二人屢次較量，周公想藉聘桃花女為兒媳之機施法敗之，仍為桃花女所破，後來他們同登仙班，被玄武收為部下。現神像中一老者一婦女正是此二人。

書中有「保家雙仙」（該書頁71）實為「宅神」，保護闔家平安。但說明中謂兩旁的青年

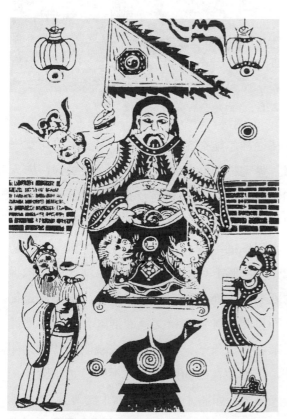

2-f-1　玄武大帝／河南滑縣

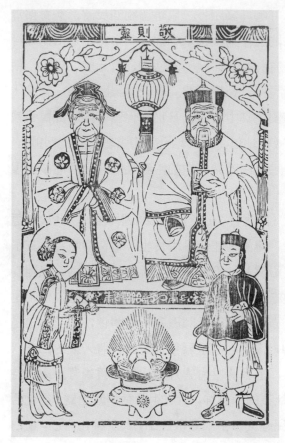

2-f-2　宅神／河南滑縣

2-f-3　天地全神／河南滑縣

男女形象為桃花女與周公則大謬。玄武屬下的侍從神怎能在宅神中出現？周公與桃花女一老一少原是翁媳關係，而這裡分明是年輕夫婦。蓋宅神前面多為家庭成員之供養像，男人官服頂戴，女人盛裝，寓示一家福祿雙全（圖 2-f-2）。這與周公桃花女是風馬牛不相干的。

　　現在所見的民間年畫中有不少是老版毀損而重新刻版的，特別是經過十年動亂舊版往往損失嚴重，有些版新刻時對原來的民俗及內容已模糊不清，任意為之往往失真。對此必須慎重對待。書中所收入重點代表作「七十二位全神圖」（見頁 49）標明為清代版，但從種種跡象看我有理由懷疑這是距今年代不遠的新刻版，而且翻刻中問題不少。這不僅是從藝術風格上考查和清代甚至民國的味道不符，而且圖中神名的榜文極端混亂且有不少簡體字，如關聖刻印成关公、馬王刻印成马王、天爺刻印成天爷、觀音刻印成观阴、聖人刻印成圣人……，舊時民間神像中有時用俗寫減筆，但與現在的簡體字多有不同，這幅圖中用的是文字改革後的簡體字。有的榜文荒謬得令人可笑，如將「土地」標為「徒弟」，在清代絕不會犯這種錯誤的。而且雙線方框有的還從左到右橫排，宛如今天報紙上的標題，這些

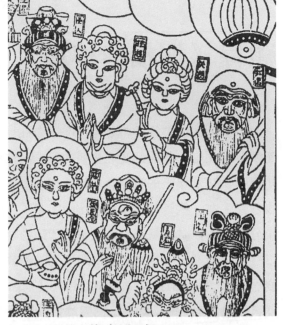

2-f-4　天地全神（局部1）　　　　　2-f-5　天地全神（局部2）

起碼的鑑定上的錯誤（不僅此一幅）也是不應該發生的（圖2-f-3～5）。

　　限於篇幅不可能將其他的問題一一例舉，總之，在民間神像畫搶救中對神像發展變異的來龍去脈和民間信仰等問題，應該以歷史辯證的科學觀點作出正確的論斷，它涉及到民俗學、民間文學、民間戲曲、美術造型、群眾心理和藝匠創造等多方面的問題。而對內容的準確詮釋和作品的認真鑑定卻是最初步而重要的工作，這一步出現錯誤其他的方面也就很難立足，對滑縣神像畫的價值也將產生負面影響。《豫北古畫鄉發現記》是一本權威性的著作，但這些不應該出現的錯誤的發生將會嚴重影響此書的價值，更容易由此發生以訛傳訛的惡果。我對民間年畫的知識也僅勉強夠得上一般水平，但為了對搶救事業的健康發展負責，不揣淺陋地將其中問題提出，供馮驥才先生參考，其中謬誤之處並望得到大家的指正。

顧祿《桐橋倚棹錄》中的蘇州民間美術資料

中國的民間美術非常豐富，但過去往往被目為是不登大雅之堂的俗物，鮮有文獻加以記載，即便是一些記錄地方史料的方志，也大都失記或語焉不詳，例如享有盛名的楊柳青年畫和桃花塢年畫的資料在該地的方志中就很難查到，給研究工作造成困難，但是，也有少數文人在一些筆記或風土著作中記載了民間美術的技藝和創造，並大力給予肯定，這是十分難得的，其中最為突出的是清代顧祿寫的《桐橋倚棹錄》。

顧祿簡要生平見韋光黻《聞見闡幽錄》：「顧鐵卿祿，吳諸生，恃才華，縱情聲色，娶妾居山塘之抱綠山莊，刻《清嘉錄》、《桐橋倚棹錄》，外洋日本國重鋟其版，稱為才子。為友人陳某誘致邪僻，事連，同繫於官，陳某逸去，祿旋以疾卒。」看來顧祿並沒有醉心追逐科舉功名，而是過著放縱不羈的生活，關於「為人誘致邪僻」的具體事實無法考知，謝國禎先生認為顧氏生活於清政日窳外侮憑陵民生凋弊的道咸之際，悒不得志於時，或許對時政有所不滿，以致與反清思潮或組織發生不同程度的關聯，因而被繫於獄，亦未可知。從作者在書中字裡行間時有流露新穎之識與對時局之感慨來看，並非無此可能。《桐橋倚棹錄》刊於道光二十二年 (1842)，八年以後洪秀全於金田反清，戰火驟起，清軍與太平軍爭奪蘇州戰爭中文物損失極大，此書版估計亦難逃厄運，故久已失傳，幸顧頡剛氏於 1954 年購得孤本，上海古籍出版社於 1979 年標點排印，使這部記載蘇州風情的珍貴文獻公諸於世，實在是值得慶幸的。使我們對蘇州的名勝古蹟風土人情，特別是市廛、工藝等方面獲得詳盡的資料。

《桐橋倚棹錄》共十二卷，桐橋又名勝安橋，在山塘跨桐溪而建，故此書專門記述蘇州虎丘山塘一帶山水、名勝、寺院、第宅、園囿、古蹟、市廛及手工藝之美，作者對這一帶山水風物充滿興趣，他到處躬自採訪，風雨無間，詢諸父老，證以前聞，在寫作上詳人所略，略人所詳，特別是為一般志書著述所忽略的「市廛如酒樓、耍貨，工作如捏相、洋人……」等，「皆虎丘生涯獨絕，雖瑣必登」。因而對蘇州手工藝品和民間美術作了詳盡的介紹，這是非常難得的。

此書中的民間美術及手工藝集中於〈市廛〉、〈工作〉兩卷，其品類有年畫、塑真（捏相）、耍貨、影戲洋畫、自走洋人、絹人、竹刻、刻葫蘆、絨花、琉璃燈及棕竹葵草製成的手工藝品等。至今多已失傳，現擇其要者加以論考。

一、虎丘塑真

虎丘塑真久負盛名，曹雪芹在《紅樓夢》第六十七回中寫到薛蟠從南方回來，帶回蘇

州的一些土產耍貨，其中有「虎丘山上泥捏的薛蟠的小像，與薛蟠毫無相差，寶釵見了，別的都不理論，倒是薛蟠的小像，拿著細細看了一看，又看看她哥哥，不禁笑了起來」。曹雪芹豐富的生活和閱歷，不僅把人物寫得有聲有色，也真實地反映了當時的社會俗尚，這裡提到的虎丘山泥捏的小像，足可與《桐橋倚棹錄》中寫的塑真相印證。顧氏在書中寫道：「塑真，俗呼捏相，其法創於唐時之楊惠之。前明王氏竹林亦工於塑作。今虎丘習此藝者不只一家，而山門內項春江稱能手」。這裡提到了虎丘捏相的規模，捏相者不只一家，而以項春江技藝最為精絕，又談到了捏相藝術的源流，始自唐楊惠之。楊惠之是中國盛唐時期的著名雕塑家，因技藝精絕被奉為塑聖，與號稱畫聖的吳道子齊名，時稱「道子畫，惠之塑，奪得僧繇神筆路」。張氏在蘇州影響頗大，今用直鎮保聖寺的羅漢彩塑一

2-g-1　泥娃／宋／蘇州

直傳為楊惠之所塑（其實是宋代的作品）。楊惠之不僅長於佛道彩塑，更以捏相著稱，被稱為「古今絕技」。他曾為一位知名女藝人留杯亭塑像，在街市上面壁放置，人們從背影一眼就能辨認得出，可見他塑造肖像確實達到了出神入化唯妙唯肖的地步。宋代又有塑手雷潮，在蘇州洞庭山紫金庵塑十八羅漢像，性格形態各異，此套彩塑至今仍保存得極為完整，被定為全國級文物。大約在宋代以後蘇州特別發展了供案頭陳設的小型捏塑（圖 2-g-1）。南宋時蘇州木瀆鎮有袁遇昌，擅塑泥孩，號稱「天下第一」，所塑泥孩其齒唇眉髮與衣襦襞褶，勢如活動，至於腦顖，按之膃膃」。人們賞玩袁氏的作品竟能產生泥孩額頂囟門蠕蠕欲動的感覺，可謂到了傳神逼真的境地。這些泥娃都成組成套，在鎮江一座宋墓中曾出土五個摔跤嬉戲的泥孩，上面印有「吳郡包成祖」、「平江孫榮」等戳記，知為蘇州所產，神態栩栩如生，的確名不虛傳，當是蘇州泥塑的前身。

　　明清時期蘇州捏相行業十分發達。虎丘有一處泥土最為滋潤，俗呼為滋泥，是捏塑的絕好材料。明代有塑像能手王竹林，至清代發展成很多家，乾隆時有黃叔元涎土為人塑像能達到極為肖似的程度。然而技藝最為出眾的是虎丘項氏一家，數代相傳，幾乎在整個清季都享有盛譽。乾隆年間之項天成、嘉慶道光時之項春江皆稱翹楚，至清末有項琴舫尚能此技，由於項氏聲望大技藝精，因而從事此業者竟有冒稱為項氏弟子的。清汪士鍠〈聖手塑真〉詩中譽稱項天成：「搏粉範泥作化工，寫真不用鵝溪絹。」顧氏書中錄有韓崶〈贈捏相項春江〉詩：「虎丘有項伯，家與生公鄰。世傳惠之藝，巧思等絕倫。熟視若無睹，談笑忘所營，豈知掌握中，雲夢八九吞。取材片填足，妙用兩指生，始焉坯胎立，繼配骨肉勻。按捺贈損同，不使差毫分。穠纖彩色傳，上下鬚眉承。五官既畢具，最後點其睛。呼之遂欲動，對鏡笑不勝。」不只盛讚項氏出眾的技藝，而且寫出塑像的步驟次序。清代常衣雲在《蘭舫筆記》中有一段他在蘇州虎丘親身看到的塑真技藝的記載，可以與之互相對照補充；

「有蘇捏者，住虎丘山塘，余嘗以遊山坐觀之，泥細如麵，顏色深淺不一，有求像者，照面色取一丸泥，手弄之，談笑自若，如不介意，少焉而像成矣，出視之，即其人也。其有皺紋、疤痣、桑子者分毫無差，惟鬚髮另著焉。曬乾以衣冠靴襪裝之，衣之單夾棉皮，各色悉備，至綾緞紗羅布紵，隨人意也，其值之低昂視此。入一楠木匣，或坐榻，或椅杌、方几、條案畢設焉。壁上懸小字畫，案列瓶、爐文具，概屬真物，外以鐵紗罩之，細視鬚眉如活，形神逼肖，即畫手傳神無以過也，真絕技矣。」從這條記載可知原來虎丘民間捏相並不是讓被塑者死板的坐定，那時更沒有條件按幾張角度不同的照片加以參考，而是塑匠在對客隨便閒聊談笑中端詳對方相貌特點，同時用泥捏塑，只消片刻即成，佳者不只形貌肖似，尤重傳神。有些塑真的身軀以香樟木作成，手足皆可活動，鬚髮需後加，力求逼真，衣服能隨季節隨意更換，其旁還可添塑家人侍婢，或配設榻椅几案杯盤陳設，然後用紅木紫檀鑲玻璃為框罩，其售價肯定不斐，是一種高檔民間工藝。清末以後因照像的普及而使捏塑逐漸衰落，項家的捏相生意日益清淡，加之前代已積累了些財產，於是搬入城內吳趨坊改營古董店，不再對外作捏相營業，亦未收傳代弟子，遂導致技藝失傳。現今南京博物院中猶珍藏著一些蘇州清代捏相。

二、虎丘耍貨

耍貨即供兒童戲耍的玩具，皆以紙泥竹木普通材質製作，但工藝之巧非其他地區所能及，成為虎丘的特產，為逛山遊景或進香的客人購買，有些還被販往外地。《紅樓夢》中講薛蟠從蘇州帶回的土宜中就有在虎丘買的「自行人、酒令兒、水銀灌的打金斗的小小子，沙子燈，一齣一齣的泥人兒的戲，用青紗罩的匣子裝著」。《桐橋倚棹錄》中記載的虎丘耍貨品種繁多，有高低不同檔次，「頭等泥貨在山門之內」，「專作泥美人、泥嬰孩及人物故事，以十六齣為一堂，高只三五寸，彩畫鮮妍，備居人供神攢盆之用。」這種泥貨並非供兒童戲耍而係案頭擺設，或神前供品，作工細緻，精美小巧，除頭部為模具翻製外，手足身軀皆是手工捏塑，然後加以燒製，避免裂壞而使之堅固，最後設色，特別是面部開相，需要較高技巧，才能使人物富有神采，戲曲角色形象傳神身段優美，且能抓住最動人的情節，因而極受歡迎，但售價亦昂。蘇州附近無錫惠山泥塑戲人亦四遠馳名，但其歷史較蘇州晚，其藝術特點是追求簡樸、單純，更著重通過彩繪描畫形象，即所謂「三分塑，七分彩」，蘇州泥塑戲人則更強調寫實（圖 2-g-2、3）。現無錫戲人尚有少量生產，蘇州戲人早已絕跡了。南京博物院尚收藏有「爛柯山」（即戲曲「馬前潑水」，演朱買臣休妻故事）等蘇州泥人，當係虎丘捏製之小型彩塑擺設，亦即《紅樓夢》中提到的「一齣一齣的泥人兒的戲」。

顧氏書中列出了名目眾多之兒童玩具，僅品類即達七十餘種。泥製者有「泥神、泥佛、泥仙、泥鬼、泥花、泥樹、泥果、泥禽、泥獸、泥蟲、泥鱗、泥介、皮老虎、堆羅漢、蕩秋千、游水童」。「紙貨則有攀不倒、跟斗童子、拖鼓童、紡紗女、倒沙孩兒、坐車孩兒、

2-g-2 浣紗記／泥人／清／蘇州
虎丘

2-g-3 繡襦記——教歌／泥人／
清／蘇州虎丘

牧牛童、摸魚翁、貓捉老鼠、壁貓、癡官、撮戲法、猢猻撮把戲、鳳陽婆、化緣和尚、琵琶罨子、三星、鍾馗、葫蘆酒仙、再來花甲、聚寶盆、像生百果及顛頭鳥、虎、獅、象、麒麟、豹、鹿、牛、狗之類。」對研究傳統民間玩具有極高的資料價值。這些玩具很難保存至今，以致有些究屬何物已令人無法琢磨，但內容和形式頗為多種多樣，從世俗人物、神仙鬼怪到花樹果品、奇禽異獸無所不有，其中如跟斗童子（應即為《紅樓夢》中提及的「水銀灌的打跟頭的小小子」），係以紙做娃娃形象，外殼作長圓並加彩繪、殼內中空，裡邊灌水銀，靠水銀的流動改變娃娃的重心，使之在斜面上不斷作出翻跟斗的動作。猢猻玩把戲可能是帶有簡單機樞而使之活動，皮老虎、泥禽等當可發出聲響。也有一些是置於桌上或掛在牆壁上供觀賞的粗製泥人，其中如癡官、三星、鍾馗等在近代無錫惠山泥人中猶可見到。南方盛產竹木，以此為原料之玩具在書中亦列舉不少，如「腰籃、響魚、花筒、馬桶、腳盆，縮至徑寸。又有搖韶鼓、馬鞭子、轉盤錘、花棒槌、寶塔、木魚、琵琶、胡琴、洋琴、弦子、笙、笛、皮鼓、諸般兵器，皆具體而微。」這些都是將生活或戲曲舞臺上的器具縮小為模型，可供孩子們過家家及演劇遊戲。

值得注意的是書中記載了幾件新奇的玩物，如山塘店鋪售賣之「自走洋人」（即《紅樓夢》中的「自行人」），其結構「機軸如自鳴鐘，不過一發條為關鍵」，「腹中銅軸皆附近鄉人為之，轉售於店者」。靠機械活動的機器人中國自古有之，西歐鐘錶等機械裝置傳入中國後即被創造性的加以利用，清初寓居揚州的科學家黃履莊從小就「喜出新意，作諸技巧」，曾製作「自動木人，長寸許，置桌上，能自動行走，手足皆自動，觀者以為神」。江寧人吉坦然也吸收了西方鐘錶技術製造了有機器人自動鳴鐘報時的自鳴鐘，鐘前還有韋馱尊天像左右走動巡視。蘇州的自動玩具中的銅軸發條係附近農民製造，可見這種技藝已普及到民間。「洋人」之命名是由於其製造參照了外來技術，內容和人物形象卻是老跎少、僧尼會、昭君出塞、三換面、長亭分別、騎馬韃子之類的傳統的戲曲和壽星騎鹿、劉海灑金錢、麒麟送子等吉祥人物，「其眼舌盤旋時皆能自動」，製作得相當精巧。另一種自動人玩具是將「童子拜觀音」、「嫦娥遊月宮」、「絮閣」、「鬧海」諸戲中人物，飾於方匣之外，「中施沙斗，能使龍女擊鈸，善才折腰，玉兔搗藥，工巧絕倫」。這種玩具在北方也有，是將人物動作的機樞置於匣內，匣內貯

藏細沙土，玩時將匣倒置後再扶正，使匣內細沙土通過沙門流動，藉以驅動機樞使匣外人物活動，頗為有趣。因其外形似燈，又於過年時在花燈攤上出售，故名為「沙子燈」，但並非可以燃燭者。其製作技藝也非外來引進而是中國的傳統工藝，我幼年猶見過此種玩具，只是其人物是「王小趕腳」和「搖轆轆澆菜園」等富有鄉土氣息的形象，現在也已成為〈廣陵散〉了。

　　書中記載另一新奇玩具是「影戲洋畫」，「其法皆傳自西洋歐羅巴諸國，今虎丘人皆能為之。燈影之戲，則用高方紙木匣，背後有門，腹貯油燈，燃炷七八莖，其火焰適對下面之孔，其孔與匣突出寸許，作六角形，須用攝光鏡重疊為之，乃通靈耳。匣之正面近孔處有耳縫寸許，左右交通，另以木板長六七寸許，寬寸許，勻作三圈，中嵌玻璃，反繪戲文，俟腹中火焰正明，以木板倒入耳縫之中，從左移右，挨次更換，其所繪戲文，適與六角孔相印，將影攝入粉壁。匣愈遠而光愈大，惟室中須盡滅燈火，其影始得分明也」。很明顯這是早期的幻燈，只是在沒有電燈時只能靠燭火映射，當時視為奇物。另外，書中還記錄了將「洋法界畫宮殿故事畫張」置於特製的箱中，通過「顯微鏡，一目窺之，能化小為大，障淺為深」的「洋畫」（即早期的西洋鏡），和萬花筒等玩物。

　　自動人係用簡單機械裝置，而幻燈、西洋鏡、萬花筒等則是運用光學原理加以製作，蘇州虎丘既有傳統的耍貨，又不拒絕外來新奇之物，並將其吸收融化豐富了玩具形式品種，使虎丘手工藝呈現多彩的局面。

　　蘇州耍貨店興旺於清代，至清末已呈現衰敗之勢，但當時在虎丘街尚有老榮興、老榮泰、金合成、汪春記等數家，另在虎丘山門內還有一些小型攤店，專營紙泥製作的售價低廉的玩具。近數十年玩具生產趨向現代化，民間泥紙玩具行業從凋敝而衰亡，五十年前我去蘇州，在虎丘一帶尚有少量玩具攤，品種已很有限，其中有麥秸製作的小虎丘塔、泥塑的娃娃、不倒翁及鐵製搖韜鼓之類，當時也乘興買了幾件，但早已損毀。現在蘇州虎丘等旅遊點到處都是賣刺繡、玉雕等高級工藝品的攤點商店，經過時代發展歷史滄桑，此種耍貨已無從尋覓了。

三、山塘畫鋪

　　年畫是民間美術中的重要品種，歷史極為悠久，至清代達於極盛，全國湧現出很多印刷中心，規模和影響最大者為「南桃北柳」，「柳」指天津楊柳青，「桃」即蘇州桃花塢，桃花塢位於蘇州閶門內，明清時是商業繁盛的地區，也集中了手工行業，其中包括眾多的年畫作坊。桃花塢年畫皆用雕版套色印刷的方法製作，稱為「姑蘇版」，但明清時的蘇州年畫並非都是版刻，亦非皆出於桃花塢一地，《桐橋倚棹錄》中記載的「山塘畫鋪」，為了解另一風格的蘇州年畫提供了珍貴的資料。由蘇州閶門至虎丘有河道相通，河岸築七里長的山塘路，其間店鋪櫛比，一些民間畫店也開設於此，清乾隆時期徐揚畫的「盛世滋生圖」（亦

稱「姑蘇繁華圖」）中的虎丘山塘景物中就有畫鋪門面。顧氏在書中謂山塘畫鋪所售之畫「異於城內之桃花塢、北寺前等處，大幅小幅俱以筆描，非若桃塢寺前之多用印版也。惟工筆、粗筆各有師承。山塘畫鋪以沙氏為最著，謂之沙相，所繪則有天官、三星、人物故事，以及山水、花草、翎毛，而畫美人為尤工耳」。顧氏還指出「鬻者多外來遊客與公館行臺，以及茶坊酒肆，蓋價廉工省，買即懸之，樂其便也」。則此類作品的主顧為一般市民遊客、商人店肆和附庸風雅的官府下級吏員等，此手繪作品不限歲末的年節裝飾而可供長年懸掛，所畫除吉祥題材外，還有山水、花鳥之類，形式上不獨工筆，亦有寫意，這是文人繪畫之外的屬於匠人之流的民間職業畫家的作品。這類民間畫家在五代兩宋之際在社會上非常活躍，其作品在市場上公開銷售，成為手工行業的一部分。五代時四川畫家阮知誨擅畫美人，人稱「川樣美人」，為荊湖商人所販購，杜子瓌以畫佛像著名，江南商人亦入蜀購買。北宋時，高益、燕文貴等都曾在開封市街上作畫獻藝，開封、杭州市街上還有紙畫兒生意，畫著花卉梅竹的紙扇和燈畫也是小經營中的一種，他們的作品沒有文人畫家那樣高雅的格調，但卻能迎合一般市民的興趣和愛好。蘇州作為東南名郡人文薈萃之區，適應城市經濟的發展和需求，民間畫鋪行業自然相當活躍。他們之中亦有技藝卓絕出眾者，明代的仇英即由工匠而躍入「明四家」之列。顧氏在書中提到沙氏，當是民間畫家中之傑出者，惜未提及具體姓名，這類作品今日可能仍有存留。

咸豐年間清軍與太平軍作戰，山塘街一帶慘遭戰火破壞，畫店悉皆被焚，桃花塢和北寺前的木版畫則幸得保存，桃花塢年畫專供年節市場，城內玄妙觀有專門年畫生意，顧祿在另一部風土著作《清嘉錄》中也曾有記載，謂「賣畫張者聚市於三清殿，鄉人爭買芒神春牛圖」，又引《吳縣志》：「門神，彩畫五色，多寫溫、岳二神之像，遠方客多販去，今其市在北寺、桃花塢一帶。」桃花塢年畫還通過行商小販把貨物帶到四鄉出售，商販將畫中內容編成歌詞，邊唱邊賣，如擺出灶神、財神就唱：「灶君老爺家家要，路頭菩薩頂頂好，一年四季賺元寶。」賣「老鼠嫁女」就唱：「年三十夜亂嘈嘈，老鼠作親真熱鬧，這隻老鼠真靈巧，掮旗打傘搖啊搖。繡花被頭兩三

2-g-4　和合致祥／年畫／蘇州桃花塢

條，紅漆條箱金線描。這隻老鼠真正嬌，坐在轎裡癡咪咪笑。頭上蓋著紅頭巾，身上穿著花棉襖。」人們聽得開心買得高興，桃花塢年畫成為過年不可缺少的美術品（圖2-g-4）。

四、蘇州燈彩

《桐橋倚棹錄》還記載著虎丘一帶產銷的工藝品，如琉璃燈、像生絨花、棕線或馬尾

編製的花籃、火焰扇、漿帚、揮塵，紫竹製成的小兒車、竹籠、搖床、几榻，竹木作的手杖，雕花葫蘆和骨牙作的酒籌等，亦為虎丘一帶農家生產，皆富有地方特色（圖2-g-5）。其中琉璃燈用玻璃製造，「始則來自在粵東，有綠白兩色。今郡人能以碎玻璃搗如米屑，淘洗極淨，入爐重熔，一氣呵成。其市亦集於山塘，所

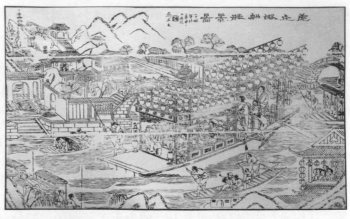

2-g-5　虎丘燈船

鬻者則有各種掛燈、臺燈，大小不齊。燈盤燈架以銅錫為之，反面以五彩勾描鳳穿牡丹之類」。此為實用而又美觀之燈。虎丘燈船也非常漂亮，皆燈以明角朱鬚者，一船邊綴百餘，鮮豔奪目。但蘇州最享盛名者為節日花燈，宋范成大〈石湖樂府序〉中謂：「吳中風俗，尤重上元，前一日已賣燈，謂之燈市。⋯⋯詩云：吳臺今古繁華地，偏愛元宵影燈戲，春前臘後天好晴，已向街頭作燈市。疊玉千絲作鬼工，剪羅萬眼人力窮。兩品爭新最先出，不待三五迎東風。」詩中的「疊玉千絲」係指以料絲製成的琉璃球燈，「剪羅萬眼」是紅白兩色碎羅巧妙拼成的萬眼羅燈。范氏又在〈元夕四首〉中敘及「不夜城中陸地蓮，小梅初破月初圓」，陸地蓮係指荷花燈。元宵的節日賞燈風俗促成了蘇州燈彩工藝的發展，在宋代已形成了獨立的花燈行業。周密《武林舊事》談及全國燈彩，認為「燈品至多，蘇、福為冠，新安晚出，精妙絕倫」。蘇州花燈與福州、徽州花燈鼎足而三，然而「禁中元夕張燈，以蘇燈為最」。「圈片大者徑三四尺，皆五色琉璃所成，山水人物，花竹翎毛，種種奇妙，儼然著色便面也。」可見蘇州花燈的製作技術勝過福州、徽州兩地所產者。明清時期花燈更是花樣百出，僅《姑蘇志》所載即有荷花、梔子、葡萄、走馬等燈及用剗紙刻成花竹禽鳥等圖案，內外兩面夾以輕綃的夾紗燈。蘇州的走馬燈不僅在人馬作成八仙過海、走馬、耍龍燈、鯉魚跳龍門等花樣，在循環往復的旋轉中引人入勝。而且外形構成飛簷玲瓏的亭臺殿閣形狀，頗具巧思。蘇燈的製作集紮製、裱糊、繪畫、剪紙等技巧於一體，絢爛華麗，鬼斧神工，堪稱一絕，花燈的樣式在明代的小說插圖中猶可看到。這些燈品市場雖然主要在皋橋、吳趨坊，在山塘亦有所售，惜顧氏未能著重加以記述。

　　蘇州為東南名郡，自古人才薈萃，不僅文風隆盛，民間藝術也響滿天下，品類琳琅，美不勝收。虎丘山塘一帶百肆所集，自閶門至虎丘也是民間工藝產售較集中的地區，《桐橋倚棹錄》雖然只記載了此一地區的民藝，尚不能顯示蘇州全貌，但已囊括主要方面，因而對了解清代蘇州民間藝術的狀況有著極為重要的文獻價值。

民俗篇

——

十二生肖

吉祥美好的十二生肖

以前新朋友初次見面相識，必互道姓氏年齡，詢問對方貴姓貴庚，除回答年歲之外，常附以屬相，例如：「免貴姓王，三十二歲，屬虎的」。屬虎的即虎年出生的屬相。這體現了一種富於特色的中國民俗文化，每個人根據出生之年都和一個動物的形象聯繫在一起，名之曰生肖。生肖共十二個，和十二地支相配，其序列為：子鼠、丑牛、寅虎、卯兔、辰龍、巳蛇、午馬、未羊、申猴、酉雞、戌狗、亥豬。

以十二種動物配十二地支叫十二屬，亦名之為十二生肖。其形成和發展有著悠遠的歷史，凝結著古代天文曆法的成果：一年有十二月，一日有十二時。由此萌生出十二地支和遠古的動物紀年。從古文獻中得知，遠在商代時就開始以地支紀日，但尚未見以動物相配的跡象，1975 年湖北省雲夢睡虎地發掘出一批秦代的竹簡，其中的《日書》係講預測占卜吉凶禍福的內容，在〈盜者〉一節中，論及盜者的相貌特徵時即分別涉及到十二生肖。如：「子，鼠也，盜者兌口希鬚，……丑，牛也，盜者大鼻長頸……。」生肖排列次序與後世亦大體相同。此墓葬的年代為秦始皇三十年（前 217），因此十二生肖的歷史至少可以追溯到秦以前的戰國時期。至東漢王充《論衡・物勢》中對生肖更有著具體的記載：「寅，木也，其禽，虎也。戌，土也，其禽，犬也。……午，馬也。子，鼠也。酉，雞也。卯，兔也。……亥，豕也。未，羊也。丑，牛也。……巳，蛇也。申，猴也。」又在該書〈言毒篇〉中謂「辰為龍，巳為蛇。辰、巳之位在東南。」所言十二生肖已和今日完全相同。南朝梁的文史家蕭子顯 (487–537) 所著《南齊書・五行志》中已有按人的出生年分稱屬某種動物的記載，可知最晚到南北朝時生肖屬相的運用已相當普及，以後歷經一千多年在民間延續不斷相沿成習。

以動物為十二生肖的標誌，可能與遠古時期的動物崇拜和圖騰崇拜有關，在長遠的歷史發展中，人與動物在不同方面形成密切的關係。六畜中的馬、牛、羊、雞、犬、豕在農耕社會的生活中皆有重要地位，虎為百獸之王，又被認為有驅邪的神力，為人所敬畏，想像中的龍成為最高的神物。兔的柔順，猴的聰穎，為人所喜愛，蛇與鼠則在人們頭腦中具有神祕的印記。這都使牠們進入生肖之列。當生肖與人的屬相聯繫起來，特別是命相學根據人的生辰八字判定人的吉凶禍福貴賤壽夭事業婚姻等，就更為人所重視。例如，以前的曆書中關於合婚方面就有這樣一首歌訣：「白馬怕青牛，羊鼠一旦休，金雞怕玉犬，兔龍淚交流，蛇虎如刀錯，豬猴不到頭。」論及婚姻中的屬相相剋，在科學昌明的今天我們對這些可以不予相信，但過去在民間卻相當有影響，甚至遇有相剋時還要設法禳解。根據民俗，

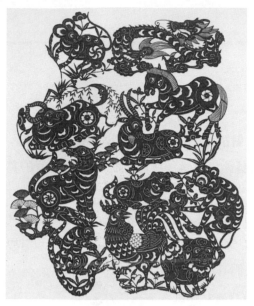

3-a-1　十二生肖福字／剪紙／山西

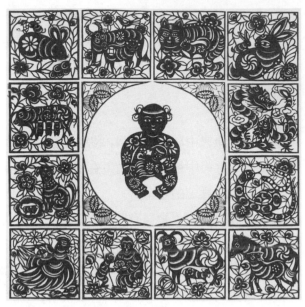

3-a-2　十二生肖／剪紙／山西

人出生的那一年的屬相定為本命年，每過十二年就輪迴一次，過本命年時要注意趨吉避凶消災免禍，而度過五個本命年則到了六十歲，即花甲之年，古人認為是長壽的喜日，必須隆重的慶賀花甲大壽。因此，人們從美好的願望出發，對十二生肖逐漸不斷擴展其吉祥意義。如：鼠有開天創世之功，牛富勤勞樸實的品格，虎威猛雄健，兔溫和柔順，龍行雲布雨神力非凡，蛇智慧神祕，馬千里奔騰，羊吉祥良善，猴聰明靈巧，雞有五德，狗之忠誠，豬之寬厚，皆受到稱頌。人們以豐富的想像力營造出美麗的神話故事，塑造出富有人性化的形象，又發揮藝術創造力，將生肖作為繪畫、雕塑和工藝品素材，創作出優美的藝術品，特別在民間美術領域中更是豐富多彩。

民間美術中創造的十二生肖作品，大多和民俗有著密切關係，也有的反映著生活理想和民間神話傳說，其中蘊含著對驅邪祈福的祝願，對美好生活的嚮往，富有裝飾性的藝術創造，豐富著人們的精神生活並從中得到美的享受（圖3-a-1、2）。民間藝術家在十二種動物的自然屬性的基礎上進行藝術加工和創造，從中表現人們追求吉祥幸福歡樂喜慶的情感，其獨出心裁的構思，大膽誇張的造型，對象徵寓意手法的巧妙運用，反映了人民的智慧和藝術才能。十二生肖成為與民眾生活密切相關的吉祥物。

十二生肖及其藝術創作是中華傳統文化的重要組成部分，是一宗珍貴的民俗文化遺產，對其發掘和整理，不僅豐富著民俗學和藝術史的內容，而且在現代生活中仍可發揮其積極作用，受到人們廣泛的喜愛，對於現代藝術創作和工藝的裝飾設計也應該有一定借鑑價值。

金鼠開天　吉祥如意

　　鼠在動物學中屬於嚙齒目，特別是家鼠和倉鼠，對於人類可以說是有害而無益的畜類，但鼠在十二生肖中卻列於首位，在民間傳說和民間藝術以及傳統繪畫中往往帶有吉祥的寓意，被認為是祥瑞的象徵。

　　首先傳說中認為老鼠有開天之功。謂天地之初，渾沌未開，一片混暗。是老鼠把渾沌咬破一個洞，陰陽就此分離，太陽的光芒終於出現，然後才化生出了萬物，對人類和世界作出了極大的貢獻，俗稱「鼠咬天開」，因而牠在人們心目中的地位當然非同一般。又由於老鼠靈敏機警，被認為有靈性，並且有很強的繁殖力，在生肖排列中與地支的「子」相配，「子鼠」的諧音寓意又成為子孫繁衍家族興旺的表徵。從而在民間藝術中出現大量對鼠的形象塑造。

　　民間剪紙中表現最多的是老鼠偷油，有的剪出成群老鼠爬上蠟燭臺，蠟燭火焰熊熊，老鼠成雙成對，燭臺上裝飾著美麗的花朵，顯得分外紅火熱鬧（圖3-b-1、2）。「燈」諧音「丁」，也含有人丁繁育的意思。因而有些地區過元宵節時，有娘家要為已出嫁的女兒送去燈臺和麵塑老鼠的風俗，祝願早生貴子。由此引申，凡是具有多籽特點之物，都可與鼠相配組成吉祥構思。如老鼠偷葡萄、老鼠偷瓜、老鼠偷白菜、老鼠偷雞蛋、老鼠與葫蘆等，白菜諧音百財，與鼠結合構成百子和人財興旺的美好祝願。葡萄、瓜、葫蘆都有枝蔓茂盛和多籽的自然屬性，寓有世代子孫繁衍的含義。以前把傳宗接代視為人生大事，所以有「不孝有三，無後為大」之說，繁衍生育特別受到重視。大量老鼠剪紙在春節貼在窗子上（圖3-b-3～6），有的還將這些花樣繡在枕頭和兒童服裝上。建築或傢俱上的裝飾有的也吸納了老鼠葡萄或瓜果的題材，不過一般採用松鼠形象，顯得更為優美。這些圖像甚至還被文人貴族引入大雅之堂，明代皇帝朱瞻基（明宣宗）就畫過「老鼠苦瓜圖」、「鼠荔圖」等圖畫。

　　民俗中最有魅力的是老鼠嫁女的活動。中國各地於新春前後大都有老鼠嫁女的風俗事象，傳說老鼠多選擇春節為吉日良

3-b-1　老鼠偷油／剪紙／四川

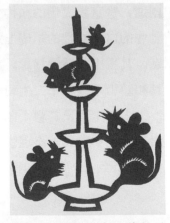

3-b-2　老鼠偷油／剪紙／河北

250

中國民間美術

辰操辦喜事，結親的日期南北各地不同，每到此日，大人囑咐孩子們睡覺前要把鞋子收藏好，不要被老鼠偷去當花轎。有的人家還在桌下放一個插著紙花的饅頭或幾塊喜糖作為祝賀，這種風俗的起源大概帶有動物崇拜的成分。後來隨著社會和科學的進步，有了應付鼠害的能力和辦法，人們的心理狀態和行動也就發生了重大變化。但由於老鼠嫁女帶有濃郁的童話色彩，時逢新春點綴著節日的生活情趣，所以這個民俗仍在不少地區被保留下來，並通過節日裝飾的年畫和剪紙等民間美術創作加以顯示（圖 3-b-7、8）。年畫中的老鼠嫁女皆將老鼠擬人化，迎親的儀仗鼓樂完全按照人間的習俗描繪，隊伍前列繡旗招展鳴鑼開道，甚至還有燈籠火把，鋪張其非凡的氣派。鼠類效仿人的穿戴動作，又顯得十分幽默有趣。山東平度年畫中的鼠新郎帽插金花十字披紅，騎著高頭大馬，鼠新娘乘坐錦繡花轎，牠們都已幻化為人形，其他轎夫則依然是一群鼠輩，銅鑼開道，高舉雙喜字大旗，前呼後擁好不熱鬧（圖 3-b-9）。蘇州年

3-b-3 老鼠偷南瓜／剪紙／陝西

3-b-4 老鼠吃白菜／剪紙／陝西

3-b-5 老鼠背葫蘆／剪紙／北京

3-b-6 福字鼠／剪紙／山東高密

3-b-7 老鼠嫁女／剪紙／河北

3-b-8 老鼠娶親（局部）／剪紙／山東高密縣

3-b-9　老鼠娶親／年畫／山東平度

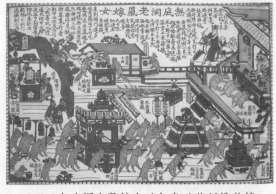

3-b-10　無底洞老鼠嫁女／年畫／蘇州桃花塢

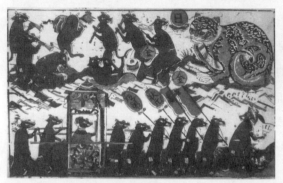

3-b-11　老鼠嫁女／漳州

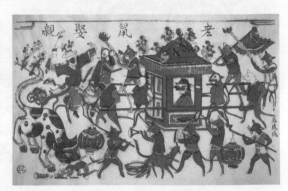

3-b-12　老鼠娶親／年畫／山西臨汾

畫別出心裁地將老鼠娶親與《西遊記》中玉鼠精招贅唐僧為夫婿的情節聯繫在一起，具體而細緻地表現了熱鬧的花轎鼓樂，眩人眼目的大宗箱櫃、被褥及子孫桶等嫁妝，供娛樂的吹打坐唱表演及豐盛的酒宴等，幾乎應有盡有，儼然江南富戶大辦喜事的豪華排場。有趣的是老鼠還請貓赴宴並且尊為貴賓。情節幽默，觀之令人噴飯（圖 3-b-10）。福建漳州和湖南邵陽的年畫皆以上下兩列的平行構圖布置娶親行列，包括樂司、打鑼、打燈、打彩、抬轎等鼠輩，燈籠上有「狀元及第」等字樣，新郎盛裝打扮，胯下騎著一隻青蛙，顯得十分可笑，一隻貍貓出現在畫幅右上角的顯要位置擋住老鼠的去路（圖 3-b-11）。在四川綿竹、山西臨汾的年畫中，貍貓不止擋道，而且已經開始捕食老鼠，從而引起一片慌亂，「老鼠娶親貓擋道」事情的發展和後果可想而知（圖 3-b-12、13）。更有趣的是年畫中的娶親禮儀還隨時代的發展不斷有所變化，河北武強老鼠娶親的年畫中竟然出現了西洋鼓樂和紮彩的汽車，這無疑已是民國以後文明結婚的新潮了。老鼠娶親更是剪紙中樂於表現的題材，將其張貼布置於住室窗壁上，更為節日增添了歡樂情趣。剪紙中的成親場面有繁簡不同形式，新娘有的坐花車，有的坐喜轎，隨各地風俗而作不同處理，群鼠簇擁前後，頗為熱鬧。其中山東地區的一套窗花最為精彩，作品中將老鼠成親鋪張為龐大隊列，儀仗皆成雙成對，包括桌椅箱籠組成的嫁妝；旗鑼傘扇彩燈以及金瓜鉞斧朝天鐙的執事，笙笛絲竹嗩吶鑼鈸組成的鼓樂班子，在迎親送親賓客陪引下新郎新娘轎馬行列浩浩蕩蕩，總共有百餘之眾，

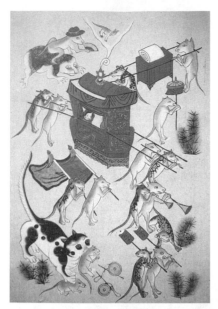

3-b-13　老鼠娶親／年畫／四川綿竹

3-b-14　鹽貓逼鼠／年畫／蘇州桃花塢

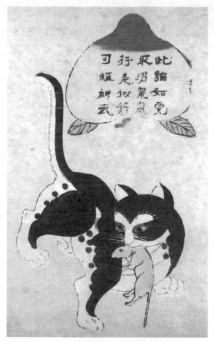

3-b-15　神貓圖／年畫／四川綿竹

蔚為大觀。剪紙能手們是以豪門富戶的婚嫁場面為生活依據而加以生動細緻的表現的，鼠類效仿人的穿戴動作，又顯得十分幽默，令人百觀不厭。

年畫中另一種消滅鼠害的形式是「鹽貓圖」和「神貓圖」。江南不少地區以養蠶為業，養蠶人家每於清明前去蠶神廟進香並買回彩塑鹽貓置於室中以鎮鼠。蘇州桃花塢年畫店也適應此種需要刻印出「鹽貓逼鼠」年畫（圖3-b-14），貼於室內牆上及門首，還有的用「鹽貓逼鼠圖」鋪墊蠶籃。四川有的住戶常於廚房中貼口啣老鼠的「神貓圖」（圖3-b-15），亦意圖藉此以避鼠，這類年畫帶有符籙般的鎮邪厭勝性質，與前面所列以娛樂欣賞性質的年畫截然不同。

民間美術中有關老鼠的作品真是琳瑯滿目，花樣百出，但若冷靜探究，卻是從不同角度反映著人們對動物的認識。舊日幾乎家家戶戶都有老鼠，牠晝伏夜出，跳梁穿穴，每於黑暗中行動，發出窸窸啾啾之聲，行動詭祕，防不勝防，因而人們或多或少都對鼠懷有某種恐懼心理，甚至認為牠具有非凡神力。晉代葛洪所著《抱朴子‧內篇》中即有「鼠壽三百歲」、「能知一年中吉凶及千里外事」之說，靈鼠開天的神話故事及唐天寶年間毗沙門天王率神鼠戰勝吐蕃的宗教傳說亦隨之產生。（《毗沙門儀軌》稱：唐天寶年間，番寇安西，情勢甚危，玄宗詔不空三藏誦咒，請毗沙門天王率神兵應援。後安西奏捷，謂見毗沙門天王顯靈，又有神鼠咬斷敵軍弓弦，敵遂懼退）明代神魔小說《西遊記》中把玉鼠精寫成是托塔李天王的乾女兒，明清筆記雜著中對老鼠使人發財或致禍的傳聞記載更不勝枚舉，這些都不由增加了人們對鼠的敬畏，當人們尚無能力抵禦和消除鼠害時，只能用崇敬的手段使其勿對人造成危害，達到家宅平安，諸事順遂

的目的，此即民俗中的動物崇拜。當人們用自身的生活經驗想像動物的配偶繁殖時，老鼠娶親的民俗必然得到發展和豐富。有的地區在老鼠娶親的「喜期」，不准婦女動刀剪針線，並囑令孩子們早睡，以免驚擾老鼠作親，謂之「鼠忌」；有的還在桌下床底擺上糖果飯食作賀禮，無非是希望鼠能嫁到他處。也有的地區認為有鼠是家道興旺的徵兆，因缺衣少食之家老鼠是不會光顧的，因而竟有奉鼠為財神者。但老鼠之為害畢竟使人深惡痛絕，當人們一旦充分取得滅鼠的手段時，對鼠的敬畏迷信心理也就一掃而光。以上種種觀念都時時撞擊著民間藝術家的靈感，激發其想像力和表現力，他們一方面在吉祥圖樣中將醜陋的老鼠塑造為嬌小活潑的形象，與美麗的花果配合賦予吉祥祝願；另一方面又在娶親的作品中將人的社會生活引入鼠類世界，進而讓狸貓闖入畫面，宣判了老鼠必然滅亡的命運（圖3-b-16）。隨著認識的進步，在民間美術創作中，動物崇拜的傳統觀念已明顯淡化，但民間

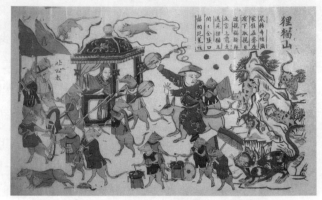

3-b-16　狸貓山／年畫／山東濰縣

藝術中的老鼠形象卻產生著強烈的藝術魅力，令人賞心悅目，增添了節日的歡樂和美的享受，這種化腐朽為神奇的本領實在值得佩服和讚嘆！這些作品作為民俗事項的載體，作為民間的卓越創造，生動而形象地保留了歷史的記憶，對民俗學、民間信仰及傳統文化藝術的研究不可置疑的有著重要的價值。

春牛鬪地　五穀豐登

中國古代將農業視為立國之本，作為耕畜的牛在人們心目中自然有著非常重要的地位。農民用其耕田載物，幾乎與之相依為命。每當冬去春來，大地復蘇，到了「九九加一九，黃牛遍地走」的時刻，就開始了春忙。為了祈祝豐收，在立春日的節氣中出現了迎春、打春的風俗，黃牛更成為象徵五穀豐登的吉祥物（圖 3-c-1）。

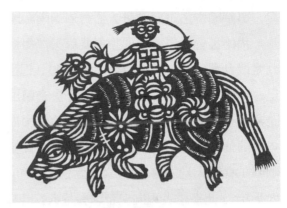

3-c-1　牧牛／剪紙／河北

立春節日中迎春的風俗歷史悠久而隆重，據文獻記載先秦時在立春日天子需親率群臣到東郊迎春，漢代時先在臘月置土牛六頭於國都郊外以驅寒氣，又於立春日立土牛耕人於國門外以示兆民，後來耕人演變為司掌萬物萌生的芒神，牛形則加以彩妝雕飾，迎春活動愈益豐富多彩，北宋時於立春前一日，開封府要向宮中進獻春牛，衙署也要設春牛於府前，於次日凌晨「打春」，將土牛擊碎，市民爭搶碎牛，攜回家中，成為祛病、豐年的佳兆。明清時北京處於天子腳下，迎春活動更非比尋常，大興、宛平兩縣要將精製的芒神土牛，配以春山彩亭，由府縣生員抬進宮中，在禮部官員引導下，組成包括尚書、侍郎各級官員的龐大隊列，向皇帝進春。迎春打春是舉國上下的重要活動，民間紛紛在迎芒神擊土牛的風俗中，慶賀春天的來臨。象徵豐收的春牛形象也自然不獨進入宮廷，在民間也廣泛受到歡迎。立春日市場上有精美的泥塑小春牛及彩印的「春牛圖」出售，舊時曆書往往以春牛作為封面裝飾，「春牛圖」更是年畫中不可少的內容（圖 3-c-2）。進獻宮廷的春牛製作考究，春牛的身軀毛色和芒神的像貌衣著及二者的部位安排都需嚴格按立春年月日時的天干地支搭配，每年由欽天監制定。民間「春牛圖」的形象塑造沒有宮廷的清規戒律的限制，而且更鮮明強烈地體現吉祥的願望，不管是任何年月，圖中的春牛都畫成農民喜愛的大黃

3-c-2　發財春牛圖／年畫／蘇州桃花塢

牛（有的印成喜慶的大紅色），芒神也都是眉清目秀長相俊俏的放牛郎（民間親切的稱為「拗芒兒」）。芒神的穿鞋與否和站立的部位卻有些講究，即如果赤足則表示本年雨水大，兩腳都穿草鞋為天旱，一腳穿鞋一腳赤足一定是不澇不旱的好年景。如果立春日在年前臘月，則芒神站在牛前，表示春早，提醒農民過年後必須抓緊生產才能不誤農時；在正月立春芒神要站在牛後。民間的「春牛圖」形象健美生動，寓意吉祥，種類多種多樣，形式活潑有趣，更鮮明突出地反映著人們對風調雨順國泰民安幸福生活的憧憬。

描繪迎春的年畫最典型的要算天津楊柳青清代盛興畫店刻印的「九九圖」，年畫中將數九畫成九個仙女，又刻印上〈九九歌〉，但主要部位表現了春官向皇帝報春，正中是一腳赤足一腳穿草鞋的芒神牽引著春牛，皇帝戴風帽坐在紅羅傘下，旁有太監侍立，前面有春官跪拜報春；另一旁有手執如意的財神率領進寶力士，童子們手執寫著「春王正月，天子萬年」的仙幡，他們喜氣洋洋地向皇帝祝賀新春，並為人間賜福。畫上的〈九九歌〉中特別歌唱了春回大地的喜悅：「六九立春萬物和，春官報喜跪面前，丙多人旺吃不盡，風調雨順太平年。」此畫雖表現向皇帝報春盛典，但略去了禮部等有關官員進春的龐大隊列和官闕的繁縟環境描寫，只是簡潔的畫出皇帝及幾個侍從，芒神春牛力求真實生動而不處理成呆板的泥塑，畫面上卻獨出心裁安排了神祇仙女的形象，造型準確，構圖嚴謹，畫和刻都頗見功力。楊柳青年畫中還有一幅「春牛圖」僅突出的畫出芒神和春牛，畫中將芒神處理成可愛的胖娃娃，他一手拿著春字，肩扛的竹竿上懸掛著一隻草鞋，身後臥著壯健的黃牛，畫上還裝飾以松枝梅花等表現明媚春光的花卉，這幅合娃娃與春牛為一體的畫張突破了傳統的舊樣，在構思上是相當新穎的。

記得我年幼時看到過刻印著眾多吉祥圖像的「春牛圖」，畫面上不僅有芒神和碩健的黃牛，而且還有象奴牽著大象及招財賜福的天官、文武財神和劉海、和合二仙，空中飛舞著紅色蝙蝠，地上撒滿金銀財寶，畫幅最上端有連續三年的節氣表，帶簡明年曆的性質，此畫用諧音象徵的手法寓意春回大地萬象更新和對來年幸福生活的祝願，節氣表上不僅排列有二十四節氣，並且還明確注有這一年是幾牛耕田，幾龍治水，幾壬（諧音人）幾丙（諧音餅），幾日得辛。這些都是根據正月初一以後干支日期中的午、辰、丙、辛、壬諸日是在哪一天而排定的，例如當年正月初三是壬日，初七是丙日，初二是辛日，則本年為「三人七丙，二日得辛」，預兆豐收安樂不愁吃穿，人們買「春牛圖」一方面是圖個吉利，另方面可以看節氣，具有方便生活不誤農時的作用，其中幾牛耕田預示年成豐歉，幾龍治水預示著旱澇，幾壬幾丙預示是否能豐衣足食，幾日得辛預示付出的辛勞，這些預測今日看來未必科學，多為無稽之談，但那年月農民靠天吃飯，卻也反映了人們對農業的高度關切和對豐收的殷切渴望（圖3-c-3）。我手邊有一些山東、山西、河北等地刻印的一種較為簡單的「春牛圖」，主要畫面刻著春牛及芒神，牛背上馱有盛滿財寶的聚寶盆及牡丹花，寓意富貴發財，畫下方刻了三個農民將鋤靠在一旁吃餅的情節，並有「三人九餅，五穀豐登」字樣，

上端有詩一首:「我是上方一春牛,差我下方遍地遊,不食人間草和料,丹(單)吃散災小鬼頭。」其中春牛已不止是豐收的象徵,而且具有驅除災難的神力(圖 3-c-4)。另一種山東濰縣刻印的「大春牛」把農民嚮往的吉利事象都搬上了畫面:不止有芒神趕牛,還有天喜星降福,馬生雙駒,三人吃餅旁邊卻有四把鋤頭(暗示因為豐收而引起勞動力不夠),所以畫面一端出現二個地主搶雇短工的情節,舊社會很多赤貧農民沒有土地,只能靠傭工過活,自然難得溫飽,他們絕沒有發財的奢望,只求有起碼的生存條件,這爭雇短工的畫面非常實際地反映了多數貧農的處境和心願,頗為別致(圖 3-c-5)。更為簡陋的「春牛圖」則有陝西、貴州等地農民自刻自印的新春帖子,圖中的芒神已完全變成牧童的樣子,有的刻成牛耕圖,上面也標有

3-c-3　春牛春象／年畫／天津楊柳青

3-c-4　春牛圖／年畫／山西臨汾

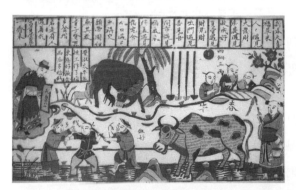

3-c-5　大春牛／年畫／山東濰縣

3-c-6　新春大喜／天津楊柳青

3-c-7　新春大吉　天下太平／春帖／陝西

257

民俗篇 十二生肖

「新春大吉」、「天下太平」、「大利南北」等吉祥祝語，風格古樸，另有一番意趣（圖3-c-6、7）。這些年畫大多流行於農村，都以通俗樸素的語言和形象鮮明地反映了農民的心態和願望。

蘇州桃花塢有一種「十二月採茶春牛圖」，畫面正中也有天官像，下部刻印著芒神、春官和春牛，但所占面積極小，主要畫面刻著十二個美女手執鮮花，一旁附有〈十二月採茶歌〉，可能和蘇州地區蠶桑和種茶發達有關，採茶歌中詠唱古人苦盡甜來的故事及優美的愛情傳說。其中有蘇秦落魄妻不下機、李三娘咬臍郎母子相會、呂蒙正趕齋、朱買臣休妻、趙五娘尋夫、昭君出塞及張生鶯鶯西廂會、梁山伯祝英台十八相送，及王十朋錢玉蓮《荊釵記》、王瑞蓮蔣世隆

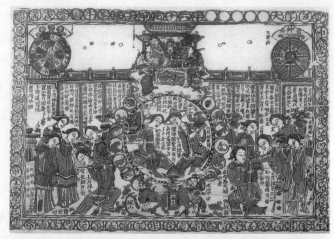

3-c-8　十二月採茶春牛圖／年畫／蘇州

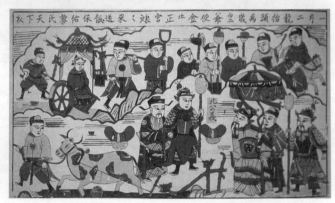

3-c-9　二月二／年畫／山東濰縣

《拜月記》等在民間流行的傳奇故事，每段四句，如十二月歌詞是「十二月採茶臘梅開，蒙正當年來投齋，窰中苦了千金女，吞饑忍餓等夫來。」讀來朗朗上口，保留了民間文學的珍貴資料（圖3-c-8）。

「春牛圖」的常見的另一種形式是描繪皇帝耕田的籍田大典。在封建社會皇帝為了表示對農業的重視及祈求豐收，每年春季都要舉行籍田典禮，屆時皇帝親率三公九卿耕田，耕時揚旗奏樂，甚至給皇帝搭起彩棚以庇風雨，皇帝扶犁推耕三下，不過是比劃一下作個樣子而已。但老百姓期望風調雨順五穀豐登，於是在北方流行「二月二」的年畫，畫中天子扶犁臣子牽牛，皇后帶領宮女太監們到田間送飯，侍衛鑾駕十分熱鬧，畫上大都有這樣一首民歌：「二月二，龍抬頭，天子耕地臣牽牛，正宮娘娘來送飯，五穀豐登太平收。」（圖3-c-9）關於這種年畫在山東民間還有一個故事，大意為明代開國皇帝朱元璋出身貧寒，但做了皇帝後卻殺戮功臣壓迫老百姓，因此畫工刻印了這幅年畫勸他悔悟，告誡他只有依靠老百姓發展農業才能使江山永固社稷長存，和這一傳說相關的還有幅年畫「民子山」，表現朱元璋在貧寒時放牛的故事。這些傳說只是在一定程度上反映農民對統治者的看法和期望，作為對「春牛圖」的解釋當然是不足為據的。大量真實反映農民農業辛勤勞作的年畫是「男

十忙」、「莊家忙」，這些年畫中自然也把耕牛放在主要位置，由於民間畫工們非常熟悉和了解農民的生活，因而圖中所畫春種秋收的種種情景都各盡其態，比天子耕田畫的自然要真摯得多了。

民間剪紙的作者大都是農村婦女，她們與牛幾乎朝夕相伴，剪出來的牛也分外帶有感情色彩，真切地發抒著對耕牛的讚美。河南靈寶位於函谷關附近，在正月下旬當地流行貼金牛和老子騎牛形象的剪紙，有一首歌謠是「新春正月二十三，老子騎牛散仙丹，家家門上貼金牛，一年四季保平安」，這裡的神牛具有辟邪保平安的作用（圖3-c-10、11）。

和牛相聯繫的牛郎織女故事是婦孺皆知的民間神話。牽牛和織女都是天上的星宿，因彼此相戀，牽牛星被罰下凡塵成為牧牛郎，他在金牛星的幫助下，搶了在天河沐浴的織女的仙衣，使其又在人間成為夫婦，男耕女織生兒養女，過著美滿幸福的生活，但為王母發覺，派黃巾力士將織女召回天宮，牛郎緊追不捨，王母又畫出一道天河將二人隔離，每年七月七日喜鵲在天河上搭橋才使他們相聚。這個故事在民間長期流傳中加強了反封建成分，人們同情和讚美牛郎織女間真摯不渝的愛情，憎惡王母的殘忍，故事中金牛星成了成全兩人婚姻的媒介，這個故事也大量出現在年畫和剪紙之中成為熱門題材。

牛耕在中國最晚始於東周，牠在近三千年來的漫長歲月中為農業作出不可磨滅的貢獻。但是，隨著社會的發展和進步，牛必將被機械代替，迎春的民俗也在不斷變異，然而牛的歷史功績是不朽的，「春牛圖」作為民間藝術創作和歷史民俗遺產也理應受到重視並加以研究。

3-c-10　老子騎牛／剪紙／河南靈寶

3-c-11　老子騎牛／皮影／山西

神虎鎮宅　驅邪保吉

　　在十二生肖中最具有威猛雄健特點而為人所敬畏的，當數龍與虎。然而龍是想像中的動物，現實中並不存在，而虎則是生活在山林中的猛獸，被稱為百獸之王的。

　　正因為虎有威鎮山林的自然屬性，所以自古人們也就賦予牠神聖的觀念。認為牠有保吉驅邪消除鬼魅的神力。成書於戰國時的典籍《山海經》中有一段虎食鬼魅的記載：「滄海之中有度朔之山，上有大桃木，其屈蟠三千里，其枝間東北曰鬼門，萬鬼所出入也，上有二神人，一曰神荼，一曰鬱壘，主閱領百鬼，惡害之鬼，執以葦索而以食虎。於是黃帝作禮，以時驅之，立大桃人，門戶畫神荼、鬱壘與虎，懸葦索，以禦凶魅。」這則傳說最晚在兩千年前就已存在。漢代應劭《風俗通義》中亦謂：「虎者陽物，百獸之長也，能執搏挫銳，噬食鬼魅」、「畫虎於門，皆追效前事，冀以衛凶也。」老虎具有噬鬼除怪的威力，更成為神人手下的神獸，因而古代畫虎於門，成為最早出現的門神之一，至今各地年畫中猶流行著老虎鎮宅的形象，當是此遺風的延續（圖3-d-1、2）。

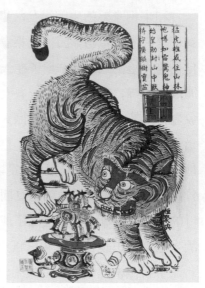

3-d-1　神虎鎮宅／年畫／河北武強

　　然而對虎的崇拜，還可上推到三千多年前的商代，青銅器上的花紋中虎是經常出現的形象，最大的司母戊方鼎的耳部就有兩隻老虎夾一人頭的形象，研究者對此圖像的一種解釋是虎是通天地驅不祥的神物，當中的人頭是巫師，正對神虎施法召喚。這種虎與人頭的形象還鑄造裝飾在表現帝王軍事權力的大銅鉞上。類似以虎形為裝飾的青銅器還有「龍虎尊」、「虎食人卣」（圖3-d-3），江西新干大洋洲出土的一批商代青銅器中有大量虎的形象。《周禮》記載了周代在帝王聽政的宮室門上畫虎，加強其威力和氣勢。先秦時還將調兵遣將的符節作成虎形（稱為虎符），可見虎在人們心目中的非凡地位。

　　虎的威猛在歷史上不斷被神化。漢代將白虎與青龍、朱雀、玄武共奉為「四神」，常出現於建築工藝等裝飾上。

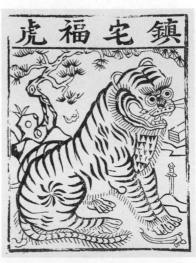

3-d-2　鎮宅福虎／年畫／山西

後世又將虎作為神仙的坐騎，道教中能驅魔捉鬼的張天師和招財進寶的武財神趙公明也都是騎虎行使法力的，供民間信仰刻印的神禡中藉虎加強了神的威力。南北各地年畫中神虎鎮宅是最流行的品種之一。畫中虎的形象不僅身軀雄健有力顯示了驅除邪魔的威風氣勢，而且還突出降福進財的吉祥色彩，畫面上配以金銀財富和聚寶盆，並題有喜慶歌詞，如楊家埠南公興畫店刻印的「神虎圖」中即有：「猛虎雄威鎮山林，哮吼如雷驚鬼神，始皇勅封山王獸，持守廣鎮聚寶盆」的題詞。福建地區語言「虎」與「福」發音相近，漳州年畫中的「五虎圖」亦名「五福圖」，大紅紙上突出顯現出五隻斑斕的老虎和一座聚寶盆，充滿喜慶意趣，更有的完全用眾多的金錢組合成金錢虎的形象，表現招財進寶的意願。楊柳青等畫店還表現大虎帶幼虎的母子虎，旁邊襯以菊花，意為「官居一品」、「帶子上朝」。作為神靈的坐騎的神虎常在張天師和趙公明的神像中出現。張天師即東漢時五斗米道的創建者張道陵，其後代世居江西龍虎山，能用符水降妖治病，被世代奉為大師，帶有天師像的神禡多在端陽節時貼掛，有的上面帶有符籙，名為「天師符」，山東木版印刷的　小幅天師符，僅用紅色印製，畫面上不過寥寥數筆，但形簡而意全，天師手執斬妖劍，乘下神虎昂首擺尾，周圍有被降服的毒蛇和毒蠍，具疏朗明潔的風格，上面也題詩一首：「天師家住龍虎山，斬妖除邪俱當先，因為眾生有災病，跨虎打救到此間。撒病魔頭虎吃盡，妖邪鬼怪殺萬千，待要闔家同安樂，天師老爺供北邊。」在宣揚天師法力之中也突出了神虎的降妖作用（圖3–d–4）。河北武強的天師像中有蹲臥的神虎，天

3–d–3　虎食人卣／商

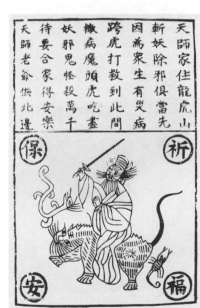

天師家住龍虎山
斬妖除邪俱當先
因為眾生有災病
跨虎打救到此間
撒病魔頭虎吃盡
妖邪鬼怪殺萬千
待要闔家得安樂
天師老爺供北邊

保　祈

安　福

3–d 4　天師符／年畫／山東

師揚手作法，但手中冒出的不是傳統的五雷而是一串珠寶，畫上的符印文字也是「人財兩旺」。趙公明在道教中原為驅除邪魔的大神，騎黑虎執鋼鞭，黑虎趙玄壇為民間所崇奉，後來更演化為武財神。四川綿竹的大幅趙公鎮宅造型生動筆墨精湛，藝術上具有名家風範，而湖南灘頭的一幅小神禡，神虎採用變形手法，趙公明誇張了粗壯，卻也生動別致。

　　民間習慣的利用虎的威猛健壯作為比喻和讚頌小孩子的語言，如「小老虎」、「虎頭虎腦」，民間女紅布藝採用虎作為裝飾花樣。北方農村常以虎形衣飾打扮幼兒，給孩子做虎頭鞋、虎頭帽、虎頭圍嘴，孩子們穿上顯得虎虎而有生氣（圖3–d–5）。炕上置有虎頭布枕，

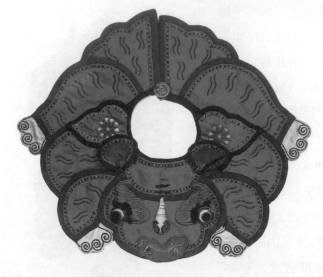

3-d-5　虎形圍嘴／山西忻州

既是幼兒的玩具，又伴隨孩子睡眠，認為有驅邪保護兒童的神力（圖 3-d-6）。布老虎玩具在北方各省農村普遍流行，藝術上各有千秋，山西的花樣最多（圖 3-d-7、8），晉南一帶的布虎常用多種動物形象組合，遍體用刺繡堆花裝飾，雄奇瑰麗，山東的布老虎，體態渾圓，濃眉圓眼，以絨毛粘貼虎鬚，十分傳神，河北新城生產的小布虎用廢布料縫製，手工繪眉眼，頭頂及尾巴綴彩色雞毛，造型別致，妙在似與不似之間（圖 3-d-9）。陝西鳳翔的小布虎體軀為扁

中國民間美術

3-d-6　布虎枕／河北

3-d-7　獨角布虎／山西絳縣

3-d-8　鴨鼻布虎／山西昔陽

3-d-9　布虎／河北新城

3-d-10　布虎／陝西鳳翔

3-d-11　布虎／北京

形，虎頭上綴彩線以為鬍鬚，尾部則為一娃娃頭，人虎同體，祈望神虎保衛娃娃平安（圖3-d-10）。舊日北京城鄉流行之布虎，體型不大而敦實可愛，特別突出頭臉的刻劃，粗眉大眼，雙耳直立，黑紅兩色，鮮豔醒目（圖3-d-11），形形色色的布虎工藝各具巧思。夏季初臨，毒蟲萌動，特別在端陽節之際，又作出許多虎形工藝品，有的縫製成香包掛件，內裝中藥香料，佩帶在身上以避瘟氣。又給小兒額頭用雄黃寫一「王」字，借虎威以驅邪，凝結著對孩子的愛護和祝福。

但是另一方面有時虎也給人的安全造成威脅，因而又出現打虎英雄的事跡，民間故事中的楊香為救父親奮勇打虎，列為二十四孝，五代時雄據河東被追封為後唐太祖的李克用，因得到少年打虎英雄李存孝而使其軍力所向無敵，朱仙鎮年畫中的「飛虎山」畫李存孝雙手力舉猛虎，突出了力大無窮的本領。小說戲曲中有武松打虎、黃三太打虎的精彩故事，這些形象在民間年畫中都有生動的表現，至於畫嬰兒騎虎的伏虎娃娃，則是蘊含著對後代能茁壯成長的期盼（圖3-d-12～14）。

虎作為吉祥物在各種民間工藝中大量出現，兒童玩具、麵食花樣、剪紙刻花（圖3-d-15～17）、刺繡印染、民居裝修……老虎都成為流行的形象。用料上不過是普通的泥土、陶瓷、紙張、布帛、磚石，一經民間的加工創作，使化腐朽為神奇，塑造的形象既有虎性又帶人性。比較突出的是陝西鳳翔六營村生產的虎頭掛件，泥製彩繪，五彩斑斕，突出其兩眼的神采，並在其他部位飾以牡丹等吉祥花紋。人家將虎頭掛在屋裡希冀辟邪保平安，鳳翔是古代周秦的發祥地，文化底蘊豐厚，有人認為這種形象與先秦時期青銅器上的饕餮紋（或稱獸面紋）有一脈相承關係，然而青銅花紋予人以威懾之感，而此種民間虎頭掛件則流露著喜慶祥和的情調（圖3-d-18）。鳳翔還有一種泥坐虎，亦五彩裝飾，立體造型，虎形作側臥姿勢，但扭頭使臉部正對著觀眾，額頭飾以王字，兩耳豎起，顯得炯炯有神，勾線設色的技巧非常熟練，顯示出相當的功力。山東高密聶家莊作的泥製皮囊老虎，虎體

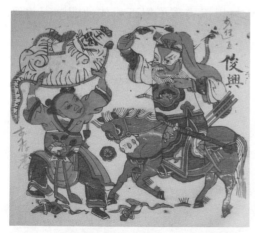

3-d-12　李存孝打虎／年畫／河南朱仙鎮

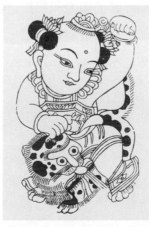

3-d-13　伏虎娃娃／年畫／陝西鳳翔

3-d-14　虎娃／年畫／河北武強

中國民間美術

3-d-15　子母虎／剪紙／陝西安塞

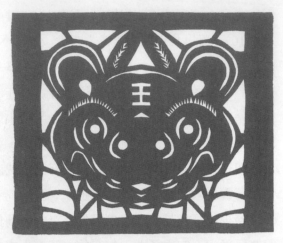

3-d-16　虎頭窗花／陝西寶雞

3-d-17　對虎窗花／陝西寶雞

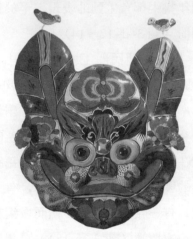

3-d-18　虎頭掛件／泥塑／陝西鳳翔

安裝葦哨，虎身軀一分為二，中間連以皮囊，可伸縮排氣，使哨子嗚嗚作響，十分有趣。這種虎形玩具遍及全國各地，琳瑯滿目美不勝收。其中深深打動觀者心靈的不僅是出奇制勝的藝術表現，更有對幸福美好的期盼和祝福，特別是以虎表現了對下一代的期望與美好祝願。從大量民間藝術作品中清楚的顯示了這一特色。

月圓兔美　興福降祉

兔是體型較小性格柔順而又行動迅捷的動物，野兔是狩獵的對象，家兔則形象美觀惹人喜愛，兔肉可食，兔皮可用，牠雖算不上是重要牲畜，但在人們的生活中仍占有一席之地。

兔在古代人的心目中頗不平常，曾被視為祥瑞的吉祥物，認為「赤兔者瑞獸，王者盛德則至」（《瑞應圖》），「白兔，王者敬耆老則見」，晉葛洪《抱朴子》中又有「兔壽千年」之說，漢代墓室壁畫和畫像石中就有以兔形作為祥瑞的圖像。

在神話傳說和古老的民俗中，兔曾是神仙的助手。相傳住在遠方崑崙山上的西王母，是一位掌握不死之藥的女仙，漢代人好神仙之術，又希冀長生，對西王母信仰尤篤。西王母有三個動物助手，三足鳥為她尋找瓊漿玉液，九尾狐受其驅使，玉兔則終年不息的為其搗製不死之藥，漢代畫像磚石的西王母形象和畫面中，大都伴隨著這三種動物，特別是玉兔的形象總是在西王母身邊出現，扮演著重要角色。

民間傳說中最流行的是把兔作為月亮的象徵，這又涉及到嫦娥奔月的神話。相傳遠古時期曾有十個太陽一同在天空出現，江河涸乾，草木枯萎，人民苦不堪言。英雄后羿射下九個太陽為民造福，又在西王母處求得不死之藥，卻被其妻嫦娥偷食，但她因此而飛升到月亮中化為蟾蜍，大約是由於蟾蜍形象不美，又因蜍與兔同音，所以轉變為玉兔。長沙馬王堆出土的西漢帛畫中月亮上畫有蟾蜍和兔兩種形象，漢劉向在《五經通義》也提到「月中有兔與蟾蜍何」，二物並存反映了傳說的過渡。曾代傅咸〈擬天問〉則明確寫出「月中何有，玉兔搗藥，興福降祉」。在民間和文學作品中常將玉兔作為月亮的代表形象，把黃昏日落月亮出現形容為「金烏墜，玉兔升」，玉兔的形象獲得人們的喜愛。

宋代民間鑄造的銅鏡有的巧妙的利用月宮圖作為裝飾，曾見兩件月宮鏡背面圖像花紋拓片（圖3-e-1、2），一件僅在圓形鏡背中心裝飾桂樹下有一站立之玉兔

3-e-1　玉兔搗藥鏡拓片／宋

3-e-2　月宮鏡拓片／宋

持杵搗藥,特別突出長耳短尾的特徵,畫面簡潔而生動醒目,另一件將桂樹置於鏡背中心,一側有蟾蜍,更為突出的是一位美麗的女仙凌空飛舞,當是嫦娥的形象,另一側為玉兔搗藥,其身材幾與嫦娥等高,在畫面上占有重要的地位。

中國中秋節是團圓的節日,有拜月祭月的風俗,庭院中設香案和月宮符,月宮符為木版刻印,其上有月中廣寒宮和嫦娥及玉兔的畫像,應節食用的月餅上也有玉兔的圖案(圖3-e-3、4),最有趣的是市場上節日出售的民間泥玩具兔兒爺,拜月時陳列於庭院香案上,節後成為陳設或兒童玩物,以北京所製者最為精緻(圖3-e-5、6)。清代乾隆年間成書的《帝京歲時紀勝》中記:「京師以黃沙土作白玉兔,飾以五彩妝顏,千奇百狀,聚集於天街

中國民間美術

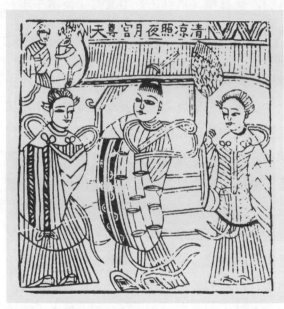

3-e-3　月宮符／神禡／南通

3-e-4　月宮紙／神禡／北京

3-e-5　披袍執杵兔兒爺／北京

3-e-6　騎麒麟兔兒爺／北京

3-e-7　蓮花座兔兒爺／北京

月下市而易之。」但後來花樣不斷翻新，演變成披甲將軍半人半兔的形象。他內穿鎧甲外罩錦袍，背插靠旗，有的騎仙獸（虎、象、鹿之類），有的端坐蓮花座（圖3-e-7），手持搗藥之杵，大者高有二尺，小才僅數寸，威武凜凜而又顯得滑稽可笑，從中體現了民間藝人豐富的想像力和樂觀幽默的性格。

兔在民間作為吉祥物的另一表現是在山陝地區流行的蛇盤兔圖樣。當地民眾認為男女婚嫁，以屬蛇的男性和屬兔的女性相配為佳。蛇爬行靈活蜿蜒機智，精於聚財，兔和順善於守財，因而有「蛇盤兔，必定富」之說。民間剪紙中蛇與兔互相盤繞，有的外輪廓剪成團圞之狀，含蓄地寓示兩性的結合，象徵和諧美好的姻緣。與之相類的還有「鷹抓兔」，雄鷹代表男性的陽剛，兔則象徵女性的陰柔，陰陽相調，和順完美，這些剪紙貼在新婚喜房的窗上，包含了對婚姻美滿幸福和生命繁衍的祝福（圖3-e-8、9）。

在有的地區還把白兔作為平安幸福富足的吉祥形象。剪紙窗花中的兔形全身都綴滿花朵，有的成對成雙（圖3-e-10～12），刺繡花樣上也有兔的可愛形象，瓷枕上的玉兔用簡

3-e-8　蛇盤兔／剪紙／山西中陽

3-e-9　鷹抓兔／陝北

3-e-10　兔窗花／陝西鳳翔

3-e-11　兔窗花／河北蔚縣

3-e-12　兔剪紙／陝西

練的幾筆即刻劃出兔的馴順（圖 3-e-13～15）。山東沿海的漁民在穀雨節漁汛到來之際，正是出海捕魚的最好時機，心靈手巧的農婦，常常在穀雨節前一天蒸個白兔形象的麵饃，待丈夫穀雨當天清晨一進屋就塞在他懷裡，當地人認為「打個兔子腰別住」，即以白兔可以保佑丈夫出海平安，捕魚豐盛，因此以白兔麵饃作為平安幸福的吉祥物得到人們的喜愛。

中國民間美術

3-e-13　玉兔刺繡／山東

3-e-14　兔瓷枕／金／河北

3-e-15　兔紋瓷枕／河北

龍飛凌霄　獻瑞呈祥

　　十二生肖中最為神聖的莫過於龍。牠雖是想像中的形象，在中國人心目中卻有著極為崇高的地位，龍的形象遠在七八千年的原始社會便已萌生，經過長期的發展和演變，至今已成為中華民族的象徵。海內外的華裔以自己是「龍的傳人」而感到自豪。

　　關於龍的形成問題研究者有許多見解，一般認為是起源於遠古的圖騰文化，經過不同氏族的長期融合，形成由多種動物組合的形象。後來在發展中超越了圖騰的意義，賦予神聖的、道德的、政治的思想內容，其形態也在不斷變化完善。1987 年在河南濮陽西水坡村發掘出新石器時代約距今 6000 年左右的一座墓葬，在死者骨架的兩側用許多蚌殼擺成龍虎的形象，其中的龍身軀蜿蜒生有二足，既是表現了天象，又具有原始宗教的內涵，被號稱為「中華第一龍」。原始社會的陶器和玉器及商周的青銅禮器上也都有不同的龍的形象。古人認為龍是一種能夠行雲布雨恩澤萬物的神物。牠能隱能顯，升降自如，春分登天，秋分潛淵，變化多端，升天而登仙界，劉邦甚至認為他是其母與龍相合而生，至此龍和皇權聯繫起來，成為皇帝的標幟和徽記，龍的形象逐漸完善和固定下來。一度成為封建帝王的專利。

　　但老百姓還是用種種美好的想像，賦予其吉祥意義。如龍鳳呈祥、二龍戲珠、龍飛鳳舞，龍還成為財神的使者，民間年畫中就有「錢龍引進四方財」。運用各種藝術形式和手段將其形象廣泛裝飾在居住環境的建築上、傢俱上（龍形磚石雕刻和木器）、穿著打扮的被服飾物上（繡有龍鳳的花鞋被面等）、食物造型上（龍形麵花、婚嫁中的龍鳳喜餅）、兒童玩具上（竹龍之類）……（圖 3-f-1～5）。創造了舞龍燈和賽龍舟等富有民俗意義的文娛體育活動。生活中更出現了以祈龍為中心的民俗節日。

　　龍既有行雲布雨的神聖職責，能有一個風調雨順的年景對靠天吃飯的人們特別重要，於是就出現了「春龍節」慶典。春龍節即農曆二月初二，俗稱「龍抬頭」，因為此時正當驚蟄前後，氣候

3-f-1　青龍財神／神禡／河南滑縣

中國民間美術

3-f-2　騎龍武士／琉璃／山西洪洞

3-f-3　戲裝蟒袍／刺繡／江蘇蘇州

3-f-4　耍龍燈／年畫／天津楊柳青

3-f-5　賜福龍舟／年畫／安徽蕪湖

3-f-6　鯉魚跳龍門／挑花／湖南

3-f-7　九龍圖／剪紙／山西廣靈

漸暖，雨水漸多，中國古代天文學又以東方之七個星宿組成蒼龍星象，冬季蒼龍星象隱沒在地平線下，此時漸露出頭角，農事亦開始繁忙以爭取豐收。祈龍求福成為中心主題。舊日民間這一天有「打灰龍」的風俗。即用草木灰或穀糠從井邊或河邊揮撒成蜿蜒之象一直引到家裡的水缸旁，又用草木灰在院中畫成圓圈象徵糧囤，俗謂「二月二，龍抬頭，大囤滿，小囤流」表示豐收的祝願。

龍雖是可以騰雲駕霧，但又並非高不可攀，據說鯉魚跳過龍門即可變化為龍。龍門在山西河津縣西北的黃河峽谷中，《三秦記》云：「每歲季春，有黃鯉魚，自海及諸川，爭來赴之。一歲中登龍門者不過七十二。初登龍門即有雲雨隨之。天火自後燒其尾，化為龍矣。」世間將科舉得中稱為「登龍門」，從此飛黃騰達，故又有「龍門三級浪，平地一聲雷」之說。剪紙和年畫中均有魚跳龍門的內容。至於龍生九子的形象，在銅鐘、石碑、屋脊、樂器、銅鼎、香爐、橋洞等處出現，在形貌上又是千姿百態各有不同（圖3-f-6、7）。

龍既被奉為神物，於是在民間信仰中出現對龍王的崇拜。龍王統治著江河湖海的水域並掌管行雲布雨的大權，在相當程度上關係到農業收成和人們生存的命運，其形象是龍首人身，著帝王裝束，成為水域之王。但有時惡龍也會危害人民，秦代修築都江堰的李冰就有降伏惡龍的神話，被後世奉為二郎神，晉朝的周處入水斬惡蛟為民除害為人稱頌，特別是《封神演義》中刻劃了一位大鬧東海力挫龍宮三太子的少年英雄哪吒，成為年畫和民間美術中樂於表現的形象（圖3-f-8）。

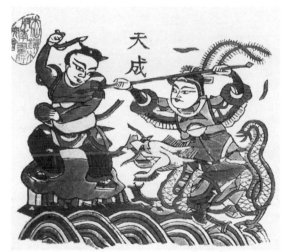

3-f-8　哪吒鬧海／年畫／河南朱仙鎮

在中國古代繪畫中，畫龍曾是專門的題材，古代畫丁畫龍有「三停九似」之說，三停即將龍身分為三段：「自首至膊，膊至腰，腰至尾，皆相停也」。九似是：「角似鹿，頭似駝，眼似兔，頸似蛇，腹似蜃，鱗似鯉，爪似鷹，掌似虎，耳似牛」。但其蜿蜒的身軀，基本形態還是以蛇為基礎的。繪畫史文獻上記載最早的畫龍高手是三國吳地的曹不興，傳說在吳赤烏年間，曹不興曾見赤龍出於水上，乃寫其形象獻與皇帝孫皓。後來流傳到南北朝的劉宋時期正逢天旱，乃取曹不興畫的龍置於水上，頃刻間雲霧密布大雨滂沱。到蕭梁時又出現了丹青妙手張僧繇，他在南京天宮寺壁上畫龍，點睛後竟破壁飛去，留下了「畫龍點睛」的佳話。被尊為百代畫聖的盛唐畫家吳道子也是畫龍的高手，傳說他在唐宮殿壁上曾畫五龍，氣勢恢宏鱗甲飛動，每逢將要降雨的時刻，總是有雲霧在壁上彌漫。五代宋時龍水成為專門的畫科，特別是五代和北宋初的畫壇上董羽和傳古和尚專以畫龍著稱。董羽還有《畫龍輯議》的畫論傳世。南宋時的陳容也是一位畫龍專家（圖3-f-9）。他作畫行筆豪放，潑

墨成雲，噀水成霧，酒醉之時狂呼大叫，更信手塗抹掇筆成畫，常出神入化，饒有奇趣，他曾官至甫田太守，以文人身分畫龍，抒發其豪逸的情懷。

如今中國龍作為古老文化和民族的象徵為舉世公認，海內外的華裔以自己是「龍的傳人」而自豪，龍聯結著民族情感，鼓舞著人們奮發向上，中國的發展也會像飛龍在天般的磅礡氣勢，展現出繁榮昌盛的美好前程。

3-f-9　雲龍圖／陳容／南宋／廣東省博物館

聖蟲降凡　安樂富足

　　蛇屬於爬行動物，體型細長，沒有四肢。多生活於山林地穴之中，村邊住宅內也常有發現，行動起來蜿蜒曲折，被毒蛇咬傷可以引起中毒，嚴重者會導致死亡，因而蛇常予人以神祕恐怖之感。但大多數蛇無毒，一般僅以鳥、鼠、蜥蜴、蛙、魚、鳥蛋為食。蛇由於分布廣、數量多，對消滅鼠害無疑具有重要作用，且蛇可入藥，因此，和人們的生活有著相當的聯繫。人們也憑藉豐富的想像，在民間美術中塑造了多彩多姿的藝術作品。

　　遠古時期人類的生活穴居野處，蛇有時對其生存造成威脅，從而也產生對蛇敬畏的自然崇拜，後來甚至與祖先神聯繫起來，煉石補天摶土造人的女媧就是人首蛇身，發明漁獵首創八卦的伏羲氏也是人首鱗身，甚至古書《列子·黃帝》中謂：「庖羲氏、女媧氏、神農氏，蛇身人面，牛首虎鼻，此有非人之狀，而有大聖之德」，這種形象大量存在於漢代畫像石之中。人類進入文明時期後，居住條件有了很大改善，但在民間的老房中常有蛇隱存於梁頂等處，偶一出現就會引起住戶的驚異，被視為家神而絕不能對其加以傷害，北方家庭曾有崇拜包括蛇在內的五大仙（蛇、狐、刺蝟、黃鼬、鼠等）的民間信仰，常在房後牆上砌一小龕設位供奉，武強刻印之宅神像上就有蛇和刺蝟形象。

　　蛇也被奉為財神，北方民間還稱之為聖蟲，對其敬奉可以給人帶來好運。河北民間過年蒸蛇形花饃供於神前，農村在填倉日也作幾條麵蛇放在糧倉裡，祈求五穀豐登糧食滿囤。陝北還有蒸製蛇盤蛋的風俗，其中蘊含著一個民間傳說：從前某家有一個媳婦在田野裡發現了一條受傷的小蛇，遂帶回家去放到糧倉中餵養救護，不久小蛇傷癒並在生下兩個蛇蛋後消失，蛇蛋又孵出兩條小蛇，此後糧倉中的糧食總是滿倉滿囤吃用不盡。因而每年正月填倉節和重陽節慶豐收時，民間便用麵捏塑蛇盤兩顆蛋饃放到糧倉裡以祈糧米豐盈。

　　民間視蛇為吉祥物，山西陝西等地流行一條大蛇和兔盤繞在一起的剪紙，名為「蛇盤兔」。其結構樣式大都將蛇盤旋成圓形外廓，兔子位於中心。其起源應是生肖屬相的崇拜和合婚的風俗，蛇有陽剛之氣象徵男，兔秉陰柔象徵女，意即屬蛇的男性和屬兔的女性婚配必會財源茂盛家庭和諧，由之引申發展「蛇盤兔」成為象徵生財富裕美滿幸福的吉祥圖案，不僅在新婚洞房中裝飾，在新年裡人們也將這兩種動物以簡練雄健的線紋結合剪成豐滿富有吉祥意義的窗花。人們還認為蛇盤兔就能守住財運，當地民諺云：「若要富，蛇盤兔」、「貼上蛇盤兔，種下搖錢樹」。蛇盤兔的剪紙式樣豐富風格多樣，因不同地區而出現諸多創造。陝西的粗獷渾厚，山西有些地區則古樸中兼有纖巧，有的將蛇盤兔與魚、蓮、蟾蜍、蝴蝶組合在一起，有的剪製成雙成對的圖像，盡可能增強其吉祥內容和意義（圖3-g-1～4）。

274

3-g-1　蛇盤兔／剪紙／陝西延安

3-g-2　蛇盤兔／剪紙／山西呂梁

3-g-3　蛇盤兔戲金蟾／剪紙／山西中陽

3-g-4　雙蛇盤兔／剪紙／山西中陽

　　《白蛇傳》在中國幾乎是家喻戶曉婦孺盡知的民間故事，故事梗概大意為：峨嵋山上有一白蛇經過長期修煉成仙，但她不甘於青燈古佛的寂寞，乃與青蛇結伴下山，在杭州西湖與許仙相遇，一見鍾情。藉小青的撮合以借傘為媒介而成連理。婚後開一藥店，小青又到錢塘縣盜取庫銀為店鋪資本，白蛇以醫術濟世救人，但許仙受到金山寺僧人法海的蠱惑，在端陽節令白蛇喝下雄黃藥酒而現蛇形，許仙驚恐而死，白蛇為救丈夫去昆侖山盜取靈芝草，為守山的鶴鹿仙童打敗，險些送掉性命，幸南極仙翁憐憫白蛇的善良和忠貞而贈予仙草。許仙還陽後又被法海引上金山寺，白蛇到寺索夫，遭到法海斥責，無奈之下遂招集水族水漫金山。但被法海召請的天兵天將打敗，許仙離開金山寺奔往杭州，在斷橋又與白蛇相會團圓，時白蛇已有身孕，產下一兒。但歡慶嬰兒誕生之際，法海又上門用金缽將白蛇

3-g-5　遊湖借傘／剪紙／河北蔚縣

3-g-6　盜仙草／年畫／河南朱仙鎮

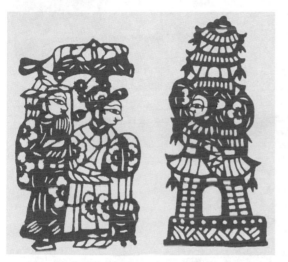

3-g-7　狀元拜塔／剪紙／山東高密

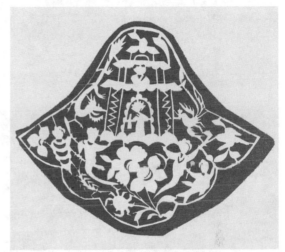

3-g-8　水漫金山／剪紙／雲南大理

攝去，拘押於雷峰塔下。後來其子許仕林長大成人赴京科舉得中狀元，到雷峰塔祭拜白蛇，母子始得相會。此故事的雛形為宋代的《西湖三塔記》，其中的蛇妖為害人的精怪，但後來民眾用自己的思想感情和願望重塑白蛇形象，遂由妖而仙，由仙而成為多情善良的女性，獲得民眾的喜愛和同情。至今四川峨嵋山猶有傳說為白蛇修煉的山水遺跡。

　　《白蛇傳》故事大量出現於民間美術特別是剪紙和年畫之中。河北蔚縣彩色剪紙中成齣的表現人物故事，有遊湖借傘、昆侖盜草、水漫金山及斷橋相會（圖3-g-5、6），山東剪紙則流行狀元拜塔，表現白蛇最後仍有美好的結局（圖3-g-7）。雲南大理的《白蛇傳》剪紙是繡在衣襟上的花樣，其中的水漫金山表現白蛇和青蛇率水族包圍金山寺，有趣的是白蛇等下身皆為蛇形，水中布滿魚蝦蟹及蓮花，十分熱鬧（圖3-g-8）。南北方木版年畫中均流行《白蛇傳》題材，以楊柳青年畫中樣式最多，有單幅者，有多幅者，還有以四扇屏形式連續畫出故事發展情節者。畫單一故事情節者，以擇取盜仙草及水漫金山者為多。連環畫中的若干情節者皆選取其中重要關目。如遊湖借傘，小青盜庫，端陽驚變，盜靈芝草，水漫金山，斷橋相會，法海合缽，狀元祭塔。或每事一圖，或將各情節以山水相連繪於一

中國民間美術

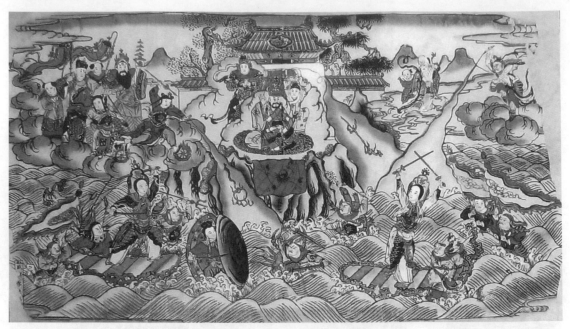

3-g-9　水漫金山／年畫／
天津楊柳青

3-g-10　遊湖借傘／年畫／天
津楊柳青

圖之中（圖3-g-9、10）。有的著重表現情節，如水漫金山畫出眾多的水族在白蛇率領下包
圍金山寺，異常火熾熱鬧。飲雄黃酒中還加進龍舟競渡的風俗場景。有的以刻劃人物見長，
如有一幅「斷橋」，完全依戲曲舞臺演出情景刻劃，青蛇之憤怒，許仙之驚慌，白蛇對丈夫
又怨又愛的神情非常鮮明而突出的躍然於畫面之上。晉南年畫中的「水漫金山」畫白蛇與
法海鬥法，現僅存黑白版，但對比分明，背景使用大片黑色夾雜著白點，神話氣息十足。
武強年畫中有一幅「狀元祭塔」表現與眾不同，畫面中空中出現雷公電母等行雲布雨的神
祇，雷電齊作擊毀雷峰塔，白蛇駕雲長跑天宮。上面題詩一首：「雲中顯神通，來把寶塔烘
（轟）。法海用巧計，白蛇上天宮」，整幅畫充滿動感。朱仙鎮年畫中的「拜塔」則以簡括
的構圖和人物表現許仕林祭拜，白蛇從塔中飛現於雲端的情景（圖3-g-11）。

　　《白蛇傳》的形象還出現在民間泥塑玩具、麵塑、燈彩、磚雕、木雕、石雕之中，無

錫著名匠師丁阿金所作惠山泥人「金山寺」鮮
明地表現了白蛇於金山討夫見到小和尚的情
景，白娘子之端莊堅貞，小青之激昂急切，二
人皆戴漁姬罩著雲肩繫白水裙，是早期戲曲
中的扮相，而小和尚則滑稽可笑，三個形象形
成鮮明對比。無錫泥人的粗活中也有水漫金
山，皆單個人物拼合，其中蚌精蝦將等形象也
頗為有趣（圖 3-g-12、13）。其他品類的作品
也各具特色，因限於篇幅這裡就不多談了。

3-g-11　狀元拜塔／年畫／河南朱仙鎮

3-g-12　斷橋／丁阿金／泥塑／江
蘇無錫

3-g-13　水漫金山／泥塑／無錫惠山

馳騁萬里　馬到成功

　　馬在十二生肖中列於第七位，但牠在古代社會中曾有著非常輝煌和風光的時刻，不止是用於農耕，而且在戰爭中、出行中、狩獵中都離不開牠。王侯貴族對馬刻意搜求，「千乘之國」即可威加四海。山西臨淄發掘了一座春秋時齊國古墓，其中的殉馬坑規模宏大，僅發掘出土部分就排列有殉馬 106 匹，皆在處死後在坑中整齊排列，側臥作昂首奔騰之勢，據估計全部殉馬要有 600 匹之多，據考證此係齊景公之墓，齊國曾占有霸主的地位，從殉馬坑可見其強盛的國力和生活的豪奢。戰國以後殺殉制度逐漸廢除，代之以俑殉葬，產生了許多精美的陶馬。歷史上的許多王朝都重視養馬以加強軍事力量，特別是漢唐兩朝更是如此，馬成為將軍豪傑的生死夥伴，幫助其建功立業，西漢驃騎將軍霍去病墓前立有馬踏匈奴的石刻，以象徵性手法表彰其功績；唐太宗的墳墓昭陵前面樹立著伴隨其征戰天下的六匹戰馬的雕像，世稱「昭陵六駿」。好馬的體態魁梧，相貌俊美，奔騰飛躍，勇往直前所向無敵，真是一匹良驥勝過千金。

　　隨著對馬的珍愛，鞍馬成為古代繪畫藝術中的專科，歷史上湧現出畫馬名家，唐代的曹霸、韓幹、韋偃，宋代的李公麟，元代的趙孟頫都是此中翹楚，文獻記載最早的古代畫馬名作是「八駿圖」，周穆王好遠遊，有名馬八匹，可日行八萬里，號曰：渠黃、山子、盜驪、綠耳、赤驥、騧騟、踰輪、白犧。宋代記古本「八駿圖」中馬的形象是奇形逸狀，自然非同凡馬。八駿成為造型藝術中流行的題材和樣式，在繪畫、雕刻、工藝中廣泛流傳。

　　在民間文學藝術中，對馬的形象塑造和形容，從精神到外貌可謂淋漓盡致。謂良將必有好馬，就毛色而論，項羽騎烏騅馬、關羽騎赤兔馬、趙雲騎白龍馬、秦瓊騎黃驃馬、穆桂英騎桃花馬……這些馬奔跑行動起來，千里追風，有不可抵擋之勢。成功的年畫和民間工藝中對馬的描繪也是精彩備至，常以誇張的手法突出其毛骨形態和精神氣質的不凡（圖3-h-1、2）。即使在門神畫中習慣誇大人物的體態比例而把馬畫得較小，但馬的形貌仍可承載魁梧的將軍而毫不遜色。

　　馬在民間傳說故事中常能解人危難。《三國演義》第三十四回講述劉備在襄陽幾乎遇害，他乘騎叫作的盧的良馬逃走，竟躍過寬廣的檀溪河水化險為夷。陝西秦腔中有一齣名劇「火焰駒」，講丞相之子李延貴蒙冤遭難，是家將騎著日行千里的寶馬火焰駒去遠方搬兵才獲救的。這些故事也是民間繪畫中樂於表現的題材（圖3-h-3）。

　　馬在民間信仰祭祀中，常作為神的載體畫於圖像之中，甚至有的僅畫馬而不畫神，故名之曰「神馬」（圖3-h-4）。以灶王像而論，宋代祭灶時「貼灶馬於灶上」。明代《宛署雜

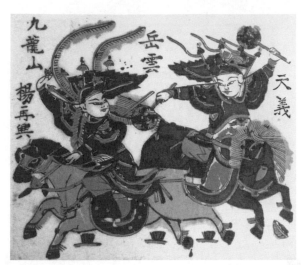

3-h-1　九龍山／年畫／河南朱仙鎮

3-h-2　關雲長赤兔馬／皮影／陝西

3-h-3　火焰駒／刺繡／山東

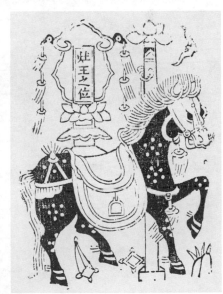

3-h-4　灶王神禡／山西

記》中記載：「坊民刻馬形印之為灶馬，每年十二月二十四日，農民驚以焚之灶前，謂之送灶神上天。」近代山西猶有一種灶神馬只刻印馬形，當是此遺制。馬作為運載工具，也可給人帶來財富，民俗中的財神像中就常出現馱著聚寶盆的金馬駒，「寶馬進財」是民間節日美術中常出現的吉祥形象，南方神馬中有「祿馬大將軍」，在馬形的圖像上印著「事事如意，丁財兩進，人口平安，生意興隆，一本萬利，四季順遂，五穀豐登，永保平安，長命富貴」，幾乎囊括了全部美好的祈求和願望（圖3-h-5、6）。

　　人們習慣地將傑出的人才喻為千里馬，但必須靠有眼力的人去發現。春秋秦穆公時有伯樂善於識別良馬，後世就把能發現人才者譽為伯樂，「世有伯樂而後有千里馬」成為人們的口頭禪。馬在農村勞作中和牛有同等重要作用，農民中也有傑出的識馬、養馬和駕車的把式。舊時一頭好的牲畜常是農戶的半邊家業，農民對馬的感情也表現在他們創造的藝術

中國民間美術

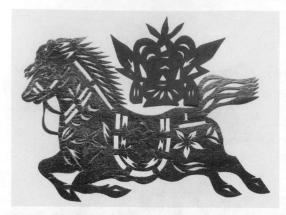

3-h-5　寶馬進財／剪紙／天津

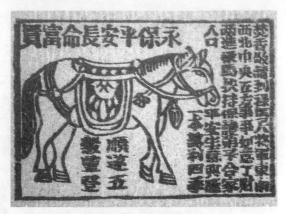

3-h-6　祿馬大將軍／紙馬／澳門

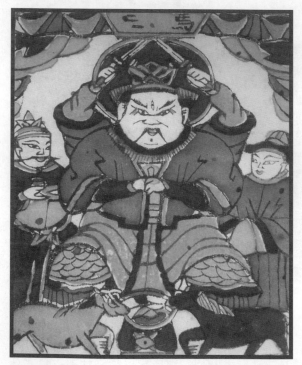

3-h-7　馬王神禡／河南朱仙鎮

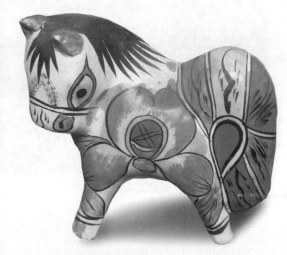

3-h-8　泥馬玩具／陝西鳳翔

品上。特別是剪紙中的馬，或行或止，或拉車，或耕田，都神氣十足。

　　出於對馬的重視也有了祭祀馬神的風俗，其源流可遠溯到周朝。後來在民間發展為祭馬神的信仰，馬神俗稱馬王爺，是一尊生有三隻眼四條臂膊的暴烈之像，這很合乎馬的個性。北京舊有馬神廟。明清時於農曆六月二十三日為祭馬神的節日，其禮儀頗為隆重。適應祭祀的風俗各地都流行著牛馬王紙馬，有的在祭祀時焚化，有的則貼在牲畜棚圈中，希冀保佑牛馬平安健壯（圖3-h-7）。

　　以馬為形象主體的玩具也頗具特色。突出的是走馬燈，在方形的燈框中間安置可以轉動的燈傘，燈傘周邊綴以剪畫的人馬，燈下燃燭，藉熱氣上升驅動傘輪飛速旋轉，輪上所

附的紙製人馬亦隨之團團飛奔。走馬燈最晚出現在宋代，結構上運用了螺旋槳的原理，是群眾智慧和藝術才能的結晶。河南浚縣有楊圯屯的村落出產泥人泥馬玩具，相傳是隋末瓦崗寨起義軍在此駐兵，其中有會捏塑的兵將，捏出泥製人馬以懷念陣亡將士，後相沿成習，發展成富有地方特色的民間工藝品，至今仍是每年浚縣廟會受歡迎的產品。鳳翔泥塑玩具中的小馬造型敦實健壯，周身裝飾著牡丹之類的吉祥花卉圖案，顯得十分可愛（圖 3–h–8）。

以諧音表現喜慶在馬的形象上也頗為多見，如馬上封侯、馬到成功等，都可以藉圖像表現美好的追求。

三陽開泰　萬事亨通

　　羊為「六畜」之一，遠在原始社會的新石器時代，當人們懂得從事畜牧以後，就開始和人類結下密不可分的關係，從考古發掘可知，新石器時代的中晚期南北各地的文化遺址中，都有不同數量的家羊骨骼出現，寓示對羊的飼養逐漸普遍。羊性格敦厚卻外柔而內剛，山羊的狀貌雙角上豎，項下長鬚低垂，雖體量不大卻相貌堂堂，具有安穩莊重的風度。其肉可食，其皮可衣，其角可入藥，牠吃的是普通的野草，卻為人們生活作出不小貢獻，特別在遊牧民族中羊幾乎是代表其財產的多少。

　　古代「羊」與「祥」兩字相通，祥字從「羊」，寓意吉祥、祥和，羊很早就被賦予美好含義，商周有的青銅禮器上就以羊的形象為裝飾，如商代四羊尊、雙羊尊、三羊尊、四羊瓿等，或以羊身組合為器形，或在器物上裝飾以羊頭，成功的設計和造型，觀之感到非常親切華美，和那些帶有威懾神祕氣息的饕餮（或稱獸頭）紋的器物迥然不同。雖然當時羊作為犧牲祭祀，但也帶有吉祥的觀念。漢代銅器和瓦當上有「大吉羊」的字樣，即「大吉祥」。古人還對羊的性格和行為賦以很高的道德評價。漢代董仲舒謂羊有好仁義、知禮的美德，特別是羊羔吃奶時必跪於母羊之下，成為至孝的品格。我們不難發現有些表徵美好的漢字的構成都與羊有關，如「美」、「善」、「義」、「羲」等，因此，羊在人們心目中形成美好的印象也就不足為奇了。

　　古代民俗中認為羊有辟邪迓福消災避禍的作用，裴玄《新言》中謂：「初年懸羊頭磔雞頭以求富。」在考古發掘的漢代墓室中有的在墓門的門額上方畫或塑出羊頭，有些畫像石墓的橫額上也浮雕出羊頭的形象，在其周圍還點綴著龍鳳等吉祥物（圖 3-i-1）。直到近代某些地區猶殘存

3-i-1　羊頭畫像石／漢

有懸掛羊頭的俗尚。羊被視為祥瑞的動物受到尊崇，傳說周代時曾有身著五彩衣的五位神人牽著五頭口啣稻穗的仙羊降臨廣州，從此年年豐收，稻穗飄香，成為嶺南的富庶之區，因而廣州獲得了「五羊城」的美譽。人們對羊的讚賞喜愛發揮到藝術創作之中，羊的形象在古代器物中頻頻出現，如漢代的羊形銅燈，魏晉時期的青瓷羊形器等，都堪稱是工藝美術中的精品。

　　「羊」與「陽」諧音，在傳統觀念中與陰相對應，古人認為陽具有陽剛、積極向上發展成長的意義。《易經》中的泰卦為乾上坤下，乾為陽，坤為陰，乾象徵天，坤象徵地，地

重而下降，天輕而上升，天地交合，成為陰陽溝通的安泰現象，從卦象上看三陽生於下，陰消陽長，取其冬去春來，萬物萌生，是吉祥亨通之象，故有「三陽開泰」之說，成為對新春佳節幸福昌運的祝頌。民間美術中多以三隻羊象徵三陽，以一輪太陽表示開泰之吉兆，這種形象廣泛見於剪紙、刺繡、磚雕、木雕及年畫之中。現存元代的一幅佚名畫家所作「三羊開泰圖」中表現一位放牧的少年手拿花草，三隻不同花色形貌的羊群聚其前，背景襯以繁花似錦的梅樹，樹上小鳥成雙，顯現出一片美好祥和的圖景（圖3-i-2）。民間刺繡花樣中的「三陽開泰圖」中將羊群布置在湖石垂柳之間，空中顯現出太陽和祥雲，在有限的方形畫面中簡潔的營造出優美吉祥的圖像（圖3-i-3）。

　　以前北方又有在冬至節懸掛「消寒圖」及「綿羊太子」圖畫的風俗活動，冬至是古代最隆重的傳統節日之一。在北方地區是日進入一年中最寒冷的季節。日影最長，白晝最短，寒風凜冽，大雪紛飛，滴水成冰，但冬至以後白日漸長，逐日陰衰陽盛，古代稱冬至的十一月為一陽生，十二月為二陽生，正月則有三陽開泰之意（圖3-i-4、5），因此，冬至節在

3-i-2　三羊開泰圖（局部）／元／臺北故宮博物院

3-i-4　三羊開泰／磚雕

3-i-3　三陽開泰／刺繡花樣／河北

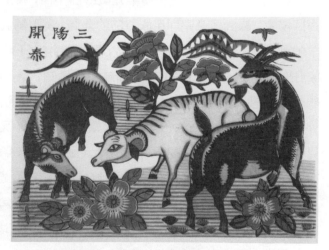

3-i-5　三陽開泰／年畫／山東濰縣

3-i-6　麵羊／山西　　　　　3-i-7　瓷羊／東晉　　　　　3-i-8　瓷羊／湖南

寒冷中孕育著春天的將臨。從冬至開始以九天為一單位進入「數九」，待到九九八十一天後則是春暖花開的豔陽天。「綿羊太子圖」就是在一幅畫上畫有八十一隻羊，正中有一盛裝騎羊的少年，寓意九九陰消陽長，是應節的吉祥圖畫。

　　羊為孝義之獸，唐代墳墓前的石刻中已有羊形排列其中。舊時長輩常以羊羔跪乳的事例，對晚輩灌輸應恪盡孝道的觀念。冀南豫北有些地區流行著農曆六、七月間舅舅給外甥送麵羊的風俗。用麵塑成羊形及各種花樣作為禮物，以藝術形象為媒介，從中進行倫理道德的教育，發揚中華民族的美德，對青少年思想發展有著無形的感染和啟迪作用（圖3-i-6）。民間泥、陶彩塑和草編玩具中的羊形除了塑造動物溫和善良之美外，有的也寓有道德品質的宣揚成分（圖3-i-7、8）。

　　在繪畫和雕塑中涉及羊的形象的作品，較為流行的是蘇武牧羊。西漢武帝時，蘇武奉命出使匈奴時被扣留，匈奴王迫使他投降，蘇武堅決不屈，被遷往北海（今貝加爾湖一帶）放羊，他留匈十九載持節不屈，後終於返回漢室。蘇武成為堅守民族氣節的典範，表現蘇武牧羊的藝術作品正是對其優秀品質的歌頌。清末上海畫家任伯年在光緒年間曾畫過多幅蘇武牧羊圖，表現形貌憔悴而性格堅毅的蘇武手持節旄與羊為伍，在清末外侮不斷民族危難重重的年代畫家當寓有深意。又嘗見一件浙江東陽木雕，表現持節的蘇武頭戴風帽，臉上布滿皺紋，頜下長髯，顯得蒼老但神色堅韌，三羊或臥或立，齊聚於蘇武身前，挺然站立的蘇武與羊組三角形的畫面，蘇武的厚重長袍衣紋下垂，更增添了穩定感，加強了對蘇武品格的刻劃（圖3-i-9）。

3-i-9　蘇武牧羊／木雕／浙江東陽

金猴掛印　福祿雙全

　　猴在動物中屬於靈巧敏捷聰慧的一種，古代很早就出現豢養猴子以為寵物的行為。《莊子》中曾記載宋國狙公喜愛並養猴百餘的故事。《淮南子》中也有楚王養一隻白猿的事例。猴子獲得人的喜愛，牠的形象也出現於藝術作品之中。現在所知表現猴子的最早藝術作品也恰在戰國時代。河北平山中山王墓中出土的青銅連枝燈和銀首握蠵人形燈都有猴子形象。特別是連枝燈將燈架巧妙的設計成九枝伸展的樹形，樹杈上有猿猴數隻，有的攀援嬉戲，有的蹲坐於樹枝，十分生動，下端燈座上鑄有上身裸露的人正在向樹上拋食，和上端探身倒掛伸臂接食的猴子相呼應，具有濃郁的生活情趣，另一銀首握蠵人形燈的燈柱上也有蠵龍追逐猴子的情節。戰國時中山國故地在今河北平山境內，鄰近的太行山中應多獼猴，史載中山國人「多美物，為倡優」，銅燈的猴嬉的裝飾正是其貴族生活情趣的反映（圖 3–j–1）。山東曲阜出土的猿形銀帶鉤，適應帶鉤的造型將猴子設計成伸臂的動態，猿身貼金，雙眼嵌以藍色的料珠，顯得炯炯有神，頗具巧思。匠師成功地在實用工藝中運用動物造型，使二者做到完美而巧妙的結合，既便利於實用，又增添了生活情趣。

　　木雕的猿猴最早出土於甘肅武威的漢墓中的一件明器，通體僅高 11 公分，刀法簡練，僅抓取大的體面，右腿向後曲折，左前肢扶地，右爪執食物，雖僅抓取大的體面，且左腿已殘，但卻相當傳神，原敷白粉黑紅彩，可能描繪有細部，現已脫落不清（圖 3–j–2）。有

3–j–1　青銅連枝燈／戰國中期／河北省文物研究所

3–j–2　木猴／東漢／中國國家博物館

的古代建築裝修上也採用猿猴形象，最突出的例子是廣東潮州在明代洪武年間所建的府衙，樓上木欄杆雕刻著 106 個形態不同的猴子，惜該樓於清末毀於大火，現僅存木猴四隻，其中一隻幼猴胸繫兜肚，歪頭蹲坐，一手作抓耳撓腮的動作，流露出活潑好動的天性，頗為天真可愛，木猴雕刻風格古樸，顯示出南方早期木雕的藝術特色。

中國北方等地的民間橋梁等建築的柱頭上時而裝飾有猴形，石雕匠師擅長以大刀闊斧的雕法抓取猿猴神形狀貌，並不拘泥於細部的刻劃，頗有「筆才一二像已應焉」之妙。在河南拍攝的一件石雕子母猴，塑造了母猴背負兩隻小猴的有趣形象，生動地表現他們之間的親暱關係，圓圓的眼睛突出而傳神，對身體的雕刻則粗具大體形態而已，粗糙的條條刀痕，使人反而產生遍體毛茸的感覺。

由於猴侯諧音，在民間藝術中成為吉祥題材，常見於民間繪畫及裝飾住宅建築的磚雕之中。歙縣潛口的一座祠堂院牆上砌著的猴鹿磚雕是一個成功的範例（圖 3–j–3）。在高不足一尺的橫長畫面中，以高浮雕的形式表現松下兩隻奔跑的梅花鹿，樹幹上有一隻頑皮的小猴子捅枝頭掛著的蜂巢。諧音封（蜂）侯（猴）進祿（鹿），祝願升官進爵之意。

3–j–3　封侯進祿／磚雕／安徽歙縣

民間年畫中猿猴作為吉祥和富有趣味的題材形象頗受人們的歡迎。

門神畫本來都是塑造威風凜凜的武將和喜氣洋洋的賜福天官，但民間匠師卻獨出心裁地為牲畜圈設計了猴子門神。這是由於《西遊記》中曾有孫悟空任弼馬溫豢養天馬的故事，在古代也有猴子與馬共養可防病除邪的說法。陝西鳳翔門畫將「弼馬溫」諧音為「避馬瘟」，表現猴子牽馬松枝掛印的畫面，寓意馬上封侯。另一幅則畫大猴背幼猴，寓意輩輩封侯（圖 3–j–4、5）。河北武強刻印的門神畫中也有猴子圖像，猴子皆繫於石鎖上，但一隻手托官印，另一隻執有掛著玉印及蜂巢的樹枝，又伴有活潑的小猴，空中飛舞有蜜蜂，畫面上還點綴有象徵富貴的牡丹和祝願長壽之仙桃，畫面上題有「富壽年豐」、「猿猴托印」字樣，亦取封侯之意，開張較大，構圖豐滿，裝飾味十足，洋溢著喜慶色彩，已成為一般住室作為門畫裝飾了。

《西遊記》中的美猴王是家喻戶曉的神話形象，《西遊記》年畫在民間頗為膾炙人口，有成本大套的故事連環畫，然而最富情趣的是一些表現孫悟空性格的小畫，安徽臨泉刻印的「大聖偷桃」表現孫悟空興沖沖地背著裝有仙桃的包袱，十隻小猴有的戲耍於桃樹，有的則對二郎神牽臂拖足，甚至奪取其三尖兩刃刀。福建漳州刻印的花果山猴王開操，受檢閱的猴兵皆作清朝兵卒裝束，有一猴兵因觸犯軍紀，在大聖座前被打屁股，使人看後不禁

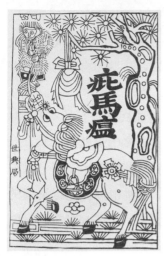

3-j-4　避馬瘟／年畫／陝西鳳翔

3-j-6　大聖偷桃／扇畫／安徽臨泉

3-j-5　輩輩封侯／年畫／陝西鳳翔

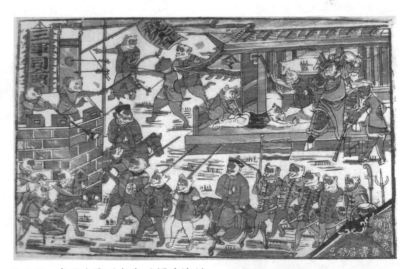

3-j-7　齊天大聖／年畫／福建漳州

忍俊不已（圖3-j-6、7）。

　　猴子在年畫中也突出其狡黠的一面。四川綿竹年畫「三猴燙豬」中的三個猴子與肥豬賭紙牌，富有的豬愚蠢好色，而狡猾的猴子乘機在桌下傳牌作弊，藉以騙取肥豬的錢財，完全是幫閒者的形象，實際是舊社會畸形生活世態的寫照。這類題材的年畫還有「八戒贅婿悟空扮新娘」等，也為人們所喜聞樂見。

　　民間玩具以極普通而廉價的材質作成神采奕奕的猴子常令孩子們愛不釋手。

　　小件陶瓷猴子玩具從古到今數量極夥。鎮江出土的西晉青瓷小猴大約是現在見到最早的瓷猴作品，唐代長沙窯燒製的小猴，像一個淘氣的孩子（圖3-j-8），河南孟津出土的黃釉猴騎辟邪帶有鮮明的除邪保吉含意，明清至近代的瓷猴更是舉不勝數。河南青海等地流行一種以軟石雕刻的玩具猴，這種石質可當作石筆在磚牆上寫字作畫，又稱「畫石猴」，猴

3-j-8　青瓷猴玩具／湖南

3-j-9　泥猴玩具／河南淮陽

子的形態相當概括而富有鄉土氣息，有的還帶有令人玩味的寓意，如名為「三無猴」的作品，以明確而誇張的動態表現「非禮勿視，非禮勿聽，非禮勿言」的行為準則，只是這類玩具近年已很難見到了。

布玩具中最有趣的是陝西寶雞民間流行的布猴，有的捧桃，也有帶幼猴的子母猴，更多的是雌雄二猴，而且突出其生理特徵，據說舊時婚嫁喜事時常送一對布猴，以此作為新婚生活的啟示，這些布猴皆施以鮮麗的色彩，有的頭戴草帽，胸繫紅兜肚，造型幽默有趣，則具有民俗價值。

在猴形泥玩具中最為特殊的是產生在河南淮陽地區的泥猴（圖 3-j-9）。淮陽位於豫東，縣內有太昊陵，是埋葬傳說中的人類始祖伏羲之處。每年農曆二三月間有傳統的人祖廟會，泥玩具是廟會上富有特色的土產。以猴形最多，人祖猴被塑造成人面獸身遍體生毛的怪異形象，大量地是母子猴，大猴與小猴塑成渾然一體的形象，通身漆黑色，內部主要以黃紅白等彩色勾繪，對面部刻劃尤為著力，鮮紅的臉龐，圓睜的雙眼，莊重中透著幾分滑稽，大猴之沉靜與小猴的稚氣相映成趣，粗獷的藝術風格中蘊含著耐人玩味的藝術魅力，具有相當的民俗價值和藝術價值。

天雞報曉　大吉大利

　　雞是普通的家禽，舊日的居家生活中「犬守夜，雞司晨」，與人的關係頗為密切，成為家庭普遍豢養的「六畜」之一。雄雞有著火紅的雞冠，羽毛華美，鳴聲高亢，能搏鬥，氣勢昂揚，在人心目中更有著不凡的印象，也許正是這個原因，傳統中將其視為德禽，賦與吉祥美好的觀念，在民間美術中成為常見的吉祥形象之一。

　　古人認為雞有非凡的神力，可以辟除邪惡並給世上帶來幸福和光明。《括地圖》中記載：「桃都山有大桃樹，盤屈三千里，上有金雞，日照則鳴，下有二神，一名鬱，一名壘，并執葦索以伺不祥之鬼，得則殺之。」《玄中記》亦云：「東南有桃都山，上有大樹，名曰桃都，枝相去三千里，上有天雞，日初出，照此木，天雞即鳴。群雞皆隨之鳴。」河南省濟源市曾出土漢代的陶釉桃都樹，樹頂上即立一天雞。在過去科學尚不夠發達的時代，雞成為人們戰勝邪惡的精神力量，因而每逢除舊迎新之際，便把其形象裝飾於門戶。《風俗通義》記臘日以雄雞著門上「以和陰陽」；《荊楚歲時記》中記載元旦時「帖描雞戶上」；《拾遺記》謂「每歲元日或刻木鑄金或圖畫雞於牖上」，都表明遠在漢晉之世，在南北各地已普遍流行著以雞的藝術形象迎春辟邪，一直到明清及近代此風不衰。周亮工《書影》中就記載著明清時北京過年時貼畫雞，河南地區於堂屋內懸掛雞畫的風俗（圖 3-k-1）。又由於雞諧音「吉」，民間更將其視為辟邪迓福的吉祥物，紛紛出現於繪畫、剪紙、雕刻、刺繡、玩具等諸多民間藝術形式之中，從中寄予對美好幸福生活的希望和憧憬，也展示出人民群眾和匠師們的智慧和藝術創造才能。

　　陝西鳳翔世興老畫局刻印的「百年永昌大吉利」是一幅專為雞年在室內裝飾的吉祥年畫（圖 3-k-2），表現一隻五彩斑斕的大公雞立於石上，襯托以豔麗茂盛的牡丹花，

3-k-1　雞王鎮宅／年畫／河南朱仙鎮

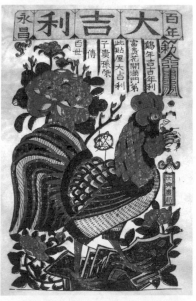

3-k-2　百年永昌大吉利／年畫／陝西鳳翔

中國民間美術

3-k-3 雞王鎮宅／年畫／蘇州桃花塢

3-k-6 雞除五毒／剪紙／山西

3-k-4 雞泥玩具／河北

3-k-7 雞鳴富貴／磚雕／清／安徽黟縣

3-k-5 牡丹雄雞／剪紙／
河北蔚縣

3-k-8 開市大吉／年畫／山東

畫上還畫著辟邪的靈符一道，並有一詩：「雞年吉，吉年利，富貴花開滿門第。此貼屋，大吉利，子貴孫榮傳百世。」年畫中以牡丹象徵富貴，雞立石上又可諧音為「室（石）上大吉（雞）」，內容喜慶，色彩紅火，對人們的精神情緒起著激勵的積極作用。蘇州桃花塢年畫中亦有用於張貼於門上或住室的「雞王鎮宅」、「金雞報曉」等，命意與此相似（圖3-k-3）。河北、山西等地的民間泥玩具中以異常概括簡潔的手法和繪塑結合的形式突出的表現出公雞的雄姿體貌，泥雞上還附有葦哨，吹之可發出嘹亮的聲響，巧妙的結構更能引發兒童的興趣（圖3-k-4）。民間麥秸草編中所塑造的雄雞染以五彩，懸掛於室中為年節增添著喜慶氣氛。

　　民間美術中習慣地將雞和其他美好形象共同組合在一起，以擴展其吉祥喜慶意義。出現於新春的民間剪紙中的金雞就常和鮮桃、石榴及珠寶等同時出現，有的則口啣壽蟲昂然而立，寓示雞可給人間帶來好運，還有的將鳴叫的雄雞與牡丹花共同組合，諧音寓意為「功名（公鳴）富貴」，祝頌青雲直上步步高升（圖3-k-5、6）。安徽黟縣一所民房建築上的磚雕，在不大的有限畫面中雕出三隻雄雞和一簇牡丹花，通過隱現藏露處理雄雞前後位置變化，雞的翎毛則以精微細膩的刀法刻成，紛披華麗，宛如一幅工筆畫，牡丹僅雕出二花數葉，但不失雍容氣象，從中可見匠師技藝的精湛（圖3-k-7）。山東濰縣楊家埠民間畫店刻印的「開市大吉」是農村商店新春後開張營業時貼用的一張年畫，雖幅面很小但卻容納了一對雄雞及牡丹、山茶、菊、梅等四季花卉和桃子石榴等鮮果，紅綠黃紫相間的色彩，飽滿的構圖幾乎很少露有空白，從而營造出絢麗茂盛的效果，為商業經營的興隆順達而祝福（圖3-k-8）。

　　雄雞屬陽，民間美術中又和子孫繁衍結合，將其與娃娃配置於一體，甘肅石雕和鳳翔泥塑中都有此類形象（圖3-k-9、10）。武強年畫「五福臨門」是貼在住室門上的門畫，圖中一對胖娃娃騎著五彩斑斕的大公雞，他們頭梳髮辮並戴牡丹和菊花，佩帶項圈，身穿彩

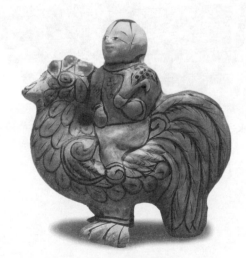

3-k-9　雞娃／石雕／近代／甘肅　　　　　3-k-10　雞娃／泥塑／陝西鳳翔

衣，形象俊秀可愛，分別用手展開「吉星高照」、「功名富貴」的字幅，公雞雄健壯美，口中啣有「一本萬利」、「大吉大利」的掛件，空間有飛翔的紅色蝙蝠，寓意福自天來，本圖集眾多吉祥圖案與詞語於畫面上，達到對吉瑞喜慶的突出和強化，以表現對未來生活的祝頌（圖3-k-11）。民間剪紙中還有一種抓髻娃娃（亦稱抓雞娃娃），表現女孩手執雄雞，有的作雙腿曲立姿態，下端裝飾蓮花，寓意生命繁衍子孫昌盛，這種剪紙兼有辟邪的功能，在山陝一帶的農村中頗為流行（圖3-k-12、13）。

民間美術的創作者和欣賞對象是人民大眾，在舊社會他們缺少受教育的機會，多數人不識字或識字不多，但他們運用智慧並依據豐富的生活知識，創造出諧音寓意的優美吉祥圖像和藝術化的符號，雞是其中之一。在以上所舉雞的圖像中很少有宮廷和文人畫中「五德」之類的附會和說教，卻以浪漫手法在雞的圖像中注入對生活的積極進取精神和樂觀態度，在節日中以藝術的形式為生活鼓勁助興，具有相當的民俗價值和藝術水平，應同樣視為民族藝術中的瑰寶加以重視。

3-k-11　吉星高照五福臨門／門畫／河北武強

3-k-12　抓髻娃娃／剪紙／近代／陝西

3-k-13　富貴抓髻娃／剪紙／山西廣靈

義犬護宅　平安幸福

　　人類養狗的歷史，大約開始於新石器時代的前中期，至少應有六七千年的歷史，當時已成為被人們豢養的家畜。狗既能助人行獵和看守門戶，又可食肉寢皮，與人的關係極為密切，被列為六畜之一。又因忠實於主人，忠於職守，得到人們的好感，甚至成為人類的朋友和寵物。與

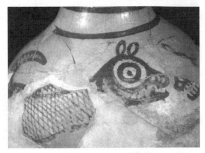

3-1-1　犬紋彩陶／甘肅秦安

此同時，以繪畫形象表現犬在原始社會就出現了，甘肅秦安出土的彩陶上就有狗形的圖案裝飾，表現兩隻狗和一條魚，雖然造型簡單樸拙，但卻能抓住狗的動態，並反映出新石器時代漁獵仍作為補充食物的手段（圖 3-1-1）。歷經夏商西周進入春秋戰國秦漢時期，養犬更成為人們生活中不可缺少的部分，自然表現生活的畫面中少不了有犬出現。《韓非子》曾論及畫之難易，謂畫鬼魅易，畫犬馬難。「夫犬馬，人所知也，且暮罄於前，不可不類之，故難」。由此亦可推及當時畫家已將犬列入畫筆。漢畫像磚石中不僅表現宅院庖廚等場景時常有狗的形象出現，四川成都出土的一塊畫像磚中，表現院中鬥雞舞鶴的同時，也畫出了一隻看家護院的大狗。畫像石描繪貴族出行田獵的場景，獵犬更是其中不可缺少的形象，有的表現了獵犬捕趕獵物，非常精彩地將鹿群驚慌地逃竄獵狗奔馳緊追不捨的情景呈現於畫面，顯示出匠師對生活的深入觀察和高超的技藝（圖 3-1-2）。人們慣用聲色犬馬形容貴族的奢靡享樂，宮廷中往往豢養名犬，春秋時的晉靈公是有名的無道昏君，他以殘酷殘害百姓為樂事，還養有一條兇猛的獒犬，居然享受高級俸祿，大夫趙盾屢次對他的行為進行勸諫，他不但不聽，反而在朝堂上放獒犬加害趙盾，力士提彌明敬慕趙盾為人，當場把惡狗打死救出趙盾。此事記載在《左傳‧宣公二年‧晉靈公不君》中，這個「鬧朝撲犬」的故事在山東嘉祥武氏祠畫像石中有生動的圖像，畫中晉靈公在宮殿中揮手示意，獒犬躥跳撲出，力士抬腳踢向惡犬，氣氛非常緊張（圖 3-1-3）。

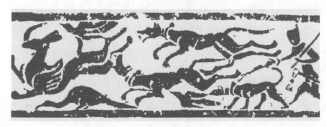

3-1-2　狩獵畫像石／山東蒼山縣出土

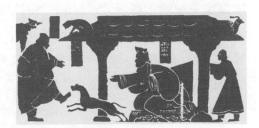

3-1-3　狗咬趙盾／畫像石／山東嘉祥

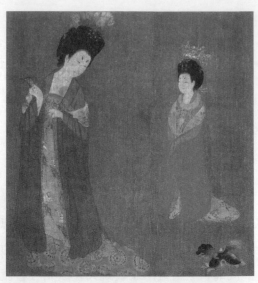

3-1-4　簪花仕女圖（局部1）／周昉／唐／遼寧省博
物館

3-1-5　簪花仕女圖（局部2）

　　隋唐以後，小狗成為人們的寵物，唐代初年由西域貢入的拂菻狗特別獲得貴族的喜愛。
據《新唐書》記載，武德年間由高昌獻狗高六寸，長尺許，云出拂菻，即後世所謂巴兒狗。
這種狗在唐人所畫「簪花仕女圖」上有形象的描繪。畫中開卷即有二貴婦人以拂塵逗戲小
狗，最後又有一貴婦手裡拿著捕到的蝴蝶，同時注視正在跑來的小狗，表現出她們在單調
悠閒的生活中百無聊賴的心情，但小狗卻畫得搖頭擺尾活潑可愛（圖3-1-4、5）。唐人「宮
樂圖」中在桌下畫了一隻蹲臥的狗。五代周文矩「宮中圖」中也有宮人戲狗的情節，這種
寵物狗在宮廷寂寞生活中成為她們的伴侶並排遣慰藉著她們孤獨的生活。

　　唐以前的繪畫中狗只是作為人物畫的陪襯，五代兩宋畫狗發展成為畜獸畫中的一科，
《宣和畫譜》論及畫狗時謂因其為近人之物，故最為難工，畫者稀少，而以畫出「花間竹
外，舞裀繡幄，不主搖尾乞憐之態」為佳。此時還出現了以畫狗著名的畫家張及之、趙令
松、周照等人。張及之係五代時人，傳說其畫犬得其敦龐之狀而無搖尾乞憐之態，他作畫
筆力豪逸有力，受到人們的讚賞。趙令松為宋宗室，其兄趙令穰以小景山水知名，令松亦
能畫水墨花竹，但更以畫狗擅名於世，宣和御府藏有他所作「瑞蕉獅犬圖」、「花竹獅犬圖」。
周照係北宋畫院中人，專畫花竹間小犬，看來這時畫家主要是畫寵物犬。畫史上僅記載南
宋畫家王友端工畫獵犬，可惜他們的作品都沒有流傳下來。但現今尚能見到一些宋人畫犬，
大都是出於南宋畫院的冊頁小品。從中可以領略到當時畫犬的風格面貌和藝術水平。「萱花
乳犬圖」、「雞冠乳犬圖」等皆畫小犬快樂的嬉戲，有的圖中母犬在一旁照料著牠的孩子們，
園林的湖石和花卉襯托出貴族園林的環境，非常幽靜美麗。「秋葵犬蝶圖」畫出了一隻小狗
注視著空中飛舞的蝴蝶，情緒歡悅活潑可愛。南宋著名畫家李迪「犬圖」表現一隻獵狗，
刻劃了細長的身軀低頭邁步的形態，連身體叢毛中隱現出肋骨都表現得非常逼真，充分體

現了宋畫精密不苟的風格。李迪是南宋的花鳥名家，這幅獵犬顯示出他畫路寬廣和出眾的技藝水平（圖3-1-6、7）。

清代前期康熙、雍正、乾隆之際宮廷繪畫也呈現出繁榮景象，當時曾有幾名來華的外國傳教士，他們以繪畫專長得到皇帝青睞成為進入宮廷的「洋供奉」，其中以義大利人郎世寧和波希米亞人艾啟蒙最為突出。在任職期間都曾奉詔畫狗。所畫的多是外國或邊疆民族貢來的獵狗或寵物狗，雍正皇帝就曾詔命「郎世寧照暹羅所進的狗、鹿，每樣畫一張」。他看了郎世寧進呈的畫評價道：「郎世寧畫的小狗雖好，但尾上毛甚短，其身亦小些，再著郎世寧照樣畫一張。」乾隆年間來華之艾啟蒙畫有「十駿犬圖」，現收藏於北京故宮博物院，該畫為冊頁，共十開，每幅畫犬一隻，皆是乾隆皇帝在南苑或承德圍場行獵時所帶的獵犬，計有「雪爪盧」、「漆點」、「驀霜鵲」、「霜花鷂」、「蒼水蝛」、「星狼」、「金翅獫」、「墨玉螭」、「斑錦彪」、「茹黃豹」等，皆配以山水樹石景物，這些洋畫家都擅長寫生，能細緻地表現對象的解剖形態生理結構，施以光暗，運用中國工具作畫，具有很強的真實感，但其畫往往拘於外形而缺少神韻。山水則為中國畫家所作，這些畫中西合璧，技法新穎別具一格，他們的畫風對民國年間的畜獸畫曾產生一定影響（圖3-1-8）。

近代畫畜獸者南方有嶺南畫派之高奇峰，北方則以天津畫家劉奎齡最為著名。劉奎齡出生於清末，幼年便對繪畫產生濃烈興趣，常對家畜進行寫生，後來任小學教員，常出入於裱畫店及畫鋪，得以揣摩古今名家作品，對古代院體畫尤精心臨摹，又廣覽博取，還學習

3-1-6 秋葵犬蝶圖／宋／遼寧省博物館

3-1-7 犬圖／李迪／宋／北京故宮博物院

3-1-8 十駿犬圖——金翅獫／艾啟蒙／清／北京故宮博物院

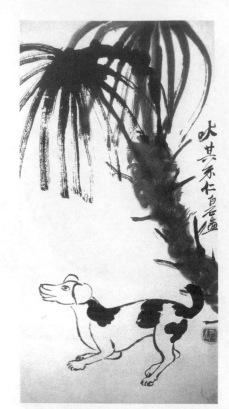

3-1-9　犬圖／齊白石

3-1-10　少婦抱狗／年畫／山東高密

3-1-11　雄狗鎮宅／年畫／天津楊柳青

素描、水彩西洋畫法，對郎世寧的畫法也曾進行研究，他融合中西，自成一家，自1912年起便以賣畫為生，以擅畫飛禽走獸享名於津門數十年。他在創作中非常注意觀察動物的神形特徵解剖習性，並設計動人的意境。曾畫過多幅外來引進之狼犬，不只神形俱備細膩逼真，畫中的狗或眺望，或閒臥，或凝神專注若有發現，鮮明地塑造出動物的性格特徵，他畫的寵物狗也非常馴順可愛。其子劉繼卣畢生從事於連環畫創作，對新連環畫作出巨大貢獻，在動物畫稟承家學，又能將寫意和工筆相結合，他畫的小狗，寥寥數筆，其神情狀貌便能畢現於紙面之上。

　　齊白石老人也曾應人之請畫狗，他作畫皆經過精密構思，還預先畫了草稿，生動地畫犬在棕櫚樹下吠叫，題以「吠其不仁」，表現了老人對社會惡勢力的憎惡。另有一幅在狗的上方畫出大門的鋪首門環，以異常簡潔的手法表現了一隻看家守門的狗（圖3-1-9）。

民間年畫中則多表現人與狗的親暱關係。高密年畫中表現娃娃手執瓜、桃、牡丹等寓意多福多壽多子的花果，旁有小犬伴隨，娃娃的健美與小犬的活潑相映成趣。還有一件兩幅對稱的圖畫，表現少婦抱著獅子狗，少婦身著花衣花褲，打扮美麗入時，雙手抱撫著寵物犬，旁邊布置的磁缸中盛開著嬌豔的荷花，具有安逸幸福的氛圍和濃郁的生活氣息（圖3-1-10）。

　　作為六畜之一的狗可看家護宅，但單獨作為畫幅主要形象的年畫卻很少，今僅見有楊柳青年畫的一幅「雄犬圖」，一隻身體粗壯的大狗充滿畫面，氣勢威武，襯以象徵吉祥的仙桃，通幅以黑色為主，僅於嘴部及項圈裝飾以少許紅色，卻顯得古樸而醒目，其上題詩一首：「犬似雄象鎮宅門，喊叫一聲護三鄉。雖然不是山中虎，日守夜巡趕賊人」，貼在牆上如同神虎一樣有鎮宅功能（圖3-1-11）。山東濰縣的「把狗」則表現寵物獅子狗的形象，以菊花襯托，連軀體上都裝飾梅花，整幅畫顯得花團錦簇，小狗搖頭擺尾，顯得活潑而可愛（圖3-1-12）。

　　歷史上關於狗忠實於主人的故事也被年畫所描繪。古代有一位叫楊昇的書生對犬非常愛護，一次他在山間小睡，忽然著起山火，他的愛犬就奔到水邊弄得遍體淋濕，滾動於草上來滅火，楊昇得以活命。武強年畫以燈畫形式表現了這一富有傳奇性的動人故事，畫面上還題以「楊昇好犬傳古今，狗有濕草報主恩」的文字，表現了對義犬救主的歌頌（圖3-1-13）。

　　狗也作為天上神靈的屬下，但在人們的印象中並不吉利，《西遊記》裡生動地描寫了二郎神的哮天犬的神力，又有傳說天狗可以吞吃太陽，並且危及人間嬰兒的生命和健康，因而人間供奉用彈弓趕跑天狗的張仙，張仙從而成為嬰兒們的保護神（圖3-1-14）。各地年畫店都刻印拉弓射狗的張仙像，張仙周圍有嬰兒歡呼雀躍，在過年時貼在青年夫婦的臥室門上，以求子嗣

3-1-12　把狗／年畫／山東濰縣

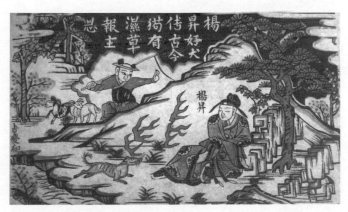

3-1-13　楊昇愛犬／燈畫／河北武強

繁盛。

　　狗在十二生肖中沒有龍那麼神聖，缺少虎的威風，不若馬的英駿，只是普通的家畜，但與人們生活關係極為密切，而且品種眾多，習性各異，雖然歷史上專門畫狗的畫家和作品不多，但畫中濃郁的生活氣息仍予人以深刻印象。

中國民間美術

3-1-14　張仙射狗／年畫／河北武強

招財進寶　肥豬拱門

　　天津農曆新年比別的城市要更有民俗特色，每
屆歲末天后宮前就出現規模龐大的剪紙市場，貨攤
上陳列著許多具有傳統特色的吉祥剪紙，琳琅滿目
令人目不暇接。其中最引人注意的是各種豬形的剪
紙，天津人過年時習慣把豬形剪紙貼在門戶上，認為
可以給一年帶來好運，謂之肥豬拱門招財進寶。這種
習俗相沿已久，年年歲歲，幾乎家家如此，一直至今
而不衰，豬的形象被民間藝術家塑造得非常可愛，他
們用黑色紙剪出滾瓜溜圓的肥豬，身上還用彩紙裝
飾以福字等花紋，豬背上馱著用金箔紙刻製的搖錢
樹聚寶盆，周圍也分布著金銀財寶，輝煌燦爛，有的
大豬還帶領一群小豬，活潑可愛，也具有子孫繁衍人
財兩旺的吉祥祝願。體現出民間藝人的智慧和才藝，
從中透射出人們對生活富裕的強烈願望，也為過年
增添了情趣，形成天津過年一道具有地方色彩的亮
麗風景線。

　　天津的肥豬拱門剪紙無論是造型和寓意上都獨
具特色，它是在對民族傳統美術的繼承中發展起來
的，豬的形象出現在美術品中有相當悠久的歷史（圖
3-m-1、2）。

3-m-1　肥豬進寶／剪紙／河北

一、豬最早在上古美術中出現

　　作為文明古國的中國過去曾長期處於農耕社
會，豬是農家必養的家畜。遠在原始社會新石器時代

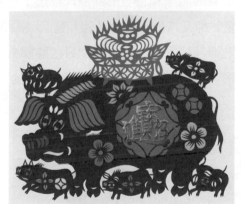

3-m-2　肥豬拱門／剪紙／天津

就已開始了豬的飼養，而且其形象被塑造於工藝品中，年代最早的當數北京市平谷縣上宅
遺址出土的1件陶塑豬頭，河南省新鄭縣裴李崗文化遺址也出土了2件陶豬頭，都是距今
七八千年前的遺物，這些簡單的陶塑已能抓取對象的主要特徵。浙江河姆渡文化遺址出土
豬形陶塑，大約距今6000年左右，陶豬造型完整，突出地表現出大豬的厚重笨拙的體型和

低首作奔走之狀，更值得注意的是該地還發現了一件刻有豬形紋樣的黑陶缽，豬的體貌長吻細腿，應是飼養的早期品種，可作為原始繪畫作品看待（圖3-m-3）。山東膠縣三里河大汶口文化遺址中進一步出現了陶製的豬形象形器，短喙圓肚，憨態可掬，形象相當逼真，雖然器物已殘缺不全，但上部有注入口，當為盛水之用，造型和實用結合得頗為成功。用今天的眼光看，這些六七千年以前的早期藝術

3-m-3　豬紋陶缸／黑陶／新石器時代／浙江河姆渡出土

品的造型技巧還未免粗拙，然而已能把握物形物態的特徵，顯示出先民的智慧和藝術才能。他們把豬作為擁有財富的象徵，又將其作為美的對象加以表現，這些藝術作品的出現，在一定程度上反映了早期社會農牧業發展狀況和工藝水平，具有相當的歷史和藝術價值。

遼寧省建平紅山文化遺址出土有精美的玉雕，其中的「玉豬龍」的造型引起人們的興趣。這些早期的龍形的頭部皆雙耳直立，兩眼圓睜，吻部突出且鼻間有橫紋，具有明顯的豬頭特徵，玉豬龍有孔可以佩帶，應具有巫術辟邪作用，也有人據此認為龍形的發展和豬有關，果真如此，則又為豬增添了幾分神聖性（圖3-m-4）。

商周時期的青銅器中亦有豬形，上海博物館收藏的商代後期的豕卣，該器四足，卻由前後兩個豬首相對組成，圓腹大耳兩眼突出，吻部幾乎著地，把豬的肥胖笨拙的特點和實用容器巧妙的結合起來。湖南博物館收藏的豕尊，頭部細長嘴巴拱翹卻露出尖利的犬齒，滾圓的體腹和直立的四肢，塑造了一個兇猛的野豬形象，而背部安裝了一個帶有小鳥的器蓋，卻又增加了幾分活潑和靈巧（圖3-m-5）。山西曲沃晉侯墓地出土的一件豬尊，體態碩壯而神態平和，全身光潔只在腹部有裝飾花紋，已是鮮明的周代風格。在青銅器上塑造豬形，大概是作為祭祀的犧牲而設計的，精妙的造型和裝飾都反映了作者的想像力和表現力。

3-m-4　玉豬龍／玉／紅山文化／遼寧省博物館

3-m-5　豕尊／青銅器／殷商後期／湖南省博物館

二、漢魏美術中豬的形象

豬可利用之處頗多，可食肉，可寢皮，其糞便可積肥，有利於農作物的增產，古人有養豬致富者。漢唐時養豬已非常普遍，漢墓隨葬明器中陶豬為常見之物，形象多種多樣，或肥碩溫順，或健壯威猛，塑造水平較前代大有提高，有的還施以綠釉，頗為美觀別緻，有些明器將豬與豬圈構成一個整體，圈又與茅廁相連，這種「連茅圈」的構建一直延續到近代，顯示出那時已注意養豬的積肥作用。

豬的形象也在現存魏晉之際的繪畫作品中有所反映。甘肅酒泉魏晉墓中有描繪西北農牧生活的彩畫磚，其中就有宰豬的場景，屠夫將豬捆於長凳上，揮刀宰殺，與今日民間宰豬情景極為相似。甘肅敦煌莫高窟249窟的西魏壁畫中有母豬率成群的豬崽在山林中奔走覓食的畫面，母豬腹部下垂成排的乳房，六隻幼豬緊隨其身後，皆僅用類似白描手法的墨線勾出，簡潔流暢，寥寥數筆就抓住了對象的神韻，頗為生動有趣（圖 3-m-6）。漢魏之際西北地區是國防軍事重鎮，政府曾在該地施行軍墾和開發，農業隨之有了很大發展，從這些圖畫中可看到當地養豬也已普遍起來。

3-m-6　子母豬／壁畫／西魏／敦煌莫高窟 249 窟

三、名家畫豬

豬在社會經濟生活中雖然如此重要，但對牠的形象人們卻不敢恭維，豬遠沒有百獸之王的老虎威猛（虎可辟邪驅鬼），龍的神聖，馬的健駿，牛的勤勞樸實，羊和兔的馴順可愛，人們往往把骯髒、醜陋、愚蠢、懶惰、貪吃等貶詞都扣在豬的身上，因而很少被藝術家選入畫面。但也有例外，據我所知就有三位知名畫家曾經畫過豬。

第一位是清末上海畫家吳友如。他雖是中國最早的新聞畫家，其根底則是傳統國畫。他長期主筆《點石齋畫報》和《飛影閣畫報》，在畫報上曾連續發表十二生肖故事圖，其中有一幅是「海上牧豕圖」。取材於西漢時甾川薛縣（今山東淄博、濰坊一帶）人公孫弘的故事，他在貧時曾在海灘牧豬為生，放牧中仍堅持勤奮讀書學習，他學問恢博，品行敦厚，六十歲時被漢武帝徵為博士。後為御史大夫，敢於當庭陳述意見，官至宰相。一般表現貧士勞作中不廢學問常作牧牛讀書（最常見的是隋朝李密牛角掛書刻苦攻讀），但古時豬可放牧，故牧豬讀書者亦有人在（東漢文人孫期、承宮也都曾牧豬苦讀），不過希見於文藝作品。

吳友如的「海上牧豕圖」中表現公孫弘倚樹專心讀書，群豬分散於灘地，純以線描勾繪以適應石印出版，從款題中可知係畫於光緒十九年 (1893)（圖 3-m-7）。

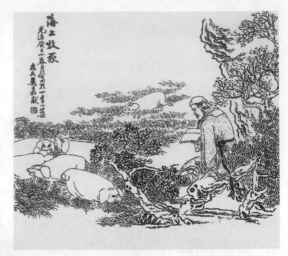

3-m-7　海上牧豕圖／吳友如／清

第二位是徐悲鴻先生，在 1942 年（該年為豬年）曾應《中國時報》的圖畫週刊之請畫豬，後來又重繪一張，畫面作立幅，表現豬正面行走的形象，這個角度在表現上具有一定難度，畫家先用水墨在宣紙上畫出豬的整體造型，又趁濕對豬的頭面部分加以勾畫，整幅不作其他景物陪襯，極為生動別致，畫上並綴以七絕：「少小也曾錐刺股，不徒白手走江湖。神靈無術張皇甚，沐浴薰香畫墨豬。」悲鴻先生當時正主持南京大學藝術系，他大力主張國畫應隨時代而發展和創新，反對因襲保守，這幅墨豬無論在題材和技巧上對傳統國畫都有所突破。

第三位是齊白石，老人本來很少畫走獸（平時僅畫耕牛和老鼠），畫豬是應人之請為畫十二生肖圖而作的，白石老人非常認真，雖然他對豬並不陌生，幼年就曾在家鄉牧豬，有著切實的生活體驗，但他事先還是以細線勾描畫了多幅畫稿，所以畫來十分生動，最終以立幅形式畫三隻豬，其中兩豬在前互為呼應，一豬從後面趕上，配以幾簇綠草，生動而自然，畫幅上用篆書題以「曾牧星塘屋後」，他還在另一幅畫豬上題寫「追思牧豕時，迄今八十年，都似昨朝過了」。老人飽含情感的通過畫豬對其兒時生活進行追憶。

以上三位畫家時代畫風都不相同，但卻有一個共同的特點，即藝術上力主創新反對保守，他們和社會群眾有著緊密聯繫，所以才能突破舊的雅俗觀念，揮筆畫豬，徐悲鴻在給《中國時報》的圖畫週刊上畫的一幅豬，題以「悲鴻畫豬，未免奇談」八字，可能也正含有這層意思。

四、吉祥喜慶的民間豬形創造

豬的形象雖然在藝術殿堂上甚為稀見，但卻大量出現於民間美術之中。豬成為吉祥形象財富象徵，獲得群眾的喜愛。

豬的形象在民間剪紙中出現的機率最多。每逢新春佳節，北方流行一種紅紙窗花，把肥豬和財神剪在一起，上部是財神叫門，下部是肥豬拱門，洋溢著喜慶氣息。山東剪紙中有的把豬和龍組合在一起，這又使我們聯想到原始紅山文化中的玉豬龍。後來有的民間剪紙更著意表現勞動致富，上世紀四十年代版畫家古元在延安地區創作了新剪紙「養豬」，反映了邊區農民努力生產的面貌，具有鮮明的現代生活氣息。

民間年畫中也把豬作為吉祥形象，天津
楊柳青年畫中的「大過新年」，畫除夕之夜合
家歡樂團聚，而特別畫一頭肥豬從門外進入。
山東濰縣楊家埠年畫「正月初二接財神」，更
別出心裁的畫財神自空而降，手中源源不斷
地點化出許多馱著元寶的豬，具有招財進寶
財源廣進的意思。

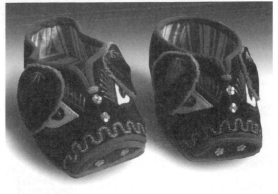

3-m-8　豬鞋／河南靈寶

民間服飾中也多用豬的形象，北方有的
地區給幼兒作豬形鞋和豬形帽，認為穿起來
可健康長壽，這些服飾運用了刺繡、布貼等多種手法，雖以
黑為主色，但和其他彩色繡線布塊相配合輝映，顯得沉著樸
實中具有鮮明之美，由於農婦們對豬極為熟悉，所以塑造的
形象真實而有趣（圖 3-m-8）。

泥塑玩具和麵塑藝術中不乏豬的形象。新年蒸麵花，有
的作成豬頭形象作為供品，街頭的麵塑藝人捏的麵人，豬八
戒是頗受歡迎的樣式之一，蒲扇般的大耳朵配上拱起的嘴和
大腹便便的體型，手裡拿著九齒釘耙，每次捏完都會引起觀
者的哄笑（圖 3-m-9）。北京細麵人有的塑造《西遊記》戲齣，

3-m-9　豬八戒／麵塑／河北

「智激美猴王」中用豬八戒的機警襯托了孫悟空的激昂，加
強了戲劇性的渲染和不同性格的刻劃。泥塑玩具和陶瓷塑品中也有豬的形象，最成功的是
將豬形作成存錢的撲滿，在實用中也寓有勤儉持家財源廣進的意思。

五、美術品中對豬的諷刺和調侃

有的藝術作品也有意突出豬的弱點加以渲染，創作出幽默帶有諷刺意味的作品，其中
突出的是民間美術中對豬八戒形象的塑造。

豬八戒作為被批判的形象帶有很強的喜劇效果。山東濰縣木版年畫中的「豬八戒娶媳
婦」取材於《西遊記》高老莊故事，娶親鼓吹儀仗隊伍完全是人間婚俗的翻版，卻是由豬
組成，花轎內的新娘係孫悟空幻化，畫上還題詩一首：「八戒生來無正經，高老莊上把親成，
轎夫吹手把親娶，遇著大聖孫悟空」（圖 3-m-10）。魯迅回憶兒時的文章中曾寫到他喜歡的
新年花紙有「老鼠娶親」和「八戒贅婿」，看來這種年畫在南北兩地都流行一時。《西遊記》
描寫八戒好色，當初在天宮做天篷元帥時就是因為調戲了月裡嫦娥才被貶下凡塵成為豬的
模樣，以輔保玄奘西天取經戴罪立功的，但他仍然常被妖精纏迷，武強年畫《西遊記》故
事中就有豬八戒捉迷藏的有趣畫面，表現一群女妖對豬八戒戲弄，觀之令人噴飯（圖

3-m-11）。「高老莊」是吳橋扁擔木偶戲中的傳統節目，其中的豬八戒背媳婦的表現最為精彩，民間麵塑和剪紙作品中也表現了豬八戒背媳婦（圖3-m-12）。四川綿竹年畫中有「三猴燙豬」也表現豬的愚蠢和好色，畫中表現三個猴子和一頭肥豬正在打麻將，肥豬面前的牌桌上堆著金錢，有兩個妖豔的侍女正在為肥豬端茶燃煙，肥豬醉心於侍女的美貌，三個猴子則乘機在打牌賭錢中「鬧鬼」，偷偷在桌下換牌捉弄肥豬，最後的結局可想而知。這幅年畫構思奇妙形象生動，情節幽默有趣，在歡愉中引發人的深思。這幅畫雖表現猴和豬，卻脫離開《西遊記》的故事套路而更帶有現實諷諭成分（圖3-m-13）。

民間美術中豬的造型還有不少，皆凝鑄著藝術家與民間匠師的智慧和才能，予人們以積極的審美享受。限於篇幅這裡僅是略舉數例加以簡要介紹，與大家共饗。

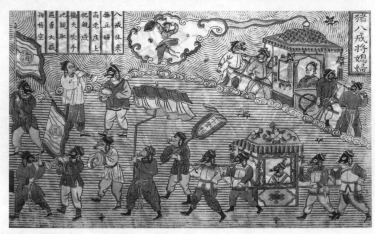

3-m-10　豬八戒娶媳婦／年畫／山東

3-m-11　豬八戒捉迷藏／年畫／河北武強

3-m-12　豬八戒背媳婦／剪紙／陝西

3-m-13　三猴燙豬／年畫／四川綿竹

民俗篇
——
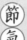

端陽節的藝術

中國民間傳統一年有三大節，農曆五月初五的端陽為其中之一。端陽節又稱端午節、重午節，民間更俗稱為五月節或五月單五，這個節日曾有著豐富的風俗活動，也有著與之相適應的藝術載體，對人們的精神文化起著重要影響。端陽節不像農曆新年那樣具有除舊迎新吉祥歡樂的主題，也不像中秋節講究人月雙圓闔家歡樂，但卻融入了愛國情懷和防瘟除疫的內容，具有深沉的文化內蘊，並形成了與之相適應的富有魅力的民俗和形形色色的民間藝術。端陽節藝術的特點還在於廣泛的群眾性，從普通的家庭婦女，手工業匠師到知名的藝術家，幾乎都參與到節日藝術創造之中，而其表現形式也涵蓋到繪畫、雕塑、工藝、文學、戲劇及民間說唱等方面，這在其他節日中是極為少見的。豐富的節日民俗活動和民間藝術創作，為平凡生活增添了無窮情趣，培養著人們的審美意識，也為豐富民族藝術寶庫增添異彩。隨著時代的發展端陽節的民俗逐漸淡化，那些民俗藝術也在生活中消失，青年一代全然不知，但其魅力卻常為老一代人記憶，有著獨特的美學價值。現在提出重視中國傳統節日，重敘一下這些節日藝術也許並非多此之舉。

大約七十歲左右的老人都能記憶起舊日端午的風情。進入五月，氣候漸暖，庭院裡的石榴樹綻吐出火紅的花蕊，櫻桃和桑椹也擺上街頭的水果攤，粽子作為應節食物被沿街叫賣，向人傳遞著節日到來的消息。然而從春入夏，也正是毒蟲出沒和疫病傳播的季節，極易對人造成危害，民間將此月謂之「惡五月」，防疫驅病遂成為節日的主題之一。從而產生出不同於平日的藝術裝飾，通過有趣的藝術形象提醒人們重視防疫保健，又把人帶入一個幻想的綺麗世界之中。

端午節家家灑掃庭除，門楣和院窗上插飾有芳香解毒、驅避邪瘟作用的蒲草香艾，約定俗成的展現出群眾性清潔防疫的聲勢。在中國傳統觀念中老虎和葫蘆有著驅災辟邪的神異功能，從而成為節日中最為流行的藝術形象。特別是心靈手巧的家庭婦女在這方面發揮著突出的藝術才能。在臨近節日的前幾天，她們就用紅紙剪成葫蘆花樣倒貼於門窗，謂可泄毒氣，這種葫蘆花也有匠師的創作，每到端陽前數日，北京街上就有走街串巷的小販叫賣葫蘆花剪紙的，葫蘆花有多種樣式，最常見的是葫蘆輪廓裡還裝飾著蜈蚣、蛇、壁虎、蟾蜍、毒蠍等形象，謂之五毒（以前認為這些會帶給人疾病和災難）。也有的剪出一把剪刀或針椎扎刺著五種毒蟲，還有的裝飾吉祥文字，都表現了消除蟲害保平安的願望（圖3–n–1～4）。在節日裡媽媽們對孩子給予特別的重視，並刻意加以打扮。通常用中藥雄黃在小兒額上寫一「王」字，讓下一代增添了幾分虎性，使邪魅不敢侵犯。她們找出平日作衣

3-n-1　葫蘆收五毒／剪紙
／河北

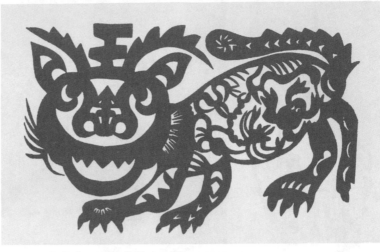

3-n-3　老虎吃五毒／剪紙／安徽

3-n-2　剪除五毒／剪紙／河北

3-n-4　五毒葫蘆娃／剪紙

服剩下的綾羅綢布的零頭，加以縫製作成小葫蘆、小老虎及各色荷包，精緻者更繡上華麗的圖案，裡面裝入冰片、白芷、川芎等芳香中藥，以五色線連綴，孩子們戴在身上，彩色斑斕，清香四溢，既有益於身體，也點綴著節日氣氛。還有的用紙折成小巧的粽子，外邊纏以五色絲線，用彩線連綴，懸掛於室內或給幼兒佩戴。更有的為孩子縫製帶有老虎和五毒形象的鞋帽兜肚，或虎形玩具，皆取辟邪保吉之意（圖3-n-5～11）。這些節日服飾別具特色，布藝構想新奇優美精巧，剪紙則玲瓏剔透花樣百出，處處洋溢著隆重的節日氣息，也凝結著群眾的聰明智慧和藝術才能。追本溯源有些裝飾習俗由來已久，例如大約最晚在漢魏之際就出現了認為以五色線纏臂可避災難帶有巫術性質的民俗，歷經近兩千年隨著社會的發展和進步，逐漸淡化了其中不科學的成分，演變為豐富多彩的節日裝飾。

　　瘟疫的傳播除了有形的毒蟲之外，人們認為還有無形的鬼魅作祟，因此，舊日端陽有懸掛鍾馗像和天師符的俗尚。張天師即東漢時創立五斗米道的張道陵，後來被加以神化，

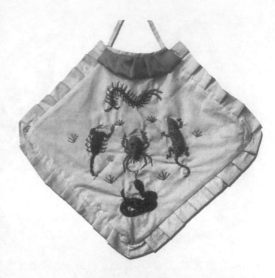

3-n-5　彩粽掛件／河北　　3-n-6　老虎香包　　　　3-n-7　五壽兜肚／刺繡／河北

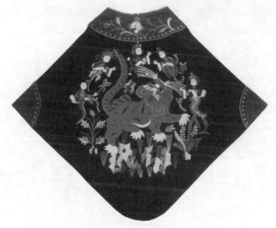

3-n-8　虎降五壽兜肚／刺繡／山西　　　　　　　3-n-9　艾虎鎮五壽／刺繡／山東

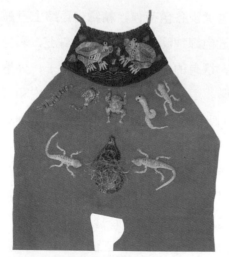

3-n-10　五壽花紋童褲　　　　　　　　　3-n-11　布老虎／陝西鳳翔

3-n-12　天師神符／江
蘇

3-n-13　天師鎮宅／節令
畫／四川

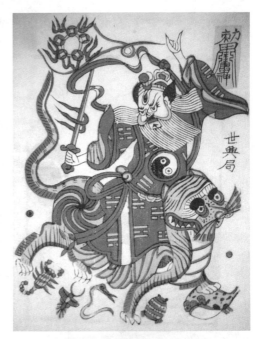

3-n-14　張天師／陝西鳳翔

謂能畫符驅邪捉妖，天師符畫於黃表紙上，有的用雕
版印刷，多表現張天師佩劍騎虎的形象。有的上端還
畫上符籙文字，道士們在節前分送給施主們供節日在
門上貼用（圖 3-n-12～15）。這些符籙當然起不到什
麼防疫作用，得益的卻是那些藉此斂財賺錢的道士，
因此清代有人作詩嘲弄：「研將朱墨任鴉塗，春蚓秋
蛇認得無，但乞人施五斗米，全家飽食仗靈符。」比
起怪里怪氣的張天師來，鍾馗似乎更受人歡迎。遠在
唐代時社會上懸掛鍾馗像已很普遍流行，但係歲末展
現，起到保吉除邪的作用，明末以後鍾馗老爺才成為
端陽的驅邪主角。端陽懸掛的鍾馗像有木版彩印和手
繪兩種，前者皆為民間匠師起稿雕版彩印，後者則多
出於畫家的手筆。傳說端午日用朱砂畫鍾馗有靈異的
辟邪作用，但卻由此形成了以大紅為主色的鮮明熱烈

3-n-15　天師鎮宅／節令畫／河北武強

的藝術風格。各地版刻印刷的鍾馗像今日尚可見到二十餘種，其中有文判、武判的不同形
象，帶有濃郁的鄉土特色。武強的一張立幅鍾馗，頂盔貫甲外罩戰袍，手執寶劍翩翩起舞，
此畫純用朱色印刷，顯得分外鮮明突出（圖 3-n-16、17）。手繪者大多出於畫家創作，如
任頤、錢慧安、齊白石、徐悲鴻、徐燕孫等皆有佳作，清末上海名家任伯年在端陽前後畫

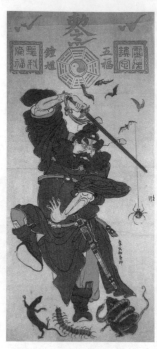

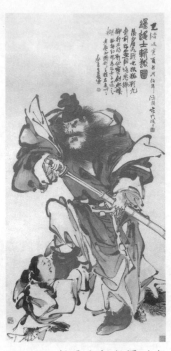

3-n-16　鍾馗除五毒／節令畫／上海

3-n-17　鍾馗鎮宅／節令畫／河北武強

3-n-18　鍾進士斬狐圖／任頤／清／天津藝術博物館

鍾馗尤多，而且形象構思很少重複，有的手持破扇在縫隙中向外窺視，有的仗劍睥睨，最別致的是「鍾進士斬狐圖」，表現一幻作美女的妖狐被虯髯怒張持斬魔劍的鍾馗踏於足下，妖狐面貌嬌美但已露出尾巴，朱色的鍾進士與墨色的妖狐形成鮮明對比。任氏的好友書畫家吳昌碩在畫上題詩一首：「鬚眉如戟叱妖狐，顧九堂前好畫圖。路鬼挪揄行不得，願公寶劍血模糊。」詩與畫收到相得益彰的效果（圖3-n-18）。記得粉碎四人幫後此畫在北京展出，觀眾看後無不發出會心的微笑。齊白石在上世紀四十年代畫過一幅紅袍鍾馗，其上題詩是「烏紗破帽大紅袍，舉步安閒扇慢搖，人笑終南鍾進士，鬼符文字價誰高？」在調侃中發洩出對現實的憤懣。最有趣的是已故漫畫家詹同畫的一幅小鬼為鍾馗搔癢，鍾馗一副愜意的神態，小鬼旁注有「馬屁精」字樣，畫上題有「眾鬼斬盡，此精獨存」，在詼諧中含有令人玩味不盡的深意。

　　出於驅邪觀念在唐代就出現了儺戲性質的鍾馗舞蹈，其形象是「爪硬鋼頭銀額，渾身總著豹皮，盡使朱砂染赤」，宋孟元老《東京夢華錄》中記當時百戲演出中有「假面長髯展裹綠袍靴簡，如鍾馗像者，傍一人以小鑼相招和舞步」的「舞判」，宮中歲末大儺儀中已有鍾馗和小妹的情節表演，應是嫁妹的前身，這些都為後代戲曲所承襲。明代目連戲中有鍾馗出場，清代張大復寫了「天下樂」傳奇，其中「嫁妹」一折在崑曲舞臺上久演不衰，成為經典劇碼。劇中五鬼一判載歌載舞，眾多的亮相組成帶有雕塑感的優美畫面，內行謂之「門神架子」。許多演員成功地塑造了鍾馗形象，清末民初以侯益隆最為著名，近世當數崑曲名淨侯玉山最受稱響，他扮演的鍾馗在粗獷中不失嫵媚，帶有孩子般的天真可愛，京劇

武生厲慧良演出的「嫁妹」突出儒雅瀟灑別具一格。端陽節演出的鍾馗戲另有一齣「斬五毒」，全劇只有舞蹈而無唱白，應該是由古老的儺戲跳鍾馗演化而來，此劇雖然久已失傳輟演，但在有些地區的民間端午節慶中尚可尋覓到痕跡，聽說在前幾年端陽節在歙縣村鎮民間還有「嬉鍾馗」、「斬五毒」的演出活動，這些帶有活化石性質的歌舞具有十分重要的研究價值。

清代以來盛行小型雕塑，成為案頭陳設，其中以天津泥人張和北京麵人湯和廣東佛山瓷塑中塑造的鍾馗最佳。張玉亭（第二代泥人張）的「鍾馗嫁妹」至今尚為天津博物館珍藏，泥塑塑造了鍾馗率眾鬼的群體形象，特別是眾鬼組成執事儀仗隊伍，以津門社會無賴的形貌為模特，寓有鮮明的諷諭成分，北京湯子博善於從名人繪畫作品中吸收借鑑，他的鍾馗有的身著黑袍威風凜凜，有的以紅色為主調洋溢著吉祥色彩，鍾馗手指蝙蝠仗劍起舞，作「福自天來」的吉祥寓意，格調十分高雅。

以前端陽還有一齣應節戲叫「雄黃陣」，是全部「白蛇傳」中的一折，劇情梗概為白蛇與許仙結為夫婦，金山寺僧人法海教唆許仙讓白蛇在端陽節飲下雄黃藥酒，白蛇顯出原形，許仙被嚇死。白蛇為救活許仙去昆侖山盜靈芝仙草，被守山之鶴童和鹿童打敗，幸南極仙翁同情白蛇的遭遇，賜予仙草，許仙才得還陽。這齣戲是武旦應工，當中有「打出手」的

3-n-19　端陽雄黃陣盜靈芝／年畫／清／天津楊柳青

特技表演，非常好看。上世紀五〇年代戲曲改革中為了突出白蛇的鬥爭精神，改成打敗了仙童取得仙草勝利而歸。我認為這樣改並非不可，但我更喜歡原來的劇情，白蛇為了救活許仙捨死忘生幾乎送掉性命，這是多麼真摯深沉的愛和高尚的品格，甚至連神仙都同情！這豈不比簡單的打贏要好得多。現在恐怕很少有人知道原來的劇情了，但清代楊柳青戲曲年畫中還形象地記錄了仙翁賜仙草的舞臺場景（圖3-n-19）。

江南水鄉龍舟競渡成為端午節民俗的一道亮麗風景。關於賽龍舟的意義有多種說法。最普遍的是紀念愛國詩人屈原，「楚大夫屈原遭讒不用，是日（五月五日）投汨羅江死，楚人哀之，乃以舟楫拯救。端陽競渡，乃遺俗也。」也有的和遭讒而死的伍子胥和孝女曹娥相聯繫，但有的學者經過研究則認為是來源於古代吳越一帶人民舉行圖騰祭祈的活動。作為端陽民俗的賽龍舟是帶有壯麗藝術成分的體育活動，賽前有隆重的祭祀禮儀，龍舟要經過華麗的裝飾，有的在競賽中還包括著精彩的表演，如清顧祿《清嘉錄》所載：龍舟「四角枋柱，揚旌拽旗，中艙伏鼓吹手，兩旁划槳十二，俗呼其人為划手，篙師執長鉤立船頭者曰擋頭篙，頭亭之上，選端好小兒，裝扮臺閣故事，俗呼龍頭太子，尾高丈許，牽彩繩，令小兒水嬉，有獨占鰲頭、童子拜觀音、指日高升、楊妃春睡諸戲」，這種景象今天雖然很

難再現，但從清代蘇州桃花塢木版年畫「端陽喜慶」中猶保留了形象的記錄，船上插著裝飾八卦和龍形圖案的彩旗，划手身穿鮮麗的服裝，船頭高處有容貌端好的幼兒高舉彩旗，扮演龍頭太子，高高的船尾處又有利市仙官、和合二仙等吉祥神話人物形象，整個龍舟競渡既氣勢磅礴又五彩繽紛，具有很強的喜慶色彩（圖 3-n-20）。

3-n-20　端陽喜慶／年畫／蘇州桃花塢

以上例舉了一些端陽節風俗和藝術活動（這只是普遍性活動的部分，還不包括不同地區形成的多彩面貌），可見其中凝聚著濃厚的民族情結，具有豐富的文化情趣和歷史內涵，它適應了人們的節日生活和心理需要，從中激發著人們積極的情感，帶有生活氣息和情愫，理應是中華民族傳統文化中重要組成部分，是在長期農耕社會中發展形成的，而且隨著社會的發展越來越顯得豐富多姿具有魅力，不可以把它看成落後或迷信，處於急劇轉型和經濟全球化的今天，尤其要注意加以繼承和保護。過端陽節絕不是簡單地吃粽子而已，為了建設精神文明應該更發揚帶有民族特色的節日文化，揭示其健康情趣和積極因素，我認為：防瘟避疫有益健康的節日裝飾必不可少，漂亮香包服飾還可保留和發展，節日剪紙可和現代工藝相結合。在科學昌明的時代我們沒必要再宣傳張天師和符籙，但鍾馗作為驅除邪惡的形象仍為藝術家不斷創新，可以成為聖誕老人一樣的節日形象，作為富有民族特點的龍舟比賽體育活動一直沒有間斷，發掘其深刻的思想內涵則更有益於提高人們的精神世界。自然在演變中必有揚棄和發展，那是無庸置疑的。

七夕節的畫和戲

　　最近中國國務院將七夕節定為國家級非物質文化遺產，使人們又重新喚起傳統七夕節的民俗和藝術的追憶。七夕節的中心文化內涵是由牛郎織女神話故事引發出來的情結，最晚形成於漢代，《古詩十九首》中的「迢迢牽牛星，皎皎河漢女。纖纖擢素手，札札弄機杼；終日不成章，泣涕零如雨。河漢清且淺，相去復幾許？盈盈一水間，脈脈不得語。」已看到牛郎織女相戀相思的雛形。漢代長安昆明池兩岸安置有牛郎織女石雕像，畫像石中也可見到牛郎織女的形象（圖3-0-1），當時「織女七夕當渡河，使鵲為橋」的浪漫故事也已出現，西晉葛洪《西京雜記》中有「漢彩女常以七月七日穿七孔針於開襟樓，人俱習之」的乞巧風俗記載。唐宋時期的七夕節非常隆重，人們在七月七日雙星鵲橋相會之期在庭院設供祭禱，女孩於月下穿針乞巧，並默祝婚姻美滿，成為以女性為主體的節日。北宋時都城開封

的潘樓大街一帶有熱鬧的七夕市，各式泥塑的磨喝樂成為應節藝術品，又以油麵糖蜜作成花樣點心，謂之「巧果」，七夕的夜晚街市上繁華熱鬧，宋代名畫家燕文貴畫過「七夕夜市圖」。

3-0-1　牛郎織女／畫像石／漢／河南南陽

　　發展到近代，七夕節已不像中秋、端午那樣有著眾多的民俗活動，但牛郎織女的故事在民間發展得更有濃厚的人情味和浪漫色彩，與白蛇傳、梁祝和孟姜女共列為四大神話之一，其故事梗概是：牛郎織女本是天上星宿，因相戀觸犯天條，牛郎被罰下塵世為牧牛郎，名張有義（或曰孫姓），其兄張有仁經商出外討帳，嫂嫂嘎氏圖謀獨霸家財在飯中下毒欲害死牛郎，牛郎得老牛（為金牛星下轉）的提醒識破陰謀，與其兄分家，又得老牛幫助去天河搶走正在沐浴的織女之仙衣，二人遂結為夫婦，生兒養女耕織度日過著美滿的生活，但事為天上王母得知，派金甲力士將織女及金牛星召回，老牛歸天前要牛郎將牛皮剝下以備急用，牛郎發現織女離去即身披牛皮挑起兒女駕雲追趕，正當行將追上之時，王母突用金簪劃出一道天河隔斷雙方，天上喜鵲為了使其團聚，於每年七月七日搭成鵲橋渡

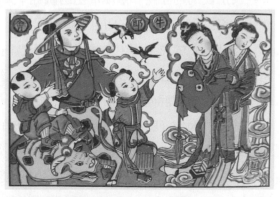

3-0-2　牛郎會／年畫／山東濰縣

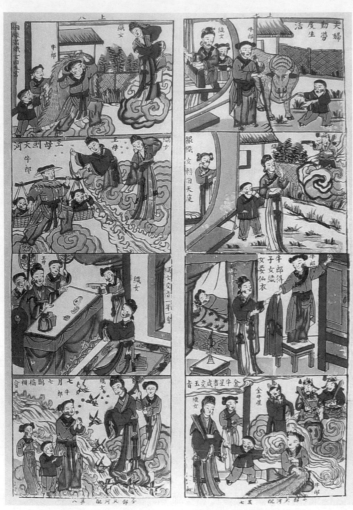

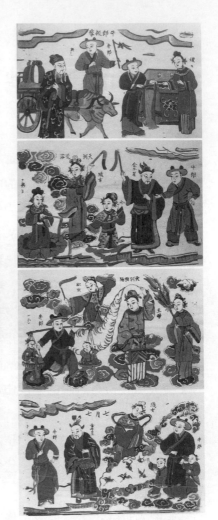

中國民間美術

3-o-3　天河配（八扇屏部分）／年畫／河北武強

3-o-4　天河配組畫：牛郎搬家、天河洗浴、天河相隔、七月七／年畫／山東濰縣

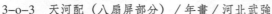

其相會……（圖 3-o-2）。過去每屆七夕之夜，碧天如洗，銀河橫空，牽牛、織女星座清晰地顯現於兩端，家人們和孩子在庭院中講述動人的神話，而傳承故事的藝術媒介，則有賴於普及於民間的年畫和應節演出的戲曲「天河配」。二者互相影響，賦予這一節日以深厚的文化內涵。

　　南北各地的年畫中牛郎織女都成為熱門題材，而且各有特色，形成豐富多彩的七夕民間圖畫篇章。武強年畫「天河配」採取八扇屏三十二個畫面的形式，將流行於民間的哀豔故事以連續畫面展開，忽而天上忽而人間，情節跌宕生動有趣，形象而完整地再現了民間傳說的全部內容（圖 3-o-3）。山東楊家埠年畫以吵架分家、天河搶衣成親、王母劃河及七月七鵲橋相會四個畫面描繪故事主要情節，具有濃郁的鄉土色彩（圖 3-o-4）。古老的河南朱仙鎮年畫則用單幅畫形式表現牛郎織女鵲橋相會的喜悅，構圖飽滿，主題突出，人物造型古樸生動（圖 3-o-5）。以精緻細膩著稱的天津楊柳青年畫中「天河配」歷年都有新樣出

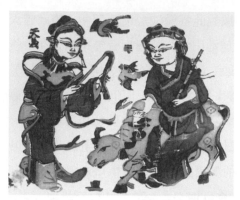

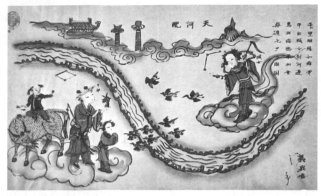

3-0-5　鵲橋相會／年畫／河南開封朱仙鎮

3-0-6　天河配／年畫／天津楊柳青

3-0-7　鵲橋相會／年畫／天津楊柳青

3-0-8　溫水泉／剪紙（刺繡花樣）／河北

現，其中一幅以整開篇幅表現雙星鵲橋團聚，背景上雲海茫茫，織女凌空而下，牛郎牽牛攜帶兒女，鵲鳥在銀河上飛舞，畫上題詩一首「千里姻緣如線連，牛郎織女到河邊，鵲羽棲橋助相會，每逢七夕喜團圓」，歌頌了矢志不渝的愛情堅貞（圖3-0-6）。現存楊柳青年畫中還有一套貼在炕周圍的連環畫，其中一幅分別描繪了牛郎追趕織女和鵲橋相會，繪

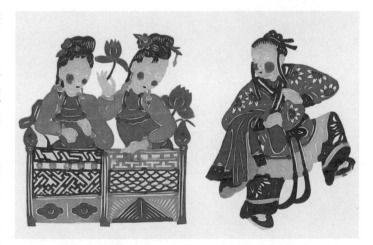

3-0-9　蓮池搶衣／剪紙／河北蔚縣

稿刻印及賦色開相都極為精美，是七夕年畫中的上乘之作（圖3-0-7）。民間剪紙中也有一些表現「天河配」的作品，蔚縣彩色剪紙和河北刺繡花樣都表現了天河搶衣成親的情節，玲瓏剔透，顯示出民間工匠的精湛技藝和巧思（圖3-0-8、9）。

以前每逢七夕前後各戲院都競相演出「天河配」，據說此戲編演於清末民初，梅蘭芳大師於 1921 年曾演於吉祥茶園，劇中設計了擺七巧圖、蓮池出浴、鵲橋相會等布景，在最後一場從鵲橋下還飛出成百隻鳥雀，一時傳為美談。此後京（劇）、評（戲）、梆（河北梆子）都在七夕前後連演數日，那時一般劇場還沒有空調設備，暑氣蒸人，但仍是座無虛席，觀眾興致勃勃的欣賞表演。「天河配」一劇本無定本，各劇團可根據自身條件加以發揮創造，又以「機關布景」、「真山真水」及「真牛上臺」相號召，戲中有凌霄寶殿的壯麗場面，吵架分家的喜劇風格，織女下凡的繁重唱段，喜鵲搭橋的翻撲跟頭技巧，生旦淨丑等行當都有很好的表演，劇情發展大喜大悲曲折動人，可謂唱作念打俱全，主題上具有反封建因素，是一齣優秀的神話戲，此劇一直到上世紀六十年代初期在北京舞臺上猶有演出，可惜在文革後一直輟演，甚至今天已很少有人知曉了。

　　作為非物質文化遺產的節日文化皆靠民俗事象傳承沿續，而民俗藝術是其重要載體，需要十分珍視和特別加以保存。如果有人將七夕節日年畫和民間美術等方面著意加以收藏，挖掘其民間文化和歷史價值，則是非常有意義的，而處於振興民族戲曲而劇碼演出又貧乏的今天，如對優秀傳統劇碼「天河配」加以挖掘整理，作為應節戲重新排演，必將受到人們的歡迎，對豐富文化生活和建設精神文明也具有重要作用。

長憶中秋月圓時

—— 小談中秋民俗藝術中的月光紙與兔兒爺

中秋節是中國僅次於農曆新年的傳統佳節，它的最早出現應與農業生產及對月的崇拜有關。古代典籍《周禮》中就有天子「春朝日，秋夕月，朝日以朝，夕月以夕」的記載。但直到唐朝初年，中秋節才成為固定的節日。宋代中秋節時，家家歡宴，富貴之家登樓賞月，兒童通宵嬉耍，充滿了歡樂氣氛，已由隆重的祭月發展為輕鬆的賞月，現存宋畫中的「瑤臺步月圖」就是這種風尚的真實寫照（圖3-p-1）。中秋時值八月半，暑氣漸消，新穀登場，果品飄香，處處洋溢著豐收的喜悅，月圓之

3-p-1　瑤臺步月圖／宋／北京故宮博物院

夜，闔家團聚，享受著天倫之樂，以前的中秋城鄉都有一些富有情趣的風俗活動，特別是那些應節上市的民間藝術品，其中給人印象最深的是月光紙和兔兒爺。

北京及北方有些地區中秋之夜有祭月的風俗，月光紙（亦稱「月亮褙兒」）和泥製兔兒爺是不可缺少之物。月光紙是雕版套色印刷的神褙，在祭月時焚香設供陳設於庭院中，但其格式與一般神像不同，主要是突出廣寒宮圖像，即民間神話中的月中殿堂。傳說唐明皇夢遊月宮，見一輝煌宮殿，榜題「廣寒清虛之府」，這大約是廣寒宮的由來，唐人詩中也有「夜深星月伴芙蓉，如在廣寒宮中宿」之句。圖中還有桂樹及玉兔搗藥的形象。神褙的主角為月宮菩薩，有的作嫦娥仙子。嫦娥的傳說起源很早，最早見於先秦時的《山海經》書中，名為常羲，係帝俊（即帝嚳）之妻。後來在漢代人的著作中又名姮娥，謂為曾射落九個太陽的后羿的妻子，因竊食不死之藥而飛升到月宮，晉人干寶《搜神記》中名為嫦娥，長沙馬王堆出土的西漢帛畫中即有奔月的形象。可見中秋祭月的月光紙繪製出這些圖像，是凝結著遙遠的歷史文化積澱的，對考察民俗和神話有相當價值。月光紙的形式亦多種多樣，明代劉侗著《帝京景物略》中記載：「八月十五日祭月……紙肆市月光紙續滿月像，跌坐蓮華者，月光遍照菩薩也。華下月輪桂殿，有兔執杵而人立，搗藥臼中。紙小者三尺，大者丈，工致者金碧繽紛。家設月光紙位於月所出方，向月供而拜，則焚月光紙，撤所供。」

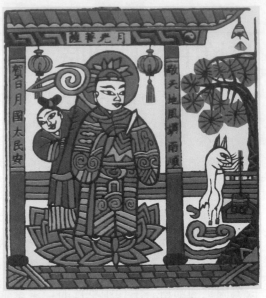

3-p-2　月神神禡／雲南　　　　　　　　　　　3-p-3　月光菩薩神禡／河南朱仙鎮

清代富察敦崇《燕京歲時記》中也言及：「月光禡者以紙為之，上繪太陰星君，如菩薩像，下繪月宮及搗藥之玉兔，人立而持杵。藻采精緻金碧輝煌，市肆間多賣之者，長者七八尺，短者二三尺，頂有二旗，作紅綠色，或黃色，向月供之。」可知此種月光紙從明至清最少經歷了四五百年的時間。余生也晚，未能有機會見到一丈長的印本，我想那一定是非常壯觀的，但舊藏的二三尺長的月光紙猶見到一些，大抵皆為清末及民國年間遺物，五彩斑斕，有的還套印金色，除印廣寒宮外，有的上部加上財神、關羽（武財神）的形象，在祭月中還兼有求財的意願。也有的在黃紙上純用墨色印刷，但雕版精緻，畫工高超，一輪圓月中有王后裝束的月宮菩薩形象，並有宮娥分侍左右相伴。月亮周邊上有祥雲，下為翻騰的海水，額題「廣寒宮太陰皇后星君」，構想頗為奇妙。也曾見有小幅套色者，如河南開封、山東張秋鎮等地區刻印的，但風格粗獷，更帶有民間鄉土藝術的情致。這些月光紙當初在香蠟店中即可買到，後來因節日風俗的改變連同香蠟店一起早已消失，傳世不多的月光紙則成為收藏家手中的民間版畫珍品了（圖3-p-2～6）。

　　最有情趣的是那些泥塑玩具兔兒爺，每近中秋首先在市場中出現，向人預報節日到來的資訊。玉兔進入月宮也有一個發展演變過程。最早在漢代人的著述中是嫦娥奔月後化為蟾蜍，這在張衡《輯上古文》和《淮南子》中均有記述。南陽出土的東漢畫像石中有人身蛇尾的女性飛向月亮的圖像，月亮中就有蟾蜍，是嫦娥化蟾傳說的明證，但馬王堆西漢帛畫的彎月中卻早已出現了蟾蜍與兔兩個形象。漢劉向《五經通義》中謂「月中有兔，與蟾蜍何」，西晉傅咸〈擬天問〉中則明確變為「月中何有，白兔搗藥，興福降祉」。宋代鑄有月亮圖像的銅鏡，其鏡背上則裝飾著嫦娥起舞和白兔搗藥、蟾蜍跳躍的畫面，在相當時期內出現玉兔與蟾蜍並存的情況。據聞一多先生推斷可能是因為蜍與兔同音，因而一名析為

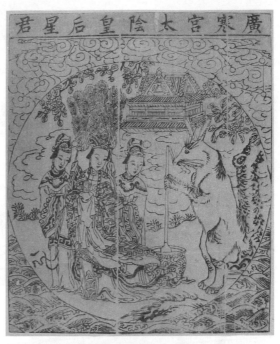

3-p-4　太陰星君神禡／北京　　　　　　3-p-5　月光紙神禡／北京

二物，乃由蟾蜍化出蟾兔，兔的形象潔美溫順，遠比癩蛤蟆可愛，搗仙藥又能長生不老，後世玉兔逐漸代替了蟾蜍，直至元明以後，玉兔完全成為月亮的象徵和中秋祭月的崇拜對象。明清時將其形象作成彩裝泥塑，裝點節日，成為應節的民間工藝品。

　　兔兒爺早期製作較為簡單，大約只是塑出雙爪合攏持杵搗藥的情狀，清乾隆時寫成的《帝京歲時紀勝》中談及中秋時「京師以黃沙土作白玉兔，飾以五彩妝顏，千奇百狀，聚集於天街月下，市而易之」。在晚清成書的《燕京歲時記》的記述中，則可考察其發展和演變：「每屆中秋，市人之巧用黃泥摶成蟾兔之像以出售，謂之兔兒爺，有衣冠而張蓋者，有甲冑而帶纛旗者，有騎虎者，有默坐者，大者三尺，小則尺餘，其餘匠藝工人無美不備，蓋亦諧而虐矣。」兔兒爺雖然位列仙班，但並不像月光菩薩那樣莊重，只能作為陪襯，後來泥製兔兒爺甚至淪為玩偶和擺設，因此製作時匠人可以隨心所

3-p-6　清虛廣寒宮月光紙／清／北京

欲甚至借題發揮（圖3-p-7、8）。據傳首先作出革新創造的是光緒年間北京看守太廟的訥、塔二姓旗籍差役，他們在閒暇時用粘土和泥仿照戲曲中的打扮作成頂盔貫甲外罩錦袍的兔

320

3-p-7　中秋兔兒山／北京

3-p-8　泥兔兒爺／山東

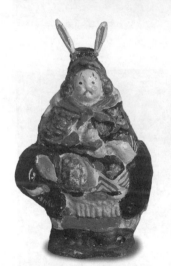

3-p-9　騎象兔兒爺／北京

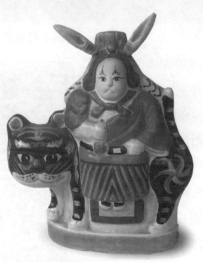

3-p-10　騎虎兔兒爺／北京

3-p-11　騎鹿兔兒爺／北京故宮博物院

兒爺，頗受歡迎，後來越益發展，出現以獅、虎、象、鹿、麒麟為坐騎者，端坐於蓮花或牡丹寶座上者，神態威武莊重，儼然是一副將帥氣度，然而那三瓣交叉的兔嘴，朝天豎起的兔耳，又使人感到滑稽可笑。這一人性化而又帶點「仙氣」的形象，凝結著幾代民間藝人的智慧，體現了他們豐富的想像和藝術創造力（圖3-p-9～11）。優秀的民間的創作自然引起上層社會的興趣，適應富貴之家的需要，市場上也出現了描金彩繪的高檔產品。如《清稗類鈔》中所記：「京師以泥塑兔神，兔面人身，面貼金泥，身飾彩繪，巨者高三、四尺，值近萬錢，貴家巨室多購歸，以鮮花餅果供養之，禁中亦然。」可知宮廷皇家中秋應節之物亦取自民間。現藏於北京故宮博物院的泥兔爺尚有數個，應為晚清至民初（辛亥革命後的一段時間溥儀尚居宮中）自民間購得。其中的牡丹花座兔兒爺，頭戴金盔，後襯狐尾，內

穿黃金鎧甲，外罩大紅錦袍，腰橫玉帶，足蹬朝靴。面龐白晰明淨，端坐於牡丹花組成的寶座上。牡丹象徵富貴是花中之王，因而更增添了喜慶色彩。此件彩塑造型生動飽滿，構思巧妙新奇，做工細緻考究，色彩強烈豔麗，鎖子甲的葉片精雕細刻，錦袍上的海水江牙圖案勾金飾彩，牡丹座上的纏枝花朵交織起伏，整體中而有變化。顯示出雕工畫工的精湛技藝。另一件騎鹿兔兒爺以諧音的手法表現祝頌祿位高升之寓意。然而普及於民間的泥塑兔兒爺更是花樣翻新，隨時代發展出現形形色色的樣式，此類兔神體型都不大，皆為翻模批量製作，有不少情趣盎然的絕妙創作。其中有「呱打嘴兔兒爺」，係在面部安裝活動的下巴，體內中空，以細繩牽引扯動，嘴巴亦隨之開合，如誦經之狀，憨態可掬，伴隨著兔兒爺還出現其配偶兔兒奶奶，更顯得滑稽突梯。更有的借題發揮，從中描摹人情世態，作成成組帶情節的小型泥塑，其中有提籠架鳥的，品茗聊天的，打把式賣藝的，拜堂成親的，鼓吹奏樂的，攜兒帶女的⋯⋯服飾則隨時代而變化，追求時髦，觀之令人忍俊不止，多於北京老東安市場的櫥窗陳列出售。此種品類自然難登大雅之堂，也不適合宮廷需要，然而卻受到市民的喜愛，在上世紀五十年代的街頭偶可見到出售呱打嘴兔兒爺者，據傳出自垂楊柳的民間藝人之手，現在的垂楊柳已成為高樓林立的市區，隨著老藝人的謝世其技藝也幾乎失傳了，如今只有雙起翔等還在製作，成為碩果僅存的匠師。他的作品也已經脫離民俗而成為供應收藏者特需之物了。

民俗藝術是民間藝術中富有特色的品類，它是適應節日或儀禮而出現的，月光紙的內容積澱著深厚的歷史文化，又是古代民間版畫的優秀遺存。兔兒爺隨著時代演進由祭祀之物變為娛樂玩具，蘊含著民間藝人的智慧和才能，從中亦可見群眾幽默的性格（圖3-p-12）。隨著時間的推移，這些民間文化遺產已逐漸突現出歷史文物價值，其實我們視為珍寶的古代陶俑，又何嘗不是在民俗中產生的藝術呢。由於過去對民間藝術存在偏見未加重視，因而傳世者極為稀少，現在尋求清代的優秀民間彩塑兔兒爺甚至比找到漢唐陶俑還要困難，憶及我在英美等國的博物館裡考察，曾看到一些清代月光紙，有的藝術水準頗高，而在中國國內則難尋覓，這又何嘗不是一件憾事？國外都非常注意民間藝術收藏和民俗博物館的建設，成為了解該地文化歷史的重要視窗，我們的民俗文化和藝術要比他們豐富，我多麼希望能在這方面有所作為！行筆至此，對月光紙和兔兒爺的探討也就不止是思古之幽情了。

3-p-12　娃娃拜兔爺／年畫／天津楊柳青

冬至節和消寒圖

冬至是古代最隆重的傳統節日之一。北方地區在這一天進入一年中最寒冷的時刻。日影最長，白晝最短，寒風凜冽，滴水成冰，但冬至以後白日漸長，逐日陰衰陽盛，因而古代稱冬至的十一月為一陽生，十二月為二陽生，正月則有三陽開泰之意，冬至在寒冷中孕育著春天的將臨。

民俗冬至以後以九日為一單位進入「數九」，待到九九八十一天則到了春暖花開的豔陽天。這九九的氣候北方有民歌形容：「一九二九不出手，三九四九冰上走，五九六九沿河看柳，七九河開，八九雁來，九九無冰絲」，也有末句添上「九九加一九，黃牛遍地走」。各地自然條件不同關於數九歌也各異，東北吉林比華北還要冷得多，因此，有「三九四九凍死狗」或「三九三，凍破磚」的說法。中國古代以農立國，認為冷有冷的好處，因此，三九四九宜雪宜寒，瑞雪豐年既有利於莊稼的生長，可消滅蟲害，保證來年的好年景。

民間年畫中也印有「九九歌」，不止講天氣，而且敘及幾代古人和民間故事。楊柳青年畫中就有一張「春牛圖」，畫面上除了表現春官向皇帝報春外，空中出現了九個仙女，象徵九九。畫上印有「九九歌」，歌詞是：「冬至數九頭一天，九條仙女降塵凡。五穀豐登民安樂，富貴榮華萬萬年。二九甲子祭東風，趙雲暗來接孔明。周瑜設下苦肉計，火燒曹營百萬兵。三九曹洪去搬兵，金蓮走雪崎峰嶺。家人凍死把仙作，大同領兵報冤恨。四九母子住寒窯，狄青借衣我同胞。嫌貧愛富不良姐，她給紗衣怎當寒。五九柳樹萌芽發，范（梵）王太子要出家。周公大戰桃花女，勸說二王歸順他。六九立春萬物合，春官報喜跪面前。丙多人旺吃不盡，風調雨順太平年。七九寒窗苦讀書，蒙正無時趕過齋。大比之年去會試，平地登天中狀元。八九河開大雁來，九里山前把兵排。霸王拉住虞姬手，蓋世英雄淚滿懷。九九杏花開滿園，劉海雲端灑金錢。金錢灑落如雨下，軍民人等大財源。己亥年盛興畫店識。」流露出對九九和春回大地的興趣和喜悅。

在冬至數九的風俗中，最有情趣的要算每天記錄時日氣象的「九九消寒圖」。最簡單的是取紙分出九個方格，每個格中排列九個圓圈。從冬至開始每天塗一個圓圈，待到全塗滿之際也就到了豔陽天氣。在我幼年讀小學時猶流行此種消寒圖。那時我們就利用寫大字的仿紙，正好上面有九個紅界格。用筆帽蘸墨各印九個圓圈，按日塗滿，後來才知道塗圈上還大有講究，不是都塗滿的，而要根據當天氣象作一些記錄，也有歌謠講此規矩：「上點陰，下點晴，左邊塗霧右邊風，若逢下雪中間點，圈中加圈半陰晴，九九八一全點盡，春回大地草青青。」可能人們感到添圓圈太單調，於是就竭盡巧思，融進文學、書法和繪畫以加強

情趣，出現了各種形式的消寒圖。

最流行的是將畫圈巧妙的結合到梅花形象中去。創造出梅花染花瓣的設計。大約興起於明代，劉侗《帝京景物略》：「日冬至，畫素梅一枝，為瓣八十有一，日染一瓣，瓣盡而九九出，則春深矣，曰九九消寒圖」。這種消寒圖市面上有印本出售，有的還為宮廷採用。明劉若愚《酌中志》載：「司禮監刷印九九消寒詩圖，每九詩四句，自一九初寒才是冬起，至日月星辰不住忙止，皆俚詞俚語之類，非詞臣應制而作，又非御製，不知如何相傳，年久遵而不敢改，可疑亦可歎也」。流傳於今的一幅明代消寒圖拓本，正中畫梅花一枝，四周有耕織及吉祥圖畫，各題詩一首，應該就是劉若愚所說的消寒圖樣式（圖 3-q-1）。

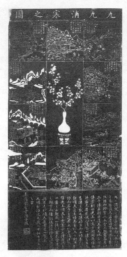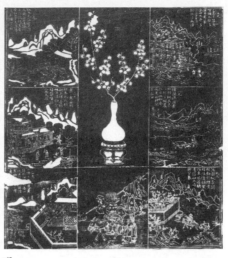

3-q-1　梅花消寒圖／明

3-q-2　春牛消寒圖／河北武強

另有一種以九個字的文句構成消寒圖，九個字而又每字九筆，筆劃用雙勾印出，每天以墨填滿一筆，這九字構想頗為巧妙，據我搜集到的文句有「亭前春柳珍重待春風」、「春紅送茶庭前待貴客」、「春前庭柏風送香盈室」等，有的在清朝宮廷或貴族文人中流傳。

民間年畫店也繪刻各種消寒圖，有的採取字畫結合的形式。其中也有九字句的圖式，但內容上沒有文人的雅興而是趨向通俗和吉利，常見的九字句是「真是活財神來到咱家」，也都是每字九筆，在此基礎上配以圖畫。楊柳青刻印的一幅「劉海戲金蟾消寒圖」，將劉海手執的錢串之上穿以九枚金錢，每枚錢上填入一字，圖畫和文字都相當突出醒目，且內容吉祥喜慶，惹人喜愛。2006 年我去韓國訪問，在原州雄嶽山版畫博物館裡發現了一塊大的舊版，經過辨識是一幅武強年畫的消寒圖，內容豐富，人物眾多，最上端印著筆劃雙勾的「真是活財神來到咱家」，在行間空白處有「九九歌」（圖 3-q-2）。下端正中是春牛圖，綴以春夏秋冬字樣。周圍是吉祥圖畫，有天降甘霖、馬生雙駒、麥出雙穗、金榜題名、文武狀元、洞房花燭、發財還家……都配以歌詞，畫兩旁有對聯：「忍而和齊家上策，勤與儉創業良謀」，十分紅火熱鬧。此畫幅寬四尺，高二尺半有餘，刻繪技巧均屬上乘，從風格判斷，

當創作於清代嘉（慶）道（光）之際，難得的是保存完好，彌足珍貴。

天津楊柳青另有一張消寒圖上畫著三齣戲，戲名都是三個字組成，而每字也是九筆：「洪洋洞」、「破紅洲」、「南陽關」，為了湊合成九筆，有的字不得不變通改換（破紅洲應為破洪州，洪洋洞應為洪羊洞），筆劃上也要加減連綴改變寫法（南陽關的陽字筆劃連綴，關字用俗寫），真可謂費盡心思，每齣戲都以娃娃唱戲的有趣情節表現，讓人感到妙趣橫生（圖3-q-3）。

3-q-3　戲曲消寒圖／天津楊柳青

更有意思的消寒圖是在畫著兩組互相借用身體的胖娃娃，一組是兩個頭構成四個身體，一組是三個頭構成六個身體，在娃娃腰間的九份衣服上分別各畫九個圈，以符合九九消寒圖的規制。一頭多身的娃娃俗稱四喜人，大約遠在漢代即有了這種構成，既有吉祥意義，又奇巧有趣，畫上還有詩一首：「幾個頑童顛倒顛，冬寒時冷衣不穿。饑飽二字全不曉，每日歡愉只貪玩。連生貴子亦如意，定要三多九如篇。若問此景何時止，九九八十零一天」。在楊柳青年畫和武強年畫中都有這種形式的消寒圖，只是風格和畫面構成不同（圖3-q-4、5）。

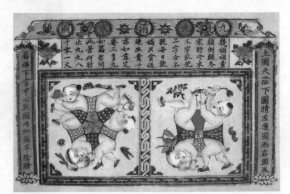

3-q-4　消寒圖四喜人／天津楊柳青

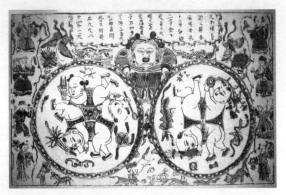

3-q-5　消寒圖四喜人／河北武強

消寒圖中凝鑄著古代對氣候、節氣和曆法的認識，也反映了人們對春回大地的期盼，每日填畫又有珍惜時光的成分。以文字和圖畫構成的消寒圖顯示著創作者的智慧和巧思，是一份值得保存的文化遺產。隨著時代的發展，人們的精神面貌和生活總是應該豐富而充實的。從這一觀念出發，過去冬至節在民間流行有如此富有情趣和文化內蘊的生活和藝術，對今天應該是具有繼承和借鑑價值的。

中國民間美術

民俗篇

遊藝

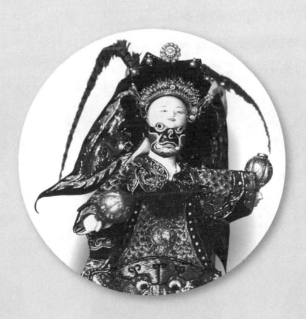

童年記趣

　　對大多數人來說童年都是值得嚮往的，天真無邪的心靈總在編織著七彩的夢，而藝術品在不知不覺中成為開啟智慧認識世界的媒介，自己動手完成的帶有遊戲性質的簡單工藝更是培養發展創造力的契機。我的童年時期文化生活相當貧乏，但卻有機會接觸到不少民間美術，回憶起來，那富有鄉土情意的內容和活潑質樸的藝術風格，對我的思想成長、認識社會、智力啟迪及審美觀念的形成都有著重要作用。隨著歷史的發展和社會演變，這些民間美術形式已逐漸消亡，但在我腦海中仍然保存著清晰而深刻的印象。現在把我記憶中的一些民間美術形式和種類寫出來，希望能留下一點文字印跡，供研究者參考。

一、磕泥餑餑

　　磕泥餑餑是以前孩子們最喜愛的遊戲。用水與土和成泥塊，像作糕點一樣放入陶製的模具中壓製成一個個花樣各異的「泥點心」，因為北方俗稱糕點為「餑餑」，製糕點時要用模子成型各種花樣，所以孩子們這種遊戲以「磕泥餑餑」稱之。泥土到處都有，無需花一分錢，每當一批製成的泥餑餑排列在庭院臺階上，端詳欣賞其造型和花紋，無疑是極大的審美享受，在幼小的心靈中也播下藝術的種子。

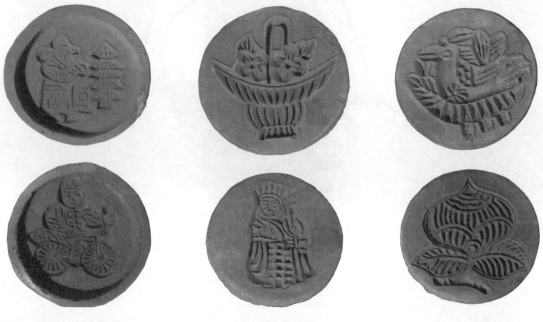

3-r-1　泥模／河北新城　　　　3-r-2　泥模／河北新城　　　　3-r-3　泥模／河北新城

磕泥餑餑的模子是從走街串巷賣民間玩具的小販處買來的。他們或推車，或挑擔，上面擺著泥製的各種玩具，其中有吹響的泥娃娃、泥公雞、泥老虎，有搖頭擺尾的泥獅子，有泥作的花盆盆景，最便宜的就是作磕泥餑餑的模子。模子多為圓形，裡面有陽刻或陰刻的花紋，多數是花卉禽獸和人物形象，常見的有馬、牛、羊、雞、犬、豬等「六畜」，獅、虎、麒麟等瑞獸，頑皮可愛的猴子、老鼠，牡丹、梅花等花卉。人物多是戲曲和民間傳說中的形象，有的成套，如三塊模子中分別刻著劉備、關羽、張飛的三結義，孫悟空、豬八戒、沙和尚和唐僧的師徒四眾，還有黃天霸、竇爾敦之類，每個人物動態和形貌特點都非常鮮明。線條疏密粗細相間，造型並不完全追求寫實，雖脫略而傳神，風格古樸稚拙，活潑剛健，富有裝飾趣味，它的製作應該算是民間的陶藝，別具一格（圖3-r-1～3）。

我童年時代非常喜愛這種陶模，成年以後仍然留下深刻的印象，打從進入藝術專業的隊伍後更對這些民間工藝品癡情不改。上世紀五十年代包括北京等大中城市的街巷小攤上仍能買到一些陶模，經過調查得知這類產品多是貧苦農民的副業，他們用膠泥（大都是取自河岸滋細的粘土）先製作子模（或稱模仁），即先在粘土坯形上雕刻出花紋圖案，晾乾後加以燒製而成，也有的子模是「老年間」一代代的傳下來的，可能有著上百年的歷史，凝結著民間藝人的智慧和才能。雕製子模是藝術創作，需要一定的繪畫和雕刻技藝，由於作者不受成法的制約，隨心所欲發揮想像，其構想之巧妙和造型之新奇常出於專業工作者的意料。用這種子模就可以扣製出大量陶模，批量的入窯燒製，質堅而帶赭紅色。由於成本低廉，所以售價異常便宜，三、四十年代每個僅售一、兩分錢，卻能百玩不膩，實在是經濟而又十分適合童趣的玩物。

從這些陶模造型和花紋圖案還使我聯想到秦磚漢瓦上的花紋，特別是戰國及漢代圓形瓦當上的圖案，大都古拙樸實而帶有金石味，予人以美感享受，久為收藏家所珍視，對不同時代和地區的古磚瓦花紋加以排比研究，已成為專門的學問。將陶模與之相比，雖然藝術上沒有那樣高級，但風格意趣上卻也有相通之處，二者皆出於民間工匠之手，而且都是陶藝，異曲同工，其優秀之作一樣使人愛不釋手（圖3-r-4、5）。兩千餘年前的秦磚漢瓦在今天博物館中保留不少，還在陸續不斷地發現和出土，但民間陶模卻因為被人忽略而存世不多，雖然近年來已引起一些研究民藝者的重視，但對它缺乏深入的挖掘和研究。河北省有幾個製造傳統民間玩具的鄉鎮，其中以河北省新城縣白溝鎮最為突出，陶模是他們的傳統產品之一，1983

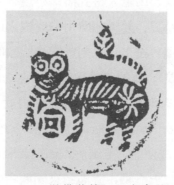

3-r-4　泥模花紋——老虎／河北新城

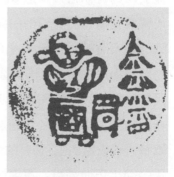

3-r-5　泥模花紋——狀元拜塔／河北新城

年我曾去那裡調查訪問，但因為時代的發展，泥製民間玩具已無人問津，而且這種行業本小利微，業者早已另謀生路。現在白溝鎮已發展成為中國大陸北方箱包業製作點和小商品批發中心，那些民間玩具的製造已成為舊日的歷史而無跡可尋了。

二、吹糖人和糖畫

小孩子都愛吃糖，將糖加工成藝術造型就更能引起兒童的興趣，以前流行於民間的吹糖人和糖畫，既能玩賞，又能吃，當然極受歡迎。吹糖人和糖畫雖然都是以糖為原料的「藝術品」，但二者的特點和製作方法卻各有不同。

吹糖人使用的是餳糖（俗稱糖稀），在北方從事這一行業者多是冀南和魯東北一帶的農民，一般在冬季農閒時挑起擔子到各地城鄉謀生。吹糖人的挑子一端有放置爐子和熬著糖稀的鐵鍋，上面還有插置糖人的木架。另一端籮筐裡放置雜物及机凳。當在街頭獻藝售賣時便支攤子敲起銅鑼，立刻就會圍攏來不少小朋友。吹糖人是邊製作邊出售，看吹糖人也是一種藝術享受。雖名吹糖人，實際製作方法有吹和捏兩種。其造型也不僅限於人物，有不少卻是禽鳥家畜之類（圖3-r-6、7）。捏糖人是將糖稀蘸在秫秸（高粱秸或玉米秸）上，用手捏成小猴或小狗，再用彩色稍加點染即成，有的猴子還

3-r-6　吹糖人　　　　　©Microfotos

3-r-7　吹糖人工藝　　©Microfotos

加一把彩紙作成的傘。再複雜些的則是捏青蛙和蛇，先用糖稀搓成細條螺旋般的從下到上繞在一根筆直的高粱秸上，再把製成盤曲狀的蛇活動的盤繞在有螺旋糖稀條的空隙間，高粱秸頂部安置糖青蛙，還插著彩紙小旗，當高粱秸倒置時，盤屈的蛇就會沿著螺旋的軌道爬上，真有栩栩如生之感。吹製的糖人是先將一小塊糖稀團在手中並施放少許滑石粉，然後製成袋狀並將封口的一端拉長，趁糖熱時用口吹成大泡，同時急速的完成造型，只要吹糖的藝人將糖泡連揪帶捏的擺弄幾下，立刻就變成展翅鳴叫的雞，細頸揚頭的鵝，尖嘴的老鼠和揚尾的黃鼬（即黃鼠狼），有的將黃鼬和雞粘在一起，構成黃鼬咬雞的情節（那時農民養的雞常被黃鼬所害），還有時先吹出一個油瓶，再吹一隻小老鼠使之伏在瓶口，便成為老鼠偷油。再高級的作品是吹成對的花瓶，瓶上施以彩色，瓶口更安裝上彩紙作的花朵，取名「平安富貴」。還有的吹成便壺，上端施以如同綠釉般的彩色，雖然造意不免粗俗，但作的卻小巧而逼真，用棉線拴上壺柄，立即招來圍觀者的一陣哄笑。吹糖人的技術要非常熟練，必須在糖稀冷卻前的瞬間立刻完成造型。這使我常常聯想到義大利威尼斯玻璃工藝

品的吹製。吹糖人的製作，只能在秋涼以後，天氣要冷，空氣要乾燥，吹成的薄薄的「糖人」才成型，但糖人易碰碎，而且拿回家去接觸到室內的熱空氣和濕度會發生變化，馬上就癟縮融化失掉原來的形狀，因而只能短時間供孩子欣賞玩耍，並不能保存多久。

　　糖畫則屬於另一類手藝。所用的材料是熬成液狀的白砂糖。從事此種行業者要在熬糖鍋的一側放一塊平整乾淨的青石板，製作時將熬開的糖液用勺舀出，勺的前端帶有缺口，作者熟練地將勺中的糖漏到青石板上畫成圖畫，冷卻後粘在竹籤上售賣。在攤上多備有輪盤轉彩的裝置，在平面圓盤上分格，小格裡畫有花果魚蟲等糖畫形象，大格則是一塊糖，盤中心有可以轉動的橫杆，一端垂下指針，視針停止所指處即可顯出是否中彩，當然不中彩的機率要多。糖畫的樣式有石榴、桃子、各種花朵、龍、鳳、獅、虎、鹿、馬、雞、兔、蝙蝠、蝴蝶等昆蟲鳥獸，最能顯示功夫的是作二龍戲珠和八寶花籃。兩條相對而舞的蛟龍，同戲一顆寶珠，十分光彩奪目；八寶花籃要打破平面的圖樣，先作成立體的花籃，在籃四周綴以盤長、古錢、魚等吉祥物，籃柄繫以彩線可以懸掛，玲瓏剔透，甚是好看。然而費工費料的糖畫售價必然昂貴，中彩率更微乎其微，常常是懸在貨架上成為實物廣告，卻引來孩子們豔羨的目光。糖畫製作更要求迅速，以勺代筆，將青石當作紙素，以糖作墨揮灑圖寫，線條須連貫一筆成型，氣勢雄放頗有寫意畫的情趣。每完成一件糖畫時常使觀者嘖嘖稱嘆（圖 3-r-8～10）。

　　從脫離童年歲月以後似乎就沒有再遇到過糖畫製作，前年去成都，意外地在青羊宮旅遊點遇到一位糖畫藝人給外賓表演，這使我非常興奮，就其技藝而論，距離從前所見者也已相差甚遠了。至於吹糖人還偶可在春節的廟會上見到，但能作的樣式很少，我上面講的那些品種恐怕連現在的從業者也不清楚了。吹糖人和糖畫都無法收藏保存，這種技藝恐怕只能通過攝影和錄像才能記錄下來，不然再過些年它就會不為人知了，它已是處於消亡中的民間藝術。

3-r-8　糖畫——大鯉魚

3-r-9　糖畫——龍

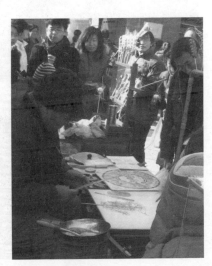
3-r-10　糖畫藝人

三、看西洋鏡

　　西洋鏡也叫拉洋片，是在封閉的箱子裡裝上八張圖畫，畫的都是新奇的景物事件，通過繩的拉動操縱畫面在鏡箱裡交替變換，箱子的前面開有四個安裝著凸透鏡的小窗子，花上幾分錢就能坐下欣賞箱中的圖畫。箱子最上端有一面開放的鏡框，將其中的一張畫面拉上去公開展覽，藉此引起人們花錢欣賞的慾望。鏡箱旁邊設有鑼鼓架，從業者站在鏡箱一側的高凳上，用手扯起鑼鼓架上的繩子，可以同時敲響幾件樂器，邊拉邊唱，卻也能吸引不少觀者。特別是早年娛樂機會不多，電影更不普及，花很少的錢能在年節廟會上看看洋片就是一次藝術享受（圖3-r-11、12）。

　　北方西洋鏡的畫片繪製大都出自楊柳青一帶的畫工之手，南方則多數產自蘇州桃花塢，畫片的內容追求新奇和熱鬧。據我記憶其中有小說戲曲故事（如呼延慶大報仇，擺設靈堂，將仇人剮剔點天燈的場面），有時事新聞傳說（如義和團在天津和洋兵作戰，活捉張格爾以及直奉軍閥戰爭等），有清官斷案（如劉墉私訪處死毒害親夫的黃愛玉），有名山勝景（如店鋪櫛比林立的北京鼓樓大街景色，上海天津的洋樓和馬路，杭州西湖美景），也有外國景物（如西洋人打獵等）。這些畫片的另一特點是比較強調縱深透視的表現，立體感空間感很強，正如拉洋片的人所宣揚的，「在鏡子裡可以看出二里地遠！」那年月看洋片猶如今天看進口立體電影一般，閉塞的城鄉地區從洋片上可以看個新鮮（圖3-r-13、14）。童年的我對

3-r-11　看西洋鏡

3-r-12　童時記趣拉洋片

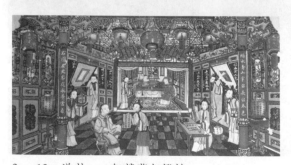

3-r-13　洋片——紅樓夢打燈謎

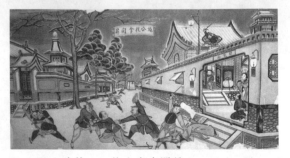

3-r-14　洋片——施公案拿關昇

中國民間美術

此也是百看不厭，有一張畫面表現是外國人打獵，厚厚的白雪覆蓋著大片森林，手執獵槍與斧頭的獵人們和黑熊、老虎、猩猩等猛獸展開搏鬥，有人已被野獸咬傷，鮮血染紅了雪地，氣氛非常緊張兇險，真實感很強，估計一定是根據西洋畫的底本畫成的，它給我的印象極深。畫片中還有的「帶彩帶變」，如上海高樓矗立人潮如流的畫面剎那間變得燈火輝煌。這種噱頭大多放在最後一張，表演時蓋嚴鏡箱上面的透光口，使箱內光線黝暗，馬路上的燈火是在畫面上紮著小孔，通過後方射來的光線所形成的效果。還有的畫框上布置成立體小舞臺，有用線操縱的小木人走動。通過這些「彩張子」最後形成高潮，看得人喜笑顏開。但我在有一次看洋片時卻遇到點問題，鏡箱最後一片是葡萄架下一群赤身露體的男女不知道在幹什麼，現在知道那是一張春畫，畫的是《金瓶梅》裡的潘金蓮大鬧葡萄架故事，洋片藝人藉這種黃色的東西吸引觀者，我那時年歲尚幼根本不懂得男女間的事，猶如《紅樓夢》中傻大姐看到繡春囊一般，這種戕害人身心有傷風化的內容是民間美術中的糟粕，原來在上層社會流行的小鏡箱裡就有，所以清末同治年間寫成的《都門紀略》中曾有詩對此加以譏諷：「西洋小畫妙無窮，千里江山掌握中。可笑不分人老幼，紛紛鏡裡看春宮。」

　　拉洋片藝術的另一特點是圖畫和說唱結合，通過唱詞對有的洋片內容作了有趣的介紹。如「往裡邊瞧來往裡邊瞅，北京城本是那劉伯溫修，修成了裡九外七皇城四，前門外邊有五牌樓……」、「往裡邊瞧來又一片，光緒二十六年鬧了義和團，天津城外和洋兵交了戰，喊聲震地炮火連天，半懸空中那是紅燈照，手拿著寶扇就站在雲端哎」。這種結合光學原理配以說唱的民間美術形式，大約最晚在清代乾隆之際即流行於南京、揚州一帶，開始是供上層社會觀賞的小型鏡箱。李斗《揚州畫舫錄》中即記載有「江寧人造方圓木匣，中點花樹、禽魚、怪神、祕戲之屬，外開圓孔，蒙以五色毒瑁，一目窺之，障小為大，謂之西洋鏡」。但明代張潮《虞初新志》中曾提到一種「鏡畫」，「以管窺之，則生動如真」。可惜記載得過於簡略，使我們無法判斷是否是西洋鏡，不過一些西洋奇器已在明代開始隨歐洲傳教士傳入中國，那時已有西洋鏡不是沒有可能的。至於將鏡箱加大成為市井平民的娛樂則是清代末年的事了。我們從清代的木版年畫中就可以看到拉洋片的場面。民國初年北京天橋有藝名大金牙（焦金池）者，以唱洋片享有盛名，曾灌有唱片。五十年代我到北京，曾在天橋看到其弟子小金牙（羅沛霖）拉洋片，他的鏡箱有八個窗口，畫片繪製的也比較精緻，內容以傳統的居多，還穿插幾張新內容，敲起鑼鼓演唱，發托賣相，滑稽突梯，十分幽默有趣，音調亦頗有韻味，他的洋片場子前經常圍滿聽眾。北京天橋的洋片一直維持到文革以前，後來隨著天橋雜耍場的消亡絕跡了，估計那套洋片也難逃「破四舊」的厄運。

　　十年動亂以後北京辦起了民俗廟會，拉洋片作為老玩意也出現在廟市上，然而鏡箱裡的畫片卻如同現代的宣傳畫，毫無傳統洋片的特點和吸引人的藝術魅力，估計很難有人收藏以前那種舊洋片，青年人也很難想像傳統的洋片是啥樣子了。

　　從古到今人們都將收藏視為雅事，古代的書畫古董收藏歷史悠久，文化底蘊極為豐富，近代收藏的範圍逐漸擴大，小至郵票，大到汽車都成為收藏家的傾心之物，但藝術品的收藏總是占著主要比重，不少人通過收藏變成某方面的專家。其實收藏不僅是成年人的專利，孩子們也有自己的一片收藏天地，我在兒時就有收集煙畫的癖好。

　　二十世紀二、三十年代許多煙草公司為了招攬顧客，在香煙的盒子裡都附送有一張精美的小畫片，這對於愛好美術的我有著異乎尋常的吸引力，總是想方設法千方百計的搜尋，如有大人贈予幾張則如獲至寶，欣喜之情不亞於今天的收藏家們占有名家書畫或官窯名瓷的興奮。

　　這種煙畫當時俗稱為「洋片兒」，大概是因為紙煙俗稱為洋煙，而畫片又用現代技術印刷的緣故，但畫片從內容到形式都帶有濃郁的民間氣，沒有絲毫洋味。煙畫的幅面甚小，正面印有各種內容的彩色圖畫，背面是香煙商標，我對於香煙牌子本來就不感興趣，至今更毫無印象（彷彿記得有哈德門牌或粉包牌），對煙畫中的圖畫卻非常喜愛，其中有些形象和畫面直到今天尚能浮現在眼前（圖 3-r-15、16）。

　　據我記憶，那時收藏的煙畫有如下幾類：

　　戲曲類：二十世紀三十年代京劇正處於蓬勃發展的局面，湧現出梅尚程荀四大名旦和余叔岩、麒麟童、譚富英、馬連良、奚嘯伯等著名鬚生，其他行當也是人才輩出，不少演員紅遍大江南北，京劇已是風行全國的大戲。戲曲中的服裝扮相和表演身段本來就有極高的藝術性，煙畫選擇戲曲演出中最精彩的一剎突出描繪，可以勾起對舞臺表演的回憶。我

中國民間美術

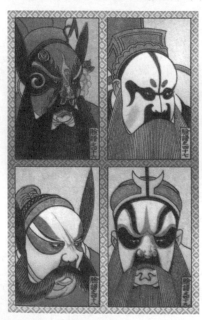

3-r-15　京劇臉譜煙畫

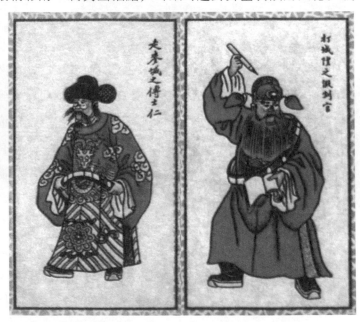

3-r-16　京劇丑角煙畫

對美術和民族戲曲的興趣最早就得益於煙畫的薰陶。京劇煙畫多數是橫幅構圖，忠實表現舞臺演出場景。以人物為主，背景最多是一桌二椅。那時我最感興趣的是武打戲，如悟空戲中的「金錢豹」赤背的孫行者與執叉的豹精對打，武淨武旦合演的「演火棍」（楊家將故事，現在稱為「打焦贊」，有時與「打孟良」、「打韓昌」連演，名為「楊排風」），「曾頭市」中頭陀和尚形象的武松和史文恭開打中亮出的高矮相（現在通稱「英雄義」，是蓋叫天的拿手戲）。還有載歌載舞的民間小戲如「小放牛」、「打花鼓」、「鋸大缸」等。

京劇臉譜：臉譜是中國戲曲中塑造人物的面部化妝方式，一般用於淨角和丑角，係運用象徵寫意的手法，以鮮明的色彩和線條在臉上勾畫圖案，藉以表現不同人物的性格等特徵。臉譜在中國戲曲演出中有重要地位，是歷代藝人的智慧結晶，具有高度的藝術價值。幼年的我絕不會懂得這些深奧的道理，但感覺這些大花臉很美，也引起了對戲曲的興趣。煙畫中常見的臉譜有李逵、張飛、項羽、包拯以及臉譜很複雜的金錢豹、竇爾敦、何路通等，其中如張飛蝴蝶般的眉毛和上挑的眼睛圖案形成眉飛色舞的喜劇人物性格，項羽面部線條下垂在壯偉中帶有悲切的表情，包拯黑面龐上端有一彎月，金錢豹的豹形和孫悟空的猴形臉都給我留下深刻印象。當後來在戲臺上看到這些角色時便一眼就認出，而且我對花臉戲和臉譜藝術有特殊偏愛，不能否認煙畫的藝術啟蒙作用。

小說故事類：有《三國》、《水滸》、《西遊記》、《封神榜》及《紅樓夢》等說部的人物畫像，《三國》人物像中有很多我已熟悉的人物，如諸葛亮、劉備、關羽、張飛、曹操、周瑜、呂布，但對其中有些情節卻不甚清楚，如為什麼趙雲在船頭抱著一個小孩子？張飛為何橫槍立馬在橋頭？也有一些從來沒聽說過的人物，如漢獻帝、陳琳、董承等。我對《紅樓夢》中的寶玉、黛玉等的興趣遠沒有對劉關張那樣大，但女性身上的披帛飄帶翻飛的形象卻使我感到非常好看，曾數次臨摹。實際上我對古典小說的了解和知識的掌握是從煙畫上開始入門的。

經史故事類：有勤勉苦學的故事（如匡衡鑿壁偷光），也有聰明機警的事跡（如司馬光破缸救友、曹沖用船稱象等），還有宣揚孝悌美德的故事（如孔融讓梨），有些故事取自《幼學故事瓊林》，為當時人們所熟悉，看了畫片更加深了印象。還有一套二十四孝人物故事，如丁蘭刻木事親、孟宗哭竹生筍、王祥臥冰求鯉、楊香打虎救父等。雖然有的事跡不免摻有愚孝成分，但多數體現了中華民族尊老孝親的美德。最讓我感到新奇的是孝感天中白象代舜耕田，和鹿乳奉親中披著鹿皮的郯子遇到獵人的畫面。現在我從事美術史研究中經常遇到古代孝子故事畫作品，誰都不會想到這些知識最初卻是從小在煙畫中獲得的。

三百六十行：表現各種商業和手工業的情狀，特別是街頭的手工業者的經營畫面，如銅盆銅碗的小爐匠、剃頭的挑子、焊洋鐵壺的、糊扇面的、擺攤算卦相面的、賣瓜果梨桃的以及耍猴的江湖藝人等，這些圖像使我加強了對社會的認識。

動物類：有各種鳥類和獸類的圖譜，給我印象最深的是其中有一套將一隻動物的頭身

尾分成三張畫片的煙畫，即只有湊齊三張才能給我一個完整的畫面，帶有拼圖的性質，設計非常別致，但搜集起來頗為不易。據我記憶其中有河馬、犀牛、斑馬、鴨嘴獸等，這些在小城市裡都是無法見到的，然而我通過煙畫最早知道了牠們，我曾奇怪這些動物怎麼能長成如此奇怪的樣子？直到二十世紀五十年代我到北京後才有機會在動物園裡看到真的稀有獸類。

香煙公司還發送大幅的廣告畫，印刷和畫工都更為精緻好看，但這是隨成箱的香煙中附送的，只能在香煙店和雜貨鋪的牆上欣賞，對於我來說是可望而不可得的，這就是月份牌年畫的前身。

五、折紙手工

我小時常作折紙手工，隨便用一塊紙片幾經折疊就作成形形色色的生活形象，有房屋、車船、人物、鳥獸，真是妙不可言，有一個時期我對它的興趣甚至到了癡迷的程度。

開始是用紙折一隻簡單的小船，可以在夏季雨後放在積水裡看其漂流，後來還學會作帶篷的船（圖 3-r-17）。也能將紙折成小盒子，還能將盒子兩端作成菊花狀。折小鳥也很有意思，鳥頭前伸，兩翅張開，拉動鳥尾時雙翅竟還能上下抖動（圖 3-r-18）。還有鳶形的折紙，擲向空中，居然能平穩地滑翔而下，真令人叫絕。

後來找到了一本折紙的書，上邊有製作的示意圖，樣式竟有一百多種，其中有裝螢火蟲的螢燈，有戲臺上常見的烏紗帽，有揚帆行駛的帆船，有生活中不可缺少的衣、褲，有尖頂的涼亭。有的折紙稍加變化就會成為另一種形象，衣服可以變成猴子，帆船可以改造成風車。將幾件折紙還能組合成較為複雜的物象，上衣、褲連接起來加上一個涼亭就組成

3-r-17　有篷船折紙

3-r-18　飛鳥折紙

3-r-19　寶塔折紙

3-r-20　寶塔折紙

戴禮帽的人形（涼亭作為頭部處理），幾個涼亭疊套起來就形成多層寶塔（圖3-r-19、20）。還有使我感到新奇的四足方鼎（這種先秦青銅美術中的重要禮器，我卻是先從折紙中認識到的），折紙不僅通過遊戲鍛鍊了創作能力，增加了生活樂趣，而且從中了解到許多事物，大大豐富和擴展了知識領域。

還有一些更奇妙的折紙，例如：用一方韌性強的厚牛皮紙可以折疊成「紙炮」，手執一角在空中用力甩動，由於紙的突然張開，能發出清脆的響聲。端午節時用長紙條折成六角的小粽子，再纏上五彩絲線，配以鹽繭製作的小老虎，就作成美麗的節日掛件。

折紙的最大好處是用料簡單，造型帶有很強的概括誇張寫意的成分，折紙遊戲可以訓練孩子們動腦筋和用手操作的能力，具有益智的功效，是一項極為有益的活動。據說今天日本還流行折紙工藝，我想中國作為紙的發明國和折紙工藝的發源地，這種藝術形式也實在有挖掘和復興的必要。

六、秫秸插製的玩意兒

兒時還常用莊稼的秸稈自製手工玩具，秸稈包括高粱稈、玉米稈、小麥稈，這些東西在靠近農村的小城鎮裡極容易覓得。

高粱稈的頂端堅細而直，本來就是農村編製用具的上好材料，一些心靈手巧的農民用它編成筷子籠、針線笸籮和養蟈蟈的小籠子（圖3-r-21），過年節時插成燈籠架，更絕的是有的人竟能用建築榫卯結構原理，將高粱稈互相咬扣交接，勾心鬥角，作成亭臺樓閣之類的擺設，玲瓏剔透，可謂巧奪天工。

3-r-21　高粱稈編蟈蟈籠

小孩子沒有那麼好的技術和手藝，但可以在大人的傳授下用玉米稈作一些簡單的小玩意。用玉米稈上剝下的篾片編成小雞、小狗、花朵之類，還可以用篾片和玉米稈心組合插製成小牛、小羊。秋天棗樹結實，未熟的青棗被風吹落到地上，更是篾片插製的絕妙材料，給我印象最深的是作小磨：將一枝大棗剖成兩半，利用有棗核的部分下端插上三根篾片，使之穩穩地站立，便是磨的底座，再用一根寬篾片兩端各插一個棗子，使之平衡，將篾片中心小心的架在「磨座」棗核的尖端部，用手撥動即可旋轉，足可玩半天。臺北故宮博物院藏有傳為宋代蘇漢臣所畫「秋庭嬰戲圖」，畫幅中就表現姐弟二人玩這種「棗磨」，傳到今天也有近千年的歷史了。這些玩具雖然造型簡單，多是妙在似與不似之間，但卻趣味盎然，慰藉著天真的心靈。

麥稈細潤柔挺而有韌性，農民用以編草帽辮以為農閒副業，有人將染色的麥稈紮成小

動物玩具，售價極為低廉。此種技藝久
已在街市上絕跡，前幾年在一次旅遊商
品交易會的展臺竟出現了麥稈編製的小
型飛禽走獸，做工相當精緻，用彩線連
綴，據說是出口供聖誕樹裝飾的，不料
這種民間藝術竟能飄洋過海成為洋民俗
中的點綴（圖 3-r-22）。

3-r-22　麥稈編玩具／河北

我童年時接觸到的民間美術品種還
有很多，如春節的年畫、花燈、窗花，
商店的招幌，各種泥木玩具，民間木偶戲表演……不及一一備載，有的將撰專文論述，這
裡只是略舉數事以見一斑而已。

中國民間美術

風箏的藝術

　　冬去春來，薰風吹綠了大地，湛藍晴朗的天空中，忽然有雄鷹白鶴翩翩飛舞，引得不少人昂首停步，為欣欣向榮大好春光增添了幾分喜氣，但那並不是真的鳥雀，而是為人們所喜愛的風箏（圖 3-s-1）。

　　風箏是中國人民的卓越創造，關於它的起源有種種傳說。古代文獻《墨子》中有「公輸班削木為鵲，成而飛之，三日不下」的記載，公輸班即中國人民熟知的魯班，是戰國時期的能工巧匠，他有很多發明創造，至今不少手工行業尊之為祖師，當時尚未有紙，公輸班的這種「三日不下」的飛行器到底是什麼東西還很難說清，最少在兩千年前在如何使物體飛上高空方面已作出探索，其後是西漢韓信欲謀不軌，製作風箏以測漢宮距離的傳說，因未見於正史，尚不足為據。《南史》和《資治通鑑》中都記載著南朝梁武帝太清三年 (1549) 侯景作亂，臺城被圍，簡文帝蕭綱接受一個叫羊車兒的人的獻策，糊紙鷗繫以長繩攜帶求援書信飛送出城的史實，這種紙鷗毫無疑問是風箏，但這不會是風箏的起始，它的出現還應該在此以前，蕭綱只是將它應用於軍事之中，根據這條可靠的文獻記錄，至少在一千五百年前中國就已發明了風箏。唐宋以後關於風箏的詩文漸多，宋郭若虛《圖畫見聞志》裡記載了五代末宋初的畫家郭忠恕曾為人繪小兒放紙鳶的史實，流傳至今的宋代繪畫（如傳為蘇漢臣的「百子嬉春圖」）及陶瓷裝飾中也有圖繪嬰兒放風箏的圖樣可與文獻相互印證，可知此時風箏已在民間普及，成為孩童們的玩具（圖 3-s-2）。周密《武林舊事》中記南宋時杭州市場上有專製買風箏的「小經紀」，紮製風箏的專業藝人的出現，當然有利於風箏的發展和提高。明清以後風箏在社會上達到非常普及的地步，上至達官貴人，下至市井小民，特別是孩子們無不以春日放風箏為樂事，清人劇作家李漁寫了一本《風箏誤》傳奇，講的

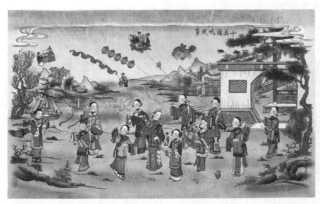

3-s-1　十美圖放風箏／年畫／天津楊柳青

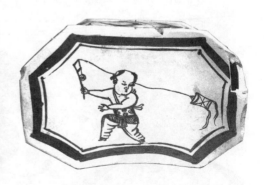

3-s-2　放風箏瓷枕／宋／河北邯鄲

是因一只帶有題詩的斷線風箏墜落到小姐的花園中，從而引出一場曲折離奇的才子佳人有情人終成眷屬的故事，中國古典名著《紅樓夢》第七十回描述了大觀園中寶玉和女孩子們放風箏的生動情節，書中出現的風箏就有大蝴蝶、沙雁兒、美人兒、軟翅大鳳凰、大魚、大螃蟹、大蝙蝠和一連七個大雁等七八個品種，這些樣式今天還都可以看到。曹雪芹本人就是一位精通紮製風箏的高手，他著有《南鷂北鳶考工志》專門論述各種樣式的風箏的紮糊繪放技術，紅學研究者中有人對現存該抄本是否為曹雪芹的遺著，還執懷疑態度，但至少它是清代流傳來的風箏專著則是毫無疑義的。《南鷂北鳶考工志》中附有各式彩圖，並有詩歌口訣闡明紮繪技巧，具體而詳細的記錄了不同風箏製作的方法和經驗，對研究和了解清代風箏特別是北京風箏的發展面貌有著相當重要的價值。

　　風箏製造的材料僅是幾根竹篾和普通的桑皮紙，但一經能工巧匠的紮糊繪製，頓時成為一個個形態各異造型優美的藝術品，經風力送上高空，更使其具有奇幻色彩，它的成本低，一般售價都不高，所以極易在群眾中普及，長期流行不衰。當然也有些製作奇巧工藝複雜用料講究的風箏，在清代便值數金，其價格也是頗為不菲的。

　　風箏流行於全國各地，也形成了不同流派，其中以北京、天津、濰縣、南通的風箏最為著名。北京是元明清三朝首都，這裡物阜民豐，文化發達，集中了全國的能工巧匠，也有不少風箏愛好者，風箏製作極為精巧（圖 3-s-3、4），其中有像曹雪芹那樣的富有高度文化藝術修養的文人，自然大大促進著風箏的藝術水準，曹氏風箏形象優美，式樣眾多，

3-s-3　沙燕風箏／北京　　　　3-s-4　雄鷹風箏／北京

3-s-5　蝴蝶風箏／天津　　　3-s-6　蝴蝶風箏／天津　　　3-s-7　蜻蜓風箏／天津

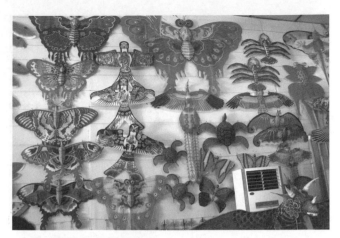

3-s-8　山東濰坊風箏城　　　　　　　　　　　　　3-s-9　風箏／江蘇南通

成為北京風箏中的代表，清代以來北京還有哈姓者的風箏享有盛名，其第一代名哈國梁，原為泥水匠，後潛心研製風箏手藝，在琉璃廠設攤售貨，頗受歡迎，人稱「風箏哈」，民國時期更有畫家馬晉亦酷愛風箏，以國畫技巧繪製，自然高雅脫俗。天津是北方最大的工商業城市，有資本雄厚的富商，也有眾多的市民，同時也受北京宮廷藝術的影響，所以這裡的風箏紮製細巧，風格雅緻，有的還可承載鑼鼓，並創造了可以安裝拆卸的結構，使體積龐大的風箏可以折疊裝入小盒子內，大大便於攜帶（圖 3-s-5～7）。著名工匠有魏元泰，人稱「風箏魏」，他的作品曾在 1915 年參加巴拿馬國際博覽會並獲得金獎，魏氏至今有四代傳人，天津西郊的年畫之鄉楊柳青鎮亦以產風箏著名。山東濰縣是手工業發達文風隆盛的地區，有「小蘇杭」之稱，這裡素有春季放風箏的俗尚，清代中葉時書畫家鄭燮曾為濰縣縣令，他作詩歌詠濰縣的春天景況，其中就談到風箏，濰縣春季有傳統的風箏市場，當地又盛產木版年畫，有的年畫民間藝人兼作風箏，年畫紅火熱烈的風格對風箏也有一定影響，濰縣風箏精巧華麗，式樣品種齊全眾多，在國內外都享有很高聲響（圖 3-s-8）。江蘇的南通為蘇北工商業發達地區，當地人富有開拓精神，這裡地近海濱，風力強勁，十分有利於放風箏活動，南通的風箏有種種樣式，但以板狀安裝哨子帶有聲響效果的風箏最有地方特色而別具一格（圖 3-s-9）。中國廣大幅員內各地都有風箏流行，但以上四個地區的風箏大體代表了南北不同的藝術風貌，地區間不斷交流，取長補短，又保持著本地區的風格特色，八仙過海各顯其能，使風箏藝術達到千姿百態美不勝收的程度。

　　風箏的品類豐富多樣，就結構而論一般可分為硬翅風箏、軟翅風箏、拍子風箏、長串風箏等，硬翅風箏的兩翼完全用竹篾紮死成彎凹的角度，和箏體相連，上面繃糊紙或絹，它的優點是製作簡便，骨架堅實，兜風力強，起得高飛得穩，是風箏中最為普及的樣式。多圖繪以鳥雀、金魚、花果及人物形象，北京的各種沙燕就是硬翅風箏（圖 3-s-10）。軟翅風箏的翅膀只有上部有一根堅韌竹條，下部糊以紙絹，不再有框架支撐而任其在風中飄動，具有栩栩如生的效果。軟翅風箏中以雄鷹、蝴蝶、蜻蜓、大雁的形象最為精彩，骨架

3-s-10　瘦燕風箏／北京　　　　　　3-s-11　龍風箏／山東濰坊

外形的紮製和風箏的彩繪都力求寫實，使之升空後具有逼真的效果。天津地區頗擅長紮製軟翅風箏，老鷹頭部採用立體造型，畫羽毛用深淺退暈的技巧，蜻蜓的眼睛作成活動的圓輪，可在風中急速旋轉，十分逼真。長串風箏係紮糊成很多圓片形然後聯綴成為長串，其首端裝以立體的龍頭，成為龍頭蜈蚣風箏，山東濰縣擅長糊製的長串風箏，最長可達一百多公尺，每當放飛時一條長龍凌空而起，在天上迴旋翻滾，氣勢宏偉，令人嘆為觀止（圖3-s-11）。拍子風箏骨架結構為平面，外輪廓多為六角或八角形，也有紮製成寶鼎、花瓶等諸般樣式，下面綴以長長的彩穗以增加其穩定性，平面上彩繪以美麗的圖案，有的在風箏上安裝哨子，升空後發出一陣陣悅耳的響聲。這種風箏主要流通於江蘇南通地區，其大者可到寬達三、四公尺，綴有一百多個響哨。風箏中最為簡單的樣式是瓦片風箏，北京俗稱「屁股簾」，僅是以兩根竹篾斜向十字交插，再在上端橫向紮一竹篾，以線勒成弓形，糊紙綴上長尾，以線牽引即可升空，這種風箏多自家動手製作，是經濟而簡便的兒童玩具。

　　風箏所表現的形象有動物、花果、人物和吉祥圖案眾多品類，不僅造型美麗而且大都含有喜慶寓意。以動物而論，鳳凰是百鳥之王，牠的降臨象徵太平盛世，雄鷹展翅翱翔，鵬程萬里，仙鶴寓意長壽，紅色蝙蝠諧音洪福，魚諧音有餘，燕子報春。花果中佛手、桃和石榴象徵多福多壽多子，花瓶寓意平安，牡丹表示富貴，吉祥圖案中則有五福捧壽（圖3-s-12），雙喜臨門，人物則多神話及英雄形象，如孫悟空、哪吒、壽星、鍾馗、天女……，全靠繪畫在風箏上表現出來。畫工在風箏製作中非常重要，形象是否生動，色彩能否絢麗奪目，全靠繪畫來體現。其形象既要圖真，又要適合風箏骨架結構適當誇張變形，使其更為鮮明突出，色彩上必須強烈明快，而且要考慮到天空映襯下的效果，例如大紅金魚或黑色的鯰魚風箏飛在高空，則天空猶如清澈的河水，碧空中的紅、黑色分外醒目，穿紅色兜肚手拿金剛圈的哪吒和手執金箍棒的孫悟空飛翔在高空中，讓人想到他們翻江鬧海和大鬧天宮的神話。新年春會和春季廟市上常有風箏攤，風箏一般都掛在牆上，任人選購，花色品種繁多，簡直是一個風箏藝術展覽，爭奇鬥豔，美不勝收。

3–s–12　五福捧壽風箏／北京

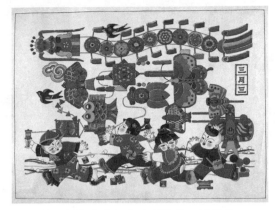

3–s–13　三月三／年畫／李洪修、臧恒望

　　放風箏是一種有益身心健康的運動，不僅在娛樂中陶冶性情，而且可治病強身，宋人所著《續博物志》中談到「春日放鳶，引絲向上，令小兒張口仰視，可泄內熱」，清富察崇敦《燕京歲時記》中亦謂放風箏「最能清目」。風箏還曾用於觀測氣象，南通漁民出海前用風箏觀測風力和風向，明代王逵所著《蠡海集》中也記載了利用風箏進行氣象研究。風箏傳到國外後曾被用於科學試驗，最著名的是美國科學家富蘭克林用風箏探測雷電的實驗，為近代電學發展揭開了重要的一頁，風箏對飛機的發明也有啟發作用，因此，風箏是一項了不起的科學創造。

　　由於風箏形象優美製造精巧，所以它兼具玩具與陳設的雙重功能，近年來中國風箏大量進入國際市場，在製作上有不少創新和提高，是非常可喜的，但有部分產品過分追求細緻，繪畫一味趨向細膩，賦色也追求複雜，漸失去民間原有那種明快剛健的風格，這樣的風箏只適合近觀或在室內陳列，飛上高空則色調灰黯形象模糊，沒有大效果，這種傾向應該引起業內人員的注意。

花鳥字　畫聯　組字畫
——漫話民間流行的美術字

中國漢字是世界上最古老的文字之一，它最初的創造更多是取自象形，如日月鳥馬草木火水之類，以後又運用指事、會意、形聲諸法則造字日益豐富，在歷史發展中字體亦不斷變化改進，開始是變圖畫為抽象結構的線條符號，由繁化簡，又進一步嬗變出篆、隸、行、草、楷各種書體，由於漢字特殊的字體結構和變化多端的點畫排列，經過寫字的人出於對美的追求和對筆畫安排的精心設計，融入作者的情感，以及運筆中表現出來的力度和韻律，便形成為人所欣賞的書法藝術。中國各朝各代曾出現了難以數計的書法家，他們的墨寶為上層社會所珍藏，但一般情況下民間卻無緣得見，可是民間也有一些供自己欣賞的有趣的書法創造，花鳥字就是其中的一種（圖 3-t-1、2）。

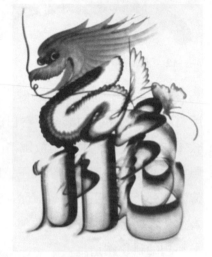

3-t-1　「龍」硬筆花鳥字

以前每逢年節廟會，常有寫花鳥字的民間書法家露天設攤賣藝，他們的寫字工具不是毛筆，而是幾個不同寬度的薄竹板和木板，用以蘸墨及顏料就地鋪紙書寫，多以大字寫對聯或橫幅，聯語都是民間熟悉和喜愛的格言或吉祥祝語，如「梅開五福，竹報三多」、「福如東海長流水，壽比南山不老松」、「窗外清風明月，室內積玉堆金」、「西漢文章兩司馬，南陽經濟一臥龍」之類，橫幅常寫「福祿壽」、「紫氣東來」、「知足常樂」。字體以行楷為基礎，字中卻巧妙地裝點穿插了花鳥形象，寫「福」字中的一點會畫出一隻展翅飛舞的蝴蝶，「祿」字一點也會變成一朵盛開的

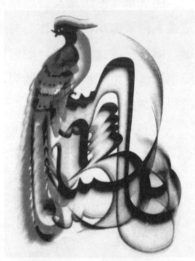

3-t-2　「鳳」硬筆花鳥字

牡丹花，書寫時也講求筆畫間的結構和筆勢的剛柔力度，有的龍飛鳳舞，筆畫間時露飛白，每寫一個字根據花鳥裝飾以五顏六色，紅火熱烈花花稍稍，妙趣橫生。有的老人喜歡素靜，書寫者也可以單純用墨寫張「精氣神」，字中點綴上松竹梅鶴，算是近於風雅的一類。這些書寫者多是文化水準不高的民間藝人，但也有師傅傳授並經過刻苦鑽研，其中有些人卻也有些書法根底，當然其書寫水準無法和正統書法家相比，格調上也多了幾分俗氣，但卻受

一般百姓喜愛，人們花不多的錢就能買一張裝飾住室。

其實略略了解一下中國書法史，發現這種花鳥字卻有著更為悠久的歷史淵源，因為最古的文字多為象形，許慎《說文》中謂「倉頡之初作書蓋依類象形，故謂之文」，古文獻中就有如「鳥書」、「蟲書」、「蝌蚪文」、「雲書」等名目，這種和自然物象相結合的圖畫字從早期的鐘鼎大篆、古璽、古瓦當和青銅劍的銘文上還可探索到一些蹤跡。花鳥字的另一淵源是飛白書，這種書體據說是東漢大書法家蔡邕在洛陽鴻都門前看到工匠用掃帚蘸白灰在牆壁上粉刷塗抹，從中受到啟發，所創造的一種特殊風格的書體，因筆畫中絲絲露白，如枯筆寫成，豪放蒼勁，氣勢飛動，故名之為「飛白」。如北宋黃伯思所謂：「取其若絲髮處謂之白，其勢飛舉謂之飛」。魏晉時常用飛白書題寫殿堂匾額，值得注意的是唐代有幾個皇帝卻都擅長寫飛白書，唐太宗「善飛白書筆力遒勁」，唐高宗「雅善真章隸飛白」，女皇帝武則天更是寫飛白的能手，她用飛白書寫的《昇仙太子之碑》碑額，筆畫中寓有鳥形，行筆勁拔，氣骨雄放，不似出自女性之手，而其書體可看出與民間花鳥字間的聯繫，此碑現仍立在河南偃師（圖 3–t–3）。至此可知這種飛白體的花鳥字原來也是曾在上流社會中流行，而且一度為帝王擅長，並進入宮廷廟堂，只是後來漸漸衰微而無人問津，但在民間卻得到繼承和發展，真可謂「禮失而求諸野」了。

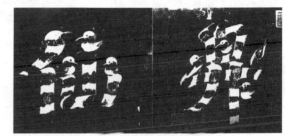

3–t–3　昇仙太子碑（局部）／唐

更有趣的是這種帶有畫意的飛白花鳥字不僅在中國流行，而且還飄洋過海傳到域外，至今韓國還有人以寫這種花鳥字獻藝，但多是以工筆花鳥和雄渾的字體筆畫結合在一起，卻也別饒意趣。中國大陸在十年動亂中花鳥字完全絕跡，幾近失傳，但隨著改革開放，近年來街頭有時又可看到寫花鳥字的人，但這些人大概沒有很好的對這一藝術作過研究，只是照貓畫虎，平心而論，水準已大不如以往，1990 年秋在美國舊金山旅行，也見到有人寫花鳥字招攬遊人購買，所寫的多是英文，既少精心結構，又無優美形象，則又是等而下之了。

民間年畫中有一種木版刻印的以畫組字的對聯，明顯是從花鳥字發展變化出來的，比較突出的是武強年畫中的一副畫對：「父子協力山成玉，兄弟同心土變金」，十四個字全用不同動態的喜鵲組成，喜鵲的尾羽中留白，猶有飛白筆法之遺意，又用梅花裝襯，給人以欣欣向榮興旺發達的喜悅。另有一副對聯是用山水人物花卉畫組成的字：「竹林鳥啼明月上，青山雨過白雲飛」，其中竹字用兩叢竹組成，飛字則為一棵古松間飛翔著蝙蝠，近看是畫，遠看字形筆畫清晰可辨，還有的以幾個字組成一字，構成詩聯，設計上頗為出奇制勝非同一般。此種畫聯在各地方年畫中尚多，不勝枚舉（圖 3–t–4～6）。年畫中還有一種是字中有畫，如桃花塢年畫中的雙鉤壽字中裝飾以八仙祝壽圖，雙鉤福字中刻印以福祿壽三星及劉

中國民間美術

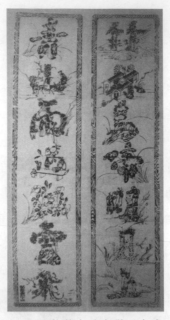

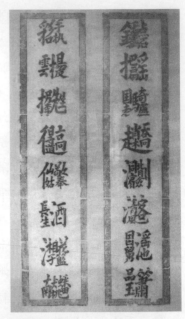

3-t-4 父子協力畫對／年畫／
河北武強

3-t-5 竹林鳥啼畫對／年畫
／河北武強

3-t-6 八仙組字

3-t-7 壽字圖／年畫／蘇州桃花塢

3-t-8 梅開五福／年畫／福建漳州

3-t-9 魁星春字／年畫／福建漳州

海戲蟾、和合二仙、財神進寶等吉祥圖畫，福建漳州年畫以大紅斗方形式印「春」、「喜」等字，字中加上魁星、天官等畫像，以加強喜慶氣氛（圖3–t–7～9）。

在民間廣泛流傳的一幅叢竹圖石刻，紛披的竹葉是由一首五言詩組成，這二十個字是：「不識東君意，丹青獨立名，莫嫌竹葉淡，終究不凋零。」這幅畫在各地翻刻甚多，上面附有說明謂係關聖帝君降臨世間扶鸞書寫，這種跳神的把戲自然無法使人相信是什麼神靈的手筆，墨竹畫的發展要晚到唐代以後，關二爺在世時也尚無此種風格的圖畫，我認為仍是民間創作而偽託關聖以增加其身價的，是一種以字組畫，在好的刻本拓片上竹葉撇捺的筆畫頗有力度，葉片間暗藏字形而又無勉強拼湊的痕跡，頗具匠心，類似這種表現的還有魁星圖、壽星圖等，也多見於石刻拓本，不過沒有叢竹處理得自然妥貼。

更有意思的是武強年畫中有一幅「老來難圖」是用一首長達六百字的民間歌謠排出一個手拄拐杖的老人的形象。歌謠開首的幾句是「老來難，老來難，勸人莫把老人嫌，當初只嫌別人老，如今論到吾頭前。千般苦，萬般難，聽我從頭說周全……」，下面歷數人老後出現的艱難，並勸人要孝順和贍養父母，語言通俗，完全講的是如何做人的道理，古代繪畫注重「成教化助人倫」的教育功能，在民間美術中得到了很好的繼承。雖然這幅以詩組畫的作品藝術上並不高明，但由於它宣傳了中華民族優良的道德風尚而深得人心，所以被人買去貼在牆上教育後代（圖3–t–10）。

3–t–10　老來難／年畫／河北武強

花鳥字、畫聯、組字畫出自民間匠師的創造，顯示了群眾的聰明智慧，並從中傳達出人民的優秀品質和道德觀念，它的形式和表現手法也多種多樣，活潑有趣，其中所體現的民間審美情趣，多數也是積極健康的。

關於走馬燈的回憶

中國民間美術

慶賀新年，花燈和年畫一樣是節日的重要陳設品，特別到除夕之夜，隨著爆竹聲聲，門旁壁上掛著的彩燈亮了起來，又有一群群孩子們手提點燃的花燈歡呼雀躍，色彩繽紛輝煌閃爍的燈光，伴隨著歡聲笑語，為節日增添了不少歡樂，也給人終生留下難忘的印象。

我的家鄉保定是一座有著悠久歷史的古城，三、四十年代還保留著濃郁的傳統年俗，每進入臘月，年貨應時上市，其中最使我感興趣的就是年畫和花燈。在城內濟善商場和城隍廟街年年都有賣燈的攤點，懸掛著形形色色的花燈，最普通的是蓮花燈和魚燈，複雜一些的則有五彩斑斕的雞燈和帶有車輪並能點頭活動的羊燈，裝滿風車的船燈，栩栩如生的蟈蟈燈……這些燈都是以高粱稈或竹篾紮成骨架，再糊成設色，為了增加燈光的透明度還在紙上塗一層清油，光彩奪目，製作起來可謂巧奪天工，然而給我印象最深的莫過於兒時見過和玩過的走馬燈。

走馬燈的構造是先用高粱稈插成長方形的立體燈框，在燈中心部位裝置可以活動旋轉的「燈傘」（一根上端帶葉輪的立軸，葉輪係用篾片彎成圓形，在立軸頂端以許多紙條反轉糊連於竹篾製的圓圈上），燈傘立軸的中部橫裝細鉛絲，鉛絲外沿安裝剪紙人馬之形，燈框兩側及正面糊以薄白紙，立軸下端一側燃點蠟燭，產生的熱空氣上升，驅動紙輪使燈傘不停地旋轉，剪紙影像被燈光映現在紙糊的燈壁上，循環往復，趣味盎然。這種燈影型的走馬燈出現較早，可遠溯至唐代，宋代文獻中講到年節活動有關於走馬燈的明確記載，周密《武林舊事》中記載「有五色蠟紙，菩提葉，若沙戲影燈馬騎人物，旋轉如飛，又有深閨巧娃，剪紙而成，尤為精妙」的走馬燈，其形製和近代所見者已所差無幾。但後來走馬燈的製造不斷出新日益精巧，就我所見還有另外幾種。

最多見的走馬燈是在燈傘中部的鉛絲上裝以彩繪的人物，內容多是民間熟悉的整齣戲曲，如《白蛇傳》水漫金山中的白蛇、青蛇、龜帥、蝦兵蟹將；回荊州的劉備、孫夫人、趙雲及吳將丁奉、徐盛，還有新年花會社火中的高蹺、獅子、太平車及回回進寶等，燈的正面不再糊紙而是裝飾成小戲臺的模樣，彩繪的人物團團轉動而不再是燈影，從「影子戲」發展到「舞臺」，二者各有不同情趣。

還有一種是燈的正面仍然糊紙，但安裝上彩印的人物，其中手腳軀體皆有樞紐後面連以鉛絲可以擺動，用旋轉著的燈傘中部的鉛絲，一次次的撥動紙人活動樞紐的鉛絲，這樣燈傘隱藏在紙後，而燈壁上的人物卻在活動，產生更奇妙的效果。

更為奇巧的一種是正面糊紙所安裝的活動人物，不只用燈傘鉛絲撥動，而且燈傘上端

連以細細的馬尾，引到前面和人物相連，能上下方向提起落下，兩種結合，可以表現踢毽子的情節，毽子被馬尾牽引時起時落，異常生動。還有一種「打麵缸」走馬燈，張才用棍子打麵缸的搖擺動作是用燈傘鉛絲撥動的，而藏在麵缸裡的四老爺卻在馬尾牽動下一起一落，時隱時現，更是妙趣橫生，使人觀之忍俊不已。構造最為巧妙的是「小磨房」走馬燈，在前面用另一短立軸作出一個能旋轉的小驢拉磨，燈中央的立軸間採用機械轉輪互相傳動的原理帶動短立軸上的驢和磨旋轉，旁邊另有農婦籮麵，雙手上下的動作則用馬尾提落，這個走馬燈製作複雜，價格也當然不低，但看過的人無不讚嘆作者的出色設計和製作的本領。

　　燈影戲的走馬燈也有新的創造，民間匠師把燈體橫向擴大一倍，燈內裝了兩個燈傘，一個傘上安裝鏤空的魚形，另一側燈傘上安裝龍形，正面糊的白紙的中央畫著黃河波浪和壯麗的龍門，當燃燭以後旋轉的魚影到龍門後忽而隱去，而龍形隨之出現，兩者互相幻化，名之為「魚龍變化」，象徵科舉高中飛黃騰達，即所謂「龍門三級浪，平地一聲雷」。

　　走馬燈的發明可能受皮影戲的啟示，但值得注意的是製作者已懂得並利用了空氣受熱後上升產生對流的原理，推動燈傘旋轉而使得軸上的人馬轉動，這一類似燃氣渦輪或飛機螺旋槳的構想出現在距今千年之遙的唐宋時期，我們祖先的創造能力實在是令人欽佩。

　　記得過年時還有一種叫作沙子燈的玩具，是一個硬紙作的方盒子上安裝有可以活動的人物，紙盒的內部裝著沙土，玩時先將紙盒倒置，然後翻轉，藉沙土在盒內的流動驅動人物活動，其實不能算是燈，稱為「沙子燈」是名不副實的。

　　我說的這些走馬燈和花燈大約皆產於河北廊房的勝芳鎮，勝芳紮製花燈是有歷史傳統的，而且年年有龐大的燈會，但花燈在近四五十年隨著生活習俗的變遷品種已逐漸減少，十年動亂中更是被徹底消滅，「文化革命」以後勝芳恢復了一年一度的燈會，我興致沖沖地跑去參觀，但這些走馬燈已無由得見，花燈紮製的技巧也大不如以前，我想，能作走馬燈的匠師即使健在，至少也已上八十歲以上的高齡了，人亡則藝絕，這些令人驚嘆的技藝也將成為〈廣陵散〉而永絕於人間了。

　　我十分讚賞那些心靈手巧的不知名的民間藝人的才能和智慧，更為出色的技藝失傳而嘆息，為了使這些卓越的創造不致湮沒無聞，特寫下這篇回憶。

附　言

　　由於傳統的走馬燈現已無處尋覓，故不能提供實物插圖。好在一些明清畫本中尚保留了一點圖像資料。明末吳興寓五本《西廂記》插圖「解圍」一幅中，別出心裁地用走馬燈的形式表現白馬將軍杜桷和惠明追殺孫飛虎，燈中心的旋轉傘隱約可見（圖3-u-1）。清代楊柳青年畫「慶賀元宵」中畫著一盞懸掛的蓮花缸燈，下部映出魚蝦蟹的形象，應該是旋轉的走馬燈（圖3-u-2）。舊時年畫作坊兼印製供糊製走馬燈的成套人物形象，如「反西涼」、

「回荊州」等，剪下後即可裝置於走馬燈上，這種年畫印本尚有流傳，從中約略可見走馬燈中的藝術形象（圖 3-u-3、4）。另外在流傳下來的蔚縣剪紙中也有一套唐僧取經的鏃刻形象，則是供轉影式的走馬燈使用的（圖 3-u-5）。儘管這些圖像還不能完整的顯示走馬燈的結構，特別是文中提及的那些設計巧妙的作品，但聊勝於無，多少總能體會到已經逝去的民間藝術的精妙，藉此保留下一點歷史的記憶。

中國民間美術

3-u-1　西廂記走馬燈

3-u-2　慶賀元宵（局部）／年畫

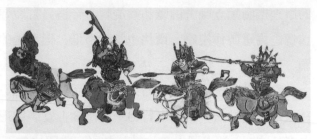

3-u-3　反西涼（走馬燈）／楊柳青年畫

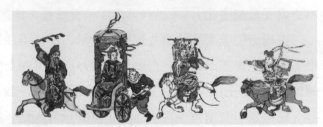

3-u-4　回荊州（走馬燈）／楊柳青年畫

3-u-5　西遊記（走馬燈）／人物剪影

布牌子　久違了

張燕風女士的《月份牌廣告畫》剛出版不久，就向我透露了另一個計畫，她在悉心搜集整理以前的布牌子畫片，這個想法頗使我驚異。因為布牌子是舊時貼在布匹上的帶有商標性質的小幅彩色畫片，它不像月份牌廣告畫那樣作為商品的贈品，而是隨著布匹的拆開出售被撕下丟開，不易完整地保存，況斗轉星移，相隔年代已久，即便能搜尋到也只是殘餘的少量而已，很難實現系統的收藏和整理。時隔兩年，她向我展示了她的收藏成果，著實地使我大吃一驚，在厚厚的書篋中裝滿了五光十色的布牌子畫片，不是幾張幾十張，而是達數百張之多，真是琳琅滿目豐富多彩。

看到這些布牌子，勾起我對遙遠童年的回憶。我的故鄉在保定市，以前曾是河北省會，距盛產棉布的高陽縣僅三十五公里，這個號稱北京南大門的城市規模雖不算大，但商業市場還算繁盛，商業店鋪集中在城中心的濟善商場，攤販則在臨近商場的城隍廟街一帶，這裡有許多綢緞店和布攤，綢緞店的立櫃貨架上放著各式綢緞，但臨街的櫥窗和店堂內的平櫃裡卻鋪擺著成匹的布，使我最感興趣的便是那些布匹上都貼著一張彩色圖畫。童年時看不到也看不懂名人字畫，教科書裡的插圖，過年時的年畫，香煙盒裡的畫片和這些布牌子滿足我的審美要求，書裡的插圖沒有色彩，貼在牆上的年畫僅是兩三張，而這些布牌子彷彿是開放的畫展，到商場就可以看到，常常吸引我在櫥窗前駐足，偶爾得到一張則視若拱璧，邊欣賞邊臨摹，成為習畫的範本。

布牌子裡圖畫內容非常廣泛，圖畫周圍都有彩色花邊，還套印著金色，相當鮮豔奪目。高陽布主要銷往中小城市和農村，其商標上多是民間喜聞樂見的傳統題材，我印象較深的有「三星圖」和「壽星圖」，戴紗帽的天官，穿員外服的祿星，特別是高額白鬚笑容可掬的南極仙翁，這些都是生活中沒有的，但卻讓人感到十分親切，空中飛著的紅蝙蝠也和日常看到的真蝙蝠不同（那時每到夏日傍晚天空常有蝙蝠飛來飛去），這些藝術形象有別於生活形象。在畫裡我懂得了什麼叫三星高照、五福捧壽、洪福齊天等吉祥詞語，和諧音寓意的表現手段。歷史故事畫中印象最深的是司馬光砸缸，那個內容是我早已熟悉的；對老萊子彩衣娛親感到很滑稽，對竹林七賢的故事是直到我上中學後才清楚的，但畫中清雅的情致卻與一般畫頗不相同，仍然給我留下深刻的印象。上海及天津布匹上的畫片多是時裝美女，印刷比較精美，但讓我大惑不解的是陰丹士林的標幟，同時畫著下雨和太陽。後來才知道是為了宣傳布不怕日曬雨淋的質量而作的圖案設計（圖 3-v-1、2）。從欣賞布牌子中使我懂得不少知識，對我以後喜愛文史藝術有著不可忽視的啟迪作用。

這些布牌子是以繪畫形象進行商品宣傳，應歸於商業美術一類，中國美術歷史悠久傳統深厚，但由於兩千多年的封建社會以農立國，商人居於四民之末，為商業服務的美術卻是一片空白，舊時商鋪僅靠招幌招徠主顧，即使「松江布遍天下」，卻很少見到原始的廣告形式，偶爾也有的商家在雕版印刷的發單上附以圖畫，如南宋濟南劉家功夫針鋪印有帶白兔形象的宣傳品❶，但極其簡單和稀少，美術史上畫家的作品幾乎與商業宣傳絕緣，《聖朝名畫評》裡記載北宋畫家高益在開封街頭賣藥，先當眾畫鬼神以吸引人們圍觀並將作品贈給顧客，則近乎江湖醫生在地上撒白灰寫字作畫的「圓年子」的舉動❷，實在算不上商業美術。

3-v-1　布牌子

十九世紀以來外國商品的大量輸入和本國現代商業的發展，迫切需要商品廣告的宣傳和商標及包裝設計，現代製版印刷技術的傳入，使廣告及商標設計等美術品印刷質量有了基本保證，這一領域才開始迅速發展起來，出現了香煙月份牌廣告及煙盒中所附的畫片、盒裝商品的裝潢設計和紡織品的商標，成為人們熟悉和喜愛的美術品。早期大量出現的商業美術品其設計藝術水準當然有高下之分，優劣軒輊，但他們大都根據商品宣傳的需要，密切適應社會好尚，既在一定程度上表現了當時的新生活新思潮，對傳統美術及外來美術則兼收並蓄，題材及藝術形式上則盡可能地迎合一般民眾趣味，由傳統的古代題材愈來愈向時裝

3-v-2　陰丹士林布牌子

美女發展，隨著商品銷售流行於城鄉各地，其社會影響甚至超過正統的國畫和西畫，以致當時美學家呂澂發出「馴至今日，言繪畫者幾莫不推商家用為號召之仕女畫為上」的感嘆❸，這種近於俗的作品自然得不到美術家們的承認，但是卻為現代商標廣告畫的發展打下初步基礎，同時成長出一批早期有影響的商業廣告畫家。

香煙等商品月份牌形式廣告畫大都出自上海具有一定繪畫水準的畫家之手，而布牌子的作者除上海地區少數廣告名家以外，很多是活動在中小城市的一些不知名的民間畫家，

❶現收藏於北京中國國家博物館。

❷「圓年子」是江湖隱語，係藉一定手段以吸引觀眾的意思。

❸呂澂致陳獨秀信，載《新青年》第 6 卷第 1 號（1918 年）。

他們的文化素質和藝術修養都不高，卻熟悉群眾的欣賞習慣和審美趣味，設計中根據商家的要求，在內容和形式上都能適應一般群眾的愛好，作到形象俊美，構圖飽滿，色彩豔麗，手法通俗，裝飾效果強，在一定程度上受到月份牌廣告畫和民間年畫的影響。他們的作品雖然難登大雅之堂，卻也別具一格。布牌子的內容多突出吉祥喜慶，題材範圍較為廣泛，有的表現上力求新穎，形式也活潑多樣，其中既有傳統的福祿壽三星和財神進寶（圖3-v-3～5），也有拿著元寶和如意的時裝美女和娃娃，人物畫中民間熟知的歷史神話戲曲故事流行一時，後來則更多的追求「時髦」，向摩登的時裝美女上發展（圖3-v-6），二十年代的閨秀到三、四十年代的女明星形象曾大量在布牌子上出現，外國影片的輸入和映出中的轟動，使人猿泰山、白雪公主也進入布牌子的畫面。花鳥中麒麟獻瑞、丹鳳朝陽和國外的珍稀動物並存；風景中園林名勝與西式建築競勝。從畫法上有傳統的勾描渲染，有西洋的水彩畫，有中西合璧的擦筆賦色，注意圖案的裝飾意匠（圖3-v-7），還有漫畫、連環畫

3-v-3　三星圖布牌子

3-v-4　白鶴圖布牌子

3-v-5　定福君布牌子

3-v-6　美人撞球布牌子

3-v-7　八駿圖布牌子

的形式宣傳貨物的質量，配合以鼓動性的文字，真是各出機杼爭奇鬥勝。可貴的是有的廣告以形象的醒獅地球及空軍勝利表現了中國奮發自強的意志，有的則標明「提倡國貨，挽回利權」，「服用土貨，無上光榮」等字樣。紡織業在中國民族工業中占有重要比重，從這些布牌子中可看到其發展的軌跡，在振興民族工商業和推銷國貨上也起到一定積極作用。其設計和印刷對了解近現代廣

3-v-8　賞月圖布牌子

3-v-9　航空救國布牌子

告史、印刷史和社會審美好尚的變化亦不失為難得的形象資料（圖3-v-8、9）。

　　遺憾的是這些隨商品流行於社會的布牌子過去幾乎沒有人給予關注，長期任其流散泯滅，這種損失再過若干年後將無法彌補，這是非常可惜的。燕風女士曾專修自然科學，後來又在北京中央美術學院美術史系學習，她深邃的科學頭腦和藝術上的敏銳眼光使她在收藏和學術研究上獨具慧眼，將這一為人忽視而又頗有意義的歷史資料通過布牌子的搜集和研究而揭示了出來，實在是一樁非常有意義的事。我對商業美術方面毫無研究，但對她的鑽研精神和取得的獨特成果是非常佩服的，僅寫出一點膚淺的認識，作為對此書出版的祝賀。

掛錢兒

「掛錢」是慶祝新年時貼在門楣上的剪紙裝飾。按照傳統習俗，每屆農曆年前家家戶戶總要在門戶貼上大紅對聯和造型威武的門神，同時也要在門楣上裝飾一排色彩鮮豔玲瓏剔透的掛錢，相互輝映，充滿了萬象更新的喜慶氣氛，以祈新歲平安吉祥（圖 3-w-1～3）。

掛錢也稱門箋或門錢，係用彩紙製成，多作豎長形，剪刻鏤空吉祥花紋或文字，是舊時迎春過年不可缺少的應節裝飾物。溯其源流當始於古代用於迎春的幡勝。據《後漢書·禮儀志》：「立春之日，夜漏未盡五刻，京都百官皆衣青衣，郡國縣道官下至斗食令史皆服青幘，立青幡，施土牛耕人於門外，以示兆民。」所以服青幘，立青幡，因青色代表草木初生，亦指東方色青，春幡是在迎春的隆重大典中出現的。西漢時造紙技術尚未成熟，青幡肯定為絹帛所製。春勝卻是出現於慶祝「人日」活動，見於六朝時蕭梁宗懍《荊楚歲時記》的記載：「正月七日為人日，剪綵為人，或鏤金箔為人，以貼屏風，亦戴之頭鬢，又造華勝以相遺。」在正月初七日剪綵絹或金箔為人形裝飾屏風，稱為人勝，剪為花樣戴在頭上，稱為花勝。當時雖然剪紙已在民間流行，春勝的製作仍有相當數量以絹為材料，這種春勝兼有祝願人丁興旺健康長壽和迎春驅邪的雙重意義，現今日本奈良正倉院還收藏有唐代的春勝，在金箔上寫有「令節佳辰，福慶惟新，變

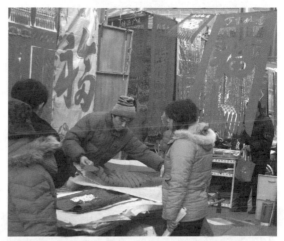

3-w-1　買掛錢／天津

3-w-2　賣掛錢的攤點／天津

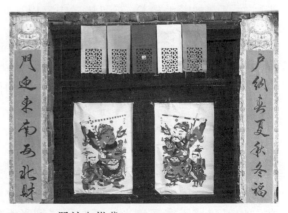

3-w-3　門神與掛錢

和萬載，壽保行春」的吉祥詞句，另外在絹上還裝飾有花木、嬰孩、小犬及花邊圖案。以幡勝迎春的風習一直延續到宋代，但已有發展。宋陳元靚《歲時廣記》中載「皇朝歲時雜記：元旦以鴉青紙或青絹剪四十九幡，圍成一大幡。或以家長年齡戴之，或貼於門楣。」這種變化是將春幡由立春發展到元旦，而且懸於門楣，已具後來掛錢的雛形，在製作材料也不止用鴉青紙絹，吳自牧《夢粱錄》云：「歲旦在邇，街市撲買錫打春幡勝，百事吉斛兒，以備懸於門首，為新歲吉兆。」宋范成大在〈立春貼門〉詩中又有「剪綵宜春勝，泥金祝壽幡」，立春時門上不僅有金色或鴉青色的春幡，而且還有彩色春勝，可見布置的是非常紅火美麗的。戴在頭上的華勝風俗直到明清時期仍在某些地區流行，明劉若愚《酌中志》記北京「自歲暮正旦，咸頭戴『鬧蛾』，乃烏金紙裁成，畫顏色裝就者，亦有用草蟲蝴蝶者，或簪於首，以應節景」，清人《北京風俗志》亦載在元旦時「小兒女剪烏金紙作蝴蝶戴之，名曰『鬧嚷嚷』」。這種「鬧蛾兒」或「鬧嚷嚷」的頭花，當是古代春華勝的流風。而春幡則發展成玲瓏剔透的迎春掛錢了。

貼掛錢在明清以後已普及到全國各地，形制及名稱各有不同。北京的掛錢有各種不同規格，清代富察敦崇《燕京歲時記》謂：「掛千者，用吉祥語鑴於紅紙之上，長尺有餘，粘之門前，與桃符相輝映。其上有八仙人物者，乃佛前所懸也。是物民戶多用之，世家大族鮮用之者。其黃紙長三寸，紅紙長寸餘者，曰小掛千，乃市肆所用也。」文中所指佛龕貼掛的八仙人掛錢為五張一套，每張上貼著彩印的八仙中的兩位仙人，當中一幅為壽星，和為八仙祝壽（圖3-w-4）。另外紅紙黃紙者亦有不同式樣，每入臘月，街頭即和門神、年畫、敬神紙等一起設攤售賣。清道光四年《鳳凰府志》記該地於年前「各戶換新對聯，掛紙錢於門，鑴福祿壽喜等字，統曰『喜錢』」，形制與北方大略相同。湖北孝感把掛錢稱為門神紙，而且不止貼在門上：「貼五色紙錢於門，凡器用、廁溷皆貼，總曰門神紙。」（見光緒八年《孝感縣志》）這種到處貼掛錢的風俗在北方也流行，保定和天津除門楣上貼用外，在水缸上、窗櫺上、紅紙春條上都可以貼掛錢。宣威縣的掛錢上有利市仙官，並名之為腰門錢：「用色紙印就之種種號碼，曰大利市，上刻利市仙官名號，貼之楣，曰腰門錢。」（民國二十二年《宣威縣志稿》）而湖北漢口又以「封門錢」稱之：「紅紙鏤花貼於楣上，率以五張為準，名『封門錢』，『各門首插松柏枝，懸五色紙錢。』」（民國四年《漢口小志》）儘管各地名稱互異，而貼掛錢的風俗是大體相同的。

筆者所搜集的掛錢因地區不同而有不同作法，最常見的是用不同形狀的刀頭的鏨子在一疊紙上鏨出種種花樣，這些鏨子的刀部有圓形者，可鏨古錢狀花紋，有曲心狀者，可鏨出卍字等不同圖案，其中文字部分則需用刻刀刻製。這種方法的優點是工效高。另一種是完全用刀雕刻花紋，可隨心如意，一次亦可生產十餘張，作工較為細緻，適合生產精緻的掛錢。另有以剪刀剪製者，一次最多三兩張，多係家庭自製自用。掛錢有單色紙者，亦有在白棉紙染成五彩斑斕者，還有用各種彩紙拼貼者。掛錢上的文字有每張一字成套為吉祥

詞語者，如「福、祿、壽、喜、財」，亦有一張上刻四字者，如「招財進寶」、「日進斗金」、「吉慶有餘」、「四季平安」、「闔家歡樂」等。圖案則多古錢、卍字等，也有刻魚形、聚寶盆等形象者。但花紋不能太細，因門前懸掛整天被風吹動，太細則易損而難以耐久（圖3-w-5～16）。

3-w-4　壽星掛錢／北京

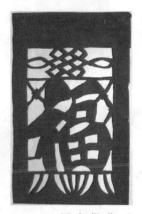

3-w-5　福字掛錢／河北

3-w-6　雙喜掛錢／河北

3-w-7　四季平安掛錢／天津

3-w-8　子孫萬代掛錢／天津

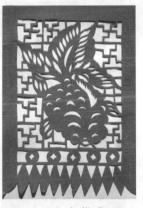

3-w-9　金魚掛錢／天津

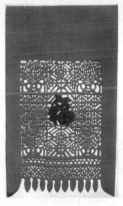

3-w-10　金福字掛錢／江蘇

3-w-11　彩福掛錢／安徽

3-w-12　丹鳳朝陽掛錢／安徽

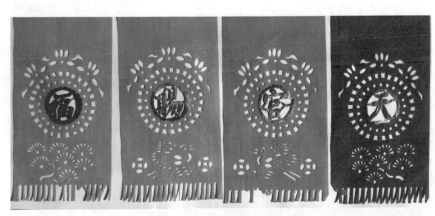

3-w-13　天官賜福掛錢／江蘇

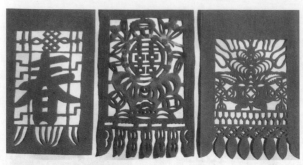

3-w-14　彩紙掛錢／河北

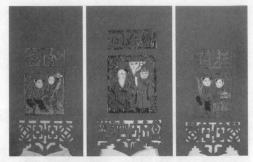

3-w-15　吉祥掛錢／佛山

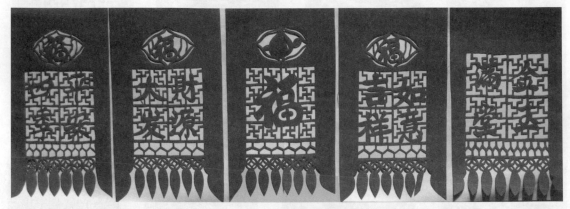

3-w-16　掛錢／天津

　　門上掛錢有的地區過了正月十五就去掉了，如光緒二十二年 (1896)《敘州府志》載：「十六日，揭門上花紙錢焚之，諺曰：『火燒門上紙，各自尋生理』。」北京則要等到二月初一：「二月初一為中和節，俗以是日祭祀太陽。祭時將新正各門戶張貼之五色掛錢，摘而焚之，曰『太陽錢糧』。」（潘榮陛《帝京歲時紀勝》）去掉掛錢表示年節已過，繁忙的勞作又開始了。因為掛錢都是年節貼用於門上，隨風飄蕩，即使年節過後沒有人為的摘取焚燒，也難保持良久，此類剪紙更很少有人重視，所以不易流傳。

3-w-17　鏤金大掛錢／天津

3-w-18　鏤金大掛錢／天津

　　可喜的是近年來春節貼掛錢的風氣又在大陸很多地區流行起來，特別是天津市，幾乎沒有一家過年不貼掛錢，商店還以掛錢裝飾櫥窗，有長至一公尺者（圖 3-w-17、18），十二月天后宮前有賣剪紙掛錢的龐大市場，各式的掛錢陳列懸掛招徠買主，彷彿是舉行一次迎春剪紙藝術競賽，歡慶著美好春天來臨。

王老賞和蔚縣戲曲窗花

　　蔚縣地處太行山、燕山和恆山交匯之處，西鄰雁北，北接內蒙，南通中原廣袤大地。自古是漢族和兄弟民族交往之區，溝通著二者頻繁的經濟交流，農耕文化和草原文化也在這裡交匯，地理和歷史的環境養成蔚縣人豪放直率任俠好義的性格，也造就了富有特色的地方民俗和民間文化，蔚縣戲曲窗花就是其中的一朵奇葩（圖3-x-1、2）。

　　戲曲人物本來就是民間剪紙經常表現的題材，但像蔚縣窗花那樣形成主要而突出的門類在中國卻是獨一無二的。這首先表現了民族戲曲藝術的興盛和在蔚縣的繁榮和普及。中國戲曲文化歷史悠久且根植於民間土壤之中，是民族文化中的瑰寶，遠在五代北宋金元時期，山西及其鄰近就是戲曲藝術創作和演出異常活躍的地區，明清時地方戲勃興，山陝梆子為北方重要劇種，由此衍生的秦腔和山西梆子中的北路梆子流行於蔚縣，特別受到當地群眾的青睞，欣賞戲曲成為他們文化生活中的重要組成部分。山西中路梆子風格傾向高昂激越，豪邁奔放，其行當有「三大門」（鬚生、正旦、花臉）和「三小門」（小生、小旦、小丑）。劇目多取材歷史故事，金戈鐵馬，慷慨激昂，適合蔚縣人的性格，特別受到歡迎。山西中路梆子在清代及民國年間曾出現不少名角，名旦侯俊山（十三旦）同治年間長期獻演於晉北及蔚縣張家口一帶，並三次進京五次赴滬，名震南北，擅刀馬旦及武生，「九花娘」、「辛安驛」及「伐子都」、「黃鶴樓」為其代表劇目。近代名淨董福（藝名獅子黑）就是蔚縣人，他的拿手好戲「劈殿」深為人所稱道，名旦賈桂林擅演「金水橋」，演作俱佳，他們的精湛技藝對該劇種的發展作出貢獻，在蔚縣享有盛名。明清之際，蔚縣商業經濟異常發達，商鋪雲集，市面繁榮，引得四方戲班來此獻藝，各村也多成立劇團，於農閒時期業餘排練，藉節日及廟會機會演出，蔚縣各村堡都有戲臺，現在猶有不少古戲臺保留下來，「八

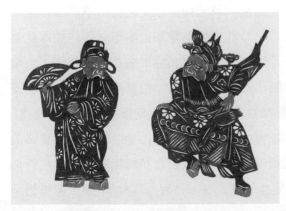

3-x-1　鳳儀亭剪紙／河北蔚縣

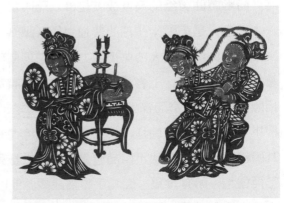

3-x-2　鳳儀亭剪紙／河北蔚縣

百村堡八百戲樓」顯示出蔚縣戲曲繁榮的盛況，戲曲受到蔚縣老百姓的特別鍾愛，民間剪紙是民間美術中最為普及的門類之一，戲曲剪紙將兩種為人民喜聞樂見的藝術形式結合起來，更受到群眾的喜愛，因此在一定時期內頗為膾炙人口。

傳統的蔚縣剪紙以窗花為主，裝飾在窗欞紙上的窗花必須成組成套，每四個為一回，一組窗花少則一回，多的可達六回。內容相互關聯，形式風格一致，如四季花鳥、八仙慶壽、十二生肖、二十四孝等，通過刻製點彩，經過光線照射，玲瓏剔透，鮮麗絢爛，具有強烈響亮紅火喜慶的效果，而這種成組的形式尤其適合表現戲曲人物，表現一齣戲中各種角色的生動的形象，塑造其傳神的舞姿功架，貫穿以情節，排列在窗戶上，儼然是一臺大戲在窗戶上演出。既滿足了人們對戲曲的愛好，又美化著住室，增加了新春的喜悅，賞心娛目，是極佳的藝術享受。

中國傳統一向強調戲曲藝術要寓教於樂，「不關風化體，縱好也徒然」，當然在其中不免滲透有封建觀念，但蔚縣戲曲窗花中選取的劇目中卻更多地反映了群眾的道德評判。對忠心報國廉政愛民的文臣武將給以熱情歌頌。唐朝開國元勳程咬金為了維護正義敢於直顏犯上，揮斧闖入神聖的金鑾寶殿和皇帝當面辯理（「劈殿」、「秦英征西」），楊家將滿門忠烈，面對強敵入侵義無反顧獻身沙場（「金沙灘」），徐延昭和楊波在江山的危急時刻，敢於挺身而出力挽狂瀾（「忠保國」），對權臣奸佞邪惡之徒則給以鞭撻，李良藉女兒裙帶關係倚權仗勢謀朝篡位，最後只能身敗名裂（「忠保國」），歐陽芳通敵害賢，遭到萬世唾罵（「下河東」），這些為群眾熟悉的人物和情節經過藝術加工長年出現在窗子上，對人們的思想情操進行感染，對社會的精神文明建設有著重要作用，成為灌輸道德的教科書。

蔚縣戲曲剪紙在藝術表現上非常高超。依照形象和內容的需要，陰刻和陽刻運用作了成功的協調，人物眉眼傳神，鬍鬚飄灑繁而不亂，武將的鎖子甲玲瓏剔透，衣紋流暢，以刀代筆達到出神入化的地步。因此，即使是未塗色的「坯子」（半成品），也具有很強的藝術魅力。在色彩調配上作到紅火和諧豔而不俗，十分優美耐看。成功的戲曲窗花在民間藝術中達到了進步的思想性和優美的藝術性的完美結合。

蔚縣戲曲剪紙的高度成就是群眾聰明智慧的結晶，特別得益於王老賞的卓越創作。

王老賞是蔚縣南張莊的普通農民（圖 3-x-3、4），畢生酷愛和從事剪紙創作並以此為副業，他傾注了極大的熱情致力於窗花的創新，適應群眾愛好戲曲的審美心理創作了大量精彩的戲曲窗花。王老賞粗通文字，喜歡讀章回小說，又愛看戲，對其中人物情節服裝扮相瞭如指掌，豐富而深邃的民間文化修養是他藝術創作的雄厚資本，他重視借鑑前人成就，搜集了很多舊窗花底樣，又注意從小說繡像和年畫中積累形象資料，他曾請畫匠韓文業為其繪稿，但創作時決不照葫蘆畫瓢式的依樣死板硬刻，而是按照窗花剪紙藝術規律進行加工再創造，所有畫稿一經其手頓然改觀。他也能作畫（圖 3-x-5），成功地掌握了剪紙造型中的寫實與誇張，繁與簡，聚與散，面與線，陰刻與陽刻的處理技巧，人物外廓完整豐滿，

3-x-3　王老賞像

3-x-4　王老賞的家鄉蔚縣南張莊

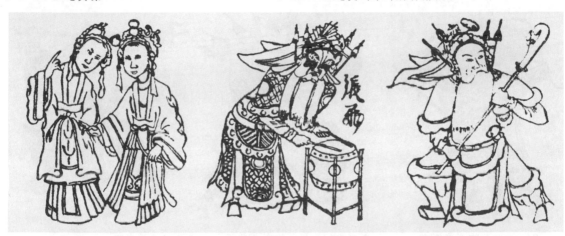

3-x-5　王老賞剪紙畫稿

形象生動，動態鮮明，功架優美，穿戴扮樣合情合理，深為人民所喜愛（圖3-x-6～11）。他創作的戲曲窗花都成齣成回，眾多人物皆有特色，其中表現將相的「靠把戲」（如「楊家將」、「伐子都」）和「袍帶戲」（如「忠保國」），也有反映家庭和倫理的「正劇」（如「牧羊圈」）和活潑風趣的小戲（如「小放牛」、「送銀燈」），件件性格突出絕少雷同，同是淨角，「蘆花蕩」的張飛腰插令旗豪爽嫵媚，「金沙灘」中的楊七郎揮鞭酣戰驃悍勇猛，「忠保國」中的徐延昭捧錘端坐沉穩剛毅，「鳳儀亭」中的董卓執戟躞步暴戾奸詐，幾可呼之欲出。值得一提的是王老賞塑造了一批戲曲中的女中豪傑巾幗英雄，劉金定、穆桂英不僅武藝超群，而且敢於衝破封建觀念自擇婚配（「穆柯寨」、「雙鎖山」），燒火丫頭楊排風比武中打敗三關的焦、孟二將，在沙場上更使敵人聞風喪膽（「焰火棍」），這些人物刻在窗花上正邪分明，予人以深刻印象。也許是有的戲曲人物與蔚縣有著密切關係的緣故，人物塑造上更充滿激情。「平皇糧」中的馬芳就是蔚縣人，他鎮守榆林，在忠臣遭到陷害之際毅然發動兵諫，剪

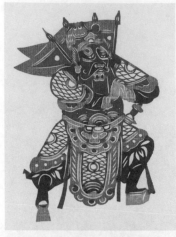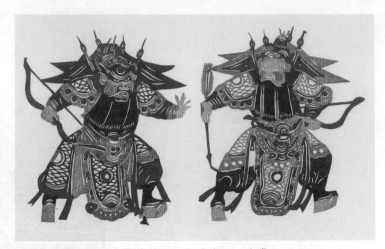

3-x-6　戲曲人物彩色剪紙——　　　3-x-7　戲曲人物彩色剪紙——銅雀臺／王老賞
回荊州／王老賞

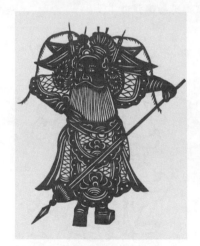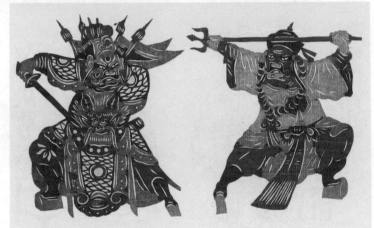

3-x-8　戲曲人物彩色剪紙——　　　3-x-9　戲曲人物彩色剪紙——金沙灘／王老賞
陽平關／王老賞

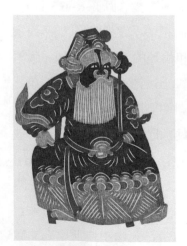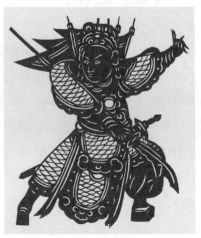

3-x-10　戲曲人物彩色剪紙　　　3-x-11　戲曲人物彩色剪紙——烈
——忠保國／王老賞　　　　　火旗／王老賞

紙以十二幅為一套的大結構，其中的九個夫人個個神采奕奕栩栩如生。戲曲窗花中的人物雖都是個體形象，但通過扮相和功架的塑造，在人物間組成生動的情節，「穆柯寨」中八賢王的矜持和楊六郎手遞帥印的抗拒，到宋營獻降龍木的穆桂英有穆瓜相隨，一旦一丑對比中情趣盎然。特別是當穆桂英為宗保求情不准時毅然拔劍相對，六郎的驚恐，焦孟二將的幸災樂禍的神情饒有趣味地增加了戲劇性。戲曲窗花人物雖取自舞臺，但不為其囿，特別是神話戲中的人物，「黃河陣」中的三霄娘娘都騎著鸞鳳仙鶴凌空飛行，廣成子也騰雲駕霧，趙公明則祭起法寶，這在舞臺上都不可能出現，但卻增添了神話魅力，明顯的受到繡像小說插圖和年畫的影響。戲曲剪紙中的服裝扮相和今天亦有不同處，對研究戲曲史也是一樁難得的形象資料。

　　王老賞對待藝術的態度是嚴謹而執著的。他本身就是群眾中的一員，了解人們的思想愛好，虛心聽取意見，不斷改進，精益求精。為塑造好角色，有時擺出功架加以體會。他一生創作戲曲窗花達一千多件，這些創樣在蔚縣剪紙藝人中流傳效仿，豐富了人民的文化生活，繁榮了節日的剪紙市場，提高和擴展了窗花的藝術質量。他樂於幫助別人，高尚的藝德也是值得稱道的。王老賞逝世後他的戲曲窗花流向全中國，走向世界，日本友人對戲曲臉譜興趣頗濃，1955 年提出專門製作臉譜窗花，由其弟子周永明等加工創作，為蔚縣戲曲窗花增添了新品種。

　　在經濟走向全球化，中國社會迅速轉型的今天，傳統戲曲已失去昔日的輝煌，戲曲窗花也漸走向式微，然而王老賞及其作品作為那一時期的典範，卻給我們留下了一宗寶貴的遺產，深值得加以研究總結和繼承。

群彩紛呈的傳統木偶藝術

木偶藝術是集戲曲表演和美術造型於一體的綜合藝術形式，它長期流行於民間，在中國有著悠久的歷史和獨特的創造，它以優美的人形設計，精湛的雕造水準，跌宕而引人入勝的劇情，高超的表演技巧而征服著廣大觀眾，在全國各地形成了豐富多彩的風格流派。一些著名的班社及具有卓越技藝的木偶雕刻和操演藝人在當地群眾中享有聲譽，在美術史和戲劇史上都應具有一定地位（圖 3-y-1）。

3-y-1　布袋木偶表演

關於木偶形成和發展的歷史淵源前人曾有不少探討和論述。宋陳暘《樂書》卷 185 曾引《列子·湯問》謂周穆王時巧匠偃師造木人妙能歌舞，被認為是木偶之始，宋代高承著《事物紀原》亦從此說。近代學者王國維氏亦據此將木偶戲之始定為周代。❶ 然《列子》一書為魏晉人偽託，周穆王好神仙之術，後世多流傳其神話傳說，偃師造木人即為其中之一，其說無稽，故不足為據。唐段安節《樂府雜錄》根據「自昔傳聞」的前人傳說，謂漢高祖被匈奴困於平城，陳平即造木偶人，「運機關，舞於陣間，閼氏望見之，謂是生人」。唐人謝觀又據此敷衍為文〈漢以木女解平城圍賦〉（見《全唐文》卷 758），更早者尚有葛洪《西京雜記》中謂劉邦破秦，入咸陽宮，見宮中有銅人十二枚，裝置以機械操作，能彈琴擊筑吹竽的記載。但這些也僅是傳聞而不見於正史，尚不能據此斷定木偶戲的歷史。

據考古出土文物可知，刻木為偶人在周代已作為替代殺殉的墓葬之物，春秋戰國時期成為流行之喪葬風尚。如湖南長沙、河南信陽等地楚墓皆有大量木俑發現，但皆為殉葬之物而非表演之戲具。漢時盛行厚葬，事死如事生，俑的品類逐漸豐富，製造亦更為精巧，有的且作歌舞之狀。景帝陽陵出土的大量陶俑，皆裸體而外罩絲綢服裝（出土時服裝已朽爛），以木製上肢安裝於軀體上，且可以活動，已接近木偶裝置。最值得注意的是 1979 年在山東萊西縣發現的一座西漢墓中出土了一件木製懸絲傀儡，長有 193 公分，全身主要構架有十三根木條，各部皆可活動，腹部及腿部還有一些小孔，可能為穿線所用。同時出土一根長 115 公分的銀棍，疑為提掛調撥木偶所用，如果這一推斷正確，此應為現今發現的

❶王國維《宋元戲曲史》。

最古老的木偶，距今已有兩千多年。❷

　　從文獻考察也證實漢時已出現木偶表演。《後漢書・五行志》劉昭注引應劭《風俗通義》云：「時京師賓婚嘉會皆作魁𤣚，酒酣之後續以挽歌，魁𤣚，喪家之樂。挽歌，執紼相偶和之者。」❸《禮記・檀弓》：「其曰明器，神明也。」注：「中古為木俑人，謂之俑。以木人送葬，設機而能踊跳，故名之俑。」由此可推論木偶之始當起於俑，開始本為整體之雕像，其後運以機巧使能活動，出現提線木偶的雛形，形成表演，由於這種形式受到人們的歡迎，進而開始突破了喪家樂的局限而成為賓婚嘉會中的娛樂，在內容和形式上也發生重大的變化。

　　大約魏晉之際，傀儡戲中已有滑稽幽默的表演，俗稱為「郭禿」。《顏氏家訓》中提到「俗名傀儡子為郭禿，有故實乎？答曰：《風俗通》云，諸郭皆諱禿，當是前世有姓郭而病禿者。滑稽戲調，故後人為其象，呼為郭禿。」《樂府雜錄》亦記「傀儡子戲，其引歌舞有郭郎者，髮正禿，善優笑，凡戲場必在俳兒之首。」可惜這個郭禿木偶的形象和表演內容都沒有流傳下來，推想一定是令人觀之忍俊不止妙趣橫生的。此時木偶戲也已進入到宮廷，北齊後主高緯就是一個木偶戲的愛好者，他「雅好傀儡，謂之郭公，時人戲為郭公歌」（《樂府廣題》）。

　　唐代是中古文藝發展的隆盛時期，而且傳到鄰國高麗。很多著作中都提到木偶演出，五代孫光憲《北夢瑣言》中記載唐崔安潛鎮西川時「頻於使宅堂前弄傀儡子，軍人百姓穿宅觀看，一無禁止」的情況（卷3），唐韋絢《劉賓客嘉話錄》中提到「大司徒杜公在維陽也，嘗召賓幕閒語：『我致政之後必買一小驢，八九千者，飽食訖而跨之，著一粗布襴衫，入市看盤鈴傀儡，足矣』。」從這兩條文獻資料中可知木偶戲已「閭市盛行」，在社會上普及起來，發展為營業性演出。木偶的製作已相當精巧，唐林滋〈木人賦〉：「來同辟地，舉趾則根底則無，動必從繩，結舌則語言何有？既手舞而足蹈，必左旋而右抽，藏機關以中動，假丹粉而外周。」梁鍠〈傀儡吟〉亦謂「刻木牽絲作老翁，雞皮鶴髮與真同」❹。丹粉彩飾的「與真同」的偶人，能手舞足蹈左旋右抽，操縱運作可謂已能得心應手，具有豐富的表現力。唐封演在《封氏聞見記》中曾記載了葬禮中的木人祭盤表演：「大曆中，太原節度使辛景雲葬日，諸道節度使使人修范陽祭，祭盤最為高大，刻木為尉遲鄂公突厥鬥將之戲，機關動作不異於生，祭訖，靈車欲過，使者請口，對數未盡，又停車，設項羽與漢高祖會鴻門之像，良久乃畢。」木人作尉遲恭戰突厥和劉邦項羽鴻門宴的故事，而且「動作不異於生」，可見內容已有相當擴展。這裡也透露了當時傀儡仍有一部分作為葬禮中喪家樂，但從文字上看這種祭盤上的能活動的歷史故事人物形象是否為人操作尚值得研究，也可能是由機械運作的「機器人」。

❷王明芳〈山東萊西西漢墓中發現提線木偶〉，見《光明日報》1979年11月6日第四版。

❸今本《風俗通義》中無此段文字。

❹一說此詩為唐明皇李隆基或李白所作。「明皇在南內，耿耿不樂，每自吟太白傀儡詩曰：刻木牽絲作老翁，雞皮鶴髮與真同，須臾弄罷渾無事，還似人生一夢中。」（見唐鄭處誨《明皇雜錄補遺》）

唐代傀儡的實物，則見於吐魯番唐代張雄夫婦合葬墓中出土的戲弄俑，張雄死於貞觀七年 (633)，其妻子逝世於垂拱四年 (688)，戲弄俑為其夫人下葬時隨葬，以木雕頭部，身軀用木條與頭部相粘接，男性形象滑稽可笑，女性則秀麗美豔，楚楚動人，身著麗服，披製繞臂，俑人手臂為紙撚製成，外罩彩絹服裝，自然表演起歌舞動作來生動靈活而無滯板之感，正如羅隱〈木偶人〉中所形容的「以雕木為戲，丹臒之，衣服之，雖獰□勇態，皆不易其身也。」

木偶戲至宋代展現出相當繁盛的局面。宋代城市繁榮，市民階層壯大，城市文化生活亦豐富多彩，而且有了專供演出的戲場瓦肆，藝人們在其中獻藝，其中就有木偶戲演出，在節日期間亦有出色的表演，北宋時開封元宵節御街上有李外寧表演藥發傀儡，南宋杭州歡慶元宵節的舞隊中有「大小全棚傀儡」的節目表演，「官巷口、蘇家巷二十四家傀儡，衣裳鮮麗，細且戴花朵□肩，珠翠冠兒，腰肢纖嫋，宛若婦人」。❺可見其木偶人製作之講究。當時出現了著名的木偶戲藝人，如開封之「杖頭傀儡任小三，每日五更頭回小雜劇」，❻杭州之「金線盧大夫、陳中喜等，弄得如真無二，兼之走線者尤佳」。❼盧大夫本名盧逢春，南宋時天基聖節的皇家演出中就有盧逢春領銜主演的傀儡戲。傀儡戲的形式見於記載的有杖頭、懸絲、藥發、肉傀儡、水傀儡等多種，大抵後世的木偶形式此時皆已具備。其中杖頭木偶和懸絲木偶是最為流行並對後世有深遠影響的形式。水傀儡係以水力為動力的木偶表演，其淵源可追溯至三國時魏明帝使馬鈞作「水轉百戲」，作巨獸魚龍曼衍及弄馬倒騎的表演，北宋開封春天三月一日開放御苑金明池，皇帝駕到臨水殿後就有龍舟競渡及水傀儡表演，在船上結小牌樓般的傀儡棚，演出白衣垂釣、木偶築球舞旋之類，並有音樂伴奏。《夢粱錄》中對杭州的水傀儡更有著具體的描述：「其水傀儡者，有姚遇仙、賽寶哥、王吉、金時好等，弄得百憐百悼，兼之水百戲，往來出入之勢，規模舞走，魚龍變化奪真，功藝如神。」藥發傀儡當是以火藥為動力的傀儡戲，南宋《都城紀勝·雜手藝》中有「燒煙火、放爆仗、火戲兒、水戲兒、藥發傀儡」，將其和焰火並列，近代傳統焰火花盒中亦有人物形象，點燃時作出種種動作者，是否宋代「藥發傀儡」即屬於此類？「肉傀儡」據《都城紀勝》所記謂「以小作後生輩為之」，應為真人演出，有的學者認為係幼童在成人肩上表演，近代地方戲曲和民間舞蹈中也有這種形式，在民間花會中有「抬閣」、「芯子」，亦為角色站在人身上表演，可能和肉傀儡有關。

宋代木偶也成為流行的兒童玩具，在宋代繪畫及工藝品中出現了不少玩木偶的嬰戲圖。李嵩「骷髏幻戲圖」（圖 3–y–2）、佚名畫家「蕉陰嬰戲圖」中皆有牽絲木偶和杖頭木偶形象，傳為南宋畫家蕭照「中興瑞應圖」中畫有一老翁手執木偶玩具作兜售叫賣之狀。中國

中國民間美術

❺吳自牧《夢粱錄》卷 1。

❻孟元老《東京夢華錄》卷 5「京瓦伎藝」。

❼吳自牧《夢粱錄》卷 20「百戲伎藝」。

國家博物館收藏的一面方形宋鏡背面圖像表現群兒以木偶作戲，正中為雙竿支起緯帳，一女孩坐於帳後雙手各持一杖頭執兵器之木偶相對作爭戰狀，緯帳側有另一女童敲鼓伴奏，前方有四個孩童觀看，其中一幼兒也手執有木偶一身（似為布袋木偶）。❽1976 年 7 月河南濟源縣勳掌村出土長方形三彩陶枕，其中一枕面上繪三人嬰戲傀儡圖樣。一小兒弄提線木偶，旁二小兒吹笛及敲鑼。另一枕畫一小兒手執手杖頭傀儡，旁有棗磨玩具。❾1981 年河南南召縣雲陽鎮五紅村宋金雕磚墓壁上有雕磚兩方，作兒童玩傀儡玩具狀，皆為杖頭木偶。❿這些畫面中雖皆為嬰戲場景，但可見宋代木偶之普及。

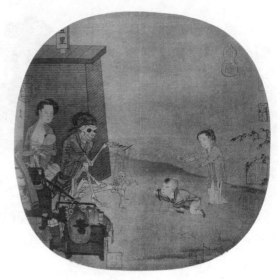

3-y-2　李嵩「骷髏幻戲圖」中之提線木偶表演

傀儡戲節目與當時戲曲相影響滲透，「敷演煙粉靈怪故事、鐵騎公案，史書歷代君臣將相故事話本，或講史，或作雜劇，或如崖詞，……大抵弄此者多虛少實，如巨靈神、朱姬大仙等也」。⓫宋代雜劇已非常流行，說書崖詞之類中有煙粉、靈怪、公案、講史等套路，這些故事為傀儡戲採編為劇碼。從以上文獻記載中可以透露出宋代傀儡戲搬演的內容已比較廣泛，大小全棚傀儡亦可想見其規模非同一般。

明清以迄近代，傀儡戲流行於南北各地，並且形成不同流派。北方山、陝、甘、豫、黃河流域地區的木偶戲自成體系，河北吳橋特別發展了活潑精悍的「扁擔戲」，百戲匯聚藝人雲集的北京則形成「大臺宮戲」，在造型、唱作上都更為講究。江南的傀儡戲則普遍流行於湖南、湖北、浙、贛、閩、粵及臺灣等地，以福建地區的傀儡戲在藝術上最為精湛。在造型、音樂演唱及表演上也形成地方特色，最為流行的形式是布袋木偶、提線木偶和杖頭木偶，在明代宮廷中還保留了水傀儡。演出技巧各有千秋，展現群彩紛呈的局面。

杖頭木偶以木杆頂端裝置傀儡頭，再以兩根木杆操縱偶人兩臂使之作種種表演，操縱杆有的露在外邊。有的則隱於偶人袖內，演出時前面以布幔遮擋，演員者在帳幔內一手舉起偶人，另一手掌握操縱杆進行表演。此種木偶流行於全國南北各地，陝西、甘肅稱為「耍杆子」，四川稱為「木腦殼戲」，廣東稱為「托戲」，北京稱為「托吼」。杖頭木偶有的結構比較簡單（如吳橋扁擔戲中的杖頭木偶），有的眼珠、嘴巴、耳朵皆有活動裝置，頭亦可前

❽楊佳榮〈從傀儡戲紋鏡看木偶戲的起源〉，見《文物天地》1989 年第 2 期。

❾衛平復〈兩件宋三彩枕〉，見《文物》1981 年第 1 期。

❿黃運甫〈南召雲陽宋代雕磚墓〉，見《中原文物》1982 年第 2 期。

⓫《夢粱錄》卷 20「百戲伎藝」。

3-y-3　關羽杖頭木偶／山　　3-y-4　丑角焦光普杖頭木　　3-y-5　武旦杖頭木偶／四川成都
西　　　　　　　　　　　　偶／北京

後左右搖擺扭動，但多是半身而無腿腳，如因劇情需要露出腿腳時則另用一假腳配合表演。
北宋杖頭傀儡演員任小三弄小雜劇，南宋杭州有劉小僕射「家數果奇」，表演已很精彩。明
清杖頭木偶比較普及，莫是龍《筆塵》中謂「又有以手持其末，出之帳幃之上，則正謂之
傀儡子。」就是指杖頭木偶。杖頭木偶有不同大小型號，最大者可至 130 公分，頭長達 30 公
分，最小者亦有 45 公分左右，頭長也達 10 公分左右（圖 3-y-3～5）。

　　提線木偶以線操縱木偶人使之活動表演。提線木偶歷史亦較早，山東萊西縣西漢墓中
出土的那件活動木人很可能是提線木偶，唐梁鍠詩「刻木牽絲作老翁」亦為提線無疑。宋
代開封擅弄提線者有張金線，南宋杭州的盧大夫和陳中喜「弄得如真無二」。元明間楊景言
所編《西遊記》雜劇中胖姑敘述看到唐朝恭送玄奘去西天取經的盛大場面中就有提線木偶
的表演：「爺爺！好笑哩，一個人兒將幾扇門兒，做一個小小的人家兒，一個綢帛兒，妝作
一個人，線兒提著木頭雕的小人兒，那的他喚做甚傀儡，黑墨線兒提著白粉兒，妝著人樣
兒的東西。」現今崑曲演「胖姑學舌」一折，當唱到這裡時，姐弟二人猶一人扮提線者，一
扮傀儡，做出種種姿態。提線木偶的演出大約有兩種形式，一是在迎神及喜慶活動中，木
偶人在堂上直接由人操縱表演而不加遮蓋，明萬曆金陵世德堂刻《孤兒記》插圖中即描繪
了這種演出場景，這種表演在現今臺灣等地的祭禳中猶保留了下來。另一種是在搭成的小
舞臺上表演，明刻《三才圖繪》及明代吳興刻印《西廂記》插圖中直接具體而生動地畫出
了此種演出現象（圖 3-y-6）。提線木偶型號大都在 65 公分以上，一般都有十幾根線分別
在各部位連綴，少的也有八根，比較複雜的達三十多根線，線的最上端集中在操縱板或操
縱棍上，表現時通過撥弄不同的線使木偶作出種種動作，各個關節及口、眼、嘴都可活動，
提線木偶操縱較為複雜，但表現力也最強（圖 3-y-7、8）。

　　布袋木偶是傀儡戲中小型而靈巧的一種形式。係以布料作成袋狀的衣服構成木偶身軀，
上面安裝中空的木偶頭，表演時以食指伸入木偶頭，拇指及中指分別伸入兩衣袖中，通過

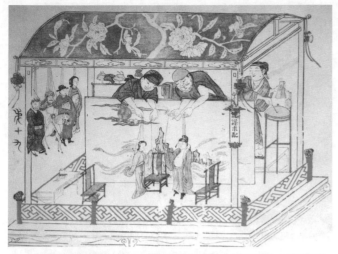

民俗篇 遊藝

3-y-6　明代閔遇五刻本《西廂記》插圖中之提線木偶演出　　3-y-7　小丑提線木偶頭／陝西

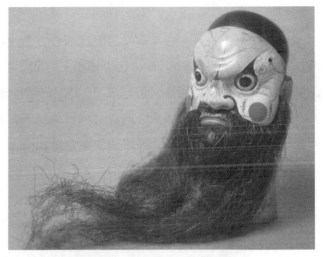

3-y-8　男丑與丑旦提線木偶／福建　　3-y-9　摻鬚奸布袋木偶／江加走／福建泉州

指頭、手掌及手腕的靈活操作，作出種種動作和姿態，故亦稱「掌中戲」。北方吳橋等地藝人擅用布袋木偶表演短小精悍的劇碼在街頭演出，這種形式也流行於南方的一些地區，清李斗《揚州畫舫錄》中記「圍布作坊，支以一木，以五指運三寸傀儡，金鼓喧闐，詞白則用叫嚗子，均一人為之，謂之扁擔戲」。四川則有「被單戲」、廣東有「單人傀儡戲」，與北方布袋戲皆屬於同一類型。福建布袋木偶分為南北兩派，分別以泉州、漳州兩地為代表，泉州木偶屬南派，包括了晉江等閩南地區的布袋木偶，演唱用泉州語系，唱南音曲調，受梨園戲影響較深，木偶雕造以江金榜、江加走父子享有很高聲響（圖 3-y-9、10）。漳州布袋木偶屬北派，包括漳州（龍溪）及海澄、漳浦等地的布袋木偶採用漢調崑曲等曲調，擅演武打戲和神話戲，木偶雕造以徐年松、徐竹初父子最為精湛（圖 3-y-11、12）。江、徐兩家從事木偶雕造已有數代，家學淵源深厚，他們體現了福建地區民間雕刻藝人的智慧和才能。

　　水傀儡源於三國的馬鈞，盛於宋代，明清時猶有演出，例如「明代宮中有過錦之戲，

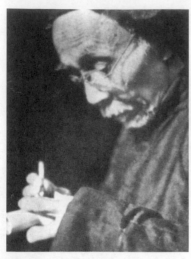

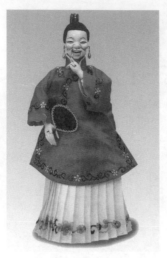

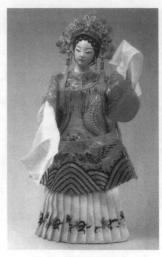

3-y-10 著名木偶雕刻藝人江加走

3-y-11 媒婆布袋木偶／福建漳州

3-y-12 皇姑／布袋木偶／福建漳州

其制以木人浮水上，旁人代為歌詞，此疑即今宮戲之濫觴，但今不用水，以人舉而歌詞，俗稱托吼，實即托偶之訛」。❶清代中葉揚州韓園中「常演窟儡子，高二尺，有臀無足，底平，下安卯枘，用竹板承之，設方水池，貯水令滿，取魚蝦萍藻實其中，隔以紗障，運機之人在障內遊移轉動」以娛觀者。❸近代民間藝人有弄「水箱子」者，在水中布置水漫金山等故事人物，運以機巧。這些水傀儡至今皆已失傳，也很少有實物資料流傳下來。

傀儡戲與一般戲曲不同，它不是以真人演員扮成角色，而是以傀儡人形代替真人演出。傀儡人本身是沒有生命的，但通過雕刻師的塑造和演員的操縱搬弄卻使它具有真人一樣的出色表演，以強烈的藝術感染力征服觀眾。因而，木偶人的塑造在木偶戲藝術中占有重要地位，在民間美術中具有獨立的價值。

木偶人的塑造包括形象和服裝等全部設計及製造安裝等技巧，在形象塑造上它和真人通過化妝改變自己本身的形態各有長短。真人化妝總是受自身固有形象和體型條件（如本人的長相的妍媸和身材的高矮、胖瘦）的局限，而木偶人則可由匠師根據戲劇要求加以自由發揮創造，特別是至關重要的面部形象。但作為真人的演員隨著劇情的發展可以展示出五官面部喜怒笑謔的複雜情緒變化，而木偶人卻是永遠固定的，這就要求木偶形象塑造上要顯示出角色的基本身分和性格特徵，又由於傀儡戲班設置的木偶人的數量有一定限度，木偶戲的演出多模擬戲曲表現，因而多數偶人皆以行當區分，可以互相代用（如黑花臉之焦贊、李逵、張飛，紅花臉之姜維、趙匡胤、孟良，粉白臉之曹操、嚴嵩等皆根據臉譜色彩皆列入同一類型），在形象塑造上又有一定程式化表現特徵。首先表現生旦淨丑等不同行當和忠奸邪正等道德評價，通過人物的面型、五官和臉譜集中而鮮明地表現出人物的個性

❶《天咫偶聞》。

❸清李斗《揚州畫舫錄》卷13。

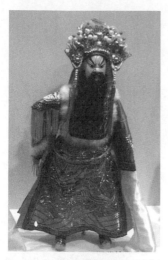

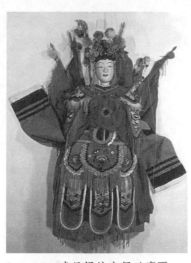

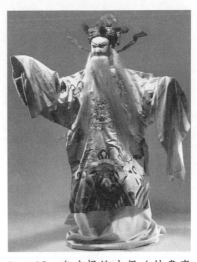

3-y-13 關羽提線木偶／福建　　3-y-14 武旦提線木偶／廣西　　3-y-15 老生提線木偶／甘肅慶陽

與神采來。因此，在塑造形象上須附合基本特徵，如生行之莊重儒雅，旦行之嬌美豔麗，武生之威武矯健，花臉之粗獷雄壯，丑角之滑稽突梯，神怪之奇詭更是千變萬化，至於塑造的藝術手法則不同地區各有千秋（圖 3-y-13～15）。

從木偶戲的發展考查，首先源於北方，宋元以後向南傳播，以長江為界形成不同的風格面貌，從現存的偶人的雕造及演出風格來看，北方偏於粗獷豪放，善於以寫意的手法鮮明地刻劃角色，南方傀儡從雕刻到表演都比較精工細膩，早期形象受神像影響的痕跡較為明顯。後期形象塑造上有很大發展和創造，特別是漳、泉二州的木偶由於江、徐二家的精湛技藝使木偶雕刻藝術攀登上新的水準。

北方木偶戲近代流行於東北、冀、豫、晉、陝、甘、青、四川諸省及京津兩地，而以冀豫晉陝及北京最為興旺。吳橋及山陝木偶唱腔及臉譜皆受當地地方戲及社火的影響，形象粗獷，性格鮮明，戲箱中有包拯、關公、孫悟空、豬八戒等專用偶人，也有紅花臉、黑花臉、歪臉等類型淨角及生、旦、丑等行偶人，淨角突出頭臉部位，額頭幾占頭臉三分之一，這是受到中國小說裡對猛將「頭如笆斗」的形容和戲曲淨角從顱頂勾畫臉譜以求壯美的化妝術的影響，花臉形象按群眾熟知的「紅色忠勇白色奸、紫色沉靜綠色蠻，黑色剛直藍色暴，金銀兩色是神仙」的象徵色彩及不同的圖案構成表現人物氣質秉性，與戲曲不同之處是更為突出和誇張的人物的眉眼嘴巴等部位（圖 3-y-16～18）。生旦角色形象亦非常注意眉眼之刻劃，旦之柳眉杏眼俊美清秀，生之劍眉龍目莊重雅正，小丑常是渾圓臉上畫出豆腐塊狀倒八字眉和鬥雞眼的圖形。北京「大臺宮戲」演出遵循京劇範式，有時還特邀京劇名伶和名票在幕後演唱（內行名曰「鑽煙筒」），木偶的扮相及行頭穿戴亦悉依京劇舞臺面貌，臉譜更須嚴格按京劇譜式勾畫，甚至摹做名伶的神形狀貌，力求精緻真實。如姚期，勾黑十字門臉，戴文陽盔，掛白滿髯口，完全是裘桂仙、金少山在「草橋關」中的扮

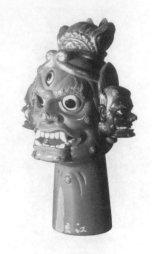

3-y-16　黑淨布袋木偶／福建　　3-y-17　紅淨布袋木偶／江加走　　3-y-18　三眼神怪布袋木偶
　　　　　　　　　　　　　　　　　　　／福建泉州　　　　　　　　　／福建泉州

相。再如陳世美，掛「黑三」髯口，紗帽上加駙馬套，穿紅蟒，也是京劇「鍘美案」中的典型妝扮，這種大臺宮戲的偶人在北方傀儡中別具一格。

　　南方木偶以福建木偶最為出色。泉州和漳州木偶形象在近代均有重大發展，形象異常豐富生動，突破一般化的臉型而根據人物分別選擇田（方形臉）、目（長形臉）、由（上狹下寬）、甲（上寬下狹）、申（中寬上下狹）等不同像貌，並且在「五形（兩眼、兩鼻孔及嘴）三骨（眉骨、顴骨及下頦骨）」處著力塑造人物性格特徵。而技藝出眾的雕刻師更是依據豐富的生活積累突破一般行當的套路而賦予偶人以神采。媒婆應屬彩旦行當，但江加走塑造的媒婆並不簡單地醜化，而是根據他對這一類人物的觀察分析，抓住具有特徵性的外貌：整齊的打扮，似笑非笑的含蓄表情，伶牙俐齒能言善辯的薄嘴唇，為了提神而貼在兩旁太陽穴上的小膏藥，都達到入木三分的境界。江加走❶雕刻的「白闊」，寬廣的前額，方正的下巴，白眉下藏著一雙慈祥的眼睛，臉部眉眼嘴巴皆可活動，表演起來更讓人感到老人精神矍鑠神氣十足（圖 3-y-19）。徐竹初的鼠丑則是雙眉倒掛兩腮無肉，嘴裡露出幾顆暴牙，眼中閃著狡猾詭詐的兇光，把這一市井無賴的可憎形象鮮明的體現在舞臺上。他塑造的權奸一類的角色也各有特色而無千人一面之感。泉州和漳州都以演神話戲見長，那些形象奇詭的神話形象更讓人感到想像的豐富，《封神榜》中的楊任眼中生手、手上長眼，殷

❶江加走 (1871-1954)，福建泉州花園頭村人，其父江金榜從事木偶頭雕刻，江加走十三歲隨父學藝，深得家傳。他又不斷苦心鑽研，大大豐富了木偶形象並發展提高了雕刻藝術水平，一生創造木偶形象二百七十多種，千姿百態，生動傳神。他善於從生活中觀察各種人物吸收到木偶形象之中，據說他為了雕刻媒婆的形象曾藉口為其子求親擇配接觸了不少媒婆，細心體察，終於塑造出非常生動的巧嘴媒婆的頭像。他塑造的神話形象在誇張中千變萬化，奇詭怪異。各種人物均注意從眉梢眼角中顯露情感及性格特徵。他的偶人頭還吸收梨園戲和傳統繪畫的形貌，龍眉鳳目，儀態大方，鬚髮皆用毛髮編結，更利於操縱表演中達到栩栩如生的效果。其雕刻的木偶頭遠近馳名，被稱為「加走頭」或「花園頭」（因其為花園村人而得名）。

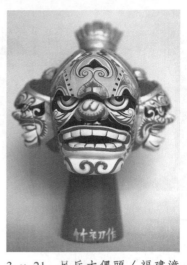

3-y-19　白闊布袋木偶／江加走／福建泉州

3-y-20　巨靈神木偶／福建漳州

3-y-21　呂岳木偶頭／福建漳州

郊三頭六臂，雷震子青臉鷹喙，這些在真人舞臺上難以化裝扮演的角色在傀儡戲中充分展現出特長（圖3-y-20、21）。

　　木偶靠演出中的成功操縱，在舉止進退中使固定化的形象活了起來，它已經不是呆板的偶人而是有血有肉的角色。幾十年前我欣賞木偶戲的印象至今猶明晰的留在腦海中。最早是看吳橋藝人的扁擔戲，那是在冀中古城保定，春節之際，藝人挑著箱籠走街串巷，後面尾隨著一群孩子，當藝人在一個向陽的牆根下支好戲臺敲起銅鑼時，人們早已紛紛聚攏過來，扁擔戲中也有以唱功為主的正劇，但給我印象最深的是那些情趣盎然的喜劇和鬧劇，如杖頭木偶「高老莊」，當豬八戒背起由孫行者幻化的媳婦行路時，那憨態可掬的形象配著不搭調的梆子腔，能把人逗得前仰後合。演布袋戲「王小二打虎」，王小二先被虎吃掉，後來居然又從虎口中鑽出來，情節離奇而充滿童心童趣，那小偶人的形象極為單純，僅是在木頭上簡單地畫上眉眼，通過誇張的動作卻使人感到非常可愛。上世紀五十年代我在南京夫子廟中看過一個提線木偶班社的演出，戲碼是「戰太平」，演唱走京劇的路子，那帶有蘇北音腔的皮黃唱得實在並不高明，但偶人的表演卻能出神入化，花雲力戰敵將的開打十分火熾，他鬚髯飛揚，精神抖擻，舞動一桿花槍，面對強敵毫不怯懦，最後在強烈的幾個大翻身後一個動態鮮明的亮相，脆而帥，俐落邊式，偶人的目光頓時顯得炯炯有神，一副凜然不可侵犯之象，表現了這位將軍在處於劣勢時決心以死報國最後一拼的忠心。還有一次是1952年在中央美術學院觀看一個福建木偶劇團的布袋戲演出，劇碼是「攔馬過關」，焦光普為躲避楊八姐的追殺而圍著椅子奔逃跳躍躲閃騰挪，一個簡單的布袋人出現那靈巧的腿腳和急迅的動作，即使是武功嫻熟的武丑演員也難作到，實在讓人感到不可思議，而焦光普的眼睛一直讓人感到緊盯著楊八姐的寶劍，目光銳利有神，機警應變，作到不是演技而是演戲，是演人物的最高境界，木偶的造型和出眾的操縱表演技藝在這裡都得到充分的發揮。

中國紙馬

陶思炎／著

《中國紙馬》圖冊以著者十數年的搜集與研究，將讀者引入一個撲朔迷離的神祇世界和萬紫嫣紅的藝術天地。書中許多圖幅世所罕見，不僅是民俗與宗教研究的難得資料，對於美術的研究與創作也可提供有益的參考。

中國鎮物

陶思炎／著

鎮物以文化象徵和風俗符號體現為人的心智與情感的凝聚、藝術與生活的創造。本書對鎮物的起源、性質、特徵、體系、功能、演進、價值等加以系統的理論概括，並對歲時鎮物、護身鎮物、家室鎮物、路道鎮物、婚喪鎮物、除災鎮物等類型進行了具體的研討。書中引證了大量的有趣實例，並作出了嚴謹的闡釋。作者係中國大陸第一位民俗文化學博士，而該書又係第一部研究中國鎮物的力作。書中還選配了一批精彩的插圖，堪稱圖文並茂的民俗研究佳作，可成為廣大讀者的良朋益友。